中國舞蹈史

李天民・余國芳／著

序　言

中國舞蹈，誕生於中華民族生活之始，在無語言無文字前，發生於肢體無意識衝動行為中，先蹈而後舞，手舞足蹈，演示與動物搏鬥，與大自然的抗爭，創造的英勇，述說人類社會進展的歷史風貌，是美與智慧的融集，從遠古舞來，直至今日，留下了中華民族舞蹈歷史的文化光輝，展現了中國舞蹈進展的歷程。

一九五二年（民國四十一年），台灣地區，提倡復興中華民族舞蹈，舉行全台灣區域性的，「中華民族舞蹈競賽」，繼而又有中華文化復興運動，在大專院校中，設立舞蹈科系。舞蹈學科中，「中國舞蹈史」，是課程中重要學目，去查尋中國圖書目錄，沒有中國舞蹈史書，起而在浩如煙海的歷代經典中，尋找其蹤跡，真是費力費時，行之匪易，因為它存在於中國各種文獻，數頁，數行，數字之中，要抽絲剝繭的引領出來，資料豐富。

天民與國芳，任教大專院校舞蹈學系課程，講述「中國舞蹈史」，首先出版了類似綱目圖文式的「中國舞蹈發展史」授課，再依學生提出問題之需要，機動的予以增添，在歷年教學中，整理編撰較為完整之中國舞蹈史料，即為現在出版印行的「中國舞蹈史」，全書共計十九章，從原始時代，歷「夏、商、周、春秋、秦、漢、晉、南北朝、隋、唐、五

代十國，宋、金元、明、清，以迄民國」。提供海內外，有興趣研究中國舞蹈者們參考，或為專業舞蹈學科、系、所之教學研究素材。

中國是歷史悠久的文明大國，文化豐美，包容廣大，每一時代，都有創造，形式多端，皆為真、善、美的貢獻。在世界人類文明史中，罕見的，是不曾中斷文化延續發展的國家，有著鮮明的繼承性，在遺跡，崖壁石刻、陶磚、美術畫卷，彫塑、編鐘、磬、詩、詞、歌、賦、戲曲中，神祕的看到了，高華典雅與奔騰飛躍迴旋的舞影，聽到了伴合民族節奏旋律的樂音，體會出世界東方的中國舞蹈，特有的風韻情調，我們將隨著歷史的腳步，向前邁動不已。

李天民

余國芳

一九九七年五月五日舞蹈節

於台灣台北

目　錄

舞蹈場面　對演員舞技的要求　程式化表演　舞蹈在戲中的地位。

第一章　緒　論

第一節　最古老的藝術形式

一、舞蹈的源起

舞蹈是最古老的藝術形式之一，遠在人類沒有語言文字之前，在先民的生活中，即已存在著舞蹈，可以說舞蹈是與人類相併誕生的。

舞蹈的起源，主要是由於人類的喜、怒、哀、樂等各種情緒的刺激與興奮，及身體感受的反應作用，及生命力、活動力過剩的無意識運動。它來之生活，又反映生活。舞蹈的根本動作與形式，是走、跑、跳，由此三種動作的組合，而成爲「蹈」。先有「蹈」，後有「舞」，而至舞、蹈的結合。足部「蹈」的動作，是整體的，也是舞蹈過程中的焦點，手部的「舞」是裝飾的，涵意的，有內容的，由自然的、無意識的、無目的、無技巧、無次序簡單的舞蹈，漸漸演化成有意識、有目的、有技巧、有次序的人爲舞蹈，在漫長的歲

月中，經過多少代舞蹈家的研究、訓練、改良和努力，舞蹈技術才得以不斷進步，由膚淺而見藝術舞蹈之萌芽，由萌芽成長而茁壯，進至今日優美、精鍊、多姿的舞蹈藝術。

二、舞蹈的分類

在長期的發展中，舞蹈蔓生出各種流派，形成不同的品種和風格，舞蹈的分類，沒有絕對的標準。在近世，大致可分為兩大類，有以用舞蹈供人觀賞為目的者。自娛的舞蹈具有廣泛的群眾性，通常是多數人集合在室外廣場所施行的舞蹈，每個人做這種舞蹈活動，以求自身愉快，以達到娛樂為目的。這種舞蹈，簡單易學，任何人都能參與，不受場地、器具、服飾等條件的制約，符合人們的審美價值，舞蹈者在跳舞中，可以互相交流情感，陶醉在舞蹈的旋律和節奏中。供人觀賞的舞蹈，是指行於舞台的舞蹈，是使人觀賞之餘，而感身心愉快者；同時它又是一種藝術欣賞，要求此類舞蹈，具有較高的技巧和藝術表現力和感染力，所以通常由專業的舞蹈家表演。

按照舞蹈的不同性質、需要和種屬關係，有著多種分類方法。依據舞蹈的不同風格，可分為抒情舞（情緒舞）、敘事舞（情節舞）和純舞。依據舞蹈題材的不同，可分為鄉土舞蹈（土風舞）、民族舞蹈、軍事舞蹈、兒童舞蹈、學校舞蹈等。依據不同的舞蹈表演形式，可分為古典舞、芭蕾、宮廷舞蹈、祭祀舞蹈、面具舞蹈、民俗舞蹈、社交舞蹈、現代舞蹈、舞蹈劇等。此外，還有自然舞蹈、生活舞蹈、藝術舞蹈、廣場舞蹈、舞台舞蹈、古代舞蹈、近代舞蹈、戲曲舞蹈、歌舞、有音樂舞蹈、無音樂舞蹈等不同的名稱和不同的劃

繁雜。

分。我國古代，曾將舞蹈分作雅樂、俗樂、正樂、散樂、文舞、武舞、健舞、軟舞、七部樂、九部樂、十部樂、立部伎、坐部伎、隊舞、樂隊、舞隊等類型，可謂五光十色，門類

三、舞蹈基本要素

舞蹈是人體動作的藝術，是藝術中獨立的門類之一，或謂用手模倣語言和心態，或謂依據著律動而運動，再模倣某種動作的性格與情感。現代社會給舞蹈的定義，是人體動作合於節奏的律動，展示人們的思想感情，反映人類社會生活。其基本要素為動作姿態、節奏和表情，再與語言、詩歌、音樂等互為結合。

舞蹈是時間的藝術，節奏是舞蹈的時間因素，沒有節奏，就沒有舞蹈。舞蹈者由情感的變化，先產生心臟和呼吸系統等器官內在頻跳的節律，進而導致外在肢體節奏的變化，表現出動作快慢，幅度大小，力度強弱，時間長短等不同的舞律，從而形成不同舞蹈千差萬別之不同風格。

舞蹈是空間的藝術，空間是舞蹈存在和展現的環境條件。由思想感情表現的想像空間，是構成舞蹈形象的基本因素。舞蹈者的表情，包括面部以及眼神、手勢、人體各部的整體表情。舉凡喜怒哀樂，醜惡美善，均可通過表情顯露出來，作為一個自然人，「言之不足，故長言之，長言之不足，故嗟嘆之，嗟嘆之不足，故不知手之舞之，足之蹈之也」。

舞蹈最基本的構成單位是動作，包括人體在運動過程中之俯、仰、踢、檯、擰、扭

沖、推等單一動作，和翻身、雲手、穿掌等複合動作，又包括瞬間靜止的造型姿態，各種步法以及高難度的技巧動作等。舞蹈動作來自生活、情感等日常動作的美化、誇張、提煉和對自然界各種運動形態的模倣，古書云：「舞者皆有所象」，象者即模擬或象徵。

在一定時間和空間內，舞蹈者表情、節奏、動作的變化軌跡，有機結合而組成的運動線和各種畫面，即為舞蹈構圖。它通過舞蹈者在表演中，縱、對角、平行、迂迴等運動線，集中、分散、正反、動靜、明暗、平衡等手法，圓形、弧、菱形、方形、梯形、三角形等造型，從不同的畫面中，表現出人物的心態，活動的環境以及特有的風格，故舞蹈構圖是構成舞蹈藝術形式美的重要因素。

四、舞蹈價值

舞蹈具有多種價值取向，體現一個國家的文化和民族精神。舞蹈直接和間接的功利意義，追求某一目的，或揚善抑惡，是我國舞蹈，特別是民間生活舞蹈中的一大特色。《禮記》曰：「治民勞者，舞行綴遠，治民逸者，舞行綴短。故觀其舞，知其德」。

舞蹈表現社會生活，能夠交流思想感情，有著認識世界的作用。通過研究各時期，各民族的舞蹈，可以認識和了解其社會風貌、時代的興衰以及人的心理特徵。

舞蹈具有審美價值，合於韻律的動作，給人美的享受，使視覺、聽覺和心靈上得到一定的滿足。「舞以達歡」，美的氣氛，可以改變心境，消除煩惱，舞蹈者浸沉於形象的創作或憶想中，忘乎所以，甚至達到狂熱的境地。而欣賞者，通過感覺、體驗、理解和想

像，也能夠產生出獨特的形象，而發生強烈的感情共鳴。

潛移默化，陶冶情操是舞蹈的另一重要功能，古代之聖賢和歷代有德之君，皆重視舞蹈的教育價值。相傳舜帝曾要求典樂官，用樂舞把子弟教育成「直而溫，寬而栗，剛而無虐，簡而無傲」的人，即具有高度文化修養，能夠諧調八音，致人神以和，這樣的青年必然能肩負重任。周代則將樂舞做為敎化萬民的良方。而在沒有文字的年代，祖先創業的歷史，以及生活生產技術經驗等，很大一部份是採取舞蹈的方法傳授，使世世代代得以留傳。至今在一些原始舞蹈遺存中，仍保留此種習俗。

隨著社會進步，文明程度提高，藝術領域和表現力更加擴大和增強，舞蹈源於社會生活，又對社會生活有著各種影響，諸如交誼、健身、醫療，以至現代的旅遊觀光等方面，都有著難於估價的潛在價值，並正被開發和日益顯示出重要的意義。

五、綜合性的藝術

舞蹈是綜合性的藝術，古代之舞蹈，與詩歌、音樂融爲一體，唐人孔穎達曰：「樂之爲樂，有歌有舞。歌則詠其辭而以聲佈之，舞則動其容以曲隨之。歌在樂器同而辭不一，爲之歌《風》，爲之歌《雅》。及其舞，則有樂必舞，其舞不同」。精闢地說明歌、舞、曲之配合，與主從之間的關係。現代舞蹈，承前啓後，推陳出新，不斷吸收融匯音樂、文學、詩詞、戲劇、武術、雜技、體育、美術、雕塑、服飾、建築、電影，以致科技等有關成份，促使舞蹈進入一個高度綜合的藝術階段。

舞蹈史屬於歷史學的範疇，是舞蹈學的有機組成部份，與社會學、考古學、民俗學、人類學、以及政治、經濟、文化、倫理道德、宗敎信仰、風土人情、民族特性、地理環境等均有密切的關係。一部舞蹈發展史，旣要著重反映舞蹈發展的軌跡，又要圍繞舞蹈的進程，對相關的方方面面作適度的研究，以展示出我國舞蹈歷史的發展演變過程，及各個階段中的獨有特性。本書即在原《中國舞蹈發展史》的基礎上，修定完善，以年代順序為主線，作系統的闡述。同時，對一些跨時代的舞蹈和現象，作必要的綜合研究和評述，以理清其發展脈絡。

第二節　舞蹈的演變

一、古老的文明

中國是世界上最古老的文明古國之一。世界各民族創造之古代文明，各有其貢獻和異彩，而唯獨我中華之文明，綿延不絕，源遠流長。在中華九百六十萬平方公里廣袤的國土上，遍佈著先民的足跡。據考古科學測定，已發現直立猿人的化石，有距今約四百萬年的雲南元謀蝴蝶山的「蝴蝶人」，約二百五十萬年前的「東方人」，一百七十萬年前的「元謀人」，約六十五萬年至八十萬年前的陝西「藍田人」，約六十九萬年前的「北京人」，以及湖北「鄖縣人」、「鄖西人」，遼寧「營口人」，河南「南召人」，安徽「和縣人」

等。十餘萬年前，中華大地上的猿人，逐漸進化到古人階段，已發現的早期智人化石，有陝西「大荔人」，廣東「馬壩人」，山西「許家窯人」、「丁村人」，湖北「長陽人」，貴州「銅梓人」等。晚期智人，即「眞人」或「新人」時期的人類化石，有內蒙「河套人」，黑龍江「哈爾濱人」，廣西「柳江人」，北京「山頂洞人」，台灣「左鎮人」，遼寧「建平人」、「海城人」，雲南「麗江人」，四川「資陽人」，山東「新泰人」，內蒙「札賚諾爾人」等。在全國大部份的省區，均已發現舊石器時代的文化遺址。其中，河北陽源縣「小長梁文化」距今約二百五十萬年，其地質年代遠至更新世前期。在「許家窯文化」遺址中，出土有千餘枚石球；沁水等距今兩萬八千年前的文化遺址，出土有銳利的石鏃，表明先民已會使用弓箭，印證了「羿射九日」的神話。北京周口店龍骨山的「山頂洞人」，已處於母系氏族社會，他們從事採集和漁獵，製作一些如鳥骨墜、魚骨墜、石珠等原始工藝品，用赤鐵礦粉著染裝飾物和撒在死者身上，是一種審美觀念的表現，可見此時的舞蹈，除手、足、身體的自然振動，增添了美的情感。

從距今一萬年至八千年開始，以製造石器工藝水準的提高爲標誌，中華先民進入新石器時代。新石器的文化遺址遍及長城內外，大江南北，在中原或邊陲，在內陸或海島，已發現的遺址有九、八千處之多，最具代表性的類型有「裴李崗文化」、「河姆渡文化」、

有關學者說，「元謀人」已會用天然火，而「北京人」遺址內，有木炭和燒灼物，火燒的灰燼厚積六米，圍火而食，繞火而舞的情景可想像而知。山西芮城「西侯度文化」，距今約一百八十萬年，已經用打擊、刮削、碰鑽等方法，使天然的石塊，成爲實用的生產工具。

「仰韶文化」、「大汶口文化」、「紅山文化」、「良渚大化」、「馬家窯文化」、「龍山文化」等。新石器時期，磨製精緻的石器，逐漸取代打製粗糙簡陋的石器，農業、畜牧業漸漸取代原始的採集和狩獵，製陶業發達，已出現用多種原料製成的衣服，裝飾品和藝術品。先民的生活狀況改善，人們除維持生存的活動，有了較多的富餘精力和時間。在出土物中，出現了原始樂器，如陶塤、骨哨、陶鼓、七孔笛等。而青海大通縣上孫家寨出土的舞蹈紋彩陶盆，距今已有五千餘年，盆的內壁，繪有三組舞蹈，五人一組，手拉著手，面向同一方向，按著統一的節奏，歡快地踏舞，生動地展示了原始舞蹈的風姿。神話傳說中的舞蹈，也以此時期最為興盛。

二、中華的舞蹈

中華舞蹈是中華各族舞蹈的綜合體，內涵豐富，多姿多彩。中國是一個統一的多民族國家，地大物博，人口眾多。中華民族人種主要起源於本土，中華舞蹈文化的主流亦起源於本土。中華一詞，最早見於漢代高誘注《呂氏春秋》：「中國諸華」，意為「中國各族聖人的後代」。上古時期，帝堯在中原之後代稱「華」，大禹之裔稱「夏」，統稱「諸華」、「諸夏」或「華夏」。《唐律疏義》曰：「中華者，中國也，親彼王教，自謂中國，衣冠威儀，習俗孝悌，居身禮義，故謂之中華。」

新石器時期，神州大地上有諸多的古民族，其中夏族、夷族和苗黎三大集團是各族中的主幹。夏族集團因居夏水得名，又有依華山者，則又稱「華族」，活動於今山西、河

南、陝西、甘肅等地區，黃帝、顓頊、堯、舜爲其代表人物；夷族集團活動於今山東及渤海沿岸，有少皞、皋陶、伯益、后羿、寒浞等首領人物；黎苗集團則活動於河南南部至兩湖之間，蚩尤即九黎之君。其時，以黃河中下游和關中地區爲主的中原地區，氣候溫和，水源充足，地勢平坦，農耕業發達，進入文明時代較早，是中華民族先民的匯聚中心，也是古代樂舞文化的發展中心。各族競相往中原游徙，從而引起磨擦、戰爭、歸順和同化，在漫長的歷史發展過程中，周圍族體和舞蹈文化不斷向中原匯集，中原族體和舞蹈文化不斷向周邊擴散，經過多次的反復，多次的交流、影響、融合和蛻變，終於誕生出我中華龍的傳人。同時，也形成以華夏爲核心，包括各種組成部份的傳統舞蹈文化，而各時代、各地區、各民族，由於居住地域、經濟狀況、生活方式、風俗習慣以及所處地位的不同，又呈現出千姿百態的舞蹈風貌。

中華民族，現代由六十四個民族組成，各民族均具有自己獨特的民族舞步與姿式動態，形成各自的舞蹈語彙和共同規範性的動作體系。

漢族是構成中華民族的主要成份，占全國人口百分之九十四，舞蹈種類繁雜，內容豐富，據不完全統計即有七百餘種之多。漢族長期受禮教的燻陶，舞蹈富於哲理，詩情畫意，講究中正平和，均衡對照和技巧，善於運用象徵、虛擬、誇張等手法，並以手持器物，運用道具和歌舞結合爲特色。由於漢人分佈地區極廣，各地的表演，分別具有當地濃郁的鄉土氣息。同是一種舞蹈，南方的輕柔秀麗，北方的豪邁剛健；同是運用一種道具，而形製、質地、動作和風格，又千差萬別。

少數民族占全國人口百分之六，分散生活在全國一半以上的土地上，各民族皆擁有傳統的民俗舞蹈數種或數十種。

素有「馬背民族」之稱的蒙古、哈薩克、柯爾克孜等族，馳騁在廣闊的草原上，逐水草而居，舞蹈風格豪放，以抖肩、揉臂和各種馬步為特色；能歌善舞的白、傣、哈尼、納西等族，打歌、跳樂、牽手圍圈，人人能舞，舉寨歡騰；苗、彝、侗、傈傈、仡佬等多民族之蘆笙和葫蘆笙舞，活潑靈巧，情意深長；瑤、水、布依等族之銅鼓舞，穩健有力，音色別緻；以狩獵為主的鄂溫克、鄂倫春、達斡爾、塔吉克等族，模倣獵物動作，表現獸類呼喊搏鬥之舞，栩栩如生；農牧結合之拉祜、土族、布朗等族，既有反映生產全過程的舞蹈，又有模擬各種鳥雀和小動物形態的舞蹈；羌族、普米等族之鎧甲舞，攻守騰踏，氣勢恢宏；阿昌、景頗、珞巴的刀舞，矯健剽悍；維吾爾、烏孜別克等族之舞，表情細膩，善於移動頭、頸；裕固等族之舞多旋轉；俄羅斯、塔塔爾等族則以踢踏、跳躍見長；朝鮮族舞姿典雅優美，土家族舞蹈順手順腳；黎族、壯族之春米、扁擔舞，節奏明快；傍水而居的京族、赫哲等族，捕撈或搖船之舞，風趣別緻；回族、東鄉、保安、撒拉等族，即席表演的宴席曲，柔韌而穩重；藏族、門巴等族之鍋莊遒勁奔放；佤族、德昂、獨龍等族之剽牛歌舞扣人心弦；畬族、毛南、仡佬等族用於祭典之神靈舞，時緩時急，充滿神秘色彩；滿族、錫伯等族之跳神，婆娑作態，如顛如狂；信奉多神之台灣原住民各族，及基諾等族之祭祀舞，粗獷虔誠，保留有較多的原始遺風。各個民族的歌舞，可謂姹紫嫣紅、千姿百態，令人美不勝收。

第三節　中華舞蹈各時期概述

中華舞蹈從蠻荒的自然天地，進到瑰麗的藝術殿堂；從以直接功利為目的，簡單的人體振動，蛻變成有美的韻味的舞蹈技巧，經歷了漫長、曲折的過程。歐洲的舞蹈史曾出現「重用於祭神儀式」、「重視教育價值」、「舞蹈受壓迫」、「舞蹈復興」、「舞蹈受玩弄」等時代。我國自先民神話傳說起，舞蹈始終與民眾的生活緊密聯繫。

上古原始時期，人類剛剛與動物揖別，在重複動作中出現了混雜的節奏，形成自然的過剩的精力。這種無意識的運動，由於愚昧無知以及能力的低下，對各種自然現象，由茫然而畏懼，產生了原始宗教觀念。初民認為萬物皆有神靈，各部落分別把與自身關係密切的形象，如魚、蛙、鳥、獸、雲、火、太陽等動植物或自然物，奉為祖先和保護神，而加以膜拜。在先民棲息的蠻荒、密林、水邊和山洞中，大家聚集一起，狂呼亂跳，用身體的律動，祈求善神和祖先的佑護；讓惡神遠離，使生活安定，祝願狩獵、農耕、戰爭等重大活動得以成功。這種具有功利的儀式性的舞蹈，貫穿於先民的一切活動中，每個部落成員，都是活躍的舞蹈者。繼而出現許多半人半神的部落首領和英雄的傳說，如伏羲、女媧、神農、黃帝、炎帝等，他們代表著某一集團或某一特定階段，每一人物都有傳說的樂舞。

夏、商時期，國之大事取決於祭祀占卜，「巫」成為歷史上第一代專職舞蹈者，以歌

舞爲手段，向神靈表達人的意願，同時傳達神的旨意。早期的「巫」，均爲男性，以後又有女巫和女樂，舞蹈由娛神到娛人，出現了「萬舞翼翼，章聞於天」的景象，進而追求「傀詭殊瑰」表演開始向藝術舞蹈蛻變。

西周集古舞之大成，匯集整理上古樂舞，繼承和發揚堯、舜用禮樂教育子弟的傳統，重視舞蹈的教育價值，製定禮樂制度，所謂「禮儀三百，威儀三千」，不同場合用不同的樂舞，舉凡祭祀天地鬼神，祖宗神廟，進退有序，禮制之訓練，完美人格之養成，民衆之康樂，幾乎都被周代定下一個完美的制度，使中國成爲著名的「禮樂之邦」。周初創作頌揚武王功績的《大武》，場面恢宏，結構嚴謹。而定期舉行的儺祭，有「國儺」、「天子儺」、「大儺」和「鄉儺」的區別，更是將儺舞普及各地，成爲一項全民參與的舞蹈活動。

春秋戰國，諸侯紛爭，各據一方，王侯、大夫僭禮用樂，女樂倡優充斥後宮，出現「禮崩樂壞」的局面。作爲正統的「古樂」日漸衰微，與此同時，以女舞爲中心的「新樂」迭起，「桑間濮上，鄭、衛、宋、趙之聲並出」，各國均有地方色彩濃郁之民俗和民族舞蹈，表演富於變化，人們思想活躍，各種舞蹈風格和先秦諸子關於樂舞的論述，對我國古代舞蹈的發展有著重要的影響。

秦統一七國，將各國宮中的美人、歌舞伎和鐘鼓等樂器收羅到咸陽，對樂舞的交流融合起到促進作用，而「焚書坑儒」，又給古代文明造成很大摧殘。

漢代之舞蹈承繼先代，廣收並蓄，綜合南北以至中外之文化，加以變革和創新，是中

華舞蹈歷史中，重要的發展階段。漢武帝擴大「樂府」，多方採集整理民俗樂舞，東歌、東舞、鄭聲、鄭舞、趙謳、趙舞、吳歈、越舞、荊艷、楚舞得以保持，出現許多著名的「歌舞者」和「舞人」，「妖童美妾，塡乎綺室，倡謳伎樂，列乎深堂」，「以舞相屬」成為風尚。角抵百戲規模盛大，其中包含幻術、武術、雜技、假形舞、器械舞、雜舞，以及歌、舞、戲綜合表演等形式。正樂、散樂、雅舞、俗舞之分，始於漢代。而用於郊廟朝饗的雅樂，又分為文舞、武舞。娛樂性的雜舞形式更多，服飾華麗，音容並茂，倍收視聽之效果。

三國、兩晉、南北朝，戰事頻仍，社會動亂，傳統樂舞文化，幾經衰落和流失。此時期南北之舞蹈，或粗獷豪放，或纏綿柔曼，習性不同，風格迥異。精美生動的「清商樂」，內容豐富，具有較高的藝術價值。龜茲、疏勒、安國、高昌、康國之樂大聚長安，「羌胡之伎」一時成為風尚。佛敎早在西漢末年即傳入中國，此時佛音、梵舞盛行，寺院內亦表演世俗之樂。偏安江南的南朝，追求侈奢，沉緬歌舞，「音律姿態，並一時之妙」。隨著各族的頻派生出法曲。其中《霓裳羽衣舞》影響深達，最負盛名。玄宗時，禁苑中開設「梨園」，訓練出「梨園弟子」和「皇帝梨園弟子」等歌舞伎人，更為後世留下寶貴的舞蹈技術遺產。

五代十國，干戈不息，賦稅繁重，廉恥喪失，民心混亂，中華舞蹈可說是進入黑暗時代。宮廷和貴族之家，雖然燈火樓台，笙歌院落，樂舞仍然綺麗奢華，可是，作為藝術的舞蹈已失去輝煌時期的光彩，而陷入停滯衰亡的狀態。一些文人，依據流傳於民間的幾段

唐代大曲，填詞玩樂，卻為後代的戲曲和雜劇，孕育著興起之象。

宋代是中華舞蹈史的轉折點，宋太祖趙匡胤，陳橋兵變，黃袍加身後，重文抑武，「杯酒釋兵權」，鼓勵有戰功的大臣縱情聲色的享受。由於商業都會經濟繁榮，「瓦舍」、「勾欄」匯聚大批專業的藝人，成為大城市中，固定的民間遊樂場所，表演著各種歌舞百戲，這種以技謀生的狀態，有利於舞蹈技藝的提高和傳播。同時，每逢年節，由行業自發組織起的民間「舞隊」，次第簇擁，熱鬧非凡。宮廷中之「隊舞」，繼承唐代，而有變革發展，表演中，形式多樣，有預定的程序，並出現角色分類，除歌舞之外，還有致詞、念口號、勾隊、放隊等內容。宋代大曲仍以舞蹈為演出之主體，舞蹈編排繁雜，部份大曲以歌舞朗誦等形式，敘述和表演故事人物，具有明顯的戲劇因素。民間興起的雜劇也漸漸成為「正色」。

金元入主中原，蒙漢交流融合，王室倡導的樂舞，有著濃郁的民族特色和宗教氣氛，節調繁促，縱橫馳騁，「元曲」即於這種富於變化的旋律節拍之中而產生，是為元代的文學散曲與劇曲。「樂隊」是宮庭宴樂系統中之舞蹈，結構龐雜，舞容浩大。由於實行民族歧視政策，群眾性的歌舞活動受到限制，許多文人放棄仕進，大編戲曲，舞蹈嬗變到雜劇，由雅入俗。元雜劇集歌舞說唱於一體，舞蹈是劇中之主要部份，但已變為表現故事、人物的手段。作為獨立的舞蹈藝術，每況日下。

明清時期，戲曲表演藝術的主導地位。明代匯合南北曲的優點，推出「崑曲」，清代乾隆、嘉慶年間，「四大徽班」入京，戲曲形式日趨完善，融合蛻變為今日之京戲。而

許多地方之民俗歌舞，也相繼蛻變爲載歌載舞之地方小戲或劇種。舞蹈融入劇情中，變爲表現戲劇內容的方法，戲曲講究唱、做、念、打，是歌舞、戲相結合的一種特殊表演形式。戲劇舞蹈於表演中不斷得到充實和提高，成爲具有高難技巧和特定身段的程式化動作。

明代曾重定九奏樂章，對宮廷樂舞作過增刪修定。清代重視本民族傳統，曾於宮廷內設置八部外族和本族之樂舞，並頒定祭孔之樂章。對民俗舞蹈，元、明、清三代均不予支持，曾屢頒詔令，禁止聚會歌舞。社會上幾無專職的舞蹈團體，民俗舞蹈處於停滯和自流狀態，只有在年節、廟會等「走會」活動中，民俗舞蹈不時得以一展身姿。

鴉片戰爭後，歐美等國之藝術體系、表演方法，諸如社交舞、土風舞、芭蕾等，開始傳入中國，於上層社會產生一定的影響。部份學者和舞蹈家，曾倡導新舞蹈運動，並努力付諸實行。可是由於連年戰亂，純舞蹈藝術甚爲少見，國劇中過去優美的身段，失傳者也不少，而在民眾中和邊陲偏僻的民族地區，舞蹈活動依然與生活融爲一體，保持著各民族特有的傳統，眞所謂「禮失求之於野」。有鑒於此，近些年來，各地有志之士，深入實際考察，認眞發掘整理，新創作的舞蹈不斷湧現，舞蹈理論亦有所建樹，中國舞蹈的復興和繁榮時期，指日可待。

第二章　原始時代之舞蹈

原始舞蹈，係指太古時期，原始初民從動物進化到古「眞人」後，至統一的權力中心出現之前，在漫長的歲月中，所表現的舞蹈形式。這種舞蹈，多數是自發而爲，存在於社會生活中，有著直接的功利目的，體現著初民的原始精神。

中國的原始社會，長達數十萬數百萬年，歷經舊石器時代、新石器時代，母系社會、父系社會。原始初民在物競天擇，環境十分惡劣的情況下，從個體而原始群，進至大部落聯盟；從混沌矇昧，演變到文化曙光初開，其艱辛卓絕難以想像。而舞蹈是時間和空間的藝術，以現代的眼光，更難於見到初民在荒原中狂熱虔誠的舞姿，只能依據古代典籍、神話傳說、史前崖畫、出土文物，以及部分民族舞蹈中遺存的「活化石」，大體上勾勒出原始舞蹈的歷史風貌。

第一節　原始舞蹈的產生

原始舞蹈浩如煙海，它是神話的、傳奇的、神秘的，而又確實存在著，它究竟起源於何時，實在有待吾人之考證。《山海經·大荒西經》載：「祝融生太子長琴，是處搖山，始作樂風」；《山海經·海內經》載：「帝俊有子八人，是始為歌舞」；《錦帶前書》云：「樂舞之興，始於黃帝」，還有把樂舞的創造歸功於神農氏、陰康氏等人物。古人中關於衆多歌舞創造者的傳說，表明舞蹈的起源是如何古老，它的出現，不是某一人或某一地的專利，原始舞蹈的編導者絕不是獨此一家。

一般說來，原始舞蹈起源於其他藝術形式之前。早在人類無語言、無文字、無歷史之前，舞蹈即已產生。人類的舞蹈進化過程大體是共同的，人在原始時期，受喜、怒、哀、樂各種情緒的刺激，身體自然產生反應作用，或為生命力過剩的無意識運動。於是，由無意識、無目的、無技巧、無次序的自然舞蹈，蛻變為有意識、有目的、有技巧的人為舞蹈，進而演變為今日多姿多彩的各種藝術舞蹈。

人最早的舞蹈化動作是「蹈」，將舞蹈兩字連結一起，是近世之事。「蹈」是人的足部瞬間離地，如走、跑、跳、躍、滑、移等，皆為人類動作之本能。吾人移動位置必先走動，加快速度則為跑，心理上受直接的歡樂或驚恐，則不由自主起而跳之、躍之。或於某種狀況下，在空間之中滑動腳步；或以碎步、小細步移動身軀。這些自然無意識興之所

至，以足蹈地的運動，簡單反復而產生節奏，即爲舞蹈動作。舉凡人類任何民族，皆以此爲舞蹈，而其「蹈」法，則因氣候、風土、文化及民族之不同，而有單純、複雜、粗野、醇化等差異。試看世界上未開化或半開化之原始舞蹈，莫不如是。台灣原住民之舞，均爲足部蹈地，向前或向後的足部變化動作。今日舞蹈的基本步法，蓋由「蹈」蛻變而來，進而到手之揮動及全身各部相配合之「舞」，「舞」是人爲的，是意志的行爲，手式是身體部支持著整個身體，人類最初是在無意識中運用了雙足，而產生了各種純樸的舞步，進而屈、伸、俯、仰的動作，或人體之迴旋繞轉，變化移動而來。

古代之祭典，如豐年、戰爭、狩獵各式圓圈舞蹈，往往發於心中意志者，常圍繞某一中心點（或爲祭壇或爲酒甾），雙手向上空揚起，祈求天神賜福、消災，而反復旋轉，禱念舞之。

舞的古字作爲，說文解字曰「樂也，用足相背」。又作「撫」，進到用手來舞動，古籍中云：「舞皆有所象」，象者爲模倣和象徵也。係發於內心的意志，而模擬象徵自身以外之神鬼精靈，或各種動植物及自然現象者也。此種表現說明情動於心志之中，有感而發，手之舞之，言身爲心使，舉手舞身，而達展其心志。劉濂義說：「舞之容，生於詞者也」，也是說志由心發，而有所象。當人類在語言與文字尙未建立之前，人與人之間，人與想像之神鬼之間，皆賴以身體之各式振動變化，以傳達其內心之情感、思想與意念。距今約五千年左右的馬家窯彩陶紋飾和陰山岩畫中，出現有大量「尢」形紋圖，此即爲模倣蛙之撲跳而舞之形態。

原始舞蹈與人類求取生存的勞動生活密切聯繫，是部落生活中不可分割的組成部份，有著直接的功利目的，是為著生活而舞蹈。原始團體中，生存競爭、經濟鬥爭、部落戰爭、種族繁衍等是初民的主要大事，由於對自然現象和發生的事態無知，而產生萬物有神的原始信仰。於是，遇有大事向神祈求，產生了早期的舞蹈意識，將動物的蹯躍，對神的崇拜，各種模倣及身體振動的分子結合。此種行為便是用舞蹈表示之，向善神求祈，希望生活得到安定，同時，將惡神驅逐出去，使仇敵和部落間的競爭得以勝利。

原始社會的舞蹈，是先民生活的需要，是原始社會的生活和行動的意義，關係著全體族民的生死存亡，每逢儀式，部落成員都以極其虔誠、嚴肅的態度參加，並在無比狂熱的激情中，進行各種式樣的舞蹈。這些活動，涵蓋了先民的審美心理，從中可獲得快慰感，但根本目的是為了求得功利。唯有在獲得豐富的食物之後，維持生命之餘，有著空閒時間，生命力過剩，思維智慧，發展成熟到某一階段，人類對物體的功能特徵，有了一定的概念認知，隨著要求慾望之提高，產生美的價值，舞蹈才漸漸蛻變，由娛樂而步入藝術的境界。

第二節　神話中之原始舞

中國古代有許多關於史前舞蹈的傳說，這些神話傳說，大都描述舊石器晚期和新石器時期的生活狀況，並把功績歸於某一首領和英雄。傳說中之三皇五帝均有舞蹈。其內容有很多的附會或後人之推測，具有神奇的幻想色彩。實際上，傳說的每個代表人物的時代，殊不知經歷多少萬年。但由於係古書典籍所記載，為歷代傳誦，卻不曾顛倒歷史的脈絡，故從中可窺視原始舞蹈的蹤跡。

中國太古時期，相傳「天地混沌如雞子，盤古生其中。萬八千歲，天地開闢，陽清為天，陰濁為地」。又經萬八千歲，天極高，地極深，盤古垂死化身，他的「氣成風雲，聲為雷霆，左眼為日，右眼為月，四肢五體為四極五岳，血液為江河，筋脈為地理，肌肉為田土，髮髭為星辰，皮毛為草木，齒骨為金玉，精髓為珠石，汗流為雨澤。身之諸蟲，因風所感，化為黎旺」。盤古是南方許多民族公認的始祖，因而有許多祭祀盤古的民俗和歌舞。

天地開闢後，未有人民，於是有「女媧摶黃土作人」，用手製作勞累了，就採用簡便的辦法，用一根長長的紫藤，沾泥揮灑，濺落到地上的點點泥團，頓時變成許多活蹦亂跳的人。女媧又想到世人最終會死去，於是便為女媒，置婚姻，讓男人和女人自己去繁衍後代。女媧是母系社會傳說中的代表人物之一，當時的原始群團中，「無親戚、兄弟、夫妻

男女之別」。故女媧之舞名《充樂》，《路史·後記》載：表演此樂時，「用五弦之瑟於澤丘，動陰聲，極其數而爲五十弦，以交天侑神，聽之悲不能克，乃破爲二十五弦，以抑其情，具二均聲。樂成而天下幽微，無不得其理」。傳說女媧還製造笙簧，又「斷鼇足而立四極，欲人之生而製其樂，以發生之象」，這種樂舞與兩性也有關係。後世尊女媧爲「神禖」、「皇禖」或「高禖」（郊禖），建立禖宮以祭祀，令青年男女於禖宮附近聚會歌舞自行相配。

太古之時，初民「同與禽獸居，族與萬物並，群生群處」，於是在傳說中，有燧人氏「鑽燧取火，以化腥燥」；有巢氏「構木爲巢，以避群害」。火的發明對人類的文明有著決定的意義，繞火而舞，繞樹跳踏，是原始舞蹈的重要形式。

伏羲氏是舊石器或狩獵時期的象徵，相傳爲鳳姓，即太皞，亦稱庖犧氏。初民早期只能用粗糙的石器捕殺小動物，漁畋的方法主要是「焚林而畋，竭澤而漁」。此種方法難以捕獲飛鳥或猛獸，於是不斷改進工具，便有伏羲氏「作網罟以畋漁，取犧牲」之說。伏羲氏之樂舞，名《荒樂》，「歌網罟，以鎮天下之人」，故此舞又以《立基》、《立本》名之。舞蹈時，有鳳凰飛來翔舞，或爲人們模擬鳳鳥狀作舞，故亦稱《鳳來》或《扶來》。

唐詩人元結《補樂歌、網罟》曰：「吾人苦兮水深深，網罟設兮水不深。吾人苦兮山幽幽，網罟設兮，山不幽」。再現了初民有了網罟後，歡樂歌舞的場面。相傳伏羲氏削桐爲琴，灼土爲塤，並製瑟，作「八卦」，作《駕辯》之曲。

由狩獵進入農耕時代，新石器工具代替了舊石器，初民「以石爲兵」，「耕而食」，

出現與農耕的創始者神農氏，亦稱伊耆氏，生於姜水，是中國古代「三皇」之一，「作陶冶斧斤，破木為耜鉏耨，以墾草莽，然後五穀興，以助果蔬之實」。神農氏的樂舞係刑天創作，名《扶犁》，亦稱《扶持》、《下謀》。《路史》載：「柺土鼓以致敬於鬼神，耕桑得利而究年得福，乃命刑天作《扶犁》之樂，製豐年之詠，以荐厘來，是曰《下謀》。」可見此舞用於祭祀鬼神，是祈求豐收之舞，又是手持耒耜教民耕種之舞。

傳說中的《葛天氏之樂》，則是表現原始畜牧業的舞蹈。《呂氏春秋》載：「昔葛天氏之樂，三人操牛尾，投足以歌八闋」。這是一種作多種模倣動作的大型組舞，全舞共分八段，一日《載民》，二日《玄鳥》，三日《逐草木》，四日《奮五穀》，五日《敬天常》，六日《達帝功》，七日《依地德》，八日《總禽獸之極》，其中分別反映初民的生活和願望，祈盼氏族人丁興旺，草木茂盛，五穀豐收，並向蒼天禮拜，向祖先祭奠，感謝土地的恩賜，歌頌天帝的功績，祝願賴以生存的畜禽能大量繁殖。葛天氏之樂還有《廣樂》，據《路史》載：「（葛天氏）其及樂也」，八士捉衿，投足掺尾，叩角亂之，而歌八終，塊柎瓦罐，武操從之，是謂《廣樂》」。表演者有八個人，圍繞一頭四歲之牛，抓住牛尾，叩著牛角，踏著步子，邊歌邊舞。上述兩個舞蹈，舞段相同，人數和表演形式有異，也可能是同一舞蹈內容的兩種表演方法。

原始時期，洪水氾濫，天陰多雨，人容易得病，傳說有位陰康氏，教大家用舞蹈來舒筋活血，以防治腿病。《路史》載：「陰康氏之始，水瀆不通，江不行其原，陰凝而易閟，腠理滯著而多重腿，得所以利其關節者，乃製為之舞，教人引舞以利道之，是謂《大

舞」。《稗史匯編》曰「舞自陰康氏始也」，如係指用於健身之舞蹈，此評語甚爲確切。

《呂氏春秋》亦記述此事，但陰康氏寫作陶唐氏。還有一名朱襄氏，他的樂舞是一種求雨之舞，於大旱之時，用五弦琴伴奏，「以來陰氣，以定群生」。

中國上古時期的黃帝，姬姓，號軒轅氏、有熊氏，是原始部落聯盟領袖，被尊爲中華民族的始祖。傳說黃帝始創樂舞、文字、醫學、算術、養蠶、舟車，他的屬下伶倫作磬，並和榮將一起作律呂，垂製鐘，玄女製夔牛鼓。黃帝之樂舞，名曰《雲門大卷》，此舞有多種內容、意義和變體。相傳黃帝即帝位時，天上瑞雲呈祥，即作樂祀雲，表示承受彩雲的福佑，或以樂舞奉獻給彩雲。《左傳》：「郯子曰，昔者黃帝氏以爲雲紀，故爲雲師而雲名。」《通鑒外紀》：「黃帝命大容作《承雲》之樂，是爲《雲門大卷》」。當屬於原始圖騰崇拜舞蹈。

《雲門大卷》簡稱《雲門》，別稱《承雲》、《咸池》，《咸池》有可能是另一樂舞，《白虎通》說：「咸池者，言大施天下道而行之，天之所生，地之所載，成蒙德施也」，是歌頌黃帝功德之舞。

咸池是神話傳說中天上西宮之星辰名，主管五穀，「其星五者，各有所職，咸池言穀生於水，吐秀含實，主秋成，故一名五帝車舍，言以車載穀而販也。」咸池星辰之明或晦，與農業豐歉有關，故黃帝命樂官伶倫和榮將，「鑄十二鐘，以和五音，以施英韶，以仲春之月，己卯之日，日在奎，始奏之，命之曰《咸池》。」此時正是冬去春來，一年農事開始的季節，用《咸池》樂舞，向主管農事的星辰祭祀，用以娛神和祈求種植業能獲得

好收成。

傳說當時曾有一名北門成的人，於洞庭之野，曾觀看《咸池》演出的盛況，在欣賞中，開始害怕，繼而懈怠，最後迷惑，「蕩蕩默默，乃不自得」，於是向黃帝請教。《莊子》記述黃帝答北門成的提問曰：「吾奏之以人，徵之以天，行之以禮義，建之以大清。四時迭起，萬物循生。一盛一衰，文武倫經。一清一濁，陰陽調和，流光其聲。蟄蟲始作，吾驚之以雷霆，其卒無尾，其始無首。一死一生，一僨一起，所常無窮，而一不可待，汝故懼也。」開始之時，在樂舞中，顯示生命之短促，而在無始無終，無窮無盡的宇宙中飄搖，必然令人驚心動魄，恐懼萬分。接著「吾又奏之以陰陽之和，燭之以日月之明，其聲能短能長，能柔能剛，變化齊一，不主故常。」「形充空虛，乃至委蛇。汝委蛇，故怠。」中間的表演，音美舞妙，順之自然，陰陽調和，給觀賞者感到舒適和滿足。最後「吾又奏之以無怠之聲，調之以自然之命。故若混逐叢生，林樂而無形，布揮而不曳，幽昏而無聲。」樂舞把人帶入一個惑然不解的茫茫境地。黃帝著重指出：「樂也者，始於懼，懼故祟。吾又次之以怠，怠故遁。卒之以惑，惑故愚。愚故道，道可載與之懼也。」以上的描述，是否《咸池》之本來面目或真為黃帝所言，很難考定，也許是莊子道家之見解，以此為由，倡導樂舞要勸人返本歸真，接受大道。但從中可窺見《咸池》演出場面之宏大，涵蓋天上地下，日月星辰，鬼神鳥獸，並有撼人心弦的音響效果，充滿恐怖神秘的色彩。

帝王封禪之舉亦始於黃帝，傳說黃帝於泰山會盟封禪議事之時，曾演出樂舞《清角》，

這是一部大型的歌舞。《韓非子·十過篇》載：「昔者黃帝合鬼神於泰山之上，駕象車而六蛟龍，畢方並鎋，蚩尤居前，風伯進掃，雨師灑道，虎狼在前，鬼神在後，騰蛇伏地，鳳凰復上，大合鬼神，作為《清角》。」一隊隊的舞者，分別戴著不同部落的圖騰標誌，在樂聲中，駕車乘龍，或跑或跳，往來穿梭，作著各種表演，可謂氣勢磅礴，場面壯觀。此舞於春秋之時仍有遺存，當時，晉平公不聽勸阻，曾強令師曠作《清角》，樂舞起處撼天震地，導致「晉國大旱，赤地三年」，晉平公驚嚇得大病一場。

黃帝之《吹角》，則是伐蚩尤時所作。蚩尤是傳說中東方九黎之首領，「銅頭鐵額，獸身人語，以沙石為食。」是時，「蚩尤氏帥鬼魅與黃帝戰於涿鹿，帝乃命始《吹角》，為龍鳴以衘之。」其樂舞於戰陣中進行，為一種號角伴以鐃、鼓之軍伍樂舞，用於振奮士氣和威嚇敵軍，是我國軍樂之先聲。在帝與蚩尤之大戰中，黃帝獲勝，為揚軍威，以慶功業，帝令歧伯作《靈夔兢》、《石墜崖》、《鵰鶚爭》、《壯士怒》等樂。蚩尤在戰爭中失利，其集團四散，漸漸被同化，而倣照蚩尤之形態，戴牛角相抵之習俗卻留傳下來。漢造角抵戲蓋其遺制也。」

《述異記》載：「今冀州有樂，名《蚩尤戲》，其民兩兩三三，頭戴牛角而相抵。漢造角犂》之樂，與黃帝爭神失敗被砍頭後，豪氣不滅，仍然「以乳為目，以臍為口，操干戚以舞」，可稱為我國持兵戈，作武舞的創始者。

黃帝還曾平息刑天之叛亂，將其斬首，葬之常羊之山。刑天是炎帝之臣，曾製《扶黃帝之子少皞，也是一名部落首領，建都曲阜，以鳥命官，以鳥為圖騰標誌。傳說他

曾創製建鼓，製造浮磬等樂器。少皞之樂舞名《九淵》，亦稱《大淵》。此舞用於祭祀，起到「諧人神，和上下」的作用。唐代詩人元結，曾用九淵名，補寫樂歌，序中云：「其義蓋稱少皞之德淵然深遠。」

黃帝之另一個後代顓頊，生於若水，「實處空桑，乃登為帝。」顓頊知音，性喜樂舞，他聽見天上的風，「其看若熙熙淒淒鏘鏘」，韻律美妙好聽，就命屬下的樂官飛龍，倣效八風之音，創作樂舞《承雲》，用來祭祀天地祖先。表演樂舞時，用鱓皮（即穿山甲皮）之鼓伴奏，舞者披著獸布，飾著鳥羽而舞。此舞又與黃帝之樂同名，表明兩者之間存在傳承關係。顓頊之樂舞還有《六莖》，亦稱《五莖》，也是用於祭祀儀式，以「調陰陽，享上帝」。

顓頊氏有三個兒子，「亡而為疫鬼，一居江水中，為溺水中為魍魎蜮鬼；一居人宮室區陽中，善驚小兒為小鬼。於是，以歲十一月，命祀官時儺，以索室中而疫驅鬼矣」，是驅鬼逐疫巫術舞蹈的起因之一。

唐代元結之補樂歌《五莖》序曰：「其義蓋稱顓頊得五德之根莖。」傳說帝嚳是商人之高祖，即高辛氏。《竹書紀年》說他「代高陽氏王天下，使鼓人拊鞞鼓，擊鐘磬，鳳凰鼓翼而舞。」帝嚳之樂舞名《六英》、《六列》、《九招》，由樂官咸黑創作，有倕則製造「鞞鼓、鐘、磬、吹苓（笭）、管、塤、篪、鞉、推鐘」等樂器。表演時，演奏者，拍著鞶鼓，敲著鐘、磬，吹管，吹篪，裝扮「鳳鳥天翟舞之」。《六英》又名《六瑩》、《五英》，周穆王曾於宮中欣賞此樂，唐詩人元結《六英》序曰「其義蓋稱帝嚳能總六合之英華。」《六列》、《九招》也屬於頌揚帝嚳功德以及用於祭祀之舞。

在《周易》中，「九」與「六」分別指代陽與陰，以九、六名舞，含有陰陽調合，天順人和之意。

進入父系社會之後期，歷史脈絡漸漸較為清晰，當時部落集團的領袖稱堯，名放勛，號陶唐氏，初居河北唐縣一帶，史稱唐堯，後遷居山西太原，再遷至山西臨汾。帝堯之樂舞名《大章》，係由堯之樂官質，倣照「山林溪谷之音」而創作。演奏此樂時，演員拍打著用糜鹿皮蒙面之陶缶，拉著十五弦之瑟，敲擊著大小不同的石塊，「以象上帝玉磬之音，以致舞百獸」，可謂人數衆多歡騰之舞。堯是聖明之主，此樂舞用於祭祀上帝，又是為帝堯紀功之舞。《禮記》曰：「大章，章之也」，大章之意，即「言堯德章明於天下也」。

帝堯之另一樂舞名《大咸》，是在《大章》的基礎上，吸收融合黃帝《咸池》之精華，增修改編而成。伴奏樂器之瑟，增加八弦，成為二十三弦之瑟，使音色更為寬廣，舞蹈也愈加精美。

《太平御覽》引《逸士傳》說：「堯時，有壞父五十人，擊壞於康衢」，舞蹈自娛，並歌曰：「吾日出而作，日入而息，鑿井而飲，耕田而食，帝何力於我哉！」宋代李公麟曾繪有《擊壞圖》，諸多舞者歡聚在一起，以足頓跳，以手拍地，邊歌邊舞，再現了原始民衆歌舞的情景。

堯將帝位禪讓給舜，舜姚姓，名重華，於元年巳未即位時，夔作樂舞《大韶》以示慶賀。傳說中帝夔是一隻腳的怪獸，可能是足有殘疾的典樂官，此樂舞主要是歌頌舜之德業，

韶之古意含繼承之意，「言舜能繼紹堯之德」也。舜德大明，故曰「大韶」，初期於演出中「戛擊鳴球，搏拊琴瑟以詠，祖考來格，虞賓在位。群后讓德。下管鼗鼓，合止柷敔，笙鏞以問，鳥獸蹌蹌」，「簫韶九成，鳳凰來儀，百獸率舞」。九段歌舞中，在各種樂器的伴奏下，有多種模擬鳥獸形態或持羽而舞的動作。此舞除用於慶典、祭祀，還用於訓練宗族子弟，使他們具有良好之品德和藝術修養，作到「直而溫，寬而栗，剛而無虐，簡而無傲，詩言志，歌長言，聲依永，律和聲，八音能諧，毋相奪倫，神人以和。」

《大韶》於傳說中有多種別稱，或名《九韶》，古代九與大相通，樂分九章，故以「九」名之。或稱《簫韶》，簫乃樂器，係樂器中之小者，言簫，「見細器之備」，「小大之器皆備也」。或名《韶簫》，簫是「竿」，可作舞具，又與簫相通，可爲樂器，故以器名舞。或名《韶虞》、《昭虞》，舜居於虞，以虞爲活動中心，號有虞氏，史稱虞舜，故以其地名作舞名。此外，還有《韶》、《招》、《磬》等稱謂，皆爲舞名之簡稱。

第三節　原始舞蹈之功利意識

原始舞蹈從人類本能衝動開始，成爲遠古初民生活中之組成部份，被重視、利用，漸而種類繁雜，舉凡人之快樂、悲哀、驚恐等情緒，皆用身體之振動而流露；各種求取生存努力之內容，於舞蹈中亦得以反映和再現。原始舞蹈是單純的，卻有簡單的意識和明確的生存目的，依據舞蹈中表現的直接功利意義，可分若干類型，各類型界定之種屬不一，並

一、祭祀（巫術）儀式舞蹈

原始祭祀（巫術）儀式是一種信仰，爲後世宗教之萌芽。原始之信仰與後世之宗教，兩者既有聯繫又有區別，前者是爲了生存和種族之延續，後者則是追求精神之寧靜、解脫和祈盼來生。原始社會中，自然環境極端惡劣，《淮南子》云，其時「四極廢，九州裂」，《火焰炎而不滅，水浩洋而不息》，「十日並出，焦禾稼，殺草木，而民無食。」各民族之傳說中，幾乎都有人類曾瀕臨滅絕之神話。作爲剛脫離動物界，處於愚昧狀態之原始人，面對海嘯、地震、洪水、猛獸、傳染病等異常災害，以及日昇、月落、電閃、雷鳴，四季更替、生老病死等自然規律，茫然不解，不知災禍之由來，又對之束手無策，由恐懼、神秘、依賴和慾望，而產生對自然之崇拜，形成萬物有靈，靈魂不滅的觀念，認爲山川河流、草木花朵、日月風雲，萬事萬物均有神靈，茫茫宇宙由神主宰，神有超人之智慧和力量，只有取悅神，同神和解，才能獲得神之諒解和庇護。於是用身體之振動，手舞足蹈作態，來表達內心之要求。

在原始人心目中，舞蹈並非藝術，而是一種神秘之力量和手段，通過舞蹈，可以與神構通，而施加某種影響。此種行爲，漸漸成爲一套固定的傳統方法，即巫術儀式，其主要內容爲禱念和舞蹈，它和原始人之生活合爲一體，貫穿於生活的各個方面，部落中所有大的活動，都要舉行不同之儀式。

初民從對本部落有利或不利之立場出發，把神靈分爲善、惡兩種。善神是保護神，也包括死去的祖先；惡神爲對立面，專司惡事，是一切災禍之根源。在巫術舞蹈中，向善神膜拜，乞求它多賜福，保佑生活安定；同時，以驅鬼之舞，向惡神施壓，將惡神趕出去，讓災害遠遁，此種表演，即民間俗稱之「打鬼」。初民於十分虔誠而熱烈之祈禱舞蹈中，增強了信心，獲得力量和安全感。

現存的史前岩畫和雕塑，提供了原始祭祀舞之部份形象。這些圖像是先民爲了固定特定之外形，以便通過儀式對其施加影響之傑作，他們繪刻在很深的洞穴或很高的懸崖徒壁上，地勢險人跡罕至，表明原始之祭祀儀式，具有十分神秘之氣氛。歐洲曾發現冰河期表現巫術儀式之史前洞穴畫和雕塑，距今已有三萬餘年。法國的三兄弟洞，繪有半人半獸之巫師正在舞蹈之圖像；著名的特洛亞、弗萊爾「鹿角巫師」即是作巫術舞蹈之姿態。中國目前尚未發現舊石器時代之舞蹈圖像，但是，作爲新石器時代舞蹈遺跡之岩畫則遍布南北。在岩畫中，就有祭拜太陽、月亮和河流等自然物之儀式舞。人們常把各民族古老的傳統民俗舞稱之爲「活化石」，這些原始舞蹈遺存，滲雜著後世人之觀念、感情和創造，與原始舞蹈之本來面目，分別有程度不同之差異，卻又存在著原始之因素，從中能對原始舞蹈作較爲準確的推測和分析。現在流行之原始舞蹈遺存中，有大量準宗教色彩之節目。雲南怒族之村寨，每逢農耕、圍獵等重大活動，都要舉行隆重的「祭天鬼」儀式，天鬼包括山鬼、樹鬼、水鬼、穀鬼、獵神等數十種。屆時，於村後之山上，砌一土壇，燒樹葉，造濃煙，「納木沙」（巫師）揹著木鼓，邊敲邊跳，念咒祈禱，衆人則互相牽手，環繞土壇

而舞。此外，如流傳很廣之儺舞，北方之薩滿舞，南方之師公舞等，均表現祭祀自然、祖先和驅鬼、祓災等內容。在佤族和台灣原住民中至本世紀前期，仍然保留著「獵人頭」之儀式，族民們圍繞獵得之人頭，歌舞祈禱，以求五穀豐登，人畜興旺。

二、圖騰崇拜舞蹈

圖騰崇拜一詞，源於印第安人之阿爾昆部族，意為「他的親屬」或「他的氏族標誌」。

人類由萬物有靈之自然崇拜，進到圖騰崇拜，大約在舊石器時代之中期，是在動物崇拜和生殖崇拜之基礎上發展起來的。每個氏族部落，都有自己的圖騰，它是某一種動物、植物或其它自然現象。並不是每一種物都可成為圖騰，而必須是經常出現，又與本族關連密切之物。開始可能是一種稱謂，某一群團以某一種食物為生，其他群團而以此種食物名作為該群團之代稱，如西王母群團食三青鳥，即稱「三青鳥」圖騰；舜的先族食蟬，稱「窮蟬」圖騰。而當此種食物漸漸減少，本群團也以此作為標誌，並禁止食用時，頭腦中即形成一種意識，認為此物與本群團有親緣關係，祖先是從它轉化而來。故傳說中之英雄人物，幾乎全部採用生物名稱。如有熊氏、神龍氏、有駘氏、驪畜氏、條狼氏等。今日中國之姓氏中，如牛、馬、羊、龍、鳳、鳥、雲、石、毛、山、水、林、花、李、楊等，均為圖騰名稱之遺存。

母系社會中，「只知母，不知父」，作為征服自然之傑出人物，於想像中則因某物所感而生，其形多為半人半獸。華胥履大人跡而生包犧氏，蛇身人首；女登感神龍而生炎

帝，人身牛首；附寶見大電繞北斗樞星，感孕而生軒轅氏，人面蛇身；殷人祖先簡狄吞玄鳥卵而生殷契；傳說中之形象，還有龍身人首、人身羊角、羊身人面、人面牛身、馬身人面、虎身人面、狗面人身等。被追溯到的動植物，即作為群體之親屬或祖先，奉為神聖而膜拜。擁有同一圖騰的人，意味著有共同之祖先，共同之目標，從而成為一種宗教信仰和社會結構體系，把氏族成員團結一起。於儀式活動中，大家模倣圖騰之形象、動作，戴著圖騰標誌，或在場上豎立圖騰柱，用歌舞表現祖先創業之艱辛和功績，祈求圖騰之佑護，共同求取生存和發展。

各民族中，皆有圖騰之傳說，南方部份民族尊盤古為始祖，以狗為圖騰，福建的畲民，以狗頭圖作為本族始祖神像，每逢大除夕，家中男女每人嘲一根豬骨頭，模倣狗的動作姿態，依次繞桌而行，並向狗頭神象叩拜歌舞。廣東韶仔山瑤民，每逢農歷五月初五，不准外人入村，屆時，村民匯聚一起，掛起犬首人身之始祖像，於儀式中，人們蹲在地上，手足抵地，摹擬獸狀祭祀禮拜。蒙族之圖騰係蒼狼；而鄂倫春人認為本族是熊之後裔，稱公熊為「雅亞」（祖父），母熊為「太帖」（祖母），於獵熊和食熊肉時，都要舉行祭祀歌舞。

中國人自豪地稱自己是龍之傳人，著名的龍舞即是圖騰崇拜之遺存，傳說黃帝是黃龍體，帝之宗系昌意、顓頊、鯀、禹皆以龍為圖騰。龍並無實物，黃帝之最早形象是人面蛇身，傍近黃帝陵之甘肅武山，曾出土繪有「人面蛇身尾交首上」之彩紋陶瓶；半坡遺址彩陶紋中，以魚紋為特色，其中人面魚紋有眼、鼻、口，兩耳部位各繪一條小魚；內蒙古出

土的「碧玉龍」，距今有五千年歷史，其形似蛇、似豬、似馬、似牛，是一種復合形象；漢代即有「魚龍曼衍」之舞，漢龍集龜、魚、蛇、蜥蜴、鰐魚、牛、馬、鹿、豬等之特徵於一體。羅願《爾雅翼・釋龍》曰：「角似鹿，頭似蛇，眼似鬼，項似蛇，腹似蜃，鱗似魚，爪似鷹，掌似虎，耳似牛」。上述種種演變，表明龍之傳人由多民族融合而成，原始各族於戰爭兼並聯合之過程中，各自不同的圖騰標誌互相攪揉混合，從而形成新的如龍之綜合體。

在我國與龍舞同樣盛行的是鳳舞，華夏族以龍鳳為自己的族徽。虞舜以鳳鳥為圖騰，殷商以玄鳥為圖騰。浙江河姆渡出土的雙鳥朝陽象牙雕，距今約六、七千年，是古百越族用以懸掛祭祀之鳥圖騰神器，鳥圖騰最後蛻變成五彩的鳳凰。中華民族第一個夏王朝，即以「日月星辰，山龍華蟲」為旗幟，華蟲者五彩鳳也。後世流傳之「龍鳳日月旗」或「龍鳳呈祥」，實為圖騰崇拜之遺存，深深植根於炎黃子孫中，歷久不衰，而成為中國民俗舞蹈之一大特色。

三、肉食儀式（狩獵）舞蹈

人類開始是肉食的，以後才進入蔬食。狩獵時代之初民，捕獲鳥獸魚類及採集充饑，過著「茹毛飲血」之生活。狩獵是一件十分艱辛的活動，生活無定，荊棘遍地，野獸出沒無常而遭遇猛獸甚至要付出生命。為延續生命，原始初民對獵物，有著強烈的控制和占有慾，於是把希望寄托在超人之神秘力量，頻頻地舉行祈求儀式，用有節奏之動作和表情姿

態，向心目中之神靈表達獲獵成功之意願，或施以交感巫術之表演，此即太古之肉食儀式舞蹈，亦稱狩獵時代舞蹈。

相傳起於黃帝之古老《彈歌》：「斷竹，續竹；飛土，逐肉。」生動地描述了初民砍竹製弓用土塊石塊獵獲鳥獸之情景。我國已發現的遠古岩畫中，有大量原始狩獵舞蹈場面。內蒙古綻口顆托林溝畔之岩畫，正面有四名舞者正在歡跳，頭頂一人以手張弓，身後跟一動物，又一人頭部爲鳥形，身安兩翼，臀下繫尾，兩足叉開，畫面下方還有兩個動物前後相隨。先民的狩獵生活從圖像可見端倪。

早期肉食儀式舞蹈的機會主要有兩種。一是群團將外出狩獵時，於部落所在地舉行求祈之儀式，二是於狩獵現場中求祈的儀式。未出發前的舞蹈是向神祈禱，希望能獲得豐盛之食物。這種儀式，也是圍獵前的一次預演，用模倣之舞蹈，明確將捕獲物之特性和致命點，爲實地狩獵之成功準備條件。居住在大興安嶺之鄂倫春族，狩獵前先祭山神，儀式中將柳條編的「鹿」和「犴」之形具置地上，圍繞鹿、犴舞蹈，然後舉槍射擊，命中那個目標，即捕獵那種動物。狩獵現場中的舞蹈，目的是祈求神靈佑護，勿使其一無所獲徒勞往返，同時，又是一種魔術，用迷惑的方法來誘捕獵物。此種表演，通行於世界各原始民族，北美洲的印第安人，長期捉不到野獸，頻臨饑餓境地時，就摹擬野獸的聲音、動作，連續跳「野牛舞」，直至野牛出現才終止。內蒙古流傳一首古老的民歌，名爲「獵人的悲哀」，講述兄弟倆於荒野，裝扮成野獸誘獵，弟弟藏身樹後，不幸被哥哥誤認爲黑熊，而被弓箭射死，表現了原始狩獵的內容。

肉食儀式舞蹈的演出方法，開始可能是模倣動物在水裡面的舞蹈，繼而獵人出現，將動物「捕殺」，前者作狂舞亂跳動作，較爲單純；後者較爲複雜，既表現被捕獵的動物，竭盡死力反抗、掙扎、逃命，又表現獵人不惜犧牲生命，而與之戰鬥，最終將對方制服，這是「生」的意志之爭。

中國早在黃帝時代，就有干支紀時法，配以鼠、牛、虎、兔、龍、蛇、馬、羊、猴、雞、狗、豬等十二生肖。古代「擊石拊石，百獸率舞」、「鳥獸蹌蹌」、「立鶴延頸而鳴，舒翼而舞」等記載，均爲原始模倣動物之舞。這種遺制至今仍非常多，在民間廣爲流傳的獅舞、龍舞、鳳舞、麒麟舞、孔雀舞、以及虎、熊、馬、鹿、猴、雁、鷹等舞，計不勝計。以狩獵爲生的鄂溫克族，傳統的《跳虎》表演，五人一組，四「虎」在外，一「虎」在內，舞者兩腳半蹲，兩手扶膝，上身前俯，虎視對方，兩腳用力跺地，蹦跳，口中呼喊「哈莫—哈莫」，模倣虎的吼聲和野獸爭奪食物的姿態作舞。呼倫貝爾草原上鄂倫春族的《黑熊搏鬥舞》，則摹擬黑熊的笨拙動作，共學熊的聲音，呼喊咆哮。

肉食儀式舞蹈之蛻變，增加了教育價值，許多民族遺存的狩獵舞蹈，描述狩獵的全過程；土家族的《毛谷斯舞》，有舉棒、追獸、圍獵、追打、搏鬥等情節動作，即具有傳授狩獵技能的意義。地處西南邊陲哀牢山的彝族人，當狩獵成功後，全寨人歡呼雀躍，感謝上蒼，由女巫主持儀式，舞者分別戴著動物面具，各自模倣虎、熊、牛、馬、鼠、穿山甲等動作特性表演，舞蹈場面熱烈，充分表現出滿載而歸的歡樂。

四、蔬食儀式（農耕時代）舞蹈

人類從原始採集和畋獵的生活中，漸漸發現某些動物可以飼養，某些植物的種子，能定期生長結實，而且可以當作食物果腹之時，便從狩獵時代轉入農耕時代。人們以種植為主，狩獵則變為季節性的行動，食物的獲取主要來自土地，這種方法比狩獵的獲取可靠，生活漸趨安定，為了祈求風調雨順，促使農作物增產，畜牧業增殖，而產生了悅神之禮儀與舞蹈，即蔬食儀式舞蹈，或稱農耕時代舞蹈。

原始蔬食儀式舞蹈，較肉食儀式舞蹈複雜。在儀式中，人們於田中高跳，象徵秧苗拔節長之態，或者以手向空中探索，如抓種子。但是植物的生長動作不象動物的動作那樣易於模倣，故舞蹈著重是表現農耕者的動作，如耕田、施肥、播種、收穫等。蔬食儀式中，先民假想有超人類之神參加其中，於是膜拜祈求神靈賜於食物和豐收，進而體會到各種自然因素對作物的影響，於是舉凡植物的成長茂盛，發育繁殖，陽光、雨露適應的施佈，以及防止鳥獸蟲病的侵害等，都要仰仗於神，並定期舉行儀式舞蹈。後世流傳的求雨舞、天文舞、祭地母舞等，均為原始蔬食儀式舞之蛻變。

先民心目中的農耕神，有善神也有惡神，實際上惡神並未登場，因為普通人看不見惡神，而是守護神與惡神的戰爭，表現出奔跳追打的舞姿。最早的農業工作為女性所承擔，因而農耕之舞有女性參加，並以女性為主。

我國古代以農立國，以農耕為內容的儀式舞蹈很多，歷代都有隆重的祈求農業豐收的

儀式，儀式中均要獻樂作舞。如帝王之「祈穀」，周代郊祀正月元日祈穀，宋代大祀正月上辛祈穀，明世宗定於孟春上辛日，始於大祀殿舉行；乾隆年間，將「祈穀」的場所，改定爲祈年殿。又有「祭后土」、「祭社稷」的禮儀。古代稱大地爲后土，社稷則是土地和五穀神之總稱。每逢歲春耕獵之始，還要舉行「享先農」，先農即神農，其俗起於周禮，南宋設先農壇，晚清的祭儀中，先由皇帝親自執犁三推，作破土狀，接著由三王執犁五推，九卿執犁九推，府尹和戶部侍郎播種，耆老用土復蓋，最後，農夫三十人，隨府縣官到耕獵所，將籍田耕種它，禮畢，皇帝作樂回宮。

《尚書大傳》載：「陽伯之樂，舞株離」；「秋伯之樂，舞荣倈」；「和伯之樂，舞玄鶴」；「冬伯之樂，舞將陽」；「儀伯之樂，舞鼕哉」；「夏伯之樂，舞謾或」；「羲作之樂，舞齊落」。據鄭司農解釋：株離，舞曲名，言象物生育離根株也。或，動貌；哉，始也。言象物應雷而動，始出見也。荣，猶衰也；倈，始也。言象物之始盛衰也。玄鶴，言象陽鳥之南也。將陽，言象物之秀實動搖也。荣，猶衰也；倈，長貌。言象物之滋蔓或然也。鼕，動貌；齊落，終也。言象物之終也。七段歌舞，從春至冬，表現了農作物從種子、萌蘖出芽、秧苗、滋蔓、莠穗、結實、枯乾、成熟的全過程。

開化較晚的民族地區，有各種不同形式的原始農耕舞蹈遺存。居住在雲南的德昂族，每年先後三次以歌舞祭穀魂，亦稱祭穀娘。第一次於四、五月間，稱「播種祭」，男人耕完旱地，女人平整好地，全寨人歡聚一起，敲鑼打鼓，依次到每戶的田地，邊舞邊念誦經文，同時，撒下穀種。第二次於薅旱穀季節，稱「薅草祭」，由各戶分別在自家的田地中，

手舞足蹈念經祭祀。第三次於收獲時進行，稱「打穀祭」，先由婦女在穀埃上邊舞邊喊，內容是呼喊穀魂起床、洗臉、吃飯、吃糖、歸來等；繼而開始打場和揹穀回家，沿途繼續又舞又喊。傣族的《營海太睹》舞，是由一人扮牛，一人役牛，表演中有看水源、挖水溝、涮野草、挖秧田、撒穀種、栽秧苗、蓐草、收割、馱糧、祭日鬼、謝天地等舞蹈動作。土家、傈僳、景頗等民族舞蹈中，也有表現生產全過程的舞段，此類舞蹈，兼具有向年輕人傳授農業生產知識的意義。

五、原始軍事舞蹈

原始社會，人口漸而繁衍，部落區不斷擴大，獵物減少，仇敵與部落間的生存競爭開始了。為了搶奪獵場，爭奪獵物，常常發生糾紛，以至群毆戰鬥。到了部落聯盟階段，戰爭愈加頻繁，規模也愈宏大。戰爭令人煩惱，不可避免，而沒有力量則無法贏得勝利。先民從無數次的經驗中，體會到團結的意義，團結才能產生力量。團結的因素是同一血緣族，同一信仰。於是，為了能戰勝敵人，部落的成員平時要進行團體訓練。原始時代，最適合的訓練方法，就是把部落族人，集合於同一場所，用原始有力的節奏音樂相配合，使大家的一舉一動，相同一致，或徒手，或手持武器，跟著音樂而舞蹈，如此日日練習，日久使成為訓練有素的堅強的戰鬥體，這就是「軍事舞蹈」，亦稱戰爭舞蹈。

戰爭在原始社會中，具有十分重要的意義，部落的成員既是勞作者又是戰士，隨身總要帶著武器，漢文字中之「我」，即為手中持著兵戈。「軍事舞蹈」是初民生活中一個重

要的組成部份，帶有明顯的功利目的。

「軍事舞蹈」於不同的機會，表現的內容不同。戰爭前為技能之訓練，具有祝禱和傳授軍事技能的作用。最初的舞蹈，比較簡單，大家集合一起，作砍刺搏殺等純技擊動作，或迂迴包抄等基本戰法，而後，漸漸繁雜，有了情節，增入藝術色彩，成為大規模的軍事戰鬥演習之舞。大禹為平息叛亂「舞干羽於兩階」的記載，即古代之練兵舞蹈。

征戰出發前之軍事舞蹈，表現為一種誓師的行動，全體戰鬥成員，高舉武器，齊心協力，呼喊跳躍。演出誓師舞蹈，是向部落守護神作戰前的祈禱儀式。《山海經》中描述把預想的敵人，縛著手足，掛到樹上的圖景，顯然是一種交感巫術，祈求在戰爭中敵人已被所獲。戰前的儀式舞，還可以激發全體成員勇敢參戰的決心，鼓舞士氣，並顯示軍容及軍威之強大。

在戰場上，敵陣之前，有時也表演軍事舞蹈。《詩經》：「擊鼓其鏜，踴躍用兵」之句，即形容遠古的兵士，在鼓聲鏜鏜中，揮舞刀槍，踴躍向前的舞蹈動作。黃帝伐蚩尤時「吹角」以進；武王伐紂，兵臨商郊，決戰前夕，「士卒皆歡樂以旦，前歌後舞」。此種行為是含有向戰神求祈勝利，和威嚇敵人的兩種解釋。

至今在一些蠻荒地區的土著部落裡，演出戰爭舞時，人數眾多，表演者時而昂揚、亢奮，呼號，擊打，恐怖地肉搏或「殺戮」；時而呻吟、哼叫、淒慘地哭泣，摹擬再現了殘酷而激烈的原始戰爭場面。

原始社會的後期，以及流傳的原始舞蹈遺存中，有較多的戰爭勝利凱旋後之軍事舞

蹈，表現出感謝神靈和興高彩烈的心情。鑿刻於內蒙陰山高山頂和千溝萬壑中的原始岩畫，有多幅表現原始戰爭舞的畫面。綻口縣格利撒拉南面的石壁上，四名舞者，或一臂上舉，一臂平伸，或兩腿開叉，雙臂平伸，舞姿歡快，而畫上有倒置的無頭人形，被砍的人頭在一名舞者腳後。烏拉特中後聯合旗達令溝的岩畫，三名舞者正展臂或聳肩起舞，畫面上也有身首異處的屍體。原始社會生產力低下，戰爭中捉到的浮虜通常被殺掉，故岩畫所表現的是慶賀戰爭勝利之舞。正德年間李京《雲南誌》載：「（古金齒百夷）有仇隙，互相戕殺，遇破敵，斬首，置於椿下，酋蠻畢集結，束甚武，髻插雉尾，手執兵戈，繞俘酗舞，事畢殺雞祭之，使巫祝曰：『爾酋長，人民速來歸我』」。伝族準備出擊敵人時，先要看雞卦，凱旋後，把俘敵的人頭，祭在木鼓房裡，族人互相敬酒歡樂起舞。

軍事舞蹈除用於戰事，也有以此表示對賓客之歡迎和敬意。古時之部落酋長，或國王君主，巡狩其部落領地時，族人便列隊歡迎，舉行軍事性之舞蹈，以表達至高之敬意。今日每逢國家大典的閱兵及國賓來訪，陸、海、空軍儀隊及鳴禮炮，可能也是由此蛻變而來。

六、生殖崇拜舞蹈

《孟子·告子》曰：「食色，性也」，滿足食欲和性欲是人類生理本能的要求。初民生活在惡劣的環境下，每天繁忙地從自然界獲取食物以維持生命，同時又有著性的衝動，進而祈求延續後代及種族繁盛。動物在發情期交合前後，通常會向異性展現各種類似舞蹈

的優美動作。人類由動物進化而來，保持著這種生理需要，人與獸類之相異者，在於人類除去慾望之外，尚有對宗教上的崇敬與信仰的高超意志，亦爲感情和理性觀念。當原始人尚不知羞恥時，對性的欲求和男女交合歡快時之手舞足蹈，不會有任何掩飾。由於對人身的基本規律茫然無知，而繁衍人口關係著氏族的存亡，因而把性和性交的生殖活動看作十分崇高神聖的大事，產生了生殖崇拜，有時則以歌舞儀式，刺激性慾，舞蹈高潮往往即是男女的交媾活動。《禮記》載：《仲春之月，令會男女於斯時也，奔者不禁，無故不用令者罰之。」是用強制方式，命令青年男女在「禖官」附近聚會歌舞，藉聯歡形式而至結合，可謂後世聯歡娛樂舞蹈與交際舞蹈的萌芽。

早期的生殖崇拜，是對女性生殖器的崇拜，把婦女懷孕生育同大地育生萬物等同視之。先民曾崇拜蛙，因爲蛙的繁殖力極強，蛙腹外鼓，形同孕婦，蛙口形如女性陰戶，至今我國中醫界仍稱女性的陰戶爲「蛙口」或「蛤蟆口」。已出土的仰韶文化古物中，有大量蛙紋彩陶器，頭爲圓形，兩手上舉，兩足蹲踏作跳躍狀。陰山、左江等地原始岩畫的蛙形，則是兩手曲肘上舉，屈腰兩腿下蹲，形式祈禱之舞姿。在烏蘭察布岩畫中，女性舞者的形體，多將乳房、腹部、性器官等女性特徵部位，加以誇張，突出其重要地位。

進入父系社會後，轉而尊崇男性生殖器，如陰山岩畫中，男性的舞姿則突出粗大的陰莖。而新疆呼圖壁縣天山深處的岩畫，畫面上方有多名男性舞者，其陰莖及睪丸誇張地顯示，並有表現男女交合姿態的圖像；在畫面的下方，則是成群的小型人物，正在歡快地起舞，動作各異，生動地展現祈求生殖繁衍的內容。

生殖崇拜舞蹈亦有傳授性知識的意義。有些民族的「成丁」、「成年」儀式中，即有此種表演，湖南的土家族，有一種《古斯帕帕舞》，男性舞者腰掛「粗魯棍」，形製如男子的陰莖，表演中，有「示雄」、「打露水」、「撬開」、「搭肩」、「送胯」、「轉臀部」、「擺胯」、「抖擺」等舞段，實際上是再現交媾之過程。廣西壯族的《跳嶺頭》，舞者手持象徵男、女生殖器官的道具，在舞蹈中，用道具相接觸，並從陽性道具中向外噴水，模倣性交之動作。雲南景頗族的《金再再》舞，同樣是傳授生兒育女知識之原始舞蹈遺存。

隨著社會的發展和先民智力的開化，生殖崇拜舞蹈漸漸蛻變為調情戀愛舞蹈，人們以舞蹈做為男女異性追求的方法和媒介，或以舞蹈表現的方法技巧，做為選擇淘汰異性的標準。這種舞蹈，要求「美」的原則與意識，女性動作要柔，男性動作要剛，並使其誇張、昇華、醇化。從生理要求之舞蹈，進化至為了戀愛結婚而舞蹈，其中經過一段很長的歲月。從部份遠古岩畫中，已可見到男女舞者連臂搭肩及各種舞姿的對舞圖。許多民族中，仍保留有通過歌舞定情婚配的習俗。宋人周去非《嶺外代答》云：（廣西瑤人）每歲十月旦，舉峒祭都具大王，於其廟前會男女之無夫家者，男女各群，連袂而舞，謂之踏搖。男女意相得，則男咿嚶奮躍，入女群中負所愛而歸，於是夫婦定矣。」苗、壯、布依等族之《跳月》，即未婚男女在野外求偶之歌舞，在歌舞中，情投意合者，便可自訂終身。

七、紀功舞蹈

原始群團中「無君長」，「無上下長幼之道」，「不君不臣，男女雜遊」。母系社會中，老年婦女是工具的看管者，食物的保管和分配者，掌握著經濟權力，這是一種自然分工，管理事務而沒有役使其他成員的權威。只有進入父系社會，個人作用漸漸加強，先民由對物的崇拜轉到對英雄人物的崇拜，於是把集體的功績，歸到某一代表人物的身上，產生了紀功舞蹈。

傳說中伏羲氏、神農氏、黃帝、堯、舜、禹等的舞蹈，開始，皆為特定時期生活之舞。並多用於祭祀崇拜，而後則修訂附會為頌揚他們豐功偉業之樂舞。周代對先代樂舞的整理以及創作《大武》，更突出紀功的內容，而歷代帝王均倣照「功成作樂」，「舞以象功」，用樂舞來宣揚文德武功，以鞏固王朝的統治。

紀功舞蹈是晚出的表演形式，屬於一種自覺的行為，遠比其他功利性舞蹈複雜，其中，如《承雲》、《大咸》等著名的紀功舞，均在早期樂舞的基礎上，補充修訂而成。

原始社會的舞蹈與原始社會生活交織一起，除上述祭祀舞蹈、圖騰崇拜舞蹈、軍事舞蹈、狩獵舞蹈、農耕舞蹈、生殖崇拜舞蹈、紀功舞蹈之外，還有逐疫之舞、喪事之舞、遊戲之舞、體操之舞等，涵蓋原始人的各種活動。所謂「太古之民，鼓腹嬉遊，載歌載舞，垂手折腰，擊壤叩木，自樂其身心，得自然之趣」是也。原始舞蹈的教育價值也不能忽視，原始民族沒有文字，語言也各不相同，為了傳授生存技能，和將部落的歷史告訴給下

一代，唯有以舞蹈形式的啞劇表演方法展示之。可見原始舞蹈，已成爲先民表達情感，和求得生存發展的共同語匯和共同行動，其動因基於功利，其表現膚淺簡單，而舞蹈藝術之源，實始於此。

第四節　原始舞蹈形式、扮裝與音樂

一、原始舞蹈形式和動作

原始舞蹈爲群衆性的活動，作爲交流思想，統一行動的手段，具有社會性和普遍性。

舞蹈通常以集體的形式出現，每逢重大活動，部落酋長率領全體族人，選擇一開闊場所，舉行儀式舞蹈。此種表演的集體性，是基於生存的直接意義，在生產能力極端落後的情況下，每個人都無法離開群團而生存，每個人對於本氏族都是重要的。原始精神主要體現在群體意識上，表現這種意識的舞蹈動作，雖然缺乏美的韻味，但在共振的節奏，鏗鏘的鼓語中，參加者會感到自身微薄的力量，與群體撼天震地無堅不摧的強大力量，融爲一體，從而增強了信心和力量。這種原始生命力的渲泄，如此投入，而達到狂熱忘我之境界。無怪在一些土著部落的舞蹈中，舞者如醉如狂，甚至衰竭倒地，鼻孔流血，仍呼喊舞動不能自止。

原始舞蹈也有少量的獨舞、對舞，通常由首領和主持儀式的巫師表演，由於個人處於

顯著地位，受到個性制約，舞蹈語匯比較抽象，動作更加細膩豐富，係晚出的進步形式。

原始舞蹈中最美觀而整齊有序的形式，是眾人排成行列之舞。初民崇敬善神，畏懼惡鬼，因為感覺個人力量薄弱，於是有共同願望的部落人集聚一起，排成隊伍，往有神的地方膜拜，祈求神靈保佑，賜予幸福生活；或把他們部落間的惡魔鬼怪驅逐出去。於是，假想前面就是惡神，他們排看行列，赤著雙腳，或跑或跳，手中敲擊者石塊、木塊或其他物品，口裡發出有韻的吆喝聲，伴隨著原始的自然節奏，向前驅進，這就是「行列形式」舞蹈。

另一種較普遍的形式是「圓形行列」。先民在祭神時，常尋覓一處適當的場所，在地上擬有圓圈位置，以圓的中心點為祭壇，或燃起聖火，群眾則對圓心圍繞、旋轉，並務使場地清潔，在中心又放置視為神聖的祭品或食物，以示對神的虔誠敬意。如人的死亡，或殺死了動物，並向神求祈恕罪，圍繞著屍體、墳墓而迴轉，至於迴轉的遍數，則因各種原因而有差異。另有一種說法，認為圓圈的舞蹈形式，起源於模倣天體的運行，伏羲製八卦，當然也含自然現象，但受圓形舞蹈影響，而排為八方圍攏的圓形，是無疑問的。

原始社會後期，由於經濟發展，商業的需要，各部落民族之間，紛紛建立市集制度，澤，也是圓形。如乾、坎、艮、震、巽、離、坤、兌、天、水、山、雷、風、火、地、商業市場遂成為生活的中心地，這種市集場所，多選擇在氣候良好，受天然山林屏障之盆地，人口隨而漸漸稠密，舞蹈亦由高山森林地帶，轉移到市場中心來。在舞蹈表演時，場地中置一神像，或意境中認為場地中有神靈，這時，很多群眾便圍集著，旋轉著，踏著原

始的樂聲，歌唱著，舞蹈著。

考據起來，圓形的舞蹈場地，實是原始人類，對美的一種看法，這種舞蹈形式，用於戶外平地、海邊、河岸、山谷或森林中，中外的原始先民莫不如是。今日世界很多的土風舞形式，都是圓形與行列。我國目前的邊疆、塞外、雲、貴、康、藏及台灣原住民之原始舞蹈遺存也是行列和圓形，以及兩者的簡單的變形方式。

手牽手而舞，也是早期群眾舞蹈中常見的形式。大家兩手互牽，左上右下，連結為行列，是謂封閉式之牽手，其內涵有共同團結，抵抗邪魔，與抵抗外力入侵的意義。青海出土的新石器時代的舞蹈紋陶盆，即是一幅互相牽手的舞圖，舞者圍繞圓心翩翩起舞，動作整齊，和諧而又對稱的舞姿，令人讚嘆不已。

原始舞蹈的動作，即原始先民的日常生活動作，簡單、樸素，即興而作，貼近自然。或者是周而復始反復作同一動作，或者是在狂熱的情感中表現出不規則的任意動作，基本舞步是向前、後、左、右走步，向前跑、左右跑步，或上下跳躍，這些動作是人類本能衝動的結果，無理智的觀念；而後加入手臂振動和身體屈伸俯仰，產生與日常行動有差異的特殊動作，由即興動作向程式動作演變，具備了次序、意識與技巧，以人體的不同姿態，抒發不同的感情和願望。

在原始的儀式舞蹈中，出現各種模倣動作，模倣的發生，是人假扮人類以外的動物開始的，狩獵時代即假扮常捕獲的動物的動作，舞蹈以祭神，如獵虎、獵熊者，作蹲、跳、撲、吼等表演，顯示出虎、熊等猛獸之兇惡；模倣飛禽之舞，兩臂作振動飛行狀，或學鳥

之鳴叫。至今常見的獅舞，或撲或咬，打滾休息，即古人對動物生活的模倣，至於盡力高舉或向上跳，則是對植物的模倣，這類生於人的意識中的動作，是寫實的模倣，也是象徵的模倣，是形成原始舞蹈的重要前提。

二、原始舞蹈之假扮和扮裝

動植物是人類眼目中所常見的，而心目中的精靈，神、魔、鬼、怪，則為人腦海中所假想的形狀，舞蹈模倣其形，確實需經過長期研究，和有很豐富的想像力和表現力，如何與被裝的相倣相像，如何讓人一看就知道是神還是魔，除了藉助人體作各種奇形動作，需要藉助「假裝」，也就是假扮。假裝的方法主要是用假裝面具，這種假面的發生，也是基於宗教儀式的關係，今日喇嘛寺廟之舞，如「羌姆」、「查瑪」、「跳神」等，仍佩戴各種動物形及猙獰鬼怪之面具。京劇裡面的鍾馗、判官或跳加官等表演，戴著面具，作假裝的舞蹈姿勢，即為承襲古老的假裝面具和假裝動作而來。假面的製作材料，最早是採用堅而輕的木料，繼而用紙板，京劇的臉譜即為假面之蛻變，後因諸多不便，而去掉面具畫之於臉上，而沿習至今日之梨園界，成為我國具有特色的一種臉譜藝術。

　　手持物而舞，也是中國舞蹈特徵之一。中國原始舞蹈，多屬寫實的模倣。古代的人向神表達內心的意志時，除去身體的振動外，尚感不足，所以又加入器具，即舞具。原始的舞具是初民生活中的工具或用具，如狩獵之弓、矢、石流星，戰爭用之矛、鉞、干，農耕之鋤、鍬、犁，以及獸尾、獸角、鳥羽等。其中以農耕之持具舞蹈，更見精鍊進步。

原始部落之儀式舞蹈，為什麼要使用實物，有兩種解釋。一是對宗教上的理由，神聖的儀式，務需採用神聖的材料。古代之祭神舞蹈，手中持物，所選之實物和模型，在當時被認為是非常神聖的，如青竹，或新綠的藁葉，或美麗的禽鳥羽毛，或供神的糕餅等物，都是被認為非常聖潔之物。一是對實際方面的理由，就是實際上與事實上不能相差太遠，如表演春耕到秋收的農事過程，這是要經過一段漫長的時間的事，可是要在很短的舞蹈儀式中充分模倣表演出來，要是實際到田地裡面表演，有很多困難，儀式通常又是在夜晚施行，為了方便起見，唯有採用模型方法，劃定認為是神聖的地區，或室內，或室外，或廣場，盡量能符合實際情形的真實性，至於是否採用實物，要視當時情形而定。

應用在儀式舞蹈上的道具，分寫實與象徵兩種形式，所謂寫實的方面，是以餅粉與藁葉做成鍬、犁、鋤、牛、馬等器物之形，以大小形態之差別，來模倣實物。而象徵性的形式，則以神木，楊柳枝等，來比擬實物，這些代用品，亦是祭神之祭器或供品。

古代舞者的裝飾，統稱為「扮裝」，包括身上穿的，頭上戴的，臉上矇的，手、足身體各部份佩帶的裝飾品，以及手裡拿的器具。

衣裳在舞蹈有著重要意義，地理環境，風土氣候不同，衣裳也不同，而受衣裳限制，身體的活動程度和舞蹈動作則有差異。原始初民最早均赤身裸體，沒有遮掩，自由自在，行動毫無拘束，以後有了衣裳，也就有了舞服，原始舞服如同原始舞蹈，也是生活之必須，是人類用以避寒之物。或許赤裸上身，以樹葉圍腰；或許以獸皮遮擋前胸後背。古籍曰：「搴木茹皮以禦風霜，絢髮冒首以去靈雨」。屈原《九歌·山鬼》：「若有女兮山之

阿，披薜荔兮戴女蘿」，描述了女子以樹葉蔓草遮體之舞服式樣。《禮記》云：「昔者，先王未有宮室，冬則居營窟。未有火化，食草木之實，鳥獸之肉，飲其血，茹其毛。未有麻絲，衣其羽衣。」又曰：「東方曰『夷』，被髮元身；南方曰『蠻』，雕題交趾；西方曰『戎』，被髮毛皮；；北方曰『狄』，衣羽毛，穴居」，可見生活和服飾之簡陋。

初民只有在果腹之後，才逐漸萌發對於服飾的審美意識。相傳黃帝時代，螺祖「始教民育蠶，治絲繭以供衣服」。北京山頂洞人遺址中，已有經過精緻磨製和穿孔的石珠、海蚶殼、獸牙、魚骨等裝飾物，北京門頭溝新石器早期墓葬物中，則有骨鐲、小螺殼串成的項鏈等物。可以推測先民在茫茫草原和綠樹叢中，佩帶著五顏六色的飾物，翩翩起舞的生動場面。雖然這種美的裝飾，可能具有原始宗教的意義，審美的功利性大於藝術性，但卻是人類愛美天性的顯露，使人與動物的距離拉開，有著劃時代的意義。

遠古在沒有衣裳前的扮裝方法，是把自己的身體，塗以各種顏色，或描以不同的怪形圖案，或刺身，就是今日的紋身。一些部落「披髮文身」、「雕題交趾」、「披羽戴角」即爲扮裝。非洲、澳洲土人、北美印第安人的原始舞蹈遺存中，參加者的面部和身上多塗抹各種顏色和圖形。生活在海南島，族源已有數千年歷史的黎族，紋身的習俗世代相傳，婦女從十二、三歲開始，即用植物刺針、小竹木棒和植物染料，在臉、頸、胸和四肢等部位，刺染蛙形和各種幾何形花紋，每種花紋各有特定的象徵意義，並在舞蹈中展示之以爲美。

舞蹈和扮裝的關係，會使人產生兩種不同的感覺，一是「爲了舞蹈而扮裝」，一是

「為了扮裝而舞蹈」。扮裝成神靈或魔鬼之類，是「為了舞蹈而扮裝」；而古代青年加冠禮的儀式舞蹈中，部隊的老人，基於幻想而扮裝，則是「為了扮裝而舞蹈」。

三、原始舞蹈與音樂

古代舞蹈，集歌、樂、舞於一體。節奏、曲調、和聲是音樂的三大要素，也是舞蹈具有的要素，而節奏是舞蹈中最早出現的基本要素。早期原始歌舞中，除節奏外，幾乎沒有其他要素，節奏可脫離其它要素而獨立存在。我國戲曲中的劇場鑼鼓樂，在擊打的強、弱、快、慢、鬆、緊節奏中，伴隨各種舞蹈動作。人的勞動生產動作，與節奏密切關聯。先民於繁重的活動中，發出呼喊聲音，合於節奏的進行是很自然的事，感情由節奏而表現，動作合於節奏，節奏是舞蹈生命的原動力。

《呂氏春秋》曰：「今舉大木者，前呼與謣，後亦應之。」先民於繁重的活動中，發出呼喊聲音，合於節奏的進行是很自然的事，感情由節奏而表現，動作合於節奏，節奏是舞蹈生命的原動力。

先民的儀式舞蹈，往往面向圓心站立，以兩手拍掌開始，舞蹈的終止、散開，也用拍掌聲為記，這是統一群眾動作的需要；還有一個併發的統一的要素，就是每個人舞蹈時，所發出的統一足音。這種拍手和踏足的聲音，在沒有鼓以前，即原始的音樂伴奏，有鼓以後則為鼓語。

原始舞蹈的目的，開始都與神有關，因此舞蹈的表現，常有瘋狂的狀態，亂打狂歌，或以大鼓為音樂效果。這種舞蹈，談不到藝術上的美，後來漸漸要求藝術的效果，要各方面來配合舞蹈。由此，音樂成了裝飾協助的主力，而致有不可分離。音樂與舞蹈，是相伴

發達的，後來才分道而馳，各自發展。所以舞蹈和音樂的關係，舞蹈居主位，因表現舞蹈時，音樂只是按照舞蹈動作變化的需要，而伴奏陪襯而已。事實上，音樂與舞蹈，自古就沒有分開，我國古文獻的記載都是樂舞並提的，舞蹈有了音樂才聲容並茂變化萬千，而音樂節奏之功能，更使舞蹈的人樂而不疲。

以歌合舞，是原始舞蹈的重要方式。先民在祀神和勞動中發出的呼喊，漸漸成為帶有韻味的旋律，成為合於節奏的歌聲，雖然曲調簡單而重複，卻能與舞蹈動作配合，表現出人的感情。作為原始舞蹈遺存的台灣原住民舞蹈，大部份都是以歌合舞，不需要樂器伴奏。合歌而舞的方式，或激情呼喊，群起集合的歌聲；或一人音頭起唱，衆人接合而歌。如舞蹈長時間進行，共同唱合歌舞者，無法支持，則依行列或圓形行列的人數分段輪唱，週而復始歌聲不疲，在歌舞中，又夾雜有呼喊、讚美和話語聲。

原始舞蹈的伴奏樂器，源於原始生活的工具。先民於祭祀儀式中，敲擊著石塊、竹木，拍打著大地，狂呼亂舞，這些粗陋的樂器，對於激發舞者的熱情，烘托莊嚴氣氛，統一行動節奏，有著重要意義。

世界上迄今發現的最古老的樂器，產生於舊石器時期，已有上萬年的歷史。我國浙江河姆渡遺址出土有百餘件骨哨，是七千年前的文物，這些骨哨用禽類肢骨製成，既是誘捕鳥獸的工具，又可用其音響來伴舞。古籍記載，遠古的樂器，已有塤、磬、枕敔、鼓、鈴、鐃、籥、琴、瑟、言（大簫）、和（小笙）等。

鼓，是中外原始民族舞蹈中，普遍使用的樂器。《禮記》曰：「土鼓、蕢桴、葦籥，

伊耆氏之樂也。」孔穎達疏：「土鼓，謂築土為鼓。蕢桴，以土塊為桴。」從築土而成的土鼓，到用土塊製成的鼓槌，逐漸發展到陶鼓，石鼓、木鼓、銅鼓、鼗鼓、足鼓、楹鼓、懸鼓，以及「以草為之，充之以糠，形如小鼓」之拊搏。傳說黃帝與蚩尤之戰中，「玄女為帝製夔牛鼓八十面，一震五百里，連震三千八百里。」

塤，是初民的吹孔樂器，用陶土燒製而成，其雛形稱作石流星，是一種能發出聲音的球形飛彈，亦是誘捕鳥獸的工具。《爾雅》曰：「（塤）銳上平底，形象似錘，大者如鵝子，聲合黃鐘，大呂也。小者如雞子，聲合太簇、夾鐘也，皆六孔。」我國已出土的塤，形製有球形、筒形、梨形、魚形、扁圓形、橢圓形多種，其中有距今約六千年至七千年前的陶塤。西安半坡仰韶文化遺址發現的陶塤，一個有一音孔，能奏出 F 和 ♭A 兩個音，一個無音孔；山西萬泉縣荊村和甘肅玉門火燒溝等地發現的新石器陶塤，其中的三孔塤已可發出 e (1)、b (1)、d (2) 三個音。

鐘也是我國最古老的樂器之一，傳說黃帝的樂工垂造鐘，先為陶製而後才用金屬，並發展到編鐘。宋人沈括曰：「古樂鐘皆扁，如盒瓦。蓋鐘圓則聲長，扁則聲短。聲短則節，聲長即曲。節短處聲皆相亂，不成音律。」單個的鐘稱特鐘，大鐘謂之鏞，「圓如碓頭，大上小下，樂作鳴之，與鼓相和」的鐘稱「錞于」，而編鐘由聲高各異，大小不同的鐘鐘組合而成，商代妣辛墓出土的一套編鐘，五枚一組，可構成四聲音階序列。

第三章　夏代之舞蹈

公元前約二千一百年至公元前一千七百年，是我國史書中稱夏王朝的時代，亦是中國歷史上，由母系本位制正式轉換到父系本位制的時期。夏朝的世系，由夏禹開始到履癸（桀），凡十四代，十七王，經歷四百七十一年，其勢力範圍，以今河南嵩山登封為中心，活動於黃河中游地區，先後建都於陽城（今河南登封東）、斟鄩（登封西北）、安邑（山西夏縣西北）等地。夏代的舞蹈，有治水之舞、祭祀之舞、諸夷之舞、還有爛熳之樂，原始舞蹈開始用於娛樂享受，漸漸向藝術表演的方向邁進。

第一節　夏禹之樂舞

夏禹，名文命，黃帝的玄孫，以姒為姓，亦稱大禹，是夏王朝的開創者，也是中華民族引以自豪的治水英雄。我國在遠古傳說的年代，黃河尚無今日之水道，湖沼渚流遍布各地，每當降雨量過多，或上游崑崙等源頭的水源加大，便泛濫成災，出現「洪水滔滔，天下沉漬，九州閼塞，四瀆壅閉」的局面，民衆顛沛離所，「逐高而居」，「聚土積薪，擇

丘陵而處之」。所以，對於江河沿線的氏族來說，平治水患是部落社會中頭等大事之一。

堯帝的時候，曾任命禹的父親鯀治理洪水，歷經九年而無成效；舜爲天子後，懲罰了鯀，

將他流放到羽山，同時舉用禹來治水。

禹爲人聰敏機智，遵守道德，對人和藹，能吃苦，有毅力，言行一致。禹接受治水重

任後，即走遍全國山山水水，採用因地制宜和疏導的方法，開發九州土地，疏通九條河

道，整治九個大湖，測量九座大山。同時開倉賑糧，調濟餘缺，建立制度，廣作善事，受

到民衆愛戴，諸侯亦心悅誠服，踴躍到京城進貢和朝覲，天下從此太平安定。

治水成功之日，舜帝召集重臣，討論君臣之道，用樂舞表達歡樂和融洽之情，同時賞

賜給禹一塊黑色的圭玉，代表水色；舜的大臣也敬重禹的功德，命令天下都以禹爲榜樣，同時

向禹學習；天下都推崇禹精於尺度和音樂，尊奉他爲替天地神靈施行號令的山川神主。而

後又接受舜之禪讓爲共主，傳說中大禹之樂舞，多數與治水有關。

《夏龠》，是禹治水取得成功後，爲慶祝勝利而創編的歌舞。《呂氏春秋》載：「禹

立，勤勞天下，日夜不懈，通大川，決壅塞。鑿龍門，降通漻水以導河，疏三江五湖，注

之東海，以利黔首。於是命皋陶作《夏龠》九成，以昭其成。」此樂舞又稱《大夏》、

《九夏》。開始的舞蹈形式，可能是民衆爲降服水患，生活得以安定而歡呼跳躍，故舞蹈

者頭戴毛皮帽子，上身赤裸，下身圍著白色的裙子，作勞動者的扮裝。經皋陶加工編製的

樂舞，是一部大型的紀功組舞，共分九個段落，即「王夏」、「肆夏」、「昭夏」、「納

夏」、「商夏」、「齊夏」、「族夏」、「祴夏」、「驁夏」。《說文解字》解釋：「

夏，中國之人也，從頁從臼，臼兩手，从兩足也」。戴侗云：「柏氏曰，夏，舞也，臼象舞者舞容，从象舞者足容也。」樂舞名「夏」，有舞手蹈足盡情歡樂之意。也有人認為禹初為「夏伯」，稱夏后氏，舞名來自夏的國號，或曰與禹步「獨足之象」的舞蹈姿態有關。

大禹治水，竭盡心力，在外十三載，三過家門而不入，他與塗山氏之女新婚後僅四天，即離家赴任，家人思念之極，因而產生懷念的歌舞。《呂氏春秋》載：「禹行功，見塗山之女。禹未之過，而巡省南土，塗山氏之女乃令其妾候禹於塗山之陽。女乃作歌，歌曰『候人兮猗』。實始南音。」「兮猗」是歌之襯詞，「候人」二字則是舞態，表達塗山氏之女思念大禹之眷戀情懷。

與治水有關的還有《防風氏之舞》，相傳防風氏是一個部落的酋長，「其長三丈」，站起來有山高，躺下去似河流那樣長，也參與治水，但為人高傲，與禹的意見不合，主張築土壩圍堵洪水。有一次禹召集部落酋長在塗山開會商議大事，而防風氏卻不準時參加會議，結果被禹捉拿誅殺。防風氏死後，他的後代尊之為神，每年用歌舞定期祭祀紀念。梁任昉《述異記》載：「今南中民有姓防風氏，即其後也，皆長大。越俗祭防風神，奏防風古樂，截竹長三尺，吹之如嗥，三人披髮而舞。」這種防風舞蹈，舞者披頭散髮，舞姿古怪，配合以鬼哭狼嚎般的音響，舞蹈場面和氣氛充滿神秘恐怖的巫舞色彩。

大禹在長期的治水中，形成一種獨特的舞蹈步法，即「禹步」。漢人楊雄《法言》曰：「昔者姒氏治水土，而巫步多禹。」李軌注「姒氏禹也，治水土，涉山川，病足，故

行跂也。禹自聖人，是以鬼神猛獸峰蛇虺莫能螫耳，而俗巫多效禹步。」《尸子》亦云：「禹勞於治水，生偏枯之病，步不相過，人曰禹步。」都是說夏禹因為常年在水裡活動，兩腿得了像關節炎那樣的病症，走起路來只能像跛子一樣行小步，於是出現此種舞步。另一種說法認為，「禹步」並非起於行跂的病腿，而是一種循八卦模式的規範路線，專用於祭祀的舞蹈步法。《神洞八帝元變經》載：「禹屈南海之濱，見鳥禁咒，能令大海翻動。」「鳥禁咒」是用鳥祭祀神的一種樂舞儀式，這種舞蹈模倣鳥的行走動作。

此鳥禁時，常作是步，禹逐模其行，令其術入。

「禹步」是什麼樣的舞步，晉代葛洪於《抱補子》一書中曾作介紹，主要步法是「前舉左，右過左，左就右。次舉右，左過右，右就左。次舉左，右過左，左就右。如此三步，當滿二丈一尺，後有九跡。」以及「立正，右足在前，左足在後，次覆前右足，以右足從左足並，是二步也。次覆前右足，以左足從右足並，是三步也。」總之，是以碎步作小幅度挪動，兩足交叉行進，胯部隨之自然扭擺。

傳說中禹本身即是一名大巫，篤信鬼神。《論語・泰伯篇》云：「（禹）菲飲食而致孝乎鬼神，惡衣服而致美於黻冕，卑宮室而盡力乎溝洫。」說明夏禹吃著粗茶淡飯，穿著粗布衣服居住簡陋的房屋，全部身心投到治水事業上，而對於祭祀鬼神卻十分講究，每當舉行重要的祭祀儀式，都誠惶誠恐，頭戴禮帽，身穿華美的衣服，上面綴有日月星辰，山龍水草，羽毛等飾物，親自參加祈禱歌舞以通神，用於祭祀的禮器上面，也繪有山龍華蟲

等圖形。大禹治水實施桐柏山工程時，曾幾度遭暴風雨的襲擊，導致「功不能興」，於是便「號集百靈，受命夔龍，桐柏千君長稽首請命。」「靈」是巫覡的古稱，夔龍是禹的典樂官。這段記述的意思是把成百的神巫召集一起，又率領上千的民眾，用隆重的樂舞儀式，祭祀山川之神，以求得神靈的理解，使治水工程順利完成。

大禹自己能歌善舞，《史記·夏本紀》：「（禹）聲爲律，身爲度，稱以出，亹亹穆穆，爲綱爲紀。」說他的聲音就是標準的音律，他的身體就是標準的尺度，用他的聲音和行爲就可以校正音律、舞姿和尺度的長短。「巫步多禹」，後世的巫覡也多做照沿襲。今日留存於民間的「踩罡步斗」、「踩八卦」等宗教舞蹈中，仍可見其蹤跡。

在上古中華大地上，與夏族同期存在的，還有商族、三苗、九黎等較大的部落聯盟，其中三苗族，亦稱有苗，原居住在江漢地區，沿江徙游，並與居住在山西、河南等地的夏族發生磨擦，從黃帝起，兩族就不斷發生戰爭，帝舜之時，有苗曾大肆侵擾，當時夏禹曾計劃派兵圍剿，而舜帝主張兵不血刃，以道德感化之，讓兵士手執盾牌兵戈和羽毛，作《干羽舞》，既加緊練兵，以實力爲後盾，又廣施德政，傳達和平的誠意，使有苗臣服。

夏禹成爲共主後，三苗又反，帝禹再次準備出兵征服，當時大臣益贊諫說：「惟德動天，無遠弗屆，滿招損，謙受益，時乃天道」，強調應當以忍讓和德行服人。禹採納益贊的建議，停止用兵，「乃誕敷文德，舞干羽於兩階」，這種舞蹈，實際是軍事演習，不同的是舞具除了兵器，還有象徵和平的鳥羽，是文舞和武舞的合演，在夏朝的軍威和至誠的感召下，三苗族又一次臣服，其部落有的加入了華夏族的聯盟。

第二節　舞蹈向娛樂表演蛻變

夏代的舞蹈，隨著文明程度的提高和社會制度的進化，開始由祭典儀式舞蹈，蛻變到以娛人爲主的舞蹈。傳說夏禹的兒子夏啓，破壞禪讓制，承襲帝位後，即將天上的樂舞，帶回人間享用。《山海經·大荒西經》載：「西南海之外，赤水之南，流沙之西，有人珥兩青蛇，乘兩龍，名曰夏后開（啓），開上三嬪於天，得《九辨》與《九歌》以下。此天穆之野，高三千仞，啓焉得始歌《九韶》。」《竹書紀年》也說：「（帝啓），十年帝巡狩，舞九韶，於天穆之野。」

《九韶》以及其中的《九辨》、《九歌》均爲帝舜用於祭典的樂舞，這種儀式舞是用於娛神的，而夏啓卻稱是自己三次被邀請到天上去作客，並從天上取回來的仙樂，以此爲由，將上代包有神聖光圈，用以敬祀天地、祖先之樂舞，改用來供自己欣賞娛樂。屈原《離騷》即曰：「啓九辨與九歌兮，夏康樂以自縱」。與此類行爲相似的還有一則傳說，講述周穆王「與百神遊，於鈞天廣樂九奏萬樂，不類三代之樂，其聲動人心」。沈佺期賦詩云「仙人供天樂俱行，花雨與香雲相逐」，也是假托於天，用歌舞娛樂享受。我國傳說中的原始舞蹈，尚未見有用於娛樂的記載，因爲舞蹈是十分神聖的，不能有絲毫褻瀆的行爲。而夏代帝王以歌舞自娛的傳說，表明舞蹈的功能由儀式之舞向娛人之舞轉化。

舞蹈新舊交替，於蛻變的初期階段，鑒於社會和傳統道德的壓力，掌權的階層尚心有餘悸，所以將樂舞用於娛樂時，要作種種說辭，爲自己開脫，其中最好的辦法是取之天

上。而到夏桀之時，「廣優猱戲奇偉，作東歌而操百里，大合桑林，驕溢妄行，於是群目相持，而唱於庭，靡靡之音。」上至君王，下至文武百官，也不分是祭祀聖地，還是商討政事的莊嚴場合，到處都可縱情歌舞娛樂。帝中康時，大臣羲和，因沉湎歌舞，甚至廢時亂日，把時間的次序都弄顛倒了，造成一片混亂，大臣胤曾被派去興師問罪，作《胤征》以征討之。這類被視爲荒淫放蕩的行爲，受到社會的譴責，但是經過幾百年的變遷，娛樂性的舞蹈表演，已經脫去掩飾的外衣，呈現出公開發展的趨勢。

舞蹈的用途和演出場合更迭，藝術成份隨之增加，堯舜及往昔遠古的舞蹈中，舞態均爲百獸率舞、鳥獸蹌蹌、鳳凰翔舞之類，主要是模倣鳥獸的動作，而夏啓在「大樂之野」的演出，「乘兩龍，雲蓋三層，左手操翳，右手操環，佩玉璜」，則是經過一定藝術加工和編排的舞蹈，舞者穿著美麗的衣服，一手拿著羽毛，一手握著玉環，身上還佩帶玉璜，翩翩起舞，中間穿插龍舞、車舞等舞段，並有彩雲及音響效果配合，可見其表演形式已不同於原始的自然舞蹈，夏代晚期，孔甲作「破斧之歌」，夏桀造「爛慢之樂」，舞蹈進一步向精美方向蛻變。

在夏代，各族樂舞文化互相交流，也促進了舞蹈的蛻變，古書記載，周圍勢力較小的氏族部落，不斷派人到夏朝的都城獻樂，「相七年，于類來賓」，「少康即位，方夷來賓，獻其樂舞」，第十五王帝發繼位，「元年，再保庸會於池，諸夷入舞」。這些敬獻的樂舞，有著濃郁的民族特色，各具審美價值，均用於欣賞娛樂。

第三節　夏代娛樂舞蹈的特色

夏代的舞蹈，除大禹之舞，仍屬於原始舞蹈類型外，供人觀賞的樂舞，有以下的特色：

一曰：「以矩爲美，以壯爲觀」。要求歌舞的聲響效果愈大愈好，參加表演的樂工和舞女人數愈多愈美，演出的內容和形式，愈新奇古怪愈受歡迎。王家顯貴的欣賞者，以追求奢侈，講究排場，場面浩大爲情趣。這種審美觀，是由舞蹈發展水準決定的，當時的舞蹈技術，仍處於雛期階段，舞蹈隊形以行列爲主，表現整體氣氛，故強調集體的協調動作，而忽視個人的舞蹈技巧。同時，以大和奢華取勝，也是顯示財力和權威的表現，由於經濟有所發展，王室集中較多的財富，可供君王肆意揮霍，故夏啓「野於飲食，將將鍠鍠，筦磬以方，湛濁於酒，渝食於野，萬舞翼翼，章聞於天。」夏桀則是變本加厲，肆無忌憚，築傾宮，飾瑤台，廣收藝人、美人於宮中，「作爲侈樂，大鼓、磬、管、簫之音」，女樂三萬人，晨噪於端門，樂聞於三衢」，宮廷演出的歌舞，從早到晚，熱鬧非凡，京城內包括普通百姓居住的地方，也能聽到宮中奏樂的聲音。夏末的娛樂歌舞，如此放蕩不加節制，以致政事荒廢，國力衰退，《鹽鐵論》曰：「昔桀女樂充宮室，文綉衣裳，故伊尹高逝薄，而女樂終廢其國。」湯滅夏後，接受夏桀王國的敎訓，由伊力製法，明令禁止宮室之中酣歌恆舞的荒淫現象。

次曰：「俶詭殊瑰」、「奇偉猱戲」，表演極盡荒誕之能事。夏代從夏啓、太康，到

孔甲、履癸都喜好淫溢康樂，他們從各地搜羅征集了大量的俳優倡歌舞藝人，這些人都經過嚴格的訓練，掌握一定的技巧，能演「爛熳之樂」。這些演員在宮室中，穿者鮮艷的舞服，佩戴各種精美的裝飾品，於表演時，想方設法標新立異，用瑰麗的形式，作各種奇形怪狀的動作，以滿足欣賞者感官刺激的慾求，他們的表演是前代所沒有的，爲時人「耳所未嘗聞，目所未嘗見」。更有甚者，據《列女傳》載：夏桀「日夜與末喜飲酒，爲酒池，一鼓而飲者三千人，醉而溺死者，末喜笑之以爲樂」。末喜是夏桀的美妃，與桀一起想出許多怪招，讓舞者在酒酊大醉中歌舞，觀賞醉舞中各種醜態，有的醉酒者舞蹈中不愼落入酒池，垂死掙扎其狀淒慘，而他們卻引以爲樂。當桀被湯戰敗，潰而逃跑時，仍迷戀聲色，「與妹喜及諸嬖妾同舟浮海」，最後死於南巢山下。

三曰：嘲諷時政。夏代仍屬於氏族制社會，在啓與他的親信，攻擊排斥原訂的合法繼承人權益之後，奪取了天下。共主的繼任，由民主推荐，改爲父子兄弟世襲的家天下；共主的權力也向著帝王的方向推進。但是，在建國之初，社會上仍殘留著氏族民主制度，氏族全體成員或酋長會議有著很大的權力，如太康因「尸位以逸豫，滅厥德，黎民咸貳」，不能勝任王位時，即被酋長會議罷免，另推選其弟仲康繼任。

受到氏族民主精神的影響，每逢執政的人，嗜音好色，終日歌舞，不理朝政，「上者天鬼弗式，下者萬民利弗利」，有悖天理和人情之時，民衆就會迸發出怨恨反對的聲音，並在民俗歌舞中，表現出褒貶和嘲諷時政的色彩。當夏代第三代君主被趕下台，他的五個兄弟，便在洛汭這個地方，作《五子之歌》，邊唱邊舞，歌中說：「內作色荒，外甘酒嗜

音，峻宇雕牆，有一於此，未或不亡」。悲痛地用樂舞來總結好色嗜音音導至亡國的教訓。

帝孔甲時，傳說天下曾降下兩條龍，一雌一雄。孔甲委派善馴龍的劉累管理，賜姓「御龍氏」，又賞給封地，可是後來雌龍死了，劉累害怕而遠逃他鄉。史書記載的雌雄二龍，很可能是編扎而成用於祭祀的舞龍。帝孔甲「好方鬼神，事淫亂」，也引起民眾不滿，以歌嘲諷，諸侯相繼背叛，從孔甲起，皇朝之威德日漸衰敗。夏朝行將滅亡之前，民間還流傳一則指桑罵槐的歌舞，人們把末代暴君夏桀，比作令人生厭的炎炎酷日，大家相聚在一起，指點著天上的太陽，頓足詛咒，歌曰：「是日何時喪，予與女皆亡」。歌辭的大意是，你這個酷日啊，怎麼還不殞落，我們寧願與你同歸於盡，表達了民眾憤懣的心情。

有關夏代的舞蹈，主要依據早期史書的記載和傳說，迄今尚未發現或破譯夏代的文字，其中必然有誇大和幻想的因素。但是，早年曾於河南偃師二里頭村，發現夏文化遺址，出土物中已有銅鈴、銅刀等較精緻的器具；近年又於河南登封告城鎮王城崗以及山西襄汾陶寺等處發現夏代的遺址，其中有鼉鼓及大量的青銅器殘片等，戰國的孟子說，他與其弟子陶等曾見過大禹的銅鐘。考古所見，證明我國歷史上確實存在夏的文化，而夏代的舞蹈，已開始步入一個新的天地。

第四章　商代之舞蹈

商族是中國遠古時期大部落聯盟之一，上朔可至公元前二千年以上，與夏族年代大抵相當，傳說商的始祖爲契或㚼，以玄鳥爲圖騰，由游牧進到半定居的生活後，以商邱爲活動中心，故名商，自盤庚遷殷，史書又稱殷商。商代從公元前一千七百六十六年，成湯滅夏起，迄公元前一千一百二十二年，商紂亡國，共十七代，傳三十一王，歷時六百四十餘年。先後建都於亳（今山西曹縣南）、奄（今山東曲阜）、殷（今河南安陽小屯村）等地。商朝繼承原始社會歌舞祭祀的遺風，並加以規範化，巫舞的種類繁多，出現以歌舞祀神的專職舞者巫覡。殷人崇奉鬼神，而隨著世俗君王權力的加大，以及不斷吸收夏夷各族的表演形式，宮廷中用於享受的娛樂舞蹈更加華美，被後世稱爲靡靡之音。

第一節　大濩舞・桑林舞演變軌跡

《大濩》、《大護》、《大護》、《桑林》是商代具有代表性的著名舞蹈。這類舞蹈是一舞多名，還是各有其特色的不同舞蹈，從古至今，衆說紛紜，正如唐人孔穎達所云：

「無文可憑，未能察也。」根據史書記載，不同名的舞蹈，有著不同的表演場合和功能，

當是有差別的幾個舞蹈，或視爲舞蹈在不同階段的蛻變。

夏代末年，桀王無道，成湯起兵滅桀，取而代之，大功告成後，伊尹作樂，歌誦成湯

的功績，是爲《大濩》或《大護》。《說文解字》曰：「護，救視也，叢言，隻聲。」這

是一種紀功舞蹈，《墨子》載：「湯放桀於大水，環天下自立以爲王，事成功立，無大後

患，因先王之樂，又自作樂，命曰《護》。」古字護、濩相通，故《白虎通》云：「持旄

以舞，蓋象成湯東征西怨，南征北怨，救護萬民，故曰《濩》。」演出中，舞者揮舞旌旗

和兵戈，表現通過征戰救民於水火的內容。《通典》：「湯作大濩」注云：「湯以寬理人

而除邪惡，其德能使天下得其所言，盡救濩於人也」。《大護》雖然是武舞，但音樂寬厚

溫和，充滿仁愛勸善的精神。《韓詩外傳》云：「湯作濩，聞其宮聲使人溫良而寬大，聞

其商聲使人方廉而好義，聞其角聲使人惻隱而愛人，聞其徵聲使人樂善而好施，聞其羽聲

使人恭敬而好禮。」魯襄公二十九年，吳公子季扎曾觀看《大濩》的表演，評論說：「聖

人之弘也，而猶有慚德，聖人之難也。」季扎的意思是，成湯原來是夏朝的臣子，君臣有

一定之規，不能以下犯上，所以成湯之滅夏，雖然功勛卓絕，但也有難言之隱，樂舞中表

現了赴湯蹈火救護民衆又猶豫慚愧的矛盾心情。實際上，夏、商兩族均爲大部落聯盟，兩

者之間並無君臣關係，此說多爲後代人之附會。

《桑林》或《大濩》，則是表現成湯祈雨救旱，用於祭祀的舞蹈，《說文解字》：

「濩，雨流霤下，從水，蒦聲。」成湯滅夏即王位後，曾遭遇特大的旱災，於是到桑林

之野，歌舞祭祀祈禱，求得大雨，緩解了旱象。《通鑑大紀》載：「（湯）禱於桑林之社，天油然作雲，沛然下雨，歲則大熟，天下歡洽，歲作桑林之樂，名曰《大濩》。」

成湯到桑林求雨救旱的時候，《尸子》說：「素車、白馬、布衣，身嬰白茅，以身為牲」，是一種很樸素的表演，乘坐的車輛不加任何華麗的裝飾，並且用白馬牽引，成湯本人也穿著粗布的衣服，揹著茅草，用自己的身體作為祭天的供品。以人身祭天是古代原始巫教中最隆重的儀式，商代求雨，每逢久祈不下，通常要以人祭天，表示對天神最大的誠意。甲骨文中的 字，即焚，是一舞者被火燒的形象。卜辭中多處有「姣妌又雨」、「卜，其姣妌」、「姣婞有雨」、「甲辰卜，焚姗」等記載。其中妌、妌、婞、姗，即是求雨儀式中，被火焚燒的巫覡的名稱，故稱此現象為「焚巫」或「暴巫」。延至漢代，仍有「春旱求雨暴巫祭共工」，「秋旱求雨，暴巫祭少昊」之遺風。

在求雨之前，成湯曾經問卜，得出的結果是，要用人祀天。成湯是有德之君，愛民如子，慷慨地說，我卜祭求雨的目的是為了民眾，怎麼能再傷害民眾呢，甘願以自身許天。並作禱歌曰：「余一人有罪，無及萬夫。萬夫有罪，在余一人。無以一人之不敏，使上帝鬼神傷民之命。」《呂氏春秋》記述，湯在祈禱之後，即「剪其髮，磨其手，以身為犧牲，用祈福於上帝」，《淮南子》載：「乃使人積薪，剪髮及爪，自潔居柴上，將自焚以祭天。火將燃，即降大雨。」幸虧至誠感天，及時降大雨，湯才免於被火燒死。

作為祈雨焚人的祭祀儀式，演出《大濩》時，禁止其他的「弦歌鼓舞」，場面莊嚴肅穆，參與者十分虔誠，舞蹈膜拜，哀號哭請，這種表演，與前面說的《大護》，形式完全

不同。春秋時人莊子，於《養生主篇》中說：「庖丁為文惠君解牛」，「砉然響然，奏刀騞然，莫不中音，合於桑林之舞。」把廚師殺牛的時候，刀矼牛啼所發出的聲響，和《桑林舞》的音響效果等同起來，可見此樂舞粗獷古怪，陰森恐怖，令人心情壓抑，具有宗教舞的色彩。

與《大濩》、《大護》、《大濩》、《桑林》有關的，還有一樂舞，名《大漠》。《竹書紀年》說，成湯十八年癸亥即位，至二十四年，年年大旱，於是「王禱於桑林，二十五年作《大漠》樂。」《大漠》是怎樣的一種樂舞，難於考訂，但此舞是在七年的旱象終於獲得解除，農業生產獲得豐收後所作，當屬於酬神還願的舞蹈，內容表現民眾歡樂的心情，既感謝天帝普降甘霖，又大張成湯的功德。

以上所介紹的舞蹈，都提到「桑林」，「桑林」是上古氏族傳統的祭祀地，又稱「桑林神社」或「桑林之社」，在社中舉行各種祭祀活動，並以歌舞與神溝通。在桑林中演出的各種樂舞，除本名外，均可冠以「桑林」之別稱。故桑林之舞，有著不同的內容和風格，既有傳統的氏族和圖騰舞蹈，也有新創作和改編的舞蹈；有的場面莊嚴恐怖，有的則歡快激情。「桑林」亦是祭祀「高禖」的地方，「高禖」是媒神，故神社也是青年男女聚會歌舞，兩兩匹配的場所，夏桀就有操百里大合桑林之說。

成湯逝世後，商代用《大濩》、《大濩》、《桑林》祭祀先王。甲骨卜辭中有「王賓太乙，濩」之類的記載，王指商王，太乙指湯，即商王以《大濩》樂舞祭祀成湯。馬端臨《文字通考》曰：「大濩，桑林之舞，商人之後作之，非始湯也。」這種舞蹈是後代子孫用於祭祀

先祖的舞蹈，其內容和表演形式可能會有所變化。據考證，《詩經》中《商頌·那》篇，即殷商嫡系宋國祭祀成湯的舞歌，辭曰：「猗與那與，置我鞉鼓。奏鼓簡簡，衎我烈祖。湯孫奏假，綏我思成。鞉鼓淵淵，嘒嘒管聲。既和且平，依我磬聲。於赫湯孫，穆穆厥聲。庸鼓有斁，萬舞有奕。我有嘉客，亦不夷懌。自古在昔，先民有作，溫恭朝夕，執事有恪。顧予烝嘗，湯孫之將」。

大意是，搖晃著身軀，撥動著手鼓，用「簡簡」的鼓聲和「嘒嘒」的管聲，祈祈禱，在「淵淵」的鼓聲，娛樂我祖先。商湯的子孫來此祭祀祈禱，在「淵淵」的鼓聲和「嘒嘒」的管樂中，感謝先祖賜予的恩惠。舞姿舒展，玉磬平和，音樂寬廣淳厚，殷商的功業顯赫。鐘聲悠揚嘹亮，舞容井然有序。殷商的功高德韶，後代時刻銘記，心中充滿崇敬，牢記先祖的遺訓，祈盼祖先光顧祀典，接受商湯子孫的奉獻。祭祀的歌舞分五個段落，在鞉鼓、管、磬、大鐘等樂器的伴奏下，歌舞相間，並有祝誦辭及和聲，舞者的動作，隨著樂聲而變化，時而激烈，時而柔和，有條不紊，配合默契。

第二節　巫與巫舞

古代社會，敬畏鬼神，迷信天命，實行「祭政一致」的制度，主持祭祀者稱巫。巫是原始人群由於對大自然力量的恐懼而應運產生。瞿兌之曰：「巫之興也，其在草昧之初乎？人之於神祇靈異，始而疑，繼而畏，繼而思。所以容悅之，思所以和協之，思以人之道通於神明，而求其安然無事。巫也者，處於人神之間，而求以人之道，通乎神明者也」。

巫，在甲骨文中寫作「十」，有的學者解釋，是「旋轉」動作的象形字，或認爲是「貫通天地四方」之人。《說文解字》云：「巫，祝也，女能事無形以舞降神者也，象人而褒舞形。」褒是古袖字，係用袖而舞。古代舞、無爲一字，皆與巫字迭韻，巫爲主體即人，無爲客體即神，而歌舞則是溝通人與神的手段。凡祭祀都離不開歌舞。「巫以歌舞事神，故歌舞爲巫覡之風俗也。」《詩誦》曰：「古代之巫，實以歌舞爲職，以敬神樂人者也。」可以說，巫是我國第一代專業的舞蹈家。

氏族社會中的巫風，是一種尚未發育完全的巫教，它沒有彼岸和來生的觀念，崇奉天帝神，繼而爲祖先，表現爲對鬼神的崇拜，巫教的教主稱「阿衡」，氏族首領通常是本氏族的大祭司，如夏禹、成湯均可稱爲大巫。殷商時期，出於管理的需要，政和教作了適度分工，行政權力歸世俗君主掌管，神職則由專職的巫官擔任。「國之大事，在祀與戎」，二者相比，祀放在第一位。君主是天帝之子，受命於天，受委托管理人間事務，而天只能由巫去溝通和傳達意旨，所以，巫擁有極大的權力，君主在一定情況下也要受制於巫。商代第二任君主太甲，初繼位時，表現「不明」，即被大巫伊尹放逐到「桐宮」，訓戒三年，悔改以後，才接回商都繼續執政。太戊時的伊驁，祖乙時的巫賢，武丁時的甘盤，都可以不對君稱臣。世俗與巫之間，經常因爭權而發生衝突，武乙就曾把一個偶像裝扮成「天神」，與之「搏」，百般戲逗，並用皮袋盛血漿懸於空中，以箭射殺，表示「天神」不如人。

上古的巫是一個特權階層，勢力雄厚。《山海經・大荒西經》說，大荒之中有靈山，

「巫咸、巫即、巫盼、巫彭、巫姑、巫眞、巫禮、巫祇、巫謝、巫羅十巫，從此升降，百藥爰在。」巫不僅能歌善舞，還懂得天文、地理、人文、歷法、醫術等知識。巫的內部有不同等級，大巫官，左右國家政事，享有與君王相似的待遇，只能由男性擔任，下屬者，女稱巫，男稱覡，從事祭祀以歌舞娛神，雖然也受到尊敬，但差別很大，有時卻要付出生命以身「犧牲」，被用來向天帝奉獻。

殷代的巫人，處於鼎盛時期，春秋戰國已降，巫風時興時衰，作爲特權的巫師，地位已一落千丈，有的淪爲「倡優」，供人娛樂；有的散居民間，操鬼神之業謀生。各民族均有巫師，稱謂不同。如神漢、神婆、仙娘、巫婆（漢族），薩滿（滿、鄂倫春等族）、董薩（景頗族）、董木薩（怒族）、羌姆（藏族）、烏得干（蒙古族）、華摩、么尼（彝族）、雅得干（達幹爾族）、喀木（維吾爾、哈薩克族）、師公（壯族）、東巴（納西族）、端公（羌、苗、侗族）等。他們分別在禳災、降神、驅鬼、逐疫治病等活動中出現，均以歌舞爲主要手段，氣氛神秘，實爲古代巫風的遺存。

巫的魔術以祈禱和占卜爲主，「殷人尊神，率民以祀神，先鬼而後禮」，公元一千八百九十九年，在河南安陽發現的甲骨文，即殷商用於祀神、祭祖、祈雨、畋獵、征戰等占卜活動的記錄文字，這些文字刻在龜殼或獸骨上，內容包括問卜和結果兩部份，故稱甲骨文，亦稱「卜辭」，是我國迄今已知的最古老的文字體系。已發現的殷商甲骨文單字有四千五百個左右，現在能識別的約一千七百餘字，其中記載著許多由巫和其他人表演的舞蹈。

一、靃舞。甲骨文寫作🈂️，「於翌日丙，靃又大雨。吉、吉。」意為於明天丙時，跳靃舞求雨可以嗎？結果是吉、吉，下了大雨。靃是由無加雨的形符而成，靃和舞具有同一性，是求雨祈禱祭祀中的舞蹈。

二、雩舞。甲骨文寫作🈂️，卜辭中多處有作雩舞下大雨的記載，有的學者認為，雩即靃，是求雨舞蹈的專用字。《說文解字》解釋：「夏祭樂於赤帝以祈甘雨，從雨，于聲，雩或從羽。雩，羽舞也。」《禮記》：「大雩帝，用盛樂」，鄭玄注：「雩，吁嗟求雨之祭也。」《爾雅》也說：「舞，號雩也。」此舞在先秦很盛行，周代每逢大旱，司巫則帥領群巫舞雩，桓公五年，天下大旱，就舉行隆重的雩祭，何休注曰：「使童、女各八人舞而呼雩，故謂之雩。」《論語》記述孔子的學生曾點，在回答老師的問話時說，他最得意的事是，在風和日麗的暮春季節，邀約幾位性情相投的好朋友，到沂河裡游泳，登舞雩台上吹風，在大自然的美景中，邊舞邊歌而行，曾點的志趣，深受孔子的讚賞。從上面的描述，可見雩舞是天旱時專用以求雨的舞蹈，表演時築有舞雩的高台，舞者多人，手執白色的羽毛，在舞蹈中盡情呼喊，歌哭而請。

三、靈舞。卜辭載：「方靈，🈂️，又大雨」。意為跳靈舞，結果下了大雨。周代的皇舞，可能是繼承此舞而來，舞者頭髮上插著鷸鳥的五彩羽毛而舞。《說文解字》曰：「鷸，知天將雨鳥，故舞旱暵則冠之以禱焉。」

四、隸舞。甲骨文寫作🈂️，卜辭：「庚寅卜，癸巳隸舞，雨？庚寅卜，甲午隸舞，雨？」意庚寅日占卜，問在癸巳日跳隸舞，能降雨嗎？同日又占卜，於甲午日跳隸舞，是否

能降雨。《說文解字》釋「隸舞，謂之《及也》，從又（手），從尾發者，又持尾者從後及之也。」隸舞用於求雨，通常由巫人表演，有時商王也親自參加，甲骨文中即有祈年和祭祀先王時，王隸舞的記載。

五、勺舞。甲骨文寫作 ，卜辭：「庚辰卜，勺，今夕其雨？允雨，小。」意爲庚辰日占卜問道，跳勺舞，今晚能下兩嗎？結果是可以，下了小雨。勺是古代一種管狀樂器，周代用勺舞作爲敎育貴族子弟的必修課，而古羌族跳勺舞的時候要殺牲以祭。

六、奏舞。甲骨文寫作 ，卜辭：「羽乙已我奏舞，至於丙午（雨）。」意爲我於乙巳時候，跳起奏舞，一直跳到丙午時辰，終於降了雨。奏舞是由舞者邊演奏樂器邊舞蹈，類似今日之腰鈴舞、長鼓舞等表演形式。

七、盤舞。甲骨文中有多種手持盛物器冊的形符。如 ，似兩手持盤子而舞；，似兩手各持缶（盛酒器）而舞。古代於祭祀時，常常要端著盤子，盤有承接之意，旣爲盛著供品以敬奉，又可作承接甘霖的解釋。商代卜辭中的盤似旋轉著盤子而舞；舞，主要用於祭先妣和求雨。

八、翌舞。即羽舞，舞者手持鳥羽或頭戴羽毛裝飾而舞。卜辭：「甲戌翌上甲，乙亥翌匚乙，丙子羿匚丙，丁丑翌匚丁。」其中上甲、匚乙、匚丙、匚丁皆爲商的祖先名，表明連續四天，跳羽舞來祭祀各代祖先。卜辭：「戊子貞，王其羽舞，吉。」意爲君王親自跳羽舞，結果是吉。甲骨文中還有 的形符，如人張開兩臂，臂下有三道或四道羽紋，是持羽而舞，這類形符是商王親自參加羽舞的用字。《易經》云：「先王以作

樂崇德，殷荐之上帝，以配祖考」，商族奉玄鳥為圖騰，用羽舞祭祀先王，凡商王參加的羽舞，規模均較其他儀式舞隆重。

九、庸舞。庸舞，甲骨文寫作🜚，殷商卜辭殘片有「口雨庸無口」的字樣，是跳庸舞而求雨。庸是一種樂器，商代有平置的大鐘，稱大鐃，有可能是擊鐘而舞。

十、伐舞。甲骨卜辭載：「甲辰貞，又伐於上甲」，大意是用伐舞祭奠先祖上甲，「伐，中干也」，干為盾，係手執干戈之形，屬於武舞，通常在征戰的儀式上表演。

十一、萬舞。甲骨文寫作卍，卜辭：「丙戌卜，萬舞」，大意是丙戌日子占卜，問跳萬舞下不下雨。宋人陳叔芳《穎川小語》云：「萬，舞名、州名、蟲名」，「佛胸之卍與此萬同」。《詩經、邶風、簡兮》中專門介紹了萬舞，歌曰：「簡兮簡兮，方將萬舞。日之方中，在前上處。碩人俁俁，公庭萬舞。」是描寫一健美的男子，在舞隊前頭跳舞的情景，他的表演「有力如虎，執轡如組」，左手拿著籥管，右手揮著羽毛，紅光滿面，英姿煥發。萬舞的表演形式有多種解釋，《毛傳》云：「以干羽為萬舞，用之宗廟山川。」《春秋公羊傳》說：「萬者何？干舞也。」現代有學者認為，萬本字為蠆，蟶也，是一種圖騰舞蹈。實際上萬舞包括多種形式，從古籍記載可得知，有獨舞、群舞、文舞、武舞，有的用於祭祀，有的則用於娛樂。

十二、商蹺舞。甲骨文🜚的字形符，是在舞字的下面刻劃兩個「干」，其形是舞人兩足立於高蹺上，是早期的踩高蹺舞蹈。

十三、般樂。殷墟卜辭載：「丙寅卜，貞，呼象般樂。」漢人蔡邕云：「般，巡狩祀四岳河

海之所歌也。」而「象」是戴假面具的人，可知卜辭大意是，呼叫戴著假面具的舞者表演歌舞，以祭祀四岳海河。

圭戎舞。甲骨文卜辭載：「丁酉卜，其呼以多方小子小臣共敉戎」，戎是持戈而舞，武舞的一種。

圭鼓舞。甲骨文寫作 ⃰，是鼓聲的形符，鼓是遠古常用的樂器，擊鼓而舞，咚咚的鼓語，可以充分表達人的感情。甲骨文中，常見有鼓、龠相連的記載，打著鼓吹著龠管婆娑起舞，適用於規模較大的儀典活動中。

六、面具舞。甲骨文中有 ⃰ 的形符，是舞者戴面具狀，面具頭部尖聳，面部露兩眼孔，兩耳如倚角，垂兩耳墜，是古之魅字。《說文解字》云：「魁，丑也，今逐疫有顤頭。」這是一種用於驅魔逐疫的舞蹈。

七、舞龍。甲骨文作 ⃰，卜辭：「其作龍於凡田，又雨」，意為在田中作龍舞，有雨。中國自從有了龍圖騰，即產生舞龍祈雨之傳統。《山海經》載：「應龍處南極，殺蚩尤與夸父，不得復止，故下數旱，旱而為應龍之狀乃得大雨。」舞龍是求雨的舞蹈，演出場地主要在田間，與農業豐歉有關。另一條卜辭載：「十人又五，口口龍口田，又雨」，是十五個人在田間舞龍，舞蹈場面必然蔚為壯觀。

八、舞雩。甲骨文寫作 ⃰，卜辭：「丁亥卜，舞雩，……今夕雨」，意為丁亥的時候占卜，問跳雩舞，是否降雨，結果是今天晚上降雨。」《孟子》曰：「若大旱之望雲霓也。」《說文解字》：「屈紅，青赤或白色陰氣也。」此舞可能是手持繪有霓雲圖形

的道具而舞。

九舞裸。卜辭載：「己未卜，其量父庚舞涌於宗，絲用」，涌即古裸字，古代用酒祭奠稱裸祭，父庚是商王名。意爲己未之時占卜問於宗廟舞裸祭奠是否適合，結果是可以舞裸，舞裸是舞者端著裝有酒的器皿的一種祭奠舞蹈。

廿 舞。甲骨文卜辭：「庚午卜，貞，乎 舞，從雨。」《說文解字》說：「讀若撥」，似爲《帗舞》，也可解釋爲巫名，叫巫人 跳舞求雨。

廿一配偶舞。甲骨文中多處有 的形符，此字似婦女胸垂二乳之狀，商代仍盛行集體配偶婚制度，於儀式舞中，男女匹配是一種正常的行爲。

除上述舞蹈，卜辭中還有「舞岳」、「舞河」、「舞汙泉苗」（河及山）「舞濩」以及其他種類的舞蹈記載。已破釋的甲骨文卜辭中，與舞蹈活動攸關的有數十百條之多，甲骨文的舞字有多種寫法，如 等，舞字中均有一人，舞手蹈足持具而舞，而各種姿態的形符，則表明是不同的舞蹈或不同的舞姿。商代祭祀活動頻繁，幾乎每種祭祀活動，都有特定的舞蹈，其中有獨舞、雙人舞和集體舞等表演形式，主要的舞蹈者是巫，還有舞奴和稱舞臣的歌舞者，舞臣地位卑下，卜辭中的「臣」，通常指具有奴隸身份的人。卜辭：「貞，呼取舞臣廿」，即叫二十名舞臣來參加舞蹈。「今日衆舞」，則是有很多人參加演出的群衆舞蹈。

第三節　宮庭侈樂與女樂

上古的時候，供人觀賞娛樂的舞蹈，進入夏朝末年已很興盛，成湯入主中原，建立商朝後，豔舞淫聲之風，仍廣爲流行。鑒於夏代衰亡的教訓，成湯製定官刑，禁止「恒舞於宮，酣歌於室」，禁止「殉於色貨，恒於游畋」，禁止「侮於聖言，逆忠直，遠耆德，比頑童」，把這三種行爲歸結爲「三風」，即「巫風」、「淫風」、「亂風」，明確指出：

「惟茲三風十愆，鄉士有一於身，家必喪；邦君有一於身，國必亡。」但是，先王嚴以律己，懲治腐敗，提倡清廉的決心和規定，對他的子孫後代卻未能起到約束的作用。

用歌舞享受娛樂已是大勢所趨，觀賞性歌舞讓人愉情悅意，身心鬆弛，而王室擁有崇高的權威，經濟充裕，人才濟濟，可以不受各種條件的限制。舞蹈用於恣情享受，既走向淫靡，也促進表演技巧的提高。至殷商後期，王公貴族及大小官吏，歌舞遊畋，普遍溺於奢侈安逸。征戰，祭祀原本爲國之大事，後來不僅讓奴隸替代，連一般公務也盡量用奴隸充當，受辛的時候，王宮和富貴之家，更是日夜笙歌艷舞，浮誇腐化達到極點。

商紂並非昏闇庸碌之輩，《史記》說他「資辨捷疾，聞見甚敏，膂力過人，手格猛獸，知足以拒諫，言足以飾非。」如此有才智的君王，卻因才自持，剛愎自用，嚴刑苛罰，把收刮的錢財，大肆揮霍。他在商都朝歌

修建鹿台，費時七年，鹿台「大三里，高千尺，臨望雲雨」，登上高台，白雲繚繞，風雨都在其下，人如進入仙境；又造傾宮、瓊室、廣「收狗馬奇物」、「野獸蜚鳥置其中」，大聚樂於沙丘，以酒爲池，懸肉爲林，設糟丘，讓青年男女赤身裸體逐其間，日夜歌舞，供其欣賞，並讓人與猛獸相搏，或「以繩罥人頭牽詣池，醉而溺死」以爲戲樂。

商紂寵愛美妃妲己，「唯婦言是用」，他們不滿足觀賞一般性的娛樂歌舞，千方百計尋求新的刺激，於是強迫樂師師涓「作新淫聲，北里之舞，靡靡之樂。」《拾遺記》載：「紂淫聲色，乃拘師延於陰宮，欲極刑戳，師延既被囚系，奏清商流徵滌角之音。司獄者以聞於紂，紂猶嫌曰：此乃淳古遠樂，非余可聽說也。」北里之舞，乃更奏迷魂淫魄之曲，以歡修夜之娛，乃得免受炮烙之害。」「北里」是個地名，實指何地不詳，北里之舞是鄉俚舊俗，爲男女調情說愛之樂，師延在此基礎上創作的樂舞，能喪魂奪魄令人著迷，按紂的要求突出「淫」的主題，可能是一種極其猥穢纏綿艷麗的歌舞，成爲侈樂的代詞，並將妓院稱爲「北里」。

力，故後世用之與雅正的樂舞相對，

師延是商代著名的樂舞編導家，可是缺乏骨氣，在紂王以死刑相逼下，創作了許多淫靡的樂舞，給社會造成損害，在殷商滅國後，師延即向東方逃跑，投濮水自殺身亡。春秋時期，衛靈公應邀到晉國去訪問，途中夜宿濮水，曾聽到師延創作的遺音，於是叫樂師涓記錄下來，並在晉平公擺設的酒宴上演奏，著名的盲人音樂家師曠聽樂後當即指出「此亡國之聲，不可遂也」。

殷商是東方夷族中之強大部落，強盛之時，四方臣服，而敗落勢衰，則反叛四起。地

處西戎的周族是夏族的一支，早有入主中原的野心，在時機未成熟前，採取韜晦政策，用姜尚（姜太公）的謀略，向商發動「文伐」，其中「養其亂臣以惑之」、進美女淫聲以惑之，遣良犬馬以勞之，時與大勢以誘之。」即韜略中重要內容之一。紂王曾怕周之反叛，將西伯（周文王）囚禁在羑里，而周買通殷的寵臣費仲，向紂貢獻駿馬、歌舞女子和奇珍異寶，就得到赦免，還賜給弓箭斧鉞，放虎歸山，養成後患。當紂被聲色所迷，信賴「險邪小人」，「殺比干，囚箕子」等賢臣，連太師、少師等重臣也抱著商的禮樂祭器投奔周族。在衆叛親離，民怨臣反，社會動蕩，如蝸如塘，如沸如羹的時候，周終於於高舉義旗，與諸侯會兵伐殷。

周武王在誓師文告《泰誓》中日：「殷王紂乃用婦人之言，自絕於天，毀壞其三正（指天、地、人），離過其王父母弟，乃斷棄其先祖之樂，乃爲淫聲，用變亂正聲，怡悅婦人，故今予發維其行天罰。」把拋棄遠古傳下來的雅正樂另行創作和喜好淫聲艷舞，做爲大逆不道而攻之的罪狀，表明上古對樂舞的重視和獨具一格的樂舞審美觀，唯有中國才能以音樂舞蹈的邪正作爲起兵討伐的理由。

公元前一千一百二十二年，武王兵臨朝歌城下，決戰前夕，周師鬥志昂揚，高歌歡舞。《尚書大傳》載：「士兵皆歡樂以達旦，前歌後舞，假於上下」，邊舞邊唱曰：「孜孜無怠，水火者，百姓之飲食也。金木者，百姓之所興生也。土地，萬物之所資生，是爲人用。」這是一種自娛性的集體舞蹈，歌辭中頌揚水、火是老百姓的飲食源泉，金、木使老百姓日子興旺，而土地是萬物的根基，大家要盡心竭力，不要懈怠，爭回本應有的權

力。此歌舞在戰場上表演，又是一種誓師的儀式，將士在歌舞中揮動著刀槍，足以激發士氣和顯示強大的軍威。牧野一戰，武王以四、五萬精銳之旅，衝擊紂王號稱七十萬之師，雖然以寡敵衆，以弱戰強，但正義之師所向披靡，紂師「皆倒兵之戰」，「前徒倒戈攻於後」，傾刻間全線崩潰，紂王也登上鹿台自焚而死。

殷商娛樂歌舞的表演者是女巫和女樂，部份女巫由娛神蛻變爲娛人，而勘稱藝術舞蹈家的女樂主要來自女俘。殷墟出土的文字記載中，有「丁己卜，賓飼俘舞於父乙，賓飼俘舞於兄乙」，「貞歸奻牲俘」，「貞旬來嬉」等辭條。其中「奻」即女樂，「嬉」是女鼓手，「俘舞」爲女性俘虜的舞蹈，大意是用女俘虜跳舞來祭祀己和兄丁。

殷商時期，仍屬氏族社會，在商的周圍星羅棋布地散居著許多氏族，每一邑聚即爲一國，商通稱他們爲「方」，如「鬼方」、「呂方」、「人方」、「羌方」、「井方」、「馬方」、「羊方」、「洗方」等，至殷商的晚期，中華大地上仍有三千多個氏族國，諸國之間不斷發生戰爭。戰爭的意義，除擴張領域，奪取財富，主要是掠取奴隸，每次戰爭，都以「有孚」或「罔孚」，即俘獲多少奴隸，作爲衡量戰績的重要標準。女樂就是女性俘虜中年輕貌美，能歌善舞或可訓練造就者，這些人作爲專事唱歌跳舞的奴隸，見於史書的記載，其收量之大，實爲世界之罕見。

女樂的表演，供人觀賞，必須符合權勢者的審美情趣，因而具有較強的藝術感染力，由於無文字記載描繪，舞容不詳，但從大量的殷商遺物中，可推測舞蹈表演之精美。在出土物中，有五音孔陶塤、木架皮鼓、青銅皮鼓、青銅編鐘、石磬等十餘種樂器。其中，商

代妣辛墓出土的編鐘，五枚一組，可構成四聲音階序列。安陽出土的大理石磬，呈虎紋狀，精雕細刻，本身就是一件貴重的藝術品。此外還有純金面具，精美的玉佩飾物等。在河南安陽武官村，屬於商代武丁、祖庚、祖甲、廩辛等時期的陵區內，有二百五十座作人祭的陪葬坑，其中一墓坑內有二十四具年輕女性的屍骨架，旁邊置有作爲舞具的小銅戈，可能是殉葬的舞奴，可見商代宮廷舞蹈的繁盛景象。

第五章　周代之舞蹈

周族於公元前約一千一百年，進入中原，滅夏成為共主，歷八百餘年，共傳三十四王，其中，公元前七百七十年平王東遷前，史稱西周，是周代鼎盛時期，定戎狄，征苗蠻，分封諸侯，廣採原始樂舞，製禮作樂，敎化萬民，奠定人民倫理道德之標準，並逐漸趨於同化，對中華民族由氏族社會進入封建社會，創立雅樂舞系統，有不可磨滅的功績。東周以降，天子大權旁落，禮崩樂壞，俗樂舞興起，中央王權形同虛設，雖喘延至幽王宮涅，但至公元前二百五十六年周赧王卒後，周室實際已滅亡。

第一節　開創禮樂之邦的先河

禮樂起源於原始的祭祀儀式，原始氏族不同部落或成員之間，在相互交往中，以普遍承認的表情、姿勢、聲節、語言等，表示信任、理解和友好，這些由習慣而成的動作，在各種儀式中，逐步成為規範，此即禮樂的最初形態。

《說文解字》：「禮，履也，所以祀神致福也，從示，從豐」。豐是祭神器物的象

形。古代禮和樂相輔相成，「大樂與天地同和，大禮與天地同節」。樂包括詩、歌、舞，

「故禮以導其志，樂以和其聲，政以一其行，刑以防其姦，禮樂刑政，以極一也，所以同

民心而出治道也」。重視禮和樂始自帝堯，而周人竭力繼承光大，周公用樂舞維護周室的

宗法等級宗廟社稷。周公旦，是文王之子，武王之弟，曾協助武王滅商，武王逝世，成

王年幼，由其攝政。在周公主持下，集上古樂舞之大成，經過提鍊規範，形成完整的禮樂

制度，以禮樂教化萬民，治理天下，使人們的感情有所節制，通過舞蹈方式的薰陶教化，

而使周代社會美滿和諧。

周朝的禮樂，完備而繁雜，大體可分吉禮、嘉禮、賓禮、軍禮、凶禮五種類型。

吉禮，「以吉祀事邦國之鬼神示」，即用於各種祭祀的禮樂，是諸禮樂之首。嘉禮，

「以嘉禮親萬民」，按鄭玄注解，即飲食、婚冠、賓射、餐燕、脤膰、賀慶等儀典的樂

舞。賓禮，「以賓禮親邦國」，指上下之間，中國和外國之間，以及人與人相互交往的規

範禮樂。軍禮，「以軍禮同邦國」，包括大師、大田、大均、大役、大封等禮儀樂舞，主

要適用於征戰、畋獵、出巡及有關的行政事務。凶禮，「以凶禮哀邦國之憂」，其中有

喪、荒、吊、襘、恤等諸種，重點是哀悼死者或發生大的天災人禍的時候用之。

各種禮儀均有特定的舞蹈，如冬至祭天，夏至祭地，要演奏「夕牲」、「迎神」、

「登歌」等樂。春分祭日，「天子東出其門四十六里而壇」，參加者天不亮就趕到祭祀

地，身穿青色衣服，又用青帶綩頭，當日出之時，將玉帛置於木柴上燃燒，在裊裊上昇的

煙霧中，人們按照等級依次排列，奏樂舞拜。秋分祭月，天子「西出其國門百三十八里而

壇」，穿白色衣服，用白帶綣頭，「吹塤篪之風，鏗動金石之音而舞拜」。祭列祖列宗則有《文王》、《大武》等樂舞。

天子會諸侯或宴享群臣和賓客，「吹塤篪之風，鏗動金石之音而舞拜」。祭列祖列宗則有《文王》、《大武》等樂舞。

天子會諸侯或宴享群臣和賓客，均按尊卑排列位置，走不同的路線。《詩經・小雅・鹿鳴》是周天子宴享嘉賓時演奏的舞歌，分三段，開始曰：「呦呦鹿鳴，食野之苹，我有嘉賓，鼓瑟吹笙，吹笙鼓簧，承筐是將，人之好我，示我周行。」最後是「呦呦鹿鳴，食野之芩，我有嘉賓，鼓瑟鼓琴，鼓瑟鼓琴，和樂甚湛。我有旨酒，以燕樂嘉賓之心。」

操練武藝演習時箭用射禮，跳弓矢舞，要求進退周旋，張弓搭箭「其容比於禮，其節比於樂」。《禮記》說：「射者，男子之事也，因而飾之以禮樂也」。《周禮》：「凡射，王以《騶虞》為節，諸侯以《狸首》為節，大夫以《采苹》為節，士以《采繁》為節」。此外，如男子成人要行加冠禮，出師有功要奏凱樂，喪葬、華誕等分別都有樂舞。

可謂上至國之大事，下至言行舉止，皆置於禮樂的規範中，開創我中華禮樂之邦的先河，經儒家的推崇，對中華舞蹈文化和品德修養深有影響。

周代的禮樂制度，嚴格而繁複，「禮有大小，有顯有微」，「貴賤有等，長幼有差，貧富輕重皆有稱者也」。各種儀規不能隨意僭越，主人的等級和演示的場合不同，所用樂舞的曲目、規格和器具也不同。如佾舞，天子八佾，諸公六佾，大夫四佾，士二佾。佾是舞隊的行列，多少佾即多少列。每佾的人數說法不一，班固曰，天子每佾八人，舞隊共六十四名舞人；諸公每佾六人，共三十六名舞人；諸侯每佾四人，共十六名舞人。而陳暘認為，從天子到士，每佾均為八人，只是每一等級減少兩佾。

樂懸的規格，也有嚴格界線，「樂懸」指樂器的陳設，每逢大祭、大射、大饗等儀

典，將鐘、磬等樂器懸掛於筍（橫梁）、虡（直柱）之上，「相扣作聲，展省聽之」。周

朝要求必須「正樂懸之位，王宮軒，諸侯軒懸，大夫判懸，士特懸。」據鄭玄和陳暘解

釋，宮懸是王者所用，樂器懸於四面，像宮室；軒懸用於諸侯，樂器懸掛在三面，闕於

南；判懸爲大夫所擁有，樂器掛在東西兩面；特懸爲士所能享用，掛一面，唯一肆而已。

肆是樂器編列的量詞，每肆三十二件。亦有人說，每肆只有兩件樂器。

禮樂中人們穿著的服飾，更加講究，「王之吉服，則袞冕，享先公饗射則鷩冕，祀四

望山川則毳冕，祭社稷五祀則絺冕，祭群小則玄冕。」冕服包括冕冠、上衣、下裳、束

帶、蔽膝、舄履等。冕冠的綖板，下垂串珠，每旒串玉珠九顆或十二顆不等，並按禮儀和

等級，分爲三旒、五旒、七旒和九旒。衣裳上的紋飾，綉著日、月、星辰、山、龍、華

蟲、宗彝、火、粉米、黼、黻等圖案，分別取其照臨、穩重、應變、文麗、忠孝、潔淨、

光明、滋養、決斷以及明辨等象徵意義，是爲十二章，唯帝王可全用之。諸侯以下則按九

章、七章、五章的順序依次遞減。束帶和蔽膝的顏色，天子純朱色，諸侯黃朱色，大夫赤

色，質地也有區別。

第二節　重視樂舞教育

周代為推行禮樂制度，十分重視樂舞教育，王室設立龐大的樂舞機構，成員有一千四百六十三人之多。教授禮樂的處所統稱辟雍，分五院，東為東序，西為瞽宗，南為成均，北為上序，中為辟雍，所謂「立太學以教於國，設庠序以化於邑」是也。大學學習樂德、樂語、六大舞、干戈羽籥和詩、書、禮等，小學學習三德、三行、六藝和六小舞等。王室貴族和卿大夫的子弟，「春入學舍采合舞，秋頒學合聲」，「十有三年，學樂，誦詩，舞勺，成童舞象，學御射；二十而冠，始學禮，可以衣帛，舞大夏，惇行孝弟。」少年教育中的干戈，秋冬學羽籥」，所學課程，按照年齡循序漸進，「凡學世子及學士必時春夏學舞勺，勺「勺籥也」，是一種樂器，持勺而舞，屬於少年習文的小舞。象舞，原是用兵演練刺伐的舞蹈，成王即位後，武庚聯合管叔、蔡叔、霍叔叛亂，周公率大軍去討伐，因殷人善用象，故平叛勝利之後，製「三象」樂，以嘉其德，以紀其功。象舞的干戈是小巧的舞具，屬於少年習武的舞蹈。在樂舞教育中，獎勤罰懶，製定有各種規章制度，並任命專司監督和考查學業的官員，周天子有時也親臨視察，對於怠惰成績不佳者，給予一定處罰。

主管樂舞的最高長官稱大司樂，下屬有樂正、樂師、舞師等近二十個分職。其中，大司樂又名大司成，官階中大夫，總管政事、樂制、樂教，以樂德、樂語教育戎年約貴族子

弟，演練各種禮儀，於祭祀、朝賀、宴享等場合，按五音、六律、六呂、八音、六舞的要求「分樂而序之」，「以和邦國，以諧萬民，以安賓客，以說遠人」。大師官階下大夫，安排演奏次序，主持樂器陳設，並有小師協助，指揮合奏。樂師是樂舞的總教習，在禮儀盛典中，安排演奏次正、小樂正相輔，「崇四術，立四教」，「掌國子之教」，教習少年演練六小舞；大樂正官爲下大夫，並有樂之祭祀；教帔舞，帥而舞社稷之祭祀；教皇舞，帥而舞旱暵之事」，同時，教授候補舞徒的學藝事項。候補舞徒是從平民中選拔出來入學學舞的少年。較低級的舞師，鞘師、旄人、鞮鞻氏皆爲下士，鞘師教習東夷舞，逢儀典帶領所屬舞鞘樂；旄人掌管西南各族的歌舞，「教舞散樂，舞夷樂」；鞮鞻氏「掌四夷之樂與其聲歌。籥師是中士，「掌教國子舞羽吹籥，祭祀則鼓羽籥之舞，賓客饗食，則亦如之」。鑄師演奏軍樂，鐘師、磬師分教其所執的樂器。大胥是樂工的總監管，「掌學士之版，以待諸侯」，「以六樂之會正舞位，以序出入舞者」。司干「掌舞器，舞者旣陳，則授舞器，旣舞則受之」。此外，有瞽矇三百人，包括上瞽、中瞽、下瞽，演奏樂器和唱歌，胝矇（副手）三百人，以及樂舞徒六百一十人等。

　　周代的樂舞，由於朝庭的重視和提倡，在社會上有著崇高的地位，並用它來衡量一個人是否成熟和是否有教養的標準，「長則日能從樂人之事矣，幼則日能正於樂人，未能正於樂人」。至於擔任官職的人，更要做到「大夫無故不撤懸，士無故不撤琴瑟」。

　　西周鑒於夏朝的教訓，崇尚節儉，但樂舞之禮卻不可缺，王室頒發了明堂和月令的有

關規定，孟春之月，樂正入學習武，以修祭典；仲春之月，教練兵舞，天子率公卿親往視之；季春之末，大合樂舞，天子率公卿觀賞。不同的月令，用不同音律，冬至黃鐘，大寒大呂，雨水大簇，春分夾鐘，穀雨姑洗，小滿鍾呂，夏至蕤賓，大暑林鐘，處暑夷則，秋分南呂，小寒應鐘，月月都有不同的樂舞。所以從王室到大夫士人，都經受過樂舞的訓練，人人能歌善舞。相傳周公曾作《伐木》樂，歌詩收錄於《詩經・小雅》中，辭曰：

「伐木於阪，釃酒有衍，籩豆有踐，兄弟無遠。民之失德，乾餱以愆，有酒湑我，無酒酤我。坎坎鼓我，蹲蹲舞我，迨我暇矣，飲此湑矣」。此歌描述文王少年的時候，和親友一起伐木、野餐和歌舞的情景。大意是，伐木於山坡，捧出美酒，擺滿佳肴，兄弟相親。民之失德，因飲食而起，我們則共飲佳釀，同嚐新酒。咚咚鼓聲激勵著我們，大家歡快地起舞，趁我們小憩的時候，共飲此美酒。從中可見每個人都具備歌舞的技能。

周代人們聚會或宴客，唱歌跳舞是其中一個重要項目，沈約云：「前世樂飲酒酣，必自起舞。詩云，『屢舞仙仙』是也。故知宴樂必舞，但不宜屢爾。」《詩經・賓之初筵》載：「賓既醉止，載號載呶，亂伐籩豆，屢舞傲傲，是曰既醉，不知其郵，側弁之俄，屢舞傞傞。」表現王侯士大夫們，在舉行射禮以後，飲酒作樂，每個人帶著醉意，情不自禁手舞足蹈，身子歪歪倒倒，腳步斜斜顛顛，跳著、鬧著、唱著、叫著，狂歌亂舞而不止。

西周王朝大學教科表（據周禮及文王世子文）

教科	內　　　　容	時　間	教　　　　官	處所
樂德	中、和、祗、庸、孝、友。			成均
樂語	興、道、諷、誦、言、語。		大司樂	同
樂舞	雲門大卷、大咸、大磬（韶）、大夏、大護、大武。			同
干		春　夏	小樂正教之大胥贊之	東序
戈		同	籥師教之籥師丞贊之	同
羽　籥	舞羽欲籥	秋　冬	籥師	同
樂	於四夷之樂。特舉南夷之樂名曰南。		籥師鼓之 旄人教之	
詩	口誦篇章曰誦 栞播音節曰弦	春　誦 夏　弦	大師詔之	瞽宗
禮		秋	執禮者詔之	瞽宗
書		冬	典書者詔之	上庠
祭與養	老乞言，合語之禮。		小樂正詔之	東序
干戚	舞干戚舞之容，合語之說，乞言之禮。		大樂正授教，大司戚論說	東序

西周虎門小學教科表（據周禮及鄭注）

教科	內　　　　　　　　　　　　　　　　　　容	教　官
三　德	至德，以為道本。敏德，以為行本。孝德，以知逆惡。	師氏
三　行	孝行，以親父母。友行，以尊賢良。順行，以事師長。	師氏
六　藝	五禮：吉、凶、軍、賓、嘉。 六樂：雲門大卷、大咸、大磬（韶）、大夏、大護、大武。 五射：白矢、參連、剡注、襄天、井儀。 五御：鳴和鸞、逐水曲、過君表、舞交衢、逐禽左。 六書：象形、會意、轉注、處事、假借、諧聲。 九數：方田、粟米、差（衰）分、少廣、商功、均輸、方程、贏不足、旁要（句股）	保民
六　儀	祭祀之容、賓客之容、朝廷之容、喪祀之容、軍旅之容、車馬之容。	
小　舞	帗舞、羽舞、皇舞、旄舞、干舞、人舞。	樂師

西周六代樂舞表（據白虎通）

初創年代	樂舞名	作者	原舞內容	西周整理後的內容
黃帝	雲門（雲門大卷）	大容	①圖騰崇拜之舞。軒轅氏時，五色雲出現，以雲命官，以雲名舞，皆紀瑞也。 ②歌頌黃帝之舞。謂黃帝「德如雲之所出也」。	用於祭祀天神，天神為尊，奏黃鐘，歌大呂，舞雲門
唐堯	咸池（大咸）	質、瞽叟	①祭祀上帝之舞 ②歌頌帝堯「德章明於天下」，池者施也，帝堯功德無所不施蕩蕩	用於祭祀地祇，社稷也。 奏大簇，歌應鐘，舞咸池。
虞舜	大韶（大磬）	夔	①鳳凰來儀，乃作簫象鳳翼，執簫而舞。 ②紀功之舞，頌舜能繼堯「德大明」	用於祭祀四望（人鬼） 奏姑洗，歌南呂，舞大韶
夏禹	大夏	臯陶	歌頌禹「德併三皇」，通大川洛水之功。	用於祭祀山川奏蕤賓，歌函鐘，舞大夏
殷湯	大濩（桑林）	伊尹	頌揚成湯東征西怨，南征北怨，救護萬民之功	用於享先妣奏夷則，歌小呂，舞大濩
姬周	大武	周公	頌武王克商紂之功舞六成	用於享先祖奏無射，歌夾鐘，舞大武。

雲門（帗舞）

咸池（人舞）

大韶（皇舞）

大夏（羽舞）

大護（旄舞）

大武（干舞）

第三節　雅樂舞之典範

周代集上古樂舞之大成，廣泛收集各地遺存的著名樂舞，經過整理、改編，連同本朝新創作的樂舞，建成宮廷的雅樂體系。這類舞蹈，用於祭天地、祀祖先、宮廷宴飲、鄉射、王師凱旋、行獵練兵等正式場合。雅樂舞象功、紀德、中正平和、典雅純樸，其中具有代表性的「六大舞」和「六小舞」。

「六大舞」亦稱「六代樂」，包括黃帝的《雲門大卷》、帝堯的《咸池》、帝舜的《大韶》、帝禹的《大夏》、成湯的《大濩》，以及武王的《大武》，經過加工的六個大舞，分別用於不同的儀典。奏黃鐘，歌大呂，舞雲門，以祀天神；奏大簇，歌應鐘，舞咸池，以祭地祇；奏姑洗，歌南呂，舞大韶，以祀四望；奏蕤賓，歌函鐘，舞大夏，以祭山川，奏夷則，歌小呂，舞大濩，以享先妣；奏無射，歌夾鐘，舞大武，以享先祖。

樂舞的演出，有一定的順序和內在的聯繫，《春官》曰：「凡六樂者，文之以五聲，播之以八音；凡六樂者，一變而致羽物及川澤之示，再變而致臝物及山林之示，三變而致鱗物及丘陵之示，四變而致毛物及憤衍之示，五變而致介物及土示，六變而致象物及天神」。

周室製定六代樂，「非以娛心自樂，快意恣欲」，其目的是爲了歌功頌德，教化民衆和治理天下，所以，和原有的樂舞相比，主題思想更爲突出，舞蹈的編排、技巧、服飾、

音樂等藝術表現力都有很大的提高。襄公二十九年，吳國公子季扎曾於魯國觀看周樂，對演出的《大武》、《大濩》、《大夏》、《大韶》大加讚賞，尤其是韶樂，欽佩得五體投地，感嘆曰：「德至矣哉，大矣，如天之無不幬也，如地之無不載也，雖甚盛德，其蔑加于此矣，觀止矣」，看了韶舞，其他的舞蹈，再也無法觀賞了。二十八年後，孔子在齊國也看了韶舞，同樣大加讚賞：「盡美矣，又盡善矣。」甚至說「聞韶三月不知肉味」，並且生動的把純真的嬰兒比喻爲韶舞，《說苑》載：「孔子至齊郭門外，遇嬰兒，其視精，其心正，其行端。孔子曰：趣驅之，趣驅之，韶樂將作。」可見韶舞的形式優美內容感人。

　《大武》是周朝新創作的紀功舞蹈，《呂氏春秋》載：「武王即位，以六師伐殷，六師未至，以銳兵克之於牧野，歸乃荐俘馘於京太室，乃命周公作《大武》。

　孔子曾在與賓牟賈的談話中，論及《大武》的演出實況；「夫樂者，象成者也。揔干而山立，武王之事也；發揚蹈厲，太公之志也；武亂皆坐，周、召之治也。且夫武，始而北出，再成而滅商，三成而滅南，四成而南國是疆，五成而分，周公左，召公右，六成復綴，以崇天子。夾振之而駟伐，盛威於中國也；分夾而進，事早濟也；久立於綴，以待諸侯之至也。」孔子的講話，有三層意思，第一層論述《大武》的主題，是頌揚周代取得天下的功業，其中，舞者巍然如山屹立，好比武王征戰的偉業；舞者踴躍向前，如同姜太公雄才大略指揮若定；舞者最後坐地，象徵周、召二公治理有方，天下安定。第二層意思是講述每個舞段的內容，最後是介紹一些典型動作的象徵意義，如「夾振之而駟伐，盛威於

中國也。」意爲威震中國，其動作是相對而立，連續作四次刺擊的動作。「分夾而進，事

早濟也」，舞隊排成兩列，分頭行進，表示討伐戰事早成功。「久立於綴，以待諸侯之至

也」，是站立作等待狀，盼諸侯前來會師。

《大武》共分六個舞段。第一段「始而北出」。在一陣震天動地的鼓樂聲中，舞隊氣

勢昂揚的由北面依次而出，象徵武王出自周原，揮師北指殷都朝歌。入場後，舞者手執朱

盾玉斧，屹立如山，象徵武王陳兵孟津，等待諸侯。繼而在歌聲中，群起舉足踏地三次，

表示討伐商紂的決心。

第二段「再成而滅商」，是周師與殷軍的決戰階段，舞隊作複雜的隊形變化和擊刺動

作，表現在戰場上將士們在姜子牙指揮下，英勇奮戰，而商軍紛紛倒戈，商紂身亡的情

景。

第三段「三成而南」，舞隊意氣風發，在台上迴還走場，表示周師凱旋返回鎬京，武

王承受天命，成爲各族的天子。

第四段「四成而南國是疆」，舞隊以莊嚴宏大的隊形和各種觀見的舞姿，表現威德所

至，開疆擴土，南方各國相繼臣服。

第五段「五成而分」，舞隊先分成兩排行進，然後單腿跪地，或兩膝著地，身子坐在

腳跟上，表示周公和召公，輔助周王，分而治理天下，民眾安居樂業。

第六段「六成復綴」，舞隊最後會合一起，隊形整齊有序，舞者作叩拜等動作，表示

大功告成，天下安寧，周天子功德無量，萬民尊崇擁戴。

《大武》的各段皆有舞歌，歌辭於春秋之時，收錄於詩經中，《左傳》說，魯宣公十二年，楚莊王曾講武王克商後，「又作《武》，其卒章曰，耆定爾功。其三曰，敷時繹思，我徂維求定。其六曰，綏萬邦，婁豐年。」《左傳》成書於春秋中期，距西周不遠，其言可信，但其他各章沒有標明，故至今仍眾說紛紜難於統一。

《詩經·周頌·酌》當屬首章。「于鑠王師，遵養時晦。時純熙矣，是用大介。我龍受之，蹻蹻王之造，載用有嗣。實維爾公，允師。」大意是，威武精銳的王師，遵文王教導隱晦待命。現在展示光彩的時機已到來，就披甲執戈去出征。我接受和擔負起這一光榮的使命。文王培養的英勇將士，效力於文王的繼承人。您的千秋功業，確實值得效法。

《左傳》說《武》是《大武》的卒章，但全舞六成，六成已有《桓》，宋人朱熹認為《武》「為大武之首章也」，又有二章之說。從歌辭內容分析，《武》是全舞的主題歌，從序幕到尾聲，均可用之。《詩經·周頌·武》原文：「于皇武王，無競維烈。允文文王，克開厥後。嗣武受之，勝殷遏劉，耆定爾功。」大意是，偉大的武王，功勳卓越無與倫比。唯有德高望重的文王，為後世開創了基業。後代武王英明繼承，戰勝殷商結束戰禍，完成您的大業。

《大武》第三段舞歌是《詩經·周頌》中之《賚》，原文「文王既勤止，我應受之，敷時繹思。我徂維求定。時周之命，于繹思」。大意是，文王辛勤創業，我理當繼承下來。大力延續推行。我去伐商只求我定，這是天賦於周族的使命，不達目的不止。

《詩經·周頌·般》是第四段舞歌。「于皇時周，陟其高山，墮山喬岳，允猶翕河，

敷天之下，裒時之對，時周之命。」大意是，偉大的周族，登上高山遙望，從丘嶺到高山，從允水、猶水、翁水到黃河，普天之下，都來朝貢祝頌，遵循周王之指令。

後，修文偃武，刀槍入庫，馬放南山，分封諸侯，此歌正是描述武王之廣施德政。「時邁其邦，昊天其子之，實右序有周。薄言震之，莫不震疊。懷柔百神，及河喬岳，允王維后。明昭有周，貳序在位，載戢干戈，載櫜弓矢。我求懿德，肆于時夏，允王保之。」

西漢申公和唐人孔穎達，均主張詩經中的《時邁》爲《大武》歌詩之一。武王克商大意是，武王及時巡狩天下，受到昊天上帝撫愛，佑護著興盛周族。一言九鼎，各方莫不震動。安撫諸神祇，包括河神山神，誠爲英明的君主。周朝功德光輝燦爛，繼承大統即王位，把斧盾收好，把弓矢包好，我將仁愛和美德，施佈整個中國，千秋萬代永遠保持。

《大武》第六段歌辭爲詩經周頌中的《桓》，原文「綏萬邦，婁豐年，天命匪解。桓桓武王，保有厥土，於以四方，克定厥家。於昭於天，皇以間之。」大意是，安定了萬邦，年年獲得豐收，得到上天的垂青佑護。威名遠揚的武王，擁有遼闊的土地，統領著四方，建立了統一的國家。武王功德輝映日月，受著皇天的委托。

《大武》是大型的組舞，結構嚴謹，表現力強，有張有弛，是上古舞蹈創作和表演的一大進步。

周代的六大舞，可分文、武兩種類型，「文以昭德」，「武以象功」。陳暘《樂書》云：「大夏而上，文舞也，大濩而下，武舞也」，「古者帝王之於天下，入則揖遜，出則征誅，其義一也，然以文得之者必先乎文，以武得之者必先乎武」。黃帝、帝堯、帝舜、

帝禹以文德服天下，故爲文舞，執龠翟而舞；湯克桀，武伐紂，以武功取天下，故爲武舞，執干戚而舞。

六代舞被歷代奉爲雅樂舞的最高典範，相繼沿襲，每個朝代凡有所建樹，皆製舞作樂昭德象功，但其內容、形式和規模，已無法與周舞比擬，多數的文、武雅舞，只是改名塡詞，模式大同小異，失去藝術特有的光彩。

與「六大舞」相對而言的「六小舞」，是周代用以教育貴族子弟的必修課，同時，也在特定的祭祀場合演出，其中：

帗舞，舞者執帗而舞，用以祭祀社稷，先儒舊說：帗者，析五彩繒爲之，或曰「帗舞者全羽」。

人舞，用於祭祀星辰或宗廟，舞者徒手，「無所執以袖爲儀」，因無所取象，但象垂衣拱手而已。

皇舞，「敎皇舞，師而舞旱暵之事」，舞者「以羽冒復頭上，衣飾翡翠之羽」，手裡拿著如鳳凰的五彩鳥羽而舞，用以祈雨，有陰陽相濟的意思。

羽舞，「敎羽舞，師而舞四方之祭祀」，舞者持鳥羽而舞，有冀蔽的意思。

旄舞，「施於辟雍」，辟雍是周天子頒布政令，祭天祀祖的場所，是培養貴族子弟設置大學的地方。舞者手持旄牛尾或其他獸尾而舞。

干舞，亦稱兵舞，用於山川之祭祀或兵事，舞者執盾牌而舞，有捍衛的意思。

明代朱載堉認爲「六小舞」分別來自「六大舞」，小舞是大舞的支派，並編製出《六

代小舞譜》等擬古舞譜，朱載堉說：「（人舞）舞之本也。是故學舞先學人舞」，而「人舞有圖，出於《明集禮》」，以此為依據，詳盡地介紹《人舞》的舞蹈動作和意義。朱載堉的舞譜，是依照舊制，按照他自己的理解而作，是否符合周朝雅舞的原貌，難於考證，但對於了解古舞的涵義有所助益。茲將人舞舞譜、古人舞譜春讀、祴步為節奏圖及圖式等列後，以供參考。

一、人舞舞譜

四勢為網象四端也

一曰上轉勢象測隱之仁

二曰下轉勢象羞惡之義

三曰外轉勢象是非之智

四曰內轉勢象辭讓之禮

此四勢象四端，舞譜謂之送搖招邀，上轉若邀賓之勢，下轉若送客之勢，外轉若搖出之勢，內轉若招入之勢。

八勢為目象五常三綱也。

一曰轉初勢象測隱之仁

二曰轉半勢象羞惡之義

三曰轉周勢象篤實之信

四曰轉過勢象是非之智

五曰轉留勢象辭讓之禮

此五勢象五常，即仁、義、信、智、禮，朱熹詩傳釋，輾轉反側四字之義，明古人舞法轉之一言曰：輾者轉之，半轉者輾之，周反者輾之，過側者轉之留。舞譜借此四字之義，衆妙之門也。

六曰伏觀勢表尊敬於君

七曰仰瞻勢表親愛於父

八曰回顧勢表和順於夫

此三勢象三綱，伏觀勢表尊敬君爲臣綱之象，仰瞻勢表親愛父爲子綱之象，回顧勢表和順夫爲妻綱之象，五常三綱共爲之目摠以四端爲之綱也。大袖斂手舞文象也，小袖展手舞武象也，周禮所謂小舞蓋此類云。

二、古人舞譜舂讀及袚步爲節奏圖

金聲　　欲　長　可　不　敖

轉初勢蹈敖字象測隱之仁是爲第一舂

轉半勢踏欲字象羞惡之義是爲第二舂

玉振

㉒不 ㉑可 ㉒從 ㉒志 ㉒不 ㉒可 ㉒滿 ㉒樂 ㉒不 ㉒可 ㉒極 ㉒敖 ㉒不 ㉒可 ㉒長 ㉒欲 ㉒不 ㉒可

轉周勢踏志字象篤實之信是爲第三舂

轉過勢蹈樂字象是非之智是爲第四舂

轉留勢踏敖字象辭讓之禮是爲第五舂

伏覩勢腳不動表尊敬於君是爲第六舂

仰瞻勢腳不動表親愛於父是為第七春

回顧勢腳不動表和順於夫是為第八春

㊀從　㊀志　㊀不　㊀可　㊀滿　㊀樂　㊀不　㊀可　㊀極

初學舞者，口念操縵，腳踏板眼，板眼曰春，腳跟曰踏，腳梢曰蹈。

三、人舞圖式

大袖斂手舞名曰康衢舞，以立我烝民為其歌譜焉，每字八春。後三句曰：莫匪爾極，不識不知，順帝之前，舞與首句同。小袖展手舞名曰堯民舞，以日出而作為首句歌譜，每字八春，後三句是日入而息，鑿井而飲，耕田而食，舞蹈同首句。舞蹈圖式另附。

立字第一卷　　大袖欲手舞名曰康衢舞

以立我烝民為其歌譜焉

圖 5 - 1　上轉轉初勢

立字第二卷

圖 5 - 2　上轉轉半勢

立字第三春

圖 5 - 3　上轉轉周勢

立字第四春

圖 5 - 4　上轉轉過勢

立字第五春

圖 5 - 5　　上轉轉留勢

立字第六春

圖 5 - 6　　上轉伏覩勢

立字第七春

圖 5 − 7　　上轉仰瞻勢

立字第八春

圖 5 − 8　　上轉回顧勢

我字第一春

圖 5－9 下轉轉初勢

我字第二春

圖 5－10 下轉轉半勢

我字第三春

圖 5 － 11　　下轉轉周勢

我字第四春

圖 5 － 12　　下轉轉過勢

我
字
第
五
春

圖 5 － 13　上轉轉留勢

我
字
第
六
春

圖 5 － 14　下轉伏覩勢

我字第七春

<p align="center">圖 5 — 15　　下轉仰瞻勢</p>

我字第八春

<p align="center">圖 5 — 16　　下轉回顧勢</p>

丞字第一春

圖 5 — 17　外轉轉初勢

丞字第二春

圖 5 — 18　外轉轉半勢

丞字第三春

圖 5 － 19　外轉轉周勢

丞字第四春

圖 5 － 20　外轉轉過勢

丞字第五春

圖 5 − 21 外轉轉留勢

丞字第六春

圖 5 − 22　外轉伏覩勢

丞字第七春

圖5－23　外轉仰瞻勢

丞字第八春

圖5－24　外轉回顧勢

民字第一春

圖 4 － 25　　內轉轉初勢

民字第二春

圖 5 － 26　　內轉轉半勢

民字第三春

圖 5 － 27　　內轉轉周勢

民字第四春

圖 5 － 28　　內轉轉過勢

民字第五春

圖 5 - 29　內轉轉留勢

民字第六春

圖 5 - 30　內轉伏覩勢

民字第七春

圖 5－31　　內轉仰瞻勢

民字第八春

圖 5－32　　內轉回顧勢

日字第一春

圖 5 - 33　上轉轉初勢

日字第二春

圖 5 - 34　上轉轉半勢

日字第三春

圖 5 － 35　　上轉轉周勢

日字第四春

圖 5 － 36　　上轉轉過勢

日字第五春

大袖欲手舞名曰康衢舞

以立我烝民為其歌譜焉

圖 5 － 37　上轉轉留勢

日字第六春

圖 5 － 38　上轉伏覩勢

日字第七春

圖5－39　上轉仰瞻勢

日字第八春

圖5－40　上轉回顧勢

出字第一春

圖 5 － 41　下轉轉初勢

出字第二春

圖 5 － 42　下轉轉半勢

出字第三春

圖 5－43　　下轉轉周勢

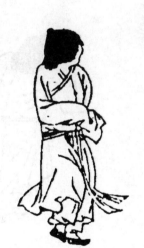
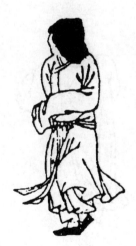

出字第四春

圖 5－44　　下轉轉過勢

出字第五舂

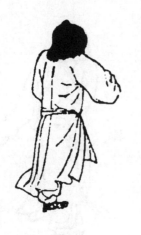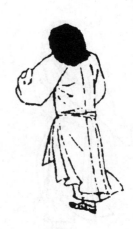

圖 5 － 45　下轉轉留勢

出字第六舂

圖 5 － 46　下轉伏覤勢

出字第七春

圖 5 － 47　　下轉仰瞻勢

出字第八春

圖 5 － 48　　下轉回顧勢

而字第一春

圖 5 - 49　外轉轉初勢

而字第二春

圖 5 - 50　外轉轉半勢

而字第三春

圖 5－51　外轉轉周勢

而字第四春

圖 5－52　外轉轉過勢

而字第五春

圖 5－53 外轉轉留勢

而字第六春

圖 5－54 外轉伏覩勢

而字第七春

圖 5 - 55　上轉仰瞻勢

而字第八春

圖 5 - 56　外轉回顧勢

作字第一春

圖 5 — 57　內轉轉初勢

作字第二春

圖 5 — 58　內轉轉半勢

作字第三春

圖 5－59　內轉轉周勢

作字第四春

圖 5－60　內轉轉過勢

作字第五春

圖 5 - 61 內轉轉留勢

作字第六春

圖 5 - 62 內轉伏覩勢

作字第七春

圖 5 - 63　　內轉仰瞻勢

作字第八春

此三句舞與首句同是故不載

日入而息鑿井而飲耕田而食

圖 5 - 64　　內轉回顧勢

第四節　散樂和四裔樂

周代宮廷以雅樂舞用於各種祭祀儀典，同時又設置散樂和四裔樂，供宴享和招待賓客之用。散樂通常指除雅樂之外的各種樂舞，由旄人掌教。鄭玄解釋云：「散樂，野人為之善者，若今黃門倡矣。」《舊唐書》說：「散樂者，歷代有之，非部伍之聲，俳優歌舞雜奏。」

四裔樂又稱四方之樂或裔狄之樂，是邊民和外族傳入中原的樂舞。周代，是我國的社會結構，由氏族社會向封建社會邁進，周天子除建立中央政權，曾分封七十個新侯國，而於周王朝的周邊還存在眾多的氏族國，其時華夏正在融合中，而漢族尚未正式形成，故四夷各族是與中原之族相對而言。周室的四裔樂由官職較低的官員（一般為下士官階）掌教和率舞。鄭玄說：「四裔之樂，東方曰昧，南方曰任，西方曰株離，北方曰禁。」與四夷欣賞的意義。裔狄之舞與溫文典雅的雅樂舞，是兩種風格完全不同的樂舞，公元前五百年，孔子曾隨魯定公與齊景公相會於夾谷，齊國曾演出：「四方之樂」，頓時「旌旄羽祓矛戟劍祓鼓嗓而至」，遭到孔子的斥責。可見裔樂粗獷豪放，體現著原始精神呼喊跳躍而少有節制。

西周對於侈樂控制較嚴格，在周史的典籍中，見不到「女樂」、「宮伎」的記載，樂的樂舞，目的是「明德廣及之也」，既是安撫各族，顯示普天之下莫非王土，又有著娛樂

官、樂人的配備，也極少有女性，此舉與周廷重視禮法制度有關，講究「男女有別」，「敬慎重正，而後親之」。但是，不能設想宮廷內無供奉君王享受的女樂歌舞。《禮記》載：「天子后立六宮、三夫人、九嬪、二十七世婦、八十一御妻」，如此眾多的嬪妃，加上侍奉的宮女，其中不乏善歌舞者。

據《穆天子傳》、《拾遺記》、《列子》等記載，周穆王曾率舞隊外出與西王母聯歡，於玄池歌舞三天，又於漯國祭白鹿，舉行盛大的歌舞表演，歸國途中，得到一名善製木偶的巧匠，名偃師，他所造的木偶，「趨步俯仰，信人也。巧夫，鎖其頤，則歌合律，捧其手，則舞應節」。其時，從西極之國還來了一名魔術師，技藝很高，周穆王十分敬仰，用美女歌舞竭情款待，「簡鄭衛之處子，娥苗靡曼者，旋芳澤，正娥眉，設笄珥，衣阿錫，曳齊紈，粉白黛黑，珮玉環，雜芷若以滿之，奉承雲、六安、九韶、晨露以樂之」。可謂艷舞美色紛呈，這些野史傳說具有想像的成份，可是反映了周代娛樂歌舞的實際，而到周幽王之時，歌舞則放任自流，甚至在淮水會見諸侯的正式場合，也演出「淫樂」。

周代的民俗歌舞已開始盛行，詩經中的《君子陽陽》，即描述周都洛陽的青年男女，歌舞遊樂的情景，詩曰：「君子陽陽，左執簧，右招我由房，其樂只且。君子陶陶，左執翿，右招我由敖，其樂只且」。大意是，君子喜洋洋，左手拿著笙簧樂器，右手招我從房裡出來，邊唱邊舞真真快樂。君子樂陶陶，他一面揮舞著鳥羽舞具，一面邀我同遊樂，又唱又舞真真快樂。

周代已知的樂器有七十餘種，按製作的材料不同，分八類，即金（如鐘、鎛、鐃、

鐸）、石（如磬）、土（如塤）、革（如鼓、鼗、節）、絲（如琴、筑、箏）、木（如柷、敔）、匏（如笙、竽）、竹（如簫、管、籥、篪），已具備十二律和七聲音階，音美舞妙，伴舞樂器的進步，舞蹈的表演水準有了很大的提高。

第五節　蠟祭儺舞的演變

周代敬重鬼神，保持著原始氏族祭祀儀式舞蹈的傳統，並增入禮的觀念，巫教性的舞蹈表演，除用以祈雨的雩祭，以及祭天、祀祖，流傳較廣，規模盛大的祭儀舞蹈，當推蠟和儺。

一、蠟祭

「蠟也者，索也，歲十二月，合聚萬物而索饗之也。」蠟祭是與農業生產緊密聯繫的禮儀，以感謝神祇恩惠，慶賀農業豐收和祈盼來年有好年景為主旨。相傳此俗源於神農氏，周代訂於每年的十二月，由天子親祭，亦稱「大臘八」。

《禮記・郊特性》載：「蠟之祭也，主先嗇，而祭先嗇也，祭百種，以報嗇也，饗農，及郵表綴，禽獸，仁之至，義之盡也！古之君子，使之，必報之。迎貓，為其食田鼠也，迎虎，為其食田豕也──迎而祭之也。祭坊與水庸，事也。」文中提到舉行蠟祭，要祭八種類型的神祇，其中：先嗇，即神農氏，是農耕的始祖；司嗇，是管理農耕之神，也

是周族先祖的名字；農，指教農之神；郵是督耕神，表是地頭神，綴是井神，均屬居地的神靈；貓神捕捉田鼠，虎神驅食野豬，是爲有功於民的獸神；坊是堤壩神，水庸是水池或河道神；百種則是管理害蟲或百穀之神。

蠟祭儀式中要唸帶韻味的咒語，詞曰：「土反其宅，水歸其壑，昆蟲勿作，草木歸其澤。」大意是，肥沃的土壤不要被風刮走，氾濫的洪水返回河道，害蟲不得禍害莊稼，野草離開田間到野甸去生長。」詞的最後一句亦作「豐年若上歲，取千百。」是祈盼農業像上一個豐收年一樣，有好的收成。

蠟的儀式以歌舞爲主，參與者穿黃衣，戴黃冠，或皮弁素服，吹短笛，擊土鼓，表演《兵舞》、《帗舞》。宋《東坡志林》曰：「祭必有尸，無尸曰奠」，「今蠟謂之祭，蓋有尸也，貓虎之尸，誰當爲之？置鹿與女，誰當爲之，非倡優而誰？」故迎貓爲貓之尸，迎虎則爲虎之尸，是由人扮演諸神，先秦的扮演者或爲巫人，而後世則以俳優藝人來裝扮，並從娛神而蛻變爲娛人。

先秦的蠟祭，十分熱鬧，「一國人皆若狂」，其時正是收穫之後，民眾辛勞一年，可藉機休整，相聚歌舞娛樂。春秋時，子貢觀於蠟，孔子問他快樂嗎？子貢回答說，全國的人都欣喜若狂，亂跳亂叫，而我卻弄不清他們爲什麼這樣快樂。孔子就用深入淺出的道理教導說：「百日之蠟，一日之澤，非爾所知也！張而不弛，文武弗行也；弛而不張，文武弗爲也；一張一弛，文武之道也。」講解了勞和逸的關係，民眾終年操勞，偶而得此開暇娛樂，自然會手舞足蹈欣喜萬分。

二、儺舞

儺舞屬於巫術舞蹈，以頭戴假面具，氣氛神秘恐怖和驅鬼逐疫為特色。《禮記》曰：「儺，人所以逐疫鬼也。」《玉篇》解：「儺，魌假借字，驚驅疫癘魂。」儺舞起源於上古先民的巫術活動，殷商甲骨文卜辭中已有記載，而周代明確規定為儀禮的一種，每年舉行三次，分別稱作「國儺」、「天子儺」和「大儺」。

「國儺」於季春之月舉行，主要是周王室和諸侯宮中的儺禮。《禮記》：「命國儺，九門磔禳，以畢春氣。」古人認為：「此儺儺陰氣也，陰寒至此不止，害將及人。所以及人者，陰氣右行，此月之中，日行歷昴，昴有大行積尸之氣，氣佚則厲鬼隨而出行。」所以參加儺儀的人，要戴著猙獰的假面，跳著激烈的舞步，走遍宮中區隅幽闇之處，擊鼓大呼，驅逐不祥，畢止其災也。古籍中也有「國人儺」，「（國人）季春出疫於郊」的記載，這裡的「國人」是指京城的民眾，是京城官民都參加的一種「國儺」儀式。

「天子儺」是儺禮中規格最高的儀式，天子親自參加，而天子以下不得舉辦。此儺於每年仲秋之月舉行，「以達秋氣」。《禮記》注曰：「時斗建酉，亦有大陵積尸之氣，此月儺陽氣，陽氣至此不止，害將及人，唯天子得儺，諸侯亦不得。」

「大儺」於季冬之日舉行，「命有司大儺，旁磔，出土牛以送寒氣。」周代大儺的主持人稱方相氏，《周禮》載：「方相氏掌蒙熊皮，黃金四目，玄衣朱裳，執戈揚盾，帥百隸而時儺，以索室驅疫。」此種儺儀規模盛大，舞隊達百人之衆，衆舞者手執牛尾，跟隨

著揮舞戈盾的方相氏，大喊大叫蹦跳亂舞，把假想的鬼怪驅趕出去。

延至漢代，參加大儺的人員更多，除方相氏外，有用人裝扮的十二獸，皆「衣毛角」，還有「侲子」，由一百二十名十歲至十二歲的少年扮演，「侲子」赤幘皀制，手執大鼗，還有多名演奏樂器或唱歌的黃門倡。朝中的文武官員，如郎中、尚書、御史、謁者、虎賁、羽林郎將執事等，也「赤幘，衛陛乘輿，御前殿」參與大儺。儺祭中跳方相舞、十二獸舞，並唱咒語，詞曰：「甲作食殃，肺胃食虎，雄伯食魅，騰簡食不祥，攬諸食咎，伯奇食夢，強梁祖明共食磔死寄生，委隨食觀，錯斷食巨，窮其騰根共食盅。凡使十二神追兇惡，赫女軀，拉女干，節解女肉，抽女肝腸，女不急去，後者爲糧。」咒詞中的甲作、肺胃、雄伯、騰簡、攬諸、伯奇、強梁、祖明、委隨、錯斷、窮其、騰根即爲十二獸神的名字，食之對象則是各種疫鬼，歌的內容有威鎮恐嚇的意思。參加儺儀的人，反復歌舞數遍，然後，手持火炬，排成隊形，跳踏著將所謂的「疫鬼」驅出端門，門外，有大隊的騎兵守侯，此時，接過火炬，快馬奔馳，迅跑到洛水邊，將水炬抛入河中，意爲「疫鬼」已被沉入水底，災害得到徹底消除，儺儀方告結束。

至宋代，儺儀中去掉方相氏、侲子、十二獸等形象，代之以傳說中能捉鬼驅邪的人物。這些人物全由樂所伶工扮演，如「敎坊使孟景初身品魁偉，貫全副全鍍銅甲裝將軍，敎坊南河炭醜惡魁肥，裝判官」等。吳自牧《夢粱錄》記述宋代宮中的儺曰：「禁中除夜呈大驅儺儀，並系皇城司諸班直，戴面具，著繡畫雜色衣裳，手執金槍銀戟，畫木刀劍，五色龍鳳，五色旗幟，以敎樂所伶工，裝將軍、符史、判官、鐘馗、六丁、六甲、神兵、

五方鬼使、灶君、土地、門戶、神尉等神。自禁中動鼓吹，驅祟東華門外，轉龍池彎，謂之埋祟而散。」此類表演，帶有故事情節，已由隆重的祭禮向儺戲方向蛻變。

古代於民眾中亦盛行儺祭儺舞，並根據表演人員和演出的場合不同，而有不同的名稱和內容，如鄉人儺，百姓儺、軍儺、寺廟儺等，《論語》載，當孔子的家鄉舉行鄉儺時，孔夫子趕快穿上朝服，站在祖廟前的台階上，恭恭敬敬地守護和迎接，孔子曰：「儺，驅逐疫鬼，恐驚先祖，故朝服立於廟之阼階。」

我國儺舞的發展，從古至今，綿延不絕，可謂傳統舞蹈中歷史悠久者。宋代政和年間，廣西桂林地區，製作的儺舞面具，一副即有八百枚之多，而且「老少妍陋無一相似者。」清人姚瑩《康輶紀行》載：「除夕，木鹿寺跳神逐鬼，有方相氏司儺之意，男女聚飾，群聚歌歡，帶醉而歸，以度歲節。」貴州德江方誌載：「冬時儺亦間舉，皆古方相逐疫遺意，迎春則扮台閣古戲文，沿街巡行以暢春氣。」今日仍然在一些地區流行的「儺壇戲」、「儺願戲」、「儺堂戲」、「儺戲」等，都是古代儺舞的蛻變和遺存，是供觀賞娛樂的劇種。

第六章　春秋戰國之舞蹈

周代於宣王、幽王之際，國內發生強烈地震和特大的旱災，民卒流亡，田園荒蕪，社會動蕩，而幽王淫靡昏亂，置民於水火而不顧，爲博取寵妃褒姒的歡心，數舉烽火戲諸侯，臣民離心離德，外族乘虛而入，終被西夷犬戎殺死於驪山腳下。平王繼位，被迫東遷，依附虢公鄭伯，是爲東周，始啓諸侯紛爭稱霸的春秋時期。至魏斯、趙籍、韓虔三家分晉自立，七雄並峙，則謂戰國。

春秋戰國，從公元前七百七十年（或謂魯隱公元年《春秋》記事始）起，到公元前二百二十一年，歷時五百四十餘年。此期間，古儀樂舞，逐漸式微，而各國具有地方格調的民俗及民族舞蹈，蓬勃興起，又經當代之樂人舞者，予以整理、改進，而爲新興的享樂舞蹈。這種新興的樂舞，以女舞爲中心，就是當時所謂的鄭、衛之樂，也實爲藝術舞蹈之發展時期。由於士階層的崛起，群英薈萃，百家爭鳴，諸子發表許多有關樂舞的精闢見解，對於中國古代舞蹈的發展，有著深刻的影響。

第一節　僭禮用樂古樂衰落

平王東遷後，周天子大權旁落，成為名義上的最高共主，而諸侯你爭我奪，弱肉強食，競相擴展自己的權力，或挾天子以令諸侯，或陽奉陰違各行其是。諸侯和貴族，為了顯示自己的權威和滿足個人欣賞享受的慾望，置周公製定的禮樂制度於不顧，僭禮用樂的現象，比比皆是。《漢書‧禮樂誌》載：「周室大壞，諸侯恣行，設兩觀，乘大路，陪臣管仲、李氏之屬，三歸雍徹，八佾舞廷，制度遂壞。」不同身份地位的人，能用多少舞隊行列，本來有著嚴格的等級界線，而魯國大夫季孫氏，公然用天子之樂，在自家的庭院作八佾舞，遭到孔子等人的憤怒譴責，孔子也指責大臣管仲的僭禮行為：「邦君樹塞門，管氏亦樹塞門，邦君為兩國之好有反坫，管氏亦有反坫。」襄公四年，晉侯宴請穆叔，演奏只有天子招待諸侯才能表演的《肆夏》，以及用於兩君相見的禮樂《文王》。文公四年，衛國寧武子造訪，席間表演《湛露》、《彤弓》，亦是王者之樂。當年，周天子獎賞有功的君侯，曾賞賜給紅色弓一張，紅色箭矢百支，黑色弓一千張，黑色箭矢一千支。以此樂招待寧武子，顯然是越禮犯分的舉措。各國的君侯掌權者，不僅自己違規，而且濫用職權，恣意用王侯的樂舞，賞賜給沒有資格享受的人。新筑人仲叔于奚，因救護衛國孫恒子有功，在論功行賞時，仲叔于奚要求得到豪華的樂舞，孫恒子就把諸侯規格的「樂懸」和服飾賞賜給他。此事傳出後，引起一片議論，仲尼連聲嘆惜說：「太不應該了，禮樂器物

和名號怎麼能隨便送人，這是君王的權力啊。」

在禮樂制度中，「嘉樂不野合」是重要的規則之一，而周幽王卻將用於祭祀的樂舞，隨便拿到淮水之上，在遊樂中表演。周王子頹，更是變本加厲，將天子的樂舞，供給親信大夫們觀賞取樂。

古樂衰落禮崩樂壞和表演形式呆板，缺乏欣賞價值有很大的關係，當時，曾引起一場古樂和新樂之爭，最後新樂占據上風，從根本上動搖了禮樂制度的根基。《禮記》記述戰國初期一則故事說，魏文侯曾問子夏：我聽先王古樂時，穿戴整齊，虔心誠意，可是卻昏昏欲睡，總打不起精神來，而聽鄭衛之音的新樂，就心情愉悅，沒有絲毫倦意。為什麼古樂催人欲睡，新樂令人興奮呢？」子夏是維護正統禮樂制度的學者，就講了一番道理，對曰：「今夫古樂進旅退旅，和正以廣，弦匏笙簧，會守拊鼓，始奏以文，復亂以武，治亂以相，訊疾以雅。」讚美古樂動作嚴謹，音和氣正，編排有序，觀賞者從中可受到修身齊家治國平天下的教益。而「新樂進俯退俯，奸聲以濫，溺而不止，倡優侏儒，猶雜子女，不知父子」，把新樂比作猴戲，動作雜亂萎靡淫溢，沒有上下，看完了都難於啟口。又說，鄭音使人靡頹淫蕩，宋音燕女使人意志消沉，衛音使人鄙瑣貪婪，齊音使人狂妄自大，「此四者皆淫於色而害於德。」最後告誡魏文侯，衛音使人鄙瑣貪婪，主行之則民從之。」子夏雖然講了古樂的許多好處，新樂的種種危害，但卻沒有回答為什麼新樂讓人喜愛，古樂令人乏味的原因。人有七情六慾，枯燥重複的作品，難於和新鮮活潑的形象比擬。進入戰國後期，社會風氣終於大變，除宮廷典儀、宗廟

祭祀仍演奏古樂，其他場合已爲新樂所代替，娛樂歌舞成爲風尙，充斥後宮和各地，儒家大師孟子也不像他的前代宗師那樣反對俗樂，而是把新樂和古樂等同起來，讚賞民衆喜愛的樂舞就是好樂舞。

春秋戰國之時，私學興起，是造成禮樂制度破壞的又一因素。「天子失官，學在四夷」，原爲宮廷壟斷的樂舞、樂敎和典籍，轉向普通的平民百姓。孔子主張「有敎無類」，學生不分等級，弟子三千，授以詩、書、禮、樂，其中有許多精通樂舞者。墨子「服役者百八十人」，孟子「從者數百人」，而齊國的稷下學官，更是廣聚和訓練各種人才，使樂舞文化得到普及。

古樂的衰落，使宮廷中許多從事古樂舞的人員流散各地，「太師摰適齊，亞飯于適楚，三飯繚適蔡，四飯缺適秦，鼓方叔入於河，播鼗武入於漢，少師陽、擊磬襄入於海」，孔子晚年在魯國已觀賞不到六代舞，只有到齊國去觀「韶」。

第二節　左倡右優女樂興盛

隨著新樂的普及，專職的歌舞藝人遍及各地。晏子對景公曰：「今君左爲倡，右爲優，讒人在前，諛人在後，又焉可逮桓公之後乎」。戰國有「四公子」，甚負盛名，即楚國春申君黃歇，齊國孟嘗君田文，趙國平原君趙勝，魏國信陵君無忌，他們都是王室之後，封邑萬戶，仗義疏財，食客數千，三敎九流無其不有，善歌舞者衆，膾炙人口的「長

鋏歸來乎，食無魚……」歌舞，即田文的門客所爲，雍門子周曾說孟嘗君過著「倡優侏儒處前，迭進而諛詼」，「而舞鄭女，激楚之切風，練色以淫目」，「入則撞鐘擊鼓」的生活。而大夫髡曾得意地對威王說：「日暮酒闌，合尊促坐，男女同席，履舄交錯」能飲一石酒，可見倡優女樂歌舞娛樂之盛。

倡優女樂是古代歌舞伎人的稱謂，顏師古解釋曰：「倡，樂人也；優，諧戲者也。」倡優又泛指以歌舞戲謔娛人的男性伎人。而女樂亦稱女舞，專指以歌舞娛人的女性伎人或由她們表演的歌舞。這些伎人主要來自生活貧困的地區，《史記·貨殖列傳》載：趙中山「地薄人衆，猶有沙丘紂淫地餘民，民俗懁急，仰機利而食，丈夫相聚遊戲，悲歌慷慨」為倡優；「女子則鳴瑟，跕屣，游媚貴富，入後宮，遍諸侯。」鄭國、衛國也有爭趨伎人行業的習俗，「今夫趙女鄭姬，設形容，揳鳴琴，揄長袂，躡利屣，目挑心招，出不遠千里，不擇老少者，奔富貴也。」歌舞表演開始成爲一種謀生和獲利的手段。

進入宮廷和貴族之家的歌舞者，都經過嚴格的訓練。越國被吳國征服後，越王勾踐臥薪嘗膽，在發憤圖強同時，聽從范蠡行美人計，挑選美女夷光、修明（即西施和鄭旦），用歌舞調教三年，「飾以羅穀，敎以容步，習以土城」，然後獻給吳國，深得吳王的寵愛，吳王夫差驕淫放蕩，沉湎於歌舞聲色中，最終被勾踐所滅。湖南長沙出土一戰國時期的漆奩，上面彩繪有敎練舞蹈的圖像，畫上一名女舞師，手執敎鞭，神態嚴厲，好似正在訓斥女舞徒，三名女子邊聽敎誨邊起舞，另有數名女子或休息，或隨意練習舞蹈動作。從部分史書的記載，可推測當時已經有敎練舞蹈的場所和敎師，並總結出一些訓練和練功的

理論和方法。《吳越春秋》介紹越女論擊劍說：「其道甚微而易，其意甚幽而深，道有門戶，亦有陰陽；開門閉戶，陰衰陽興，內實精神，外示安儀；見之似好婦，奪之似俱虎，一人當百，百人當萬。」

專業歌舞者普遍具有較高的表演水平，通過他們的努力，使藝術舞蹈登上一個新台階，湧現出許多精美絕倫的舞蹈和舞蹈表演者。《拾遺記》記述：燕昭王「即位二年，廣延國獻善舞者二人，一名旋娟，一名提嫫，並玉質凝膚，體輕氣馥，綽約而窈窕，絕古無倫。或行無跡影，或積年不饑。昭王處以單綃華幄，飲以瑞珉之膏，飴以丹泉之粟。」這兩名女舞，不僅身材姣好，容貌美麗，有著深厚的舞功基礎，而且善輕功之術或特異功能。燕昭王於是登上「崇霞之台，乃召二人，徘徊翔舞殆不自支，王以縷縷拂之。二人皆舞容冶妖，麗靡於鸞翔，而歌聲清揚。乃使伶代唱其曲，清響流韻，雖飄梁動木未足嘉也。」旋娟和提嫫，最擅長的有三個舞蹈，一曰《縈塵》，舞姿就好像裊裊的煙塵一樣，輕盈飄逸；次曰《集羽》，表演時，身體如潔靜的羽毛，隨風婉轉；三曰《旋懷》，舞者體態柔軟，幾乎可隨意彎曲旋繞於懷中。舞蹈的表演令觀者叫絕。燕昭王還特地為她們「設麟文之席，散荃蕪之香」，在地上舖上四、五寸厚的香屑，讓旋娟和提嫫在香屑上面舞蹈，表演後，香屑上居然沒有留下任何痕跡。

古代史書中，常提到《激楚》、《結風》等舞名，《漢書》曰：「鄢郢繽紛，《激楚》、《結風》。」《楚辭·招魂》曰：「宮廷震驚，發《激楚》些。」「《激楚》之結，獨秀先些」。可見這兩個舞蹈，色彩絢麗，變化多姿，並以激越的感情和快捷的動作

見長。山西、安徽、河南等地出土的戰國舞女玉雕，山東等地出土的戰國舞俑，舞姿或典雅端莊，或嫵媚俏麗，或婀娜柔美，形態各異，從其造型可推測當時的舞蹈技藝已具有較高的水準。

歌舞娛樂的習俗，深入到社會各階層人士中，富貴之家沉湎於鄭衛之音，宋玉對此種歌舞場面，作了生動的描寫，《招魂》曰：「肴羞未通，女樂羅兮。陳鐘按鼓，造新歌兮；涉江采菱，發揚荷兮；美人既醉，朱顏酡兮；娛光眇視，目曾波兮；被文服纖，麗而不奇兮；長髮曼鬋，艷陸離兮；二八齊容，起鄭舞兮；衽若交竿，撫案下兮；竽瑟狂會，搷鳴鼓兮；宮廷震驚，發激楚兮；放陳組纓，班其相紛兮；鄭衛妖玩，來雜陳兮；激楚之結，獨秀先兮。」辭的大意是：擺開宴席，女舞登場，擊鐘敲鼓，演奏新曲，先跳《涉江》，再跳《采菱》、《楊荷》，微醉的美女，臉似桃花，目送秋波，服飾華麗，長髮帔肩，站成兩列，表演鄭舞，衣袖回旋，多姿多彩。迷人的竽瑟樂，震天的鳴鼓聲，節奏快速的《激楚》，滿座驚喜，柔美的奐蔡之音，令人陶醉，男女混雜，鄭女、衛女相伴，從中間一名採桑女則扭腰側胯，舒展兩臂起舞，另有兩採桑女，圍著舞者拍掌助興，輝縣的戰國銅壺蓋上，也有類似的採桑舞圖，是舞蹈廣泛普及的表現。

春秋戰國時期，諸侯互相傾扎，女樂歌舞也被作為一種手段，運用於政治謀略中，早

歌舞娛樂的習俗，深入到社會各階層人士中，富貴之家沉湎於鄭衛之音，宋玉對此種歌舞場面，作了生動的描寫。從成都出土的狩獵宴樂紋壺、輝縣出土的宴樂狩獵紋銅鑑和宴射刻紋橢桮等戰國的器皿圖中，均可見到生動的舞蹈場面。而成都百花潭戰國嵌錯銅壺頸部的舞蹈圖，則表現民眾於桑間濮上，歡樂歌舞的情景，畫面上有多名女子在桑樹叢中採桑葉，

在公元前八百二十二年，晉獻公想吞併郭國，礙於郭國有賢臣舟之僑，就設一離間計，送給郭國君王能歌善舞的女樂「以亂其政」，造成君臣不和，舟之僑被迫出走，晉國於是乘機出兵將郭國兼並。襄公十一年，晉悼公伐鄭，鄭國因實力單薄便屈辱求和，將著名的樂人師悝、師觸，十八名女樂以及歌鐘二肆、鎛、磬、兵車等器物，賂獻給晉侯，免除了戰禍。孔子在魯國行相事，精心求治，國家日益強盛，毗鄰的齊國看到魯國蒸蒸日上，害怕魯國稱霸對自己不利，於是挑選出八十名善歌舞的美女，送給魯國，有權勢的季恒子和君主終於於受惑，浸沉於歌舞中，三日不理朝政，孔子想規勸卻見不到面，無奈只好棄官而去，魯國的實力也每況日下。《韓非子·十過篇》中，曾講述一則因耽於女樂，而失賢、失國的故事，說昔日有一個游牧部落國家，名西戎，國內有賢臣由余等輔助，勢力日漸興盛，緊靠西戎的秦國穆公，心裡很憂慮，認為鄰國有聖人，遲早必有作為，這種隱患對本國的生存發展威脅很大，在商量對策時，內史廖獻計曰：「臣聞戎王之居，僻陋而道遠，未聞中國之聲，君其遺之女樂，以亂其政。」秦穆公採納廖的建議，挑選出十六名色藝俱佳的女樂，送給西戎，戎王見到如此美麗動人的女舞，十分高興，立即「設酒張飲，日以聽樂」，甚至把「逐水草而居」的大事都放棄了，結果，賴以生存發展的牛馬死亡過半，國力大衰，由余等賢臣勸阻也無效，隨即投奔穆公，西戎終於被秦國所滅。

楚國的莊王以女樂歌舞作謀略，又是另一種手段。莊王自己製造昏庸的假象，用沉湎於歌舞來迷惑諸國，放鬆對楚國的警惕，暗中卻積蓄力量，伺機崛起。《史記》說莊王即位後，三年不理政事，日夜聽歌觀舞，飲酒作樂，他還下了一道禁令，不准臣民對他的荒

第三節　各地方歌舞特色

春秋戰國，五霸七雄各據一方，各國皆有傳統的舞蹈，並自行創造新舞，「桑間濮上，鄭、衛、宋、趙之聲並出」，舞蹈風格各具濃郁的地方特色。《詩經》所收錄的詩歌舞，即是西周至春秋時期的精品，三百零五篇，每篇均可弦歌鼓舞之，所謂「誦詩三百，弦詩三百，歌詩三百，舞詩三百」是也。《詩經》分風、雅、頌三部份，其中十五國風一百六十，反映出各地舞蹈表演的情景，雅和頌則以宗廟和創作改編的雅樂舞為主。而諸國的舞蹈互相交流輝映，更極一時之盛。

魯國，是周公之子伯禽的封地，都曲阜，嚴格遵循周之禮樂制度，享受特殊的待遇，可演奏「六代樂」，代表著華夏正統文化，周景王元年，吳公子季扎與齊、鄭、衛等國的使者，曾在魯國觀賞周樂和鄭、齊、豳、秦、魏、唐、邶、鄘、衛等地的歌舞。

衛國，文王子康叔所在地，都朝歌，存商遺風，歌舞極盛，音樂家師涓善作新曲。衛

誕行為進行勸阻，有敢批評者，格殺不赦。賢臣伍舉實在看不過去，冒死入宮進諫，進到宮內，見莊王果然逍遙，正坐在演奏的樂隊中間，左手抱著鄭姬，右手攬著越女，悠然自得。伍舉就採取比喻迂迴的方式，講了一個迷語向莊王請教，說有一種鳥，停歇在高處，三年不飛，三年不叫，這是一種什麼鳥呢？莊王也巧妙地做開心扉，回答說：「三年不蜚，三年不鳴，一鳴驚人」，以後，在莊王的治理下，楚國果然稱霸一方。

聲與鄭舞齊名，統稱「鄭衛之音」。《衛風‧有狐》：「有狐綏綏，在彼淇梁，心之憂

矣，之子無裳！」表現一位懷春的少女，把所愛的男子稱為「小狐狸」，邊舞邊唱道，小

狐狸兒，你還在淇水邊徘徊什麼，我心中好掛念，誰給你換洗衣服呢？衛國還有一種風格

的舞蹈，屬於雅正之音，季扎觀衛樂後日：「美哉！淵乎。憂而不困者，君聞衛康叔，武

公德如是，是其衛風乎！」

齊國，都營邱（今山東臨淄北），係太公姜尚的封地，姜太公善舞，到齊地後「因其

俗，簡其禮」，新製作的樂舞既依循周之禮樂制度，又華麗活潑有鄉土氣息。齊相晏嬰亦

精通樂舞，曾以歌舞形式，勸諫齊景公停止修築長康台；又著書論樂，提出一氣（感情）、

二體（文、武舞）、三類（風、雅、頌）、四物（樂器）、五聲、六律、七音、八風、九

歌的主張。孔子曾於齊聞韶，「三月不知肉味」。齊國還有「裔狄之樂」粗獷猛烈，曾用

來招待魯定公，當場被孔子斥退。齊康王則喜歡《刀舞》，讓美麗的女舞人，著絢麗的服

飾，演出華美的舞蹈。齊國「臨淄甚富而實，其民無不吹笙、鼓瑟、擊筑、彈琴、鬥雞、

走狗、六博、蹹鞠者。」盛行「流連之樂，荒亡之行」。

鄭國，周宣王之弟桓公友始封之地，建都今河南新鄭一帶，其地三月上巳，有手執蘭

草，拔除不祥的風俗。屆時，民衆傾城而出，於溱洧兩水之旁，「男女會聚，謳歌相感」，

「妖童媛女，嬉游河曲」。《鄭風》「山有扶蘇」一篇，即為男女於山野對舞；「野有蔓

草」一篇，也為男性獨唱男女對舞；在「褰裳」中，一位少女，毫不隱晦地表達自己的愛

情，「子惠思我，褰裳涉溱；子不思我，豈無他人！狂童之狂也且？」大意是，你若愛

我，我們就一起到溱水去祓禊；你若不愛我，還能愛誰呢？這類情調纏綿的舞蹈，迅速擴展各地，而被視爲淫靡之舞，但卻受到人們的喜愛。

宋國，係殷紂的庶兄微子啓的封地，因存殷祀而保存有殷商遺音如《桑林》等樂舞，娛樂歌舞情意纏綿，失之萎靡，故曰：「宋音燕女溺志」。

陳國，民俗喜交往，好歌舞，《陳風》十篇中，多爲男女思慕愛戀之舞。其中《宛丘》記述民衆的歌舞活動曰：「坎其擊鼓，宛丘之下，無冬無夏，值其鷺翿。」在陳國的宛丘，不管是大街還是小巷，無論是寒冬還是酷夏，總有成群結隊的男女，手中拿著鷺羽，打著鼓，敲著罐，盡情地歌舞歡樂，可見其舞風之盛。

晉國，原爲唐國，武王克殷，封子叔虞於唐，叔虞死，子燮繼位，稱晉侯，改國號爲晉，其地位居中原，殷實富庶，俳優侏儒充斥後宮。周安王二十六年，三家分晉，分製爲韓、魏、趙三國。韓國地處今河南南部和山西東南部，著名善歌舞者韓娥是韓國人，有一次韓娥家因缺糧，「過雍門，鬻歌假食」，可是卻遭到當地人的羞辱，「韓娥因曼聲哀哭」，一里老幼悲愁，「垂涕相對」，韓娥走後，大家仍浸沉在悲痛中，三天飲食不進，於是派人把韓娥請回來，「復爲曼聲長歌，一里老幼喜躍抃舞，弗能自禁，忘向之悲也」，乃厚賂發之。」魏國居河南中部和北部，盛行桑間濮上歌舞，河南出土的戰國銅器中，可以看到在桑樹下或在野外舞蹈的圖像。位於山西中部、陝西東北和河北西南的趙國，具有特殊的舞蹈風格，鄲鄲倡遍布全國，而趙武靈王爲增強軍事實力，仿效北方游牧民族，提倡

「胡服騎射」，使華夏文化與胡族文化交流融合，舞蹈中融入異域的色彩。

燕國，召公始封之地，爲今之河北及遼寧、朝鮮之邊界處，地處北方，歌舞風格豪放。燕人善擊筑，太子丹時，以高漸離最著名，荊軻刺秦王的「易水歌」，即爲燕人慷慨激昂之男性歌舞。燕女的表演亦頗負盛名。

吳國、越國，係春秋末年至戰國初年，南方後起的國家，吳越相爭後，吳國成立霸業，吳王夫差驕橫奢淫，「築姑蘇之台，三年乃成。周旋詰屈，橫亙五里。崇飾土木，殫耗人力，宮妓數千人。上別立春宵宮，爲長夜之飲，造千石酒缸，又作天池。池中造青龍舟，舟中盛陳妓樂。日與西施爲水嬉。又於宮中作海靈館、館娃閣，銅溝玉檻，官之楹檻珠玉飾之。」靈岩山的館娃宮內，專修一條跳舞的「響屧廊」，這種長廊，是在挖空的地下，放入許多大陶缸，上面鋪設木板而成，可以產生不同的音響效果。西施和宮女們，穿著華麗飄柔的舞衣，足登木屐，腰繫小銅鈴，在長廊中起舞，舞者迴旋往復，配合以木屐聲、銅鈴聲，形成一種特殊的表演風格。

越人則俗鬼，祠天神上帝百鬼。越地頻臨大海，因「常在水中，故斷其髮，文其身，以像龍子」，從君王到黎民皆有斷髮紋身的習俗，「以箴刺皮爲龍文，所以爲尊榮也。」這種舞蹈的審美觀念，是原始圖騰崇拜之遺存。善舞的美女西施、鄭旦即每逢聚會歌舞，表演者以展露圖形爲美，越歌短促，有清濁聲母之分，別有韻味。

而民俗舞蹈柔和優美，善舞的美女西施、鄭旦即爲其地之女，並有較好的歌舞教習場所。

東周，周人東遷洛邑，王室卑微淪爲附庸，與諸侯無異，故多承襲西周的樂舞，本身

少有創建。而民俗歌舞甚為興盛，每逢良辰，大家就歌舞娛樂，甚至停止勞作，相約在市井和大道上，歡快地跳起舞來。《詩序》云：「疾亂也，幽公淫荒，風化之所行，男女棄其舊業，巫會於道路，歌舞於市井爾。」

楚國，在今之湖南、湖北以及江西、安徽、河南部份地區，最早由祝融的後代鬻熊立國，周成王時，封其重孫熊繹於楚蠻之地，建都丹陽（今湖北秭歸），始以楚為國號。楚地位於長江中游，湖泊縱橫，山川迤麗，民族混雜，楚的舞蹈是華夏、楚俗和蠻夷三者之合流。楚地又是道家發祥之地，巫在社會上有著較高的地位，觀射父對楚昭王說：「國之精爽不攜貳者，而又能齊肅衷正，其智能上下比義，其聖能光遠宣朗，其明能光照之，其聰能聽徹之，如是則明神降之，在男曰覡，在女曰巫。」從宮廷到民間都盛行巫風巫舞，楚靈王經常在祀群神的祭壇前，手裡拿著羽帔，翩翩起舞，甚至連敵國進攻，兵臨域下，國人告急都置之不顧，仍然鼓舞自若，並且從容地對左右的人說：「寡人方樂神明，當蒙福佑，不敢救」，把希望寄託在神鬼的身上。

屈原的《九歌》是楚地巫舞的代表作。王逸《楚辭章句》說：「昔楚國南郢之邑，沅湘之間，其俗信巫而好祠，其祠必作歌舞鼓舞以樂諸神。」屈原被放逐後「出見俗人祭祀之禮，歌舞之樂，其詞鄙陋，因作九歌之曲。」《九歌》包括十一個舞段：「東皇太乙」、「雲中君」、「湘夫人」、「大司命」、「少司命」、「東君」、「河伯」、「山鬼」、「國殤」、「禮魂」。其中有群舞、獨舞。大場、小場等多種表演形式，並有人物形象和簡單的情節，是一部藝術水準很高的大型歌舞作品。舞蹈場面，時而十分熱

烈，「展詩兮會舞，應律兮合節」，「成禮兮會鼓，傳芭兮代舞」，「芳菲菲兮滿堂，五

音兮繁會」，樂聲、歌聲、舞姿，交織一片，精彩紛呈；時而輕歌曼舞，「疏緩節兮安

歌」。舞蹈或纏綿悱惻，憂心忡忡，或慷慨悲壯，動人心魄，充滿浪漫神奇的色彩，把觀

者帶入幻想的境地，給人以美的享受。

楚地民族有著較高的藝術修養和氣質，除巫舞，還有《下里》、《巴人》、《陽阿》、

《薤露》、《陽春》、《白雪》、《探菱》、《涉江》等著名的歌舞。「曲高和寡」即是

宋玉《對楚王問》中講的一則故事，而知音的伯牙、鍾子期及所作的《高山流水》皆出自

楚地，至今仍傳爲佳話。

今日發現的出土物中，河南信陽楚墓一幅錦瑟舞圖，畫面上一楚巫，穿著長裙帶冠怪

服，兩手平展，扭腰回首，口微張，形似邊念咒邊舞蹈。湖北隨縣的曾侯乙墓，墓主是附

屬楚國的曾國侯爵，死於楚惠王五十六年，墓中有一木雕漆繪鴛鴦盒，上面繪著兩名舞

者，一人擊鼓，一人佩短劍，兩臂上揚而舞；墓內東室置放十弦琴、五弦箏、笙、瑟、懸

鼓等樂器，中室有笙、瑟、箎、排簫、枹鼓、建鼓、編磬、編鐘等樂器，可構成一個由數

十人組成的大型樂隊。而更可貴的是其中的全套編鐘，共六十五枚，全長約十米七九，高

二米六七，分上、中、下三層，每層又各分三組排列，上層爲十九枚鈕鐘，中層一組爲十

一枚長乳甬鐘「琥鐘」，二組是十二枚短乳甬鐘「嬴𨨛鐘」，三組及下層三個組都是長乳

甬鐘「揭鐘」，共二十三枚。經專家測定，總音域達到五個八度，幾乎十二個半音俱全，

可以奏出五聲和七聲音階的完整樂曲，音色優美。距今二千四百年前能有如此精美的樂

器，為世界所罕見，從中也可看到楚國的器樂歌舞已具有較高的藝術水準。

第四節　諸子百家論說樂舞

春秋戰國之時，士階層崛起，文化界思想活躍，百家爭鳴，有影響的有儒、墨、名、法、陰陽、道德等六大家，《漢書・藝文志》歸為九流：「儒家者流，蓋出於司徒之官」；「道家者流，蓋出於史官」；「陰陽家者流，蓋出於羲和之官」；「法家者流，蓋出於理官」；「名家者流，蓋出於禮官」；「墨家者流，蓋出於清廟之守」；「縱橫家者流，蓋出於行人之官」；「雜家者流，蓋出於議官」；「農家者流，蓋出於農稷之官」；「小說家者流，蓋出於稗官」；各派又有諸多分支，可謂派中有派，流中有流。下面略述主要代表人物關於樂舞的評說，他們的主張，對中華舞蹈的發展，有著不同的影響。

一、孔子「正名分・興禮樂」

孔子名丘，字仲尼，春秋魯國陬人（今山東曲阜），儒家學派的創始人，是中國偉大的教育家，被後世尊為至聖。孔子少年時，家境貧寒，曾當「委吏」替人管帳，又從事「司職吏」飼養牲畜，以後於魯國先後任中都宰、司空、大司空等職，攝行相事，晚年周遊列國，定禮樂，刪訂《詩》、《書》、《易》、《禮》、《樂》，著《春秋》，是謂六經，開私學「以詩、書、禮、樂教，弟子蓋三千人，身通六藝者七十有二人」。

孔子是中華民族文化的一代宗師，在禮樂日漸衰敗的情況下，努力「克己復禮」，「祖述堯舜，憲章文武」，整理繼承前古文化，又有創造發展。孔子的《樂經》已失於秦火，其弟子或再傳弟子將他的言行彙編成《論語》，共二十卷，基本上表達了他的觀點。

孔子十分重視樂舞的敎育薰陶作用，強調「樂與政通」，要「正名分，興禮樂」，一再告誠「名不正，則言不順；言不順，則事不成；事不成，則禮樂不興；禮樂不興，則刑罰不中；刑罰不中，則民無所措手足。」這種見解，已成爲歷代統治者的座右銘，遵循不二。

孔子竭力提倡和恢復的是西周的禮樂制度，故曰：「周監於二代，郁郁乎文哉！吾從周。」孔子認爲禮和樂緊密相連，「天下有道，則禮樂征伐自天子出；天下無道，則禮樂征伐自諸侯出。」孔子說：「人而不仁，如禮何？人而不仁，如樂何？」意思是如果失去「仁」的內容，還談得上什麼禮呢？如果用樂不守禮，還算得上什麼樂呢？所以，孔子對僭禮用樂的行爲深惡痛絕，魯國大夫季氏，在家廟用王者之樂，「八佾舞於庭」，孔子憤怒地喊道：「是可忍，孰不可忍」。當魯國國君受齊國贈送的女樂，沉湎淫聲，孔子即氣憤地掛冠而去。

孔子維護禮樂傳統，「惡紫之奪朱也」，惡鄭聲之亂雅也」。他教導顏淵曰：「行夏之時，乘殷之輅，服周之冕，樂則韶舞。放鄭聲，遠佞人」，因爲韶舞「盡美矣又盡善矣」，是雅樂的代表，而「鄭聲淫，佞人殆」，《論語》范氏注：「孔子爲政，先正禮樂」，他自己身體力行，對弟子要求也十分嚴格，當冉求投靠僭禮的季氏，孔子就叫其他弟子「鳴鼓而攻之」。當子路「鼓瑟，有北鄙之聲」，「殺伐之氣」，孔子就罵他是「匹夫之徒」，

不准他進入學門。

孔子厭惡鄭聲並非反對一切俗樂，主要是斥責過度的驕佚淫聲，對於有節制的歌舞娛樂則大加讚賞。在《論語·鄉黨》中日：「益者三樂，損者三樂。樂節禮樂，樂道人之善，樂多賢友，益也。樂驕樂，樂佚游，樂宴樂，損矣。」又說：「先進於禮樂，野人也；後進於禮樂，君子也，如用之，則吾從先進。」程子對這段話注解說：「先進於禮樂，文質得宜，今反謂之質樸，而以為野人。後進之於禮樂，文過其質，今反謂之彬彬，而以為君子。」在與諸弟子談個人的志向時，孔子進一步表明自己反樸歸眞的態度。《論語·先進篇》載：「子曰：何傷乎？亦各言其志也。」曾皙於是說：「暮春者，春服既成，冠者五、六人，童子六、七人，浴乎沂，風乎舞雩，泳而歸。」夫子很讚賞這種志趣，「喟然嘆曰：吾與點也」。

孔子本人是善歌舞者，有人唱歌，他聽幾遍就能唱出來，他教授學生離不開歌舞，晏嬰指責說：「今孔丘盛聲樂以侈世，飾弦歌鼓舞以聚徒。」孔子的舞蹈、編導和樂理知識淵博，他能對各種舞蹈作出具體的評價，他刪定的《詩經》，篇篇皆可配樂而舞。有一次，齊國宮中飛來一隻獨足的禽鳥，無人能識，便請教孔子，孔子即告訴他們：此鳥是商羊，民間有小兒，「兩兩相率，屈一足而跳曰，天將大雨，商羊起舞」，現在，商羊飛到齊國，必將有大雨。齊侯聽信孔子的話，加強防備，結果，「諸國皆水，齊獨以安」。孔子與弟子周遊列國，因被誤解，而被困於陳國和蔡國之間的途中，七日不火食，師生窮於途而不窮於道，依然興緻勃勃，「弦歌鼓琴，未嘗絕音」，「孔子削然反琴而弦歌，子路

二、孟子「與民同樂」

仡然執干而舞」。

孟子，名軻，鄒人，是戰國中期儒家學說的繼承者和發展者，後世尊爲「亞聖」。

「受業子思之門人」，曾周遊於宋、滕、魏、齊諸國，晚年著書，現存《孟子》七篇。

孟子的樂舞觀秉承儒家傳統觀念，又因時而異。主張「人性善」、「行仁政」、「民爲貴，社稷次之，君爲輕。」將孔子的「樂與政通」，延伸至「與民同樂」，「親吾親，以及人之親」。孟子認爲，最好的樂舞是民衆所喜愛的樂舞，作爲治理國家的當政者，「樂民之樂者，民亦樂其樂」，「樂以天下，憂以天下，然而不王者，未之有也」，故「王與百姓同樂，則王矣」。

孟子所處的時代，與孔子時代已有很大的不同。新樂受到人們普遍歡迎，成爲不可竭止的潮流，但古樂在上層社會仍維持著正統的地位，孟子審時度勢，提出今樂如同古樂的見解，認爲「法先王」的樂舞和「順民心的樂舞，具有同一性，從而把新樂納入「爲政」、「爲邦」的禮樂制度軌道。有一次，孟子問齊宣王，「聽說您很愛好歌舞」，齊宣王有點心虛，臉上變了顏色，尷尬地說：「我喜歡的不是先王樂舞，而是世俗的歌舞啊！」孟子於是安慰王曰：「今之樂猶古之樂也」。如果作王侯者不愛民衆喜歡的世俗之樂，民衆就會認爲王者和他們不是一條心。而離心離德，「今王鼓樂於此，百姓聞王撞鐘鼓之聲，管籥之音，舉欣欣然有喜色而相告曰：『吾王庶幾無疾病歟？何以能鼓樂也？』」故樂民之

樂，與百姓同樂，就能「王天下」。孟子對世俗樂舞的肯定，爲雅俗舞的合流提供了理論依據。

孟子還把樂舞的功能，引導到「修身、齊家、治國、平天下」。認爲「反身而誠，樂莫大焉」，「仁之實，事親是也；義之實，從兄是也」；「禮之實，節文斯二者是也；樂之實，樂斯二者，樂則生焉；生則惡可已也。惡可已則不知足之蹈之，手之舞之」。樂舞成爲自覺行爲，禮的規範就可以得到完美的遵循。

三、荀子「以道制欲」

荀子，名況，與孟子齊名，也是儒家大師，但與孟子的觀念不相同，主張「人性本惡」，要以禮樂之道，去制約人的邪惡之慾。荀子說：「樂者樂也，君子樂得其道，小人樂得其欲。以道制欲，則樂而不亂；以欲忘道，則惑而不樂。」

荀子認爲樂舞包括道的內容和欲的誘惑，因爲「樂則不能無形，形而不爲道，則不能不亂。」雅頌之聲是「道樂」，金、石、絲、竹是道德，「故樂行而志清，禮修而行成，耳目聰明，血氣和平，移風易俗，天下皆寧，美善相樂。」而「姚冶之容，鄭衛之音，使人之心淫。」所以「先王惡其亂也，故制雅頌之聲以道之，使其聲足以樂而不流，使其文足以辯而不諰，使其曲直、繁省、廉肉、節奏足以感動人之善心，使夫邪污之氣無由得接焉。是先王立樂之方也。」

荀子和所有的儒者一樣，很看重樂舞的社會價值，他針對墨子的「非樂」，作《樂

論》，有力地反駁說：「夫樂者，樂也；人情之所必不免也，故人不能無樂。」荀子認爲「樂在宗廟之中，君臣上下同聽之，則莫不和敬；閨門之內，父子兄弟同聽之，則莫不和親；鄉里族長之中，長少同聽之，則莫不和順。」荀子進一強調，音樂和舞蹈，「是天下之大齊也，中和之綱紀也，人情不能免也。」「故聽其雅頌之聲，而志得意廣焉；執其干戚，習其俯仰屈伸，而容貌得莊焉；行其綴兆，要求節奏，而行列得正焉，進退得齊焉。」

四、公孫尼子之《樂記》

《樂記》是先秦儒家樂舞理論之集大成者，公孫尼子是戰國人。孔穎達說，古樂書已散失，西漢河間獻王劉德與諸儒生採集撰成《樂記》二十四卷，漢成帝時，劉向校書得二十上卷。漢宣帝時代，戴德、戴聖叔姪兩人，截取十一卷，合爲禮記中的一篇。其中「樂本」，論述樂舞的本原諸問題；「樂論」，講禮和樂的內涵性質和異同；「樂禮」，說明禮和樂的產生、發展等外部形態；「樂施」，論述施行樂的本意，其移風易俗及應注意事項；「樂言」，言樂之功能作用，正樂可化民，邪樂不可化民；「樂象」，論樂的表象，詩、歌、舞器的關係；「樂情」，論樂之性情，貫穿人情，推崇禮樂，天地陰陽將調合得體；「魏文侯」，談論古樂新樂的區別；「賓牟賈」，解釋《大武》舞的含意；「樂化」，論樂能化民，禮樂時刻不能離開人的身心；「師乙」，論述樂和人的稟賦氣質的關係，是眞情的流露，「故歌之爲言也，長言之也。說之，故言之；言之不足，故長言之；長言之不足，故嗟嘆之；嗟嘆之不足，故不知手之舞之足之蹈之。」

《樂記》較系統地闡述了儒家的樂舞觀，關於樂舞的本源，樂記說：「凡音之起，由人心而生也。人心之動，物使之然也。感於物而動，故形於聲，聲相應故生變，變成方，謂之音；比音而樂之，及干戚羽旄，謂之樂」。指出樂舞的產生原因，是由於外部事物對內心的刺激，有感而發，由聲變化為有節奏的音韻和動作，再運用舞具，便是樂舞。人的情感不同，表現出的樂舞內容和形式也不同，「其哀心感者，其聲噍以殺（低沉）；其樂心感者，其聲嘽以緩（舒展）；其喜心感者，其聲發以散（輕快）；其愛心感者，其聲和以柔（嫵媚）。」

《樂記》說，樂是用來象徵德行，張揚功德的，樂的性質是施予，禮樂有著巨大的功能，「大樂與天地同和，大禮與天地同節」，「樂著天地之和也，禮者天地之序也」。從治理國家來說，「聲音之道，與樂道」。「是故治世之音安，以樂其政和；亂世之音怨，以怒其政乖；王國之音哀，以思其民困。」國家管理不當，「舞行綴遠」，參加舞蹈活動的人少；國泰民安，「舞行綴短」，參加舞蹈活動的人多。觀其舞就可以知其德，「審聲以知音，審音以知樂，審樂以知政」。對於個人，禮樂更是「不可斯須去身」，以樂治理人心，民自信從，如果心中片刻不和不樂，卑鄙欺詐之心就會乘虛而入。

《樂記》認為，樂舞要符合「中正無邪」，「過制則亂」，「過作則暴」，「奸聲惑人而逆氣應之，逆氣成象而淫樂興焉；正聲感人而順氣應之，順氣成象而和樂興焉。」所以，作為正人君子，要約束情性，和順心志，比擬善類，耳目不聽不看奸亂之聲，心靈不納入非禮的淫樂，身體不接近惰慢邪僻的氣質，使耳、目、鼻、口、

心皆由順正以行其義，然後發以聲音，文以琴瑟，動以干戚，飾以羽旄，用簫管伴奏。這樣的樂舞「行而淪清，耳目聰明，血氣和平」，才能提高德行情操，做到「移風易俗，天下皆寧」。

《樂記》中論述詩、歌、舞、器以及樂舞的內容和形式的關係，「德者，性之端也，樂者德之華也；金石絲竹，樂之器也。詩，言其志也；歌，詠其聲也；舞，動其容也。三者本於心，然後樂器從之」。樂舞的內容和形式要相適應，「樂者，心之動也；聲者，樂之象也；文彩節奏，聲之飾也」。詩歌舞的表現，都出於內心，只有感情深厚，才能文明，只有氣勢充盛，才能變化而感動天地，只有心中充滿善念，才能迸發出德之光華，所以，樂舞作品必須反應眞實的內容，「惟樂不可以爲僞」。

五、墨子「非樂」

戰國時期，與儒家針鋒相對者爲墨家，墨子名翟，魯國人，曾爲宋大夫，自稱「賤人」，主張「天志」、「明鬼」、「兼愛」、「非攻」、「節用」、「節喪」、「非儒」、「非樂」。

墨子處在列國紛爭的年代，居無定所，民不聊生，代表著低層民眾的利益，「必務求天下利，除天下之官」，他把樂舞歸爲有害的壞事，而加以反對。

墨子認爲，興樂，必然造樂器，造樂器要花費錢財，所需的費用「將必厚措歛乎萬民，以爲大鐘、鳴鼓、琴瑟、竽笙之聲」，對萬民不利。有了樂器，需要年輕力壯的人來

演奏，如果「使丈夫爲之，廢丈夫耕稼樹藝之時」，浪費掉田間耕耘的大好農時；如果「使婦人爲之，又耽誤了女人紡織和作衣裳，這種舉措，實際上是奪去百姓的衣食飯碗。不僅如此，召集來演奏樂舞的人，必須吃好的穿好的，「食必粱肉，衣必文綉」，因爲舞人「食飲不美，面目顏色不足視也」，衣服不美，身體從容醜羸，不足觀也」，這又加重了百姓的負擔。墨子進一步論證說，有了樂器和演員，具備了演出條件，但樂舞的表演是供人觀賞，「與君子聽之，廢君子聽治；與賤人聽之，廢賤人之從事」。各界人士如果熱衷於觀賞樂舞，那麼，凡王公大人者，將會防礙公務，「是故國家亂而社稷危矣」。凡士君子者，將不能盡心竭力爲國爲民，「是故倉廩府庫不實」。凡農夫者，將荒廢耕作，「是故菽粟不足」。凡婦人者，也將怠於紡織，「是故布縿不興」，墨子論說樂舞有百害而無一利，所以非樂。

墨子總結前代製禮作樂的經驗說：「上考之不中聖主之事，下度之不中萬民之利」，「周成王之治天下也」，不若武王；武王之治天下也，不若成湯；成湯之治天下也，不若堯舜，故其樂逾繁者，其治愈寡。自此觀之，樂非所以治天下也」。《墨子·公孟篇》還說：「三代暴王桀、紂、幽、厲、薾爲聲樂，不顧其民，是以身爲刑僇，國爲虛戾，皆從此道也」。

墨子說，現在「民有三患，饑者不得食，寒者不得衣，勞者不得息。三者民之巨患也」。在這種憂患情況下，靠「撞巨鐘，擊鳴鼓，彈琴瑟，吹竽笙，而揚干戚，民衣食之財，將安可得？」現在「有大國即攻小國，有大家即伐小家，強劫弱，衆暴寡」，社會之

動亂，靠「撞巨鐘，擊鳴鼓，彈琴瑟，而揚干戚，天下之亂也」，將安可得而治與」。故墨家反對儒家「國治則爲禮樂，亂則治之」之說，把儒家提倡樂舞的主張，譬喻爲「嘻而穿井也，死而求醫也」。

墨子關於樂舞的見解，除散見於各篇，主要集中於《非樂》中，《非樂》原書三篇，而今只存上篇。上篇的非樂，針對儒家「繁飾禮樂以淫人」及「國家熹音湛酒」而發，沒有論及到樂舞本身的理論問題。在已佚的中、下篇中，是否有所論及，或者還有不非之樂，有待考證和發掘。但總觀現存的言論，墨子不僅反對奢侈的樂舞，而且把一切歌舞都看作禍國殃民的公害，「將不可不禁而止」。這種對樂舞否定的態度，有悖於人情常理，顯然失於偏頗。

六、老子「怡淡爲上」，「大音希聲」

老子是道家學派的創始人，但史學界對老子究竟是何人，衆說紛紜，或曰姓李名耳，《史記》云：老子是楚地苦縣厲鄉曲里人，周守藏室之吏，「修道德，其學以自隱，無名爲務，居周久之，見周之衰，乃遂去」。老子著書分上下篇，言道德之意五千餘言，故其書又名《道德經》，相傳孔子年輕時，曾問禮於老子，漢代的石刻畫像中，存有「孔子問禮於老子圖」。

老子主張「無名」、「無爲」。老子說，世間理想的社會是「小國寡民，使有什佰之器而不用，使民重死而不遠徙。雖有舟輿，無所乘之；雖有甲兵，無所陳之。使之復結繩

而用之。甘其食，美其服，安其居，樂其俗。鄰國相望，雞犬之聲相聞，民至老死不相往來。」

老子對樂舞基本上持否定態度，認爲禮者是忠信之薄，諸亂之首，「五色令人目盲，五音令人耳聾」，提倡「怡淡爲上」，「大音希聲」。老子說：「聽之不聞，名曰希」，就是說，對演奏的樂舞，要以超然的態度，權當沒聽見，沒看見，漠然處之，這樣才能摒除雜念，入乎道，「處無爲之事，行不言之教」。

七、莊子「通道返眞」

莊子名周，是老子道德家言的繼承和光大者。「嘗爲蒙漆園吏，與梁惠王、齊宣王同時。其學說無所不窺，然其要本歸於老子之言」。傳世著作有《莊子》三十三篇，其中內篇七，外篇十五，雜篇十一，較系統地聞述道家的主張。何謂道，莊子曰：「夫道，有情有信，無爲無形，可傳而不可受，可得而不可見」，是一種混混沌沌，無人無我，無是無非的本體境界。

莊子的樂舞觀從道的基點出發，反對禮樂和世俗之樂，莊子說：「失性有五，一曰五色亂目，使目不明；二曰五聲亂耳，使耳不聰；」只有「擢亂六律，鑠絕竽瑟，塞瞽曠之耳，而天下始人含其聰矣。」

和老子一樣，莊子認爲，最完美的社會，「夫至德之世，同與禽獸居，族與萬物並，惡乎知君子小人哉？同乎無知，其德不離；同乎無欲，是謂素樸。」這種理想的社會，卻

被聖人製禮樂而破壞了，「澶漫爲樂，摘僻爲禮，而天下始分矣！故純樸不殘，敦爲犧尊？白玉不毀，敦爲珪璋？道德不廢，安取仁義？性情不離，安用禮樂？五色不亂，敦爲文彩？五聲不亂，敦應六律？」所以，「屈折禮樂」是「聖人之過也！」

道家否定樂舞，但與墨家反對一切樂舞的演出不同，主張順其自然而提倡「天樂」，這種天樂，「奏之以人，征之以天，行之以禮義，建之以大清」，通過演奏，給觀賞者以懼崇、怠遁、惑愚的感受，最後達到返道的目的。

與「天樂」相聯繫，莊子也不反對純眞入道超乎世俗的樂舞。有一個名叫子桑戶的人死了，還未下葬，他的摯友孟子反、子琴張，照樣在屍體旁編曲、鼓琴、相和而歌。因爲他們認爲死者是脫離苦海，歸道返眞去了，是一件値得慶賀的事，正像臨屍而歌歌辭中所云：「嗟來桑戶乎！嗟來桑戶乎！而已返其眞，而我猶爲人猗！」

《莊子·讓王》中，講了一則孔子被困的故事，「年子再逐於魯，削跡於衛，伐樹於宋，窮於商周，圍於陳蔡」，在困難的情況下，孔子依然「弦歌鼓琴，未嘗絕音」，大家都認爲這種窮開心的行徑太可恥了，顏回也無法解釋，就把大家的意見轉達給孔子。孔子回答說：「是何言也」，君子通於道之謂通，窮於道之謂窮。今丘抱仁義之義以遭亂世之患，其何窮之爲？故內省而不窮於道，臨難而不失其德。」莊子借孔子的口，表明窮於途而不窮於道的道理，這種通道的樂舞觀念，對後世道家的音樂深有影響。

第七章　秦代之舞蹈

「秦王掃六合，虎視何雄哉」，「續六世之餘烈，振長策而御宇內」。公元前二百二十一年，秦王嬴政用不到十年的時間，次第征服六國，建立起我國歷史上第一個中央集權的封建大帝國，隨即大刀闊斧地實施郡縣、名田等制度，推行書同文、車同軌、度同制、行同倫等措施，改變了「田疇異畝，車塗異軌，律令異法，衣冠異制，言語異聲，文字異形」的分裂割據局面，將一個處於散漫衰敗狀態的社會，轉變成統一強大的國家，版圖東至大海，西抵隴右，北達陰山，南越五嶺，為中華民族之形成、鞏固和發展，作出偉大的貢獻。

秦始皇是我國歷史上一位有雄才大略的君主，可惜驕橫殘暴，嚴刑酷法，濫用民力，橫征暴斂，甚至作出焚書坑儒的蠢事，最後落得「一夫作難而七廟隳，身死人手為天下笑」。始皇死後，傳到二世，秦朝前後僅統治十五年，即短命夭亡。

秦代的舞蹈，因時間很短，新創作的舞蹈極少，藝術上少有建樹，但隨著國家的統一和擴張，各地樂舞迅速匯聚交流以致融合，為漢代俗樂舞的興盛，創造了有利的環境。

第一節　嗚嗚快耳目的秦聲

秦人的祖先，原係活動於黃河下游的游牧民族，因參與殷遺民的反叛周室，被強遷到西方的黃土高原，先爲奴隸，由「附庸」而「大夫」，秦襄公時，始被封爲侯，受封於岐（今陝西岐山），史書記載：「戎無道，侵奪我岐，豐之地，秦能攻逐戎，即有其地」，經勵精圖治，後來居上，「開地千里，遂霸西戎」。

秦人擅長養馬。善識千里馬之伯樂，九方皋皆爲秦人，早在舜的年代，秦的祖先伯翳，就已「爲舜主畜，畜多息」。秦以游牧爲生，又以武力起家，民衆「尚氣槪，先勇力，忘生輕死」，舞蹈風格亦慓悍豪放。詩經秦風中的《無衣》描寫了這種尚武的歌舞，並三章，首章曰：「豈曰無衣，與子同袍，王於興師備我戈矛，與子同仇。」朱熹解釋說：「秦俗強悍，樂於戰鬥，故其人平居而相謂曰，豈以子之無衣而與子同袍乎，蓋以王於興師，則將備我戈矛，而與子同仇也。其懽愛之心，足以相死如此。」

春秋戰國時期，各國混戰，北方、西方之戎狄不斷侵擾，諸侯均以擴軍練武爲大事，習武蔚然成風，各地爭相招募勇士「鄉有舉勇股肱之力，筋骨出衆者，則有以告」，秦國更是加緊演練，軍中常「兩兩相當，角力，角技藝射御」。秦武王即好角力，大力士鄙、烏獲、孟說等人皆受寵而被封爲大官，一次，武王與孟說比賽舉鼎，因用力過度折斷膝蓋骨，八月死去，孟說也被滅族。

軍中的角力操練，漸漸成爲以娛樂爲目的的表演節目。《漢書、刑法誌》說：「春秋之後，並爲戰國，稍增講武之禮，以爲戲樂，用相夸視，而秦更名角抵。先王之禮沒於淫樂中矣」。《文獻通考》說：「秦始皇倂天下，分爲三十六郡，郡縣兵器聚之咸陽，銷爲鐘鐻，講武之禮，罷爲角抵」因爲銷兵而蛻變爲娛樂。秦二世胡亥熱衷此道，甚至不理朝政，李斯有事要求見，而二世卻在甘泉宮內，「方作觳抵俳優之觀」，此種內容較複雜的演出，可能是把角力、歌舞、滑稽諢科等節目放在一起演出，以滿足胡亥享受的需求，而在舞蹈的發展上卻有著重要的意義，是爲漢代的「大角抵」或「百戲」雜陳的綜合表演形式，舖設了道路。

秦國也有纏綿艷麗的女樂歌舞，並多次利用女樂，達到削弱或離間他國的政治目的。始皇的親生母親就是一名善於跳舞的邯鄲女，這類歌舞，大都源於外地，而眞正的本土歌舞，深受邊民和外族的影響，是充滿粗獷牧野氣息的秦聲。李斯《諫逐客書》說：「夫擊甕叩缶彈箏博髀，而歌呼嗚嗚快耳目者，眞秦之聲也；鄭、衛、桑間、昭、虞、武、象者，異國之樂也」。表演秦聲的時候，一面敲打著瓦罐瓦罈，彈著秦箏，一面拍打著大腿，嘴裡又喊又叫，場面令人振奮。

作爲伴奏樂器的秦箏，是秦地的特產，於戰國特廣爲流行。應劭《風俗通》云：「箏，秦聲也，蒙恬所造」。「五弦，筑聲」。箏音較琴，瑟高而銳，蒙恬是秦國的大將，他所造的樂器，其音激越高昂，適於在軍隊演奏。民間對秦箏的形成，有一個美麗的傳說，說有一對能歌善舞的姐妹，有一天在一起彈瑟歌舞嬉樂，興頭上兩人爭瑟，瑟被破成

兩半，姐妹兩人就各執其半而演奏，其器即為箏的雛形。魏阮瑀說：「箏之奇妙，極五音之幽微，苞群聲以為主，冠眾樂為師。」唐人顧況《箏》詩云：「秦聲楚調怨無窮，隴水胡笳咽復通，莫遣黃鶯花裡轉，參差撩亂妒春風。」

秦地樂舞，蘊含著鮮明的功利性。《淮南子》云：「秦國之俗，貪狼強力，寡義而趨利」，注意實效而少講究禮儀。秦人崇拜多神，又相信鬼，鬼的名稱很多。但秦人重現世而不嚮往來生，心目中的鬼不具備賞罰監督的天職，故秦人信鬼而不怕鬼，而是用種種方法，包括歌舞以驅鬼，出現符合不同場合的打鬼舞蹈。

秦人還有一種很壞的風俗，富貴之人死後，盛行以活人殉葬。秦武公卒，以六十六人殉之；秦穆公死，用一百七十七人殉葬，其中有秦國三位忠正賢良的大臣，名奄息、仲行、鍼虎，此舉使民眾深為哀痛，於是用歌舞的形式表示悼念，詩經秦風中的《黃鳥》即為舞歌，辭曰：「交交黃鳥，止於棘，誰從穆公，子車奄息，維此奄息，百夫之特，臨其穴，惴惴其慄，彼蒼者天，殲我良人，如可贖兮，人百其身。」歌舞三章，極盡悲傷，悽恐和怨恨之情。而秦始皇之葬，「後宮皆令從死。」，修造陵墓的工匠也都生閉於墓中，「嗚呼，俗之弊也」。

第二節 天下樂舞入咸陽

秦國在二十多代人苦心經營的基礎上，經商鞅變法，又用張儀連環計，遠交近攻，恩威並用，先後攻滅齊、趙、燕、楚、魏、韓，統一全國。始皇於征戰中，每消滅一國，就在咸陽附近，仿照被滅國的建築，建一宮室，以示豐功，宮室殿堂之間，用天橋、甬道連接。並且將各國宮中的妃嬪樂伎，鐘鼓樂器，悉數收羅入秦宮，「所得諸侯美人鐘鼓以充入之，」「朝歌度弦爲秦宮人。」咸陽頓時成爲全國樂舞的匯聚人心，關中造離宮三百所，關外造離宮四百所，每所離宮均設鐘、磬、帷帳、美女和倡優，《說苑》描寫秦宮歌舞盛況云：「婦女倡優，數巨萬人，鐘鼓之樂，流漫無窮」秦始皇銷毀天下兵器，鑄成十二尊金人，每個重十二萬斤，又製成鐘一樣的樂器，形似猛獸。這些舉措，對各地樂舞的集中和交流注入新的活力。

秦結束了五百年的社會大動亂，爲了加強統一大帝國的管理，設置三公九卿，主管禮樂的最高長官稱「奉常」。「常」是古代帝王的旗幟名，旗上畫有日月星辰圖象，每逢國家有大事，則由官員奉侍大旗而行，所以把禮樂官名爲奉常，列九卿之一，漢景帝六年改稱「太常」，是尊大的意思，北齊稱「太常寺」，以後歷代多承襲此制，至清末始廢除。又有「少府」供奉內庭。陝西臨潼秦始皇墓附近出土的秦代編鐘，上書小篆「樂府」字樣，可見秦朝已設立樂府，《宋書》說「秦闕採詩之官，歌詠多因前代，新創者少」樂府

的任務主要是收集整理和管理各地的樂舞。

奉常屬下的樂官「太樂，」則掌管廟堂的禮樂。秦靈公三年，建立上下畤，以禮儀樂舞祭祀黃帝和炎帝（赤帝），這是我國合稱炎黃，並祀兩帝的開始。以後又用樂舞祭祀青帝、白帝，三年一郊。秦統一中國後，立名山祠十二所，大川祠六所，其中有泰山、華山、嵩山、濟水、淮水、沔水等，並按等級分別以不同的樂舞奉侍，所用的宗廟樂為「嘉至」、「永至」、「登歌」、「休成」等。

秦代的雅樂舞，主要來自上代，將周室的《武德舞》改名《昭容樂》，《文始舞》改名《禮容樂》，《房中樂》改《壽人》。秦改名的樂舞，也融入自己的觀念和審美情趣，如《《五行舞》原為周代的《大武舞》，秦人奉行五行學說，認為水、火、木、金、土五行，循環終始，相生相克，虞屬土德，禹屬木德，殷屬金德，周屬火德，秦取代周，故屬水，而水德屬陰，故崇尚黑色，帝王禮樂儀式的穿著、符節、旗幟等裝飾，均以黑色為主，並把以十為終極的數目改為以六為終極，《五行舞》也體現這種精神，用來歌頌皇帝的赫赫武功。

嬴政戎馬生涯，好大喜功，雖然當了皇帝，仍然不斷巡遊各地，以防六國死灰復燃。帝王的巡遊制度起於上古，此舉既有威臨天下，加強統治的意義，又包含著觀光旅遊娛樂的情趣。夏商君王五年一巡狩，周天子十二年一巡狩。而始皇十二年間，巡狩五次，遍歷今寧夏、山東、湖南、湖北、河南、河北、山西、陝西、浙江等地，每次出行，前呼後擁，所帶人馬甚衆，並登泰山封禪，以示一統天下。所謂「封」，係於泰山頂上築一土

壇，以禮樂祭天，報天之功；所謂「禪」，是在泰山附近較低的梁父山，辟場祭祀，以報地之功。歷代的帝王倣效，每逢出巡或封禪，旌旗蔽日，前歌後舞，所到之處，大征女樂，勞民傷財，極盡奢華，清代乾隆皇帝，曾親臨泰山十一次，封禪的儀式十分隆重，讀祝三獻，奏樂獻舞。

秦始皇於出巡中，先後遍訪名山大川，到處樹碑刻石，如「峰山刻石」，「泰山刻石」，「琅邪刻石」，「碣山刻石」，「會稽刻石」等，石上記述皇帝的豐功偉業。始皇三十六年出巡，有隕星墜地，時人因對始皇不滿而在隕石上刻字云：「始皇帝死而地分」，始皇大怒，派人將隕石燒毀，並把隕石附近居住的人都處死，又令博士作《仙人傳》，挑選善於歌舞的藝人，隨出巡隊伍，到處表演，以擴大影嚮。

秦代的宮廷中，俳優深受帝王的寵愛。俳優是古代以歌舞言辭戲謔娛人的藝人，常以誇張、詼諧、問答的方式，展示情節，這種表演形式，對後代參軍戲的形成有很大影響。《說文解字》段注：「以其戲言之，謂之俳，以其樂言之，謂之倡，或謂之優。其實一物也。」俳優之風在戰國十分盛行，他們伴隨在帝王左右，為君侯消憂解悶，其中有的人也參與一些政事。

楚國的莊王，有一匹愛馬死了，莊王很傷心，準備用大夫之禮厚葬馬，此事引起朝廷內外一片議論，群臣一再勸諫，莊王仍堅持己見，優孟就站出來，一面跳舞，一面以戲謔的口吻唱道，葬禮太薄了，應該以人君之禮厚葬，這樣一來，諸侯就知道大王賤人而貴馬了。莊王問，你說應該怎麼辦，優孟仍然作歌舞回答：「請大王以天畜之禮葬之，以櫳灶

為焞，銅鍋為棺，佐以薑棗，加以木蘭，祭以糧稻，衣以火光，葬之於人腹腸之中，」逗得莊王哈哈大笑而罷。優孟又曾化妝扮演死去的令尹孫叔敖，令莊王大吃一驚，用化妝的歌舞表演，提醒莊王不要忘掉死去的功臣，並作好安撫其後代的工作。

晉國的優俊，因與驪姬通，竭力幫助驪姬謀奪太子位，為掃清宮廷政變中的障礙，就設宴席請大臣里克飲酒，席間優俊邊舞邊歌曰：「暇豫之吾吾，不如鳥鳥，人皆集於苑，已獨集於枯」，意為：悠閒逸樂，人呀不如鳥，別個都飛往茂盛的大樹，你卻站在枯木上。通過勸說，里克權衡利弊後，最終採取了中立的態度。

秦代宮廷俳優中，享有盛譽的名俳，是一個身材矮小的侏儒，為人詼諧機智，言辭敏捷，善於歌舞，能察情取喻，借事托諷，起到「六藝於治一也」的作用。《史記‧滑稽列傳》載：有一天，秦始皇正在宮中飲酒，欣賞女樂的歌舞表演，外面卻下著大雨，兵士們手中執楯，冒著兩在室外守衛，優旃對衛士們很同情，就憑著欄杆，故意大喊大唱，放聲說「你們這些人，長得這麼高有什麼用，只能在大雨中站立，而我個子雖然矮小，卻能在屋內休息快樂」，把秦始皇也說笑了，於是讓衛士分為兩班，輪流進入屋內避雨。又一次，秦始皇準備擴大獵場的圍，此舉將侵占許多耕地，優旃就作歌舞進諫曰：「善，多縱禽獸於其中，寇從東方來，令麋鹿觸之足已，」促使始皇停止擴建獵場的計劃。秦二世繼位後，極盡奢華，既異想天開，想把域牆都用漆塗刷一新，優旃就利用表演歌舞的機會說：

「太好了，用漆裝城牆，雖然要耗費許多錢，可是很美，又光又滑，敵人來了也爬不上來。塗漆也容易，可是有一件事令人犯愁，到哪能找一個大房子，把城牆裝進去，好讓它

慢慢陰乾呢？」詼諧的表情和言語，將二世說得笑了，於是停止漆城荒誕之舉。

第三節　浩大工程中的舞蹈踪影

秦嬴政統一全國，自以爲德過三皇，功高五帝，要把自己的意志置於世人之上，自稱始皇帝，要二世、三世、萬世萬代傳下去，而博士淳于越等人卻抱著法先王的陳腐觀念，一再進言：「事不師古而能長久者，非所謂也。」使始皇震怒，於是聽從李斯之言，除保留醫藥、卜筮、種書、秦記等書、將「詩、書、百家語者，悉詣守尉雜燒之」，「有敢偶語詩書者棄市」，並將「犯禁者四百六十餘人，皆坑之咸陽」，駭人聽聞的「焚書坑儒」，窒息了樂舞文化交流，開創了文字獄的先例。

始皇又濫用民力，修建萬里長城，阿房宮和驪山陵園，從傳說故事、古代詩詞和遺跡中，可窺見其中一些歌舞的活動。

舉世聞名的萬里長城，本是戰國時期，列國爲抵銜匈奴等游牧部落的入侵，「限戎馬之足」，而修建的防禦工事，秦統一六國後，「乃使蒙恬將三十萬衆，北逐戎狄，收河南，築長城，因地形，用制險塞，起臨洮，至遼東，延袤萬里」。把原來燕、趙、中山、齊等國的城牆連成一體。秦的長城，西起甘肅岷縣，經黃河河套以北的陰山山脈，東至今朝鮮平壤西北清川江入海處，全長一萬五千里，使胡人「不敢南下而牧馬」。秦以後的各代又修繕增築十八次。今日的長城，主要是明代修繕，西起甘肅喜峪關，東至河北山海

關，蜿蜒一萬二千六百餘里。長城的建成爲中原農耕民族提供了偉大的人工屏障，實是世界奇蹟，中華民族的驕傲，國父孫中山先生說：「長城之有功於後世，實爲與大禹治水等。」但以古代的技術，勞動強度大，生活條件惡劣，許多人於修築長城中死去，孟姜女哭長城即爲一例。傳說中，孟姜女是陝西人，其夫被征召修長城，一去三年勞累而死，孟姜女萬里尋夫，吃盡千辛萬苦，輾轉來到大海邊的長城下，哀痛欲絕，歌哭三日，長城坍塌一大片，自己也投海而死，至今山海關處，仍立有姜女廟。姜女的原型是齊大夫杞梁之妻，周靈王二十二年，杞梁在莒被俘而死，妻孟姜在喪樂中迎屍於郊，哭夫十日，城崩，自投水而死，後世因對始皇不滿，衍變爲歌哭秦之長城。

據說秦時有一種琵琶，音箱呈圓形，兩面蒙皮，俗稱「弦鼗」。晉人傅玄《琵琶賦》序云：「杜摯以爲贏秦之末，蓋苦長城之役，百姓弦鼗而鼓之」。說的是修秦長城的民夫，因苦不勘，於是將原來的樂器鼗鼓，安上絲弦，歌舞彈撥，藉以抒發心中怨懑之情。

阿房宮是秦始皇征用七十萬人，於渭水南的上林苑內新建的朝宮。《史記》介紹，阿房的前殿，東西五百步，南北五十丈，上可以坐萬人，下可以建五丈旗，四周架設天橋，自殿下可直抵南山，唐詩人杜牧《阿房宮賦》說：「蜀山兀，阿房出。復壓三百餘里，隔離天日」，「五步一樓，十步一閣。廊腰縵回，檐牙高啄。各抱地勢，鈎心鬥角。盤盤焉，囷囷焉，蜂房水渦，矗不知其幾千萬落」。其建築的奇巧壯觀，前所未有。阿房宮賦描寫宮中美人的歌舞，令人叫絕，「歌台暖響，春光融融，舞殿冷袖，風雨淒淒」，陣陣悅耳的音樂，像春風撫拂人的心田，翩翩揚袖而舞，又充滿離鄉哀怨之情，而當妃嬪樂妹

打開妝鏡，銀光閃閃，好像夜晚滿天的星星，早晨梳洗長髮，猶如綠雲飄展紛擾，從中可見歌舞之盛。

驪山陵園係始皇甫即帝位，就在今山西臨潼酈山爲自己百年後而修建。建陵園「穿三泉，下銅而致椁，宮觀百官奇器珍怪徙臧滿之。令匠作機弩矢，有所穿近者輒射之，以水銀爲百川江河大海，機相灌輸」。上古之人，相信靈魂不滅，人死仍如在世，喪葬較爲簡樸，墨子說，堯、舜、禹死後，都是用葛布包屍體，棺木三寸厚，墓穴深度「下毋及泉，上毋通臭」即可，並且與地平齊，不作丘隴。殷代開始有椁和陵墓，周天子棺椁七層。而秦始皇是大修皇陵的第一人。初步發現始皇陵總面積二百二十五平方里，築有內城、外城、夯土爲墓的丘隴，至今仍高出地面七十六米。公元一千九百七十四年以來，於陵園中，先後發現三個兵馬俑坑，面積達二萬平方米，其中陶製的兵俑、馬俑，數以千計，大如眞人眞馬，每個俑的面容感情各不相同，戰陣排列有序，動靜結合，猶如正在演示的大型軍事舞蹈，動作姿態栩栩如生，被稱爲世界偉大文化遺產的第八大奇跡。

秦始皇暴虐無道，當時的有志者皆欲手刃之。荆軻於易水邊慷慨歌舞，毅然一去不返，用魚腸劍刺始皇未果而被殺。高漸離毀容易姓，爲始皇擊筑，將鉛置筑中，於歌舞歡樂之時，用筑擊打始皇。二十九年，始皇巡遊至陽武縣博浪沙，也遭到張良和一名力士的行刺。

始皇死於沙州後，反叛之聲隨之四起，陳涉等人首先於大澤鄉發難，原被滅的六國殘餘勢力也死灰復燃，而秦二世深居宮內，沉湎歌舞酒色，大作角抵俳優之戲。胡亥認爲，

貴爲天子的人，就應當肆意極欲，盡情享受。故放任趙高專權跋扈，甚至指鹿爲馬，爲所欲爲，同時，卻殺害敢於進諫的良臣和入朝報告眞實信息的使者，導致眾叛親離。

在反秦的隊伍中，著名的是項羽和劉邦兩支軍隊。項羽原爲楚上將軍，自稱西楚霸王，實力雄厚；劉邦是沛公，被封爲漢王，即漢代之高祖，勢力較弱。兩支隊伍在克秦後流傳著膾炙人口的歌舞故事。史書記載，滅秦之前，項羽與劉邦約定，誰先入咸陽誰爲王，結果，劉邦先進入，並廣施恩德，秋毫無犯，欲王天下，項羽得知其企圖大怒，於鴻門設宴，召見劉邦。當時，兵力懸殊，項羽兵力四十萬，而劉邦不足十萬，只好暫時忍讓，帶上重禮應約去會見項羽。席間，項莊即席舞劍，這是一場驚心動魄的劍舞，目的是在舞劍中乘機把劉邦殺掉，而項羽的大臣項伯心存仁義，看情況不妙，「亦拔劍起舞，常以身翼蔽沛公，莊不得擊」，以後又有劉邦的勇士樊噲沖入帳內護駕，「瞋目項王，頭髮上指，目皆盡裂」，把項羽等人鎮住了，劉邦才得以脫險。以鴻門宴這段故事爲內容的舞劍、舞袖（巾）的舞蹈，在漢代以致唐、宋均盛行。

楚漢相爭中，楚霸王因爲剛愎自用，居功驕傲，人心盡失，勢力由強而弱，終於被漢軍圍困於垓下，夜深人靜的時候，漢軍放聲唱起楚歌，項羽的士兵多是楚人，聽到鄉音，人心渙散，軍隊瓦解。項羽見大勢已去，就在帳中飲酒悲歌，邊舞邊唱道，「力拔山兮氣蓋世，時不利兮騅不逝，騅不逝兮可奈何，虞兮虞兮奈若何」。虞指虞姬，是項羽的愛妾，容貌姣美，能歌善舞，此時也悲痛地以歌舞應和。項羽兵敗，無顏見江東父老，最後在烏江傍自刎而死。以垓下故事爲藍本有多齣歌舞表演，今日京劇中的《霸王別姬》即其

一，著名的戲劇表演家梅蘭芳飾演的虞姬，手執雙劍，舞姿優美，剛柔相濟，淒婉動人，民國十三年，曾被拍為電影，名曰《劍舞》。

第四節　雜取百家樂舞之說

秦國將統一天下之時，相國呂不韋集合門客，編就《呂氏春秋》，全書一百四十篇，其中儒家四十篇，墨家十二篇，道家二十篇，法家十六篇，縱橫家十四篇，陰陽家十四篇，兵家十六篇，第一次把諸家之言合於一體，就樂舞而言，收集了大量樂舞史料，如葛天氏之樂、陶唐氏之樂、黃帝之樂以及顓頊、帝嚳、堯、禹等之樂舞傳說。樂舞之理論，堅持較為公允中正的態度，破除門戶之見，廣收博采，多種學說的匯編，對於樂舞之繁榮，具有重要的意義。此書雜取百家，正是為秦之統一大業製造聲勢，並為秦之治理天下，提供借鑒和指導。《呂氏春秋·不二篇》曰：「聽群眾人議以治國，國危無日矣。何以知其然也？老聃貴柔，孔子貴仁，墨翟貴廉，關尹貴清」，「有金鼓，所以一耳」，「故一則治，異則亂，一則安，異則危」。《呂氏春秋·用眾篇》則說：「物固莫不有長，莫不有短，人亦然。故眾學者，假人之長以補其短，」「夫取於眾，此三皇五帝之所以大立功名也」。採眾的目的是為了歸一。但是，由於秦王朝執政時間過短，始皇又排斥呂氏，《呂氏春秋》策劃之學說方針，於秦代未能得到實施，後來者則繼承而廣大，蛻變為「獨尊儒術」之大一統局面。

《呂氏春秋》關於樂舞論述的特色是「雜」。漢人高誘曰：「不韋集儒書，使著其所聞」，「然此書所尚，以道德爲標的，以無爲爲綱紀，以忠義爲品式，以公方爲品格」。《四庫全書》也說：「（此書）大抵以儒爲主，而參與道家，墨家」。是折衷儒、道，又將各家樂舞觀雜編在一處。

關於樂舞的產生，《呂氏春秋》曰「凡樂，天地之和，陰陽之調也。」又說：「音樂之所由來者遠矣，生於度量，本於太一，太一出兩儀，兩儀出陰陽，陰陽變化，一上一下，合而成章。」指出樂舞是振動的韻律，出於衍生天地萬物之道，即「不可成形，不可爲名」的太虛境界，而成於陰陽之變化，傾何於道家主張。

對於樂舞的價值，則符合儒學，《呂氏春秋》曰：「凡音通乎政，而移風平俗者也，亡國之音悲以哀，其政險也。」「故治世之音安以樂，其政平也；亂世之音怨以怒，其政乖也；亡俗定而音樂化之矣。」堅持樂與政通的觀念，強調樂舞在移風易俗，提高道德修養的重要作用。

《呂氏春秋》說：「失樂之情，其樂不樂」，重視樂舞的樂情。書中說，失去樂情，主要有兩種情況，一是亂世，二是侈樂。所謂「亂世」之樂，「爲木革之聲則若雷，爲金石之聲則若霆，爲絲竹歌舞之聲則若躁，以此駭心氣，動耳目，搖蕩生則可矣，以此爲樂則不樂」。所以「亡國戮民，非無樂也，其樂不樂」。呂氏春秋進一步說，就好像溺水的人不會高興的歡笑，犯了罪被判重刑的人不會有閒情歌唱，而精神有毛病的人也不可能正常地跳舞。所謂「侈樂」，則如夏桀、殷紂之樂，宋之千鐘，齊之大呂，楚之巫音是也。

「故樂愈侈，而民愈鬱，國愈亂，主愈卑」，「自有道者觀之，則失樂之情」。

《呂氏春秋》認爲，樂有節，有侈，有正，有淫而「適音」和「適行」。二者構成之「和聲」，是最佳最美的樂舞。「適音」，是指樂舞的表現要適度，「太鉅則志蕩，以蕩聽鉅，則耳不容，不容則橫塞，橫塞則振；太小則志嫌，以嫌聽小，則耳不充，不充則不詹，不詹不窕，太清則志危，以危聽清，則耳谿極，谿極則不鑒，不鑒則志下，以下聽濁，則耳不收，不收則不搏，不搏則怒。」總之，樂舞的表現，太大，太小，太清，太濁都非佳作。至於呂氏春秋提倡的「適行」，主要指人們觀賞樂舞的行爲，要有節制，要符合禮教的要求。「形體有處，莫不有聲，聲出於和，和出於適和適先王定樂，由此而生」。樂舞作到行適，於是「天下太平，萬物安寧，皆化其上，樂乃成。成樂有具，必節嗜欲。嗜欲不辟，樂乃可務」。所以，按照呂氏春秋的主張一個好的樂舞，首先要把音適放第一位，同時又要以行適緊密配合，只有旣適音又適行，才能夠構成和聲，其樂也就必樂。

第八章　漢代之舞蹈

公元前二百○六年至公元二百二十年，是我國歷史上的兩漢時期。其中，從劉邦稱帝至王莽篡漢，歷二百年，稱西漢或前漢；光武中興至獻帝王，凡一百九十六年，稱東漢或後漢；；各傳十二帝。漢代的舞蹈，由於用於祭祀禮樂、宮廷及民間娛樂節目中，而有雅舞與雜舞的區別，雅舞用於郊廟朝饗，分文舞、武舞；雜舞又稱散樂、俗樂，爲娛樂性之舞蹈，因富於變化，而形式繁多，大衆樂於欣賞。漢朝建立後，廢秦苛政，休養生息，經文、景之治，經濟漸漸繁榮，音樂、舞蹈、樂府詩、五言詩、雜賦、散文等的發展，除五言詩外，均在漢興盛階段，宣帝及成帝時代，繼續保持繁榮。其後王莽篡漢而告中斷，繼而光武中興，東漢文藝才又興盛起來。其時，中國與西方交通道路已開，南亞及中東文化亦漸流入中國。漢代的舞蹈，沖出古樂的羈絆，是綜合與創造的時代，中國北方樂舞與南方樂舞綜合，又爲中國與外夷邊疆民族舞蹈的綜合，而百戲的興盛，進一步促進舞蹈的發展，使漢代成爲中國歷史上俗樂舞的一個高峰。

第一節　衆技匯聚百戲興起

百戲是一種綜合藝術的表演，它把多種俗樂藝術表演形式串在一起，有序地次第演出。這種表演形式，源於先秦的「觳抵俳優」。秦得天下，鎖天下兵器，於是用以習武的軍中角抵，也蛻變爲娛樂節目，並將俳優譚科歌舞都夾雜在一起表演，以增加趣樂。漢興，鑒於秦王朝早逝的教訓，一度禁止演出角抵，但無濟於事。隨著經濟復甦，國力強盛，以及中外文化交流的影響，以角抵爲主的綜合表演形式，內容更加擴大，西漢稱之「大角抵」或「角抵奇戲」，而到東漢，則以「百戲」名之。

百戲是在中國本土成長起來的藝術，它不是現代意義的戲劇，舞蹈是其中的主要成份，其中部分節目，吸收了外來的表演技巧，如幻術、屠人、截馬、種樹、植瓜等，這些外來的技藝和漢人審美觀念結合，經過藝人的改編創作，而成爲受到民衆喜愛的傳統節目，豐富了百戲的蘊含量。

漢代的百戲或大角抵十分興盛，不僅用於觀賞娛樂，還常用於外交場合，以顯示國力，以張國威。賈誼曾向漢文帝建議：「上即饗胡也，大角抵也。」意爲給外來的使節演出大角抵，用奇險浩大的表演，使胡人臣服。所以，當張騫出使西域勝利還朝，各國使節隨之紛紛來漢朝貢，「天子大悅」，就在京都舉行盛大的宴會和百戲演出，用以招待各國使臣。《史記・大宛列傳》載：「於是大角抵，出奇戲諸怪物，多聚觀者。行賞賜，酒池

肉林，令外國客遍觀各倉庫府之積，見漢之廣大，傾駭之，及加其眩者之工，而角抵奇戲歲增變，甚盛益興自此始」。文帝、景帝招待「四方之客」，武帝將細君公主許配給烏孫王，宣帝為解憂公主與龜茲王的聯姻，以及順帝給來洛陽朝貢的夫餘國王餞行等涉外的場合，均安排盛大的百戲節目。隋帝王行止的也有眾多的百戲技人，《漢書》說：常從倡三十人，常從象人四人，詔隨常從倡十六人，秦倡員二十九人，秦倡象人三人，詔隨秦倡一人，以及黃門倡等。

百戲由於節目繁多，場面浩大，通常設置於廣場演出，漢代宮廷的演出地稱「平樂館」，西漢設在長安的漢宮苑上林之中，東漢設在洛陽改名「平樂觀」。漢代的君王和達官貴族，信仰方士和神仙之術，這裡是他們求仙、宴樂的場所。《長安志》引《關中記》說：「上林苑門十二，中有苑三十六，宮十二，觀二十五」。其中「平樂觀」演出百戲，「走馬觀」、「虎圈觀」、「衆鹿觀」、「益樂觀」等，顧名思義，可能與動物的戲樂有關。李尤《平樂觀賦》云：「徒觀平樂之制，郁崔巍以離婁，赫巖巖其岑崟，紛電影以盤旴，彌平原之博敞，處金商之維陬，大廈累而鱗次，承岩嶢之翠樓，過洞房之轉闥，歷金環之華舖，南切洛濱，北陵倉山，龜池決決，梁林榛榛」。在山、水、林木、高台、樓閣中，環繞著開闊的廣場，既可用天然屏障作布景，又適宜作各種變幻和觀看，確實是演出大型百戲的好地方。

平樂館有時也對民眾開放，元封三年春，元封六年夏，演出大角抵時，民眾也可入內觀看。其中，元封三年舉辦的大角抵戲盛況空前，當時以平樂觀作為演出的中心，四周的

翠樓高地遍設看台，《漢書》記其事云：「廣開上林，穿昆明池，營千門萬戶之宮，立神明通天之台，興造甲乙之帳，落以隨珠和璧」，「作巴俞、都盧、海中、碭極、漫延、魚龍、角抵之戲」，「天子負黼衣，襲翠被，憑玉几，而處其中」，民衆則是歡騰踴躍「三百里內皆觀」，顯示出與民同樂的太平盛世景象。

司馬相如《上林賦》描述歌舞百戲演出的盛況說：「於是乎游戲懈怠，置酒乎顥天之台，張樂乎膠葛之寓。撞千石之鐘，立萬石之虡。建翠華之旗，樹靈鼉之鼓。奏陶唐氏之舞，聽葛天氏之歌。千人唱，萬人和。山陵爲之震動，川谷爲之蕩波。巴渝、宋、蔡、淮南干遮，文成顚歌，族居遞奏。金鼓迭起，鏗鏘闛鞈，洞心駭耳。荊、吳、鄭、衛之聲，韶、濩、武象之樂。陰淫案衍之音，鄢郢繽紛，激楚結風。俳優侏儒，狄鞮之倡，所以娛樂耳目樂心意者，麗靡爛熳於前」。可謂雅俗之樂，中外之舞，俳優侏儒，諸種雜技舞所不具。

百戲的演出，從宮廷到民間，遍及各地，集合各種俗樂，節目內容日漸豐富。張衡《西京賦》說東漢時，「臨迴望之廣場，程角抵之妙戲」，演出的節目有《烏獲扛鼎》、《都盧尋橦》、《沖狹燕濯》、《胸突銛鋒》、《跳丸》、《跳劍》、《走索》、《倈僮程材》、《總會仙倡》、《曼延之戲》、《東海黃公》等。山東沂南漢墓畫像石有一幅百戲圖，上面有《擲劍》、《跳丸》、《尋橦》、《戲車》、《走索》、《馬伎》、《魚舞》、《鳳舞》、《豹面人舞》、《七盤舞》、《建鼓舞》等節目的圖像，山東諸城漢墓的畫像石中，也有《五案》、《弄丸》、《弄劍》、《單手倒立》、《雙手倒

立》、《長巾舞》、《盤舞》等形象。

根據古書記載和大量的漢畫磚、漢畫石圖像中，大抵可知漢代百戲的主要節目有以下類型。

一、【雜技】。如《尋橦》是一種竿戲，亦稱《都盧》，因都盧國人善爬竿，故名。有爬竿、頂竿、竿戲等表演。《沖狹》是鑽圈表演，「卷簟席，以矛插其中，伎兒以身投，從中過」。有的鑽圈，四周插上鋒利的刀子，演員縱跳作鑽火圈的表演。南陽出土的漢畫象石，即有綁上易燃物，點燃形成火圈，演員縱跳作鑽火圈，畫面上，兩旁有樂人秦樂，一人持節，兩名表演者，一梳高髻，著長袖沖狹的圖像，另一高髻者，正作向圓圈沖去的姿態。《燕濯》是一種類似跳水的表演，「以盤水置前，坐其後，踴身張手跳前，以足偶節逾水，復卻坐衣，已從圓圈竄過，越過水盤，而水不沾衣。《燕濯》如燕之浴也」，薛綜說：「正作向圓圈沖去的姿態。《燕濯》是一種類似跳水的表演，表演者像燕子掠水，越過水盤，而水不沾衣。《振僮程材》是少兒表演的高空技巧節目，有在平地和車上表演等不同形式。《西京賦》記敘兒童在戲車上的一場特技舞蹈曰：「爾乃建戲車，樹修旃，侲僮程材，上下翩翻。突倒投而跟掛，譬隕絕而復聯。百馬同轡，騁足並馳。僮末之伎，態不可彌。彎弓射乎西羌，又顧發乎鮮卑」。薛綜注解說：「旃謂橦也，建立於戲車上也。侲之言善，善僮幼子也。程猶見之，材技能也。翻翻戲橦形也。突然倒投，身如物墜，足跟反橦橦上，若已絕而復聯也」。小演員在高竿上，上下翻飛，兩手突然鬆開，眼看腳上頭下就要墜地，剎那間，一個擺動，腳跟已掛在竿上，真是驚險之極。山東沂南漢畫石上的侲僮，身穿

彩色衣褲，頭椎髻結帶，正在一長竿頂端的小平台之上，作倒立的動作，橦竿安置在用三匹馬牽引的戲車上面，車中還有四名樂人奏樂伴舞。山東安邱的漢畫像，則是由一名壯漢，用手高舉一幢竿，竿頂也有小平台，並置一十字架，上面有三名俳僮，正作舞蹈狀，其中一人折腰，一人倒掛，一人正在豎竿上攀緣。

《跳丸》，亦稱《弄丸》、《飛丸》，表演者手持若干球丸，或直拋或橫拋，連續拋接，循環往復，令人眼花繚亂，並有一種用腳踢弄球丸的表演，勘稱一絕。

《擲劍》是以若干把短劍，兩手拋接之，沂南漢石刻的擲劍圖像中，表演者是一老藝人，兩腿取微蹲的姿勢，手中執一短劍，空中則飛舞著三劍。

《走索》，藝人在懸空高吊的繩索上表演，類似今日的走鋼絲。《西京賦》云：「跳丸劍之揮霍，走索上而相逢」。薛綜注：「索上，長繩繫兩頭於梁，舉其中央，兩人各從一頭上，交相度，所謂舞絚者也」，兩名倡女在絲繩索上對舞，「切肩而不傾」。

《胸突銛鋒》，即上刀山，場上樹竿，以刀作階梯，表演者赤腳踩刀刃而上，此外，還有「瓶伎」、「舞輪」等雜技表演。

二、【角抵】。狹義的角力表演，有人與人兩兩相抵，亦有人與獸相抵。河南密縣打虎亭漢墓壁畫的角抵圖，兩名表演者光腿赤膊，其貌勇猛魁武，正奮力相抵。屬於力技範或赤裸上身抵臥於鋒利的刀刃上。

目的，還有舉重、摔跤等。

三、【馬戲】。馴獸及人在馬上的技藝表演。留存的漢代磚、石百戲圖中，可見到多種馴象、馴虎、馴熊、馴猴、馴鹿的形象。河南南陽漢畫像中，有一幅熊和牛的相鬥圖，牛身後一人，上身赤裸，頭戴尖頂小帽，高鼻梁，留髭鬚，似胡人，圖中正在酣鬥的公牛抬起後腿，胡人則單腿跪於牛蹄下，一手托住鬥牛的罩丸作騙牛狀。另一幅漢畫像是表現一名象人，作鬥牛或馴牛的表演，一手持利刃，一手托住鬥牛的狀，而牛曲頸低頭，對著象人死力衝抵。河南登封少室的石闕畫像，兩名表演者，分別騎在駿馬上，兩馬一前一後，馬足馬尾呈平行急馳狀，前一人在馬背上倒立，身體挺直，兩腿向後折彎，後一人取坐姿斜身橫坐，身軀後仰，兩手高舉，在馬背上揚袖而舞。在馴動物的節目中，「弄蛇」也較普遍，《西京賦》記「水人弄蛇」，雲南晉寧出土的西漢透雕飾件上，刻繪著兩名藝人，於長蛇盤繞中，帶劍舞躍。山東嘉祥武氏祠漢畫像石也有弄蛇圖，其中一人跪於地上，兩眼注視著纏繞於自己的身上的大蛇，長蛇的頭部高揚。

四、【武術】。如《刀舞》，以刀對擊，山東曲阜有一漢畫像石，圖中兩名演員頭梳帷髻，身穿軟甲，作武士裝扮，手中各執彎刀，左腿前弓，身體前傾，氣勢勇猛，其中一人口吐烈火。《干舞》爲持盾牌而舞。山東微山漢畫像石上，兩名舞者，作執刀舉盾比武狀，一人將盾牌置左面，氣勢昂揚，似在進攻，一人將刀豎身後，以盾牌掩護，似敗退。《擊劍舞》，漢畫像中，有表現鴻門宴項莊舞劍意在沛公的故事。山東嘉祥一漢畫像石的劍舞圖，是兩人表演對刺，舞者上身前傾，各以劍刺向對方。百戲

五、【幻術】。是中國本土幻術與西域異邦傳入幻術的結晶，如「吞刀」、「吐火」、「支解」、「種瓜」、「易貌分形」等。山東肥城孝堂山祠漢畫像中，即有幻術的表演。河南新野漢刻幻人是一胡人形象，戴尖帽，穿長裙，高鼻長鬚，以口噴火。其他如運用道具，「蹈局出身，藏形於斗中」等「追人」之類的節目，則為本土幻術的特色。

六、【舞像】。即假形舞。韋昭曰「（象人）著假面者也」。假形舞源於遠古，大盛於漢代百戲中，為今日之龍舞、獅舞、魚舞、蚌舞等之濫觴。山東沂南漢畫像石中的鳳舞，由一藝人裝扮成鳳凰鳥，鳳頭上有花飾，嘴卿卿綬帶，身披羽狀鳥衣，兩翼後張，尾用彩帶裝飾，兩腿外露，穿著彩褲，鳳鳥之前另有一帶假面的舞者，手執小梧桐枝，作逗引鳳鳥的動作。角抵奇戲中的《曼延之戲》或《魚龍曼衍》，則為廣場上演出的大型假形舞蹈。張衡說：「巨獸百尋，是為曼延」，晉灼曰：「魚龍者，為舍利之獸，先戲於庭極，畢，乃入殿前，激水化成比目魚，跳躍漱水，作霧障日，畢，化成黑龍八丈，出水敖遊於庭，炫耀日光」。先是獸舞，結合幻術，繼而變成魚舞、龍舞。

《西京賦》中，生動地描述《曼延之戲》的表演。在風雪交加一陣響雷轟轟鳴之後，場上漸趨平靜，「神仙崔巍，欻從背見，麃虎升而挈攫，猨狖超而高援，怪獸陸梁，大雀踆踆，白象行孕，垂鼻轔困。海麟變而成龍，狀蜿蜿以蜿蜿，舍利颭颭

化爲仙車，驪駕四鹿芝蓋九葩。蟾蜍與龜，水人弄蛇。奇幻儵忽，易貌分形」。演出開始，先是熊和虎出現在嵬巍的神山上，兩獸相遇，隨之發生一場激烈的博鬥；接著一群猿猴，追逐嬉鬧攀援登高而上；一只形狀兇猛的怪獸上場徜徉，嚇得飛來的大雀伸頭縮腦畏懼躲藏；一只白色的大象進入表演場慢吞吞地走著，邊走邊甩動長鼻子，一只小象緊跟在傍，不時鑽入母象的腹下吸乳；場上出現一條大魚，悠忽間變成一條蜿蜒盤旋舞動的長龍；出現一只舍利獸，轉眼變成由四只鹿牽引的仙車，並有蟾蜍、大龜、水人盤玩長蛇等表演。所的動物都由人裝扮，場景壯麗，變化奇特，是多段體組合的擬獸舞蹈。

七、【戲倡】。也可說是古代歌舞戲。其中《總會仙倡》是一組精心安排的音樂舞蹈表演，薛綜說：「仙倡，僞作假形，謂如神也；黑豹熊虎，皆爲假頭也」；洪崖，三皇時伎人，倡家枉作之，衣羽毛之衣，纖衣，毛形也」。節目內容充滿仙界幻想，意境純眞，仙凡相雜，人獸共處，大同世界，其樂陶陶。張衡《西京賦》寫此舞曰：「華岳峨峨，崗巒參差，神木靈草，朱實離離。總會仙倡，戲豹舞羆，白虎鼓瑟，蒼龍吹箎。女娥坐而長歌，聲清爽而蜲蛇，洪崖立而指麾，被羽毛而襂纚」。表演的場地設在巍峨的華山上，崗巒起伏，草木蔥綠。先是摹擬豹子和黃熊跳舞，裝扮成蒼龍和白虎的伎人，爲他們鼓瑟、吹箎伴奏。繼而在幽雅的仙境中，扮演成傳說中舜帝的娥皇和女英放聲歌唱，音調悠揚悅耳，又有遠古著名的樂伎洪崖，身披羽衣指顧麾舞。「度曲未終，雲起雲飛，初者飄飄，後遂霏霏，復陸重閣，轉石成雷。礔礰激而倍增，磅蘊象乎天威」。歌舞行將

結束，場上突然風起雲湧，雪花紛飛，由小到大，滾石又發出雷鳴的聲音，磅礡激蕩的聲勢，好像天公顯示神威。在如此驚心動魄的音響和景觀中，表演結束而轉到下一個節目。其編排的巧妙，獨具匠心，表明漢代舞蹈的製作和導演已具備較高的水準。

《東海黃公》是人和虎相搏鬥的角抵節目，表演中運用舞蹈、武術、幻術等手段，表現一名善法術的黃公者，年輕時能制服猛獸，年老後力衰，卻不自量，結果反被老虎所害的故事。張衡《西京賦》載：「東海黃公，赤刀粵祝，冀厭白虎，卒不能救，挾邪作蠱，於是不售」。梁人吳均《西京雜記》云：「余所知有鞠道龍善爲幻術，向余說古時事：有東海人黃公，少時爲術，能制蛇御虎，佩赤金刀，以絳繒束髮，立興雲霧，坐成山河。及衰老，氣力羸憊，飮酒過度，不能復行其術，秦末有白虎見於東海，黃公乃以赤刀往厭之，術旣不行，遂爲虎所殺，三輔人俗用以爲戲，漢帝亦取以爲角抵之戲焉。」山東臨沂發現的一漢畫像石中，繪刻有此表演的圖像，圖中黃公戴假面具，一手持刀，一手抓出老虎的一只復腿，老虎則張嘴回首，作欲撲黃公狀。漢代的這種表演，有人物，有裝扮的白虎，作跳踴撲打等舞蹈動作，並配合山河、雲霧等布景和效果，已非單純的角力競技，而是有簡單情節的歌舞綜合演出。

八、【雜舞】。百戲的多種伎藝均雜有舞蹈動作，又有以舞爲主的獨舞、二人舞、群舞等表演形式，其中常見的有《盤舞》、《鼓舞》、《袖舞》、《巾舞》、《鞞舞》、《鞉舞》、《鐸舞》等。

九、【滑稽表演】。以各種奇形怪狀的扮相，巨人、侏儒、小丑俳優譯科逗樂爲主。

十、【音樂演奏】。百戲的演出很注意音樂，又有口歌和器樂的單獨表演。山東沂南漢畫像石圖中，樂隊共二十七人，分兩層，上層三人，擊磬、伐鼓、撞鐘；下層分三席，前席五名女樂手擊小鼓，後席四人吹奏笙，琴等管弦樂，其餘樂手坐於中席，演奏的樂器有鐃、塤、排簫等，演奏氣氛的熱烈，不言自明。

漢代百戲的節目，對舞蹈的發展影響深遠，由於各種伎藝，同堂演出，互相切磋，提高了舞蹈的技巧和藝術表現能力，雜技和武術中的許多技巧和動作，發展爲舞蹈語匯，今日戲曲中一些優美的身段，如「開打」、「變臉」、「臥魚」、「探海」、「跟斗」、「竄高桌」等特技，也與百戲有著千絲萬縷的淵源關係。

百戲的演出形式深受古代人士的喜愛，延續千餘年而不衰，節目卻多有創造。東漢安帝永初年間，其父河清王劉慶逝世，曾「罷龍曼延百戲」。劉宋、隋初也曾禁百戲，但欲禁愈熾，六朝的節目，增至數百種之多。百戲又稱散樂，泛指各種民間技藝，隋代大業年間，總追四方散樂，唐代表演藝術繁榮，舞蹈成爲獨立門類，百戲則單指雜技魔術等表演，宋代是瓦舍藝術興盛時期，百戲更顯得喧騰嘈雜，元代以後，各種節目分別有專名，而戲曲日漸興盛，百戲的稱謂已很少使用。

第二節　舞蹈向高難和多段式發展

漢代的舞蹈，深受雜技和武術的影響，注重技藝，舞蹈者追求高難度的技巧，常用特技動作表現舞蹈優美的意境，這類表演，具有代表性的舞蹈是《七盤舞》或稱《盤鼓舞》。

《盤鼓舞》是漢代著名的舞蹈類型，反映著漢代舞蹈技、藝並重的特色。古代描寫漢代舞蹈的文章，如傅毅《舞賦》、張衡《觀舞賦》、劉安《淮南子》、王粲《七釋》、卞蘭《許昌宮賦》等文中，屢屢提及此舞，而留存至今的漢畫磚、石中，盤鼓舞的圖像俯拾皆是。

《盤鼓舞》是以特製的盤子和圓鼓為舞器，置放排列在地面上，舞者腳踏盤鼓之上，或圍繞盤鼓而舞。這種表演形式「舞無常態，鼓無定節」，也沒有固定的程式和人數，舞器以七個盤子為主，故亦稱《七盤舞》，表演的形式十分靈活，可依據舞者的技藝自由發揮，或為盤、鼓並陳，或有盤無鼓，或有鼓無盤。盤和鼓的數目不等，現存漢代盤鼓舞的形象中，陝西綏德漢畫像石為七盤三鼓，山東沂南漢畫像石為七盤一鼓，四川彭縣漢畫像磚為六盤二鼓，河南南陽漢畫像石是四盤二鼓，或六盤無鼓。舞蹈者有女子，也有男子，形式有獨舞，也有群舞。

盤鼓舞的表演，意境深廣，剛柔相濟，將凝重的感情，輕柔的身姿和高難的動作融於一體。舞者通常穿長袖舞衣，著彩色舞履，綴飾飄帶，在盤鼓之上，騰跳踏擊，動作迅速

準確，舞姿優美飄逸。盤鼓舞最大的特色是各種特技之表演，技巧嫻熟高超的舞蹈者，在若干小小的盤鼓之上，騰跳飛旋，目光的銳利，手腳的利落，不能出現半點誤差，而各種側立、折腰、後腿蹺鼓、反身貼地等動作新穎別緻，令人叫絕。山東嘉祥武班祠漢畫像石上，地面繪著五面鼓，主舞者雙膝、左腳尖、左手掌和右腳踵，分別或跪、或觸、或柱於鼓面，右手則反揚揮袖而舞。山東沂南的漢畫像石上，舞蹈者在七盤一鼓之上，作弓箭步，扭身回顧的動作，舞者冠帶和長袖飄飛，動感強烈，姿態栩栩如生。河南、陝西等地出土的盤鼓舞畫面中，還有小丑、侏儒之類的伴舞者迴旋穿插其間，使表演增添，風趣詼諧的氣氛。

傅毅以生花的妙筆，描述了盤鼓舞的表演，《舞賦》中，先介紹女子獨舞，開始是舞蹈的準備階段：

「於是躡節鼓陳，舒意自廣。游心無垠，遠思長想。」

在擺好盤和鼓的場地上，舞者身心貫注，漸漸地進入藝術的天地，表演開始後

「其始興也，若俯若仰，若來若往，雍容惆悵，不可為象。其少進也，若翔若行，若竦若傾，兀動赴度，指顧應聲。

羅衣從風，長袖交橫，駱驛飛散，颺擖合並。

鶺鵒燕居，拉揩鵠驚，綽約閑靡，機迅體輕。

資紹倫之妙態，懷憑素之潔清。」

舞者時俯時仰，或來或往，氣度雍容隱隱又內含惆帳，難於用言語形容。舞蹈又如飛翔如行走，似竦立似傾斜，這些看起來漫不經心的動作，卻處處符合法度，手眼身法都應著鼓的節奏。舞者的衣裙隨風飄舞，長袖繚繞交錯，舞蹈的姿態綿綿不絕，變化多端，屈折的身體和手腳並用，有時像燕子入巢，有時像鵠鳥衣驚，既柔婉艷美，又靈活輕捷。真是容貌超群絕倫，素質玉潔冰清。接著對獨舞的記述進一步昇華：

「修儀操以顯志兮，獨馳思乎杳冥。

在山峨峨，在水湯湯，與志遷化，容不虛生。

明詩表指，噴息激昂，氣若浮雲，態若秋霜，

觀者增嘆，諸工莫當。」

文中反映出舞蹈豐富的內涵和崇高的情操。舞者昂揚挺立，志在高山巍峨之勢；婉轉低回，意在流水蕩蕩之情。舞容隨感情而變化，詩的主旨是舞蹈的靈魂，或太息或激昂，氣度象浮雲飄逸，情操似秋霜那樣高潔，如此的表演令觀者嘆為觀止，高超的技藝無人能比。

《舞賦》又記敘盤鼓的群舞，先寫舞隊的入場和演員的花容絕技：

「於是合場遞進，按次而俟。埒材解妙，夸容乃理。」

接著寫舞者的儀態眼神和優美的歌聲：

「軼態橫出，瑰姿譎起。眄般鼓則騰清眸，吐哇咬則發皓齒。」

舞蹈的隊形變化繁複：

「摘齊行列，經營切擬。仿佛神動，回翔竦峙。擊不致莢，蹈不頓趾，翼爾悠往，闇復綴已。」

盤鼓的舞隊忽成行忽成列，仿佛眾仙人翔雲而動，時而盤旋，時而竦立，伴奏的拍板快得怕跟不上，蹈鼓的腳趾沒有停頓的時刻，演員飛過來又躍過去，在眼花繚亂的身影中突然中止。暫時的停頓造型後，接著進入舞蹈的高潮。

「及至回身還入，迫於急節。浮勝累跪，跗蹋摩跌。紆形赴遠，漼似摧折。纖縠蛾飛，紛焱若絕。超逾鳥集，縱弛殟歿。蜲蛇姌嫋，雲轉飄曶。體如游龍，神如素蛇。黎收而拜，曲度容畢。遷延微笑，退復次列。觀者稱麗，莫不怡悅。」

舞隊回身起舞，音樂節奏加快，舞者騰空跳起，又屢屢跪下，用足背踐鼓，或仆跌著以身手摩鼓，身體屈曲，反折身貼地，舞蹈快速時超越飛集的群鳥，舒緩時好像整個身心鬆弛無力，透蛇窈窕的身段，飄忽若雲的舞步，身體像游龍，神態似素霓嚙，舞蹈漸漸結束，表演者斂容向觀衆行禮，伴奏的音樂才終止，在微笑中慢步退場，給觀衆極大的喜悅，無不極口稱讚。

張衡《觀舞賦》描寫的《盤鼓舞》，又是一番情景：

「美人與而將舞，乃修容而改服。襲羅縠而雜錯，申綢繆以自飾。拊者啾其齊列。盤鼓煥以駢羅。抗修袖以翳面兮，展清聲而長歌。」歌曰：「驚雄游兮孤雌翔，臨歸風思故鄉。」「搦纖腰而互折，環傾倚兮低昂。增芙蓉之紅華兮，光灼爍以發揚。騰嫮目以顧眄兮，眸爛爛以流光。連翻絡繹，乍續乍絕。裙似飛燕，袖如回雪。於是粉黛弛兮玉質粲，珠簪挺兮縭髮亂。然後飾笄整髮，被纖垂縈，同服駢奏，合體齊聲，進退無差，若形若追」。

這是一個多人表演的舞蹈，將跳舞前，先整容扮裝，換上艷麗的舞衣，槃隊安排安當，盤鼓有序地陳列，舞者展袖掩面起舞，曼聲而唱，音調悠揚，繼而跳上盤鼓，縱騰蹈旋，把那細而柔軟的腰肢，深深彎折下去，時而挺胸昂然卓立，眼光顧盼明媚動人，隊形變化時開時合，配合默契，形影相隨。可謂集驚險與柔媚於一體的女舞。傅毅和張衡的描寫，雖然帶有文學誇張的成份，但卻證明盤鼓舞，確實具有較高的藝術水準。

早期的盤鼓舞由一人表演，以後增加了伴舞者和樂隊，常用樂器有竽、笙、塤、琴、篪、嶷鼓等。此舞在初唐已不見流行，李善曰：「盤鼓之舞，戴籍無文，以諸賦言之，似

舞人更遞蹈之而舞。」故只能依據舞賦和畫像推測其舞容。

漢代舞蹈的主體風格凝重雄渾，而在抒情和娛人方面也有著長足進步，其中袖舞和巾舞具有代表性的意義。

舞袖是漢代舞蹈中常見的舞態，它常與其他舞蹈形式相配合，是漢代舞蹈藝術的又一特色。先秦的舞蹈中，也有「徒手舞袖」的記載，但所持的舞具，以干戚羽旄為主，這種表演現象，與紡織業、製造業工藝的進步，以及人們的審美情趣有關。漢代的絲綢業發達，漢明帝時，已出現專用的織花機，舞蹈所用的服飾更加講究，而用高質地絲綢的舞衣，著意誇張的長袖和長巾，延長了人的肢體，輕柔飄逸，增加舞蹈的美感。湖南長沙馬王堆漢墓出土一件紗襌衣，身長一米六，通袖長一米九五，而重量只有四十八克。漢代的女舞，多長袖、長裙，腰身緊裹，繫長綢帶，裝飾華麗，髮式考究。《陌上桑》寫羅敷女「頭上倭墮髻，耳中明月珠，湘綺為下裙，紫綺上上襦」，《毛詩》云：「後夫人之首飾扁髮為之，筓，衡筓也。珈，筓飾之最盛者」。《藝文類聚》講貴夫人的裝飾曰：「珠華索翡翠，寶葉間金瓊，剪荷不似製，為花如自生，低枝拂繡領，微步動搖瓊」，可見其時女士裝扮之精美，舞者更為增色。

古代常將長袖和善舞兩詞結合一起，「長袖善舞」類型的舞蹈，講究衣袖的翻揚變化，要求舞者具有嫻熟的技巧。古代的詩詞歌賦中，有許多關於袖舞的描寫，如「長袖交橫」，「袖如回雪」，「修袖繚繞滿庭」，「表飛縠之長袖，舞細腰以抑揚」，「長袖以飄回」等句，均道出袖舞之美妙，現已發現的漢代畫像磚、畫像石、玉雕、陶俑、帛畫、

壁畫等樂舞的圖像中，以袖作舞的舞姿隨處可見。其中有女子長袖獨舞、雙人舞和群舞，也有男子獨舞或男女展袖對舞。

舞袖的式樣，主要有長袖和廣袖兩種，有的舞人則是寬窄兩種袖式合並套用，四川的漢代舞俑中，有外著齊腕寬袖衣，裡層又介出長長的窄袖的袖舞形像，江蘇沛縣一漢畫石中的舞女，也是寬袖中伸出長袖而舞；河南南陽漢畫像磚有女舞揮揚窄長的舞袖，翩翩起舞的姿式；山東臨沂金雀山漢墓出土的帛畫，舞者正背手甩長袖而舞；山東滕縣漢畫像石一對正表演的男女舞人形像，各舉長袖，相互呼應；山東梁公林的漢畫像石刻繪的是三人舞袖圖，舞者均高髻長裙，呈現出甩舞長袖和左右穿行的場面；陝西綏德漢畫像石的群舞圖，也是長裙曳地，長袖飄舞。廣袖是大袖，袖口寬大，所謂「廣袖拂紅塵」是也。山東嘉祥畫像石作盤鼓舞的舞者，即穿廣袖舞衣，西安出土的漢代舞俑也是舞廣袖。

漢代與舞袖相聯繫的是舞巾，巾是肢體以及衣袖的進一步延長，以臂腕帶動長巾的變化，配合以身段，可以舞出許多優美的花式，比袖舞更富有表現力，實是進步的形式，類似今日之長綢舞。

漢代之巾舞屬雜舞，有長巾、短巾和繫在短棍上之巾等多種，表演風格各異。山東安邱漢畫象石有一幅樂舞圖，舞者是男性，長袍束腰，右腳踏鼓，兩手各舞一條舞巾，巾很長，按人的比例測莫約二丈左右，其中一條舞巾向上飛揚，一條舞巾向下飄垂，舞者的姿式矯健豪放；另一漢畫像石刻繪的是一名女舞人，高髻細腰，持雙巾，兩手交叉抱於胸前，雙巾如在身體的上下左右環繞飛舞，動感強烈而優美。河南南陽漢畫像石中，也有多

幅舞長巾的圖像，或揚巾、甩巾、或展巾、曳巾，婀娜多姿富於變化。舞短巾的漢畫像石見於山東滕縣，是多人持短巾配合鼓舞的場面，在四川楊子山漢畫像磚中，則有男女二人的巾舞圖，男子舞鼗，女子執短棍，繫在棍頭上的長巾起伏飄舞，旁側並有樂隊擊鼓吹簫伴奏。

漢代舞蹈還流行一種「折腰步」，上身傾側，下身款擺，折腰而行，花枝招展，婀娜別緻。《後漢書・五行志》云：「京都婦女作愁眉，啼妝，墮馬髻，折腰步，齲齒笑。所謂愁眉者，細而曲折；啼妝者，薄拭目下，若啼處；墮馬髻者，作一邊；折腰步者，足不在體下；齲齒笑者，若齒痛，樂不欣欣。」這種由豪門家伎表演的舞蹈風格，矯揉做作，似弱不禁風使人憐，既被洛陽婦女爭相倣效，一時成為風尚而流行各地。

漢代的舞蹈向綜合性發展，「相和大曲」即是一種多段體的歌舞綜合表演，這是中國舞蹈史上最早出現的大曲，它繼承商、周和楚地樂舞的特色，保持上古器樂、歌唱、舞蹈相結合的傳統。最初的形式是「徒歌」，以後加幫腔，稱「但歌」，屬於「街陌謠謳」，「無弦節，作伎最先，一人唱三人和」，漸漸增入器樂，「絲竹更相合，執節者歌」，以後內容不斷擴大，歌舞相間蛻變成大曲，有平調、清調、瑟調、楚調、側調等五個調式，五調各以一聲為主，然後錯采衆聲，以文飾之。《樂府詩集》云：相和大曲「諸調曲皆有辭，有聲，而大曲又有艷、有趨、有亂。辭者其歌詩也，聲者若「羊吾夷伊那何」之類也；艷在曲之前，趨與亂在曲之後，亦猶吳聲、西曲前有和，後有送也。」完整的相和大曲形式，包括艷、曲、趨和亂。「艷」是開場的一段引子或序曲，用樂

器演奏，有時也用歌或有舞無歌。「荊艷楚舞」之說，表明艷的形式與楚聲有關。《說文解字》說：「艷，好而長也」，楊雄說：「美也」，是正式表演前抒情的樂段。引子之後是歌，即「曲」，歌與歌間稱解，節奏較快，時而有舞，每章為一解，曲的內容不同，長短不一，解的多少也不等，如《白頭吟》、《陌上桑》三解，《碣石》、《東門行》四解。

大曲末段是「趨」或「亂」，「趨」形容舞步，《禮記·曲禮》注：「行而張是曰趨」，《釋名》：「疾行曰趨」，都是迅急而熱烈的意思，舞段的表現正如其意。「亂」是演奏末章的音響，「凡相和，其器有笙、笛、節歌、琴、瑟、琵琶、箏等七種」，其時，衆器齊鳴，速度快速，節奏緊迫。漢人王逸說：「亂，理也，所以發理辭首，惣撮其要也。」有著歸納綜合的作用，隋唐又稱「契」，也是綜合之意。

漢代的相和大曲，通過艷、解、趨、亂等不同的段落，使歌舞有張有弛，起伏疊迭，逐層次地發展，增大了表現能力，適於反映較豐富的內容，此種表演形式，傳至劉宋時代，據《宋書·樂誌》載，尚存《東門》、《西山》、《羅敷》、《西門》、《默默》、《園桃》、《白鵠》、《碣石》、《何嘗》、《置酒》、《爲樂》、《夏門》、《王者布大化》、《洛陽行》、《白頭吟》等曲。

其中，《白鵠》的表演是以白鵠鳥作譬喩，先說雌雄白鵠雙飛雙息的快樂，繼說雌鵠有病不能同行的悲哀，又反映出種種設想的無奈，以及發出內心的依依不捨之情。直到末段，才點明主題，是表現恩愛夫妻的生離死別，用哀傷纏綿的舞姿和情調，把舞蹈推向高

潮。演出的形式是：

前有「艷」

中間有歌，四解：

飛來雙白鵠，乃從西北來，十五五，羅列成行。【一解】

妻卒被病，行不能相隨。五里一反顧，六里一徘回。【二解】

吾欲銜汝去，口禁不能開，吾欲負汝去，毛羽何摧頹。【三解】

樂哉新相知！慲來生別離！躇躊顧群侶，淚下不自知。【四解】

後有「趨」

「念與君別離，氣結不能言，各各重自愛，道遠歸還難。妾當守空房，閉門下重關。若生當相見，亡者會黃泉！今日樂相樂，延年萬歲期。」

《何嘗》亦是完整的相和大曲形式，表演中沒有採用比興手法，而是用白描直接表現人生的主旨，通過身傍事例，自己的經歷，層層深入，最後在「趨」中出現悲天的感慨，

《何嘗》前有「艷」

歡樂中內心的淒涼，激發出強烈的藝術感染力。

中間曲，五解：

何嘗快，獨無憂，但當飲醇酒，炙。【一解】

長兄為二千石，中兄被貂裘。【二解】

小弟雖無官爵，鞍馬騶騶，往來王侯長者游。【三解】

但當在王侯殿上，快獨挎蒲六博，對坐彈琴。【四解】

男兒居世，各當努力，慼迫日暮，殊不久留。【五解】

下為「趨」

「少小相抵，寒苦常相隨。忿�志安足諍，吾中道與卿別離。約身奉事君，禮節不可污。上漸滄浪之天，下顧黃口小兒。奈何復老心皇皇，獨悲誰能知。」

第三節　雅樂舞與雜舞

漢代興起，始分雅樂俗樂機構，班固《兩都賦序》說：「大漢初定，日不暇給。至於宣武之世，乃崇禮官，考文章。內室金馬石渠之署，外興樂府協律之事，以興廢繼絕，潤色鴻業。」掌管禮樂祭祀的最高官員稱「太常」，設「太樂署」，管理用於郊廟祭祀，朝

享射儀的雅樂雅舞，「太樂署」主管官爲太樂令承。東漢時，雅樂舞的管理機構稱「太予樂署」，官名也改稱太予樂令，屬下有員史二十五名，樂舞人員三百八十人。漢大樂律規定：「卑者之子不得舞宗廟之酬」，要求進入雅樂舞行列的人員，形體優美，舉止端莊，身高五尺以上，年齡在十二歲到三十歲之間，同時，必須是享有二千石至六千石的俸祿，爵位爲關內侯到五大夫家族的親生嫡子，其重視程度，可想而知。

漢代用於祭祀的雅樂舞，乘承前代傳統，「大氐皆因秦製焉」。高祖留用秦樂人制氏爲樂官，命其傳習作樂。叔孫通組織樂人參照前代之樂，製定漢代宗廟樂舞。蔡邕說：漢樂有四品，一是太予樂，二是雅頌樂，三是黃門鼓吹，四是短簫鐃歌。太予樂係用於郊廟的雅樂舞，《漢書·禮樂志》曰：「太予樂典廟樂，上陵殿，諸食舉之耳。」周頌雅樂，沿用周之禮樂，「《武德舞者，高祖四年作，以象天下樂已行武以除亂也」；《文始舞》，者，本舜《招舞》也，高祖六年更名曰《文始》，以示不相襲也；《五行舞》者，本周舞也，秦始皇二十六年更名曰《五行》也；《四時舞》者，孝文所作也，明示天下之安和也」。又製《雲翹》、《育命》等舞。漢武帝時，命司馬相如等人作「郊祀歌」，並由李延年配曲，用於甘泉圓丘。郊祀歌中最早問世的，是《練時日》、《帝臨》、《青陽》、《朱明》、《西顥》、《元冥》、《惟太元》、《天地》、《日出入》等九章。其中《練時日》的練字，古與選通，首句云：「練時日，候有望」，是選時日以延四方之神的意思。其後，於西域得血汗馬，作天馬歌；於汾陽得寶鼎，作《景星》；元封二年芝生甘泉，作《齊房》、《華曄曄》；元狩元年，獲白麟，作《朝隴首》；太始三年，行幸東

海，獲赤雁，作《赤雁歌》以頌其祥，前後歷二十年，製樂合十九章，總名《郊祀歌》。

漢代的雅樂舞，既有繼承亦有創造，「周存六代之樂，至秦唯餘韶、武而已。」故漢修雅樂，求助於新聲，在新製的雅樂舞中，大量吸收民俗歌舞的內容，雜入世俗的色彩。

《後漢書》說：「今漢郊廟詩歌，未有祖宗之事，八音調均，又不協於鐘律，而內有掖庭材人，外有上林樂府，皆以鄭聲施於朝庭，」「常御及郊廟皆非雅聲。」

用於祭祀先祖的《房中樂》，就是一部帶有楚地特色的樂舞。「房」於古代為宗廟陳列神主之場所。《漢書·禮樂志》說：「《房中祠樂》，高帝唐山夫人所作也。周有《房中樂》，至秦名《壽人》。凡樂，樂其所生，禮不忘本。《房中祠樂》，楚聲也。孝惠二年，使樂府令夏候寬備其簫管，更名《安世樂》。以後又改名《安世房中歌》，歌辭十七章，其風格已似俗樂。

《大風歌》則是具有濃郁鄉土氣息的雅樂舞。係漢高祖親自製作，當時劉邦剛平定淮南王黥布的叛亂，凱旋經故鄉沛縣，於小憩時作此樂。《漢書·高帝紀》載：「十二年冬十月，上破布軍於會缶，布走，令別將追之。上還，過沛，留置酒沛宮，悉召故人父老子弟佐酒。於沛中兒得百二十人教之歌。酒酣，上擊筑，自歌曰：『大風起兮雲飛揚，威加海內兮歸故鄉，安得猛士兮守故鄉！』令兒皆和習之，上乃起舞，慷慨傷懷，泣數行下。」

劉邦在即興而作的歌舞中，抒發了創立江山的豪情壯志，道出榮歸故里的感慨心情，又表達了求賢的渴望和鞏固漢王朝的思慮。歌舞的感情濃烈，以致激動得流下眼淚。高祖逝世後，漢孝惠帝五年，「思高祖之悲樂沛，「將其出生地沛宮作為高祖廟，定期祭祀，將

《大風歌》作爲宗廟樂，用於祭祀高祖，同時成立一支雅樂舞隊伍，命令當年參加《大風歌》表演的一百二十名少年，專司表演之職，常年於沛宮中侍奉，以後每逢缺額則及時補充。

漢之雅樂舞，另一個代表性的舞蹈是《靈星舞》。用於祭祀農神的《靈星舞》，內容和形式均貼近於生活。相傳作靈星之祭始於周代，主要祭祀后稷並配祭天田星。《後漢書》中云：「漢興八年，有言周興而邑立后稷之祀，於是高帝令天下立靈星祀。言祠后稷而謂之靈星者，以后稷又配食星也。舊說星謂天田星也。」東漢祠祭靈星之風更盛，除各縣邑立祠，各郡國也立靈星祠，表明古代對農業是多麼重視。

《靈星舞》是一種農作舞，「舞者像敎田，初爲芟除，次開墾、栽種、耘耨、驅爵及收穫、舂拂、簸揚之形，象其功也」，表現農業耕種的全過程，旣是祭祀天神，祈求賜福，佑民或勸民種田的意義。

明人朱載堉模擬古制，用古代詞章、現實農作生涯、配明代小曲「豆葉黃」，以「今古融通」之法，創製了《靈星小舞譜》。朱載堉在《靈星隊賦》中說：「靈星雅樂，漢朝製作，舞象敎田，耕種收獲，擊土鼓，吹葦籥，時人不識，呼爲村田樂。樂器不須多，卻宜從簡便，上用鐘一口，鼓一面，靴一柄，板一串，雙管一兩副，小曲七、八遍。秋夜迎寒、春晝逆暑，祭蠟以息，老物祈年，以衛田祖。歌聲有節，舞容有譜」。

依照舞譜的安排，舞隊前有兩名持帗的引舞者，其餘爲十六名少年，表演形式是：童男十六，兩兩相對舞，

手執各執事，從頭次第數。

第一對象敎芟除，手執鐮舞。

第二對象敎開墾，手執钁舞。

第三對象敎栽種，手執鍬舞。

第四對象敎耘耨，手執鋤舞。

第五對象敎驅爵，手執竿舞。

第六對象敎收穫，手執杈舞。

第七對象敎舂拂，手執枷柳舞。

第八對象敎簸揚，持執枕舞。

表演中唱《金字經》，右轉一圈，致詞八句，屈伸俯仰，舞蹈合板，舞向右則蹈向左。朱載堉編的《靈星舞》，在朗誦「敎田旣畢，農事已成，謳歌舞蹈，答謝神明之後，十六名徒手的舞者，由執帳者領舞，擺成「天下太平」四字，每字作一跪拜姿勢，最後唱《秋風歌》，用《青天歌》曲調，念致語：「五穀收作，倉廩豐盈，風調雨順，天下太平」。

西漢的俗樂舞由樂府掌管。樂府始建於秦代，漢立國後保留其機構，漢武帝元鼎年間，進一步充實人員擴大權限，除正樂外，專設散樂部，其任務是廣泛采集民間歌舞。漢的樂府曾記錄和保存楚、齊、燕、趙、吳等地歌詩三百一十四篇，在大量采風基礎上，經專業人員篩選，改編和創造，以精美之作供王室觀賞。西漢的樂府機構龐雜，主管長官稱

樂府令承或協律都尉，下屬人員近千名，《漢書》說，樂府共有八百二十九人。其中有鼓員、倡員、歌員、琴工員、治竽員、象人等樂工，並有邯鄲、江南、淮南、巴渝、鄭、陳、蔡、齊、楚、商之別，包括精通各地及各族歌舞的樂人。漢成帝綏和二年，因國庫空虛，社會動亂，而罷樂府，當時將所謂「不合統法」專長民俗樂舞的樂徒也改行或除名。百四十一人，其餘可參與祭祀的樂工歸入太樂署，還有一百四十二名藝徒也改行或除名。

漢樂府前後存在一百〇六年，做了大量工作，對於推動舞蹈藝術的發展，起了重要的作用。郭茂清在《樂府詩集》中，將從漢至唐的樂府詩分為十二類，即郊廟歌辭、燕射歌辭、鼓吹歌辭、橫吹曲辭、相和歌辭、清商曲辭、舞曲歌辭、琴曲歌辭、雜曲歌辭、近代曲辭、雜歌謠辭、新樂府辭等。漢樂府民俗歌舞主要保存在相和歌以及雜曲、鼓吹中，由於漢代尊崇儒術，從現存漢樂府三十餘篇中，很少見如《詩經》中描述的男女相悅，輕鬆直率的感情，但卻反映了漢代的社會生活，形式自由，緣事而發，具有樸素自然，含蓄的藝術特色。

東漢管理俗樂舞的機構稱「黃門鼓吹署」，黃門之名，西漢已有之，《漢書·禮樂誌》云：是時，鄭聲尤甚，黃門名倡丙彊、景武之屬，富顯於世」，漢代崇土德，尚黃色，黃門是宮廷的代稱，故將為宮廷演奏樂舞的機構或人員泛稱「黃門鼓吹」，東漢主管樂官稱承華令，屬少府，「典黃門鼓吹百三十五人，百戲師二十七人」。劉昭《續漢書禮儀誌》注補中說：「漢樂四品，三曰黃門鼓吹，天子所以宴群，詩所謂『坎坎鼓我，蹲蹲舞我』者也。」曹魏時請出善鞞舞的李堅，就是漢代的西圓鼓吹。應璩《百一詩》注曰：

「馬子侯爲人頗痴，自謂曉音律。黃門藝人更往嗤消。子侯不知，名《陌上桑》，反言《鳳將雛》，輒搖頭欣喜，多賜左右錢帛，無復慚色。」馬子侯不學無術卻在黃門藝人面前班門弄斧，所以遭到藝人的譏笑，從側面反映出黃門藝人具有的樂舞修養。黃門藝人演奏的內容，包括鼓吹、相和歌、雜舞等。鼓吹樂可能源於域外。《樂府詩集》引劉瓛定軍禮說：「鼓吹未知其始也，漢班壹雄朔野而有之矣，鳴笳以合簫聲，非八音也。」鼓吹樂的形式以吹奏和打擊樂器爲主，分鼓吹、橫吹、短簫鐃歌等類型，分別用於宮廷宴樂，皇帝出巡、行軍、社廟、郊祀、元會、入朝、出藩、凱旋、校獵等場合，是後世吹打樂的濫觴。「有簫笳者爲鼓吹」，「有鼓角者爲橫吹」，《古今樂錄》說：「橫吹，胡樂也。張騫入西域，傳其法於西京，唯得《摩訶兜勒》一曲，李延年因胡曲，更造新聲二十八解」，每爲新聲變曲，聞者莫不感動。而短簫鐃歌，原是鼓吹之一章，後列爲一品，今存十八曲，有《將進酒》、《戰城南》、《雉子斑》、《上邪》、《有所思》。

漢代的雜舞，大抵以舞爲主，用樂歌配合，爲娛樂性之舞蹈，包含舞式、步法、服飾、音樂、詩歌等爲一體，收視聽之效果。宋郭茂清《樂府詩集》云：「雜舞者《公莫》、《巴渝》、《槃舞》、《鞞舞》、《鐸舞》、《拂舞》、《白紵》之類是也，後浸沉於殿庭。蓋自周有縵樂、散樂、秦漢因之增廣，率非雅舞」，其他還有《折腰舞》、《飛燕舞》、《陽春舞》，而後又有《逐鳳舞》、《百花舞》、《妙麗舞》、《劍舞》、《繙舞》、《簀舞》、《胡舞》等，漸而演變爲民間多種技藝或遊藝之舞蹈，日漸豐富，多姿多彩。

持具而舞是漢代雜舞的又一特色，其舞多以舞具名名之，其中鞞舞、鐸舞、巾舞、拂舞，被後世稱爲「漢四大舞」。漢代以小巧的鈴，鼓和輕柔的巾、袖，代替古之干、戚、羽、籥，是舞蹈表演中一大進步，此種表演形式，盛行千年之久，今日在戲曲和民俗舞中仍可見其蹤跡。

鞞舞，又作鼙舞，《說文解字》釋鞞：「刀室也，從革」，又釋鼙：「騎鼓也，從鼓」。段玉裁注：「戴先生曰，儀禮有朔，鼙應鼙，鼙者小鼓，與大鼓爲節，魯鼓薛鼓之圖，圓者擊鼙，方者擊鼓。後世不別設鼙，以擊鼓側當之，作堂下之樂，先擊朔鼙，應鼙應之，朔者始也，所以引樂，故又謂之棘，棘之言引也。朔鼙在西，置鼓北。應鼙在東，置鼓南。東方諸縣西鄉，西方諸縣東鄉，故也。按大司馬云，師帥執提，旅帥執鼙。大鄭曰：提謂馬上鼓，有曲木提持鼓立馬髦上者，然則騎鼓謂提，非謂鼙也。」王注：「此是漢制，古不騎馬，大司馬旅帥執鞞。」

從上述不同的解釋，大體可知，鼙是一種小鼓，有柄，可執之而舞，爲古代軍旅的器具，通常與大鼓配合使用。鼙舞早期屬軍事舞蹈，與軍旅生活有關。《六韜、虎韜、軍略》云：「擊雷鼓，振鼙鐸」。文天祥《平原詩》中亦有「一朝漁陽動鼙鼓，大江以北無堅城」之句。此舞漸漸蛻變成供觀賞的娛樂舞。

漢章帝劉炟曾製《鞞舞曲》，歌詞已亡，篇名爲《關東有賢女》、《章和二年中》、《樂長久》、《四方皇》、《殿前生桂樹》。《宋書・樂誌》說：「鞞舞未詳所起，然漢代已施於燕享矣。傅毅、張衡所賦，皆其事也。」到漢朝末年，鞞舞已很少表演，連原來

表演此舞的老藝人，也記不清原有的歌詞，曹植在《鞞舞歌》序中說：「漢靈帝西園鼓吹，有李堅者，能鞞舞。遭亂，西隨段煨。先帝聞其舊有技，召之。堅既中廢，兼古曲多謬誤，故改作新歌五篇。」曹植鞞舞歌的內容，由多段組成，有歌有舞，氣勢很大，以歌敘事，以舞展容，有的段落，結尾爲「亂」，似相和大曲，舞步靈捷，節奏快速。晉代的鞞舞新歌，用十六人表演，張載《鞞舞賦》云：

「鞞舞煥而特奏兮，冠衆技而超絕。」

采千戚之遺式兮，同數度於二八。

桓玄準備稱帝時，將鞞舞人數增至八份，表明是王者之樂。南朝宋明帝沿用，並親製新歌，孝武帝則「以鞞、拂雜舞，合之鐘石，施於殿庭」。梁朝出現《鞞扇舞》，《古今樂錄》說：「鞞舞，梁謂之《鞞扇舞》，即《巴渝》是也。鞞扇，器名也，鞞扇上舞作土的陶俑上，有於馬上擊鞞的形像，其鞞是呈扁形的小鼓。

《巴渝弄》，至《鞞舞競，豈非《巴渝》一舞二名，何異《公莫》亦名《巾舞》也」。鞞鼓與鞞扇是同一種舞具還是兩種舞具，或者是形制有所改變，說法不一，但將鞞舞與巴渝說成一舞則係誤解，鞞和巴渝常同場演出，風格近似，而舞具和內容顯然有別。河南洛陽出

鐸舞，舞者執鐸而舞，鐸是古代一種樂器，兼作舞具，鐸原來也是軍旅之物，用於傳達軍中指令。」《說文解字》說：「鐸，大鈴也，從金，睪聲，軍濾人爲伍，五伍爲兩，兩司馬執鐸。」鐸又分金鐸、木鐸兩種，金鐸是「金鈴金舌」，木鐸是「金鈴木舌」，區別在於把柄之不同，前者用於武事，後者用於文事。

漢代鐸舞有《聖人制禮樂篇》，聲辭雜寫，難以解讀。曹魏新作鐸舞曲，名《太和時》。晉代傳玄作鐸舞《雲門篇》，歌曰：「黃《雲門》，唐《咸池》，虞《韶舞》，夏《夏》，殷《濩》，列代有五，振鐸鳴金，延《大武》。清歌發唱，形爲主。聲和八音，協律呂。身不虛動，手不徒舉。應節合度，周其敘時。時奏宮角，雜之以徵羽。下屨衆目，上從鐘鼓。樂以移風，與德禮相輔，安有失其所。」其中對鐸舞的音樂、舞容和內涵作了描述。

延至南朝，梁周舍新創作鐸舞，以頌揚本朝功德，辭曰：「《雲門》卻莫奏，《咸池》且莫歌，我後與至德，樂頌發中和，白雲紛已隆，萬舞郁駢羅，功成聖有作，黃唐何足多。」從晉、梁的歌辭可知，鐸舞在流傳中，漸漸蛻變爲溫文爾雅的舞蹈，與早期聲勢昂揚的武舞，大相逕庭。

第四節　開拓樂舞交流之路

漢興、廢除苛政，實行休養生息，經文景之治，國力日盛，漢族正式形成，隨著漢朝開拓疆域和影響的擴大，以漢族爲主體的中華民族不斷發展和鞏固，與周邊各族、各國的交往增多，舞蹈既向外輸出，又主動採集和改編外來的樂舞，《後漢書》說：「自中興以後，四夷來賓，雖時有乖畔，而使驛不絕」，政治和商貿的往來，同時爲各族和中外樂舞的交融創造了有利的條件。

西南為多民族聚居區，漢代著名的《巴渝舞》，即是當地賨人的土風舞蹈。「賨，南蠻賦也」，「賨」的稱謂因交稅而得名，漢代規定，百姓每年每人要向官府交賦稅一百二十錢，賨人因從劉邦征伐有功，故減稅優惠只交四十錢，謂之「賨民」，賨人善使石斧，弩弓以及一種用木板編製的盾牌，故又稱「板楯蠻」或「獠人」，其族人「俗喜歌舞」「勇健好歌舞」，但《巴渝舞》之名，至漢代才見諸史冊，也稱《俞兒舞》。漢應劭《風俗通義》云：「閬中有渝水，賨人左右居，銳氣善舞，高祖樂其猛銳，數觀其舞，後令樂府習之。」常璩《華陽國誌·巴誌》載：「閬中有渝水，賨民多居水左右，天性勁勇，初為前鋒陷陣，銳氣喜舞。帝善之，曰：『此武王伐紂之歌也。』乃令樂人習學之。今所謂《巴渝舞也。」渝水指嘉陵江流域，賨人活動於今四川渠縣一帶，漢高祖稱帝前為漢王，統領巴蜀、漢中等地，板楯蠻曾加入漢軍，為建立漢王朝立下汗馬功勞。巴渝舞的得名來自地名，西晉郭璞說：「巴西閬中有俞水，獠人居其上，皆剛勇好武，漢高祖取以平三秦，後使樂府習之，因名巴渝舞也。」《晉書·樂誌》則明確指出：「閬中有渝水，因其所居，故名曰《巴渝舞池》」。

板楯蠻尚武，而巴渝舞又是用於兵士戰鬥和訓練的軍事舞蹈，故勇猛剛健風格豪放。進入漢宮廷後，雖經過改編，仍保持原舞的風格，舞者三十六人，身披盈甲，作武士打扮，手持矛和弩，用銅鼓等樂器伴奏。《巴渝舞》的表演氣勢恢宏，司馬相如《上林賦》云：「巴渝宋楚，淮南于遮，文成顚歌，族舉遞奏，金鼓迭起，鏗鏘鈴聲，洞心駭耳。」左思也說：「若乃剛悍生其方，風謠善其武，奮之則賨旅，習之則渝舞，銳氣剽行於中

葉，矯容進於樂府」。

漢代很重視《巴渝舞》的表演，於宮廷慶典和招待國賓時，用以顯示國威；祭祀時，則與《武德》、《昭容》等舞，同爲宗廟之樂。《太平御覽》載：「光武平隴蜀，尊郊祀，高祖配享南祀，兼用五郊歌舞，他時常亦如之。」《後漢書·獻帝紀》說，在爲皇帝舉行葬禮中，送葬隊伍有「羽林孤兒，巴渝耀歌者六十八，爲六列。」

漢代留存的巴渝舞歌總四篇，即《矛渝本歌曲》、《弩渝本歌曲》、《安台本歌曲》、《行辭本歌曲》，但「其辭旣古，莫能曉其句度」而失傳。曹魏將《巴渝舞》改名爲《昭武舞》以述魏德，曹植曾作新舞辭，而宮廷中正式採用的是王粲製作的《俞兒舞歌》。晉武帝泰始九年，將此舞改名《宣武舞》，雖然仍爲武舞，但風格有別，舞者除兵戈更側重用旌旗和羽毛。南梁恢復巴渝舊稱，形式和內涵則大相逕庭；隋文帝因其非華夏正聲而廢止之；唐代復列入清商樂，其時的表演，已完全蛻變爲輕歌曼舞。

《巴渝舞》從漢代延至唐代，流傳千年之久，從民俗土風舞蹈變爲宮庭雅舞，又復轉爲娛樂舞蹈，並在百戲中出現，唐以後，宮庭樂舞已不見記載，而在西南地區傳統的巴渝歌舞，隨著賓人的消失，也漸漸絕跡。

元封、元鼎年間，武帝發巴蜀兵攻滇，又平伐南夷之叛亂，設置五郡，完成對西南的經略，官員對當地土著民族的歌舞習俗多有考察，《西南夷列傳》中有所記載，如夷人「俗多游蕩，而喜謳歌」，五溪蠻「祭槃瓠」等。永初元年，居於今緬甸境內的撣國，派使臣和樂人來朝。《後漢書》載：「撣國王雍由調，復遣使者詣闕朝貢，獻樂及幻人，能

變化吐火，自支解，易牛馬頭，又善跳丸，數乃至千，自言，我海西人也，海西，即大秦

也。」大秦是古羅馬帝國，國外的幻術雜戲，對漢代的百戲有很大影響。擇國所獻的藝術

於宮庭演出後，遭到諫議大夫陳祥的反對，提出應「放鄭聲，遠佞人，帝王之庭，不宜設

夷狄之技」。而尚書陳忠劾則認爲：「古者合歡之樂舞於堂，四夷之樂陳於門，故詩云：

以雅以南，韎任朱離。今擇國越流沙，蹻懸渡，萬里頁獻，非鄭衛之聲，佞人之比。」這

場爭論以陳祥不合時宜，遭到漢安帝的貶斥而告終。

漢代的南方，是屬於馬來種部落的閩越、東甌諸族，以及古越族南越等族民的集聚

地，其地會依附吳王劉濞，並參加「七國之亂」。漢武帝爲消珥隱患，又貪圖南方琥珀、

象骨、珊瑚等珍玩，於元鼎三年至五年，先後將東甌、閩越的族人，遷到江淮與漢人雜

居，隨之把本族的樂舞文化帶到江淮，南方的經略開通了與南洋以至中亞、歐州的海上通

道，加速了舞蹈的交流。廣西西村漢墓，象崗南越王趙眛墓，均出土有玉雕舞人，造型生

動，舞姿具有中原和當地文化交流的特色。

在東北，鮮卑，烏桓等東胡族各部，習喜歌舞，《後漢書・東夷列傳》載：古濊貊族

（今遼寧及韓國江原道境內。「常用十月祭天，畫夜飲酒歌舞，名之爲舞天，又祠虎以爲

神」，「族人能使三丈長矛善步戰」。東胡之樂曾引入漢代宮室，作「東夷之樂，持矛

舞」。漢靈帝「好胡服、胡帳、胡床、胡坐、胡飯、胡箜篌、胡笛、胡舞」，京都貴戚以

「胡爲風尚」。其時，與朝鮮的交往也頻繁，武王克殷後，箕子率部份民衆入朝鮮，帶去

商代文化。漢代削藩，燕王盧綰的屬官衛滿，帶領千餘人，渡浿水（今鴨綠江）入朝，竊

奪箕氏位，建立衛滿朝鮮，元封三年，武帝滅衛滿，征服南朝鮮諸部落。當地族民「暮夜輒男女群聚爲倡樂」。《後漢書》載：「武帝滅朝鮮，以高句驪爲縣，使屬玄菟，賜鼓吹伎人」，倭國隨後也派使者通漢，爲高麗樂進入中國，漢唐樂舞向日本、韓國的輸出，開了通道。

匈奴族是中國古代北方的大部落，漢時，勢力強盛，其疆域跨大漠南北，東自今嫩江松花江以西，橫內外蒙古及西伯利亞，迄新疆天山南北。且爲游牧民族，行動飄忽，動止無常，全民皆兵，全軍皆騎，經常「入塞」騷擾劫掠，對漢民造成極大損害。而漢朝初建之時，無力抗衡，高帝七年，劉邦曾被匈奴冒頓部圍困於平域，之後歷五世凡六十餘年，皆屈辱求和，至武帝始由消極防禦，轉爲主動進攻，在漢軍壓境下，匈奴分裂爲南北兩部，後漢元帝年間，北匈奴殘部向歐洲方向外逃，歷時一百六十五年的漢匈之戰，方告終結，實世界歷史上所罕見。

漢朝對匈奴的戰爭，實行撫剿並舉，樂舞作爲一種手段，是羈縻政策中重要的措施之一。漢文帝時，賈誼建議，用胡戲戎樂招待匈奴部歸順者。南匈奴的呼韓單于依附，漢帝即賜給竽、瑟等樂舞器物；其子立，又賞賜給鼓車、樂器和冠帶衣裳；呼韓邪單于入朝，漢帝元帝將王昭君許配給他，王昭君美貌絕倫，「及將去，入辭，光彩射人，聳動左右。」王昭君出塞的故事，爲炎黃子孫所稱道，漢人憐其遠嫁，作歌舞憐之，後世之明君舞是也。

在與匈奴的戰爭中，流傳著許多可歌可泣的故事，蘇武牧羊即其中的姣姣者。蘇武是漢朝的使節，武帝天漢元年出使匈奴，被羈押，雪地風天，放牧羊群，茹毛飲血十九年，多次

威逼利誘勸降，堅貞不屈。而漢將李陵戰敗後卻投降匈奴。昭帝始元六年，蘇武光榮回漢，行前李陵置酒爲蘇武餞行，感慨地說：「已矣！令子卿知我心耳，異域之人，一別長絕。」隨即起而舞蹈，歌曰：「徑萬里兮度沙幕，爲君將兮奮匈奴。路窮絕兮刃摧，士衆滅兮已隕。老母已死，雖欲報恩將安歸？」反映出不同氣節的兩種心情。

漢代爲截斷匈奴的「右臂」，孤立匈奴，並獲取寶石、汗血馬等財富，以武力爲後盾，採取和親、贈禮、贈樂等辦法，大力通西域。古代西域，包括今新疆全省，甘肅一部和葱嶺以西，中亞一部分地區，共有五十多個國家。其中影響較大的有「月氏」（今克什米爾及阿富汗北境）、「大宛」（今俄浩罕地區）、「烏孫」（今伊犁河東南源特克斯河畔地區）等。西漢張騫兩次出使西域，後漢班超、竇固等，在「招撫西域諸國」中，也功績顯著。西域諸國紛紛與漢朝建立關係，進而到波斯灣和羅馬，開創了古代著名的「絲綢之路」，在絲綢之路南北兩條通道上，各國的使節和商人，絡繹不絕，「相望於道，一輩大者數百人，少者百餘人」，中外和各族的樂舞文化，也隨著絲綢之路而交流。

漢武帝元封年間，把江都王劉建之女，封爲細君公主，許配給烏孫王昆莫；宣帝本始年間，將楚王劉戊的孫女封爲解憂公主，嫁給烏孫王。漢王朝於送別時，除給予厚賜，均舉行盛大的歌舞百戲表演。與漢族通婚的烏孫王，所生的女兒專程回漢地學習樂舞，途中與龜茲王聯姻，宣帝也册封她爲漢朝的公主。公元前六十五年，當公主諧其夫婿龜茲王絳賓入朝，宣帝降重款待，並賜給「車騎旗鼓，歌吹數十人。」

雅樂巴渝舞蛻變表

時 代	舞 名	作 者	舞 曲	內 容	
戰國	—秦	巴 人 舞	賨 人		勇猛矯健的土風舞。巴渝之民，以舞演武，群體執杖而舞，用銅鼓壯聲威。
漢代	巴 渝 舞		矛渝本歌曲 弩渝本歌曲 安台本歌曲 行辭本歌曲	進入宮庭，用於饗各國賓客和典儀。樂器以鼓為主，舞容威武雄壯。	
曹魏	昭 武 舞	王 粲	矛渝新福歌曲 弩渝新福歌曲 安台新福歌曲 行辭新福歌曲	修入雅樂，用於祭祀之武舞。行辭頌魏德，舞容雄健。	
晉代	宣 武 舞	傅 玄	聖皇篇矛渝第一 短兵篇劍俞第二 軍鎮篇弩俞第三 窮武篇安台行辭第四	用於郊廟祭祀之武舞，風格有所變化，有劍舞、旗舞等、樂器增加石磬等。 舞者八佾六十四人	
南宋 劉宋	宣 烈 舞			祭祀之武舞，舞者十六人，舞風雅緻而單一	
朝 蕭梁	巴 渝 舞			用於觀賞娛樂之舞，舞者八人，舞容緩雅。	
唐代	巴 渝 舞			清樂之一，舞者四人，舞容嫺婉，用琴、瑟、箏、笙、簫、方響、簏、跋膝、拍板等樂器伴奏。武則天後唯存舞名。	

漢代中原樂舞傳到西域，而西域和波斯等地樂舞，源源東進入中原，大宛國向漢貢獻大鳥印和變戲法的幻人，波斯送來黎軒善眩人，于闐的樂舞得到漢宮室的喜愛，張騫從西域帶回《摩訶、兜勒》曲。摩訶、兜勒是吐火魯語的譯音，「摩訶」意爲大，「兜勒」亦稱「兜離」、「兜佉勒」均指胡族。李延年依曲造新聲，魏晉時尚存《出關》、《入關》、《出塞》、《入塞》、《黃鶴》、《隴頭》、《折楊柳》、《望行人》、《黃華子》、《赤之陽》等十曲。班固《東都賦》說，後漢時，東夷的矛舞，西南夷的羽舞，西夷的戟舞，北夷的干舞，都已在洛陽表演。現已出土的漢畫像磚、石中，可見到大量胡人胡舞的圖像，山東濟寧古亢父城畫像石上，繪有漢樂和胡舞同堂合演的百戲樂舞圖，畫面上，演出者分成兩行，上行是漢人，戴冠、穿袍，分別作口歌，演奏鼗、板、塤、簫、笙等樂器；下行是胡人，穿短褲、裸上身、椎髻，高鼻樑，正聚精會神地表演鼓舞、輪舞、棒舞、跳丸、弄劍、倒立等節目，場面熱列生動。

從巴渝舞的蛻變，可知歷代雅樂舞的發展軌跡，大體是由民間生動活潑俗樂舞改編成宮庭規範儀式之舞，繼而各代互相倣效，以頌揚本朝功德，後漸漸改變舞風和消失。

第五節　歌舞之風和舞人

漢代的俗樂舞很興盛，上至帝王下至公卿百官，以至普通民眾中，均有歌舞娛樂的習俗，而隨著國家的安定，淫侈之風日趨嚴重。東方朔曾對漢武帝說：「今陛下以城中爲

小，圖起建章，左風闕，右神明，號稱千門萬戶。土木衣綺繡，狗馬被續罽，宮人簪玳瑁，垂珠璣，設戲車，教馳逐，飾文采，聚珍怪，撞萬石之鐘，擊雷霆之鼓，作俳優，舞鄭女。上為淫侈如此，而欲使民獨不奢侈失農，事之難者也。」當時漢宮的美女、樂伎多達數千人，諸侯事妾樂伎或達數百人，官吏富豪蓄養樂伎數十人，恆寬於《鹽鐵論》中說：「今富者，祈名嶽，望山川，椎牛擊鼓，戲倡舞象」。所謂前堂設鐘鼓，後房操絲竹，「妖童美妾，填乎綺室，倡謳伎樂，列乎深堂」是也。一般的中等人家則吹竽、彈瑟、唱趙謳、舞鄭舞，而普通的老百姓，每逢紅白喜事，也要請人吹打作樂，或「責辦歌舞俳優，連笑伎戲」。

邊讓《章華賦》描寫漢代的歌舞活動曰：「……於是招宓妃，命湘娥，齊倡列，鄭女羅。揚激楚之清宮兮，展新聲而長歌。繁手超於百里，妙舞麗於陽阿。金石類聚，絲竹群分。被輕掛，曳華文，羅衣飄飄，組綺繽紛。……於是歡嬿既洽，長衣向半，琴瑟易調，繁手改彈，清聲發而響激，微音逝而流散。振弱支而纖繞兮，若綠繁之垂干，忽飄飄以輕逝兮，似驚鴻於天漢。舞無常態，鼓無定節，尋聲響應，修短靡跌。長袖奮而生風，清氣激而繞節。……於是天河既回，淫樂未終，清禽發征，激楚揚風。於是音氣發於絲竹兮，飛響軼於雲中。」從中可見樂伎之衆，節目之多，時間之長，確是極盡侈靡。

人們利用歌舞盡情娛樂享受。漢成帝的承相張禹，「性習知音聲，內奢侈，身居大第，後堂理絲竹管弦」，每逢他的得意門生前來拜訪，就要置酒設樂，「優人管弦，鏗鏘極樂，昏夜乃罷」。著名的學者馬融，也「善鼓琴，好吹笛」，甚至在正式場合「前授學

徒，後列女樂」。楊惲失官後回鄉，在家中仍然終日歌舞享樂，他還得意地對人說：「人生行樂耳，須富貴何時，是日也，拂衣而喜，奮袖低仰，頓足起舞，誠淫荒無度，不知其不可也。」

漢代的民俗舞蹈種類很多，如「荊艷」、「楚舞」、「東歌」、「東舞」、「鄭聲」、「鄭舞」、「越吟」、「吳歈」、「趙謳」、「趙舞」等，可謂爭妍鬥艷各有特色。張衡的《南都賦》對南陽宴請賓客及郊遊中的歌舞活動作了描述：

「彈琴撫畬，流風俳徊，清角發征，聽音增表，客賦醉言歸，主稱露未晞。接歡宴於日夜，終愷樂之令儀。」

「暮春之禊，元巳之辰，方軌齊軫，祓於陽瀨。朱惟連網，町野映雲。男女姣服，駱驛繽紛。致飾程蠱。偠紹便娟，微眺流睇，娥眉連卷。」

「齊僮唱兮趙女，坐南歌兮起鄭舞，白鶴飛兮繭曳緒。修袖繚繞而滿庭，羅襪躡蹀而蹁躚。翩綿綿其若絕，眩將墜而復舉，翹遙遷延，蹴躡蹁躚。結九秋之增傷，怨西荊之折盤。彈箏吹笙，更爲新聲」。

宴請賓客中，大家盡情飲酒歌舞，通霄達旦，而春日郊野更是熱鬧，郊遊中還可觀賞到各種歌舞百戲的表演，這些節目受到大家的喜愛，令觀賞者「蕩魂傷精」「其樂難忘」。

枚乘《七發》中，也有一段反映吳王劉濞所在地郊遊歌舞的描寫：

「列座縱酒，蕩樂娛心。景春佐酒，杜連理音。滋味雜陳，肴糅錯該。練色娛目，流聲悅耳。於是乃發《激楚》之結風，揚鄭衛之皓樂。使先施、征舒、陽文、段干、吳娃、閭娵、傅子之徒，雜裾垂髾，日窕心興，揄流波，雜杜若，蒙清塵，被蘭澤，嬿服而衒。亦天下之靡麗皓侈廣博之樂也。」

歌舞慾望之高，企求樂妓像古代的七位美伎那樣，色藝雙絕。

歌舞成為日常生活中，人們抒發感情的最佳表現形式。漢高祖榮歸故里，心情感慨作《大風歌》，又曾即興作《鴻鵠歌》；武帝子燕刺王且企圖奪取帝位，事敗後，同黨被誅，且知自身難免，臨難前，於萬載宮宴請親信和妃妾，席間氣氛沉重，燕刺王自歌曰：「歸空城兮，狗不吠，雞不鳴。橫術何廣廣兮，固知國中之無人」，其妻華容夫人隨之起舞，悲痛地唱道：「髮紛紛兮，寘渠。骨籍籍兮，王居。母求死子兮，妻求死夫」。歌舞飲酒之後，相互訣別，皆自盡而亡。

漢代在宴會上即興而作的歌舞，雖然是娛樂助興，卻有不成文的規矩，在較為隆重的場合，如果表演鄙俗的舞蹈，則要遭到非議。有一次在慶賀平恩侯許伯喬遷的宴會上，長信少府檀長卿，即興跳起《沐猴與狗鬥》，這是一人裝扮兩種動物打架的舞蹈，動作詼諧，引得在場的人跟著大笑大叫，這種有失體面的舉止，被大臣蓋寬饒告了一狀，皇帝欲加之罪，幸有許伯說情才得免。

公元一八九年，漢靈帝駕崩，董卓專權亂國，廢少帝為弘農王，次年又讓郎中令李儒

強迫弘農王飲毒酒，劉辨無奈，只得含辱自盡，臨死之前，與妻唐姬以及宮人一起，飲酒告別，劉辨悲歌曰：「天道易兮我何艱！棄萬乘兮退守藩，逆臣見迫兮命不延，逝將去汝兮適幽玄！」唐姬也揚袖起舞，歌曰：「皇天崩兮后土穨，身為帝兮命矢摧。死生路異兮從此乖，奈我煢獨兮心中哀。」兩人的歌舞都是「泣下嗚咽」，於極度悲痛的情況下進行，故在坐的人皆歔欷。

有些人則利用歌舞，表達內心難於啟口的願望，《漢書》記述，景帝之子長沙定王發，因親生母親程姬，原來是侍者，出身低微，無寵而得不到重用，被安排在「卑濕貧國」。景帝后三年壽辰，諸王進宮朝賀，在以歌舞向帝祝壽時，其他王子皆展袖回旋而舞，唯有定王故意束手束腳，拘謹地張袖做幅度很小的舉手動作，大家都笑其拙，很奇怪，間他為什麼這樣跳舞，定王回答說：「臣國小地狹，不足回旋」。定王以歌舞請願的辦法，得到景帝的支持，最後將武陵、零陵、桂揚等較富庶的地方，劃歸定王發管轄。

漢代歌舞的普遍和發達，促進了舞蹈的發展，也對樂舞人員提出較高的要求。各地湧現出「齊僮」、「鄭女」、「趙女」、「漢女」、「巴姬」等不同流派的專業舞蹈家，而見於史書的，多為宮庭中著名的善舞者，她們在入宮前，從小都經過嚴格的舞蹈訓練，有些是富家女，有的原來即是樂伎。

漢宣帝的母親王翁須，從八、九歲開始，跟著劉仲卿學習歌舞，訓練時間長達四、五年之久，以後被劉仲卿賣給賈長兒，輾轉到了中山盧奴，與幾個藝人一起，以歌舞謀生，

二十歲的時候，太子舍人侯明，從長安到邯鄲挑選歌舞藝人，王翁須和其他四名歌舞者入選，遂被送到長安，因舞伎和容貌出眾，被許配給衛太子的兒子史皇孫，並生下一個兒子，當時，漢室發生宮庭政變，王翁須與史皇孫同時遇難，其子劉詢幸免，後來繼位稱漢宣帝。

宮室中樂舞人材濟濟，善舞的妃嬪，所表演的舞蹈技藝和風格各有特色。漢高祖寵姬戚夫人「善鼓瑟、擊筑」，尤以「翹袖折腰」見長，這是楚地流行的一種舞蹈，難度很大，風格別緻，注重腰部動作和舞袖的變化。河南南陽、山東微山出土的漢畫像石中，可見到「翹袖折腰」舞姿的圖像，圖上的女舞，折側腰成九十度角，面孔朝前，兩臂與折下的上身平行，衣袖平飛翹起，動作令人叫絕，而戚夫人之舞可能更高出一籌。

漢高祖是楚人，喜好楚聲。《西京雜記》說：「（高）帝常擁夫人倚瑟而弦歌，畢，每泣下流連。夫人善為翹袖折腰舞，歌《出塞》、《入塞》、《望歸》之曲。」歌舞充滿激情，淒婉動人心弦，表演後淚流不止。後宮的數百名侍女，也跟著戚夫人學習歌舞，戚夫人親自指導排練，歌舞傳遍庭室，聲音響徹雲霄。戚夫人不僅能編能演楚舞，而且擅長胡舞。扶風人段儒的妻子賈佩蘭，原來是戚夫人的侍兒，賈對人說：「（宮內）至七月七日臨百子池，作《于闐樂》，樂畢，以五色縷相羈，謂為相連愛」。

戚夫人因多才多藝極受高祖的喜愛，劉邦早期立呂后的兒子劉盈為太子，戚夫人想讓自己的親生兒子趙王劉友，取代劉盈的地位，劉邦也同意，但卻遭到呂后和權臣的反對。

在一次宴會上，張良指使東園公、角里先生、綺里季、夏黃公等四名老者，跟隨太子劉盈

進見，這些老者年齡均超過八旬，在社會上很有威望，被稱爲「四皓」。劉邦平素景慕這些人，幾次相招都避而不見，現在卻突然穿著偉服，主動來參拜，心裡很奇怪，問他們爲什麼一反常態。「四皓」乘機解釋說：「陛下輕士善罵，臣等義不受辱，故恐而亡匿。聞太子爲人仁孝、恭敬、愛士，天下莫不延頸欲爲太子死者，故臣等來耳。」老者擁戴太子之言，使劉邦深受震動，自己又重病在身，於是打消了另立太子的念頭。當這些臣民離開後，高帝指著「四皓」的背影，對戚夫人說，我本來想更換太子，可是太子的羽翼已豐滿，有「四皓」等人的輔助，難於作變動了。戚夫人聽後傷心哭泣，劉邦安慰她說：「爲我楚舞，吾爲若楚歌」，於是即席歌曰：「鴻鵠高飛，一舉千里，羽翮已就，橫絕四海，當可奈何？雖有矰繳，尚安所施？」戚夫人則噓唏流涕起舞，表現出悲傷而又無可奈何的心情。

後宮本來對戚夫人受寵已妒意濃厚，爭奪太子之舉更埋下殺身之禍。果然，劉邦死後，劉盈即帝位，呂后爲皇太后，立即將戚夫人囚禁於永巷，令其剃去頭髮，穿上囚衣，做春米等笨重差事。戚夫人不勘苦累，心中怨憤，邊春米邊歌曰：「子爲王，母爲虜，終日春薄暮，常與死爲伍，相離三千里，當誰使告女。」希望遠在趙地爲王的兒子劉友，能前來解救他。戚夫人的牢騷很快就被報告給呂后，爲翦除後患，呂太后一不作二不休，令人設計將戚夫人之子騙入宮內，軟禁起來，禁止供應食物，將趙王活活餓死。同時，加重對戚夫人的折磨，砍去手腳，挖掉眼珠，薰聾兩耳，用藥將戚變成啞吧，稱爲「人彘」。這位能歌善舞風光一時的夫人，在姬妃邀寵爭權的鬥爭中，終於在陰濕的窟室中結束了生命。而她的悲慘遭遇和歌舞技藝，則受到後人的同情和悼念。唐人李昂《賦戚夫人楚舞歌》云：

「定陶城中是妾家，妾年二八顏如花。閨中歌舞未終曲，天下死人亂如麻。」

漢成帝的皇后趙飛燕，則以輕盈的舞蹈而聞名。趙飛燕原名宜主，其父馮萬金是一個有名望的音樂家，編製的樂曲優美動聽，自稱是「凡靡之樂」。飛燕姊妹從小受樂舞薰陶，能歌善舞，不幸父親早亡，家室衰敗，宜主流落長安，爲官家奴婢，長大後被賣入陽阿公主家，受到更好的舞蹈訓練。由於身材窈窕，姿容美麗，「長而纖便輕細，舉止翩然」，在公主的衆樂伎中，成爲出類拔萃者。一次，陽阿公主設樂款待漢成帝劉鶩，宜主的表演被劉鶩一眼看中，旋即招入後宮，先封爲「婕好」，又爲「昭儀」，倍受寵愛。昭儀的地位在漢宮中僅次於皇后，所居的昭陽殿，也成爲榮耀尊貴和受寵的象徵。詩賦中即有「昭陽特盛，隆於孝成」，「月皎昭陽殿」，「昭陽紅粉新」等辭句。

趙飛燕的舞姿優美，「善行氣術」，身輕如燕，故名飛燕，《獨異誌》說飛燕能作掌上舞。劉鶩特地派人專門製作一水晶盤，令宮人托於手中，讓趙飛燕在水晶盤上舞蹈。明朝艷艷生的《昭陽趣事》，有一幅插頁木刻「趙飛燕掌上舞圖」，圖中的趙飛燕，立於一太監的手掌上，正回首揮袖而舞。傳說漢成帝和趙飛燕經常到太液池歌舞玩賞，有一天，由馮無方吹笙，漢成帝用文犀敲著玉瓶打拍子，飛燕則在高樹上起舞，舞意正濃，突然刮起一陣大風，飛燕的兩袖被風揚起，纖細的身體御風飄旋，翩翩的姿態猶如仙女正欲乘風而去，嚇得劉鶩大聲喊叫馮無方，趕快用手把趙飛燕拉住，於是在趙飛燕的長裙上，留下被馮無方抓折的皺紋，一時被傳爲佳話，這種有皺折的裙子，也被作爲時尚，爭相仿製，名之「留仙裙」。這次事件後，爲防止意外，成帝特地修建一座「七寶避風台」給趙飛燕

居住。

趙飛燕在宮中自己獨舞，又經常獨出新裁，率領宮女群舞。她擅長一種舞步，名為「踽步」。秦醇《趙飛燕別傳》中曰：「趙后腰骨纖細，善踽步行，若人手執花枝顫顫然，它人莫可學也。」這種舞步技巧難度很高，行走時如花枝輕搖，可能類似今日的蹀步或花梆步，舞者踮半腳尖，踔步移動，輕盈飄拂，一些戲曲中扮演幽靈，用此類步子行走，造成飄浮游蕩的形象。

清歌、撫琴，是趙飛燕的又一專長。《西京雜記》說：「趙后有寶琴曰鳳凰，皆以金玉隱起，為龍、鳳、螭、鸞、古賢、列女之象」，她喜歡在單獨自處時，演奏自己創作的《歸風送遠歌》，辭曰：「涼風起兮天隕霜，懷君子兮渺難忘，感於心兮多慨慷。」據說，此歌是飛燕抒發初戀時內心的情懷。

趙飛燕的妹妹趙合德也是舞蹈能手，「善音辭輕緩可聽」，姿容歌舞俱上乘，其媚力更盛其姊，姊妹兩人於劉鷟宮中，專寵十多年。明人馮夢龍認為「人主漁色，何所不至，而能使三千寵愛在一身，豈惟色哉，其智亦有過人者矣。」可惜姊妹均無子息，為維護自身利益，既不擇手段，唆使成帝將曹宮人、許美人所生的兩個皇兒處死，導致漢成帝斷絕子嗣。當時街陌有童謠曰：「木門倉琅琅，燕飛來，啄皇孫，皇孫死，燕啄死。」表示對飛燕姊妹無道行為的譴責。成帝死後，趙合德因皇子事，畏罪自殺，飛燕因扶助哀帝即位有助，被封為皇太后，哀帝六年死，平帝劉衍繼位，以「失婦德」為由，貶趙飛燕為孝成皇后，遷居北宮，接著又被廢為庶人，不久被迫自盡而死。

趙飛燕的美貌和舞技，被歷代文人學士所重視，但褒貶不一。唐詩人李白云：「借問漢宮誰得似，可憐飛燕倚新妝。」徐凝《漢宮曲》云：「水色簾前流玉霜，趙家飛燕侍昭陽。掌中舞罷簫聲絕，三十六宮秋夜長。」明代著名畫家仇十洲，把趙飛燕畫入百美圖，畫上的趙飛燕，光彩照人，盛裝、披巾，頭部微傾，表情溫婉，在一塊小方毯上，右腿微屈而立，左腿屈膝輕提，雙臂平展，正翻飛長袖而舞。

李延年兄妹是漢武帝時期著名的舞人，當時的樂戶是世襲的職業。《史記·佞幸列傳》說：「李延年中山人也，父母及身，兄弟及女，皆故倡也，延年坐法腐，給事狗中」。發跡前，是受過宮刑，馴養宮中獵狗的人。因為「性知音，善歌舞」，他作的新聲，聽到的人無不感動，又善奉承，「上方與天地祠，欲造樂詩歌弦之，延年善承意，弦次初詩」。故受到武帝的喜愛，被破格提拔，委任為樂府協律都尉，管理天下俗樂舞。

李延年為了得寵，主動推薦其妹給皇帝，有一次，武帝與平陽公主一起娛樂，延年於旁侍候，表演舞蹈，歌曰：「北方有佳人，絕世而獨立，一顧傾人城，再顧傾人國。寧不知傾人與傾國，佳人難再得。」如此美麗的女子，怎能不令武帝激動。劉徹感嘆地問：世界上真有這樣的美人嗎？平陽公主知道底細，就說：李延年的妹妹即為色藝雙全的姑娘。劉徹立即召見，果然「妙麗善舞」，一見鍾情，於是帶回內宮，封為「李夫人」，後生一子，為昌邑哀主。

李夫人不幸早逝，武帝命人畫像掛於宮中，叫方士為之招魂，方士齊人李少翁，用幻

術於帷帳中造了一個人形，如李夫人狀帝帷步而坐又不得就視，「是耶？是耶？玄而望之，偏娜娜，何冉冉其來遲」，樂府配樂弦歌之。劉徹還作了一篇《悼李夫人賦》，賦中有「美連娟以修嫮兮，命樔絕而不長」之句，極盡悲痛懷念之情。夫人生前，家人跟著顯貴，延年「佩二千石」，出入宮室，李家的另一位兄弟李廣利，官至貳師將軍，封爲西海侯。李夫人死後，延年兄弟犯了淫亂後宮罪，李廣利戰場失利投降匈奴，於是李氏家族，遭到滿門抄斬的極刑，榮辱之間，轉瞬即變，令後世人無限感慨。

第六節　獨尊儒術對樂舞的影響

漢代初始，消除秦王暴政，採取較爲寬容的政策，思想文化又一次活躍，適應此狀態的樂舞觀念應運而生。

劉安編撰的《淮南鴻烈》，高誘說此書「其旨近老子，淡泊無爲，蹈虛守靜，出入經道」，又近儒，強調樂與政通，帶有調和各派，安撫民眾的色彩。

《淮南鴻烈》認爲樂舞的產生是：「凡人之性，心和欲得則樂。樂斯動，動斯蹈，蹈斯蕩，蕩斯歌，歌斯舞，歌舞節則禽獸跳矣。」主張樂舞的創作必須重視「質」，作到內容和形式的統一，故曰：「人之性，心有憂喪則悲，悲則哀，哀斯憤，憤斯怒，怒思動，動則手足不靜。人之性，有侵犯則怒，怒則血充，血充則氣激，氣激發怒，發怒則有所釋憾矣。故鐘鼓管簫，干戚羽旄，所以飾喜也；衰經苴杖，哭誦有節，所以飾哀也；兵革羽

旄，金鼓斧鉞，所以飾怒也，必有其質，乃爲之文。」人的喜怒哀樂不同，用以表現的形式也不同。而作樂的目的主要是爲了「合歡宣意」，「古者非不知繁升降般還之禮也，蹀采齊肆夏之容也。以爲曠日煩民而無所用。故製禮足以佐實喩意而已矣。古者非不能陳鐘鼓，盛完簫，揚干戚，奮羽旄，以爲弗材亂政，製樂足以合歡宣意而已。」

《淮南鴻烈》說：「樂聽其音，則知其俗，見其化。」所以，樂舞的創作和表演，可以不囿於舊規，「先王之制不宜則廢之，末世之事，善則著之，是故禮樂未始有常也。故聖人製禮樂而不制於禮樂。」此種因時制宜的見解，實對因循守舊的一大突破。

漢武帝即位後，社會情況發生很大變化，爲了強化中央集權，採納董仲舒罷黜百家，獨尊儒術的建議，把製禮作樂視爲治國教民之本，出現了一股復古的思潮。但漢儒的禮樂與孔子「克己復禮」，極力提倡的禮樂有很大的不同，是在新的形勢下，既維護正統，又兼容並蓄的儒家主張，禮樂的涉及面很廣，不僅於上層社會，且從上而下普遍推行。在漢儒的樂舞理論中，《春秋繁露》、《史記・樂書》、《禮記・樂記》、《白虎通義》等著作，具有代表性意義。

《春秋繁露》是倡導獨尊儒術的董仲舒所作。「春秋之道，奉天而法古」、「繁露者，冕之所垂也。」書名即點明主旨。

《春秋繁露》強調「樂本」。「樂者，盈於內而動發於外者也。應其治時，製禮作樂以成之。成者本末質文，皆以具矣。是故作樂者，必反天下之所始樂於已以爲本」，「故

凡樂者，作之於終，而名之以始，重本之義也」，故「作樂之法，必反本之所樂。」本在樂舞中處於極端重要的地位，什麼是「本」呢？曰：「天、地、人，萬物之本也。」天生之，地養之，人成之。天生之以孝悌，地養之以衣食，人成之以禮樂，三者相爲手足，合以爲體，不可一無也。」按照這種主張，樂之本在人，人之本在天，而君代表天，「天子受命於天，天下受命於天子」，故製禮作樂必須「以人隨君，以君隨天」，「屈民而伸君，屈君而伸天」。

基於此，對待樂舞的內容和形式，《春秋繁露》是重質輕文，書中說：「禮之所重者在其志，志敬而節具，則君子予之知禮，志和而音雅，則君子予之知樂」，「志爲質，物爲文。文著於質，質不居文，文安施質，」雖然贊賞「質文兩備」的完美形式，可是，如果二者不能兼得，「文質偏行，不得有我爾之名，俱不能備而偏行之，寧有質而無文。」是只要符合於禮的內容，而不追求樂舞外在形式的美感。

建初四年，漢章帝於白虎觀召集諸儒開會，講議五經的同異，會後班固整理會議記要，編纂成《白虎通德論》一書，簡稱《白虎通》或《白虎通義》，其中關於樂舞的論述，體現了漢代推崇儒術的精神。

《白虎通》將禮樂的治國教民功能，放在第一位，「禮樂者，何謂也？禮之爲言履也，可履踐而行」，「樂者，君子樂得其道，小人樂得其欲」，「歌者象德，舞者象功」，表明禮是一種規則，樂是爲了陶冶情操，歌功頌德，「故樂所以蕩滌，反其斜惡也」。禮所以防淫佚，節其侈靡也。故孝經曰：安上治民，莫善於禮，移風易俗，莫善於樂。」

故《白虎通》堅持古儒的主張，「樂尚雅，雅者古正也」，所以遠鄭聲也。孔子曰：「鄭聲淫，何？鄭國土地民人，山居谷浴，男女錯雜，爲鄭聲以相悅懌，。故邪僻聲皆淫色之聲也。」從而對山野街陌放縱之舞全盤否定之。

《禮記・樂記》集儒家樂舞思想的大成，其主要觀點，上章已概略介紹。《史記・樂書》係司馬遷編撰，樂書的內容，除評說與「師乙奏樂」部份外，大體與樂記相同，司馬遷的樂舞觀，主要體現在全書的編輯和首尾的「太史公曰」中。書中把禮樂納入史册，並按照儒家的觀點對歷史的人物和事件，進行取捨褒貶。

在《史記》之前，百家對樂舞的定義有各種解釋，而司馬遷將之歸納爲「樂者，樂也」，是說引導和指導人歡樂的才是樂舞，而樂包括歌、舞、樂器、舞具等。這種觀點爲後世所沿用。

太史公曰：「治定功成，禮樂乃興」，「凡王者作樂，上以承祖宗，下以化兆民。」把作禮樂的目的和通常的娛樂分開，所以「上古明王舉樂者，非以娛心自樂，快意恣欲，將欲爲治也。」「故樂所以內輔正心而外異貴賤也，上以事宗廟，下以變化黎庶也。」

司馬遷和所有的儒家學者一樣，把樂舞的教育價值放在極崇高的地位，認爲宮聲激動脾臟，在心中樹立一聖字；商聲激動肺臟，在心中樹立一體字；羽聲激動腎臟，在心中樹立一仁字；徵聲激動心臟，在心中樹立一義字；角聲激動肝臟，在心中樹立一智字。太史公曰：「故聞宮音，使人溫舒而廣大；聞商音，使人方正而好義；聞角聲使人惻隱而愛人；聞徵音，使人樂音而好施；聞羽音，使人整齊而好禮。」禮樂是如此重要，結論是：

「夫禮由外入，樂自內出。故君子不可須臾離禮，須臾離禮則暴慢之行窮外；不可須臾離樂，須臾離樂則奸邪之行窮內，故樂音者，君子之所養義也。」

禮樂制度從周代興起，經春秋戰國的衝擊，到秦始皇焚書坑儒，受到極大摧殘，世面上非秦的前古文化典籍，基本上蕩然無存，作爲禮樂的舞蹈唯剩《韶》、《武》，且已面目全非。漢代確立了儒的至高地位，頒佈「挾書令」，「大收篇籍，廣開獻書之路」，「建藏書之策，置寫書之官，下及諸子傳說，皆充秘府」。如河間獻王劉德與諸儒生，采集先秦樂事，撰成樂記二十四卷，光祿大夫劉向校經傳、諸子、詩賦等，王室並設太學，置博士，敎弟子，而今文、古文之爭論，更推動了學說的發展。今天我們能見的大量先秦古籍，主要應歸於漢人蒐集整理之功，也使我們能從古籍中，對先秦的樂舞理論和舞蹈狀況，有一粗略的了解。

漢代的尊儒，使儒家學術，作爲正統思想而登上歷史舞台，濫觴於西周的禮樂文化，到漢代由復興而臻於完備、規範和世俗化，不僅作爲歷代治國之道，而且是我國古代傳統文化的精華，舉凡社會典儀、人倫關係、生活制式，思想行爲等，都要受到它的約束和評價。

儒家樂舞觀的顯著特徵是「樂與政通」，漢代以降，每個朝代治定功成，都要考經據典，奉天法古，製禮作樂，表明自己是正統的眞龍天子，名正言順，並用樂舞歌功頌德。這類舞蹈，用禮規範，強化了理性的內涵，弱化了藝術和感情色彩，漸漸成爲一種固定的模式，代代套用。舞蹈的舉手投足都有特定的象徵意義，文舞九成，手執羽翟，動作穩重徐

緩，表現王者的文治德政；武舞六成，手持干戚，場面威嚴，反映王者的雄才武功。故歷代修定的雅樂，大都局限於辭意的增補刪減，而在藝術上少有創新。

漢儒的興盛，突出禮樂的教化功能，而禮樂的細緻入微，潛移默化，鑄造了中華民族溫良恭儉讓的道德傳統。樂舞的美學思想，以中和爲核心，提倡不偏不倚，揚善抑惡，講究和諧、雅正、含蓄和凝重，重視構圖的均衡。這種審美標準爲各代雅舞所遵循，並滲透於漢族各地的民俗舞蹈中。

漢代獨尊儒術，沒有採取強暴的行政手段，也沒有眞正罷黜百家，但上行下效，約定俗成，影響普及而深遠，它囊括「六禮」（冠、婚、喪、祭、鄉、相見）、「七教」（父子、兄弟、夫婦、君臣、長幼、朋友、賓客）、「八政」（飲食、衣服、事爲、異別、度、量、數、制），而且恢復夏歷，承繼三代禮樂，明確頒定許多有意義的傳統節令，如歲首元旦，祭神祭祖，稱觴舉寺，朝會百戲，歌舞娛樂；上元燈節，祀太乙，張燈結彩，歌舞紛呈，夜遊觀燈，上已節，洗濯袚除，去宿垢病，相聚歌舞；清明節，掃墓祭祖，郊遊踏歌；重陽節，飲酒賞菊，登高遊樂；立春或立秋後的第五個戊日，分別稱春社、秋社日，祭祀社神，吹簫擊鼓，聚衆會餐，觀賞百戲。這些節日，以漢族爲主，代代相傳，有些以祭祀和歌舞娛樂爲內容的節日，二千年來盛行不衰，亦使一些古代的民俗舞蹈得以流傳至今，實乃民族之幸也。

【漢代雅舞】…

武德舞：高祖四年作，舞人執干戚，以象天下樂已行武以除亂也。

後演變爲《昭容舞》。

文始舞：本舜之《韶舞》，高祖六年更名，爲文舞。

五行舞：本周之《大武》，秦更名《五行》，漢沿用，爲武舞。

四時舞：孝文作，以明示天下之安和也。

（漢諸帝均用之）

昭德舞：孝武采《武德舞》製之，用於太宗廟。

盛德舞：孝宣采《昭德舞》製之，用於世宗廟。

雲翹舞：漢代新創。〔漢光武平隴蜀，增廣郊祀，

育命舞：漢代新創。〔高皇帝配食，樂奏秦之舞。

大風歌：高祖作，後用於高祖廟。

房中樂：唐山夫人作。采楚聲。

靈星舞：漢朝製作。用於祭祀。

【漢代雜舞】：

鞞舞：舞者持鞞。

鐸舞：舞者持鐸。

巾舞：舞者持巾。

拂舞：舞者執拂。

　　　　統稱「漢四舞」用於宴饗。

盤舞：「歷七盤而蹤躡」，又作盤鼓舞。

袖舞：以舒長袖和廣袖爲特色。

巴渝舞：初爲賓人之舞，後修入雅樂。

翹袖舞：

折腰舞：　以舞容名之，戚夫人擅長此舞。

掌上舞：輕盈之舞，趙飛燕善爲之。

百花舞：以越雋國吸花絲織錦作舞衣，凡花著之不即著落，武帝宮中麗娟者舞以花下，以袖拂衣，滿身都著，舞態愈媚。

淮南舞：有淮南特色的美妙女舞。

陽阿舞：鄭衛之舞，漢代盛行。

另有：齊舞、秦舞、趙舞、楚舞、燕舞、鄭舞、周舞等地方名者及百戲中之舞。

第九章　魏、蜀、吳三國之舞蹈

東漢末年，政局動亂，重臣擅權，王室日衰，各地封建割據，群雄佔山為王，此起彼伏，紛爭不已，延至赤壁之戰，終於形成曹、劉、孫三分鼎立的格局。從公元二百二十年至二百六十五年，史稱「三國」時期。其中，公元二二〇年，漢獻帝「禪位」給曹丕，成立魏國，建都洛陽，至二六五年，司馬炎廢元帝曹奐自立，魏亡。公元二二一年，劉備稱漢帝，建都益州（今四川成都），傳二世，公元二六三年，劉禪降魏，蜀亡。公元二二二年，孫權稱英王，七年後稱帝，建都建業（今江蘇南京），傳至孫皓，公元二八〇年，向晉稱臣。

三國所處的地域和文化傳統不同，舞蹈風格各異，而由於戰爭和存活的時間較短，與漢代太平盛世相比，舞蹈呈現下坡的趨勢。但百戲的內容和節目形式更加豐富，民俗歌舞大量湧入宮廷，而清商樂正式登上歷史舞台，漸漸成為廣為流傳的精美舞種之一，延續數百年之久。

第一節　大力蒐集漢樂

黃巾之亂給漢室予沉重的打擊，天下又不太平，文化凋敝，樂舞散失。而曹氏父子在紛爭的年代，對於蒐集和保存漢樂，有一定的功績。《宋書·樂誌》說：「漢末大亂，眾樂淪缺，魏武平荆州，獲杜夔，善八音，嘗爲漢樂郎，尤悉樂事，於是以爲軍謀祭酒，使創定雅樂。時又有鄧靜、尹商善訓雅樂，哥師尹胡能歌宗廟郊祀之曲，舞師馮肅、服養，曉知先代諸舞，夔悉總領之。遠考經籍，近采故事。魏復先代古樂，自夔始也。」《晉書·樂誌》也說：「魏武挾天下而令諸侯，思一戎而匡九服，時逢吞滅，憲章成蕩。及削平劉表，始獲杜夔，揚鼜總干，式遵前記。」魏武帝重視和振興漢樂，破格重用流落於荆州的杜夔，並由他組織一個精通樂舞的專家班子，考經據典，深入採風，整理和發掘前代樂舞；魏文帝則任命王粲爲軍謀祭酒，蒐集樂舞，並倣之創製雅樂新篇；宮廷中還請一些善漢代樂舞的老藝人回憶和傳授雅樂。這些有利於樂舞發展的舉措，旣是出於君王個人的藝術愛好，又是基於政治目的。古樂與政通，用傳統之樂，表明自己的帝王權位，是秉照天意，繼承正統而得之。

《宋書》載：「文帝黃初二年，改漢《巴渝舞》曰《昭武舞》，改宗廟《安世樂》曰《正世樂》，《嘉至樂》曰《迎靈樂》，《武德樂》曰《武頌樂》，《昭容樂》曰《昭葉樂》，《雲翹舞》曰《鳳翔舞》，《育命舞》曰《靈應舞》，《武德舞》曰《武頌舞》，

《文始舞》曰《大韶舞》，《五行舞》曰《大武舞》。」。又載：「明帝太和初詔曰：

、禮樂之作，所以類物表庸而不忘其本者也。凡音樂以舞為主，自黃帝《雲門》以下至於

周《大武》，皆太廟舞名也。」「今太祖武皇帝樂，宣曰《武始之樂》，武，神武也，武

又跡也，言神武之始，又王跡所起也。高祖文皇帝樂，宣曰《咸熙之舞》，咸，皆也，

熙，興也，言應受命之運，天下由之皆興也。至於群臣述德論功，建定烈祖之稱而未製樂

舞，非所以昭德記功。夫歌以詠德，舞以象事，」「文武為斌，兼秉文武，聖德所以章明

也。臣等謹制樂舞名《章斌之舞》。」「又臣等思惟三舞，宜有總名，可名《大鈞之樂》。

鈞，平也，言大魏三世同功以至降平也。」通過改編先代雅樂，以及新製雅樂，魏用於宗

廟的雅樂舞更加齊備，並兼而用之。

曹魏的雅舞

鳳翔舞	改漢雲翹舞
靈應舞	改漢育命舞
武頌舞	改漢武德舞
大韶舞	改漢文始舞，恢復帝舜韶舞名
大武舞	改漢五行舞，恢復周大武舞名
昭武舞	改漢巴渝舞
武始舞	新創之舞
咸熙舞	新創之舞
章斌舞	新創之舞

曹植倣照漢代《韝舞》，新製《韝舞歌》五篇，一曰精微篇，有「聖皇君四海，德政朝夕宣，萬國咸禮讓，百姓家肅虔」之句；二曰《聖皇篇》，寫曹丕稱帝分封王侯，諸王臨行前感恩和離別的情景；三曰《大魏篇》，表現宮廷宴樂的盛況，歌中曰：「眾吉成集西令，凶邪奸惡並滅亡。黃鶴游殿前，神鼎周四阿。玉馬充乘輿，芝蓋樹九華。白虎戲西除，舍利從辟邪。騏驎躡足舞，鳳凰持翼歌。豐年大置酒，玉尊列廣庭。樂飲過三爵，朱顏暴已形。式宴不違禮，君臣歌鹿鳴。樂人舞鼙鼓，百官雷卡贊者驚」；四曰《孟冬篇》，描繪威武壯觀的校獵表演，歌中云：「鐘鼓鏘鏘，簫管嘈喝。萬騎齊鑣，千乘華蓋」，「魏氏發機，養基撫弦。都盧尋高，搜索猴猿。虔忌孟賁，蹈谷超巒。張目決眥，發怒穿冠。頓熊扼虎，蹴豹搏貙。氣有餘勢，負象而趨，獲車即盈，日側樂終。」歌舞中一派昇平景象，全然是魏室宮廷生活的寫照。從中也可了解傳統《鼙舞》的特色，是歌舞相間，以歌敘事；五曰《靈芝篇》，介紹賢者：《靈芝》、《孟冬》等篇，結尾有「亂」，節奏加快，歌舞進入高潮。

黃初二年，曹丕將漢代的《巴渝舞》，改名《昭武舞》，「使軍謀祭酒王粲改創其詞，槃問巴渝帥李管、種玉歌曲意，試使歌，聽之以考校歌曲，而爲之改爲《矛渝新福歌》、《弩渝新福歌曲》、《安台新福歌曲》、《行詞新福歌曲》，行詞以述魏德。」李管、種玉可能是漢代留下的巴渝鼓員，王粲向他們了解樂舞原來的詞義後，新作《俞兒舞歌》四篇。其中，《矛渝新福歌》詞曰：「漢初建國家，匡九州，蠻荊震服，五刃之革修，安不忘備修。宴我賓師，敬用御夫，永樂無憂。子孫受百福，常與松喬游。蒸庶德，

莫不成歡柔。」《弩渝新福歌》，詞曰：「材官選士，劍弩錯陳，應桴蹈節，俯仰若神。綏我武烈，篤我淳仁。自東自西，莫不來賓。」《安台新福歌》，詞曰：「我功既定，庶士咸綏，樂陳我廣庭，式宴賓與師。昭文德，宣武威。平九有，撫民黎。荷天寵，延壽尸。千載莫我違。」以上三篇，有繼承漢代大統之意，後一章則為已所用，宣揚曹魏的武功德政。《行詞新福歌》，詞曰：「神武用師士素歷，行思廣覆，猛節橫逝。自古立功，莫我弘大，桓桓征四國，愛及海裔。漢國保長慶，乘祚延萬年。」從歌詞可知，曹魏的昭武舞，張弩舞劍，仍保持戰舞的勇武特色。

古之禮樂以周室的六代舞為最高典範，但周之樂舞，至秦已不可得，漢代於是引入民俗之樂，按照周之儀規再創禮樂，至漢末又散失，或其詞難解，而曹魏多方收集和復興，用以頌魏之德，其後各代王室之禮樂，競倣效之，以舊樂填新詞，內容係本朝大事，歌功頌德之詞，舞容則大同小異。下面將晉書、隋書所載，有關漢、魏、吳、晉、梁、北齊、北周的鼓吹曲列表觀覽，從中可領略古代禮樂蛻變之軌跡。

鼓吹曲之蛻變概覽表(一)

漢代原名	《朱鷺》	《思悲翁》	《艾如初》
曹魏之名	《楚之平》 言魏也	《思放翁》 言曹公也	《戰呂布》 言曹公東圍臨淮，擒呂布也
孫吳之名	《炎精缺》 言漢室衰，孫堅奮迅猛志，念在匡救，王迹始乎此也。	《漢之季》 言堅悼漢之微，痛董卓之亂，興兵奮擊，功蓋海內也。	《摅武師》 言權卒父之業而征伐也。
晉代之名	《靈之祥》 言宣帝之佐委，猶舜之事堯，既有不瑞之征，又能用武以殊孟達之逆命也。	《宴受命》 言宣帝御諸葛亮，養威重運神兵，亮震飾而死也。	《征遼東》 言宣帝陵大海之表，討滅公孫氏，而梟其首也。
南梁之名	《木紀謝》 言齊謝梁升也。	《賢首山》 言武帝破魏軍於司部，肇王迹也。	《桐柏山》 言武帝牧司王業彌章也。
北齊之名	《水德謝》 言魏謝齊興也。	《出山東》 言神武戰於阿，創大業，破爾朱兆也。	《戰韓陵》 言神武滅四胡，定京洛，遠近賓服也。
北周之名	《玄精季》 言魏道陵迹太祖肇開王業。	《征隴西》 言太祖起兵征誅侯莫陳悅，掃清隴右也。	《迎魏帝》 言武西幸，太祖奉迎，宅關中也。

鼓吹曲之蛻變概覽表(二)

漢代原名	《上之回》	《雍離》	《戰城南》	《巫山高》
曹魏之名	《克官渡》言曹公與袁紹戰於官渡還譙數收藏死亡士卒也。	《雍離》	《定武功》言曹公初破鄴，武功之定始乎此也。	《屠柳城》言曹公越北塞，歷白檀，破三郡，烏桓於柳城也。
孫吳之名	《烏林》言魏武既破荊州，順流東下，欲來爭鋒，權命將周瑜逆擊之手烏林而破之也。	《秋風》言權悅以使人，人忘其死也。	《克皖城》言魏武圖並兼，而權親征破之於皖也。	《關背德》言蜀將關羽背異吳德，權引師浮江而擒之也。
晉代之名	《宣輔政》言宣帝聖道深遠，撥亂反正，網羅文武之才，以定三儀之序也。	《時運多難》言宣帝致討吳方，有征無化也。	《景龍飛》言景帝克明威，教賞順夷逆，降無疆崇洪基也。	《平玉衡》言景帝一萬國之殊風，齊四海之乘心，禮賢養士而篡洪業也。
南梁之名	《道亡》言東昏喪道，義師赴樊鄧也。	《忱威》言破加湖元勛也。	《漢東流》言義師克魯山城也。	《鶴樓峻》言平郢城，兵威無敵也。
北齊之名	《珍關隴》言神武遣侯莫陳悅賀拔岳定關隴，平河處漢北款，秦中附也。	《滅山湖》言神武屠蠭升，高車懷殊俗蠕蠕來向化也。	《立武定》言神武立魏王，天下既安，而能遷于鄴也。	《戰芒山》言神武斬周十萬之眾，其身將脫身走兔也。
北周之名	《平竇泰》言太祖擁兵討秦，悉擒斬也。	《復恒農》言太祖攻復陝城關東震肅也。	《克沙苑》言神武脫身至河單舟走兔也。	《戰河陽》言太祖破神武於河上，斬其將高敖曹，莫多數貨文也。

鼓吹曲之蛻變概覽表㈢

漢代原名	《上陵》	《將進酒》	《君馬還》	《芳樹》
曹魏之名	《平南荊》 言曹公平荊州也。	《平關中》 言曹公征馬超定關中也。	《君馬還》	《邕熙》 言魏氏臨其國君臣邕穆庶績咸熙也。
孫吳之名	《通荊州》 言權與蜀交好齊盟，中有關羽自失之衍，終復初好也。	《章洪德》 言權章其大德，而遠方來附也。	《君馬還》	《承天命》 言其時主聖德踐位，道化至聖也。
晉代之名	《文皇統百揆》 言文帝始終百揆，用人有序，以數太平之化也。	《因時運》 言因時運變，聖謀潛施，解長蛇之交，離群桀之黨，以武齊文，以其德也。	《金靈運》 言聖皇踐作，致敬宗廟，而孝道行於天下也。	《天序》 言聖皇應歷受祥，弘濟大化，用人盡其才。
南梁之名	《昏王恣淫慝》 言東昏政亂，武帝起義平九江，姑熟，大破朱雀，伐罪吊人也。	《石首局》 言義師平京城，仍廢昏定大事也。		《于穆》 言大梁闢遠，君臣和樂，休祚方遠也。
北齊之名	《擒蕭明》 言梁遺子貞陽侯來寇彭宋，文襄帝遺太尉清河王岳，戰擒殄俘馘萬計也。	《破侯景》 言文襄遺河王丘，擒殄侯景，克復河南也。	《定汝潁》 言文襄遺清河王岳擒周大將軍王思政於長葛，汝潁悉平也。	《古淮南》 言文襄遺清河王岳南翦梁國獲其司徒陸法，克壽春合肥鍾離淮陽，盡取江北之
北周之名	《平漢東》 言太祖命將平隋郡安陸，俘馘萬計也。	《取巴蜀》 言太祖遺軍平定蜀地也。	《哲皇出》 言高祖以聖德繼天，天下白風也。	《受魏禪》 言閔帝受終於魏，君臨萬國也。

鼓吹曲之蛻變概覽表㈣

漢代原名	《有所思》	《雉子班》	《聖人出》	《上邪》	《臨高台》
曹魏之名	《應帝胡》言文帝以聖德受命，應運期也。	《雉子班》	《聖人出》	《太和》言明帝繼體承統，太和改元，德澤流布也。	《臨高台》
孫吳之名	《順歷數》吾權順籙符之府，而建大號也。	《雉子班》		《玄化》言其時主修文武，則天而行，仁澤流治，天下義樂也。	
晉代之名	《惟庸蜀》言文帝既平萬乘之蜀，封建萬國，復五等之爵也。	《于穆我還》言聖皇受祥，德合神明也。	《仲春振旅》言大晉申文武之教畋獵以時也。	《大晉承運期》言聖皇應籙受圖，化象神明也。	《夏苗田》言大晉畋獵順時，為苗除害也。
南梁之名	《期運集》言武帝應籙受祥，德盛。			《惟大梁》言梁德廣遠，仁化治也。	
北齊之名	《嗣丕基》言文宣帝統纘大業也。	《聖道治》言文克隆堂構，無思不服也。	《受魏禪》言文宣應天順人也。	《平滁海》言蠕蠕盡部落入寇武州之塞，而文宣命將出征，平殄北方，滅其國也。	《服江南》言文宣道治無外，梁主蕭繹來附化也。
北周之名	《拔江陵》言太祖命將擒蕭繹，平南工也。	《平東夏》言高祖親率六師破齊搞齊玗青州，舉平定山東也。	《擒明徹》言陳將吳明徹侵軼徐部，高祖遺將，盡俘其眾也。	《宣重光》言明帝入承大統，載隆皇道也。	

鼓吹曲之蛻變概覽表(五)

漢代原名	《遠如期》	《不留》	《務成》	《玄元》	《黃爵行》	《釣竿》
曹魏之名	《遠如期》	《不留》	《務成》	《玄元》	《黃爵行》	《釣竿》
孫吳之名						
晉代之名	《仲秋獵田》言太晉雖有文德，不廢武事，順時以	《順天道》言仲冬天閱，用武修文，大晉之德配天也。	《唐堯》言聖皇陟帝位，德化光四表也。	《玄元》言聖皇用人，各盡其才也。	《伯益》言赤鳥銜書，有周以興，今聖皇受命，神雀來也。	《釣竿》言聖皇德配堯舜，又有呂望之佐，濟大功，致太平也。
南梁之名						
北齊之名	《刑罰中》言孝昭帝舉直措枉，獄訟無怨也。	《遠夷至》言時主化露海外，西夷諸國遣使朝貢也。	《嘉瑞臻》言時主應期，河清龍見，符瑞總至也。	《成禮樂》言時主功成化治，製禮作樂也。		
北周之名						

曹魏也十分重視百戲奇伎，鑒於黃巾以妖術惑衆的教訓，爲防止倡亂，曹操把善百戲雜技的著名人士，如甘始、郤儉、左慈之流，悉收羅到洛陽。曹操很喜歡觀看左慈的表演，於宴請賓客時，常讓左慈參加，並令其表演攝取之術。曹植《辯道論》說，把這些有特殊技能的方士，集中於魏都，不是爲了求仙得道，而是便於安撫和控制，「誠恐斯人之徒，接奸究以欺衆，引妖邪以惑民，豈復欲觀神仙於瀛洲，求安期於海島，釋金輅而履云興，棄六驥而美飛龍哉？」

當時，有一位才能出衆善於歌舞的名士，名阮瑀，不聽詔令，爲躲避曹操的邀請而逃入深山，官府就派人追捕，放火燒山，捉住阮瑀，強行送到長安。在一次宴請賓客的聚會上，曹操有意給予羞辱，令阮瑀和樂工一起，爲賓客演奏歌舞，席間，瑀起而歌曰：「奕奕天門開，大魏應期運，青蓋蓋九州，在東西人怨。士爲知己死，女爲悅者玩，思義苟敷暢，他人焉能亂？」用歌舞既頌揚魏德，又表明拒不應招的理由，禹瑀因「爲曲既捷，音聲殊妙」而得到曹操的諒解，遂升爲座上賓。

可是，另一位著名的外科醫生華陀，卻沒有得到這樣的機遇。華陀因拒絕應招到魏都，被關入監獄，並慘遭殺害。華陀是沛國譙縣人，爲人清高，不願依附權貴，他除了醫術高明，還善於編製健身舞蹈。他對求醫者說，古代求仙的人，楷倣熊晃動脖子，模倣鷂鷹四下張望，伸展拉長腰肢和身體，活動各個關節，以求長生不老。華陀創作一種健身舞蹈，稱「五禽戲」，其中有模倣虎、鹿、熊、猿猴和鳥的動作，可謂我國創造成套保健舞蹈的先驅者之一。

大批身懷絕技藝術的人士集中於都城，互相切磋，競演比美，給漢末已趨衰微的百

戲，帶來繁榮復興的生機。曹丕將稱帝前，衣錦回鄉，於故地慰問將士，大演巴渝、輪

舞、劍舞、幻術等百戲。《隸釋・魏大饗碑》載：「八月八日，大饗於礁，旨酒波流，肴

烝陵積，瞽師設縣，金奏贊樂。六變既畢，乃陳秘戲，巴渝丸劍，奇舞麗倒，衝狹鋋鋒，

上索蹋高，觳鼎緣橦，舞輪擿鏡，聘狗逐兔，戲馬立騎之妙技。白虎青鹿，辟非辟邪，魚

龍靈龜，國鎮之怪獸。瓖變屢出，異巧神化。」魏明帝曹叡喜歡魚龍漫衍，弄馬倒術，在

他的後宮中，官女舞伎達千人之衆。有人向曹叡貢獻一部百戲模型，製作精巧，誰見誰

愛，可惜不能活動，當時有博士者名馬鈞就進行改造，他以水為動力，使木人模型活動起

來，有的跳舞、倒懸，有的跳丸弄劍，姿態栩栩如生，就好像眞的樂伎表演一樣，令觀者

大飽眼福。

在王室的倡導下，魏國的歌舞百戲，「備如漢西京之制」，同時增加一些新的節目。

左思《魏都賦》描繪魏都鄴的歌舞曰：

「延廣樂，奏九戰，冠《韶》、《夏》，冒《六莖》。傛響起，疑震霆，天宇骹，地

盧驚，憶如天帝之所興作，瀛之所曾聆。金、石、絲、竹之恒韻，匏土草木之常調，干戚

羽旄之節好，清謳徵吟之妙要，世世之所日用，耳目之所聞覺，雜糅紛錯，兼該泛博。鞮

鞻所掌之音，秝昧任禁之曲，以娛四夷之君，以睦八荒之俗……。」

魏國以正統的面目出現，其歌舞與其他地方的相比，氣魄要大得多，尤其是用於禮儀

盛典之舞，重視漢代傳統的精神，體現出一種博大莊重雄渾之美。

第二節　清商樂與銅雀伎

曹魏時期，清商樂開始盛行。清商樂原是中原地區民間歌舞，進入宮廷後，經文人的改造而名清商，是一種有獨特風格的樂舞。有著強烈的藝術感染力，清遠悠揚，賞心悅目，帶有悲憫哀怨的色彩。六朝將俗樂舞統稱清商，張衡說它是「秘舞」，是與古舞相比較而謂之妖冶放蕩，當時表演此樂，對觀賞者的範圍，要給予限制。《西京賦》載：

「歷掖庭，適歡館，捐衰色，從嫵婉，促中堂之狹坐，羽觴行而無算。秘舞更奏，妙材騁伎，妖蠱艷夫夏姬，美聲暢於虞氏。始徐進而贏形，似不任乎羅綺。嚼清商而卻轉，增嬋娟以此豸。」

薛綜解釋說：「清商，鄭音。鄭音即俗樂也，」「嬋娟此豸，姿態妖蠱也。」故蔡邕說：「清商其詞不足採。」

清商樂於漢代末年已見其名，《後漢書‧仲長統傳》中載有：「彈南國之雅操，發清商之妙曲」之句。《樂府雜錄‧清商曲詞》序，說其來源是清商三調，「清商樂，一曰《清樂》，《清樂》者，九代之遺聲，其始即相和三調是也，並漢魏以來舊曲，其詞皆古調，及魏三祖所作。」在漢代流行的相和歌中，「依琴五調調聲之法，以均樂器，其瑟調以角爲主，清調以商爲主，平調以官爲主，五調各以一聲爲主，然後錯採衆聲，以文飾

以角爲主，清調以商爲主，平調以官爲主，五調各以一聲爲主，然後錯採衆聲，以文飾之。」故舉清商即可代表三調。對此種見解亦有異議，《淮南子》等著作，認爲「清商」出自古之「商歌」，高誘註說：「清，商也；濁，官也。」南朝王僧虔論《清商樂》說：「今之清商，實由銅爵（雀），魏氏三祖，風流可懷，京、洛相高，江左彌重。」

曹操、曹丕、曹植父子均喜愛清商樂，曾親自寫了許多著名的清商舞歌，如「對酒當歌，人生幾何」的《對酒》，「天地何長久，人道居何短」的《願登》，以及《步出夏門行》、《蒿里行》、《苦寒行》等名篇，都是清商樂伎經常演唱的樂章。曹氏父子個人的愛好和特有的藝術修養，使清商樂的形式，得以脫穎而出，並迅速得到推廣。「時有宋容華者，清澈好聲，善倡此曲，當時特妙，」而柴玉、左延年等善作此樂的樂人，則倍受寵愛。

爲擴大歌舞隊伍和提高演員的技藝，魏官中重視清商樂舞的教習，不拘一格，多方網羅樂舞人材。當時，洛陽有一位著名的樂伎來鶯兒，在動亂中流落到曹營。來鶯兒藝術才華出衆，擅長清商，成爲曹操的侍妾後，卻與曹操身邊的一名侍衛相愛。此事被發覺，侍衛被判死刑，臨難前來鶯兒挺身而出，請求代情人伏法，曹操出於愛才之心，令其訓練其他歌女學習歌舞，以代替自己的職守。來鶯兒於是挑選出四名樂伎，精心訓練月餘，使她們的歌舞水準達到一個新的高度，侍衛的死罪也獲得曹操的寬恕。

建安十五年（公元二一○年），曹操於鄴城（今河北臨漳西）建銅雀台，置房屋一百二十間，樓巔安鑄作展翅欲飛狀的大銅雀，因而名之。銅雀台與金虎台、冰井台有道路、

樓閣相接，合稱「三台」，銅雀台內陳設豪華，廣置姬妾舞伎，見於古書的有莫瓊樹、段巧笑、薛夜來、陳尙衣等人。後唐馬縞《中華古今註》說：「瓊樹始置爲蟬鬢，望之縹緲如蟬翠；巧笑始以錦衣絲履，作紫粉拂面；尙衣能歌舞；夜來善爲衣裳。皆爲一時之冠絕。」曹操常居於銅雀台中，觀賞清商歌舞，同時，令樂伎皆劃細長的黛眉，美其名曰：「仙娥妝」。《魏志・武帝紀》註引《曹瞞傳》說：「太祖爲人挑剔，無威重，好音樂，倡優在側，常以日達夕。」曹操對清商如此沉湎，以致臨死前還立下遺囑，將其陵墓建在鄴城的西山崗上，令平時爲他表演清商的樂伎，繼續留住在銅雀台上，「每月旦、十五日，自朝至夕，輒向帳中作伎。」讓他的亡靈仍按時欣賞歌舞。後代之人感慨系之，著有許多描繪銅雀伎的詩詞。唐人劉商《銅雀伎》云：

「魏主矜蛾眉，美人美於玉。

高台無盡夜，歌舞竟未足。

盛色如轉圜，夕陽落深谷。

仍令身歿後，尚足平生欲。

紅粉橫淚痕，調弦空向屋。

舉頭君不在，唯見西陵木。

……」

羅隱作的《銅雀台》詩也說：

> 強歌強舞竟難勝，花落花開淚滿繒。
>
> 祇合當年伴君死，免教憔悴望西陵。

詩詞中均對把一生獻給清商樂的銅雀伎，表示深切的同情和婉惜。

曹丕稱帝後，專門成立清商署，將清商樂從鼓吹樂中分離出來，由清商令、承主管。魏明帝曹叡之時，宮中專業的歌舞班子上千人，其中有許多擅長清商者。魏齊王曹芳更迷好清商樂，《魏書》載：「帝每見九親婦女有美色，或留以付清商。」晉代的皇帝也喜歡清商歌舞，保留清商署，並由著名的音樂家荀勖，主持清商樂舞的改編和創作。

東晉南遷，清商樂隨之分流，除少部分雅樂外，北與西域歌舞結合，南融於江南俗樂中，蛻變爲新聲。《舊唐書·音樂誌》說：「永嘉之亂，五都淪復，遺聲舊制，散落江左、宋梁之間，南朝文物，號爲最盛，人謠國俗，亦世有新聲。」清商新聲，包括《西曲》、《吳歌》、《江南弄》、《神弦歌》、《上雲樂》、《雅歌》等，風格不同，內容各異，表演形式愈加優美而豐富，成爲六朝遍及南北的主要舞種。

清商樂傳到隋代，得到文帝楊堅的重視。《通典》載：「文帝聽之，善其節奏，曰：此華夏正聲木。昔因永嘉流於江外，我受天明命，今復會同，雖賞逐時遷，而古致猶在。

音，使其趨於靡麗。隋、唐的七部樂、九部樂、十部樂中，均列入清商為一部，以後漸漸衰微，武則天時，清商僅存六十三曲，由於人們意趣的轉變，所謂「情變聽改，稍漫冷落，十數年間，亡者將半」宮廷中的清商樂伎隨之流散，開元之前，能配樂演奏的唯餘《春江花月夜》、《明君》、《楊叛兒》、《白紵》、《堂堂》等八曲，以後宮中教授清商舊曲的李郎子也離去，於是「清樂之歌闕焉。」

第三節　以舞抒情以舞相屬

中古之時，人們喜好歌舞，也善於歌舞，從君王至普通的士人，常以歌舞抒發自己的心志。此種歌舞，形式自由，舞者可以因時因地，觸景生情，有感而發，隨即歌之舞之。各時代的社會風尚不同，表演的風格則不同，並帶有舞者本人的氣質和特色。魏、晉之時，「皆以放任為達」，即興的歌舞，則講究「順性」、「適性」、「重情」、「稱情」。

《文心雕龍·樂府》說：「魏之三祖，氣爽才麗，」「或述酣宴，或傷羈戍，志不出淫蕩，詞不離於哀思。」曹操是叱吒風雲，挾天子以令諸侯的一代梟雄，文學藝術上頗有造詣，「如幽燕老將，氣韻沉雄。」張華《博物志》說：「恒譚、蔡邕善音樂，……太祖皆與埒能。」蔡邕、桓譚都是漢末著名的音樂家，而曹操卻自恃，能與這兩人的樂舞學識比美。裴松之《三國志註》引《魏書》載：太祖「登高必賦，及造新詩，被之管弦，皆成樂章。」曹操少年時代即「機警、有權術，而任俠放蕩，不治行業，故世人未之奇也，」

樂章。」曹操少年時代即「機警、有權術，而任俠放蕩，故世人未之奇也，」自小養成的任俠放蕩不拘禮法的習性，在曹操風雲際際之後，仍流露於即興而作的歌舞中。

建安年間，曹操攻伐袁譚，於南皮將其斬首，凱旋而歸的路上，躊躇滿志，得意忘形，「作鼓吹，自稱萬歲，」騎在馬上，拍著巴掌作舞。曹、袁相爭，袁紹兵敗退到烏桓，建安十二年，爲防止紹東山再起，曹操親自率領大軍北征，踏頓一戰斬之，又「繫鞍於馬上抃舞。」同時還登大碣石山（今河北境內），面對大海，慷慨高歌，盡抒胸中壯志豪情。《樂府》將之收錄入舞歌中，題《步出夏門行》，有「艷」一章，「正曲」四章，即《觀滄海》、《冬十月》、《土不同》、《龜雖壽》，其詞鏗鏘有力，蘊意深刻，配以弦管，聲容並茂。其中第一曲《觀滄海》，歌曰：

「東臨碣石，以觀滄海，水何澹澹，山島竦峙。樹木叢生，百草豐茂，秋風蕭瑟，洪波湧起。日月之行，若出其中，星漢粲爛，若出其里。幸甚志哉，歌以詠志。」

大海般的胸懷，波爛壯闊的情感，蒼勁豪放之氣，隨歌舞噴礡而出，給人以力量和鼓舞。最後一曲名《龜雖壽》，歌曰：

「神龜雖壽，猶有競時，騰蛇乘霧，終為土灰。老驥伏櫪，志在千里，烈士暮年，壯心不已。盈縮之期，不但在天，養怡之福，可得永年。幸甚至哉，歌以詠志。」

曹操當年五十三歲，為統一天下，與天爭年，表現出積極進取的堅強意志，歌中「烈士暮年，壯心不已」等語，為千古名句，成為有志長者的座右銘。

曹丕也寫了許多清商舞歌，他是曹操的次子，「好文學，以著述為務」，又善權術，嗣位為魏王，隨取漢自立為帝，他寫的樂章，多描繪愛情和游子思婦之情，細膩纏綿，如《燕歌行》，是現存最早、最完整的七言詩，逐句押韻。歌中有「賤妾煢煢守空房，憂來思君不敢忘，不覺淚下沾衣裳。援琴鳴弦發清商，短歌微吟不能長。」之句，表現少婦於深秋月夜，思念遠出不歸的丈夫，援琴吟舞。清商曲調本應幽雅徐緩，而少婦因內心焦慮，卻演奏出短促激越的音調。

曹操的第三子曹植，字子建，是一名才華橫溢的才子，少年時深受太祖鍾愛，年長因放蕩不羈而失寵，其兄曹丕為帝，倍受猜忌，曾被迫七步成詩，而「煮豆燃豆萁，豆在釜中泣，本是同根生，相煎何太急」的即席詩流傳至今，發人深思。曹植十一年裡，三遷封國，四改爵位，「思布衣而不能得」，終於抑鬱而終，卒諡思，後人稱為陳思王。

曹植多才多藝，文思敏捷，對五言詩歌的發展，有重大貢獻。他的歌舞，超群脫俗，浪漫、慷慨、又帶哀怨，故常發悲吟之句，如「悲歌屬響，咀嚼清商」，「溺素箏而慷慨，揚

大雅之哀吟，仰清風以漢息，寄餘思於悲弦」，「烈士多悲心」，「高樹多悲風」等。鐘嶸《詩品》說子建「骨氣清高，詞采華茂，情兼雅怨，體被文質。」

時有名士邯鄲淳，博學多才，應聘到曹植處。植很高興，請他坐，但並不交談，而是自顧自先洗澡，浴後，塗粉化妝，裸著上身，以手拍胸，先跳粗獷的胡舞《五椎鍛》，又舞劍跳丸，接著朗誦戲文、小說幾千字，並問旁坐的邯鄲淳「表演得如何」，絲毫沒有矯柔做作虛僞的姿態，把這些活動進行完畢，才從容更衣整容，與邯鄲淳一起，縱論古今和天下大事。其坦率和豪邁的氣慨，使邯鄲淳欽佩不已。

曹植雖然在政治上不得意，卻是曹魏王族中重要的一員，曾多次上書，企求獲得重任，他新製的《巴渝舞歌》、《鞞舞歌》等倣古雅樂，仍然是竭力粉飾太平，維護魏王朝的利益。如《聖皇》舞曲歌詞，描繪魏文帝曹丕即帝位，盛德如雲，分封諸王，諸王誠惶誠恐，載歌載舞，感恩載德。

曹植對佛家學說亦有研究，曾將天竺傳入難解的梵文，演繹成通俗的漢語，使佛教音樂「梵唄」的形式得以在中原推廣。《法苑珠林》載：

「植每讀佛經，輒流連嗟玩，以爲至道之宗極也。遂製轉贊七聲，升降曲折之響，世之諷誦，成憲章焉。嘗游魚山，忽聞空中梵天之響，清雅哀婉，其聲動心，獨聽良久，而侍御皆聞。植深感神理，彌悟法應，乃摹其聲節，寫爲梵唄，撰文製音，傳爲後式，梵聲顯世，始於此焉。」

中國化佛音的流傳，是否始於曹植，說法不一，但依據《法苑珠林》等古籍所載，曹

植製的佛樂，融入中原樂舞的色彩，符合於漢人的審美觀念，是佛教樂舞在中土得以迅速普及的重要原因之一。

《洛神賦》是曹植的代表作，與屈原的《九歌》有異曲同工之妙，詞藻華麗，可歌可舞。賦中的洛神是美麗而理想的樂舞形象。

其形也「翩若驚鴻，婉若游龍，榮耀秋菊，華茂青松。彷彿兮若輕雲之蔽月，飄颻兮若流風之迴雪。遠而望之，皎若太陽升朝霞。近而察之，灼若芙蓉出綠波」「穠纖得衷，修短合度」，「環姿艷逸，儀靜休閒，柔情悼態，媚於語言。」

其情也，「步踟躕於山隅，於是忽焉縱體，以遨以嬉。左倚采旄，右蔭桂旗，攘皓腕於神滸兮，采湍瀨之玄芝，余情悅其淑美兮，心振蕩而不悅。」「竦輕軀似鶴立，若將飛而未翔，踐椒涂之郁烈，步蘅薄而流芳。陵波微步，羅襪生塵，動無常則，若危若安，進止難期，若往若還」。「華容婀娜，令我忘歲。」

美妙的舞姿，「揚輕桂之猗靡兮，翳修袖之延竚，體迅飛鳧，飄忽若神。」「聲哀歷而彌長。」

賦中描繪精美絕倫的仙境歌舞場面，正是清商樂舞的提煉昇華。

中古之時，即興舞蹈中，有一種習俗，稱「以舞相屬」，通常在宴席上，由主人或一客人先起而自舞，舞到席上某一人跟前，以眼、手示意，以舞相屬，被屬者當即起舞，再以同樣方法，用舞屬另一人，依次輪換，盡興盡禮，類似邀請舞，是今日交誼舞的濫觴。

唐司馬貞《索隱》云：「屬，猶委也，付也」，「若今之舞訖相勸也。」《宋書、樂誌》說：「魏、晉以來，尤重以舞相屬。所屬者代起舞，猶若飲酒以盃相屬也。」

「以舞相屬」，是一種社交禮儀，體現著人與人間的相互尊重，又是席中自娛助興的節目，所以有一定的規則，當某人被屬，要愉快地起而響應，舞蹈中的神情姿態都有講究，應該旋轉的時候，必須旋轉，違背這些常規，將被視為非禮，故有人利用此場合，有意表示出對某人的藐視。

古書中記載有多起事例，皆因不遵守「以舞相屬」的習慣，而反目成仇。《史記、灌夫傳》載：武安侯田蚡，約灌夫同至寶嬰家赴宴，屆時，田蚡卻無故違約，令性情剛烈的灌夫十分生氣，在宴會上，「及飲，酒酣，夫起屬丞相（即田蚡），丞相不起」，灌夫於是借酒勢大罵田蚡，弄得不歡而散。《後漢書》中也講了一則「以舞相屬」的故事，東漢的蔡邕是一位名士，因遭誣陷而流放五原，被官府管制九個月的時間，適逢朝廷大赦，準備起程回家，監守的主管長官五原太守王智，為拉攏蔡邕，此時前踞後恭，假惺惺地設酒宴為蔡餞行。「酒酣，智起舞，屬邕，邕不為報。智者，中常侍王甫弟也」，素貴驕，慚於賓客，訴邕曰：「徒敢輕我」！邕拂衣而去。」蔡邕因為鄙王智之為人，故於以舞相屬時，有意不加理睬。此舉卻更加得罪了權貴，於是，王智無中生有，編造罪行，向皇帝「密告邕怨於囚放，謗訕朝廷，內寵惡之。邕慮卒不免，乃亡命江海，遠跡吳會。」蔡邕因此逃亡江南達十二年之久。

三國的陶謙，少察孝廉，官至尚書郎、除舒令，為人剛直不阿，有大節。東吳郡守張磐，是謙父親的朋友，想與謙親近，而陶謙因其名聲不佳，恥為之屈，《陶謙傳》裴松之註引《吳書》說：陶謙「與眾還城，因以公事進見。坐罷，磐常私還，入與謙飲宴，或拒

不爲留。常以舞屬謙，謙不爲起。因強之，及舞，又不轉。磐曰：「不當轉邪」？曰：「不可轉，轉則勝人」。由是不樂，卒以構隙。」以舞相屬蘊含著情操氣節，故陶謙寧願棄官而去，也不屑與張磐作屬舞。

屬舞之風於晉代依然盛行，《宋書》載有「謝安舞以屬桓嗣」之事。南朝齊、梁年間，士大夫中相屬舞風漸式微，也許由於社會動蕩，坦然相處的社會風氣有所改變，故沈約說「近世以來，此風絕矣」。但據《舊唐書、燕王忠傳》載：「燕王忠字正本，高宗長子也。高宗初入東宮而生忠。宴宮僚於弘教殿。太宗幸宮，顧謂宮臣曰：「頃來王業稍可，非無酒食而唐突卿等，宴會者，朕初有此孫，故相就爲樂耳」。太宗酒酣起舞，以屬群臣。在位於是遍舞，盡日而罷。」君臣之間也可以舞相屬，可見唐代仍有「以舞相屬」的遺風。

第四節　蜀國之舞蹈

蜀國地處西南，偏隅一方，加以連年征伐，歌舞的規模和創作，遠不及魏、吳之興盛。而川、黔、滇自古即爲多民族聚居區，民族、民俗歌舞各有濃郁的地方特色，巴女的表演，頗負盛名，劉備之入川，亦將中原歌舞帶入天府之國。富貴之家，每逢喜慶或宴請，高朋滿座，張燈結彩，弦歌女舞，相娛助興。左思的《蜀都賦》描繪蜀都益州宴樂歌舞曰：

「若其舊俗，終冬始春，吉日良辰，置酒高堂，以御嘉賓。金罍中坐，肴桶四陳，觴以清醥，鮮以紫鱗。羽爵執競，絲竹乃發。巴姬彈弦，漢女擊節。起西音於促柱，歌《江上》以飆屬。紆長袖而屢舞，翩躚躚以裔裔。」

酒宴之上，主客不拘形跡開懷暢飲，而美妙的歌聲，翩翩的舞姿更令人陶醉，難怪赴宴之人「樂飲今夕，一醉累月。」

蜀主劉備，胸有城府。建安十七年，在龐統的協助下，劉備率軍從葭萌（今四川廣元）回師成都，進攻劉璋，軍隊所至，勢如破竹。在勝利面前，劉備得意忘形，於涪（今四川綿陽）地大擺慶功宴，動用許多女舞樂伎，摻雜其間，歌舞相慶。此事遭到龐統的反對，嚴正勸諫說：進攻別人土地，遍地瘡痍，到處是戰爭的創傷，如果還尋歡作樂，非仁者之師。備於是收起懈怠放縱之心，暫罷歌舞，厲心求治，終於取得西川之地，成其帝業。

劉備也善於用歌舞娛樂的形式，化解屬下的糾紛。蜀國有兩名頗有才華的學士，一名許慈，一名胡潛，兩人皆恃才自傲，互不服氣，並由對國事的不同意見，發展到私下爭鬥，對朝政很不利。《三國誌‧蜀書‧許慈傳》載：許胡二人「謗讟忿爭，形於聲色，書籍有無，不相通借，時尋楚撻，以相震撼。」同僚們多方勸解無效，劉備只好親自干預。於是「先主愍其若斯，群僚大會，使倡家假為二子之容，做其訟鬥之狀，酒酣樂作，以為嬉戲，初以詞義相難，終以刀杖相屈，用惑切之。」劉備使優伶演出的「許胡克伐」，有

簡單的情節，包括化妝模倣的動作，音樂伴奏、舞蹈、說白等表演。此種殿門滑稽之戲，是漢代角抵奇戲的發展，表明蜀宮中有善演百戲的優伶。

蜀國丞相諸葛亮，字孔明，是古今聞名足智多謀的人物，他早年隱居隆中，修心養性，撫琴歌舞，胸中蘊藏天下大事，被譽為「臥龍」，先主三顧茅蘆，請之出仕，為蜀國運籌惟幄，鞠躬盡粹，死而後已。蜀國是個多民族的地區，經常出現反叛和騷亂，為鞏固後方，諸葛亮多次進入蠻荒之地，創造了「七擒七縱孟獲」，以心戰為上的著名戰例。據說諸葛亮於南征中，曾創製銅質的「諸葛鼓」，令軍士用之煮飯、報警、演練和作樂，明代書籍中有「諸葛鼓」之稱謂，西南地區留傳有「諸葛鼓」的故事，而成都武侯祠珍藏的四面「諸葛鼓」，最大的一面高四十厘米，面徑六十厘米，形圓束腰，鼓面暈圈之間及腹部有精緻的圖案紋飾，形製古樸，是公元五世紀左右的遺物。

銅鼓是南方多民族的樂器，銅鼓一響，歌之舞之，又是族人集會、慶典、祭祀中之聖物。《魏書·僚傳》載，四川土著僚族「鑄銅為器，大口寬腹，名曰銅爨，既薄卻輕，易於熟食。」是與銅鼓近似的銅釜。《木蘭詩》中云：「朔氣傳金柝，寒光照鐵衣」，「金柝」作為古代軍伍之物，白天為炊具，夜晚用以敲擊巡邏，並漸漸分化蛻變為銅鼓之樂器。但據有關學者考證，正史中不見諸葛製鼓的記載，而銅鼓多出自雲南，也許是諸葛亮因其便利，用於軍中，並隨軍帶回蜀都。

諸葛亮在南征中，於兩軍交戰時，常利用險峻的地形，實施火攻，陷入重圍者，死傷無數。傳說丞相回師凱旋時，於水邊祭奠，親自吟詞舞蹈，撫慰和超渡死去的英靈，哀痛

欲絕之情，使蠻夷人深受感動，世代奉諸葛孔明為神。

蜀國的另一名大將關羽，字雲長，一生忠義，浩然正氣，可燭天日，世稱「關公」、「關聖帝」。劉備入川後，關羽留守荊州，因拒與孫權聯姻，蜀吳不和，被孫權派兵所圍，《江表傳》載：「孫權使朱儵喻關羽降，羽乃作象人於城上而潛遁。」關羽於危急中，作象人而迷惑敵軍，說關羽軍中有歌舞倡優隨軍活動，所以才能讓數量眾多的象人，上城樓作疑兵。

傳說關羽在征戰中，與當時善歌舞的絕色女子貂蟬，結下不解之緣。貂蟬，在宋以前的史書中不見其名，可能是後人的附會。但古代利用美女達到某一目的的事例屢見不鮮，元代以後貂蟬的形象愈加鮮明，並編入戲曲中，故錄之以見古代舞伎的作用。傳說中的貂蟬是漢末一名美女，深明大義，十二、三歲時，她的舞技已名播長安，被司徒王允收為義女，為除「漢賊」，以美色歌舞迷住董卓和呂布，使卓和布因離間而先後被殺。依附曹操後，又被作為美人計贈給關羽，當時劉備兵敗，關羽因護衛二位皇嫂身陷曹營，曹操很賞識關羽，企圖使其降服，賜金封侯，日日酒宴歌舞，貂蟬作為間諜，到關羽身邊，她清歌曼舞，光彩照人。而雲長神色凜然，坐懷不亂，不為美色艷舞所惑，使貂蟬深受感動，向關羽敞露真情。當關羽得知劉備的下落，毅然封金掛印而去，曹操想以毒酒鴆殺之，貂蟬卻搶先喝下藥酒，代關羽而亡，傳說中樹立的這一巾幗英雄，令人讚嘆婉惜不已。

劉備的兒子劉禪，則是一名昏庸懦弱的君主。蜀國因有諸葛亮的輔佐，得以昌盛一時，孔明去世，宦官黃皓結黨擅權，「阿斗」無人鉗制，放縱享受，日夜沉緬於歌舞酒色

中，朝政日衰。景耀六年，魏國征西將軍鄧艾、鎮西將軍鍾會聯合攻蜀，後主劉禪屈膝降

魏，旋被遷往洛陽，封安樂縣公，食邑一萬戶。喪國的劉禪，安於現狀，倡優女舞相伴左

右，每日以尋歡作樂爲事。一次，魏國權臣司馬昭設宴招待劉禪，席間讓蜀漢舊伎作蜀地

歌舞，蜀之舊臣皆感慨情傷，而劉禪卻看得津津有味，歡樂如常。司馬昭問他是否思念故

鄉，劉禪回答：「此間樂，不思蜀。」後世諷之，並將在外地因安逸而忘掉故鄉的人，稱

之「樂不思蜀」。唐人劉禹錫在《蜀先主廟》中簡煉地概括蜀國的歷史，詩云：

「天下英雄氣，千秋尚凜然。

勢分三足鼎，業復五銖錢。

得相能開國，生兒不像賢。

淒涼蜀故伎，來舞魏宮前。

既肯定劉備的功業，又特意指出不肖子的教訓，大好河山被劉禪於歌舞中輕易葬送。

第五節　東吳歌舞

東吳自孫堅創業後，傳至孫策、孫權，立國的基本方針以防禦爲主，「保江東」，

「觀成敗」，成鼎足之勢。對魏時而開戰，時而妥協，對蜀既圖修好，又常磨擦。憑藉長

江天險，極力向南擴張，勢力範圍，涉及今之江蘇、安徽、江西、浙江、湖南、湖北、廣

東、廣西以及越南大部份地區。這些地方，受戰火的摧殘輕微，且物產豐富，山川秀麗，民俗歌舞十分興盛。左思《吳都賦》描寫建業吳宮的歌舞曰：

「幸乎館娃之宮，張女樂而娛群臣。羅金石與絲竹，若鈞天之下陳。登東歌，操南音，胤《陽阿》，詠《趹》、《任》，荆艷楚舞，吳愉越吟。翕羽容裔，靡靡愔愔。」

賦中說的「荆艷」、「楚舞」、「吳愉」、「越吟」，都是長江中下游的民俗歌舞。至於「趹」、「任」、「陽阿」等古樂，表演時也揉入江南的風格。江南的歌舞軟綿柔美，曲調悠揚，這種歌舞不僅用於欣賞娛樂，而且成爲東吳宗廟用的樂舞，正如《宋書‧樂誌》所說：「世傳吳朝無雅樂，案孫皓迎夕喪明陵，唯云倡伎畫夜不息，則無金石登歌可知矣。何承天曰：‥或云今之《神弦》，孫氏以爲宗廟登歌也。」

百戲是東吳歌舞中，主要的品種之一，孫權及其後繼者皆喜看百戲，當時著名的介象等藝人，經常被召入宮中表演。官宦之家也盛行百戲之風。安徽馬鞍山有一座朱然墓，朱然是孫吳的左大司馬右軍師，墓中有一幅《宮闈宴樂圖》，畫上繪有皇親貴戚，各書名號，坐於席的上方宴飲，下面有虎賁、黃門侍郎長、侍者、羽林郎等人侍立，畫面中央，有五十五個形態各異的人像，都是百戲伎人，正在表演舞蹈、弄丸、擲劍、尋橦、連倒、腹旋、跟掛、倒車輪等節目。

吳國的百戲節目中，常有侏儒穿插其間。據說侏儒來自丹陽附近一個古民族，其族人身材矮小，爲「黝歙短人」，稍加訓練，即可歌舞，供人觀賞。以侏儒作優戲，先秦已有之，矮小的侏儒自己舞自己唱，漢有散樂《侏儒導》，傳有俳歌詞，詞義難解，《齊書》

說：「古詞俳歌八曲，前一篇二十二句，今侏儒所歌，摘取之也。」齊梁宮中侏儒有歌

曰：「馬無前蹄，牛無上齒，駱駝無角，奮迅兩耳。」多為滑稽逗樂之詞和動作。

吳國盛行馴象之戲，用於娛樂的大象，主要來自南越、交趾等地。陳壽《三國志、吳

書》中說：「（孫權）出祖道，作樂舞象」，除常於宮中欣賞舞象，還將這種「殊俗貢

珍，狡獸率舞」的馴象，作為珍貴的禮物，先後贈送給曹操和諸葛亮。公元二三三年，扶

南王范尋遣使到吳國獻樂人和方物。黃武五年（公元二二七年），與大秦通好，吳又饋贈

善歌舞的男女侏儒各十人，並隨使臣帶到羅馬。

吳國的末代帝王孫皓，是個荒淫的昏君，他的後宮歌舞繁會，極盡奢華。孫皓即位

前，父王孫亮剛死，服喪期未滿，就迫不及待地尋歡作樂，「唯云倡伎，晝夜不息。」孫

皓喜歡對感官刺激性大的節目，百戲唯求奇巧，他令宮女脫去衣服，頭上戴著「金步搖」

金釵裝飾，赤裸著身體舞蹈和作撲之戲，一場表演結束，滿地都是殘損的佩飾。《江表

傳》說：「朝成夕敗，輒命更作。」這是我國女子相撲見於文字的最早記載。

孫皓淫而暴虐，視臣民如草芥，並以此為娛樂，當時，散騎常侍王蕃，忤撞了孫皓，

孫皓即令把王蕃的頭割下來，拋向空中，讓侍從裝扮成野獸，摹擬虎狼的動作，狂呼亂舞，

爭搶王蕃之頭作戲。又一名大臣司市中郎將陳聲，將孫皓寵姬的侍者繩之以法，本來侍者

為非作歹罪有應得，而孫皓卻不問是非，令人把陳聲抓起來，當場用燒紅的鐵鋸，鋸下陳

的頭顱，在樂聲中，孫皓一面飲酒，一面看著陳聲頸腔往外冒血而取樂。

羊祜說：「孫皓之暴，侈於劉禪，吳人之困，甚於巴蜀。」孫皓的殘暴，激起民眾的

不滿，吳末晉初，江南流行的《白鳩舞》，亦稱《白符舞》或《白鳧鳩舞》，即是吳人哀怨之音。當時，吳國曾企圖遷都，橫征暴斂更造成人心浮動，童謠云：「寧飲建康水，不食武昌魚，寧還建業死，不止武昌居。」晉代將《白鳩舞》歸入拂舞，晉人楊泓在《拂舞序》中說：「自到江南見《白符舞》，或言《白鳧鳩舞》，云有此來數十年，察其詞旨，乃是吳人患孫皓暴政，思屬晉也。」《白鳩篇》有歌詞曰：

「翩翩白鳩，載飛載鳴，

懷我君德，來集君庭。」

三代以來，宮廷的舞蹈，通常為歌者不舞，舞者不歌，此舞以邊歌邊舞的形式出現，顯示出新的風彩。鄭樵《通志》云：「《白鳩篇》亦曰《白鳧舞》，以其歌且舞也。」《白鳩舞》原是帶有哀怨情調的民俗舞蹈，可能著白色舞服或持鳩鳥的白羽，晉代入宮廷後，舞者執拂，劉宋年間合於鐘磬，用於廟堂。唐代仍演出此舞，並列入「清樂」部。李白作《白鳩拂舞詞》曰：

「鏗鳴鐘，考朗鼓，歌白鳩，引拂舞。白鳩之白誰與鄰，霜衣雪襟或可珍。」

公元二百八十年，孫皓向晉帝司馬炎稱臣，晉武帝在一次招撫的宴會上，要求這位亡國之君以歌舞助興：「爾汝歌」，而昔日不可一世的孫皓，此時變成一副奴才相，獻媚唯諾，起而歌曰：「昔與汝為鄰，今與汝為臣，上汝一杯酒，今汝壽萬春。」

第十章　晉代之舞蹈

公元二百六十五年，司馬炎代魏改晉，稱武帝，公元二百八十年平吳，統一全國，史稱西晉，出現太康年間短暫的繁榮，隨後發生「八王之亂」，匈奴、鮮卑、羯、氐、羌「五胡」乘機亂華，社會又陷入紛飛戰火中，至四世晉愍帝司馬鄴被劉聰俘虜，西晉亡。於是王公士人紛紛南下，公元三百一十七年，司馬睿於建業，重振王業，建立東晉。兩晉共傳十五世，歷經一百五十餘年。與此同時，在北方和巴蜀等地，先後建立起十六個封建割據的政權，即前趙、後趙、前秦、後秦、西秦、前燕、後燕、南燕、北燕、前涼、後涼、南涼、北涼、西涼及漢夏等，史稱「十六國」。

晉代的舞蹈，從漢百戲的俗文化中，脫穎而出，開始向純舞方向邁進，舞蹈風格由講究技巧，雄渾凝重，轉向高雅抒情和放達，實爲藝術的自覺，或云進入舞蹈受玩弄的時代。

兩晉處於中國歷史上混亂的時期，永嘉之亂後，宮中樂人散亡殆盡，北方舞蹈趨於衰落，傳統文化，隨東晉南遷流入南方，逐漸與江南豐富的民俗歌舞結合。由於文化藝術方面較少約束，新偽舞蹈大量湧現，舞蹈活動甚爲活躍。苟安的王室、小朝廷荒淫娛樂，有

權勢的士族依靠門閥，肆意享受，大多數人在亂世中惶恐苦悶，玄學之風大興，從而對舞風發生深刻的影響。

第一節　改編前代正聲

司馬炎篡魏，爲表明自己是肩負天命，繼承魏之樂舞傳統，保留清商樂機構，以著名音樂家荀勗爲首，加強樂舞的整理和改編工作。當時宮中樂舞的編導能力甚爲雄厚。《宋書·樂誌》載：「有孫氏善弘舊曲，宋識善擊倡和，陳左善清歌，列和善吹笛，郝索善彈箏，朱生善琵琶，尤發新聲。傅玄著書曰：『人若欽所聞，而忽所見，不亦惑乎！設此六人生於上世，越古今而無儷。何但夔、牙同契哉』！」。

晉初重視傳統之樂，將《昭武舞》改名《宣武舞》，《羽籥舞》改名《宣文舞》，並傚古樂，編製一批雅樂，如鼓吹曲等，用於各種禮儀。傅玄參照魏之歌詞、舞容，新作《鞞舞》、《宣武舞》歌。

《宣文舞》歌二篇，一曰《羽籥舞歌》，前者執羽籥而舞，後者持羽鐸而舞，內容龐雜，從開天闢地說起，至大晉繼天，天下咸寧。舞歌云：

「昔在渾成時，兩儀尚未分。陽升垂清景，陰降興浮雲。中和含氣氳，萬物各異群。人倫得其序，眾生樂聖君。三統繼五行，然後有質文。皇王殊運代，治亂亦繽紛。伊大晉，德兼往古。越犧農，邈舜禹。參天地，陵三五。禮唐周，樂韶武。豈唯簫韶，六代具備。澤霑地壃，化充天宇。聖明

臨朝，元凱作輔。普天樂同胥。浩浩元氣，遐哉大清。五行流邁，日月代征。隨時變化，庶物乃成。

聖皇繼天，先繼群生。化之以道，萬國咸寧。受茲介福，延於億齡。」《宣武舞》歌四篇。其中

《唯聖皇篇、矛渝第一》歌曰：「惟聖皇，德巍巍，光四海，禮樂猶形影，文武爲表裡。

乃作《巴渝》，肆舞士。劍弩齊列，戈矛爲之始。進退疾鷹鵰，龍戰而豹起。如亂不可

亂，動作達其理，離合有統紀。」《短兵篇·劍弩第二》歌曰：「劍爲短兵，其勢險危，

疾踰飛電，回旋應視。武節其聲，或合或離。電發昱鷔，若景若差，兵法攸象，軍容是

儀。」《軍鎮篇·弩渝第三》歌曰：「弩爲遠兵軍之鎮，其發有機，體難動，行必連，重

而不遲，銳精分鑄，射遠中微。《弩兪》之樂，壹何奇！重多姿。退若激，進若飛。五聲

協，八音諧，宣武象，讚天威。」《窮武篇·台台行詞第四》歌曰：「窮武者喪，何但敗

壯。柔弱亡戰，國家亦廢。泰始徐偃，既已作成前世。光五鑒其機，修文整武藝，文武足

相濟，然後得廣大。」結尾有「亂」曰：「高則六，滿足盈。亢必危，盈必傾。去危傾，

守以平，濁能清，混文武，順天理。」作爲宮廷武舞，舉戈動矛，舞劍張弩，可

謂聲勢激昂，場面壯觀。晉代的鞞舞歌五篇，一曰洪業篇，二曰天命篇，三曰景皇篇，四

曰大晉篇，五曰明君篇，亦爲傚古而製的新章。

漢代有著名的《七盤舞》，晉代則盛行《杯盤舞》。有的書上說，杯盤舞即是七盤

舞，實際上，二者雖然均用盤作舞具，並重視舞蹈技巧，但舞容完全不同。前者將盤置於

地上，舞者踩盤而舞，偏重於騰躍和腳下的技巧；後者是將杯、盤執於手中，拋接或敲

擊，邊要弄邊舞，講究手上的功夫。杯盤是宴席上之物，象徵太平盛世，故又稱《晉世寧

舞》。《晉書·樂誌》說：「《杯盤舞》，按太康中，天下爲晉世寧舞，矜手以按杯柈反覆之，此則漢世唯有《柈舞》，而晉加之杯盤反覆之也。」《搜神記》也說：「晉太康中，天下爲晉世寧舞，矜手以接杯槃而反覆之。」《樂府詩集》收錄的晉《杯盤舞》歌曰：

「晉世寧，四海平，普天安樂永大寧。

四海歡，天下歡，樂治興隆舞杯盤。

舞杯盤，何翩翩，舉座翻復壽萬年。

天與日，終與一，左回右轉不相失。

筝笛鳴，酒舞痕，心中慷慨可健兒。

樽酒甘，絲竹清，顧令諸軍醉復醒。

醉復醒，時合同，四座歡樂皆言工。

左右輕，自相當，合座歡樂人命長。

人命長，當結友，千秋萬歲皆老壽。」

其時，大亂初定，經濟復甦，人們享受著太平日子，故於飲宴中，常隨手拿起杯盤，耍弄著歌舞以慶，並發展爲專業樂伎的表演。也有人將《杯盤舞》作爲晉代興衰的預兆。《晉書·五行誌》載：「太康中，天下爲《晉世寧》之舞，手接杯盤而反覆之。歌曰：『晉世寧，舞杯盤』。識者曰：『夫樂生人心，所以觀事也。今接杯盤於手上而反覆之，

至危之事也。」杯盤者，酒食之器，而名曰《晉世寧》，言晉世之士，苟偷於酒食之間，而知不及遠。晉世之寧，猶杯盤之在手也。」此種解釋是後人的附會，但也反映於曇花一現的短期安定之後，政局又復動盪，人們借酒澆愁的心情。

《杯盤舞》傳到劉宋，又應用於慶典中，並將歌詞的首句改爲《宋世寧》，至南齊亦套用，唯改作「齊世昌」舞。

鞞舞、鐸舞、巾舞、拂舞，並列爲四大舞，史書中稱爲「古之遺風」，到晉代皆已完備。其中的巾舞，於晉、宋有不同說法。《宋書·樂志》說：「公莫舞，今之巾舞也。相傳云項莊劍舞，項伯以袖隔之，使不得害漢高祖，且語莊云：公莫。古人相呼曰公，云莫害漢王也。今之用巾，蓋像伯衣袖之遺式。」此說認定，巾舞即《公莫》，表現鴻門宴的故事，項伯以巾代袖，掩護劉邦。同書又說：「按琴操有公莫渡河曲，然則其聲所由來已久，俗云項伯非也。」否認了上述傳說而將公莫舞歸入「公莫渡河曲」。而《樂府詩集》引《古今樂錄》載：「巾舞古有歌辭，訛誤不可解，江左以來，有歌無詞。沈約疑是《公無渡河曲》，今三調中，自有公無渡河，其聲哀切，故入瑟調，不容以瑟調雜於舞曲。惟公無渡河古有歌，有弦，無舞也。」也有人說：《公莫舞》名來自古歌辭，辭中首句曰：「吾不見公莫時吾來嬰。」公莫是音聲，並無實際意義。對此舞的解釋，衆說紛紜，莫衷一是。而古代舞蹈的發展相互融通借鑒，巾舞作爲持具的舞蹈運用廣泛，公莫舞則爲持長巾的舞蹈節目之一，神色凝重，具有古舞的特色。

古代之舞，與歌相應，「歌主聲，舞主形，自六代之舞至於漢魏，並不著辭也。」而

舞蹈之著辭，自晉代始。鄭樵《通志·文武舞序論》中說：「大抵漢魏之世，舞詩無聞，至晉武帝泰始九年，荀勗曾典樂，更文舞曰《正德》，武舞曰《大豫》，使於郭夏、宋識爲其舞節，而張華爲之樂章，自此以來，舞始有辭。」舞和辭的配合，相得益彰，使於理解和普及，而一定程度上又減弱對舞蹈本身的刻劃，故曰：「舞而有辭，失古道矣。」

第二節　崇尚超凡脫俗的舞風

西晉的太康盛世僅持續十多年的時間，由於王族內部的爭權，烽煙四起，人們對現實不滿，又無回天之術。爲獲得尊重和精神的解脫，追求脫離現實的夢幻世界，於是莊子所謂「天人合一」，「無爲」之道大興，舞蹈的形式和蘊意，均深受玄學的影響。玄與儒不同，追求人的本體和理想人格，名士們爭相崇尚清雅，豁達超俗，舉止風度瀟灑，不拘小節，喜歡手持麈尾，清談論辯，說之舞之，所謂「辭詞鋒理窟，剖玄析微，妙得入神，娛心悅目。」而舞蹈適合於發洩鬱結的感情，和表現自身的素質，故受到士人的普遍重視。

謝尚即興跳《鸜鵒舞》，即體現出超凡脫俗的風貌。《晉書·謝尚傳》載：「（謝尚）喜音樂，傳綜衆藝，」有一次參加司徒王導舉行的宴會，主人對謝尚說：「聞君能爲鸜鵒舞，一坐傾想，導有此理不。尚曰：佳，便著衣幘而舞，導令咪者，撫掌擊節。尚撫仰其中，旁若無人。」謝尚是晉朝名列咸亭侯的高官，於大庭廣衆中，說跳就跳，舞蹈時，如入無人之境。此種情景，既表明謝尚有著較高的舞藝，又反映當時社會上，崇尚與

凡夫俗子迥異的風氣。謝尚的表演，《鸜鵒舞賦》中作了生動的描繪：

「謝尚以小節不拘，曲藝可俯，願狎鴛鴦之侶，因爲鸜鵒之舞。……公乃正色洋洋，若欲飛翔，避席俯僂，偏衣頑頡。若乃三嘆未終，五音鏗作。宛備襟而乍疑雌伏，越繁節而忽鷹揚，由是見多能之妙，出萬舞之傍。領若燕而戢頓，德如毛而瞿鑠。衆客振衣而跂望，滿堂擊節而稱樂。且喤喤之奏未終，而泄泄之容自若。」

《鸜鵒舞》是模擬鸜鵒鳥形態的舞蹈，與上古樸實的模擬鳥獸舞不同，謝尚的舞蹈，不僅表現一些有特色的鳥的外形動作，最重要的是傳達出舞蹈者內在的感情，顯示出超脫傲然，自若放任的神采。故《鸜鵒賦》結語云：「自動容於知己，非受悔以求伸，況乃意綽步蹲，然後知鴻鵠之志，不與俗志而同塵。」

放達的「魏晉風度」，於上層士人中較爲普遍，晉之大臣謝安，在舉辦喪事的時候，絲毫不悲痛，每日依然弦歌鼓舞作樂，有的朋友認爲不合適，勸他注意點影響，而謝安坦然自若，照常我行我素。大將軍王敦也是傲然自得，有一次，「武帝喚時賢，言伎樂事」，參加會的人各抒己見，唯有王敦表現出一副不耐煩的樣子，晉武帝有些奇怪，就問他擅長什麼伎藝，王答：「知君思相愛惜之至，僕所求者聲，無所不可爲，聊復以自娛耳。」武帝即令人取鼓與之，王敦當場「振袖而起，揚槌奮擊，音節諧捷，神氣象上，旁若無人，舉座嘆其雄爽。」

用樂舞表現超然絕俗的氣質，於晉代中散大夫稽康的身上，體現得最充分。稽康與阮籍、阮咸、劉伶等人友善。七人意趣相投，以清高自許，崇尚老莊，玩世不恭，遊於竹林

山野，吟詩歌舞，縱酒放蕩，被合稱爲「竹林七賢」。嵇康善音律，著有「聲無哀樂」等著作。提出「和聲無象」，「哀心有主」，「樂之爲體，以心爲主」的樂舞主張，認爲「哀樂自當以情感而後發，則無繫於聲音」，「和心見於外，和氣以敘志，舞以宣情，然後文以采章，照之以風雅，播之以八音，感之以太和，導其神氣，養而就之，迎其情性，致而明之。使心與理想順，氣與聲相應，合乎會通，以濟其美。」所謂「情欲之所鍾」，放歌縱舞。嵇康從玄道出發，否定外在的包括地位權威之物，重視內在的人格和精神。他在《答難養生論》中說：「以大和爲至樂，則榮華不足顧也。以恬澹爲至味，則酒色不足飲也。苟得意有地，俗之所樂，皆糞土耳，何足戀哉？」嵇康還在《贈秀才入軍》中說其理想是：「目送歸鴻，手揮五弦，遊心太玄，俯仰自得」，「琴詩自樂，遠遊可珍」，可謂逍遙。嵇康因忤觸權貴，遭誣陷入獄，被司馬氏處於極刑，時年僅四十歲。《世說新語》載：「嵇中散臨刑東市，神氣不變，索琴彈之，奏《廣陵散》，曰：、袁孝尼嘗請學此散，吾靳固不與，《廣陵散》於今絕焉。」嵇康將死之前，毫無懼色，彈琴自如，憾曲調之絕斷，而不嘆身之將亡」，終以生命貫徹了脫俗的宗旨。《廣陵散》一曲，相傳以聶政刺殺韓王的故事而作，悲憤淒惻，似與嵇康心情相通，明人宋濂說此散「其聲忿怒躁急」。清人劉鶚於揚州得廣陵散舊曲，傳之以世。

晉代流行的拂舞，則以柔美飄逸的形式，反映出舞風的脫俗傾向。《晉書‧樂誌》載：「《拂舞》出自江左，舊云吳舞也。晉曲五篇，一曰《白鳩》，二曰《濟濟》，三曰《獨祿》，四曰《碣石》，五曰《淮南王》。除《白鳩》外，皆非吳聲。」拂舞通常由舞

者執拂塵而舞，拂塵用旄牛尾、馬尾或犛尾製成。《埤雅、釋獸》說：「塵，似鹿而大，其尾避塵」，手持塵尾，清談玄學，是晉代士人的風氣。《世說新語》載：「王夷甫容貌整麗，妙於談玄，恆捉白玉柄塵尾，與手都無分別。」手持拂塵而舞，給人以仙風道骨的感覺，現代的道家仍以拂塵為法器，晉拂舞的《淮南王舞》據崔豹《古今註》載：「淮南小山之作也。淮南王服食求仙，遍禮方士，逐與八公相攜俱去，莫知所往。小山之徒，思戀不已，乃作《淮南王》曲焉。」劉宋人鮑照也說：「淮南王，好長生，讀服食，煉氣讀仙經。」《南齊書》說，《淮南王舞》歌六解。歌曰：

淮南王，自言尊，百尺高樓與天連。【一解】

後園鑿井銀作床，金瓶素綆吸寒氣。【二解】

汲寒漿，飲少年，少年宨宨何能賢，揚聲悲歌音絕天。【三解】

我欲渡河河無梁，願化雙黃鵠，還故鄉。【四解】

還故鄉，入故里，徘迴故鄉，身不已。【五解】

繁舞寄身無不泰，徘徊桑梓遊天外。【六解】

歌舞表現出求仙羽化的主旨。

第三節　講究舞形和情韻

晉代以至南北朝的舞蹈，漸漸從雜技百戲中分離出來，開始走上自覺的道路，舞蹈風格也由漢代的凝重雄渾，漸漸轉化爲輕盈柔美，並由借助道具的技巧，轉爲利用身體各部節律動作，來抒發各種情感。所謂「四體妍蚩本無關妙處，傳神寫照正在阿睹中」。於是形神兼備的舞蹈，應運而生。這類舞蹈，多由女子表演，其中屬於清商樂的《白紵舞》，是上乘的精品，《白紵舞》內容幽深而抒情，動作委婉而雅緻，舞者身穿「質如輕雲色如銀」的舞衣，飄飄若仙，載歌載舞，舞蹈場面如詩如畫，令觀者心弛神迷，隨著表演彷彿進入神仙的境界。

《白紵舞》原是江南地區的民俗舞蹈。江南盛產紵麻，色澤潔白，纖維柔韌，是製作絹布的重要原料，婦女喜歡穿著自製的白紵衣聚會和舞蹈，《白紵舞》即以舞服而名之。《宋書‧樂誌》載：「《白紵舞》按舞辭有巾袍之言，紵本吳地所出，宜是吳舞也。晉俳歌又云：皎皎白緒，節節爲雙，吳音呼緒爲紵，疑白紵即白緒也。」三國時期，東吳的公孫淵叛亂，孫權親率兵平定，獲駒驪馬而還，晉人周處《風土記》錄其事云：「吳黃犬中，童謠云：『行白者，君追汝，駒驪馬。』」這是《白紵舞》由來的另一種解釋。後孫權征公孫淵，浮海乘舶。舶，白也。今歌和聲猶云：行白紵。

《白紵舞》以舞服的色澤和動作的飄逸爲特徵，由民間而登上宮廷大雅之堂，因表演

的時間和場地不同，內容和風格也發生變化。現存的《白紵舞》歌辭中，晉代的有三首舞歌。

（其一），表現在宴會中，舞者徐徐起舞，似鳥之飛翔，時而宛轉旋動，時而踏著雲步，銀白的舞衣飄動，好像仙女降臨凡塵。辭曰：

「輕軀徐起何洋洋，高舉兩手向鵠翔。

宛若龍轉乍低昂，凝停善睞容儀光。

若推若引留且行，隨世而變誠無方。

舞以盡神安可忘，晉世方昌樂未央。

質如輕雲色如銀，愛之遺誰贈佳人。

製以為袍餘作巾，袍以光澤巾拂塵。

麗服在御會嘉賓，醪醴盈樽美且淳。

清歌徐舞降祇神，四座歡樂胡可陳。」

（其二），舞蹈轉入深沉的意境，慨人生之苦短，不如及時行樂，於是舞步迅疾，妙舞紛呈。詞曰：

「雙袂齊舉鸞鳳翔，羅裙飄飄昭儀光。

趨步生姿進流芳，鳴弦清歌及三陽。

人生世間如電過，樂時每少苦日多。

幸及良辰耀春華，齊倡獻舞趙女歌。

義和馳景逝不停，春露束晞嚴霜零。

百草凋索花落寞，蟋蟀吟牖寒蟬鳴。

百年之命忽如傾，早知迅速秉燭行。

東造扶桑造紫庭，西至崑崙戲曾城。」

（其三），舞者輕歌曼舞，眉目傳情，舞姿似鳥飛似流水，輕柔雅緻，韻味無窮，發

人深思。詞曰：

「陽春白日風花香，趨步明月舞瑤璠。

聲發金石媚笙簧，羅袿徐轉細袖揚。

清歌流響繞鳳樑，若衿若思凝且翔。

轉盼遺精艷輝光，將流將引雙雁行。

歡來何晚意何長，明君御世永歌昌。」

《白紵舞》的表現力強，並以抒情見長，有人說，它綜合了六朝的女子抒情舞。描寫此的詩歌很多，從中可領略舞者通過精妙的舞技，所表現的不同感情。鮑照《白紵歌》描繪的舞蹈頗有仙意，並將舞衣直接名爲羽衣，點出「羽化成仙」的主題，歌曰：

「吳刀楚制爲佩褌，纖羅霧縠垂羽衣。
含商嚼征歌露晞，珠屝颯沓紈袖飛，
—— 淒風夏起素雲回。
車怠馬煩客忘歸，蘭膏明燭承夜暉。」

劉鑠《白紵舞詞》所說舞姿有所不同，但亦是展玉腕，作雲步，飄然欲仙，詞曰：

「仙仙徐動何盈盈，玉腕俱凝若雲行。
佳人舉袖耀表娥，摻摻擢手映鮮羅。
狀似明月泛雲河，體如輕風動流波。」

劉宋湯惠休所寫的白紵舞，纏綿哀怨：

「琴瑟未調心已悲，任羅勝綺疆自持。

忍思一舞望所思，將轉未轉恆如疑。」

「為君嬌凝復邅延，流目送笑不敢言。

長袖拂面心自煎，願君流光及盛年。」

南梁的《白紵歌》表現輾轉相思之苦：

「與君之別終何知，撫枕思君終反側。」

「但望空閨思何極，欲以短書寄飛翼。」

「涼陰既滿草蟲悲，誰能離別長夜時。」

而沈約和梁武帝合製的《四時白紵歌》，則結合四季景色，表現男女間戀愛之情。其

中：

《春白紵》：芒葉參差挑豐紅，飛芳舞縠戲春風。

如嬌如怨狀不同，含笑流眄滿堂中。

《夏白紵》：朱光灼爍昭佳人，含情送意遙相親。

嫣然宛轉亂心神，非子之故欲誰因。

《秋白紵》：白露欲凝草已黃，金琯玉柱響洞房。

雙心一意俱徊翔，吐情寄君君莫忘。

《冬白紵》：寒閨畫寢羅幌垂，婉容麗心長相知。

雙去雙還誓不移，長袖拂而為君施。

《夜白紵》：秦箏齊瑟燕趙女，一朝得意心相許。

明月如規方襲予，夜長未央歌《白紵》。

五段歌的結尾，皆有和聲，詞義相同：「翡翠群飛飛不息，願在人間長比翼。佩服瑤草駐客色，舞日堯年戲無極。」《白紵舞》也曾被修入雅樂，南朝明帝劉彧《白紵篇》云：

「在心日志發言詩，聲成於文被管弦。

手舞足蹈興泰時，移風易俗王化基。

琴曲揮韻白雲舒，蕭韶協音神風來。

拍節和節詠在初，章曲乍畢情有餘。

文同執壹道德行，國靖民和禮樂成。

四懸庭響美勛英，八列陛唱貴人聲。

舞飾麗華容工，羅裳映日袂隨風。

金翠列輝蕙麝豐，淑姿秀體允帝衷。」

南梁的登歌雅樂也「設巾舞並白紵」，這種雜以華麗裝飾的舞容，和傳統的雅樂大不相同，但因受著禮儀的限制，和娛樂舞蹈相比，大爲遜色，不倫不類，故難以推廣。廣爲流行的《白紵舞》，是真正的藝術舞蹈。演出的環境既豪華又幽雅，地點是「桂宮柏寢擬天居」，「雕屏銘匝組帷舒」；場地上「華燈空芒月懸光」，「芒膏明燭承夜輝」。舞者的服飾甚爲講究，在各地表演時，不限於一種顏色，「羅裙飄飄」，「雙袂齊舉」，「羅掛徐轉紅袖揚」，並由廣袖「紈袖飛」，蛻變爲「長袖逶迤」，「長袖拂面」。舞蹈的神韻和舞技密切配合，舞步輕盈，「如雲行」，「趨步生姿」，「趨步明月」；手勢典雅，或「摻摻擢手」，或「玉腕未轉」，有的快速「趨步自輕」，有的「仙仙徐動」，「將轉俱凝」；足部節奏繁雜，「珠履颯沓」，「趁節體自輕」；身姿宛轉柔美，「纖腰裊裊」「嫋嫋」，「體如輕風」「若雪飛」，「徘徊鶴轉」；眉目更是傳神，「轉昞遺精」「含笑流沔」，「迴目」、「流目」、「送笑」，極具風韻。而音樂、舞蹈、詩歌溶於一體，和聲、送聲、艷、趨、亂起伏有序，配以絲竹管弦，確能動人心弦，也意味著舞蹈者，業經嚴格的訓練，具備嫻熟的舞蹈修養。

《白紵舞》有獨舞、雙人舞和群舞的不同形式。宋人尤輔《女紅餘誌》載：「沈約《白紵歌》五章，舞用五女，中間起舞，四周各奏一曲，至「翡翠群飛」以下，則合聲奏之，梁塵俱動。舞已，則舞者獨歌末曲以進酒。」《白紵舞》於流傳中向綜合性發展，它本身也吸取和融入激楚、結風、綠水、子夜等舞之精華，故後世有人將這三舞合稱之，鄭樵說：「《白紵》與《子夜》，一曲也。在吳爲《白紵》，在晉爲《子夜》。」鮑照也

說：「古稱綠水今白紵，催弦急管爲君舞。」《白紵舞》傳至唐、宋，愈加柔情蜜意。唐人楊衡《白紵詞》云：「芳姿艷態妖且妍，回眸轉袖暗催弦」，王建《白紵歌》云：「美人醉起無次第，墜釵遺佩滿中庭」，李白的三首《白紵詞》亦對白紵舞的表演讚不絕口，稱之爲「動君心」，令人「醉忘歸」。

明清以降，《白紵舞》已不見於史書，而其飄然的舞風，含蓄的舞情，在後世的《羽衣舞》、《採蓮舞》、《浣紗舞》等古代的抒情舞蹈中，仍可見其遺風。江蘇常州南朝墓葬中，出土的女舞俑，服質如雲，胸飾如意結，足著蓮花笏頭鞋，左手托博山爐，右手上舉，如作勢而舞。明人劉伯溫發古之幽情，作《白紵詞》：「博山霧合春蒙蒙，玉缸搖火生長虹」，仍嚮往著白紵舞所表現的，煙雲繚繞的如仙境界。

第四節　追求靡麗奢華

晉代娛樂歌舞之風超過上一代，西晉立國後，將三國的樂舞人士收羅入京，晉武帝從吳宮擄獲樂妓五千名，後宮妃繽宮女近萬人，太康年間的繁榮，呈現出一派歌舞昇平的景象。貴族們朝歌暮舞，飲宴無終日。每逢元旦朝會，宮中火樹銀花，金壁輝煌，女樂侍宴，文武百官「挨次而入，濟濟洋洋，肅肅習習，就位重列」，席間，管弦交雜，樂舞紛呈。用於觀賞的歌舞，主要是清商樂和百戲。當時，宮中興起象車的表演，馴象來自南越，爲平吳之時，越國送給司馬炎的貢物。宮中製造一大車，由馴象牽引，車上置數十名

樂伎，或奏樂或舞蹈，元正大會上，越人驅象往來，聽其聲，觀其形，熱鬧非凡，觀者無不歡騰。

傅玄《正都賦》描繪晉京的歌舞盛況云：「撫琴瑟，陳鐘簴，吹鳳簫，擊靈鼓，奏新聲，理秘舞。乃有材童妙伎，都盧迅足，緣修竿而上下，形既變而景屬，忽跟掛而倒絕，若將墜而復續。蚘紫龍蟠，委隨紆曲。杪竿首而腹旋，承嚴節之繁促。於是神岳雙立，崗岩岑崟，靈草蔽崖，嘉木成林。東父翳青蓋而遐望，西母使三足靈禽。列仙逸唱，熊虎聽音，丹蛟吹笙，文豹鼓琴。素女撫瑟而安歌，聲可音而入心。偓佺企而鶴立，和清音而哀吟。」「手戲絕倒，凌虛寄身，跳丸擲掘，飛劍舞槍。」

從賦中可以看出歌舞雜技，品種繁多，而形式的奇特和布景的變化，更盛前朝。永嘉之亂使歌舞的活動受到阻礙，「伶官既滅，曲台宣榭，咸變污萊，雖復象舞歌工，自胡歸晉。至於孤竹之管，云和之瑟，空桑之琴，泗濱之磬，其能備足，百不一焉。」北方歌舞出現蕭條，而南方歌舞則興盛起來。東晉遷都，藝人紛紛南下，淝水一戰，南北僵持，王公士族苟安江左，於是醉生夢死，沉緬於歌舞享受中，促進了歌舞的畸形發展。陳暘於《樂書》中說：「漢世有之，江左尤盛。」出現了許多靡麗新奇的節目，如「鼠戲」、「鱉食」、「跂行」、「齊王卷衣」等。一些有作為的大臣，紛紛提出反對的意見。散騎侍郎顧臻上書曰：「末世之伎，設禮外之觀，逆行連倒，頭足入筥之屬，皮膚外剝，肝心內摧。敦彼行葦，猶謂勿踐，矧伊生民，而不側愴」，「方今夷狄對岸，外御為急」，「雜技而傷人者，皆宜除之。」這些建議，對於已腐敗的朝廷，不可能起到作用。

乘亂而起各霸一方的十六國小朝廷，更是花樣百出，以歌舞為玩樂。前趙的劉聰，令被他俘虜的西晉皇帝司馬鄴，身著戎裝，手持畫戟，在鼓樂中，為他的出行開道，又於宴飲歌舞時，令鄴行酒洗爵以為娛樂。後趙的石勒以角抵為樂。有一參軍周延，任館陶縣令，私吞數百匹絲絹貢物而被監禁，石勒就仿照漢和帝戲石耽的故事，排演一齣歌舞戲，每當會群臣，令周延頭戴介幘，身穿黃絹，作俳優。在樂聲中，一優伶問：「你本是官，怎麼在我輩當中」，周延則以手抖著身上的絹衣，邊舞邊說：「我本是館陶縣令，因為取了它，所以進入你們當中」，引起哄堂大笑。後趙的石虎，篡位後，殘暴地收刮民財，百姓餓死的十有六、七，而他大造豪華的宮室，殿前設一百二十枝金枝銅燈，名「金枝華秀」，挑選掠擄民女三萬餘人，宮中置女鼓吹，共三十部，每部十二人。陸翽《鄴中記》載：「正會殿前作樂，高絙、龍魚、鳳凰、安息、五案之樂，莫不畢備。」又令數百女妓，穿著華麗，衣服上用貴重的珠璣網絡裝飾，晝夜輪番歌舞，荒淫無節。

「伎兒作獼猴之形走馬上，或在脊，或在馬頭，或在馬尾，馬走如故，名為猿騎」。大臣何曾、王濟，外戚王愷、庾太尉，富豪石崇，車騎將軍沈充，汝南王司馬義以及恆玄等人，府中均蓄養婢僕樂伎數百至數千人。

石崇曾任荆州刺史，因非法掠奪而巨富，《世說新語》載：「石崇每宴客燕集，常令美人行酒，客飲酒不盡者，使黃門交斬美人。」有一次丞相王導和大將軍王敦，應邀到石崇家

晉代有權勢的門閥士族，富可敵國，侈靡享受，與王室相比，有過之而無不及。

列，皆麗服藻飾。置甲煎粉，沉香三十之屬，無不畢備。」「石崇廁，常有十餘婢侍

作客，崇讓女樂歌舞，又按慣例由美人酌酒。王丞相撥不開情面，雖然酒量不大，仍然勉強將杯中酒飲盡，弄得頭腦醉暈暈的。大將軍王敦素性豪放，根本不理會石崇的規矩，於是石崇連斬三名未能勸飲的美女，大將軍視而不見，臉不變色，依然談笑風生，堅持不舉杯。王丞相見連傷數人，於心不忍，勸王敦不要再鬧彆扭了，而大將軍卻說：他自己殺自家的人，與我們有何關係。

武帝的舅父王愷，依仗國戚身份，窮奢極欲。他請客人飲酒，讓女伎作樂，「吹笛人有小忘，君夫聞，使黃門階小打殺之。」當場殺樂人的舉動，令舉座震驚，而王愷神色不變，眼都不看一下。

王愷與石崇鬥富的故事，更發人深思。《世說新語》載：「石崇與王愷爭豪，並窮綺麗以飾輿服」，「君夫作紫絲布步障碧綾里四十里，石崇作錦市障五十里以敵之。石以椒為泥，王以赤石脂泥壁。」王愷有一株皇帝送給他的珊瑚樹，高二尺，枝柯扶疏，世上少有。王愷拿出來給石崇看，誇其寶貴，不料石崇不屑一顧，隨手拿起鐵如意，將王的珊瑚樹擊得粉碎，隨後令僕役將自家庫中收藏的珊瑚樹搬出來，任王愷挑選，石的珊瑚樹，高達三尺或四尺，其中「條幹絕世，光彩溢目者六、七枚」，像王愷那樣的珊瑚俯拾皆是，頓時引起一片驚嘆聲。他們的豪華，在家伎歌舞班子上，也是爭奇鬥艷，雖造就一批舞人，但其講究則難於流傳。

第五節　兩晉的樂妓

魏晉六朝是中國的藝術舞蹈，開始煥發光彩的時期，也是樂妓興盛的年代。歌舞在門閥士族的生活中，占有重要的地位。出於一種社會傾向和對聲色的迷戀，對於歌舞，他們不僅樂於觀賞和品評，其中許多人，還親自參加創作，親自參與表演。各名門望族，家中都蓄養著歌舞班子，並出資招募人才，加強對舞妓的訓練，使舞蹈的藝術水準不斷有所提高。

當時，浙江湖州的前溪村是著名的歌舞之鄉，全村幾百戶人家，戶戶習學音樂，人人能歌善舞，晉代的車騎將軍沈充，即是湖州前溪人，他家的歌舞妓，更為出色，沈充製有《前溪曲》，而前溪妓則飲譽四方。《太平寰宇記》載：「前溪在縣西一百步，前溪者，古永安縣前之溪也。今德清縣有後溪。晉時邑人沈充家於此溪。樂府有前溪曲，則充之所製。」《苕溪漁隱叢話》於引文中說：「湖州德清縣南前溪村，則南朝集樂之處，今尚有數百家習音樂，江南聲伎，多自此出，所謂舞出前溪者也。」《前溪舞》與《白紵舞》相比美，具有江南水鄉的特色，深受時人喜愛，從六朝至唐朝均盛行不衰，陳朝劉珊《侯司空宅詠妓詩》中，對前溪妓的表演甚為讚賞，詩云：

「石家金谷妓，妝罷出蘭閨。
看花只欲笑，聞瑟不勝啼。
山邊歌落日，池上舞前溪。
將人當桃李，何處不成蹊。」

唐李商隱《回中牡丹爲雨所敗》詩曰：「前溪舞罷君回顧，並覺今朝粉態新。」崔顥也作「舞愛前溪妙，歌戀子夜長」之句，均對柔美的前溪舞讚嘆不已。

石崇家的歌舞班子，於其時遠近聞名，他家的樂妓，色藝雙全，並經過嚴格的訓練。爲作到體態輕盈適於表演，石崇令人將香木研磨成屑末，鋪在象牙鑲嵌的床上，讓舞伎依次從香末上踩過，沒有留下腳印的，給予珍珠等物作獎勵；而留下腳印的則爲不合格，勒令節制飲食，刻苦鍛鍊，限期達標。此種訓練可能是氣功的練習。

《拾遺記》載：「崇常擇美容姿相類者數十人，裝飾衣服，大小一等，使忽視不相分別，常侍於側。使翾風調玉以付工人，爲倒龍之佩。紫金爲鳳冠之釵，刻玉爲倒龍之勢，鑄金爲鳳凰之形，結袖繞楹而舞，日夜相接，謂之恆舞。若有所招者，不呼姓名，悉聽佩聲，視釵色，玉聲輕者居前，金色艷者居後，以爲行色而進。使數十人各含異香，使行笑而語，則口氣從風而颺。」此種恆舞表演，數十名女舞，姿態相似，服飾相同，互相挽著衣袖，首尾相接，環繞堂中的楹柱，猶如盤遊的長龍，通霄達旦，翩翩起舞，口中還散發出異香，可謂獨出心裁，既賞心悅目，顯示出富貴豪華的氣派，又是對舞妓基本功的訓

練。

文中提到的翾風，原是西域的美女，十五歲入石崇家，擅長胡舞，是歌舞隊中的領舞兼教練，為石崇所寵愛，石崇曾表示死後與翾風合葬，翾風當場答曰：「生愛死離，不如無愛」，對石崇一往情深。可是年至二十，音色漸衰，而諸妓競爭，排斥翾風，提出「胡女不可為群」，石崇也見異思遷。於是翾風受到冷落，在心情鬱悶時，自作歌舞以排憂，歌曰：

「春華誰不美，辛傷秋落時。

突煙還自低，鄙退豈所期。」

「桂芳徒自蠹，失愛在娥眉。

坐見芳時歇，憔悴空自嗤。」

表現出無限哀怨，又無可奈何的心情。

綠珠則是石崇的另一名寵姿，是晉代樂妓中的姣姣者。綠珠本姓梁，今廣西博白縣人，自幼聰明伶俐，喜愛歌舞，從父學詩學畫，不幸父母早逝，被迫淪落風塵，院中見她是可造就之才，延請名師教授歌舞器樂，豆蔻年華即脫穎而出，歌舞和容貌名揚遐爾。旋被石崇看中，以珍珠三斛買入府內。綠珠能詩會賦，歌喉婉轉，舞姿優美，擅長吹笛彈瑟，她花容月貌而氣質高雅，多才多藝又善解人意，入府不久即深得石崇的喜愛，並成為知音。石崇專門建立一座豪華別緻的「金谷園」，每日和綠珠一起，在園中歌舞娛樂。石

崇親自創作《懊惱曲》，由綠珠用古箏彈唱。又排演《明君舞》以爲戲。史書記載，昭君爲自願請行，是明於大義的慷慨之舉。而民間傳說中，因其遠嫁，則表現爲悲傷和同情。晉代爲避文帝司馬昭的名諱，將昭君改名爲明君。石崇和綠珠的《明君舞》是依照傳說的情節，重新編排和創作。詞曰：

「我本漢家子，將適單于庭。辭訣未及終，前軀已抗旌。僕御涕流離，轅馬悲且鳴。哀鬱傷五內，泣淚沾朱纓。行行日已遠，遂造匈奴城。延我于窮廬，加我閼氏名。」

歌舞描繪王昭君告別中原、遠離故鄉、抵達番邦的情景，一路上肝腸欲斷，淚水把珠纓都濕透了，表達出無限的悲傷和哀怨。明君之舞於流傳中有不同的形式。《樂府詩集》載：「晉宋以來，明君止以弦隸少許爲上舞而已。梁天監中，斯宣達爲樂府令，與諸樂工以清商兩相間弦爲《明君》上舞。」《琴集》載：「胡笳《明君》，四弄，有上舞、下舞，上閑弦、下閑弦」，而胡笳《明君別》有五弄，即「辭漢、跨鞍、望鄉、奔雲、入林是也。」

石崇家由綠珠主演的《明君舞》，除用於自娛，又常在招待貴賓的宴席上演出，有時也入宮表演，均受到熱烈歡迎。綠珠的舞名遠播，引起當政的趙王倫之流的忌妒。趙王倫早就覬覦石崇的巨額財富，而強取綠珠則成爲迫害石崇的導火索。並乘石崇的靠山賈謐倒台，石崇罷官後乘機發難。《晉書》卷三十三載：「及賈謐誅，崇以黨免官，時趙王倫專

權，崇甥歐陽建與倫有隙，崇有伎曰綠珠，美而絕，善吹笛，孫秀使人求之，崇時在金谷別館，方登涼台，臨清流，婦人侍側。崇盡出其婢妾數十人以示之，皆蘊蘭麝，被羅縠，曰：在所擇。使者曰：君侯服御，麗則麗矣，然本受命索綠珠，不識孰是。崇勃然曰：綠珠吾所愛，不可得也！使者曰：君侯博古通今，察遠照邇，願加三思。崇曰不然。使者出而又返，崇既不許。」石崇不忍割愛的行為，激怒了孫秀，就唆使王倫殺石崇，在晉帝面前告石崇，捏造崇私造玉璽，招兵買馬，欲圖謀反的種種罪名，於是矯詔收崇及潘岳歐陽建等人，當御林軍抵達石府，「崇正宴於樓上，介士到門，崇謂綠珠曰：我今為爾得罪。綠珠泣曰：當效死於官前。因自投於樓下而死。」石崇很悲傷，但並不認為自己能被處死，當時的刑律，交錢可保性命，「崇曰：吾不過流徙交廣耳。」及車載詣東市，崇乃嘆曰：奴輩利吾家財。收者答曰：知財致害，何不早散之。崇不能答。」石崇死後，石家的樂妓流散各處，其中有一名宋禕者，曾就學於綠珠，歌舞俱妙，擅長琵琶，幾經周折入司馬宮中，後來送給尚書阮遙集作侍妾。

綠珠的容貌、舞技以及重情義的品德，博得世人的同情和敬佩。庚肩吾詩云：「自作明君辭，還教綠珠舞。」江總詩云：「綠珠含淚舞，孫秀強相邀。」李雲操曰：「綠樹搖歌扇，金谷舞筵開」。盛唐之時，《明君舞》仍流傳並歸入清商樂部。

晉代中書令王珉的兄長家中，也蓄養許多樂伎，其中謝芳姿的歌舞尤為出色。謝私下與王珉交好，珉的嫂嫂也知其情，有一次故意當著王珉的面，用鞭子責打謝芳姿。果不出嫂嫂所料，王珉心痛芳姿，趕忙為之求情，珉嫂要求芳姿當場表演歌舞，作為贖罪免打的

條件。謝芳姿手持團扇應聲起舞而歌。詞曰：「白團扇，辛苦五流連，是郎眼所見。」意為向王珉訴苦，珉既憐惜又故作態地問：你這首歌是唱給誰聽的。芳姿又以歌舞作答：

「白團扇，憔悴非者容，羞與郎相見。」表現了作為侍伎的一種羞愧複雜的感情。

王獻之的愛妾桃葉，擅長《團扇歌》，她表演的《團扇郎》，其一，表現情人之間眞摯的愛情，歌曰：

「七寶畫團扇，燦爛明月光。
飾郎卻喧暑，相憶莫相忘。」

其二，表現以扇寄情，見扇如面。歌曰：

「青青林中竹，可作白團扇。
動搖即玉手，因風托方便。」

古之團扇，圓形，玉、骨為柄，絲絹為面，上繪彩圖，輕而雅緻，初為宮中女子之物，故稱「宮扇」，因便於攜帶，得以推廣，既可搧涼，又常用作即興而舞的舞具。漢成帝的班倢仔作《團扇歌》云：

「新裂齊紈素，皎皎如霜雪。

裁為合歡扇，團團似明月。

出入君懷袖，動搖微風發。

常恐秋節至，涼風奪炎熱。

弄捐篋笥中，思情中道絕。」

團扇舞多借用團扇抒發感情，動作自由，可隨意而發，以輕盈柔美，載歌載舞為特色，屬清商樂舞之一。梁武帝《團扇歌》生動地描述曰：「手中白團扇，淨如秋團月。清風任動生，嬌聲任意發。」

晉太尉庾亮的樂伎則善於模倣。庾亮是晉明穆皇后之兄，家資巨富，權重一時，舞伎羅列，笙歌不絕。庾亮閒暇之時，常雜入到舞伎中，一起跳舞，化妝表演。庾亮死後，諡號「文康」，樂伎們思念他的為人，就戴上假面具，扮成庾亮的模樣，按照他生前的動作跳舞，《淵鑑類函・樂部》說：「亮卒及伎追思亮，因假其面，執翳以舞，像其容，取諡以號之，謂文康樂。」此種表演，漸漸被固定成一種假面舞蹈形式。

巫覡的活動起於上古，在政局紛亂的情況下，崇尚淫祀，侈談神鬼之風更盛。漢魏六朝的巫覡歌舞，進一步與世俗歌舞相結合，巫覡用人們喜聞樂見的歌舞形式，揉進神秘的

情調，用以請神祀神，為人治病除邪，許多巫觀，本身就是善歌舞的宗教樂伎。

《晉書·夏統傳》中，介紹一則宗教樂伎的故事。「統字仲御，……其從父敬寧祠先人，迎女巫章丹、陳珠，二人並有國色，妝服甚麗，善歌舞，又能隱形匿影。甲夜之初，撞鐘擊鼓，間以絲竹。丹、珠乃拔刀破舌，吞刀吐火，雲霧杳冥，流光電發。統緒從兒弟，欲往觀之，難統，於是共絡之曰：從父間疾病得瘳，大小以為喜慶，欲因其祭祀，並往賀之，卿可俱行乎？統從之。入門，忽見丹、珠在中庭輕步回舞，靈談鬼笑，飛觸挑柈，酬酢翩翩。統驚愕而走不由門，跛藩而出。」夏統不信鬼神，看到荒誕的表演，就責備家裡人，曰：「奈何諸君仰此妖物，夜與遊戲，放傲逸之情，縱奢淫之行，亂男女之禮，破貞高之節，何也？遂隱床上，被髮而臥，不復言。眾親躊躇，即退遣丹、珠，各各分散。」

文中所說的女巫章丹和陳珠，容貌姣好，服飾華麗，在絲竹弦管鐘鼓之聲中，迴旋而舞，與世俗的舞蹈何異。而吞刀吐火，隱形匿影更是百戲中的節目。如此美妙精彩的歌舞雜技表演，難怪會吸引著世人爭相觀賞。也使得一些人不耕不織，起學巫祝，鼓舞事神，「設樂以誘愚小，俳優以招遠會」。巫觀之風，到南北朝時更盛，至今在民間仍有遺風。

第十一章　南北朝之舞蹈

晉代末年，五胡亂華，群雄競起，鮮卑族拓跋部率先統一北方，建立北魏，以後又經西魏、東魏、北齊和北周。在南方，公元四百二十年，劉裕滅晉，先後轉換宋、齊、梁、陳四個朝代。南北政權隔江對峙，計歷時一百七十年，史稱「南北朝」。

南北朝是中國大分裂、大動盪的時期，亦是民族大遷移、大同化，以及漢、胡樂舞大交流、大融合的時期。偏安江南的南朝，繼承漢魏晉的傳統樂舞，又開發江南的民俗歌舞，使長江流域成為當時中國舞蹈文化的中心，綺麗抒情的清商樂，以西曲、吳歌的面貌出現，隨之風靡全國。黃河流域的舞蹈，則因政治中心南移，加以戰亂不止，漸趨衰落。

而清新粗獷的民族樂舞和域外之樂則大量湧入，羌胡之聲，魔幻百戲，迷漫朝野。外族樂舞通過絲綢之路的流入，擴大了漢舞的表現能力，並產生出新的舞蹈品種，隋唐的許多舞蹈，於南北朝時已見端倪，而佛音、道樂的盛行，給舞蹈又增入新的因素，實乃中國舞蹈發展中，不可忽視的過渡階段，為唐代舞蹈的鼎盛舖奠了道路。

第一節 怡情悅目的西曲、吳歌

江南山清水秀，民風柔順，盛出民謠俗舞，從東吳至南陳，六朝均以建業為都城，長江中下游流域，漸漸成為南朝舞蹈文化基地。《南齊書、良吏傳序》曰：「永明之世，十許年中，百姓無雞鳴犬吠之井。凡百戶之鄉，有市之邑，歌謠舞蹈，觸處成群。都邑之盛，士女昌逸，歌舞聲節，袨服華裝，桃花綠水之間，秋月春風之下，蓋以百數。」魏晉傳下來的清商樂，大量汲取土俗歌舞的精華，經文人雅士的再創造，使清商樂增添了青春活力，進入全盛時期。其中，最令人讚賞的是西曲歌和吳聲歌。

吳聲歌主要產生於東晉到劉宋之時，盛行在以建業（南京）為中心的長江下游地區。

《晉書、樂誌》說：「吳歌雜曲，並出江南，東晉以來，稍有增廣，其始皆徒歌，既而被之管弦。蓋自永嘉渡江之後，下及梁、陳，咸都建業，吳聲歌曲起於此也。」吳歌為清商曲結構，有和聲、送聲，和聲在前，增強樂曲的音調和氣氛；送聲在後，多為虛字襯腔，短小而無實際意義，為歌舞的高潮推波助瀾，並作為結束時的尾聲。《樂府詩集》引《古今樂錄》說：「凡歌曲終，皆有送聲，《子夜》以《持子》送曲，《鳳將雛》以《澤雉》送曲。」

《吳聲歌》以歌曲為主，也有一定數量的舞曲。《古今樂錄》載：「吳聲歌舊器有篪、箜篌、琵琶，今有笙、箏，其曲有《命嘯》、《吳聲》、《游曲》、《半折六變八

解》。《命嘯》十解，存者有《鳥噪林》、《浮雲驪》、《雁歸湖》、《馬讓》，餘皆不傳。吳聲十曲：一曰《子夜》，二曰《上柱》，三曰《鳳將雛》，四曰《上聲》，五曰《歡聞》，六曰《歡聞變》，七曰《前溪》，八曰《阿子》，九曰《丁督護》，十曰《團扇郎》，並梁所用曲。《鳳將雛》以上三曲，古有歌，自漢至梁不改，今不傳。《上聲》以下七曲，內人包明月製舞《前溪》一曲，餘並王金珠所製也。《子夜四時歌》、《警歌》、《變歌》並十曲中間游曲也。《半折六變八解》，漢世以來有之。八解者，古彈《上柱》，古彈《鄭十》、《新蔡》、《大治》、《小治》、《當男盛》，當梁太清中猶有存者，今不傳。又有《七日夜女歌》、《長史變》、《黃鵠》、《碧玉》、《桃葉》、《長樂佳》、《歡好》、《懊惱》、《讀曲》，亦皆吳聲歌曲也。」吳聲曲的數量很多，六朝至隋均有新作，《樂府詩集》錄存吳聲歌二十四曲，存歌辭三百二十六首，多為五言四句，行辭清新活潑。

《吳聲歌》，音高而淒婉，主要用弦樂伴奏，內容多表現男女之間的情意。《世說新語》載：「桓玄問羊孚：何以共重吳聲？羊曰：以其妖而浮。」「妖」指情愛，「浮」為較高的音調，故受到人們的歡迎。庾信《弄琴詩》云：「雉飛催晚別，烏啼驚夜眠。若交新變曲，惟須促一弦。」《上聲歌》云：「初歌子夜曲，改調促鳴箏。四座皆寂靜，聽我歌上聲。」均表明演奏吳歌時，要調弦升調。按《古今樂錄》說，吳歌中，內人包明月製舞《前溪》一舞，古人歌舞常相伴，衆多的吳歌唯有一舞是難於想像的，如《團扇郎》、《子夜歌》之類，情意纏綿，不會無舞。曲，而王金珠所製則未註舞曲，但不能看作吳歌僅《前溪》一曲，惟須促一弦。

《前溪》前章已介紹，《宋書》載七曲，其一曰：

黃葛結蒙蘢，生在洛溪邊。

花落逐流去，何見逐流還。

《大子夜歌》說：「歌謠數百種，子夜最堪憐，慷慨吐清音，明轉出天然。」《子夜歌》於流傳中，出現各種變體，《子夜四時歌》爲其中之一，內容表現青年女子對愛情的追求和堅貞，配合以舞，輕柔傳情，婀娜嬌美，又保存著較樸實的風格，其詞摘錄如下：

春歌：娉婷揚袖舞，婀娜曲身輕。

　　　照灼蘭光在，容冶春風生。

　　　婀娜曜姿舞，遙遙唱新歌。

　　　翠衣發華洛，回情一見過。

夏歌：郎見欲採我，我心欲懷蓮。

秋歌：適憶三陽初，今已九秋暮。

　　　追逐泰始樂，不覺年華度。

冬歌：淵冰厚三尺，素雪覆千里。

　　　我心如松柏，君情復何似。

南朝後主陳叔寶所製的《玉樹後庭花》，屬於更爲綺艷輕蕩的歌舞。《陳書・皇后傳》記其容曰：「麗宇芳林對高閣，新妝艷質本傾城。

映戶凝嬌乍不進，出惟含態笑相迎。

妖姬臉似花含露，玉樹流光照後庭。」

沈亞之撰《盧金蘭墓誌銘》說：「爲綠腰玉樹之舞，故衣製大袂、長裾，作新眉愁鬟，頂鬢爲娥。」此樂流傳甚廣，《隋書・樂志》載：「陳後主於清商中造黃鸝留及玉樹後庭花、金釵兩鬢垂等曲，與幸臣等製其歌辭，綺艷相高，極於輕蕩，男女唱和，其音甚哀。」《通典》的記載，增加了作曲的人，文曰：「玉樹後庭花，堂堂黃鸝留，金釵兩臂垂，並陳後主所造，恆與宮女學士及朝臣相唱和爲詩。太樂令何胥采其尤輕艷者以爲此曲。」《陳書・皇后傳》也說，製作這些舞曲「大旨所歸，皆美張貴妃、孫貴嬪之容色也。」舞曲製成後，「選宮女有容色者，以千百數令習而歌之，分部選進，持以相樂。」

《玉樹後庭花》因爲是亡國君王陳後主所作，歌舞又十分妖艷，被後代視爲亡國之音。《隋書・五行誌》載：「禎明初，後主作新歌，辭意哀怨，令後宮美人習而歌之，其辭曰：『玉樹後庭花，花開不長久』，時人以爲歌讖，此其不久之兆也。」李涽云：「悅鄭衛而增淫，聞玉樹而蕩志。」杜枚說：「商女不知亡國恨，隔江猶唱後庭花。」唐御史大夫杜淹提出：「前代興亡實由於樂，陳之將亡也爲玉樹後庭花。」太宗李世民則不以爲

然，認爲「夫音聲感人，自然之道也」，又說「今玉樹後庭，伴侶之曲，其聲俱成，朕當爲公奏之，知公必不悲矣。」顏師古《隋遺錄》曾講述與《玉樹後庭花》有關的故事，文曰：

「帝昏酒滋深，往往爲妖崇所惑。嘗遊吳公宅雞臺，恍惚間與陳後主相遇，尚喚帝爲殿下。後主戴青紗皀幘，青裾，綠袍純綠紫紋方平履。舞女數十許，羅侍左右。中一人迴美，帝屬目之。後主云：殿下不識此人耶，即麗華也。每憶桃葉山前乘戰艦與此子北渡。……俄以綠文測海蠡，酌紅梁新醞勸帝。帝飲之甚歡，因請麗華舞《玉樹後庭花》。麗華辭以抛擲歲久，自井中出來，腰肢依拒，無復往時姿態。帝再三索之，乃徐起，終一曲。」

上述雖屬於夢幻故事，但《玉樹後庭花》之有舞無疑，故隋煬帝十分喜愛，唐玄宗將其歸入法曲，後蜀孫光憲、王熙震、李珣等製有新曲，馮延已等又製《後庭花破子》，俱與古體有異，宋代亦有此故事表演。而日本國至今仍保存《玉樹後庭花》。《大日本史·禮樂》載：「即陳樂也，新樂，中曲，一帖十四拍，七帖各十二拍，舞女十二人。」又記述元興寺表演此舞舞人的服飾曰：「《玉樹後庭花》兩臂垂裝束二具。其裝束美麗無比，金冠貫以王色玉，飾以各色絲，似神女裝束。」傳到日本的舞蹈，雖具有日本民族的特性，從中也能推測領略陳朝玉樹後庭舞的風彩。

西曲歌，亦稱「荆楚西聲」。《樂府詩集》說：「西曲歌出於荆、郢、楚、鄧之間。」西曲產生於宋、齊、梁三代，時間稍晚於吳聲，盛行於以江陵爲中心的長江中游，和漢水兩岸的廣大地區。其時，今湖北江而其聲送、和與吳歌亦異，故依其方俗而謂之西曲。

陵、宜昌、襄樊、河南鄧縣等地，均為商業繁華人口密集的都市，歌舞十分興盛。西曲歌的內容，著重反映商賈、漁民和市民的生活，部份作品是宮廷生活的寫照。西曲與吳歌，兩者形式和風格有差異，西曲的送聲、和聲，三句、兩句、一句不等，卻與表現的內容有關，起到突出主題的作用。

《古今樂錄》收西曲歌三十四曲，一百四十二首，分舞曲和倚歌兩大類，倚歌音調較高亢，情緒熱烈，「凡倚歌，悉用鈴鼓，無弦有吹。」舞曲歌係配合舞蹈的曲詞，妮婉曼麗，姿情並茂。西曲中的舞蹈較多，僅《樂府詩集》引《古今樂錄》所說，屬於「舊舞十六人，梁舞八人」的有十六曲，即《烏夜啼》、《石城樂》、《莫愁樂》、《採桑度》、《三洲歌》、《安東平》、《江陵樂》、《那呵灘》、《估客樂》、《共戲樂》、《襄陽樂》、《襄陽蹋銅蹄》、《青驄白馬》、《翳樂》、《壽陽樂》、《孟珠》等。

《石城樂》，初為表現街陌青少年，歡歌狂舞的情景。《舊唐書》載：「石城樂者，宋臧質所作也。石城在竟陵，質嘗為竟陵郡，於城上矚眺，見群少年歌謠通暢，因作此曲。」《古今樂錄》說：「《石城樂》舊舞十六人。」《樂府詩集》收錄歌詞五首，其一曰：

城中美少年，出入見依投。

生長石城下，開門對城樓。

《烏夜啼》，《古今樂錄》說：「舊舞十六人」。初為象徵吉祥，描繪企盼心情的舞蹈。《舊唐書》載：「烏夜啼者，宋臨川王義慶所作也。」元嘉十七年，徙彭城王義康於豫章，義康時為江州，至鎮相見而哭。文帝聞而怪之，徵還宅，大懼。伎妾聽烏夜啼聲，扣齋閣云：「明日夜有赦」。其年更為南兗州刺史，因作此歌，故其和云：「夜夜望郎來，籠窗窗不開」。《敎坊記》的記載說：「《烏夜啼》者，元嘉二十八年，彭城王義康，有罪放逐，行次潯陽，江州刺史義季留連飲宴，歷旬不去。帝聞而怒，皆囚之。會稽公主，姊也。嘗與帝宴治，中席起拜。帝未達其旨，躬止之。主流涕曰：〝車子歲暮恐不為階下所容（車子，義康小子也）帝指蔣山曰：『必無此！不爾，便負初寧陵。』武帝葬於蔣山，故指先帝靈為誓，因封餘酒寄義康，且曰曰：『昨與姊會稽飲樂憶弟，故附所飲酒往。』遂宥之。使夫達潯陽，衡陽家人扣二王所囚院，曰：『昨夜烏夜啼，官當有赦。』少頃，使至，二王得釋，故有此曲。」

庾信《烏夜啼》詩云：

促柱繁弦非子夜，歌聲舞態異前谿。
御史府中何處宿，洛陽城頭那得棲。
彈琴蜀郡卓家女，織錦秦川竇氏妻。
詎不自驚長淚落，到頭啼烏恆夜啼。

《樂府詩集》收錄古詞八曲，五言四十句，其一曰：

菖蒲花可憐，聞名不曾識。

歌舞諸少年，娉婷無種跡。

《莫愁樂》，《古今樂錄》載：「《莫愁樂》者，本石城樂伎，而有此調，石城西有女子名莫愁，善歌謠，且在《石城樂》中，有姜莫愁，因名此歌。」又載：「《莫愁樂》亦云《蠻樂》，舊舞十六人，梁八人。」《舊唐書》說：「《莫愁樂》者，出於《石城樂》。石城有女子名莫愁，善歌謠。《石城樂》和中復有忘愁聲，因有此歌。」

綜上可見，《莫愁樂》是由《石城樂》衍變而來的歌舞，古之石城，一指今湖北鐘祥縣，一指南京，均爲水運便利，商賈雲集之所，莫愁者，開始可能是一名善歌舞的樂伎，漸漸形成流派，泛稱表演此類的歌舞和樂伎。故《樂府詩集》收錄的舞詞云：

「莫愁在何處？莫愁石城西。

艇子打雙槳，催送莫愁來。」

「聞懽下揚州，相送楚山頭。

探手抱腰看，江水斷不流。」

而梁武帝《河中之水歌》所寫的內容亦如上述，只不過地名改在洛陽。詩云：

河中之水向東流，洛陽女兒名莫愁。

莫愁十三能織綺，十四採桑南陌頭。

十五嫁為盧家婦，十六生兒字阿侯。

盧家蘭室桂為梁，中為鬱金蘇合香。

頭上金釵十二行，足下絲履五文章。

珊瑚掛鏡爛生光，平頭奴子擎履霜。

人生富貴何所望，恨不早嫁東家王。

《估客樂》，《古今樂錄》載：「《估客樂》者，齊武帝之所製也。帝布衣時，曾遊樊、鄧。登祚以後，追憶而作歌。」武帝蕭頤歌云：

「昔經樊鄧地，阻潮梅根渚。

感憶追往事，意滿詞不敍。」

歌成之後，「使樂府令劉瑤管弦被之，教習卒，遂無成。有人啓，釋寶月善解音律，帝使奏之，旬日之中，便就諧合。敕歌者常重為『感憶』之聲，猶行於世。寶月又上兩

曲。」釋寶月的歌詩云：

「郎作十里行，儂作九里送。

拔儂頭上釵，與郎資路用。」

「有客數寄書，無信心相憶。

莫作瓶落井，一去無消息。」

《古今樂錄》還說：「帝數乘龍舟，遊五城，江上放觀。以紅越布為帆，綠絲為帆

縴，鏑石為篙足，篙榜者悉著鬱林布，作淡黃褲，列開使江中衣出。五城殿猶在，齊舞十

六人，梁八人。」

《估客樂》於流傳中，成為表現商賈生涯的歌舞，故《舊唐書》說「《估客樂》，梁

改其名為《商旅行》。」張籍《估客樂》詩，則為嘲諷商賈之貪利和奢侈者。

《襄陽樂》，《古今樂錄》載：「《襄陽樂》者，宋隨王誕所作也。誕始為襄陽郡，

元嘉二十六年，仍為雍州刺史。夜聞諸女歌謠，因而作之，所以歌和中有『襄陽來夜樂』

之語也。舊舞十六人，梁八人。」隋王誕《襄陽樂》九首，其一曰：

「朝發襄陽城，暮至大堤宿。

大堤諸女兒，花艷驚郎目。」

《通典》說：「裴子野《宋略》稱：晉安侯劉道彥爲襄陽太守，有善政，百姓樂業，人戶豐瞻，蠻夷順服，悉緣沔而居，由此歌之，號《襄陽樂》，蓋非此也。」此說可能指另一種《襄陽樂》，《通典》又說：「雍州，襄陽也。禹貢荆河州之南境，春秋時楚地。魏武始置襄陽郡，晉兼置荆河州，宋文帝割荆州，置雍州，號南雍。」《樂府詩集》說：「簡文帝雍州十曲，有《大堤》、《南湖》、《北渚》等曲。」梁簡文帝作的《大堤曲》云：

> 「宜城斷中道，行旅極流連。
> 出妻工織素，妖姬慣數錢。
> 炊雕留上客，貫酒逐神仙。」

《三洲歌》，是反映江漢地區商人生活的歌舞。《古今樂錄》載：「《三洲歌》者，商客數遊巴陵三江口往還，因共作此歌。其舊詞云：『啼將別共來』。梁天監十一年，武帝於樂壽殿遊道義竟留十大德法師，設樂。敕人人有問，引經奉答。次問法雲：『聞法師善解音律，此歌如何？』法雲奉答：『天樂絕妙，非膚淺所聞，愚謂古辭過質，未審可改與不？』敕云：『如法師語』。法雲曰：『應歡會而有別離，啼將別可改爲歡將樂。』」經法雲法師修改後的三洲歌詞云：

「三洲斷江口，水從窈窕河傍流，

歡將樂，共來長相思。」

《三洲歌》「舊舞十六人，梁八人」，留存的三首歌詞中，充滿親人盼歸之情，一

曰：

「送歡板橋灣，相待三山頭。

遙見千幅帆，知是逐風流。」

《襄陽蹋銅蹄》，又稱《襄陽白銅鞮》。《古今樂錄》說：「《襄陽蹋銅蹄》者，梁

武帝西下所製也。沈約又作。」《隋書》載：「初武帝之在雍鎮，有童謠云：『襄陽白銅

蹄，反縛楊州兒』。識者言：『白銅啼』謂金，蹄為馬也。白，金色也。及義師之興，實

以鐵騎，揚州之士皆面縛，果如謠言。故即位之後，更造新聲，帝自為之詞三曲，又令沈

約為三曲，以被管絃。」按上述所記，此歌舞是依據童謠，為祝捷而作，故和歌云：「襄

陽白銅蹄，聖德應乾來」，天監初舞十六人，後八人。而留存的梁武帝和沈約所作的歌

詞，則飽含離別的情懷。蕭衍的歌詞曰：

陌頭征人去，閨中女下機。

含情不能言，送別霑羅衣。

草樹非一香，花葉百種色。

寄語故情人，知我心相憶。

龍馬紫金鞍，翠眊白玉羈。

照耀雙闕下，知是襄陽兒。

沈約的三曲，其一曰：

若欲寄音息，漢水向東流。

分手桃林岸，送別峴山頭。

《探桑度》，又名《探桑》。《古今註》說：「《探桑》出於古樂府《陌上桑》。」

《舊唐書》說：「《探桑》因《三洲曲》而生，此聲苑也。」《古今樂錄》載：「《探桑

度》舊舞十六人，梁八人。」

宋鮑照和梁簡文帝均作有《探桑》詩，《樂府詩集》收錄古詞七曲，內容表現養蠶女

的艱辛和歡樂，古詞曲云：

蠶生春三月，春蠶正含綠。

女兒採春蠶，歌吹當春曲。

冶遊採桑女，應有春芳色。

姿容應春媚，粉黛不加飾。

繁條採春蠶，採桑何紛紛。

採桑不裝鉤，牽壞紫羅裙。

春日採桑時，林下與歡俱。

養蠶不滿百，那得繡羅襦？

偽蠶化作繭，爛熳不成絲。

徒勞無所獲，養蠶持底為？

《江陵樂》，內容表現一群天眞爛熳的女郎，於綠茵草地上，踏歌歡舞的情景。《樂府詩集》收錄四曲，詞曰：

不復出場戲，踶場生青草。

盆隘歡繩斷，蹋壞絳羅裙。

不復蹋蹀人，蹀地地欲穿。

試作兩三回，蹋場方就好。

陽春二三月，相將蹋百草。

逢人駐步看，揚聲皆言好。

暫出後園看，見花多憶子。

烏烏雙雙飛，儂歡今何在？

《青驄白馬》，《古今樂錄》載：「《青驄白馬》舊舞十六人」。有歌曰：

問君可憐下都去，何得見君復西歸。

齊唱可憐使人惑，盡夜懷歡何時忘。

《樂府詩集》收錄古辭八曲，內容與離別思念有關。

《共戲樂》，《古今樂錄》說：「舊舞十六人，梁八人。」曲辭云：

齊世方昌韋軌同，萬寓獻樂列國風。

時秦名康人物盛，腰鼓鈴柈各相竟。

長袖翩翩若鴻驚，纖腰嫋嫋會人情。

觀風梓樂德化昌，聖帝萬歲樂未央。

今樂錄》載：「《安東平》舊舞十六人，梁八人。」歌曰：

凄凄烈風，北風為雪。船道不通，步道斷絕。

吳中細布，闊幅長度。我有一端，與郎作褲。

微物雖輕，拙手所作。餘有三丈，為郎別唇。

制為輕巾，以奉故人。不持作好，與郎拭塵。

東平劉生，後感人情。與郎相知，當解千齡。

《那呵灘》，舊舞十六人，梁八人。《古今樂錄》說：「多敘江陵及揚州事，那呵，蓋灘名也。」這是男女二人的歌舞，表現女子送情郎時，對歌對舞，難分難解的情景。《樂府詩集》收六曲。其中，女子歌曰：「聞歡下揚州，相送江津灣。願得篙櫓折，交郎到頭還。」男子應差服役，身不由己，故唱：「篙折當更覓，櫓折當更安。各自是官人，那得到頭還。」和歌曰：「郎去何當還」，接唱：「我去尺如還，終不在道邊。我若在道邊，良信寄書還。」

《孟珠》，又名《丹陽孟珠歌》。《古今樂錄》載：「《孟珠》十曲，舞二曲，倚歌八曲。舊舞十六人，梁八人。」內容表現女子對情人的痴念。歌中曰：

《安東平》，東平是地名，歌舞表現妻子為離家遠出的郎君製衣，以寄託深情。《古

「陽春二三月，草與水同色。

攀條摘香花，言是歡氣息。」

「將歡期三更，合冥歡如何？

走馬放蒼鷹，飛馳赴郎期。」

「望歡四五年，實情將懊惱。

願得無人處，回身與郎抱。」

《翳樂》，舞者手持彩色的鳥羽而舞，《古今樂錄》說：「舊舞十六人，梁八人。」

《樂府詩集》收錄的歌辭曰：

人生歡樂時，少年新得意。

一旦不相見，輒作煩冤思。

陽春二三月，相將舞翳樂。

曲曲隨時變，持許艷郎目。

人言揚州樂，揚州信自樂。

總角諸少年，歌舞自相逐。

《壽陽樂》，劉宋南平穆王爲豫州所作，《樂府詩集》收錄九曲，並說：「按其歌詞，蓋敍傷別望歸之思。」詞中云：

> 可憐八公山，在壽陽，別後莫相忘。
> 東臺百餘尺，凌風雲，別後莫忘君。
> 籠窗取涼風，彈素琴，一歎復一吟。
> 長淮何爛漫，路悠悠，得當樂忘憂。

《江南弄》亦屬於清商流派之一。《古今樂錄》載：「梁天監十一年多，武帝改《西曲》，製《江南上雲樂》十四曲，《江南弄》七曲。一日《江南弄》，二日《龍笛曲》，三日《採蓮曲》，四日《鳳笙曲》，五日《採菱曲》，六日《遊女曲》，七日《朝雲曲》。又沈約作四曲，一日《趙瑟曲》，二日《秦箏曲》，三日《陽春曲》，四日《朝雲曲》，亦謂之《江南弄》。」梁武帝所改的《西曲》係指西方傳來的胡樂，《江南弄》有歌有舞，詞調輕艷綺靡。蕭衍《江南弄》舞詞云：

> 衆花雜色滿上林，舒芳耀綠垂輕陰，連手蹀躞舞春心。舞春心，隔歲腴，中人望，獨跰蹣。

採蓮、採菱是江南水鄉的特色，江南地區溝渠縱橫，湖泊相連，有「三秋桂子，十里荷花」之說，民間以採蓮、採菱爲內容，載歌載舞的表演極爲盛行。梁武帝的《採蓮曲》，突出「採蓮渚，窈窕舞佳人」的舞蹈形象。其他的採蓮詩篇，也具有清新自然，歌舞交融的特點。

沈君攸《採蓮曲》曰：

「平川映曉霞，蓮舟泛浪花。
衣香隨岸轉，荷影向流斜。
度手牽長柄，轉楫避疏花。
還船不畏滿，歸路詎嫌賒。」

梁簡文帝《採蓮曲》云：

「晚日照空磯，採蓮承晚暉。
風起湖難度，蓮多摘未稀。
棹動芙蓉落，船移白鷺飛。
花絲傍繞腕，菱曲遠牽衣。」

梁武帝《採菱曲》云：

江南稚女珠腕繩，金翠搖首紅顏興，

桂棹容與歌採菱。歌採菱，心未怡，

翳羅裙，望所思。

和曲云：「菱歌女，解佩戲江南。」梁人江淹的《採蓮曲》，描繪出一幅水光水色，

碧蓮紫菱，櫂歌弦舞的脫俗世界，詞云：

秋日心容與，涉水望碧蓮。

紫菱亦可採，試以緩愁年。

參差萬葉下，泛漾百流前。

高彩隘通壑，香氣麗於川。

歌出櫂女曲，舞入江南弦。

乘鼃非逐俗，駕鯉乃懷仙。

眾美信如此，無限在清泉。

《府樂詩集》載，梁武帝《遊女曲》詞云：

氛氳蘭麝體芳滑，容色玉耀眉如月，

珠佩娸姤戲金闕。戲金闕，遊紫庭，

舞飛閣，歌長生。

《遊女曲》和云：「當年少，歌舞承歡笑。」

《秦箏曲》，亦爲舞曲。沈約《秦箏曲》詞云：

羅袖飄曲拂雕桐，促柱高張散輕宮，

迎歌度舞過歸風。過歸風，止流月，

壽萬春，歡無欲。

第二節　南北朝的雅樂舞

南北朝的娛樂歌舞五彩繽紛，而雅舞比起前代，大爲遜色，除南梁北周，稍有起色，

其餘各朝，皆敷衍應景，沿用舊舞，新作之雅舞甚少。

劉宋新建之初，令太常、黃門撰雅樂歌辭，改晉代雅舞爲前舞、後舞。《宋書》說：

「宋武帝永初元年七月，有司奏，皇朝肇建廟祀廟設雅樂，太常鄭鮮之等八十八人各撰立

新歌，黃門侍郎王韶之所撰歌詞七首，並合施用，『詔』、『可』。十二月有司又奏，依舊正旦設樂，參詳屬三省改太樂諸歌舞詩，黃門侍郎王韶之立三十二章合用，教試日近，宜逆誦習，輒申攝施，詔『可』。又改《正德舞》曰《前舞》，《大豫舞》曰《後舞》。

宋孝武帝孝建二年，尚書左僕射建平王宏議提出建議說：「聖王立德雖同，創製之禮或異。樂不相沿，禮無因襲。自寶命開基，皇符在運，業富前王，風通振古，朝儀國章，並循先代。自後晉東遷，日不暇給，雖大典略備，遺闕尚多，至於樂號廟禮，未該往正。今帝德再昌，大孝御宇，宜討定禮本，以昭來業。」又說：「依據昔代，義舛事業，令宜釐改，權稱以《凱容》為韶舞，《宣烈》為武舞。祖宗廟樂，總以德為名，若廟非不毀，則樂無別稱。」王宏議的建議得到孝武帝批准，於是，以《凱容》為文舞，《宣烈》為武舞。實際上這兩個舞蹈，也是參照先代《大武》、《五行》、《武德》和《大韶》、《咸熙》等舞，衍化而成。南齊繼位後仍沿用。《南齊書》載：「《宣烈舞》，執干戚。郊廟奏：平冕，黑介�’，玄衣裳白領袖，絳領袖中衣，白布衫，皆黑韋緹。」「《凱容舞》生絳袍，單衣絹領袖，皂領袖中衣，虎文畫合幅褲，絳合幅褲，絳襪。朝廷：則武冠赤幘。郊廟執羽籥。郊廟：冠委貌，服如前。朝廷：進賢冠，黑介幘，生黃袍單衣，白全幅褲，餘如前。」

至南梁，雅樂舞受到重視，除沿襲宋、齊又有所創造，梁武帝善音律，天監元年下詔曰：「夫聲音之道，與政通矣！所以移風易俗，明貴辨賤，而韶濩之稱空傳，咸英之實靡托。魏晉以來，陵替滋甚，遂使雅鄭混淆，鐘石斯謬；天人缺九變之節，朝讌失四懸之

儀。朕昧旦坐朝，思求厥旨，而舊事靡存，寤寐有懷，所爲嘆息，卿等學術通明，可陳其所見。」當時朝廷中善樂舞者人材濟濟，沈約等人各抒己見。經集思廣益，武帝親製禮樂，立四器，謂「玄英通」、「青陽通」、「朱明通」、「白藏通」，以通聲推移月氣，用於釐正雅樂。又製爲十二笛，用笛以寫通，以應十二律。並以《大壯舞》爲武舞，《大觀舞》爲文舞，用於郊禋宗廟和燕饗。南陳雅樂無所建樹，悉沿用梁樂。

北朝拓跋氏建的北魏，有本民族傳統的鮮卑樂，廟樂鐘管不備，樂章亦闕。天興初年，用八份，作《皇始舞》。永熙年間，尚書長孫承業、太常卿祖瑩等，始修正雅樂，雖戎華混雜，卻也鐘律大備。北齊尚樂典御祖埏，定正聲，具宮縣之器，置樂《廣成》。齊武成帝高湛年間郊、廟雅樂舞有《覆燾》、《昭烈》、《宣政》、《光大》、《休德》等。北周崇尚儒術，重視雅樂舞。北周武帝天和元年製《山雲舞》，建德二年，武帝於崇信殿宴百官，觀看新整理的「六代樂」雖與古舞有異，卻引經據典，對古雅舞有所弘揚，六舞爲《大夏舞》、《大濩舞》、《大武舞》、《正德舞》、《山雲舞》，兼備《皇夏》、《肆夏》、《驁夏》、《納夏》、《族夏》、《深夏》等六樂。北周的雅舞是南北朝各代雅舞最完善者，其中《山雲舞》爲本朝創作，其餘雅舞均倣照或改編先代之舞而成。

南 北 朝 廟 樂 雅 舞 表

朝　代	雅　　　舞　　　名
劉　宋	前舞（原晉代正德舞）， 後舞（原晉代大豫舞） 凱容舞（文舞，改編韶和魏咸寧舞） 宣烈舞（武舞，改編大武舞）
南　齊	沿用劉宋雅舞
蕭　梁	大觀舞（新製文舞） 大壯舞（新製武舞） 兼用前代之舞
南　陳	與梁朝同
後　魏	鮮卑樂，皇始舞，秦漢伎
北　齊	廣成（雜西涼之樂） 覆燾、昭列、休德、宣政、光大 （均倣先代樂）
北　周	大夏舞（倣夏），大濩舞（倣商）， 大武舞（倣周）武德舞（倣漢），正 德舞（原為晉舞），山雲舞（新製）

第三節　南北舞風交流融合

南朝和北朝，所處的地域不同，民族不同，加以兩方長期對峙，其舞蹈各有其主體的風格，表現出迥然不同的藝術風貌。

南方是漢族政權偏安的地方，自為「正統」，崇儒尚莊，經東吳、東晉、宋、齊、梁、陳六朝的經營，經濟文化較發達。王族和士大夫，由尋求精神解脫，到養尊處優，侈靡腐敗，有些人出門坐車，走路要人攙扶，肉柔骨脆，遭遇禍亂，唯能身穿羅綺，懷抱金玉，伏在床邊等死。而士族文化與民俗歌舞的結合，形成六朝舞蹈特有的韻味。

南朝的舞蹈是舞技和感情的結合，如推如引的舞步，徐舒急轉的長袖，轉晰顧盼的眼神，給人無限的暇想。舉凡流傳較廣的舞蹈，皆以纏綿的情意和輕柔的舞姿而著名，《白紵》、《採蓮》、《採菱》等舞前已介紹，垂手舞之類的舞態，亦體現出柔情的風格。

梁簡文帝《大垂手》詞曰：

　　垂手忽迢迢，飛燕掌中腰。

　　羅衣恣風引，輕帶住情搖。

　　詎足長沙地，促舞不回腰。

《小垂手》詞曰：

舞女出西秦，躡影舞陽春。

且復小垂手，廣袖拂紅塵。

折腰應兩袖，頓足轉雙巾。

娥眉與曼臉，見此空愁人。

前者著羅衫，披帛帶，能於掌上舞；後者羅衣廣袖，眉目傳情，婆娑輕盈。聶夷中《大垂手》詩：「金刀剪輕雲，盤用黃金縷，裝束趙飛燕，敎來掌上舞。」白居易詩云：「小垂手後柳無力，斜曳裾時雲欲生」，皆印證舞姿的輕盈和美妙。

社會崇尚輕歌曼舞，眾多的詩歌舞辭，則對清逸、嫵媚、輕柔、悱惻的表演，大肆予以渲染。

庾肩吾《詠舞》詩曰：

「飛鳧袖始拂，啼烏曲未終。

聊用斷續唱，試托往還風。」

王訓《詠舞》詩曰：

「新妝本絕世，妙舞亦如仙。

傾腰逐韻香，欲衽聽張弦。

袖輕風易人，釵步重難行。

笑態千金重，衣香十里傳。

時持比飛燕，定當誰可憐。」

江洪《詠舞女》詩云：

「腰纖蔑楚媛，體輕非趙姬。

映襟閒寶粟，綠肘掛珠絲。

發袖已成態，動足復含姿。

斜睛如不眄，嬌轉復遲疑。

何慚雲鶴起，詎滅鳳鸞時。」

緊跟社會風尚，一大批具有高超舞技，姿情並茂的女舞應運而生，如莫愁女、西曲娘

等，即爲專業表演柔婉歌舞的樂伎，詩云：「問君可憐天萌車，迎取窈窕西曲娘。」簫梁

年間，羊侃家有舞伎張靜婉，纖巧嫋人，腰圍只有一尺六寸，時人咸推能掌上舞，羊侃專為其造《採蓮》、《棹歌》二曲，樂府謂之《張靜婉採蓮曲》，溫庭筠有詩讚嘆張靜婉的舞態曰：

「掌中無力舞輕衣，剪斷鮫綃破春碧。

抱月飄煙一尺腰，麝臍龍髓憐嬌燒。」

羊侃家還有一名樂伎孫荊玉，尤以腰功見長，表演舞蹈時，「能反腰貼地，銜得席上玉簪。」齊東昏侯的寵妃潘玉奴，身體纖盈舞步靈巧，蕭寶卷令人用金鑿成「蓮花」，植於地上，潘玉奴就在「金蓮花」上表演，名為步步生金蓮，或為後世「蓮步」的濫觴，又名「步步嬌」。

南朝是文學藝術批評盛行的時代，沈約提出「四聲八病」之說；鐘嶸《詩品序》，發揚曹丕「文以氣為主」的命題，提出：「氣之動物，物之感人，故搖盪性情，形諸舞詠。」指出舞蹈是因氣的運動，刺激人的精神，激動人的體性，而表現出的人體律動，以物感，物以情觀」，這些評說，主要指文學，但亦左右著舞蹈的創作和表演。舞蹈是舞者感情的迸發和昇華，主「情」的藝術觀，和重氣韻的理論，使抒情的表演得到推崇，對後世的舞蹈美學產生深遠影響。南朝舞蹈不同於漢舞的凝重奇詭，而是情技交融，婀娜陰

柔，撫拂著人的心靈，給人以美的享受，更有重藝術輕功利的表演。蕭繹說：「惟須綺縠紛被，宮徵靡曼，唇吻遒會，情靈搖盪」；蕭子顯說：「風動春朝，月明秋夜，早雁初鶯，開花落葉，有來斯應，每不能已也。」純藝術的審美價值，爲唐舞的多彩舖墊了道路。

北朝人遊牧起家，崇尚陽剛之美，舞蹈風格與江南迥異，以豪邁、矯健爲特色。民俗樂舞，主要是鮮卑族和其他北方民族傳統的土風舞。《樂府詩集》收錄的六十餘篇「鼓角橫吹曲」生動地反映出北朝的社會特徵。中國的北方，從五胡十六國，到後魏、北齊、北周，生活很不安寧，在長達一百三十多年的時間，始終被戰爭的陰影籠罩著。民俗歌舞大量地表現出戰爭的殘酷。《企喻歌》云：

男兒可憐蟲，出門懷死憂，
屍喪狹谷口，白骨無人收。

《隔谷歌》云：

兄在城中弟在外，弓無弦，箭無括，
食糧乏盡若爲活？救我來！救我來！

北人的愛情歌舞，與南方的嬌羞纏綿不同，而是大膽坦率，「女兒自言好，故入郎君懷」。《地驅樂歌》云：

驅羊入谷，白羊在前。

老女不嫁，蹋地呼天。

《捉搦歌》云：

誰家女子能步行，反著袂襌後裙露，

天生男女共一處，願得兩個成翁姬。

《楊白花》是當時流行的歌舞，相傳是魏胡太后為思念楊華所作。《梁書》載：「楊華，武都仇池人也。少有勇力，容貌雄偉，魏胡太后逼通之。華懼及禍，乃率其部曲來降。胡太后追思之，不能已，為作《楊白華》歌辭，使宮人晝夜連臂蹋足歌之，聲甚哀惋。」《楊白華》訛傳為《楊白花》，詞云：

陽春二三月，楊柳齊作花。

春風一夜入閨闥，楊花飄蕩落南家。

含情出戶腳無力，拾得楊花淚沾憶。

秋去春還雙燕子，願銜楊花入巢裏。

北人胸懷廣闊，尚武好勇，《折楊柳歌》云：

健兒須快馬，快馬須健兒。

跛跋黃塵下，然後別雌雄。

《企喻歌》顯示出男兒如鷙鷹直衝霄漢，所向披靡的氣慨：

鷂子經天飛，群雀兩向坡。

男兒欲作健，結伴不須多。

《敕勒歌》則表現遼闊曠野的草原風光：

敕勒川，陰山下，天似穹廬，籠罩四野。

天蒼蒼，野茫茫，風吹草低見牛羊。

上述的歌舞，粗獷樸實，主要流傳於民眾中。而上層社會的舞蹈，雖有一些講究，但依然恣情放任。北齊散騎郎兼中書郎魏收，「旣輕疾，好聲樂，喜胡舞，數與東山諸優爲《彌猴與狗鬥》。」作爲大臣表演這種滑稽粗野的舞蹈，卻不爲怪。北魏的權臣朱爾榮，功高震主，他與莊帝一起外出狩獵，每見帝射中，就毫無顧忌地狂呼亂舞，並叫叫隨行的將相卿士，悉皆盤旋起舞。《北史・爾朱榮傳》載：「及酒酣耳熱，必自匡坐，唱虜歌，爲《樹梨》、《普梨》之曲。見臨海王或從容閑雅，愛尙風素，固令爲《敕勒舞》。日暮罷歸，便與左右連手蹋地唱《回波樂》。」北魏的重臣奚康生，於宮宴中跳的《力士舞》更是狠惡剛戾。《魏書・奚康生傳》載：「正先二年三月，肅宗朝靈太后於西林園，文武侍坐，酒酣迭舞，次及康生。康生乃爲《力士舞》。及於折旋，每顧視太后，舉手、蹋足、瞋目、領首，爲殺縛之勢。太后解其意而不敢言。」奚康生欲廢太后，借舞蹈以顯示恐嚇威攝之意，失敗後被處死。《力士舞》亦稱《金剛舞》或《金剛力士舞》。《雲仙雜記》說：隋諸葛昂與高瓚爭豪侈，「串長八尺餅，闊丈餘，餤粗如柱。酒行，自作《金剛舞》以送之。」高瓚也「以車行酒，馬行肉」，自唱《夜叉歌》以送之。梁宗懍《荊楚歲時記》載：「十二月八日，諺云：臘鼓鳴，春草生，村民打細腰鼓，戴胡公頭，作《金剛力士》以逐疫。」可見此舞的剛健和粗野。

北朝舞蹈的矯健豪放，還表現在百戲的特技節目中，如《猿騎》，伎兒於馬上縱跳作舞；《畏獸》，喬裝和模倣兇猛動物的表演；《五兵角抵》，耍弄各種兵器的節目；「刻木爲面，狗喙獸耳」的《城舞》，亦爲北地特色的舞蹈。

中國古代稱匈奴爲胡，東面的烏桓、鮮卑等族稱東胡，西域各族稱西胡，亦泛稱北方、西的民族爲胡。北朝是胡夷族建立的政權，對民族樂舞有偏愛。高緯「唯賞胡戎樂，耽愛無已，於是繁手淫聲，爭新哀怨」，「後主亦能自度曲，親執樂器，悅玩無倦，倚弦而歌，別采新聲，爲無愁曲，音韻窈窕，極於哀思，使胡兒閹官之輩齊唱之，曲終樂闋，莫不殞涕。」北齊武帝高湛「於後庭使斑彈琵琶，和士開胡舞，各賞物百般。」《隋書‧音樂志》載：「周太祖發跡關隴，躬安戎狄」，「而下武之聲，豈姬人之唱？登歌之奏，協鮮卑之音。」

南朝北朝以長江爲界，而文化交流卻不間斷，鮮卑族的北魏，推行漢化政策，魏道武帝重用漢族士大夫，魏孝文帝「用夏變夷」，遷都洛陽，凡風俗禮制語言服飾均以漢爲榜樣，東魏、西魏雖有反復，「復用夷制」，但胡漢文化的衝突，最終仍以漢的包融而告終。《魏書‧樂誌》載：「初，高祖討淮漢，世宗定壽春，收其聲伎，江左所傳中原舊曲，《明君》、《聖主》、《公莫》、《白鳩》之屬，及江南《吳歌》，荊楚《西聲》，總謂之清商。」南方的歌舞，以及優美的魅力，在北方廣爲流傳，改變著北朝舞蹈創作和表演風格。北魏溫子升《安定侯曲》詞云：

封疆在上地，鐘鼓自相合。

美人當窗舞，妖姬掩扇歌。

其情其狀類似清商之舞。北周武帝深夜與宮人連臂蹋蹀而歌，「自知生命促，把燭夜行游」，已是北地和江南踏舞的結合。河間王元琛的婢女朝雲，擅長江南《團扇舞》。北魏孝文帝的妃子馮妙蓮、馮珊，特選四名美女，取名蘭香、惠香、逸香、琴香，請宋文帝的兒子南陽王劉昶進宮，教習四女南方歌舞，她們學成後的表演，使元帝大開眼界。古詩云：

路出玉門關，城接龍板城。

但事弦歌樂，誰道山川遠。

南人陳慶旅遊到洛陽，見北地儒學及南方歌舞的興盛，驚嘆地說：「此中謂長江以北盡是夷狄，昨至洛陽，始知衣冠士族並在中原，禮儀繁盛，人物殷阜。」在異族漢化的同時，北方的樸實豁達和異域的風彩，又吸引著南方人，為南舞注入新鮮血液，而成為一時的風尚。南齊高帝蕭道成喜歡與左右作「羌胡伎」之樂，華林宴群臣時，百官依次作舞，其中王敬脫朝服，袒，以絳糾髻，奮臂作《拍張舞》；郁林王蕭昭業「嘗列胡伎二部夾閣迎奏」，蕭梁的樂府中，保留有北方著名的鼓角橫吹曲，如《雀勞利歌》、《瑯琊王歌》、《折楊柳歌》、《幽州馬客歌》、《地驅歌》、《隴頭歌》等；陳朝的章昭達「每飲食，必盛女伎雜樂，備盡羌胡之聲，音律姿容，並一時之妙，雖臨對寇敵，旗鼓相望，弗之廢也。」梁元帝蕭繹《夕出通波閣下觀

伎》詩曰：

蛾月漸成光，燕姬盛小堂。

胡舞開齋閣，盤鈴出步廊。

周捨也說：「舉技無不佳，胡舞最所長」。可見南朝對北伎的迷戀。於是一些藝人到北方去學樂舞，庾信《聽歌一絕》寫其事云：

協律新教罷，河陽始學歸。

但令聞一曲，餘聲三日飛。

河陽是北周領地，位於今河南孟縣一帶，樂伎掌握了北方的技藝，頓時身價百倍。陳朝的後主陳叔寶，專門派宮女到北方學習樂舞，《隋書·音樂志》載：「（後主）耽荒於酒，視朝之外，多在宴筵。尤重聲樂，遣宮女學習北方簫鼓，謂之『代北』，酒酣則奏之。」

南北朝各代，輪換頻繁，政治體制不嚴密，舞蹈文化結構較爲鬆散，適應於兼收並蓄，故南北各族和中外的樂舞，大量交流混合，當時數量最多的是西域各族及周邊國家舞蹈的流入。北朝與西部、北部各族的生活有著千絲萬縷的聯繫，在舞蹈大混合上功不可

滅。

古代西域是樂舞盛行的地方，其地大體泛指新疆天山以南，包括中亞阿姆河、錫爾河流域等廣大地區。漢代說有三十六國，其中龜茲、疏勒、高昌、于闐、樓蘭、昭武、且末等城邦國頗負盛名。絲綢之路的開通，使他們成為綠洲文化中的重要環節，對東西方經濟文化，包括樂舞的交流，起著重要的作用。這些古國，處於西端的深受羅馬、希臘、印度、波斯文化的影響，東端則受漢族中原文化的薰陶，兩者又互相交織。

張騫通西域後，公元前六十年，漢宣帝於龜茲境內的烏壘城，設立西域都護府，大規模移民屯墾戍邊，中外和各族的交往，沿著絲綢之路源源不斷。《洛陽伽藍記》說：「自蔥嶺以西，至於大秦，百國千城，莫不歡附，商胡販客，日奔塞下，所謂盡天地之區已。」北魏的都城「永橋以南，圓丘以北，伊、洛之間，夾御道有四夷館。道東有四里，一名金陵，二名燕然，三名扶桑，四名慕義。」「西夷來附者處崦嵫館，賜宅慕義里。」從各種館、里之名，可知人員交往的頻繁，異域異國情調的樂舞，隨之紛繁輝映。

西域人善於歌舞。《新唐書》曰：龜茲人「俗善歌舞」；《酉陽雜俎》載：蘇莫遮「男女無晝夜歌舞」；《冊府元龜》云：康國人「好歌舞於道路」；《大唐西域記》說：「屈支國管弦伎樂特善諸國」，于闐「人好歌舞」。北魏文成帝和平五年，曾親自觀看河西高車五部數萬人相聚「祭天」，儀式中人們晝夜飲酒歌舞。

中原、西域以及域外的樂舞，通過戰爭、朝貢、商貿、贈禮、王族婚姻、移民等渠道

內傳和外流。史書記載，前涼王張重華據涼州，獲印度國王所貢的男伎，傳入《天竺樂》；北魏太武帝打敗赫連昌得古雅樂，滅北燕得《高麗樂》，又將悅般國「鼓舞之節施於樂府」，真君九年，悅般國遣使到魏，獻幻人「能制人喉脈令斷，擊人頭令骨陷，皆出血，或數升，或盈斗，以草藥內其口中，令嚼咽之，須臾血止。」後魏平馮氏，通西域得疏勒、安國、高麗等樂舞，西魏通高昌，傳入《高昌樂》，《隋書》說：「(周)太祖輔魏之時，高昌款附，乃得其伎教習，以備歲宴之禮。」周武帝時高麗入朝獻樂。公元568年，武帝聘突厥木汗可汗俟仵之女阿史那氏為后，陪嫁中即有西戎樂伎，《舊唐書》說：「周武帝聘虜女後，西域諸國來膝，於是龜茲、疏勒、安國之樂，大聚長安。」隋唐時代七部樂、九部樂中的外來舞蹈，於南北朝時已見端倪。

北朝西域樂舞之盛，與來自西域的大批樂人及其後裔有關，他們本人於宮廷或街頭表演，又廣為招收學徒。其中許多樂伎因得到君王的喜愛而顯貴。曹國曹僧奴、曹妙達父子，因善龜茲樂而「封王開府」；何國何海、何洪珍、何朱弱、史國史丑多等善歌舞者，也「儀同開府」；安國安未弱、安馬駒「服簪纓而為伶人之事」。羯族樂師白智通受到周武帝重用，而隨同阿史那氏入朝的蘇祇婆更受到樂舞界的推崇。《隋書·音樂志》載：「考尋樂府鐘石律呂，皆有宮、商、角、徵、羽、變宮、變徵之名。七聲之內三聲乖應，每恆求訪，終莫能通。先是周武帝時，有龜茲人曰蘇祇婆，從突厥皇后入國，善胡琵琶。聽其所奏，一均之中間有七聲。因而問之，答云：‘父在西域，稱為知音，代相傳習，調有七種。’以其七調勘校七聲，冥若合符。」蘇祇婆所傳的「七調五旦」，解決了音樂中

的難題，鄭譯「因習而彈之，始得七聲之正。」

隨著樂伎和樂舞的大量傳入，用於配合樂舞的樂器種類急劇增加。如曲頸琵琶、五弦琵琶、鳳首箜篌、篳篥、方響、達卜、沙鑼、星、鈸、羯鼓、齊鼓、檐鼓、答臘鼓、細腰鼓、毛員鼓、雞婁鼓、都縣鼓等。其中，曲頸琵琶本由印度的樂器，先入波斯，再入中國北方；五弦琵琶、鳳首琵琶也是由印度傳入。羯鼓是氐族人傳統的樂器，南卓《羯鼓錄》說：「蠡如漆桶，下以小牙床承之。擊用兩杖，其聲焦殺鳴烈，尤宜促曲急破，作戰鼓連碎之聲。」篳篥，早期在戰爭中，是「胡人吹之以驚中國馬」的吹管器，宋人陳暘說：「觱篥，一名悲篥，一名笳管。羌胡龜茲之樂也。以竹為管，以蘆為首，狀類胡笳而九竅。」方響，北周時開始出現，形制「以鐵為之，修八寸，廣二寸，圓上方下」，十六塊音高不等的鐵片為一組，懸掛在木架上，可代鐘磬。新的樂器表現力極強，對於中國音樂舞蹈的風格和演變影響很大。《通典》說：「自宣武以後，始愛胡聲，泊於遷都，屈茨琵琶、五弦、箜篌、胡笛、胡鼓、銅鈸、打沙羅、胡舞，鏗鏘鏜鏜，洪心駭耳。撫箏新靡豔麗，歌音全似吟哭，聽之者無不淒愴。琵琶及當路琴瑟始絕音。皆初聲頗復閑緩，度曲轉急燥。是以感其聲音，莫不淫燥，竟舉止輕飆，或踴或躍，乍動乍息，蹻腳彈指，撼頭弄目，情發於中，不能自止。」

高陽王有一名樂伎，名徐月華，「善彈箜篌，能為《明妃出塞之歌》，聞者莫不動容。永安中，與衛將軍原士康為側室，宅近衛陽門，徐鼓箜篌而歌，哀聲入雲，行路聽

按此音所由，源出西域諸天諸佛韻調，婁羅胡語置難解，況復被之土木。

者，俄而成市。」《洛陽伽藍記》載：有一樂人名田僧超，擅長吹笳，能爲《壯士歌》、《項羽吟》，受到征西將軍崔延伯的器重，「延伯每臨場，令僧超爲《壯士聲》，甲冑之士踴躍。延伯單馬入陣，旁若無人，勇冠之軍，威鎮戎望，二年之間，獻捷相繼。丑奴募善射者射僧超亡」，延伯悲惜哀慟，左右謂：『伯牙之失鍾子期，不能過也』。」河間王元琛的樂伎朝雲，善於表演又擅長吹笳，元琛任秦州刺史時，羌民離叛，屢討不降。琛於是令朝雲，扮爲貧嫗，吹著虎在羌人聚集處乞討，濃郁的鄉音引起叛逃者的感慨，「諸羌聞之，悉皆流涕，迭相謂曰：『何爲棄墳井，在山谷爲寇也』。即相率歸降。」

秦州於是流傳民謠云：「快馬健身，不如老嫗吹笳。」

在各族樂舞的大混合中，《西涼樂》的出現，具有代表意義。西涼地處今甘肅省境內，先後受匈奴、鮮卑、氐族及漢人的管轄。其地是中原和西域間，商貿通道和文化匯聚地。司馬氏時，漢人張軌任涼州刺史。戰亂中據河西稱「前涼」，涼州於是成爲紛爭中的避風港，關中人士爭相投靠，漢人的樂舞也大量湧入。公元三百八十四年，前秦大將呂光，奉苻堅之命平西域，兩年後，他自己占領涼州爲王，史稱「後涼」。呂光是氐族人，征西中曾獲龜茲樂，也隨同帶入涼州。公元四百一十三年，涼州被匈奴人沮蒙遜所占，同時還消滅了據敦煌的「西涼」李暠。沮蒙遜是好歌舞和崇信佛教的人，涼州成爲俗樂佛音繁盛之所。各族樂舞的混合，形成具有涼州特色的樂舞新品種，名《秦漢伎》。公元四百三十一年，北魏太武帝平定河西得此樂，始稱《西涼伎》，以後又稱《國伎》，列入「九部樂」後復稱《西涼伎》。《西涼伎》的樂器中，磬、笙、簫等是漢族樂器，五弦、篳篥

是印度樂器，齊鼓、檐鼓是安國等地的樂器，羯鼓來自氐族，琵琶、腰鼓常見於龜茲樂中，而歌舞中有漢樂、胡樂、佛曲，有女舞、獅舞，及各種百戲，可謂集中外南北的樂舞於一堂，是樂舞交流中的混合物。

第四節　舞蹈受玩弄的時代

南北朝時期，多數君王貴族浸沉於聲色中，上古舞蹈的神聖觀念、教育價值的利用，被娛樂至上的風氣所代替，社會雖處於分裂動亂中，而淫歌艷舞充斥宮室和豪門。公元四百二十年，劉裕廢晉自立，開始南朝宋、齊、梁、陳的更迭。

劉宋繼承魏、晉的樂舞，雜以四方之音，宮中太樂，人數甚多。前廢帝劉子業「游華林園竹林堂，使婦人裸身相逐。」後廢帝劉昱「戶口不能百萬，而太樂雅鄭，元徽時校試千餘人，後堂雜技，不在其數。」明帝劉彧亦步前廢帝後塵，觀看百戲後，令宮女當衆裸體跳舞作戲。劉彧善音律，親制「泰始歌舞」於宮中表演，《古今樂錄》存十二曲名：一日《皇業頌》、二日《聖祖頌》、三日《明君大雅》、四日《通國風》、五日《天符頌》、六日《明德頌》、七日《帝圓頌》、八日《龍躍大雅》、九日《淮祥風》、十日《宋世大雅》、十一日《治兵大雅》、十二日《白紵篇大雅》，其中三、十兩曲爲虞和所作。雖名爲雅樂，實非正聲，故《南齊書》說：「自宋大明以來，聲伎所尚多鄭衛淫俗，雅樂正聲，鮮有好者。」宮室中魚龍之流的百戲節目最受歡迎。每逢朝會，由樂伎裝扮成鳳凰，

凌空飛舞而下，嘴銜祝詞，名爲《鳳凰銜書》。《隋書》載：「待中於殿上取其書，以授舍人，舍人受書，升殿跪奏」，在樂舞中曰：「大宋興隆膺靈符，鳳鳥感和銜素書，嘉樂之美通玄虛，維新濟濟邁唐虞。」此風延至南齊，到梁武帝普通年間，始「下詔罷之」。

劉宋的「貴戚豪家，產業甚厚。室宇園地貴遊莫及。伎樂之妙，冠絕一時。」南郡王劉義宣「多蓄嬪媵，後房千餘，尼媼數百，男女三十人。崇尙綺麗，費用殷廣。」顏師伯頗解聲樂，居權日久，「多納貨賄，家產豐積，伎妾聲樂，盡天下之選，園池地宅，冠絕當時，驕奢淫恣，爲衣冠所嫉。」尙書殿中郎沈勃「比奢侈過度，伎女數十，聲酣放縱，無復劑限。」散騎常侍杜幼文「所蒞貪橫，家累千金，女伎數十人，絲竹日夜不絕」，其奢華和歌舞的美妙，甚至引起宋廢帝的忌妒，「帝微行夜出，輒在幼文門牆之間，聽其管弦，積久轉不能平」，於是，親率衛兵收其樂伎和財產，並將杜幼文殺掉。另一個權臣到僞「資籍豪富，厚自奉養供一身，二月十萬，宅宇山池，伎妾姿藝，皆窮上品，才調流瞻」，家伎中，一名陳玉珠者，姿容歌舞雙絕，被劉或看中，「遣求不與，逼奪之。僞頗怨，」明帝就下令將到僞拘捕入獄。著名的大將軍檀道濟，雖然功勛卓著，但因遭宋帝和重臣的忌妒，誣之罪，本人被誅，子八人也被處死，時人以朝廷迷於聲色是非不分，乃作《白浮鳩舞》，詞曰：「可憐白浮鳩，枉殺檀江州」，抱不平，明無罪也。

公元四百七十九年，蕭道成滅宋順帝，建南齊，自稱高帝，常「與左右作羌胡伎爲樂」，「後堂雜技狡獪，坦之皆得在側」，高帝於華林苑飲宴，令在場的大臣歌舞助興，於是「諸淵彈琵琶，王僧虔彈琴，沈文季歌子夜，張敬兒舞，王敬則拍張。」齊武帝蕭賾

「後宮萬餘人，宮內不容，大樂景第暴宮皆滿，猶以爲未足。」被廢爲東昏侯的後主蕭寶卷，「日夜於後堂戲馬，與新近閹人、倡伎鼓叫。」蕭寶卷能歌善舞，躬事角抵，昂首翹肩，逞能橦木，常穿自製的「雜色錦伎衣，綴以金花、玉鏡、衆寶」和倡伎同場表演。政變之時，他仍在含德殿作化妝演出，終被斬首。

公元五百零二年，蕭衍代齊建梁，稱武帝。當時，後魏勢力衰退，南朝相對穩定「武帝據圖錄，多歷年歲，製造禮樂，敦崇尊儒，自江左以來，年逾二百，文物之盛，獨美於茲。」在和平環境下，歌舞享受之風更盛。梁武帝是一位有著較高樂舞修養的君王，他曾創作許多歌舞曲，如《白紵歌》、《襄陽蹋銅蹄》、《上雲樂》、《江南弄》等，他常將宮中的女樂，賞賜給寵臣，《南史・徐勉傳》載：「武帝自算擇後宮吳聲、女伎各一部，並華少，賚勉。」又曾賞給羊侃鼓吹一部。《梁書》說羊侃「性豪侈，善音律，自造《採蓮》、《棹歌》兩曲，甚有新致」，家中「姬妾侍列，窮極奢靡。有彈箏人陸太喜，著鹿角爪長七寸。舞人張靜琬，腰圍一尺六寸，時人咸推能掌中舞。又有孫荊玉，能反腰帖地，銜得席上玉簪。敕賚歌人王娥兒，東宮亦賚歌者屈偶之，並妙盡奇曲，一時無對。」

羊侃外出郊遊，到衡州，「於兩艖舺起三間通梁水齋，飾以珠玉，加之錦繢，盛設帷屏，陳列女樂，乘湖置酒，緣塘傍水，觀者填咽。」羊侃舉辦宴會，更是極盡奢侈，「大同中，魏使陽斐，與侃在北嘗同學，有詔令侃延斐同宴。賓客三百餘人，器皆金玉雜寶，奏三部大樂，至夕，侍婢百餘人，俱執金花燭。」竟陵太守魚弘說：「丈夫生

世，如輕塵弱草，白駒之過隙。人生歡樂富貴幾何時」，正是基於這種心境，而恣意放蕩歌舞無度。

《隋書·音樂志》開列了一份歌舞百戲名目，是宋、齊、梁三朝會元之日宮中演出的節目單，文中曰：「第一奏《相和五引》；第二奏《俊雅》；第三皇帝入閣，奏《皇雅》；第四皇太子發西中華門，奏《胤雅》；第五皇帝進，王公發足；第六王公降殿，同奏《寅雅》；第七皇帝變服出儲，同奏《皇雅》；第八皇帝變服出儲，同奏《皇雅》；第九公卿上壽酒，奏《介雅》；第十太子入預會，奏《胤雅》；十一皇帝食舉，奏《需雅》；十二撤食，奏《雍雅》；十三設《大壯》武舞；十四設《大觀》文舞；十五設《雅歌》五曲；十六設俳伎；十七設《鼙舞》；十八設《鐸舞》；十九設《拂舞》；二十設《巾舞》並《白紵》；二十一設《舞盤伎》；二十二設《舞輪伎》；二十三設《刺長追花幢伎》；二十四設《受猾伎》；二十五設《車輪折脰伎》；二十六設《長蹻伎》；二十七設《須彌山》、《黃山》、《三峽》等伎；二十八設《跳鈴伎》；二十九設《跳劍伎》；三十設《擲倒伎》；三十一設《擲倒案伎》；三十二設《青絲幢伎》；三十三設《傘花幢伎》；三十四設《雷幢伎》；三十五設《金輪幢伎》；三十六設《白獸幢伎》；三十七設《擲蹻伎》；三十八設《獼猴幢伎》；三十九設《啄木幢伎》；四十設《五案幢呪願伎》；四十一設《避邪伎》；四十二設《青紫鹿伎》；四十三設《白武伎》；作訖，將白鹿來迎下；四十四設寺子導安息孔雀、鳳凰、文鹿、胡舞登蓮《上雲樂》歌舞伎；四十五設《緣高絙伎》；四十六設《變黃龍弄龜伎》。從這份古代節目表，可以看出編導者的才能和匠心，而歌、舞、雜技，中外

並舉，雅俗雜存，可謂起伏跌送，洋洋大觀，實爲舞蹈史上珍貴而難得的歷史資料。

公元五百五十七年，陳霸先取梁建陳。陳朝開國之初，較爲節儉，歌舞娛樂節度，但不久即追求享受，風靡淫靡之舞。興王陳叔陵家妓無數，常「歸坐齋中，或自執斧斤，爲沐猴百戲。」陳敏章等大臣的府中，絲竹歌舞通霄達旦，後主陳叔寶多才多藝，善解音律，卻荒於政事，恣情享樂，迷戀張貴妃，貴妃名麗華，是擅長歌舞的絕色佳人，《陳書》說她「鬢長七尺，鬢黑如漆，其光可鑒，特聰慧有神采，進止閒暇，容色端麗，每瞻視盼睞，光采溢目，照映左右。」後主爲她「於光照殿前起臨春、結綺、望仙三閣，閣高數丈，並數十間，其窗牖、壁帶、懸楣、欄檻之類，並以沈檀香木爲之。又飾以金玉，間以珠翠，外施珠簾，內有寶床、寶帳，其服玩之屬，瑰奇珍麗，近古所未有。」「後主每引賓客對貴妃等遊宴。則使諸貴人及女學士與狎客共賦新詩，互相贈答，採其尤艷者以爲曲詞，被從新聲，選宮女有容色者以千百數，令習而歌之，分部迭進，持以相樂。其曲有《玉樹後庭花》、《臨春樂》等，大指所歸，皆美張貴妃、孔貴嬪之容色也。其略曰：「譬月夜夜滿，瓊樹朝朝新」。」

「張貴妃，好厭魅之術，假鬼道以惑後主，置淫祀於宮中，聚諸妖巫使之鼓舞。」公元五百八十九年，隋軍乘虛渡江直逼金陵，而後主仍與麗華一起塡詞作曲，歌舞歡娛，城破之際，方與張麗華倉惶逃至雞鳴寺，共投於胭脂井中，被隋軍大將韓擒虎擒出，以「亡國妖婦」之名，將張麗華處死。將陳朝的滅亡歸於張貴妃艷舞惑主幾乎成定論，而清人袁牧有一首力排衆議的詩云：

結綺樓邊花怨春，青溪柵上月份神。

可憐褒姒逢君子，都是周南傳里人。

公元三百八十六年，鮮卑族拓跋珪建立北魏，至拓跋燾統一中國北方，史稱北魏，北魏於征戰中，廣爲採集各方的樂舞，宮中南北雅俗樂舞雜存，「正月上日，饗群臣，宣佈政教，備列宮懸正樂，兼奏燕、趙、秦、吳之音，五方殊俗之樂，四時饗會亦用之。」建都洛陽後，勢力大增，藝人雲集，歌舞十分興盛。《洛陽伽藍記》載：「出西陽門四里，御道南有洛陽大市，周回八里」，「市南有調音、樂肆二里，里內之人，絲竹謳歌天下妙伎出焉」，其地是樂伎聚居之所，而「永橋南道東，有白象、獅子二坊」，則是馴養獅、象供馬戲娛樂的地方。天興六年，太武帝下令增修百戲。《魏書》說：「詔太樂總章鼓吹，增修雜伎，造《五兵角抵》、《麒麟》、《鳳凰》、《仙人》、《長絙》、《白象》、《白虎》及諸《畏獸》、《魚龍》、《避邪》、《鹿馬仙車》、《高絙百尺》、《長跷》、《緣幢》、《跳丸》、《五案》以備百戲，大饗設之於殿庭，如漢晉之舊也。」節目中既有上代流傳的百戲，又增修許多本民族的節目。「太宗初，又增修之，撰合大曲，更爲鐘鼓之節。奢侈過於漢、晉。」太宗拓跋嗣的增修，使百戲配合音樂伴奏，並撰合成大曲的表演形式，增進了藝術觀賞價值。

北魏的後期，宗室成員日趨腐敗，宣武帝元恪，荒於酒色，享樂歌舞無盡時。樂浪王元忠，穿著華美的百戲服裝進出朝堂。孝文帝元宏的弟弟高陽王元雍，正光年間，任丞

相，歲祿萬餘，粟至四萬，給羽葆鼓吹、虎賁班劍百人，僮僕六千，伎女五百。《洛陽伽藍記》說：元雍「自漢晉以來，諸王豪侈未之有也。出則鳴騶御道，文物成行，鐃吹響發，笳聲哀轉；入則歌姬舞女，擊筑吹笙，絲管迭奏，連霄盡日」。「王有二美姬，一名修容，二名艷姿，並娥眉皓齒，潔貌傾城。修容亦能為《綠水歌》，艷姿善《火鳳舞》，並愛傾後室，寵冠諸姬。」又有咸陽王元禧者「性驕奢，貪淫財色，姬妾數十，意尚未已，衣被繡綺，車乘鮮麗，猶遠有簡娉，以姿其情。」元禧由於放縱並有野心，被世宗賜死，其宮人歌曰：「可憐咸陽王，奈何作事誤。金床玉兒不能眠，夜蹋霜與露。洛水湛湛彌岸長，行人那得渡。」此歌配以弦管，在社會上廣為流傳，令人感慨不已。另一位河間王元琛，在奢侈享受上更盛一籌，家中樂伎數百，行止揮霍無度，他常異想天開，與晉代的石崇比富，對左右說：「晉室石崇乃是庶姓，猶能雉頭狐腋，畫印雕薪，況我大魏天潢，不為華侈？」於是「造迎風館於後殿，窗戶之上，列錢青瑣，玉鳳御鈴，金龍吐舌，雜蒅朱李，枝條入檐，伎女樓上，坐而摘食。」元琛每宴請賓客「陳諸寶器，金瓶銀甕百餘口，甌繁盤合稱是。自餘酒器，有水晶鉢、瑪瑙杯、琉璃碗、赤玉巵數十枚，作工奇妙，中土所無，皆從西域而來。又陳女樂及諸名馬，復引諸王按行府庫，錦罽珠璣、冰羅霧縠，充積其內。」在王府中表演的舞蹈，無一不綺麗淫靡。

公元五百三十四年，北魏分裂，先後建立東、西兩魏。公元五百五十年，高洋取代東魏建立北齊。蕭愨的《臨高台》，描繪了齊宮娛樂歌舞的熾盛，詩云：

崇台高百尺，迴出望仙宮。

畫拱浮朝氣，飛梁照晚虹。

小衫飄霧縠，艷粉拂輕紅。

笙吹汶陽篠，琴奏峰山桐。

舞逐飛龍引，花隨少女風。

臨春今若此，極宴豈無窮。

齊宣帝高洋，性極荒唐，不僅樂於觀賞歌舞百戲，而且常親自參與。時而雜衣錦自歌自舞，時而街坊巷宿，扮乞兒作舞，有時還爬到高臺或屋頂上狂呼狂舞。後主高緯，遊樂歌舞無倦，被稱爲「無愁天子」。他的後宮，妓女成群，如昭儀、毛夫人、彭夫人、李夫人等，原來都是樂妓，因善歌舞而得寵。武平年間，後主令清商令廣採雜舞雜技「奇怪異端，百有餘物」，在集中的百戲中，各種節目達一百多個，如「魚龍爛漫、俳優侏儒、山車、巨象、吞刀、吐火、殺馬、剝驢、撥井之戲」，還有模倣動物形態的「狐掉尾戲」，耍傀儡的「郭公歌」，漢舞，胡舞等。表演者則有女舞樂伎、「刑殘閹宦、蒼頭盧兒、西域丑胡、龜茲雜伎」等人。

公元五百五十七年，宇文覺滅西魏稱帝，二十年後滅北齊，全盤接受齊之樂舞。周宣帝即位，詔有司「廣召雜技，增修百戲。魚龍曼延之伎，常設殿前，累日繼夜，不知休息。」猶嫌專職樂伎不足，每逢大慶，令京城少女，精心修飾，穿上五顏六色的彩衣，和

宮中樂伎一起，參加歌舞表演。北周還將百戲用於宗廟祭祀，「時太廟初成，四時祭祀，猶設俳優角抵之戲。」「大醮」之時，宣帝與佛像、天尊像，南面而坐，「大陳雜技，令京城士庶縱觀。」對歌舞百戲無節制的追求和玩樂，是造成社會動盪的原因之一，正像《北史》所說：「朝夕徵求，唯供魚龍爛漫，人民從役，只為俳優角抵，紛紛不已，財力俱竭，兼二相顧，無復聊生。」終於被隋朝所取代。

第五節　情節歌舞的興起

南北朝的舞蹈，由於外域奇伎的傳入和不同形式表演的混合，節目內容不斷創新，其中，合歌舞以演故事對後世的表演有深刻影響，此類表演，仍屬於百戲的範疇，情節簡單，以舞為主，尚未形成戲劇，然而較之漢代《東海黃公》等節目，卻含有較多的戲劇因素。

南梁周舍作的《上雲樂》為一例。舞辭曰：

西方老胡，厥名文康，遨遊六合，傲誕三皇。西觀濛汜，東戲扶桑，南泛大蒙之海，北至無通之鄉。昔與若士為友，共弄彭祖扶床。往年暫到崑崙，復值瑤池舉觴。周帝迎以上席，王母贈以玉漿。故乃壽如南山，志若金鋼。青眼眢眢，白髮長長，娥眉臨髭，高鼻垂口，非直能俳，又善飲酒。簫管鳴前，門徒從後。濟濟翼翼，各有分部。鳳凰是老胡家雞，獅子是老胡家狗。陛下撥亂反正，再朗三光。澤興雨施，化與風翔。䶂與修呂，志遊

大梁。重駟修路，始屆帝鄉。伏拜金闕，仰瞻玉堂。從者小子，羅列成行。悉知廉節，皆識義方。歌管愔愔，鏗鼓鏘鏘，響振鈞天，聲若鵁皇，前卻中規矩，進退得宮商，舉伎無不佳，胡舞最所長。老胡寄篋中，復有奇樂章。齊持數萬里，願以奉聖皇。乃欲次第說，老耄多所忘，但願明陛下，壽千萬歲，歡樂渠未央。」

從舞詞可見，這是一個向皇帝祝壽的歌舞節目，用歌舞表現老胡成仙得道遨遊四方的情節，其內容取自老子化胡說。《三洞珠囊》載：老子「復與尹喜至西門，作佛化胡經六十四萬言，與胡王，後還中國，作太平經。」《魏略·西戎傳》說：「蓋以為老子西出關，過西域，之天竺，教胡浮屠屬弟子別號二十有九。」

《上雲樂》的舞蹈中，有老胡、周帝、王母、門徒等人物。老胡扮演成青眼、白髮、高鼻、滿腮胡髭的長者。出行時，前有歌舞儀仗，後有鳳凰、獅子緊跟，隨從簇擁。舞隊或行或止，遊歷於仙山、瓊島，太陽升起沒入的地方，所到之處，主人熱烈歡迎。其中，有獨舞、隊舞、胡舞、擬獸舞，以及口歌、器樂伴奏等多種表演，主題鮮明，排列有序。

北齊的《大面》是情節歌舞又一例。亦稱《代面》或《蘭陵王入陣曲》。《舊唐書·音樂誌》說：「《代面》出於北齊，北齊蘭陵王長恭，才武而面美，常著假面以對敵，嘗擊周師金鏞城下，勇冠三軍，齊人壯之，為此舞，以效其指揮擊刺之客，謂之《蘭陵王入陣曲》。」《教坊記》載：「《大面》出北齊。蘭陵王長恭，性膽勇，而貌婦人，自嫌不足以威敵，乃刻為假面，臨陣著之，因為此戲，亦入歌曲。」《樂府雜錄》云：「《代面》始自北齊，神武弟，有膽量，善戰鬥，以其顏貌無威，每入陣即著面具，後乃百戰百

勝。戲者，衣紫腰金，執鞭也。」

蘭陵王高長恭是北齊王室的成員，武藝高強，善於用兵，臨敵則戴猙獰面具慶建功勳。當時，北周已建立，經常侵擾齊國，芒山戰役中，齊兵敗而潰退，危急關頭，高長恭率領騎兵，衝入敵營，奮勇拼搏，終於反敗為勝，故受到人們的愛戴，「武士共歌謠之」，並由歌而舞，模倣高長恭戴著假面具，手持矛槍或鞭子，英勇作戰，「指揮擊刺」的情景。《大面》的表演，以抒情為主，內容一改以往玄幻鬼神的題材，直接取自現實人事故事，以歌舞展示情節，意味著古代舞蹈的創作，開始進入一個新的天地。

第六節　佛音和道樂

宗教活動對中國古代舞蹈的發展影響深遠，宗教儀規本身也包含樂舞的內容，用以娛神、媚神和吸引信徒。

一、佛教樂舞

佛教源於尼泊爾和印度，早在漢代，隨絲綢之路的開通而進入中國，稱「浮屠之教」。公元六十五年，東漢明帝夢見西方的佛祖，於是派遣十多名使者赴天竺，用白馬馱回佛像、經書和兩名印度高僧攝摩騰和竺法蘭。印度將供佛和修行的地方稱「伽藍」、「阿若王」、「祇園」或「精舍」，而中國將其安排在官吏衙門的「寺」和祭祖場所的「廟」，

合而用之稱「寺廟」。於是，在洛陽城西雍門外建白馬寺，由高僧講經說法。故洛陽白馬寺有「祖庭」之稱。

傳入的佛教屬胡教，異域文化與傳統文化相衝突，導致歷史上多次出現「滅僧毀佛」之舉。但佛教文化的調適性很強，竭力迎合中國的民俗舊習，漸漸適應和依附本土文化，而成為中國的佛教。《喻道論》說：「周禮即佛，佛即周禮，蓋外內名之耳。」《高僧傳》唱導經師云：「知時衆」、「應變無窮」、「世間雜技，及著衾占相，皆各盡其妙。」

六朝的戰亂不已，人們徬徨無所從，而佛教與玄學哲理意趣相近，求空求無，意皆在解脫。《正法華經》說：「若有衆生，遭億百千姟困厄患難，苦毒無量，適聞觀世音菩薩名者，輒得解脫，無有衆腦。」再加上「輪迴」、「極樂世界」之說，對於苦難中的各界人士，無疑是個安慰和嚮往，於是，佛教大盛。前秦苻堅迎高僧道安，隨行僧衆數千人。後秦時，名僧鳩摩羅什至長安，四方前來的義學沙門三千餘人。北魏的佛寺有三萬多所，僧尼二百萬人，僅洛陽一地有寺廟一千三百六十七所。南梁佛寺也有二千八百四十六所，僧尼八十二萬餘人。

佛樂與樂舞關係密切，《大日經義釋》云：「一歌詠，皆是眞言；一舞戲，無非密印。」天竺方俗，凡是歌詠法言皆稱爲「唄」，傳入中國後，詠經稱爲「轉讀」，歌贊則號「梵唄」。《高僧傳·經師篇》說：「東國之歌也，則結韻而成詠；西方之贊也，則作偈以和聲。雖復歌、贊爲殊，而並以協諧鐘律，符靡宮商，方乃奧妙。故奏歌於金石，則謂之以樂；贊法於管弦，則稱之唄。」佛教樂舞帶有濃厚的西域色彩，而《法苑珠林》

把中國佛曲的創始，歸於曹植夢中受天樂感悟而作。《魏書·釋老志》載：「今之僧寺，無處不有。或比滿城邑之中，或連溢屠沽之肆。」「梵唱屠音，連櫓接響。」而中國化的佛教樂舞，更受到百姓的擁護，《東觀漢記》說：「以文罽為壇飾，淳金銀器，彩色眩耀，祠用三牲；大官飾珍饌，作倡樂，以求福祥也。」詩云：「街東街西講佛經，撞鐘吹螺鬧宮廷」是也。佛教的活動，常與民眾喜聞樂見的俗樂舞和百戲相結合。《洛陽伽藍記》載：禪虛寺「寺前有閱武場，歲終農隙，甲士習戰，千乘萬騎，常在於此。有羽林馬僧相善角抵戲，擲戟與百尺樹齊；虎賁張車渠擲刀出樓一丈。帝亦觀戲在樓，恒令二人對為角戲。」攀緣高手在禪定寺的表演，令「觀者駭悅」。

佛教樂舞被南北朝收入宮廷樂署。文宣王蕭子良召集名僧創作佛曲。梁武帝蕭衍，多次「捨身」和舉辦「無遮大會」，親自製作正樂十篇以敘佛法，即《善哉》、《大樂》、《大歡》、《天道》、《仙道》、《神王》、《龍王》、《滅過惡》、《陳愛水》、《斷若轉》等。又讓童子倚歌梵唄，表演《法樂童子伎》，是為我國少兒演唱佛曲之始。

中國的佛教樂舞系統，到唐代基本形成：有「唄贊」，用於宣講經文和課誦；有「唱導」，用於法事和宣講教義；還有各種用於佛教重大慶典的佛曲。南卓《羯鼓錄》收錄十一首佛曲名。敦煌發現的古卷子中載有多首佛曲名。其中，婆陀調：有彌勒佛曲、如來藏佛曲、普光佛曲、日光明佛曲、大感德佛曲、無威感德佛曲、無光意佛曲、藥師琉璃光佛曲、龜茲佛曲等；乞食調：有釋迦牟尼佛曲、帝釋幢佛曲、觀法令佛曲、妙花佛曲、寶花步佛曲、十地佛曲、燒香佛曲、無光意佛曲、阿彌陀佛曲等；越調：有大妙至極曲、解曲

等；羽調：有觀音佛曲、文德佛曲、永寧佛曲、婆羅樹佛曲等；；雙調：有摩尼佛曲；高調：有蘇密七俱陀佛曲；徵調：有邪勒佛曲；般涉調：有遷星佛曲；移風調：有提梵。各曲調內容皆為贊佛禮佛。宋元以後，歷代沿用。明永樂二年，成祖令人廣泛收集整理佛教樂舞，編成《諸佛世尊如來菩薩尊者名稱歌曲》，共收錄佛教曲四百餘首。

佛教禮儀，常見的有佛誕禮儀，戒壇儀式、懺儀、水陸道場、放焰口、朝課、晚課等，各種活動多伴有樂舞。蕭衍《和太子懺悔》詩云：「繚繞聞天樂，周流揚梵聲。」佛事的樂器亦稱法器，以大鐘、吊鐘、大磬、引磬、小鼓、鈴子、木魚、檔子為主，重大的儀式，增入笙、笛、哨吶、管子、簫、螺號、昭君等吹管樂和絲弦樂器。

南北朝的佛儀，因君王常親自參加而極盛。每年四月八日，佛祖釋迦牟尼的誕辰，各寺院將佛像抬出來遊行，謂之「行像」。贊寧《大宋僧史略》曰：「行像者，自佛泥洹，王臣多恨不親睹佛，由是立佛降生相，或作太子巡城相。」五世紀初，法顯於西域的于闐國和印度摩揭提國曾目睹行像儀式，此種儀式亦從西域傳入。《魏書·釋老誌》載：「世祖初即位，便遵太祖太宗之業，於四月八日，輿諸寺佛像，行於街衢，帝親臨門樓觀散華，以致敬禮。」《洛陽伽藍記》載：景明寺「四月七日，京師諸佛皆來此寺，尚書祠部曹錄像凡有一千餘軀。至八日節，以次日宣陽門，向閶闔宮前，受皇帝散花。於時金光映日，寶蓋浮雲，幡幢若林，香煙似霧。梵樂法音，聒動天地。百戲騰驤，所在駢比。名僧德衆，負錫為群，信徒法侶，持花成藪，車騎填咽，繁衍相傾。」又有長秋寺，「作六牙白象，負釋迦在虛空中」，「四月四日，此象常出，避邪師子導引其前，吞刀、吐火、騰

驟一面；彩幢、上索、詭譎不常；奇伎異服，冠於都市，象停之處觀者如堵。」文中描述行像中梵樂、法音、歌舞、雜技，歡騰喧鬧，儼然是一支支舞隊於街頭表演，故市民爭相觀賞。行像之風，唐宋之際猶盛，元明以後漸少記載，近世五台山、西藏等地仍見此俗，其他地區多被「浴佛」儀式所代替。

北朝佛教齋會盛典稱「大齋」，因每月齋戒六天，又稱「六齋」。《洛陽伽藍記》記述著名的尼寺景樂寺的齋會曰：「六齋，常設女樂，歌聲繞樑，舞袖徐轉，絲管寥亮，諧妙入神。以是尼寺，丈夫不得入，得往觀者，以為至天堂。及文獻王薨，寺禁稍寬，百姓出入，無復限礙。後汝南王悅復修之。悅是文獻之弟。召諸音樂，逞伎寺內，奇禽怪獸，舞抃殿庭，飛空幻惑，世所未睹。異端奇術，總萃其中。剝驢投井，植棗種瓜，須臾之間皆得食，士女觀者目亂睛迷。」而昭儀侍可與長秋寺媲美「伎樂之盛，與劉騰相比。」寺院中舞戲娛樂的場面，若非具有禮佛的內容和意義，很難分辨出是出家清幽之所，還是歌舞娛樂的戲場。後世漸漸蛻變爲各種形式的廟會」，宗教的宣傳和歌舞戲曲娛樂，以至商貿觀光旅遊，巧妙地柔合一起，成爲當代文化生活內容之一。

佛教的傳入，除絲綢之路，在中國的西部還有另一條渠道，由尼泊爾、印度入西藏、雲南而入中原，古之南詔等國即中轉站，菩薩蠻舞、婆羅門舞、孔雀舞以及崇佛的風俗舞蹈，均在其影響下而產生。公元八世紀，藏王赤松德贊恭迎蓮花生，宣講密宗，與苯教結合，派生出喇嘛教，隨之興起佛事面具舞蹈——「羌姆」，蒙族地區轉爲「查瑪」，而其他地方多稱「跳布扎」，並各有不同的特色。十五世紀初，宗喀巴創建格魯教派，

「跳神」成為寺廟的重要活動，《西藏圖考》載：「天神降而山鬼藏，窮野人之伎倆；網

洞鳴而巴陵送，誇幻術之離奇，此徐夕之《跳布扎》也。」董一道《古人圖誌》載：「跳

鬼祈福之期，大小喇嘛齊集寺內，面塗朱紫，或飾假臉，著五色花衣，有種種魔狀，有提

金壺銀壺者，有持刀矛者，主敎喇嘛指揮其間，分班跳舞，擊大鼓，鳴大鐃，喧囂嘲雜。」

佛敎興盛的副產品之一，是各代的造像和開鑿石窟。沿著佛敎傳入中國的南北兩路

線，開鑿著許多石窟，展示著佛敎樂舞的生動形象，以及古代由異邦風俗而逐漸漢化的軌

跡。

早在漢代，絲綢之路上崇信佛敎的龜茲、于闐等國，已建立克孜爾、庫木土拉等石

窟，東晉末，玉門關以西的河西四郡，開鑿莫高窟、西千佛洞等石窟。公元五世紀，北魏

太武帝平定河西，石窟藝術進入中原，雲崗石窟興起。魏孝文帝遷都洛陽，石窟藝術隨之

南移，出現龍門、麥積山等著名石窟，以後繼續興建，中唐以降，才漸趨衰落，至今我國

的石窟遺址達一百二十多處，其中圖像技藝之精，數量之多，世所罕見。

敦煌石窟，是西域文化與中原文化交織的重要起點，莫高窟建於今甘肅敦煌東南鳴沙

山的斷崖上，歷經北魏、西魏、隋、唐、五代至宋、元、明、清，總計建洞一千多窟，現

存四百九十多窟。其中，彩塑三千餘尊，高者三十三米，小者十多厘米。舞人的形象，姿

態舒展豪放，具有天竺舞風和遊牧民族的氣質。

雲崗石窟，建於山西大同武州山北崖上，依山石而雕像，現存的主要洞窟有五十三

個，含一千一百多個小龕，大小雕像五萬一千多個。其中有北魏縣曜開鑿的五個大石窟。

雲崗石窟的造像，既遵循天竺佛教經規儀軌，又開創中國佛教雕塑獨特的風格，舞者形象健美多姿，重視人物內涵的刻畫，造型清秀柔潤又微豐腴，神情冷峻含蓄，又怡靜慈祥敦厚。

龍門石窟，地處洛陽城南二十五公里處，始建於北魏太和十八年，現存窟龕一萬二千一百多個，造像十萬餘尊，其中北朝作品約占三分之一。北魏推行漢化政策，佛像秀骨清相，溫文爾雅，已改胡服爲褒衣博帶的漢裝，舞人的姿態顯得輕盈而優美。

鞏縣石窟，位於河南洛河北岸的斷崖上，北魏、東魏、北齊皆有作品。北朝時稱希玄寺，唐稱淨土寺，清朝改現名，現存五窟。窟中佛像和舞者的形象，具備中原傳統特色，形成由北朝向隋唐過渡的藝術風格。

麥積山石窟，建於甘肅天水一形如麥垛的斷崖上，造像以泥塑爲主，現存石窟一百九十多個，其中北魏、西魏、北周所建約三十個。北朝開始修建的石窟，還有河北峰峰市南的北響堂山石窟，山西太原天龍山石窟，遼寧義縣萬佛洞等。

各石窟的雕塑和壁畫，內涵豐富，千姿百態，其中尤以天宮伎樂、飛天、金剛和供養人伎樂等形象，生動地再現了創作年代的舞蹈風格和時代氣息。

天宮伎樂，形成較早，見於敦煌石窟中，十六國的石窟有二十一身，北魏石窟有六十身，西魏石窟有六十四身。天宮伎樂是供養佛司樂舞的菩薩。《妙法蓮花經》說：「見舍利佛於佛前受阿耨多羅三藐三菩提證，心中歡喜，踴躍無量。各各脫身上所著上衣，以供養佛。」窟中天宮伎樂的圖像，主要繪製於窟壁的上方。形象上身裸露，下身沒於紋飾

中，多數持有樂器，或吹或彈，或擊或拍，舉臂揚掌，扭腰回首，動作舒展，姿態各異。編號435窟的北魏石窟，一天宮伎樂，細腰擺胯，右臂斜垂，左臂伸揚，似正翩翩起舞狀。編號288窟的西魏石窟中，呈現的樂器有海螺、排簫、箜篌、琵琶、阮、腰鼓、碰鈴等多種。

飛天，又名「音樂神」、「香音神」，梵語稱「犍達婆」，傳說專採百花香露，於佛說法時，飛舞於天際，散天雨花，放百花香，播施天樂。在石窟中，其形象主要主要繪製在佛龕龕楣，佛頂華縵，頂部平棊藻井四角等部位。飛天的數目眾多，分別徒手、持樂器、執蓮花、托花盤，或自舞或同舞，有的御風而行，有的婉轉迴旋，舞姿輕盈飄逸，千變萬化，是西方佛教藝術與中國飛仙、羽人造型的結合。極富神幻色彩。

在北魏編號251窟的南壁上，圍繞著佛祖說法，有四名遨翔雲際的「飛天」，三名自上而下，分別成弧狀、單臂倒立和單腿飛躍的姿態，另一名則環繞到佛的背後，兩手上舉，由下而上，與其他「飛天」的動勢，形成對比。在雲崗九號窟中，一群小飛天，拱托著一朵大蓮花，舞蹈動感強烈，形象栩栩如生。後魏時期，早期創作的「飛天」，形態古樸，有的全裸或半裸，而後期的「飛天」，則顯出漢化的優美和端莊。隋唐之際，裝飾絢麗，舞姿更加輕柔飄逸。

金剛力士，傳說是極樂世界的護法神，石窟中通常繪塑於壁畫下方，龕基、座基、樑下或柱頂等處，個個豹頭環眼，筋肉裸露，虎虎生氣，是剛健和力量的象徵。麥積山編號43號崖閣北朝泥塑的金剛，濃眉怒目，下巴上翹，胯部左衝，身體各部位扭轉交錯，猶

如作獷獷豪放的舞姿，充滿陽剛之美。敦煌北魏窟中，有一身二首的力士，有的力士表演著高難的雜技動作。

供養人伎樂，供養人係指供佛禮佛的俗人，歷代石窟或寺廟，凡捐資者，往往將自己的圖像，或禮佛的情景，刻繪在石窟或廟內。其中，表現供養人用樂舞供佛禮佛的圖像，真實地再現了當時樂舞的風貌。敦煌編號 297 窟的北周佛龕下，刻繪有五名供養人伎樂，其中三人載尖形帽，穿長袍，束腰，分別吹笙、彈箜篌、彈琵琶；另兩人亦穿長袍，兩手上舉於頭頂交叉，作舞狀，其中一人屈一腿，一人抬一足，扭腰擺胯，正作移頸的動作，舞蹈的風格，樂器類型和服飾，均洋溢著西域的色彩。

二、道教樂舞

東漢末年，張道陵於四川鶴鳴山創立「五斗米道」，又名「天師道」或「正一道」，南北朝時期，道家正式以宗教面目活躍於社會舞臺上，以後各代皆興盛，延至清代由於滿族王室的排斥而式微。道教是中華土生土長的宗教，其淵源爲遠古巫教，先秦至漢神仙方士黃老和陰陽五行之說，同時借鑒佛教的造像和儀規，而老子、莊子道德家之言，構成道教的理論主幹，被奉爲《道德眞經》和《南華眞經》。《混元皇帝聖紀》尊老子爲「混沌之祖宗，天地之父母，陰陽之主宰，萬神之帝君。」道教把天界劃分作三十六重天，最高天是大羅天，陶弘景創「神仙譜」，最高神是玉皇大帝，次爲元始、靈寶、道德天尊，最高有龐雜的神仙系統。玉皇大帝是做照人間帝王而造，頭戴十二行珠冠冕旒，身穿紋飾九章，擁

「法衣」，旁有金童玉女隨侍。

道教從建立之初，即與樂舞關係密切。《靈城圖經》云：「夷事道，蠻事鬼。初喪卑鼓以道哀。其歌必號，其衆必跳。」《要修科儀戒律鈔》引《太真科》載：「齋堂之前，經臺之上，皆懸金鐘玉磬，鐘磬依時鳴。行道上講，悉先叩擊。」用樂舞的目的是「非唯驚戒人衆，亦乃感動群靈，神人相關，同時集會，弘道濟物，盛德交舊。」《太平經》載有：「以樂卻災法」，「諸樂古文是非訣」，提出「故舉樂，得其上意者，可以度進；得其中意者，可以致平，除兇害也；得其下意者，可以樂神靈；中得其意者，可以樂精；下得其意者，可以樂身。上得其上意者，可以樂人也。」樂舞成爲道教禮儀的組成部份，是娛神、道人自身修鍊以及宣傳引導信徒的重要手段。

北魏時期，嵩山道士寇謙之，設天師道場，「清整道教」，稱「新天師道」，後人稱「北天師道」，傳授《雲中音誦新科經戒》，把道教誦經中的直誦法改爲樂誦法，用鐘磬鼓等法器伴奏。南朝廬山道士陸修靜也創立「南天師道」，於齋禮中詠誦《步虛辭》。道教與中國佛教一樣，把道音的創作，歸之於三國的曹植。《異苑》說：「陳思王游山，忽聞空里誦經聲，清遠遒亮，解音者則而寫之，爲神仙聲。道士效之，作《步虛聲》。」《步虛聲》通常用於齋壇上，因似仙人於太空縹緲步行而名之。陸修靜《太上洞玄靈寶授度儀》云：「禮十方畢，師起巡行」，徐徐吟詠，「以次左行，旋繞香爐三匝。」《册府元龜》說唐玄宗於道場內，親教諸道士步虛聲韻，「平上去入，備體正聲，吟諷抑揚，則宛仍於舊韻。」許渾寫道樂詩云：

羽袖飄飄杳夜風，翠幢歸殿玉壇空。

步虛聲盡天未曉，露玉桃花月滿宮。

梁武帝的《上雲樂》，實際是一種中國道樂，凡七曲，一曰《鳳臺曲》；二曰《桐柏曲》；三曰《方丈曲》；四曰《方諸曲》；五曰《玉龜曲》；六曰《金丹曲》；七曰《金陵曲》。其內容皆爲道家神仙飛昇之詞，如方諸曲云：

霞蓋容長肅，清虛伍列真。

樅金集瑤池，步先禮玉晨。

方諸人，上雲人，業守仁。

道教求長生不老的美妙仙境，葛洪《抱樸子》云：「登虛躡景，雲輦霓蓋，多朝霞之沉，吸玄黃之醇精，飲則玉體清漿，食則翠芝朱英，居則瑤堂瑰寶，行則逍遙太清。」而「徒烹宰肥脂，沃酹醪醴，撞金伐革，謳歌踴躍，拜伏稽願，守清虛坐，求乞福願。」

《敦煌曲子詞‧仙境美》道曲詞云：

仙境美，滿洞桃花淥水。

寶殿瓊樓霞閣翠，六銖常掛體。

悶即天宮遊戲，滿酌瓊漿任醉。

誰羨浮生榮與貴，臨回看即是。

天境的美妙，仙樂縹緲婆娑，能不引人？南北朝的道館「館舍盈於林藪」，北朝後期，道館相繼改稱道觀，道士人數大增，「黃服之徒，數過於正戶」，梁武帝天監二年，置大小道正。北周於春官府禮部設司玄之職，周宣帝即位，稱天元皇帝，在道會苑設大醮，廣陳樂舞雜戲，士民爭相觀賞。道教樂舞至隋唐，進入嶄新而輝煌的天地，創造出許多優美的道曲法曲舞蹈。宋代出現《玉音法事》，收錄隋唐道曲五十餘首，是保存訖今最早的道教曲譜集。金元時期，王重陽創立全眞道，分七派，以邱處機的龍門派最興旺。元人王惲《清明遊長春宮》（今北京白雲觀）詩云：

鳴珂振轂滿玄城，花底春光沸玉笙。

放眼壺天如隔世，侍談仙馭勝登瀛。

松風韻颯金鐺靜，竹露光寒鶴夢清。

且莫臨濟門外去，夕陽正在總眞明。

江南的正一道於元朝亦復興，忽必烈詔修龍虎山道觀。明代朱洪武建神樂觀，並在太常寺下設「提點」和「知觀」，由道士主領，訓練道童充任樂舞生。成祖則套用宮廷雅樂舞，制成《大明御制玄教樂章》。清代雍正、乾隆年間，崇佛抑道，許多道人流落民間，成爲火居道士，卻進一步促進道樂的地方多樣化。出現了「北京韻」、「武當韻」、「嶗山韻」、四川「廣成韻」、河南「應奉韻」、「上海道樂」、「東北新韻」等異彩紛呈的地方道韻，諸如樂器、吟表、禹步均多方迎合當地民間習尚。清人葉夢珠《閱世篇》說：「余幼所見齋醮壇場，不無莊嚴色相，至於誦經宣號，雖疾徐抑揚，似有聲律，然而鼓吹法曲，更唱迭和，獨多率眞。今道場裝飾靡麗，固不可言；至贊誦宣揚，引商刻羽，合樂笙歌，竟同優戲。」

道教樂舞是巫舞、西域舞、宮廷舞以及各地民俗歌舞的大混合。唐末、五代人張若海《玄壇刊誤論》說：「廣陳雜樂，巴渝歌舞，悉參其間。」道教舞蹈的基本舞勢是手印和步罡，兩者結合形成特具道家韻味的舞蹈。手印包括指法與口訣，指法的名目繁多，各有其特定意義，如劍指、金刀指、金蓮指、金龍指、金牌指、三山指、招討指、紫微指、收瘟指、追鬼指、縛鬼指、禁鬼指、雷指、枷指、鎖指、刀山劍樹指、銅籬鐵帳指等。口訣有天師訣、天網訣、本師訣、日君訣、月君訣、降魔杵訣、金光訣、泰山訣、接駕訣、雙斗訣等。而步罡也有多種，如上天走八卦罡、驅治走集神罡、宿啓走大彌羅罡。《雲笈七籤》說其舞步是：「先舉左，一跬一步，一前一後，一陰一陽，初與終同步，置腳橫直，互相承如丁字形。」

「齋醮」是道教儀式中常見的一種，發事之初，先發鼓鬧場，以爲通報神鬼，名曰起鼓，接著道士登壇，於香煙繚繞，絲竹管弦鐘鼓磬鈴聲中，唱誦經文，走禹步，邊奏法器邊行走，作橫列、縱列、八字、四朵梅花等隊形變化，唱經者常有雲手、揮劍等舞蹈動作。有的地方還作飛鈸等特技表演。

「步星踏斗」是道教重要儀式之一。叩拜的對象是北斗七星及其旁邊的輔弼二星，七星名爲天樞、天璇、天璣、天權、玉衡、闓陽、搖光、洞光、隱元等。道教認爲此舉可除病去邪祈福延壽，進而得道成仙。儀式中跪拜之後即起舞，繞北斗七星踏步而行，謂「乘斗」，又依次按方位踏七星，稱「步斗」。道教樂舞至今在全國著名的道觀中仍盛行不衰，成爲中國舞蹈的重要組成部分。

三、祀鬼神之舞

南北朝巫風盛行，時人侈談鬼神，崇尚淫祀。劉宋人周朗說：「凡鬼道惑衆，妖巫破俗，觸目而言怪者不可數，富採而稱神者非可算。」宋文帝年間，女巫嚴道育，於後宮跳巫舞念咒語，興風作浪，前廢帝劉子業親自參與捉鬼的巫舞，陳朝末年後宮妖巫雲集，鼓舞跳神喧囂騰躍。巫舞也滲入神聖的祭典儀式中，北朝祭孔用「女巫妖覡，淫進非禮，殺牲歌舞，倡優媟狎」。南朝的《神弦歌》成爲清商樂組成部分之一。《神弦歌》係女巫祭神中的弦歌鼓舞，《圖書集成》將其歸入「雜鬼類」。舞蹈內容奇幻，場面變化豐富，共十一曲，祭奉與百姓生活貼近的多種神鬼。一曰《宿阿曲》，詞曰：「蘇林開天門，趙尊

閉地戶，神靈亦道同，眞官今來下。」是迎神的序幕。二日《道君曲》，是祭樹神的巫舞，故曰：「中庭有樹自語，梧桐推枝布葉。」三日《聖郎曲》，聖郎兩傍，侍立著仙人和玉女，詞曰：「左亦不佯佯，右亦不翼翼，仙人在郎旁，玉女在郎側」，可能是三人舞。四日：《嬌女詩》，祭水傍的女鬼。五日《白石郎》，祭水傍的石頭神，歌曰：「白石郎，居江左，前導江伯，後從魚」；又有歌曰：「積白玉，列松如翠，郎艷獨絕，世無從二。」六日《青溪小姑》，所謂小姑，相傳爲東漢末年秣陵尉蔣子文的三妹，蔣子文對吳有功，英勇戰死，小姑亦死，孫權於鐘山爲之立廟，小姑也同時被奉爲神，其處有青溪，故名「青溪小姑」，歌曰：「開門白山，側近橋樑。小姑所居，獨處無郎。」七日《湖就姑》，祭祀赤山湖湖畔的女神，相傳女神爲姊妹二人，心地善良，造福一方，祈之可得福，可能爲雙人舞蹈的形式。八日《姑思曲》，是祭祀與風有關的神祇，此神御風而行，前有陸離怪獸，後有朱鳥鳳凰，歌中有「明姑遵八風」之句，可能是戴面具化妝表演的假面舞蹈。九日《採蓮童》，表現湖泊中天眞爛熳採蓮的小仙童，係風趣活潑的舞蹈。十日《明下童》，亦爲童子，於岸上騎馬而行。十一日《同生曲》，爲祭祀中壓軸的送神歌舞，歌詞取自古詩，其一曰：「人生不滿百，常懷千歲憂，晝短苦夜長，何不秉燭遊。」

第十二章　隋代之舞蹈

公元五百八十一年，北周加九錫的重臣楊堅，以受禪讓爲名，廢北周末帝而建隋。開皇九年，滅南唐，至此，紛爭不已的中國，結束了近四百年的分裂戰亂，重新趨於統一。

隋朝立國後，實行休養生息和一系列改良措施，經濟有所發展，人丁開始興旺，異族藩邦來朝，全國總戶數由四百餘萬戶，激增至八百九十餘萬戶。各民族文化的匯集，促使宮廷和民俗舞蹈均得到長足的進步。但好景不常，煬帝之後，大興徭役，窮奢極慾，沉迷淫樂，導致衆叛親離，隋朝僅存活三十七年，歷二世，即重蹈歷史覆轍而夭亡。

隋代繼六朝而起，其舞蹈是各族舞蹈的交融，南北舞風的綜合，既有繼承，又有創新，舉凡敎坊的建立，宮廷宴享舞蹈分樂部的編排，「法曲」新聲的推出，以及雅部俗部之分等事項，皆自隋代而發端。這些重大措施，對於中國古代舞蹈的發展有著重要的意義，唐代舞蹈之鼎盛，實乃於隋代基礎上的發揚廣大和創造，中國舞蹈藝術的繁榮於隋朝已見端倪。

第一節　創編宮廷樂制

隋朝代周而立國，建國之初，其制「多依前代之法」，設「太常寺」，主管儀禮、樂舞、醫療、占卜等事項。「太常寺」長官稱太常卿和太常少卿，官員有博士四人，協律郎二人，奉社郎十六人，下設郊社、太廟、諸陵、太祝、衣冠、太樂、清商、鼓吹、太醫、太卜、廩犧等署。其中，太樂署有樂師八人，負責宗廟的酌獻樂舞；清商署有樂師員二人，安排宮廷宴享樂舞；鼓吹署有哄師二人，組織出行的儀仗樂舞。

隋初的宮廷，仍屬北朝風格，樂舞機構較小，人才有限，樂舞以胡曲占主導地位，「制氏全出胡人，迎神猶帶邊曲」。而楊堅是漢人的後裔，崇尚華夏正統，重視樂舞的傳統作用，對於當時新聲奇變，爭相慕尚的風氣很反感，多次強調「朕情存古樂，深思雅道，鄭衛淫聲，魚龍雜戲，樂府之內，盡以除之。」並告誡群臣說：「聞公等皆好新變，所奏無復正聲，此不祥之大也。自家形國，化成人風。勿謂天下方然，公家自有風俗矣。公等對親賓宴飲，宜奏正聲，聲不正，何可存亡善惡，莫不繫之。樂惑人深，事資和雅。公等對親賓宴飲，宜奏正聲，聲不正，何可使兒女聞也。」但世風不古，文帝的勸導無濟於事，包括他的太子在內，均是當面奉諾，背後依然艷舞新聲我行我素。

開皇九年，文帝平陳，得到漢族傳統的清商舊樂，十分欣賞。《通典》說：「文帝聽之，善其節奏，曰：此華夏正聲也。昔因永嘉流於江外，我受天明命，今復會同，雖賞逐

時遷，而古致猶在，可以此為本，微更損益，去其哀怨，考而補之，以新定律呂，更造樂器，因置清商署，總謂之清樂。」為了恢復這種正統的樂舞，文帝繼續重用南唐的太樂令蔡子元、于普明等樂官，讓他們整理樂制，又將清商用於房中曲、清廟歌等雅樂中，「迎神七言，像《元基曲》；獻奠登歌六言，像《傾杯曲》；送神禮畢五言，像《行天曲》。」而「高祖龍潛時，頗好音樂，常倚琵琶作歌，二首名曰：《地厚天高》，托言夫妻之儀。」可見隋初名為雅樂舞者，實與古舞有差距。

仁壽元年，楊廣上疏曰：「清廟歌辭，文多浮麗，不足以宣功德，請更議定。」文帝接受此建議，於是令牛弘、柳顧言、盧世基、蔡徵、許善心等人，考經據典，重新創製雅樂舞。凡祭祀和朝會盛典，均用文舞、武舞二舞，文舞、武舞的形式為歷代雅舞的因襲，而辭意不一。圓丘六變，方澤八變，宗廟禘祫九變。

文舞，前有二人執纛引導，舞者六十四人，其中，十六人執翟，十六人執旌，十六人執羽，同時，每人左手又執籥。舞人和執纛者，服飾相同，皆著黑介幘，冠進賢冠，白單皂褾領，襈裙，革帶，烏皮靴。

武舞，較文舞複雜，人數也較多。因隋代以武功立國，凡六成，摘建基業中的要事，編綴成舞，以象徵文帝的功德。其情節是，始而受命；再成而定山東，三成而平蜀道，四成而北狄通；五成而江南是拓；六成復綴以闡太平。又增敘其功，而有八變，九變者。武舞舞者，亦為六十四人，合八佾，均服武弁朱褠衣，革帶，烏皮靴，左執朱干，右執玉戚。另有二人執旌前引，二人執鼗，二人執鐸。金錞二，四人輿，二人作。二人執鐃次

之，二人執相在左，二人執相在右，各工一人作，衣冠皆與舞者同。

隋代的雅舞，由「品子」擔任，「品子」是專事文、武二舞的舞人，出身於官宦之家，容貌端莊，年齡皆在二十歲以下，亦稱為「二舞郎」。

牛弘等人創製的文舞歌詞曰：

天睠有屬，后德惟明。君臨萬宇，昭事百靈。濯以江漢，樹之風聲。蟄地必掃，窮天皆至。六戎仰朔，八蠻清吏。煙雲獻彩，龜龍表異。緝和禮樂，燮理陰陽。功由舞見，德以歌彰。兩儀同天，日月齊光。

武舞歌詞曰：

惟皇御宇，惟帝秉乾。五材並用，七德宜宣。平暴夷險，拯溺救燔。九域載安，兆庶斯賴。續地之厚，補天之大。聲隆有載，化覃無外。鼓鐘既奮，千戚攸陳。功高德重，政諡化淳。鴻休永播，久而彌新。

煬帝大業元年，借鑒南朝梁陳器物、服飾及禮制，重修雅樂一百〇四曲，於是宮廷雅樂大體齊備。

隋朝一統天下，武功卓越，四方依附，為了張揚國威，使樂舞的表演與國力相匹稱，文帝下詔，重新編制宮廷樂舞制度，將南北不同風格的樂舞匯聚一堂，名之「七部樂」。《隋書·音樂志》載：「始開皇初，定令置七部樂，一曰《國伎》，二曰《清商伎》，三

日《高麗伎》，四日《天竺伎》，五日《安國伎》，六日《龜茲伎》，七日《文康伎》。

《國伎》，是漢族樂舞與西域樂舞混合，而產生的一種新的樂舞形式，即《西涼樂》。《隋書・音樂志》載：「西涼者，起自苻氏之末，呂光、沮渠蒙遜等，據有涼州，變龜茲聲爲之，號爲秦漢伎。魏太武旣平河西得之，謂之《西涼樂》，至魏、周之際，遂謂之《國伎》。」爲何稱《國伎》，可能因其是邊疆民族之音，又有自創作的成份，故視爲本國之樂。在《國伎》中，「今曲項琵琶，豎頭箜篌之徒，並出自西域，非華夏舊器。楊澤新聲，神白馬之類，生於胡戎。胡戎歌非漢魏遺曲，故其樂器聲調，悉與書史不同。其歌曲有《永世樂》，解曲有《萬世豐》，舞曲有《于闐佛曲》。其樂器有鐘、磬、彈箏、搊箏、臥箜篌、琵琶、五弦、笙、簫、大篳篥、豎小篳篥、橫笛、腰鼓、齊鼓、檐鼓、銅鈸、貝等十九種，爲一部，工二十七人。」

《國伎》樂曲，見於世的有北齊人魏收的《永樂歌》，詞云：

關門今可下，落珥不相嫌。

翠羽方開美，鉛華汗不沾。

綺窗斜影入，上客酒須添。

《國伎》的舞曲，是帶有佛教色彩和地方氣息的舞蹈，于闐人「喜事祅神浮屠法，人善歌舞。」庾信《于闐採花》詩云：

川雖異所，草木尚同春。

亦如溱洧地，自有採花人。

華戎混雜旣與胡樂不同，又有別於漢樂，構成《國伎》獨特的主旋律。《隋書》說：「清樂，其始即清商三調也。並漢來舊曲，樂器形制，其中旣有雅樂亦有俗樂。《隋者，皆被於史籍。」「其歌曲有《楊伴》，舞曲有《明君》，並契其樂器，有鐘、磬、琴、瑟、擊琴、琵琶、箜篌、筑、箏、節鼓、笙、笛、簫、篪、塤等十五種爲一部，工二十五人。」清商樂的舞蹈不下數十種之多，至唐代仍有六十三曲，可見清商伎不會僅用《明君》一舞，此爲史家常用的例舉法，其他伎樂亦如是。

《高麗伎》，源於韓國、平壤之古樂，《隋書》說，「起自後魏馮氏及通西域，因得其伎，歌曲有《芝栖》，舞曲有《歌芝栖》等，樂器有笙、笛、簫、篳篥、小篳篥、桃皮、貝、臥箜篌、豎箜篌、彈箏、琵琶、五弦琵琶、檐鼓、腰鼓、齊鼓等十四種爲一部，工十八人。」

北周王褒《高句麗》詩吟《高麗舞》云：

蕭蕭易水生波，燕趙佳人自多。

傾盃覆碗灘灘灘，垂手奮舞婆娑。

不惜黃金散地，只畏白日蹉跎。

《天竺伎》，是古印度的樂舞，經過四重翻譯，才爲中國人所了解。《隋書·音樂志》說：「天竺者，起自張重華據有涼州，重四譯來貢男伎。天竺即其樂焉。歌曲有《沙石疆》，舞曲有《天曲》，樂器有鳳首箜篌、琵琶、五弦、笛、銅鼓、毛員鼓、都縣鼓、銅拔、貝等九種，爲一部，工十二人。」

《安國伎》，是中亞古安國的樂舞，當時的安國，又稱「布豁」、「捕喝」、「忸蜜」，《隋書》說，《安國樂》自後魏平馮氏及通西域，因得其伎，後漸繁會其聲，以別於太樂。《安國伎》歌曲有《附薩單時》，舞曲有《末奚》，解曲有《居和祇》，樂器有笛、簫、篳篥、雙篳篥、琵琶、五弦琵琶、箜篌、銅拔、王鼓、和鼓等十種爲一部，工十二人。

《龜茲伎》，是西域盛行的樂舞，傳入中原後，形成不同的流派，隋朝有《西國龜茲》、《齊朝龜茲》、《土龜茲》等三種，西國龜茲保留原西域的風格，齊朝龜茲是北齊加以改編的樂舞，而土龜茲是與現實樂舞相結合而創造的新聲。《隋書·音樂志》載：「《龜茲》者，起自呂光滅龜茲，因得其樂。呂氏亡，其樂分散，後魏平中原復獲之。其聲後多變易。」「開皇中，其器大盛於閭閈。」《龜茲伎》的歌曲有《善善摩尼》，解曲

有《婆伽兒》，舞曲有《小天》、《疏勒鹽》。其樂器有豎箜篌、琵琶、五弦、笛、簫、篳篥、毛員鼓、都縣鼓、答臘鼓、腰鼓、羯鼓、雞婁鼓、銅拔、貝等十五種為一部，工二十人。

《文康伎》，行曲有《罩交路》，舞曲有《散花》，樂器有笛、笙、簫、箎、鈴、槃、鞞、腰鼓等七種三懸為一部，工二十三人。

《隋書·音樂志》說，隋初按排樂部時，牛弘請存鞞舞、鐸舞、巾舞、拂舞，提出：

「檢此雖非正樂，亦為前代舊聲。故梁武報沈約書云：……鞞、鐸、巾、拂，古之遺風。」

此建議得到文帝的批准，詔曰：「其聲音節奏及舞，悉宜依舊；唯舞人不須捉鞞、拂等。」

於是將四舞置於《西涼樂》之前，改變原來分別執鞞、鐸、巾、拂等道具而舞的形式，盡作徒手之舞。漢以降的「四舞」，四鞞、鐸、巾、拂，代替上古的羽、籥、干、戚是一種進步，而隋代不用鞞拂之類，用手或袖的姿勢，作象徵性的舞蹈動作，使舞者的情感，通過身體的律動和面部的感情，得到更好的發揮，是中國傳統舞風的又一次轉折。

隋代宴樂中，除七部樂外，與「四舞」同設的，還有一些雜技節目，這也是繼承、齊、梁「三朝樂」的傳統，其中亦有雜舞和合舞者，如舞槃、跳劍等表演。

此外一些外族樂舞，未編列入七部樂者，視情況亦雜陳之，如康國、疏勒、扶南、百濟、新羅、突厥、倭國等伎。

七部樂舞表
（隋開皇初年設置）

國伎——起於西涼，今甘肅西北部地區，爲古域樂舞與漢族樂舞的混合物。

清商伎——漢族傳統樂舞。

高麗伎——古高麗樂舞，北燕時已傳入。

天竺伎——古天竺即今印度，始見於張重華入涼州。

安國伎——古安國樂舞，於今烏茲別克之布哈拉一帶，北魏時傳入。

龜茲伎——古龜茲樂舞，今新疆庫縣地區。

文康伎——一種面具舞。

隋煬帝大業年間，宮中對原有的宴樂樂制重新進行整理，增設《康國伎》、《疏勒伎》，將《國伎》恢復《西涼樂》名，《清商伎》改名《清樂》，《文康伎》改名《禮畢》，同時各部樂的名次也相應作了調整，總名爲「九部樂」。

《七部樂》改爲《九部樂》，從節目內容看增加不多，因爲新設的樂部原來即是附設的樂舞，但其內涵和舞蹈編導，卻有著深刻的意義。首先是正名，原來的第一部樂，名《國伎》，是沿北朝之稱。後魏和北周均爲鮮卑族人，《西涼樂》雖與漢樂混合，但其基調仍然是邊疆民族之音，所謂《神白馬》之類也。以其代表統一的中央帝國之樂舞，顯然有失水準，故恢復原名，屈居第二；中原傳統的樂舞清商樂，作爲華夏正聲，而躍居首位；其他樂部的名次，分別按藝術標準而更動，如《高麗伎》由原來的第三降至第八位，《安國伎》由第五降至第七位，極受世人歡迎的《龜茲樂》，則由原先的第六位升到第三

位。這種安排，使大型樂舞的組合更加合理，舞蹈的演出也更為完備。

新設的樂部中，《康國樂》是中亞古國的樂舞，康國又名康尼、薩末建和悉萬斤，是昭武九姓國中最強者，俗性歌舞。《隋書·音樂志》載：「《康國》，起自周武帝聘北狄為后，得其所獲西戎伎，因其聲。」《康國樂》歌有《戢殿農和正》，舞曲有《賀蘭鉢鼻始》、《末奚波地》、《農惠鉢鼻始》、《前拔地惠地》等四曲，樂器有笛、正鼓、和鼓、銅拔等四種為一部，工七人。

《疏勒樂》是西域古國的樂舞，《隋書·音樂志》載：「疏勒、安國、高麗，並起自後魏平馮氏，及通西域，因得其伎。」歌曲有《亢利死讓樂》，舞曲有《遠服》，解曲有《鹽曲》，樂器有豎箜篌、琵琶、五弦、笛、簫、篳篥、答臘鼓、腰鼓、羯鼓、雞婁鼓等十種為一部，工十二人。疏勒人有文身的習俗，多「鹽曲」，所謂「鹽」，是音譯，有急曲的意思，又類吟、行、曲、引之屬，多為舞，《朝野僉載》說：「麟德以來，百姓飲酒唱歌，曲終而不盡者，號為『族鹽』。」薛道衡《昔昔鹽》辭云：

垂柳覆金堤，蘼蕪葉復齊。水溢芙蓉沼，花飛桃李蹊。

採桑秦氏女，織錦竇家妻。關山別蕩子，風月守空閨。

恒欲千金笑，長垂雙玉啼。盤龍隨鏡隱，彩鳳逐帷低。

飛魂同夜鵲，倦寢憶晨雞。暗牖懸珠網，空梁落燕泥。

前年過代北，今歲往遼西。一去無消息，那能惜馬蹄。

九部樂的最後一部樂，原名《文康伎》，每於整合節目的最後表演，改名《禮畢》，作為壓場戲是很恰當的。《隋書》說：「《禮畢》者，本出自晉太尉庾亮家。亮卒，其伎追思亮，因假其面，執翳以舞，象其容，取其諡以號之，謂之《文康樂》。每奏九部樂終，則陳之，故以禮畢爲名。」庾亮家伎頗多，死後可能有其舞，但列入大雅之堂的樂部，疑點頗多，庾亮是晉安帝時人，至隋歷經二百五十餘年，史書上皆不見記載，何以隋代能蒐集之。而宴樂用於宮宴慶典或接待外賓，樂舞的表演既用於娛樂，更有炫耀實力和歌功頌德之意，如此隆重的場合，以悼念亡人的喪樂充任，顯然有悖常理。從《禮畢》例舉的節目《單交路》、《散花》等分析，與悼念的內容亦不相符。

實際上「文康」之名，並非庾亮獨有，梁人周捨《上雲樂》中說：「西方老胡，厥名文康」，李白的《上雲樂》不僅印證老胡文康之說，而且描述此樂中的散花舞表演，李白《上雲樂》云：

金天之西，白日所沒。康老胡雛，生彼月窟，巉巖容儀，戌削風骨。碧玉皎皎雙目瞳。黃金拳兩鬢紅。華蓋垂下睫，嵩岳臨上唇。不睹詭譎貌，豈知造化神。大道是文康之嚴父，元氣乃康之老親。撫頂弄盤古，推車轉天輪。雲見日月初生時，鑄冶火精與水銀。陽烏未出谷，顧兔未藏身。女媧戲黃土，團作愚下人。散在六合間，濛濛若沙塵。生死了不盡，誰明此胡是仙真。西海栽若木，東溟植扶桑。別來幾多時，枝葉萬里長。中國有七聖，半路頹鴻荒。陛下應運起，龍飛入咸陽。赤眉立盆子，白水與漢光。叱咤四海動，洪濤為簸揚。舉足蹋紫薇，天關自開張。老胡感至

德，東來進仙倡。五色獅子，九苞鳳凰，是老胡雞犬，鳴舞飛帝鄉。淋漓颯沓，進退成行。能胡歌，獻漢酒。跪雙膝，並兩肘。散花指天舉素手。拜龍顏，獻聖壽。北斗戾，南山摧。天子九九八十一萬歲，長傾萬歲杯。

周捨所寫，最後亦有祝賀朝拜之詞。無論是形式的熱烈，內容的吉祥以及最後對皇帝的讚誦，比起《隋書》所說的悼念庚亮的樂舞，更符合於宮廷宴樂壓軸的表演。真正的文康，應是《上雲樂》中的文康，梁「三朝樂」最後的節目中有「設寺子遵安息九雀、鳳凰、文鹿胡舞、登連上雲樂歌舞」，亦可印證，隋唐的《禮畢》是以此類樂舞衍化而成。

文帝的七部樂和煬帝的九部樂，是用於宮廷宴享中的樂舞，其中邊疆民族和外來的樂舞數量最多，其原因是宴樂不僅用於娛樂，而且有禮儀上的意義，每部樂的設置，都賦有特定的政治內涵，故多以國名，地名名之，實有天下一統，八方來朝的氣魄。這種成套樂舞，串連組合表演的形式，內容豐富，規模宏大，色彩紛呈，故李唐立國後，全盤繼承之。

九部樂舞表
（隋煬帝大業年間設置）

清樂——原爲清商伎，煬帝偏重於俗樂舞。

西涼樂——即七部樂中的國伎，有《于闐舞》、《採花舞》等。

龜茲樂——有《小天》、《疏勒鹽舞》等。

天竺樂——有《朝天樂》等舞。

康國樂——今中亞撒馬爾罕一帶的樂舞，有《賀蘭鉢鼻始》、《末溪波地》、《農惠鉢鼻始》等舞。

疏勒樂——今新疆喀什噶爾及疏勒地區樂舞，有《遠服舞》等。

安國樂——有《末奚舞》等。

高麗樂——有《歌芝栖》等舞。

禮畢——即七部樂中的文康伎。

以上的樂舞表，皆爲音樂與舞蹈並陳的，歷代史學家，對樂舞的記載，均簡稱樂名，而不寫舞名，蓋因樂曲以文字或符號記載較易，舞蹈爲配合音樂節奏之空間造形藝術，當人體運動時，可在空間之中，產生各種的人體姿勢變化，頗難以文字書寫，故歷代之中所記載者，均爲體操式的大動作舞蹈，如八佾舞即爲例證。

第二節　散樂罷而復興

古代的樂舞，於周、陳以前，淆雜而無區別，至隋文帝「始分雅俗二部」。文帝楊堅是一位有宏大抱負的人，南征北討，興利除弊，以一統天下為己任。即帝位後，崇尚節儉，節制娛樂，史書說他乘輿御物，破損者補用；相州刺史豆盧通貢獻綾文布，被文帝斥責並當場將貢物焚毀；原立的太子楊勇，因被認為奢侈貪歡，遭到廢免；楊廣則善於偽裝清廉，他當晉王時，平日花天酒地，而當文帝幸臨王府，立即將美女樂伎藏於別室，屏帳改用素絹，連樂器上也灑上灰塵，裝作一副尚道奮上的樣子，結果受到乃父的寵愛，被立為繼承人。文帝在位期間，整頓宮室樂府，將周、齊之散樂，凡怪誕淫靡者盡罷去或遣放出宮。《通鑑》載：「初齊溫公之世，有魚龍山車等戲，謂之散樂，周宣帝時鄭譯征之，高祖受禪，命牛弘定樂，非正聲清商及九部四舞三色，悉放遣之。」《隋書》也說：「始齊武平中，有魚龍爛漫，俳優侏儒，山車巨象，拔井種瓜，殺馬剝驢等，奇怪異端，百有餘物，名為百戲。周譯有寵於皇帝，奏征齊散樂人並會京師為之，蓋秦角抵之流者也。開皇初並放遣之。」朝會中，如《矛俞》、《弩俞》、《侏儒導引》等歌舞，因非正典，悉皆停用。又實施大赦，「悉放太常散樂為民。」

南、北朝各代的宮廷，原來聚集著大批精於歌舞百戲的伎人，將這些散樂人員遣放為民，宮廷內的百戲表演，暫時收斂，而社會上由於伎人的回歸，公開獻藝並廣招學徒，民

間的歌舞雜技，猶如注入新的活力，得到極大的推動。《隋書·柳彧傳》講述隋初民間散樂的表演曰：

「京邑爰及外州，每以正月望夜，充街塞陌，聚戲朋遊。鳴鼓聒天，燎炬照地，人戴獸面，男爲女服，倡優雜技，詭狀異形。以穢嫚爲歡娛，用鄙褻爲笑樂，內外共觀，曾不相避。高棚跨路，廣幕凌雲，袨服靚裝，車馬填噎，肴醑肆陳，絲竹繁會，竭貲破產，競此一時。」

這種男女混雜，人數衆多，耗費錢財的歌舞繁會，受到尚書柳彧等大臣的反對，於是上書給皇帝說：「或見近代以來，都邑百姓每至正月十五日，作角牴之戲，遞相誇競，至於糜費財力，上奏請絕之。」開皇十四年，文帝正式下令禁止百戲。詔曰：「在昔聖人作樂崇德，移風易俗，於斯爲大」，現在已經是「安息蒼生，天下大同」的時候，所以「比命本司，總會研究，正樂雅聲，詳考已訖，宜即施用，見行者停。人間音樂，流僻日久，棄其舊體，競造繁聲，浮宕不歸，遂以成俗。宜加禁約，務存其本。」

開皇十七年，文帝再次整頓縮編宮廷樂制，減少廟樂，撤消後宮樂懸，要求百官也相應施行，頒佈詔書說：「五帝導樂，三王殊禮，皆隨事而有損益，因情而立節文。仰唯祭享宗廟，瞻敬如在，罔極之感，情深茲日，而禮畢昇路，鼓吹發音，還入宮門，金石振響。斯則哀樂同日，心事相違，情所不安，理實未允，宜改茲往式，用弘禮敎，自今已後，享廟日，不須備鼓吹，殿庭勿設樂懸。」

公元六百○五年，楊堅逝世，楊廣繼位，即爲隋煬帝。多數史書認爲，楊廣弒君奪

宗，指使傅玄將病重的文帝害死，故傅玄最後亦不得善終。楊廣機智過人，才能出衆，爲統一和建設事業有所建樹，但暴虐而淫侈，執掌政權後，一改乃父清廉節儉之風，大肆揮霍享受，登位之初，即任命裴蘊爲太常少卿，寵信白明達等龜茲樂師，把南北朝留存下的樂家子弟，皆編爲樂戶，總追四方散樂大集東都，把民間熟習樂舞者悉數收羅入宮中。

《隋書》說：「（裴）蘊揣知帝意，奏括天下周、齊、梁、陳樂家子弟皆爲樂戶，其六品以下，至於民庶，有善音樂及倡優百戲者，皆直太常，是後異伎徭聲咸萃樂府。」又廣收藝徒，「皆置博士弟子，遞相教傳，增益樂人至三萬餘。」爲把最出色的樂伎集中於京城，煬帝命令河南諸郡選送藝戶，於陪東都就有三十餘家，並於洛水之南，設置十二坊，大業六年，根據裴蘊的建議，又一次在全國徵集藝人，「悉配太常，並於關中爲坊置之。」坊作爲演出和教練歌舞百戲的場所，是爲唐代教坊的濫觴。在王室的多方蒐集和大力提倡下，專業的散樂隊伍迅速擴大，演技和規模都出現了飛躍。

大業二年，煬帝招待突厥可汗染干，宴請外賓，炫耀國力，大擺戲場，詔令各地藝人入京會演，「伎人皆衣錦繡繒彩，其歌舞者多爲婦人服，鳴環佩飾以花眊者殆三萬人」，演出的節目豐富多彩，無奇不有，《隋書·音樂志》記其表演曰：

「有舍利先來，戲於場內。須臾，跳躍激水滿衢，黿鼉龜鱉，水人蟲魚，遍覆於地。又有大鯨魚噴霧翳日，倏忽化成黃龍，長七、八丈，遣二倡女對舞繩上，相逢，切肩而過，歌舞不輟。又爲夏育杠鼎，取車輪、石臼、大甕器等各於掌上而跳弄之。並二人戴竿其上，有舞，突然騰透而換易之。又有神鼇負山，幻人吐火，千變萬化，曠古莫儔。」

隋宮芳華苑積翠池畔的這場百戲表演，裝飾豪華，場面盛大，節目奇麗繁多，顯示出中華大國宏偉的風貌，令外來的客人「大駭」，煬帝十分得意，於是詔爲定律，每逢外賓來朝，都要舉行大型的歌舞百戲演出。《隋書·音樂志》說：「自是皆於太常教習，每歲正月，萬國來朝，留至十五日。於端門外，建國門內，綿亙八里，列爲戲場。百官起棚夾路，從昏達旦，以縱觀之，至晦而罷。」

大業三年六月，「（煬）帝於城東御大帳，備儀衛，宴啓民及其部落，作散樂，諸胡駭悅；」大業五年六月，散樂和雅樂雜陳，極一時之盛；大業六年，各國國主來朝，又大聚藝人，於天津街演出歌舞百戲，觀者雲集，盛況空前，《隋書·音樂志》載：「諸夷大獻方物。突厥啓民以下，皆國主親來朝賀，乃於天津盛陳百戲。自海內凡有奇伎，無不總萃。」「金石匏革之聲，聞數十里外。彈弦擫管以上，一萬八千人。大列炬火，火燭天地，百戲之盛，振古無比。」

煬帝於大業年間，詔令太常多次組織的歌舞百戲表演，可謂極傾國力，不僅演員來自各地，爭強顯能，競相攀比，而且要求觀看的民眾，也要衣著講究，《隋書·裴矩傳》說：「蠻夷朝貢者多，帝令都下大戲，徵四方奇伎異藝，陳於端門外，衣錦綺，珥金翠者，以十數萬，」以致兩京的繪錦一度脫銷。

我國的元霄燈節始於漢代，而改變原以敬神敬佛的內容，大興百戲，開元霄節行樂之端的，應歸於隋煬，隋代的元霄節，大開耍燈歌舞娛樂之風。楊廣御制《元夕於通衢建燈夜升南樓》詩云：

法輪天上傳，梵聲天上來。

燈樹千光照，花焰七枝開。

月影疑流水，春風含夜梅。

幡動黃金地，鐘發琉璃臺。

隋人薛道衡《和許給事善心戲場轉韻》詩，生動而詳盡地再現隋代長安和洛陽兩地，

節日中歌舞百戲之繁盛，詩云：

京洛重新年，復屬月輪圓。

萬方皆集會，百戲盡前來。

臨衢車不絕，夾道閣相連。

佳麗儼成行，相攜入戲場。

衣類何平叔，人同張子房。

竟夕魚負燈，徹夜龍含燭。

歡笑無窮已，歌詠還相續。

羌笛隴頭吟，胡舞龜茲曲。

假面飾金銀，盛服搖珠玉。

霄深戲未闌，竟為人所難。

臥軀飛玉勒，立騎轉眼鞍。

縱橫既躍劍，揮霍復跳丸。

抑揚百獸舞，盤跚五禽戲。

狻猊弄斑足，巨象垂長鼻。

青羊跪復跳，白馬迴旋騎。

忽睹羅浮起，俄看郁昌至。

峰巒既崔巍，叢林亦青翠。

麋鹿下騰倚，猿猴或蹲跂。

……

隋煬帝對歌舞百戲的推崇，務求其盛，目的在於顯示皇家的權威，向番邦外族炫耀國威，此種政策，促進了散樂雜伎的發展。而楊廣本人「頗耽淫曲」，更喜歡柔情的女舞。「後宮良家女數千」，「（帝）嘗幸昭明文選樓，車駕未至，先命宮娥數千人，升樓迎侍」，常與后妃一起，觀賞輕佻艷麗的表演，如《綠腰》、《採蓮》、《後庭花》等，都是後宮常演出的節目，其意趣與陳叔寶相同，故李商隱於《隋宮》中說：「地下若逢陳後主，豈宜重問後庭花。」煬帝本人御制的《喜春遊歌》介紹了宮中的歌情舞貌，詩云：

禁苑百花新，佳期遊上春。

輕身趙皇后，歌曲李夫人。

步緩知無力，臉曼動餘嬌。

錦袖淮南舞，寶襪楚宮腰。

《隋書·音樂志》說：「煬帝不解音律，略不關懷，後大製艷篇，辭極淫綺，令樂正白明達造新聲，」創制《萬歲樂》、《藏鈎樂》、《七夕相逢樂》、《投壺樂》、《舞席同心髻》、《玉女行觴》、《神仙留客》、《擲磚續命》、《鬥雞子》、《鬥百草》、《泛龍舟》、《還舊宮》、《十二時》等曲。這些新作的歌舞，「掩抑摧藏，哀音斷絕」，令人如醉如癡，楊廣十分欣賞。《隋書》說：「帝悅之無已，謂幸臣曰：〝多彈曲者如人多讀書。讀書多即能撰書，此理之然也〞」。因語明達云：〝齊氏偏隅，曹妙達猶自封王，我今天下大同，欲貴汝，宜自修謹〞。」白明達因能迎合煬帝，大製艷曲而受寵。

韓偓《海山記》說楊廣泛東湖，作《望江南》，辭曲艷麗，共八章，皆詠湖上之事，首句分別為：「湖上月，偏照列仙家；」「湖上柳，煙裡不勝垂；」「湖上雪，風急墜還多；」「湖上草，碧翠浪通津；」「湖上花，天水浸靈葩；」「湖上女，精選正宜身；」「湖上酒，終日助清歡；」「湖上水，流繞禁園中」。以綺麗的自然風光和舞女美酒為內容，編排為酒宴歌舞，頗為新穎別緻，但此為一家之說，多數人認為是唐人托偽之作。

隋代的艷篇，史書貶為格調低下的新聲，實乃新創之舞，其中卻有音容並茂，藝術感

染力至深者，較傳統的雅正禮樂祭祀舞蹈變化甚多，其風格也受六朝清商雜舞的影響，洋溢著中國南方地域，如吳、楚的綺麗韻律，及北方的豪放。這種輕緩舒放，富放審美情調的舞蹈，在隋宮佔有優勢，並為唐代所採用。

煬帝喜艷曲，必有衆多善舞者，可惜少有記錄，難以知其名和舞狀。《隋遺錄》記載隋宮有一舞人袁寶兒，舞姿可與漢代的趙飛燕相比美，文曰：「長安貢御車女袁寶兒，年十五，腰肢纖墮，騃治多態，帝寵愛之特厚。時洛陽進合蒂迎輦花，外殷紫，內素膩菲芬。粉蕊，心深紅，跗爭兩花。枝幹烘翠類通草，無刺，葉圓長薄。其香濃芳馥，或惹襟袖，移日不散，嗅之令人多不睡，帝命寶兒持之，號曰『司花女』。時詔虞世南曰：『昔傳飛燕可掌上舞，朕常謂儒生飾於文字，豈人能若是乎？今得寶兒，方昭前事』。」袁寶兒的舞蹈，必定是輕盈柔媚，極富魅力，故楊廣有此說並深愛之。

隋代新創作的舞蹈表

萬歲樂——以人衣飾爲鳳凰之形態而舞者；

藏鈎樂——優美活潑的女子舞蹈；

七夕相逢樂——男女相思之愛情舞蹈；

投壺子——遊戲舞蹈，多人以籤競投壺中比賽者之舞；

舞席同心結——男女愛結同心的舞蹈；

玉女行觴——酒宴中之女性舞蹈；

神仙留客——象徵神仙賜福祥瑞之舞；

擲磚續命——近於巫風之舞蹈；

鬥雞子——以人飾爲雞鬥之舞；

鬥百草——多人之遊戲舞蹈；

泛龍舟——象徵划舟搖櫓之舞蹈；

還舊宮——頌揚帝王之群舞；

長樂花——以人飾爲花卉之舞蹈；

十二時——模擬一年四季景象之舞蹈。

隋代的宗教舞也很昌盛，楊堅、楊廣父子皆崇尚佛法，國內寺廟香火與旺，四十餘年間，度僧尼二十三萬六千六百人，煬帝經常親臨寺廟聆聽唱經觀賞廟樂。《續高僧傳》載：煬帝於長安日嚴寺聽講唱導，與學士柳顧言、諸葛穎等人說：「法師淡寫，乍可相

從；導達鼓言，奇能切對，甚可訝也。」隋代將清商樂與佛音、道樂結合，而創造出「法曲」新聲。「法曲」源於東晉以來的「法樂」，漸增廣而成爲樂舞的一個支派。宋人鄭樵《通誌》「梨園法曲註：「法曲本隋曲，其音清而近雅，煬帝厭其聲淡。」陳暘《樂書》說：「隋煬帝以法曲雅淡，每曲終多有解曲，如元亨以來，樂解《大鳳移都師解》之類是也。」《大鳳》應爲《火鳳》，是傳統的清樂，「移都師」是胡部新聲，煬帝將清樂和胡樂結合，使樂舞具有新意，情調由淡轉濃，突出感官效果，使人更樂意觀賞。法曲的形式被唐代繼承而發揚廣大，成爲風靡一時的舞蹈新品種，是舞蹈藝術一大進步。

第三節　外來舞蹈和交流

隋代執政的時間很短，但在短短的三十八年中，各民族和中外的交往很頻繁。兩代帝王雄心勃勃，皆以武力爲後盾，恩威並施，開疆闢土。先後平突厥，攻林邑，伐高麗，聲震遐爾，疆域所至西抵且末，北到五原，東西九百三十里，南北一萬四千八百一十五里，郡一百九十，縣一千二百五十五，於是四方重新依附，突厥、契丹、高麗、百濟、黨項等周邊民族和國家相繼來朝，樂舞作爲重要的禮儀手段，得到廣泛的運用和交流。

開皇初年，靺鞨使臣到長安，文帝熱情接待，「宴勿吉於前，使者與其徒皆起舞，曲折多戰鬥容；」隋平陳一統天下，百濟王使節奉表入朝慶賀，文帝嘉勉說：「心跡淳至，朕已委知」，「使者舞蹈而去」。煬帝當政，突厥可汗染干到長安，啓民可汗兩度入朝，

倭王多利思比狐入貢，還有許多國家的使者也先後進京，外賓的到來，大多數都要貢獻本國的特產和歌舞，而朝廷亦爲之演出歌舞百戲。大業年間，「高昌王麴伯雅來朝，伊吾吐屯設等獻西域數千里之地，上大悅，於是大擺戲場。」「上御觀風行殿，盛陳文物，奏九部樂，設魚龍曼延，宴高昌王。吐屯設於殿上，以寵異之，其蠻夷陪列者三十餘國。」大業十一年春，「大宴百僚」，當時派遣使臣來朝貢的有「突厥、新羅、靺鞨、畢大辭、訶咄、傳越、烏那曷、波臘、吐火羅、俱慮建、忽論、靺鞨訶多、沛汗、龜茲、疏勒、于闐、安國、曹國、何國、穆國、畢、衣密、失范延、伽折、契丹等國。」煬帝於是在宮中「大會蠻夷，設魚龍曼延之樂」，盛情款待，並分別給予不同的獎賞。當時出使中國的倭國使臣小野妹子回憶洛陽所見云：「夜深而街衢依然熱鬧，大劇場和有印度象的雜技團等處，人山人海，外國使者所到之處，飲食免費。據稱隋是世界第一的物資豐富國家，故不收費。」「街上樹木全部裏以絲綢。」

與各國使臣來朝的同時，煬帝也不斷派出使者到外邦慰勉和聯絡，其中少不了樂舞的表演。使者至赤土國（今馬來半島南），赤土王安排「女樂迭奏，禮遣甚厚，臨別時，又以鮮花、奏樂、擊鼓相送；」使者韋節等到史國（今烏茲別克薩馬爾罕一帶），史國舉行歌舞宴會，臨別贈厚禮「得十舞女，獅子皮，火鼠毛而還。」煬帝於行巡中，經常在邊境地區親自會見外邦首領，北巡榆林，與啓民可汗會見，在行宮大陳歌舞百戲；西巡燕支山，接見高昌、西蕃等二十多個國家的國王或使臣，隨從人員，綿延數十里，皆「佩金玉，被錦罽，焚香奏樂，歌舞喧噪，」熱鬧非凡。

《隋書》中有大量周邊國家和民族習俗歌舞的記載，這些記載都是相互交往中，隋人親眼所見，親耳所聞的真實記錄。如今西藏昌都地區的古附國，「好歌舞，鼓簧，吹長笛，長者逝世，家人不悲哭，而是「帶甲舞劍」，狂呼狂舞；」「今台灣地區的琉球，土著人常歡聚一起，歌呼蹋蹄，一人唱，衆皆和，音頗哀怨，扶女子上膞，搖手而舞」；比鄰的林邑國，每逢婚慶，「夫家會親賓，歌舞相對」，過有喪事，則「以函送屍，鼓舞導從」；隔海相望的倭國，亦好歌舞，舉喪時「親賓就屍歌舞」悼念亡者。

《舊唐書·音樂志》載：「自周、隋以來，管弦雜曲將數百曲，多用西涼樂，鼓舞曲多用龜茲樂，其曲度皆時俗所知也。」《隋書》說：「煬帝矜奢，頗玩淫曲。……其哀管新聲，淫弦巧奏，皆出鄴城之下，高齊之舊曲也。」高齊的樂舞，即是西域外邦的風格。

從留存的文物中，可見到隋代社會上，漢胡合舞，諸樂雜處的情景。河南安陽張盛墓，墓主是隋朝開皇年間的征虜將軍、中散大夫，墓穴出土物中，有五個舞俑和八個伎樂俑。舞俑頭梳平髻，後腦插髮梳，著長裙，飄雙帶，有的外加短衫，袖長而窄，舞勢以手為主，溫婉含蓄，既為清商舞風，又具胡舞韻味。安徽亳縣隋代的王幹墓，出土有四個樂伎俑。樂伎俑皆穿長裙，袖亦窄長。舞伎俑中，一個作傾身狀，左足微提，腰肢纖細，穿著似高麗服飾；另一個舞俑，抬右腳，作低頭垂臉狀，體態較豐腴，似正在表演漢三個舞伎俑。

舞；而第三個舞俑，高鼻深目，闊嘴凸額，上體前傾，姿態矯健，顯然是胡人，正在表演西域或外來的舞蹈。

在北朝的基礎上，隋代各族樂舞的進一步交流集聚，使漢族傳統的樂舞受到很大衝

擊，進而爲適應人們的審美觀念，融入大量的胡樂色彩，舞蹈表演的技巧和風格隨之得到昇華，祗是因爲隋代立國時間太短，無暇顧及藝術的提高，外來的舞蹈，大多數是原樣照搬，用於娛樂表演，而未能採其所長，與中國地方舞蹈相結合，來創造更爲優美的新舞，這個任務最終留給唐人來完成。

隋代外來的舞蹈

龜茲樂──龜茲舞
天竺樂──天竺舞
康國樂──康國舞
疏勒樂──疏勒舞
安國樂──安國舞
高麗樂──高麗舞
百濟樂舞
新羅樂舞
扶南樂舞
突厥樂舞
昭武九姓國樂──除康國、安國外，曹國、石國、米國、何國、史國、火尋、戊地等皆可能有舞

第四節 狂歌縱舞下江南

煬帝期間，窮兵黷武，大興土木，娛樂享受，極盡奢華，大業元年營建東都，「每月役丁二百萬人」，「徙天下富商大賈數萬家於東京」，於皁澗造顯仁宮，「課天下諸州各貢草木、花果、奇禽異獸於其中。開渠引穀、洛水，自苑西入而東注於洛，又自板渚引河達於淮海，謂之御河。」宮苑「周圍數百里」，沿海築十六院，海中造方丈、蓬萊、瀛州三仙島，廣置歌伎舞女奇珍異寶於其中，煬帝每登仙島，樂音繚繞，舞姿翩翩，如入仙境。又先後建晉陽宮、汾陽宮及各地行宮，徵集全國鷹師一萬多人到東京。

大業三年「發丁男百餘萬築長城」，大業四年再次征發二十萬人修城，而三攻高麗，出師不利，死者遍野，百姓皆悲歌之。

煬帝為便於經略南方和滿足娛樂的需要，先發河南諸郡男女百餘萬開通濟渠，繼發黃河北各郡百餘萬男女開永濟渠，又以淮南十餘萬人開邗溝，從山陽至江都南入長江，渠寬四十步，兩旁植綠柳。而大運河的修建更是耗費空前。大運河北起涿郡（今北京），中經洛陽、江都，南抵餘杭（今浙江杭州），全長一千七百多公里，溝通海河、黃河、淮河、錢塘江、長江五大水系，對於我國南北經濟和文化的交流意義重大，工程的偉大是古代世界所罕見，而此舉亦為隋朝的滅亡埋下禍根。

大運河修成後，煬帝令人沿河建造離宮四十餘所。派侍郎王弘等到江南，造龍舟、鳳

舟、及雜船數萬艘，龍舟身長六十餘米，高八米多，分四層，上層爲正殿、內殿、東朝堂、西朝堂，中間兩層有房一百二十間，室內以金玉裝飾。

遊江南前，在曲池舉辦一場奇妙的水飾戲表演。先由學士杜寶編撰《水飾圖經》十五卷，再召集能工巧匠按圖製作，有七十二種水飾故事，如鳳凰來儀、大禹治水、周處斬蛟、神龜獻河洛圖等，人物以木料雕塑，形飾各異，配以機械裝置，分置在十二隻大方船上，猶如眞人。又有十二隻伎船相伴，送酒奉觴。當木船緩緩移動，水下的機關發動，各船笙、簫、管弦齊發，木人迴旋舞蹈，掄槍舞劍，扮演百戲，可謂巧奪天工，別有風味，令觀者大開眼界，楊廣也感慨地說：「帝王之福，朕與御妻亦盡享受矣。」

煬帝先後三次下江南，每次巡遊，隨行隊伍浩浩蕩蕩，歌舞喧天，旌旗蔽日，「舳艫相接二百餘里」，護兵十二萬，換船士八萬，沿運河兩岸而行的還有大量騎兵護衛。大業二年三月車駕發江都，爲壯儀仗，「課州縣送羽毛，百姓求捕之，網羅被水陸，禽獸有堪氅毦之用者，殆無遺類」，弄得鳥獸因之絕跡，羽儀塡於溢路。野史載，牽引船隻者，有時用打扮得花枝招展的婦女，分成赤橙黃綠青藍紫七種顏色，於兩岸輪換載歌載舞，讓帝妃於龍舟中觀賞。

大業五年，從洛陽沿運河南巡江都，又北上至涿郡，三千官員徒步隨船三千餘里，十死一二。大業十一年，再造龍舟，次年，不顧勸阻，三下江南。江南的風光和美色歌舞，令煬帝迷戀忘返。當時江都、楊州等地，因運河鹽運糧槽的開通，業已形成繁華的都市，有「江都瓊花甲天下，楊州美女甲瓊花」之稱，煬帝令楊州總管廣召美女樂伎，於歸雁樓

上，每日聽歌觀舞，其中有一名樂伎名瓊花，才貌雙全，歌舞出衆，倍受青睞，當即御封爲貴人。

相傳隋末流行的《安公子》，即宮內下江南前所作，《隋書》說，有一名樂工將隨煬帝南巡，出發前在家中用琵琶演奏其曲，其父王令言是通曉音律的音樂家，聽樂後「驚問，此曲何名？其子曰：內裡新翻曲子，名《安公子》。」王令言從樂曲中聽出此行是不祥之兆，勸他的兒子不要跟隨楊廣下江南，避免會遭到橫禍。此說雖是傳聞，卻反映隋末社會的動盪，已處於朝不保夕的境地。

隋煬帝楊廣，才思過人，早期南平吳會，北卻匈奴，聲續顯著，於樂舞的發展上，亦有功績，登大位後曾繼續施行若干改良措施，但持才矜己，屠剿忠良，六軍不息，百役繁興，加以荒淫無度，酒色歌舞，窮長夜之樂，結果弄得怨聲載道，反叛四起，天下土崩瓦解，公元六百一十八年，右屯衛將軍宇文化等人發動兵變，楊廣被殺死，隋朝滅亡。

第十三章　唐代之舞蹈

隋末大亂，群雄並起，李淵率子李世民起兵晉陽，平群雄以有天下而興唐室，都長安。從公元六百一十八年至九百○七年，傳二十帝，歷時二百九十年。

唐代是中國歷史上的鼎盛時期，「前王不辭之土，悉請衣冠；前史不戴之鄉，並爲州縣。」高祖禪位，李世民即位是爲唐太宗，大力興革，德化四鄰，史稱「貞觀之治」。太宗死，高宗嗣，其外征功業，北至蒙古，南至印度支那，東至朝鮮半島，西越蔥嶺及於中亞，爲當時世界上最強大的封建帝國。於是，四鄰臣服，萬國來朝，繼之唐玄宗的「開元之治」，經濟發達，國家殷富，文學藝術並興，詩歌、音樂、舞蹈、繪畫等門類，出現空前的繁榮。

唐代盛世，氣派寬容，政策開明，士子崛起，胡漢融合，儒、佛、道三教並行不悖。

唐人敢於破除一切陳規舊俗，勇於攝取，以胸羅萬象的氣魄，雄邁奮發的精神，繼承和綜合歷代傳統的樂舞文化，及外來的多種樂舞文化，並予以「涵化」、「同化」和創新。又設置教坊、梨園，訓練舞蹈技藝，猶如舞蹈學校的設立，推陳出新人才輩出，爲中國舞蹈奠定不朽的基礎。而舞蹈活動的普遍，自帝王妃嬪文官武將，到文人學士黎民百姓，皆崇

尚舞蹈，以能舞爲榮，出現了許多身懷絕技的舞蹈家。

唐舞品種繁雜，形式優美，編排新穎，有完備的雅舞，宏偉的十部樂，講究的坐部伎、立部伎，精美的健舞、軟舞，多段體的大曲、法曲，還有喧鬧的百戲舞蹈、神秘的宗敎舞蹈，詼諧娛樂的即興舞蹈，酒令舞蹈，土風舞蹈，以及帶有故事情節的歌舞戲等，猶若百花園中盛開的簇簇鮮花，姹紫嫣紅，爭奇鬥艷。

安史之亂後，唐代由盛而衰，經濟和文化重心逐漸南移，憲宗中興，文學藝術雖有起色，但延至晚唐，宮廷樂舞已失去盛世時的光彩，唯藩鎮和歌樓伎館的歌舞依然繁盛。

唐代的舞蹈是古代舞蹈發展的高峰，被譽爲中國舞蹈史中的黃金時代，不僅造福當代，播及後世，而且有力地向外輻射，推進周邊國家的舞蹈文化，其影響的深遠，舉世矚目，至今仍可尋其風韻。

第一節　完備的雅樂舞系統

唐代的國力興盛，社會繁榮，禮樂被置於重要的地位。唐高祖重用隋朝遺留的樂舞人才，將善音律的隋宮協律郎祖孝孫，擢升爲吏部郎中，又任太常少卿，主持宮廷樂舞的製定工作。

中國的樂律歷史悠久，陳暘《樂書》說：「律呂始於黃帝，其名稱始見於周禮。」周代的雅樂舞中，已運用十二律和七聲音階，即黃鐘、大呂、太簇、夾鐘、姑洗、中呂、蕤

賓、林鐘、夷則、南呂、無射、應鐘、和宮、商、角、清角、徵、羽、變宮等。同一調式，主音音高不同，而爲「旋宮」，可分別構成十二個不同的調式。古人調律通常用簡易的「三分損益法」，即先定一音標，確定其管弦長度，再或增或減三分之一，從而求得新聲、新律。此種生律法，最終不能回復原位，給「旋宮」造成困難。北周的蘇祇婆傳入龜茲七調，鄭譯以其七調，勘校七均，更立七均，合成十二，以應十二律，律有七音，音立一調，旋轉相交，解決了古樂的難題。可是鄭譯考校樂律之法，在隋代沒有得到重視，隋朝雅樂仍然用黃鐘一宮，惟擊七鐘，其五鐘設而不擊，謂之「啞鐘」。

唐代始正式採用鄭譯之法，使雅樂律更爲精進。爲適應演奏的需要，協律郎張文收「乃依古斷竹爲十二律」，祖孝孫則吹調五鐘，「叩之而應，由是十二鐘皆用」。又以十二月旋相爲六十聲，八十四調律。這種調律方法是「因五音生二變，因變徵爲正徵，因變宮爲清宮。七音起黃鐘，終南呂，迭爲網紀。黃鐘之律，管長九寸，至於中宮，土半之，四寸五分，與清宮合，五音之首也。加以二變，循環無間。故一宮、二商、三角、四變徵、五徵、六羽、七變宮，其聲由濁至清爲一均。凡十二宮調，皆正宮也，正宮聲之下，無復濁音，故五音以宮爲尊。十二商調，調有下聲。十二角調，調有下聲，二宮商也。十二徵調，居角音之後，正徵之前。十二變宮調，在羽音之後，清宮之前。十二變徵調，居角音之後，正徵之前。十二羽調，調有下聲，四宮商角徵也。雅樂成調，無出七聲。」唐初在鄭譯、萬寶常研究的基礎上，考校樂律，取得可喜的成績，但作爲雅樂八十四調，是理論上的推算，實際應用最多者僅二十二調。

鑒於「陳梁舊樂，雜用吳楚之音；周齊舊樂，多涉胡戎之伎」，太宗同意重新創作純正雅樂的建議，祖孝孫於是斟酌南北，考以古音，作為大唐雅樂。以十二律，各順其月，旋相為宮，製十二和之樂，合三十一曲，八十四調。祭圓丘以黃鐘為宮，方澤以林鐘為宮，宗廟以太簇為宮，五郊、朝賀饗宴，則隨月用律為宮。《新唐書》說：「初，祖孝孫已定樂，乃曰大樂與天地同和者也，制十二和，以法天之成數，號、大唐雅樂」。

十二和樂舞名及用途見下表。

大唐雅樂十二和樂舞表

豫和：以降天神，備文舞，凡六成。

順和：以降地祇，備文舞，凡六成。

永和：以降人鬼，備文舞，凡九成。

肅和：登歌以奠玉帛。

雍和：凡祭祀迎俎接神用此樂。

壽和：以酌獻飲福。

太和：以為行節。

舒和：以出入二舞，及皇太子、王公、群后國老。

昭和：皇帝、皇太子以舉酒。

休和：皇帝以飯，以蕭拜三老。

正和：皇后受册以行。

承和：皇太子在其宮有會以行。

唐代用於郊廟之雅舞，凡初獻作文舞之舞，亞獻、終獻作武舞之舞。初期文、武二舞沿襲隋朝，而法像不同。文舞名《治康》，貌冠、黑素絳領、廣袖白褲、革帶、烏皮靴，左籥右翟，執纛前引者二人。武舞名《凱安》，左干右戚，執旌旗居前者二人，執鼗、執鐸、執金鐲者各二人，執輿者四人，奏樂者二人，執鐃者二人，執相在左，執雅在右，皆二人夾導，服平冕，餘同文舞。

文舞和武舞舞者各六十四人，而武舞的內容和樂器比文舞複雜。「武舞準作六變」，一變，象龍興參墟；二變，象克定關中；三變，象東夷賓服；四變，象江淮寧謐；五變，象嚴狁伏從；六變，復位從崇，象兵還振旅。太宗、中宗、玄宗等朝均作有《凱安》樂章，茲錄其中二首曰：

昔在炎運終，中華亂無象。酆郊赤烏見，邠山黑雲上。大賚下周車，禁暴開殷網。幽明同葉贊，聲教罩無外。

堂堂聖祖興，赫赫昌基泰。戎車明津堰，玉帛塗山會。舞日啟祥暉，堯雲卷征旆。風猶被有截，鼎祚齊天壤。

中國古代從隋唐開始，祭祀禮樂分為大祀、中祀和小祀。唐制以昊天上帝、五方上帝、皇地祇、神州及宗廟為大祀；以社稷、日月星辰、先代帝王、岳鎮海瀆、帝社、先蚕、釋奠為中祀；以司命、司中、風師、雨師及諸星、諸山川等為小祀。祭祀中依據對象內容的不同，而演示不同的樂舞，宗廟各室酌獻，亦各有專用之樂舞。

唐代宗廟樂舞表

混成：玄元皇帝廟告享，降神用之。

太乙：玄元皇帝廟告享，送神用之。

光大：用於獻祖廟酌獻。文德皇后廟初期亦用之。

長發：用於皇祖弘農府君宣簡公懿祖：廟樂。

大基：初用於太祖景皇帝廟的樂舞。

大政：後用於太祖景皇帝廟的樂舞。

永錫：用於太祖廟酌獻。

大成：用於世祖元皇帝廟樂舞。

大明：用於高祖太武皇帝廟的樂舞。

崇德：用於太宗廟樂舞。文德皇后廟後亦用之。

鈞天：用於高宗廟的樂舞。

嚴和：中宗廟用於迎神。

同和：中宗廟的樂舞。

誠和：享隱太子廟樂，用於迎神。

景雲：用於睿宗廟樂舞。

雍和：睿宗廟徹豆用之。

廣運：用於玄宗廟酌獻之舞。

惟新：肅宗廟酌獻之舞。

唐代雅樂舞的概念，其外延有所擴大，一些高尚純正的欣賞樂舞，亦被歸入雅樂的範疇。

許多著名的雅樂舞，均為宮廷燕樂舞蹈，如《七德舞》、《九功舞》、《上元舞》、《一戎大定舞》等皆見於立部伎中。其他雅舞如：

《六合還淳舞》，調露二年正月二十一日，高宗御洛城南樓賜宴，太常演奏此舞。

《神宮大樂舞》，長壽二年正月，武則天親享萬象宮，作此舞為慶，舞者陳於庭者，多達九百人，是唐代雅舞中人數最多者。

《混成紫極舞》，玄宗開元二十年正月，詔兩京諸州置玄元廟，天寶二年，又以西京

唐代宗廟樂舞表

保大	代宗廟酌獻樂舞。
文明	德宗廟酌獻樂舞。
大順	順宗廟酌獻的樂舞。
象德	憲宗廟酌獻的樂舞。
和寧	穆宗廟酌獻的樂舞。
大鈞	用於敬宗廟樂舞。
文成	用於文宗廟樂舞。
大定	用於武宗廟樂舞。
咸寧	用於昭宗廟樂舞。
齊和	送文舞出迎武舞入。
德和	用於宗廟之武舞。

的玄元廟改爲太清宮。其樂章，降仙聖，奏《煌煌》；登歌、發爐，奏《沖合》。上香畢，舞《紫極舞》。太清宮薦獻聖祖玄元皇帝，奏《混成紫極》之舞，舞詞云：

至道生元氣，重圓法混成。無爲觀大衆，沖用體常名。仙樂臨東闕，雲車出玉京。靈符百代應，瑞節九眞近。寶運開皇極，天臨映太清。長垂一德慶，永庇萬方寧。

《中和舞》，貞元十四年，德宗以中和節自製《中和舞》，舞中成八卦。德宗敍其舞曰：「朕以中春之首紀爲令節，象中和之容，作《中和》之舞。」舞辭云：

芳歲肇佳節，物華當仲春。乾坤既昭泰，煙景含氤氳。德殘荷玄覬，樂成思治人。前庭列鐘鼓，廣殿延群臣。八卦舞隨意，五音轉曲新。顧非咸池奏，庶協南風薰。式宴禮所重，浹懽情必均。同和諒枉茲，萬國希可親。

咸亨四年，高宗作《上元》、《二儀》、《三才》、《四時》、《五行》、《六律》、《七政》、《八風》、《九宮》、《十州》、以及《得一》、《慶雲》等樂舞。

由燕樂改爲酌獻的樂舞，於規模和形式上皆有所改變，《破陣樂》原爲五十二遍，高宗顯慶元年修入雅樂減爲兩遍。麟德二年，將《功成慶善樂》用於祭祀，舞者則執拂。

古代的樂器，按製作材料的不同，分爲八類，稱八音，即金、石、土、革、絲、木、匏、竹、宮商角徵羽皆播之以八音。唐代用於雅樂的樂器，較之前代更爲完備，其中：

金：凡七種，有鑄鐘、編鐘、歌鐘、錞、鐃、鐲、鐸等。

石：凡三種，有大磬、編磬、歌磬。

土：凡二種，有壎、大壎。

革：凡九種，有雷鼓、靈鼓、路鼓、建鼓、鼗鼓、懸鼓、節鼓、拊、相。

絲：凡五種，有琴、瑟、節箏、阮咸、筑。

木：凡四種，有柷、敔、雅、應。

匏：凡四種，有笙、竽、巢、和。

竹：凡五種，有簫、管、篪、笛、舂牘。

唐天子用宮懸四面，祀前二日，太樂令設懸於壇南內壝之外，北向。在東方、西方設磬虡、鐘虡，磬虡起於北，鐘虡次之。在南方、北方，磬虡起於西，鐘虡次之。鑄鐘十二，按十二辰之位排列。樹鼓設北懸之內，在四隅，設建鼓。置柷、敔於懸內，祝在右，敔在左。設歌鐘、歌磬於壇上，北方北向。磬虡在西，鐘虡在東。又設琴、瑟、箏、筑各一，位於磬虡之次，設匏竹於下。祀天神，用雷鼓。祀人鬼，用路鼓。如朝會，則加鐘磬十二虡，設鼓吹十二案於建鼓之外。

作為大一統的唐朝，禮樂儀規繁雜而宏大，宮廷和百官的行止，皆依等級而有不同的規範。如大駕鹵簿（皇帝出行儀仗），總人數超過萬人，前後排列達一百二十多次，許多列次呈縱隊或方隊，其中有鼓吹有舞蹈。隊伍出發前，先擊五遍鼓，回鑾也要擊鼓。入宮門，分別擊蕤賓之鐘，奏采茨之樂及太和之樂。每逢節慶，儀衛人員更多。儀仗通常分六組，第一組是車隊，第二組是扇隊，第三組是旛、幢、麾、氅、節隊，第四組是旌、旗、

纛隊，第五組是鉞、爪、杖隊，第六組是樂隊。又有黃旄杖、黑旗杖、黃旗杖等。其中黃麾杖分十二行，首行著六色氅，持長戟；第二行是五色幡、儀鍠；第三行披小孔雀氅，執大稍；第四行分別執刀、楯、小戟；第五行著大五色鸚鵡毛氅；持短戟；第六行著赤地四色雲花襖，持細射弓箭；第七行著小五色鸚鵡毛氅，持小稍；第八行著赤地四色雲花襖，持細射弓箭；第九行，戎，雞毛氅；第十行，白毦，持金花朱縢格楯刀；第十一行，青地雲花襖，持大鍬、白毦；第十二行著赤地四色雲花襖，執金花、綠縢格楯刀；第十三行著小五色雲花襖，持細射弓箭；各行的服飾、持具以及表演的動作皆不同，充分顯示出與唐代國力相匹的，威武壯觀豪華的風采。

第二節　繁盛的燕樂舞蹈

燕樂又作讌樂、宴樂，語出《周禮·春官》，原指天子、諸侯筵宴時演奏之樂，由磬師「教縵樂之鐘磬」，「凡祭祀饗食奏燕樂」。燕樂和廟堂、典儀的雅樂不同，以俗樂（包括邊境各族和外來之樂）爲主，用於觀賞娛樂，至隋唐則泛指宮中所用的俗樂，《通典》說燕樂是九部樂、十部樂、坐部伎、立部伎的總稱，而《夢溪筆談》說：「先王之樂爲雅樂，前世新聲爲清樂，合胡部爲燕樂。」

宮廷燕樂不同於日常筵宴中的樂舞，通常用於朝會大典、宮廷大宴等隆重的場合，或皇帝特准的地方演出，樂舞具有禮儀的性質，成套的表演，以顯示帝國的繁榮與盛，故規定有嚴格的制度，如使用不當視爲僭越，是一種非禮犯上的行爲，並要受到處罰。《新唐

書》載，宣宗朝的封敕「爲太常卿，始視事，廷設」九部樂，「敖宴私第，爲御史所劾，徒國子祭酒。」

唐代的燕樂即爲俗樂，《新唐書・禮樂志》說：「凡所謂俗樂者，二十有八調：正宮、高宮、中呂宮、道調宮、南呂宮、仙呂宮、黃鐘宮爲七宮；越調、大食調、高大食調、雙調、小食調、歇指調、林鐘商爲七商；大食角、高大食角、雙角、歇指角、林鐘角、越角爲七角；；中呂調、正平調、高平調、仙呂調、黃鐘羽、般涉調、高般涉爲七調。皆從濁至清，迭更其聲，下則益濁，上則益清，慢者過節，急者流蕩。其後聲器寖殊，或有宮調之名，或以倍四爲度。有與律呂同名，而聲不近雅者。其宮調乃夾鐘之律，燕設用之。」

燕樂的聲高，其音律較雅樂律高二律，十二律外，又增黃鐘、清大呂、清太簇、清夾鐘四律，並以夾鐘收四聲。即夾鐘爲宮，一宮、二商、三角、四變爲宮。其聲調也可構成八十四調。

《樂府雜錄》載唐代燕樂二十八調名爲：

平聲羽七調：第一運中呂調，第二運正平調，第三運高平調，第四運仙呂調，第五運黃鐘調，第六運般涉調，第七運高般涉調。

上聲角七調：第一運角調，第二運大石角調，第三運高大石角調，第四運雙角調，第五運小石角調，第六運歇指角調，第七運林鐘角調。

去聲宮七調：第一運正宮調，第二運高宮調，第三運中呂宮，第四運首調宮，第五運

南呂宮，第六運仙呂宮，第七運黃鐘宮。

入聲商七調：第一運越調，第二運大石調，第三運高大石調，第四運雙調，第五運小石調，第六運歇指調，第七運林鐘商調。

唐代建國之初，全盤照搬隋代的樂制，「高祖登極之後，享宴因隋舊制，用九部之樂。」隨著國家日益興旺，樂舞制度亦不斷修訂完善，太宗貞觀十一年，先廢除《禮畢》，此樂原稱《文康伎》，被《隋書》說成是悼念亡人庾亮之舞。接著將《天竺樂》改為《扶南樂》。扶南為今之柬埔寨。隋代伐林邑，獲得扶南的樂工和匏琴等器，楊廣因其樂簡陋，未列入樂部名，而是「轉寫其聲」，用天竺樂來表演扶南樂舞，實際上是將兩種樂舞組合一起，這次更改後，至十部樂仍恢復天竺之名。貞觀十四年，新創讌樂，這是反映當代的樂舞，故受到重視，而列入九部樂之首。貞觀十六年，又增加《高昌伎》，至是十部樂完備，「凡大燕會，則設十部之伎於庭，以備中外。」

十部樂的內容：

一曰《讌樂伎》。全部是唐人新創作的舞蹈，以歌頌天子，象徵王室瑞祥為內容，形式精美，裝飾豪華，是唐代燕樂之魂，被「列為諸樂之首，元會第一奏者是也。」其由來，《舊唐書·音樂志》說：「（貞觀）十四年，有景雲見，河水清，張文收采古《朱雁》、《天馬》之義，製《景雲河清歌》，名曰「讌樂」，奏之管弦。」

《讌樂》包括四部樂舞。其一為《景雲樂》，即《景雲河清歌》；其二為《破陣樂》，是已經蛻變的小型舞蹈，歌頌太宗的武功；其三為《慶善樂》，頌揚太宗的文德；四為

《承天樂》，寓意承天命而繼大統。《新唐書·禮樂志》說：「燕樂伎，樂工舞人無變者。」讌樂的舞人和服飾，與坐部伎中同名的舞蹈相同。所用的樂器有大方響一架、正銅鈸一、銅鈸一、玉磬二架、搊箏一、臥箜篌一、小箜篌一、大箜篌一、大琵琶一、大五弦琵琶一、小五弦琵琶一、大篳篥一、小簫一、大簫一、長笛一、尺八一、短笛一、大笙一、小笙一、羯鼓二、連鼓二、簊鼓二、桴鼓二、吹葉一、貝二，樂工二十一人，歌工二人。

　　二曰《清樂伎》，亦名清商樂，舞者四人，穿碧輕紗衣、裙襦、大袖，畫雲鳳之狀，漆鬟髻，飾以金銅雜花，狀如雀釵，錦履。清商樂是九代遺聲，於流傳中發生很大變化，至隋唐「舞容閑婉，曲有姿態」，「猶有古士君子之遺風也。」武則天時尚存六十三曲。《舊唐書·音樂志》說：「今其詞存者，惟有《白雲》、《公莫》、《巴渝》、《明君》、《鳳將雛》、《明之名》、《鐸舞》、《白鳩》、《白紵》、《子夜吳聲四時歌》、《前谿》、《阿子》、《歡聞》、《團扇》、《懊惱》、《長史》、《督護》、《讀曲》、《烏夜啼》、《石城》、《莫愁》、《襄陽樂》、《棲烏夜飛》、《估客》、《楊伴》、《饒壹》、《常林歡》、《三洲》、《採桑》、《春江花月夜》、《玉樹後庭花》、《堂堂》、《泛龍舟》等三十二曲。《明之君》、《雅歌》各二首，《四時歌》四首，合三十七首。又七曲有聲無詞：《上林》、《鳳雛》、《平調》、《清調》、《瑟調》、《平折》、《命嘯》，通前爲四十四曲存焉。」

　　經過安史之亂，宮中樂工流失，人們的審美觀念亦有改變，不重視以琴爲主的清樂，

盛行龜茲琵琶及新聲，於是清商樂進一步衰落，「能合於管絃者，唯《明君》、《楊伴》、《饒壹》、《春歌》、《秋歌》、《白雪》、《堂堂》、《春江花月夜》等八曲。舊樂章多或數百言，武太后時，《明君》尚能四十言，今所傳二十六言，就之訛失，與吳言轉遠」。當時，劉貺以為宜取吳人，使之傳習，就問宮中的樂工李郎子，李郎子是北人，曾就學於江都人俞才生，後來李郎子也離開宮廷，宮中的清樂也無人能通曉。陳暘《樂書》說：「清樂盡於開元之初，十部亡於僖昭之末，流及五季，惟宴樂飲曲存焉。」宮中清商樂的衰落，轉而為法曲所吸收，民間的清商仍常於宴席中表演，李白即寫有多首描繪清商樂舞的詩歌。

三曰《西涼伎》。唐書說「《西涼樂》者，後魏平沮渠氏所得也。晉宋末，中原喪亂，張軌據有河西，苻秦通涼州，旋復隔絕。其樂具有鐘、磬，蓋涼人所傳中國舊樂而雜以羌胡之聲也。」樂工平巾幘，緋褶，樂具鐘一架、磬一架、彈箏一、搊箏一、臥箜篌一、豎箜篌一、琵琶一、五弦琵琶一、笙一、簫一、篳篥一、小篳篥一、笛一、橫笛一、腰鼓一、齊鼓一、檐鼓一、銅鈸一、貝一，凡十九種為一部。《白舞》一人，《方舞》四人，唐時白舞已闕，《方舞》舞者，假髻、玉支釵、紫絲布褶，白大口褲，五彩接袖，烏皮靴。

唐代的《西涼伎》比隋代的內容更豐富，可謂西涼地區各種樂舞的泛稱。李白的《于闐採花》曲，可能與此樂有關，詞云：

而白居易、元稹等人描繪的《西涼伎》，則有「獅子」等雜舞的表演。元稹詩云：

「吾聞昔日西涼州，人煙撲地桑柘稠。

葡萄酒熟恣行樂，紅艷青旗朱粉樓。

樓下當壚稱卓女，樓頭伴客名莫愁。

鄉人不識離別苦，更卒多為沈滯遊。

哥舒開府設高宴，八珍九醞當前頭。

前頭百戲競撩亂，丸劍跳擲霜雪浮。

獅子搖頭毛彩豎，胡姬醉舞筋骨柔。

大宛來獻赤行馬，贊普亦奉翠茸裘。

……」

于闐採花人，自言花相似。

胡妃一朝西入胡，胡中無花可方比。

丹青能令醜者妍，無鹽翻花深宮裏。

自古妒娥眉，胡沙埋皓齒。

詩中既有中原百戲，又有西方獅舞，既有漢族女樂，又有恣情的胡姬，可謂中西南北歌舞的融匯。

四曰《天竺伎》，是源於古印度寺院的樂舞，並雜有扶南樂。舞蹈表演具有濃郁的佛敎色彩和印度風格。舞者二人，穿朝霞架裟，行纏，碧麻鞋，辮髮。樂器九種爲一部，比隋代天竺樂增加羯鼓，廢除毛員鼓、都縣鼓。樂工，皂絲布頭巾，白練襦，紫綾，緋帔。

五曰《高麗伎》，其曲頗多，至武后仍有二十五曲。舞者四人，椎髻於後，以絳抹額，飾以金鐺。二人黃裙襦，赤黃褲；二人赤黃裙襦褲，極長其袖，烏皮靴，雙雙並立而舞。樂工服飾：紫羅帽，大口褲，赤皮靴，五色縚繩。其樂器有：彈箏、搊箏、鳳首箜篌、臥箜篌、豎箜篌、琵琶、五弦、義嘴笛、笙、葫蘆笙、簫、小篳篥、大篳篥、桃皮篳篥、腰鼓、齊鼓、檐鼓、龜頭鼓、鐵版貝等十九種爲一部，每器工一人。琵琶以蛇皮爲槽，厚寸餘，有鱗甲，楸木爲面，象牙爲桿撥，畫國王形。

李白《高句麗》可能爲詠高麗舞者，詩云：

金花折風帽，白馬小遲回。

翩翩舞廣袖，以鳥海東來。

舞衣爲廣袖，而遼寧集安高句麗古墓壁畫的樂舞圖，圖上四男二女六名舞者，男子穿花長袖短衣、花長褲，女子穿對襟花長袖衣，鑲邊長裙。另據《新唐書》和《文獻通考》

說，高麗伎中有作《胡旋舞》者，舞者立毯上，旋轉如風。

六曰《龜茲伎》，舞者四人，紅抹額、緋襖、白褲帑、烏皮靴。樂器有彈箏、豎空篌、琵琶、五絃、橫笛、笙、簫、篳篥、答臘鼓、毛員鼓、都曇鼓、侯提鼓、雞婁鼓、腰鼓、齊鼓、檐鼓、貝各一，銅鈸二。共十八種，樂工十九人，服飾：皂絲布頭巾，錦袖，緋布褲。

唐代繼承隋代龜茲樂的歌曲、舞曲，而更有綜合和創新，「鼓舞曲多用龜茲樂」，坐部伎中九部舞蹈的四部，立部伎八部舞蹈的六部，皆用龜茲樂。龜茲的樂、舞、歌三者緊密配合，有歌曲、解曲和舞曲，結構嚴謹，富於藝術感染力。宋人沈遼《雲巢集》所錄的《龜茲舞》詩描繪頗詳，詩云：

龜茲舞，龜茲舞，始自漢時入樂府，世人雖傳此樂名，不知此樂猶傳否？黃扉朱邸畫無事，美人親尋教坊譜。衣冠盡得畫圖看，樂器多因西域取。紅綠結褵坐後部，長笛短簫形制古。雞婁楷鼓舊所識，饒貝流蘇分白羽。玉顏二女高髻花，孔雀羅衫金畫縷。紅靴玉帶踏筵出，初驚翔鷺下玄圃。中有一人奏羯鼓，頭如山兮手如雨。其間曲調雜晉楚，歌詞至今傳晉語。須史曲罷立前廡，嘆息平生未嘗睹。清都閬苑者有夢，寂寞如今在何所？……。

沈遼雖然沒有親見唐的龜茲舞，但宋距唐不遠，所見的資斜亦屬可信。陳暘說：「龜茲人彈指為歌舞之節，亦抃之細也」。龜茲舞因其節奏鮮明歡快，舞姿優美，又常作「蹺腳彈指，擻頭弄目」等詼諧的動作，而深受各階層人士的喜愛，故於宮廷、民間和寺寺廟

中廣爲流行，今日新疆的民族舞中仍保留有此舞的特色。唐代還將龜茲樂，作爲推行友好外交的饋贈珍品，使其在國外亦得以傳播。

七曰《安國伎》。唐安國伎舞二人，紫襖白褲帑，赤皮靴。樂工十八人，皂絲布頭巾、錦標，紫袖褲。樂器有箜篌、琵琶、五弦琵琶、笛、簫、雙篳篥、正鼓、和鼓、銅拔、歌簫、小篳篥、桃皮篳篥、腰鼓、齊鼓、檐鼓、貝等十四種爲一部。除隋代留下的歌舞，《文獻通考》說有《歌芝樓》、《舞芝樓》，可能爲唐代新增加的歌舞。

八曰《疏勒伎》。舞者二人，白襖錦袖，赤皮靴，赤皮帶。樂工十二人，皂絲布頭巾、白絲布褲，錦襟褾。樂器有豎箜篌、琵琶、五弦、簫、橫笛、篳篥、答臘鼓、羯鼓、侯提鼓、雞婁鼓各一。

《文獻通考》說，疏勒伎「曲調有《昔昔鹽》、《一臺鹽》之類。」《樂苑》說：「《昔昔鹽》，羽調曲，唐亦爲舞曲。」《朝野僉載》說：「唐龍朔以來，人唱歌名突厥鹽。」唐人趙嘏以隋薛道衡《昔昔鹽》二十句爲題，每題一首，作二十章，是唐代可舞之曲，其中《垂柳覆金堤》云：

新年垂柳色，嫋嫋對空閨。

不畏芳菲好，自緣離別啼。

因風飄玉戶，向日映金堤。

驛使何時度，還將贈隴西。

九曰《康國伎》。舞者二人，緋襖，錦領袖，綠綾諢襠褾，赤皮靴，白褾帑。有胡旋舞等。樂工五人，皀絲布頭巾，緋絲布袍，錦領褾。樂器有長笛二、正鼓、和鼓、銅鈸各一。

十曰《高昌伎》。是唐代新增加的樂部，《舊唐書·音樂志》說：「西魏與高昌通，始有高昌伎。太宗平高昌，盡收其樂。」高昌是西域古國，位於今新疆吐魯番地區，是古代絲綢之路北道必經之地，深受中西方文化的影響，從高昌阿斯塔那古墓群出土的舞蹈圖像中，可見其舞既具西域特色，又有中原服飾和輕歌曼舞的風格。

《高昌伎》舞者二人，黃袍袖，練襦，五色絛帶，金銅耳檔，赤靴，《文獻通考》還說有紅抹額。《舊唐書》載，樂器計十一種，樂工十六人。有答臘鼓、腰鼓、雞婁鼓各一、簫、橫笛、篳篥、琵琶、五弦琵琶各二，銅角、箜篌各一。《唐音癸籤》所載的樂器有十二色。《新唐書》說樂工爲二十人。而《文獻通考》所載的樂器增加笙、毛員鼓、都曇鼓、銅鼓，合爲十五種，樂工二十人。樂工的服飾爲布巾，袪袍、錦襟、金銅帶、畫褲。

樂、破陣樂凡六部。」

元樂、聖壽樂、光聖樂凡八部」，「坐部伎有燕樂、長壽樂、天壽樂、鳥歌萬歲樂、龍池

立。《舊唐書·音樂志》載：「今立部伎有安樂、太平樂、破陣樂、慶善樂、大定樂、上

時，「大增造坐、立諸舞」，玄宗繼位後，樂舞精彩匯萃，坐、立兩部伎的制度正式確

著盛唐的民族精神和情趣。早在高宗年間，宴享樂舞已「分爲立、坐二部」，中宗、武后

伎」。這些舞蹈皆爲唐人之創作，旣蘊含政治象徵意義，又具美妙的藝術觀賞效果，代表

唐代把燕樂列爲十部樂之首，又將宮廷宴飲的常用節目，分爲「立部伎」和「坐部

唐代十部樂表

讌樂伎：貞觀十四年設置，爲新創之舞，分四部，舞用二十八人。

清樂伎：即清商樂，九代遺聲，舞用四人。

西涼伎：依隋樂增益而成，舞用四人。

天竺伎：依據隋樂增益而成，曾稱扶南樂，舞用二人。

高麗伎：據隋樂增益而成，舞用四人。

龜茲伎：已無隋樂中西龜茲、土龜茲、齊龜茲之分，並有增益，舞用四
　　　人。

高昌伎：貞觀十六年新設，舞用二人。

康國伎：在隋樂基礎上增益而成，舞用二人。

疏勒伎：依隋樂增益而成，舞用二人。

安國伎：依隋樂而有所增益，舞用二人。

坐、立兩部伎的舞蹈風格和規模皆不同。《新唐書·音樂志》說：「堂下立奏謂之立部伎，堂上坐奏，謂之坐部伎。」坐部伎在室內堂上演出，節目典雅精巧，演員僅三人，多者不超過十二人。立部伎於堂下站著演奏，舞蹈行之於庭院或廣場，氣勢雄偉，演員較多，少者六十四人，多者一百八十人。這種坐部和立部之分，開始是出於舞蹈表演的需要，並無貴賤優劣的區別。隨著審美觀念的改變，坐部伎的節目愈加精美而受到重視，立部伎則向雜戲轉化，不講究個人的舞藝而受到冷落，中唐以後，「太常閱坐部，不可教者隸立部，又不可教者乃習雅樂」，「太常選坐部伎無性識者，退入立部伎，又選立部伎絕無性識者，退入雅樂部」，於是坐、立成為優、劣的代名詞。白居易《立部伎》詩云：

立部伎，鼓聲喧，舞雙劍，跳七丸，嫋巨索，掉長竿。太常部伎有等級，堂上坐者堂下立。堂上笙歌一聲人側耳，鼓笛萬曲無人聽。立部賤，坐部貴，坐部退為立部伎，擊鼓吹笙和雜戲。立部又退何所任？始就樂懸操雅音。雅音替壞一至此，長令爾輩調宮徵。圓丘后土郊祀時，言將此樂感神祇，欲望鳳來百獸舞，何異北轅將適楚，工師愚賤安足云，太常三卿爾何人。

唐代宴樂演出的次序，大體是「先奏坐部伎，次奏立部伎，次奏蹀馬，次奏散樂而畢矣。」立部伎共八部，其中：

《安樂》，係參照北周留傳的樂舞而編排，《舊唐書》載：「《安樂》者，後周武帝平齊所作也。行列方陣像城郭，周世謂之《城舞》。舞者八十人，刻木為面，狗喙獸耳，以金飾之，垂線為髮，畫猍皮帽，舞蹈姿制猶作羌胡狀。」《安樂》是坐、立兩部伎中，

唯一繼承前代王朝的舞蹈，並排列於立部伎之首。此舞來自軍中，表現府兵圍城攻伐，風格獨特，戰爭氣氛濃郁，可能與唐代以武功立國相通，故用之改編陳於殿堂，用口令以舞。

《太平樂》，其形式取自獅子舞，並按宮廷禮儀要求，改編增益而成。《舊唐書·音樂志》載：「《太平樂》亦謂之《獅子舞》，獅子鷙獸出於西南夷、天竺獅子等國，綴毛為之，人居其中，像其俛仰馴狎之容。二人持繩秉拂為習弄之狀。五獅子各立其方色，百四十人歌太平樂，舞以足持繩者服飾作昆侖象。」杜佑《通典》亦說：「太平樂，亦謂之《五方獅子舞》，二人持拂為戲弄之狀，百四十人歌太平樂，抃以從之。」

獅子出於古安息、月氏等國，古代將獅子稱「狻猊」，說能食虎豹，是威嚴和瑞祥的象徵，漢代章和年間，安息王滿屈「遣使獻獅子」，舞獅之名最晚在三國已見史冊，後魏專設有馴養獅子的場所，寺院的樂舞表演中，常有「避邪獅子導引其前。」《太平樂》舞獅子，乃是模擬的表演，舞者分別披五種不同顏色的假獅皮。按照五行學說，中央屬土，色黃，作黃獅子；東方屬木，色青，作青獅子；南方屬火，色赤，作紅獅子，西方屬金，色白，作白獅子；北方屬水，色黑，作黑獅子。假獅子在引獅人的逗引下，翻撲縱跳，又有一百四十多人，拍著手載歌載舞與之呼應，其熱烈壯觀的表演，充分表現出太平盛世的歡樂氣勢。

《新唐書》說，五方獅子舞有十二名「舞獅郎」，身穿彩衣，頭戴紅巾，手執紅拂。

《樂府雜錄》將其歸入龜茲部，樂有觱篥、笛、拍板、四色鼓、揩、羯鼓、雞婁鼓，戲有

五方獅子，高丈餘，各衣五色，舞太平樂曲。

《太平樂》流傳的時間很長，晚唐仍有表演，但規模已縮小，而獅子舞作為傳統節目，已深深植根於中國的社會中，至今各地方的獅舞，品種不下數十種，是民間喜慶節日中不可少的節目。

《破陣樂》，是唐代著名的三大舞之一，為歌頌太宗李世民武功的大型舞蹈。李世民繼帝位前封秦王，領兵征戰，功績卓著，時人以歌舞稱頌之。《太平廣記》載：「太宗之平劉武周，河東士庶歌舞於道，軍人相與作《秦王破陣樂》之曲，後編入樂府云。」《舊唐書·音樂志》載：「太宗為秦王時，征伐四方，人間歌謠秦王破陳之曲。及即位，使呂才協音律，李百藥、虞世南、褚亮、魏徵等制歌辭。百二十人披甲持戟，甲以銀飾之，發揚蹈厲，聲韻慷慨，天子避位，坐宴者皆興。」

貞觀元年，李世民登基，宴群臣，首次正式演奏《秦王破陣樂》，太宗觀賞後很高興，謂侍臣說：「朕昔在藩，屢有征討，世間逐有此樂，豈意今日登於雅樂。」右僕射封德彝進曰：「陛下以神武勘難，立極安人，功成化定，陳樂集德，實弘濟之盛烈，為將來之壯觀。文容智儀，豈得為此。」太宗曰：「朕雖以武功定天下，終當以文德綏海內。文武之道各隨其時，公謂文容不如蹈厲，斯為過矣。」太宗在對話中表現了此樂的主題。

貞觀七年，李世民親自繪制《破陣樂舞圖》令呂才按照舞圖組織排練，舞者一百二十人，皆披甲執戟。《通典》載其舞容曰：「先圓後方，先偏後伍，魚麗鵝鸛，箕張翼舒。交錯屈伸，首尾迴互，以象戰陣之形，令起居郎呂才依圖教樂工百二十八人，被甲執戟而

習之，凡爲三變，每變爲四陣，有往來疾徐擊刺之象，以應歌節。」《破陣樂》是以戰陣的形式出現，凡爲三變，有五十二遍，舞蹈分三大段，每段變換四個陣勢，「擂大鼓，雜以龜茲之樂，聲振百里，動盪山谷」，顯示出強大的軍威。「觀者見其抑揚蹈厲，莫不扼腕踴躍，凜然震竦」，不自禁地激發出崇敬之心情，齊聲向太宗祝賀說：「此舞皆是陛下百戰百勝之形容。」參與朝賀宴會的諸民族首領和使臣，紛紛要求加入舞蹈的行列，與舞隊同舞。

其後，《破陣樂》更名《七德舞》，舞者著進賢冠，虎文褲，螣蛇帶，烏皮靴，二人執旌居前，元日及冬至朝會慶賀皆用之。

高宗即位後，因思親不忍觀之，詔停演。以後又恢復，顯慶年間，改名《神功破陣樂》，宴樂中仍用舊樂，祭祀酌獻則用爲武舞，舞者六十四人，金甲、執戟，執大纛，歌二遍。玄宗時，《破陣樂》的表演有所創新，出現數種不同風格的形式，立部伎中基本保持原貌，坐部伎中則由四人表演，而宮中又用數百名女子表演，威武雄壯的男子群舞變成嬌姿艷媚的娛樂女舞。

玄宗年間，張說新作《七德舞詞》二首，其一曰：

開元年間，白居易在觀賞此舞後，作《七德舞歌》云：

正屬四方朝賀，端知萬歲皇威。

慶踏遼河自竭，鼓噪燕山可飛。

百里火燔焰焰，千行雲騎騑騑。

漢兵出頓金微，照日明光鐵衣。

七德舞，七德歌，傳至武德至元和。

元和小臣白居易，觀舞聽歌知樂意。

樂終稽首陳其事：

太宗十八舉義兵，白旄黃鉞定兩京。

擒充戮竇四海輕，二十有四功業成。

二十有九即帝位，三十有五改太平。

功成理定何神速，速在推心置人腹。

亡卒遺骸散帛收，饑人賣子分金贖。

魏徵夢見天子泣，張謹哀聞辰日哭。

怨女三千放出宮，死囚四百來歸獄。

煎鬚燒藥賜功臣，李勣鳴咽思殺身。

含血吮瘡撫戰士，思摩奮呼乞效死。
善戰乘善時，以心感人人心歸。
爾來一百九十載，天下至今歌舞之。
歌七德，舞七德，聖人有作垂無極。
豈徒誇聖文，太宗意在陳王業，
王業艱難示子孫。

唐代遭變亂後，宮中江河日下，已難於作此盛大的演出，咸通年間「藩鎮稍復《破陣樂》，然舞衣畫甲，執旗旂，才十八而已，蓋唐之盛時，樂曲所傳，至其末年，往往亡缺。」如元稹所說：「作之宗廟見艱難，作之軍旅轉糟粕」。《破陣樂》傳入民間者，蛻變爲百戲中之節目。唐人蘇顎《杜陽雜編》記載唐敬宗時，百戲伎人表演此舞說：上降日，大張音樂，集天下百戲於殿前。時有伎女石火胡，本幽州人也，絜養女五人，才八、九歲，於百尺竿上張弓弦五條，令五人各居一條之上，衣五色衣，執戟持戈舞《破陣樂》曲。俯仰來去，越節如飛，是時，觀者目眩心怯。」

《慶善樂》，又稱《九功舞》和《功成慶善樂》。《舊唐書‧音樂志》載：「太宗所造也，太宗生於武功之慶善宮，旣貴，宴宮中賦詩，被以管弦。舞者六十四人，衣紫大袖裙襦，漆髻，皮履。舞蹈安徐，以象文德洽，而天下安樂也。」《通典》載：「舞童十六人」，可能是縮小規模之舞。

這是唐人新創之舞，貞觀六年，唐太宗榮歸故里，宴群臣，賦詩十韻，效漢高祖抒發

情懷，詞云：

壽丘唯舊跡，酆邑乃前基。

粵余承累聖，懸弧亦枉茲。

弱齡逢運改，提劍鬱匡時。

指麾八荒定，懷柔萬國夷。

梯山盛入款，駕海亦來思。

單于陪武帳，日逐衛文裓。

端扆朝四嶽，無為任百思。

霜節明秋景，輕冰結水湄。

蕓黃遍原隰，禾穎結京坻。

共樂還譙宴，觀此大風詩。

太宗詩成後，呂才配樂，選少兒表演，樂曲九遍，八佾，舞姿典雅，表現出完美的文

德。高宗麟德二年，詔郊廟享宴，用此舞作文舞，舞童冠如故，曳履，執拂，服褲褶。

《大定樂》，《舊唐書》載：「《大定樂》出自破陣樂，舞者百四十人，被五彩文

甲，持槊，歌云：八紘同軌樂，以象平遼東而邊隅大定也。」大定樂仿照破陣樂而作，人

數多二十人，披甲持矛而舞，場面十分壯觀。此樂是伐高麗而作，象徵高麗平而天下大定

也，亦稱《一戎大定樂》和《八紘同軌樂》。

此舞的創作年代，史書說法不一，王溥《唐會要》說：「太宗平遼時作也」，又說：

「（高宗）龍朔二年三月一日，上召李勣……等，宴於城門，觀屯營新教之舞，名曰《一

戎大定樂》。其時，欲親征遼東，以象用武之勢。」杜佑《通典》則說：「高宗所造」。

太宗、高宗兩朝，皆有征遼東之舉，故可解釋爲太宗原作於前，高宗新作於後，這也是古

代歌功頌德樂舞中，常用的編製方法。

《上雲樂》，《舊唐書·音樂志》載：「高宗所造，舞者百八十人，畫雲衣備五色，

以象元氣，敬日上元。」此舞是立部伎中人數最多者，但《通典》說：「舞八十人」，可

能因表演場合不同而有所增減。高宗李治在位三十四年，改年號十四次，公元六七四年，

高宗執政二十五年，第八次改年號爲「上元」，自稱「天皇」，意爲不僅管理人間，而且

是治理天庭的皇帝，故依此內容編製的舞蹈，富有天樂神話的色彩，舞人穿飾有雲彩的舞

服，樂曲二十九遍，「其樂有《上雲》、《二儀》、《三才》、《四時》、《五行》、

《六律》、《七政》、《八風》、《九宮》、《十州》、《得一》、《慶雲》之曲。」

上述《破陣樂》、《慶善樂》、《上雲樂》，被稱爲唐代「三大舞」，曾先後修入雅

樂，用於郊廟祭祀，《舊唐書》說：「《破陣》、《上雲》、《慶善》三舞，皆易其衣

冠，合之鐘磬，以享郊廟。以《破陣》爲武舞，謂之《七德》，《慶善》爲文舞，謂之

《九功》」，《破陣樂》有象武事，《慶善樂》有象文事。依古義，先儒相傳國家以揖讓

得天下，則先奏文舞，若以征伐得天下，則先奏武舞。故先奏《神功破陣樂》，次奏《功成慶善樂》，太廟祠享日則用《上雲》之舞。而風流天子李隆基，令數百名宮女，演出此三大舞，變莊重嚴肅爲嬌柔活潑，可謂獨出匠心。

《聖壽樂》，是規模盛大的字舞，字形複雜，設計新穎，用以祝賀皇帝的壽辰。《舊唐書・音樂志》載：「高宗、武后所作也。舞者百四十人，金銅冠，五色畫衣，舞之行列必成字，十六度而畢。」舞隊於載歌載舞中，變換隊形，「以身亞地」，依次擺出「聖超千古，道泰百王，皇帝萬歲，寶祚彌昌」十六個字。

玄宗開元年間，對此舞進一步作藝術加工，敎坊記載：「開元十一年，初製聖壽樂，令諸女衣五方色衣以歌舞之。」「襟皆各繡一大窠，皆隨其衣本色製縵衫──下才及帶，若短汗衫者──以籠之，所以藏繡窠也。舞人初出樂次，皆是縵衣，舞至第二疊，相聚場中，即於衆中從領上抽去籠衫，各內懷之，觀者忽見衆女咸文繡炳，莫不驚異。」在組字的舞蹈中，通過舞衣的迅速變換，令人耳目一新，獲得極大的藝術享受。許多詩人作詩讚譽，平列《開元字舞賦》云：

匿跡於往來之際，更衣於倏忽之中。

始行朱而曳紫，旋布綠而攢紅。

徐元鼎《太常寺觀聖壽樂》詩云：

舞字傳新慶，人文邁舊章。

日華增顧昒，風物助低昂。

蕭鳳方齊首，高鴻忽斷行。

雲門與茲曲，同是賦陶唐。

立部伎中最後一部樂名《光聖樂》，作此樂前，宮廷王位之爭激烈而複雜，從景龍至先天年間，短短的三年中，更換了四位皇帝，在宮廷變故中，中宗之后韋氏，企圖仿效武后執掌朝政，終因勢力單薄，被李隆基所擊敗。李隆基登基後，作此舞以慶，有光復恢宏帝業之意。《舊唐書》載：「玄宗所造也。舞者八十人，鳥冠五彩畫衣，兼以《上元》、《聖壽》之容，以歌王跡所興。」是一種綜合他舞而又有所創造的舞蹈。而《通典》說：「高宗所造」，可能是另一種舞蹈。

唐代列入「坐部伎」的樂舞共六部，其中太宗年間編制的一部，武后時期編制的三部，玄宗繼位後編制的二部。

《讌樂》，包括四個舞蹈，與「十部伎」第一部樂的內容相同。《舊唐書》載：「張文收所造也。二人緋綾袍，絲布褲，舞二十人，分為四部。《景雲樂》，舞八人，花錦袍，五色綾褲，雲冠，鳥皮靴；《慶善樂》，舞四人，紫綾袍，大袖，絲布褲，假髻；《破陣樂》，舞四人，緋綾袍，錦衿褾，緋綾褲；《承天樂》，舞四人，紫袍，進德冠，

並金銅帶。」

《長壽樂》，武則天長壽年間所造。如意二年，武則天新長壽出兩顆牙齒，侍臣皆祝賀爲長壽的徵兆，於是下詔改年號爲「長壽」，宮中編著此舞以歡慶之，舞者十二人，皆穿彩畫的衣服和帽子。

《天授樂》，《舊唐書·音樂志》載：「武太后天授年所制也。舞四人，畫衣，五彩鳳冠。」武則天是中國歷史上第一位女皇帝，在男性爲尊的世界，則天稱帝實是偉大之舉，是年，曾改國號爲「周」，年號定爲「天授」，其意是皇帝之位是上天授予的。

《鳥歌萬歲樂》，《舊唐書·音樂志》載：「武太后所造也。武太后時，宮中養鳥，能人言，又常稱萬歲，爲樂以象之。舞三人，緋大袖，並畫鸜鵒冠作鳥像。」模擬鳥的動作的舞蹈，連鳥都呼萬歲，顯然是爲鞏固和擴大武后的權威而作。

《龍池樂》，是歌頌李隆基的舞蹈。《舊唐書·音樂志》說：「玄宗所作也。玄宗龍潛之時，宅在隆慶坊，宅南坊人所居變爲池，望氣者亦異焉，故中宗季年汎舟池中。玄宗正位，以坊爲宮，池水逾大，彌漫數里，爲此樂以歌其祥也。」舞十二人，冠飾以芙蓉，躡履，五彩雲衣，引舞者手持蓮花。《通典》說舞人是七十二人，《殿本考證》也說此舞是「十二人爲列，應是其列有六，合之得七十二人。」古書的記載數字上常有差異，難以認定，或爲筆誤，或爲不同規模的表演。《龍池樂》是一很美妙的舞蹈，音樂中去掉鐘磬，舞人若在雲水中遊動，極具觀賞效果，姜皎《龍池樂章》云：「願從飄鸞五雲彩，從來從去九天間。」

《小破陣樂》，是立部伎中大型舞蹈《破陣樂》的縮影。《舊唐書·音樂志》載：「玄宗所造也，生於立部伎《破陣樂》，舞四人，金甲冑。」玄宗自潞州還京師，夜誅韋皇后而有天下，即位後，作《文成曲》和《小破陣樂》更奏之。此舞雖然來自立部伎的節目，舞人亦作武士打扮，但歌頌的內容不同，風格迥異，不見驚心動魄的雄偉場面，而是用作宴飲助興的娛樂舞蹈。

唐代宴樂舞蹈
坐部伎

景雲舞：貞觀十四年作。花錦袍、五色綾褲、雲冠、著靴，八人。

承天舞：貞觀年間作。紫袍、進德冠、並金銅帶、著靴，四人。

破陣舞：貞觀七年作。緋綾袍、錦衿褾、緋綾褲、著靴，四人。

慶善舞：貞觀六年作。紫綾袍、大袖、絲布褲、假髻、躡履，四人。

天授樂：天授元年作。畫衣，五彩鳳冠，著靴，四人。

長壽樂：長壽元年作。畫衣冠，著靴，十二人。

{ 用張文收所造的「燕樂」

小破陣樂：玄宗年間作。金甲冑、著花，四人。

鳥歌萬歲樂：武太后年間作。緋大袖，畫鸎鵒冠，著靴，三人。

龍池樂：玄宗年間作。冠飾芙蓉，躡履，十二人，備用雅樂無鐘磬。

{ 用龜茲樂

唐代宴樂樂舞
立部伎

安樂：依周隋遺音而增益。假面假髮，八十人，用口令舞之。

太平樂：依先代遺音而增益。披五色「獅皮」，一百四十人，唱歌舞之。

慶善樂：貞觀六年作。紫大袖裙襦、漆髻、皮履，六十四人，雷大鼓用西涼樂。

破陣樂：貞觀七年作。披甲執戟，一百二十人。

大定樂：高宗年間作。披五彩文甲，持槊，一百四十人。

上元樂：高宗上元年作。畫雲衣備五色，一百八十人。

聖壽樂：高宗、武后年間作。金銅冠五色畫衣，一百四十人，舞之成字。

光聖樂：玄宗年間作。鳥冠五彩畫衣，八十人。

宮女舞：宮女數百人演出之舞。

馬舞：由百匹舞衣文繡駿馬，皆奮首鼓尾，縱棋應節，以及配合壯士妙齡姿美者表演。

象舞：五方使引大象或犀牛之舞，或拜或舞，動容鼓振，中於音律。

寶應長寧舞：代宗復二京，梨園供奉官劉日製作以獻，宮調十八曲。

廣平太一樂：大歷元年新製。

定難曲：德宗年間，河東節度使馬燧獻。

繼天誕聖樂：德宗誕辰，昭義節度使王虔休進獻。

順聖樂：德宗年間，山南節度使于頎進獻。

奉聖樂：德宗年間，韋皋作以進獻。其曲將半，行綴皆伏，一人舞於中央。

萬斯年曲：武宗手間，宰相李德裕進獻。

播皇猷：宣宗年間製，舞者高冠方履，寬衣博帶，趨走俯仰，中於規矩。

雷大鼓用龜茲樂加金征
聲振百里動蕩山谷

第三節　風格各異的健舞・軟舞

唐代教坊燕樂，有健舞、軟舞之分。這種分類始於玄宗時期，其劃分的標準，與舞蹈性質、姿態有關。《文獻通考》說：「唐開成末，有樂人崇胡子能軟舞，其腰肢不異女郎也。舞容有大垂手、小垂手。或像驚鴻，或若飛燕。婆娑，舞態也。蔓延，舞綴也。」「健舞」的動作矯健，豪放灑脫，韻律明快。「軟舞」則以柔婉抒情，舒緩文雅見長。但其劃分無嚴格的界線，節目也不固定，並隨著時間的推移，表演場所的不同，而有所變化和創新。

《教坊記》載：「《垂手羅》、《迴波樂》、《蘭陵王》、《春鶯囀》、《半社渠》、《借席》、《烏夜啼》之屬，謂之軟舞；《阿遼》、《柘枝》、《黃麞》、《拂林》、《大渭州》、《達摩》之屬謂之健舞。」《樂府雜錄》載，健舞曲有《棱大》、《阿連》、《柘枝》、《劍器》、《胡騰》等；軟舞曲有《綠腰》、《蘇合香》、《屈柘》、《團圓旋》、《甘州》等。

健舞和軟舞，藝術技巧較高，觀賞性強，多數是獨舞或雙人舞，其中：

《劍器》是唐代著名的健舞，舞者持劍，以技藝精湛，氣勢磅礴為特色。劍的歷史甚為古老，古代的王公貴族，文官武將以至士人，常作為兵器或裝飾佩帶，既用於防身對敵，又用於習武和自娛。早在三千多年前，即有「武王伐紂，以輕呂劍，三擊紂屍」的記

載；現存曲阜孔府的《孔子出行圖》，相傳是顧愷之作品，圖中孔子與弟子顏子皆佩劍。

《孔子家語》說，子路見孔子拔劍而舞。莊子《說劍篇》云：「昔趙文王善劍，劍士夾門，而客三千餘人，日夜相出於前。」春秋戰國時期的歐冶子、干將等都是著名的鑄劍師，製有「干將」、「莫邪」、「湛盧」、「巨闕」、「龍泉」、「魚腸」等名傳千古的寶劍。鴻門宴「項莊舞劍意在沛公」，曹丕「與將軍鄧展比劍」等，皆爲歷史上表現劍舞的故事。

唐代的劍舞甚爲普遍，屢見於文人的詩詞中，賈島《劍客》詩云：

十年磨一劍，霜刃未嘗試。
今日把試君，誰爲不平事。

岑參《酒泉太守席上醉後作》詩云：

酒泉太守能劍舞，高談置酒夜擊鼓。
胡笳一曲斷人腸，座上相看淚如雨。

杜甫在挽歌中說武衛將軍「舞劍過人絕」，而豪放不羈的李白，更喜將飲酒、舞劍和賦詩綜合於一體，他的詩中，如「三杯拂劍舞秋月」，「起舞蓮花劍」，「三杯拔劍舞龍

泉」，「將軍起舞自舞長劍」等表現劍舞的名句，俯拾皆是。

唐代男子的劍舞，以裴旻最出色。《新唐書·李白傳》載：「文宗時，詔，以白歌詩、裴旻劍舞、張旭草書爲『三絕』。」裴旻是開元年間的將軍，特善舞劍，居喪期間，爲度亡母，請著名的畫家吳道子，於天宮寺中畫壁畫，而吳道子卻要求裴旻爲其舞劍，以助畫興。《明皇雜錄》說：「吳道玄善畫佛，尤長於圖寫鬼神，將軍裴旻請畫東都天宮寺壁，道玄曰：『聞將軍善舞劍，觀其壯氣，可助揮毫。』旻欣然爲舞，道玄奮筆立成，若有神助。」《太平廣記》引《獨異誌》記述更詳，不僅道出起舞的原因，而且描繪了精彩的劍舞場面，文曰：「又開元中，將軍裴旻居母喪，詣道子，請於東都天宮寺畫神鬼數壁，以資冥助。道子答曰：『廢畫已久，若將軍有意，爲吾纏結，舞劍一曲，庶因猛勵，獲通幽冥。』旻於是脫去縗服，若時常裝飾，走馬如飛，左旋右抽，擲劍入雲，高數十丈，若電光下射，旻引手執鞘承之，劍透室而入。觀者數千人，無不驚栗。道子於是揮毫畫壁，爲天下之壯觀。」裴旻的劍舞套式，被人稱爲「裴將軍滿堂勢」，顏眞卿《贈裴將軍》詩讚曰：「劍舞如遊電，隨風縈且回」，故謂之「一絕」。

以女子劍器舞聞名的則是公孫大娘，公孫是複姓，單名秀，玄宗時被召入宮爲舞伎，因舞藝超群，於宜春院任領班之職。《明皇雜錄》載：「時有公孫大娘者善舞劍，能爲『鄰里曲』、「裴將軍滿堂勢」、「西河劍器渾脫」，遺妍妙，皆冠絕於時。」鄭嵎《津陽門詩》云：「公孫劍技方神奇」，註曰：「有公孫大娘舞劍，當時號爲雄妙。」開元三年，杜甫曾觀看公孫大娘的劍器舞，以後公孫大娘以病爲由，離宮回鄉，並組織歌舞班

子，教授藝徒，五十二年後，杜甫又一次見到公孫大娘的弟子李十二娘表演劍舞，感慨萬千，寫出《觀公孫大娘舞劍器行》，序中說：

大曆二年十月十九日，夔府別駕元持宅，見臨潁李十二娘舞劍器，壯其蔚跂。問其所師，曰：『余公孫大娘弟子也。』開元三載，余尚童稚，記於偃城觀公孫氏舞劍器渾脫，瀏漓頓挫，獨出冠時。自高頭宜春院梨園二伎坊內人洎外供奉，曉是舞者，聖文神武皇帝初，公孫一人而已。玉貌錦衣，晚餘白首。今茲弟子，亦匪盛顏。既辨由來，知波瀾莫二；撫事感慨，聊爲《劍器行》。往者吳人張旭，善草書，書帖數常於鄴縣。見公孫大娘舞西河劍器，自此草書長進，豪蕩感激，即公孫可知矣。

詩中描繪的劍舞矯健騰娜，氣勢磅礴，令人心搖神馳。

昔有佳人公孫氏，一舞劍器動四方。
觀者如山色沮喪，天地為之久低昂。
耀如羿射九日落，矯如群帝驂龍翔。
來如雷電收震怒，罷如江海凝青光。
絳唇殊袖兩寂寞，晚有弟子傳芬芳。
臨潁美人在白帝，妙舞此曲神揚揚。
與余問答既有以，感時撫事增惋傷。
先帝侍女八千人，公孫劍器數第一。

「劍器」是宮調，「渾脫」是角調，兩調合用爲犯聲，古皆諱之，將劍器入渾脫，使劍舞更加激昂豪放，是唐人大膽創新之舉。《劍器》通常是獨舞，亦有雙人舞和多人舞。唐元和年間進士姚合《劍器詞》三首，再現了人數衆多的戰爭情景，詞曰：

一、聖朝能用將，破陣速如神。
　　掉劍龍纏臂，開旗火滿身。
　　積屍川沒岸，流血野無塵。
　　今日當場舞，應知是戰人。

二、畫渡黃河水，將軍除用師。
　　霄光偏著甲，風力不禁旗。
　　陣變龍蛇活，渾雄鼓角知。
　　今朝重起舞，記得戰酣時。

三、破虜行千里，三軍意氣粗。
　　展旗遮日黑，驅馬飲河枯。
　　鄰境求兵略，皇恩索陣圖。
　　元和太平樂，自古恐應無。

敦煌寫卷中，亦有作群舞的《劍器詞》三首，最後一首云：

排備白旗舞，先自有由來。

合如花焰秀，散若電光開。

喊聲天地裂，騰踏山岳摧。

劍器呈多少，渾脫向前來。

《劍器》的表演，又有徒手或以代用品象徵長劍的舞蹈。桂馥《扎樸》說：「姜君元吉言，在甘肅見女子以丈餘彩帛，結兩頭，雙手執之而舞，有如流星，問何名？曰：『劍器也。』」乃知公孫大娘所舞即此。」清人胡鳴玉《訂偽雜錄》說：「其舞用女伎，雄裝空手而舞」，則是徒手舞，《劍器》在流傳中，必然會有各種流派，但不能否定劍器不是用劍而舞。

《胡旋舞》，康國、米國、識匿、高麗等皆有胡旋舞，這種中亞和西域的舞蹈，於唐代風靡朝野，「天寶季年時欲變，臣妾人人學圓轉。」「從茲地軸天維轉，五十年來制不變。」玄宗的寵妃楊玉環，平盧節度使安祿山，安樂公主的丈夫武延秀等都善於作此舞。由於發生安史之亂，人們把過錯歸於胡旋，「祿山胡旋迷君眼」，「貴妃胡旋惑君心」，「胡人獻女能胡旋，旋得明王不覺迷，妖胡奄到長生殿。」這些評論給胡旋舞蒙上不白之冤，然而卻道出胡旋舞快速旋轉的特色。從唐人詩詞的描繪中，可見其舞態。白居易《胡

旋女》詩云：

胡旋女，胡旋女，心應弦，手應鼓。

弦鼓一聲雙袖舉，迴雪飄颻轉蓬舞。

左旋右轉不知疲，千匝萬周無已時。

人間物類無可比，奔車輪緩旋風遲。

元稹《胡旋女》詩云：

胡旋之義世莫知，胡旋之容我能傳。

蓬斷霜根羊角疾，竿戴朱盤火輪炫。

驪珠迸珥逐飛星，虹暈輕巾掣流電。

潛鯨暗噏笪波海，回風亂舞當空霰。

萬過其誰辨終始，四座安能分背面？

才人觀者相為言，奉承君恩在圓變。

是非好惡隨君口，南北東西逐君盼。

柔軟依身著佩帶，徘徊繞指同環釧。

胡旋女舞，裝飾華麗，舞姿嬌柔輕逸，快速旋轉，其情其技可謂美妙絕倫。唐人將其歸入健舞，亦有男子的表演，於流傳中，又與雜技相融合。晚唐段安節《樂府雜錄》「俳優」條說：「舞有《骨鹿舞》、《胡旋舞》，俱於一小圓毬子上舞，縱橫騰踏，兩足終不離於毬子上，其妙如此也。」有的學者認爲「毬子」爲「毯子」，是古本記載或刊刻的筆誤，但從舞蹈發展來看，純舞和雜技結合是常事，舞者立於圓球上表演胡旋，是一種新穎的舞蹈創作。王邕《內人踏球賦》生動地介紹了唐宮內，女嬪踏球舞蹈的場景，文曰：

球上有嬪，球以行於道，出紅樓而色妙，對白日而顏新，於是揚央迭足，徘徊� 躑躅，雖進退而有據，常兢兢而自勗，球體兮似珠，人顏兮似玉，下則風雪之婉轉，上則神仙之結束，無習斜流，恆爲正遊，球不離足，足不離球。

《達摩支》，天寶十三載，改名爲《泛蘭叢》。此舞源於域外，一說與天竺僧人達摩有關，達摩於梁武帝時來華，後在嵩山少林寺傳道，並創造少林拳術以授僧徒。唐人溫庭筠作有《達摩支詞》云：

搗麝成塵香不滅，拗蓮作寸絲難絕。

紅淚文姬洛水春，白頭蘇武天山雪。

君不見，無愁高緯花漫漫，漳浦宴餘清露寒。

一旦臣僚共囚虜，欲吹羌管先汎瀾。

萬古春歸夢不歸，鄴城風雨連天草。

健舞《黃麞》，原爲民歌，詞云：「黃麞，黃麞，草裡藏，彎弓射爾傷。」武則天爲褒彰清邊道總管王孝杰，令人編成舞。《唐書·五行志》說：「如意初，里中歌《黃麞》。後契丹李盡忠、孫萬榮叛，陷營州。則天令總管曹仁師、王孝杰等將兵百萬討之，大敗於硤石黃麞谷而死。胡廷嘉其忠，爲造此曲，後亦爲舞曲。」王孝杰被追贈爲夏官尚書，封耿國公此舞爲紀念死難者所作，必然雄健壯烈。中宗景龍年間，左衛將軍張洽於宮宴中，曾即席跳黃麞舞。傳入日本國後，爲平調曲，大神寺、天王寺都有傳習，舞式不同。

《大渭州》，或爲《胡渭州》，是具有西北地方特色的健舞。張祜《胡渭州》歌曰：

楊柳千尋色，桃花一苑芳。
風吹入簾裏，唯有惹衣香。

《全唐詩》雜曲歌詞中《胡渭州》詩云：

亭亭孤月照行舟，寂寂長江萬里流。
鄉國不知何處是，雲山漫漫使人愁。

《胡騰舞》，唐代盛行的健舞，以跳躍騰踏，急促多變見長。此舞亦來自西域諸國，表演者常爲胡人、胡服。代宗大歷五年進士，被稱爲「大歷十才子」之一的李瑞，觀看胡

騰舞後，賦詩《胡騰兒》云：

胡騰身是涼州兒，肌膚如玉鼻如錐。

桐布輕衫前後卷，葡萄長帶一邊垂。

帳前跪坐本音語，拈襟擺袖為君舞。

安西歸牧收淚看，洛下詞人抄曲與。

揚眉動目踏花氈，紅汗交流珠帽偏。

醉卻東傾又西倒，雙靴柔弱滿燈前。

環行急蹴皆應節，反手叉腰如卻月。

絲桐忽奏一曲終，嗚嗚畫角城頭發。

胡騰兒，胡騰兒，故鄉路斷知不知。

舞者於花氈上的舞蹈，有時急蹴踏節，有時作傾倒醉態，豪放不羈，帶有即興而舞的特色。年代稍後的司空掾劉言史，於王武俊家觀看《胡騰舞》後，亦作有《王中承宅夜觀舞胡騰》詩，舞者是石國的胡兒，手持小酒杯，如飛鳥，如車輪，動作也極為放蕩和快速，詩云：

石國胡兒人少見，
蹲舞尊前急如鳥。
織成蕃帽虛頂尖，
氈裘胡衫雙袖小。
手中拋下葡萄盞，
西顧忽思鄉路遠。
跳身轉轂寶帶鳴，
弄腳繽紛錦靴軟。
四座無言皆瞪目，
橫笛琵琶遍頭促。
亂騰朱毯雪朱毛，
傍拂輕花下紅燭。
酒闌舞罷絲管絕，
木槿花西見殘月。

《柘枝舞》，是唐代女子表演的舞蹈，其源出地，眾說紛紜。盧肇說：「古也郅支之伎，今也柘枝之名。」「郅支」是漢代對中亞咀邏斯國的稱呼，唐代納入安西大都護府的管轄範圍。《新唐書‧西域傳》說，石國「或曰柘支、曰柘折、曰赫時，漢大宛北鄙也。」而《樂府雜錄》說，柘枝「似是夷之舞，按今舞人衣冠類蠻服，疑出南蠻國也。」《續文通考》則稱：「柘枝舞，本北魏柘拔之名，易『拓』為『柘』，易『拔』為『枝』。」沈亞之云：「昔神祖之克戎，賓雜舞以混會柘枝，信其多妍，命佳人以繼態。」上述所言南北不同，但都肯定是外來的舞蹈。古代的舞蹈，在交流中常被另一國或另一族吸收，融合成本民族的傳統舞，故其起源時常會變得撲朔迷離。

《柘枝舞》的舞者，通常穿胡服、戎服、羅衫、錦靴、胡帽、綴金鈴，用蠻鼓、蠻鼉相引，有蹲身、蹲節、迴旋等動作，極富異域風韻。白居易《柘枝伎》詩云：

平鋪一合錦筵開，連擊三聲畫鼓催。

紅蠟燭移桃葉起，紫羅衫動柘枝來。

帶垂鈿胯花腰重，帽轉金鈴雪面回。

看即曲終留不住，雲飄雨送向陽臺。

詩中描繪的舞者，身穿紫色羅衫，腰繫長帶，於鼓聲中出場，旋轉如風，帽上綴的金鈴也發出美妙的聲響。中唐張祜所寫的舞者，則穿著紅色畫衫，窄袖，紅鞋，紫色飾帶，帽上也綴金鈴，踏著鼓的節奏，迴旋卻踏，《觀杭州柘枝》云：

看著遍頭香抽褶，粉屏香帕又重隈。

旁收拍拍金鈴擺，卻踏聲聲錦褥摧。

紅罨畫衫纏腕出，碧排方胯背腰來。

舞停歌罷連鼓催，軟骨仙娥暫起來。

宋人俞琬《席上腐談》說：「向見宮伎舞《柘枝》，戴一紅物，體長而頭尖，儼若倒置的靴子，舞柘枝戴著這種帽子，頗具民族特色。章孝標《柘枝》詩，生動地寫出表演柘枝的場面，舞者不僅旋轉踢踏，又作蹲身背向等動作，使觀者產生無限的暇思。詩云：形，想即今之罟姑也。」元人俗語呼命婦所戴笄曰「罟罟」，是一種卷檐帽，形似倒置的

柘枝初出鼓聲招，花佃羅衫聳細腰。

移步錦靴空綽約，迎風繡指動飄颻。

亞身踏節鶯形轉，背面羞人風影嬌。

· · · · · · · · · ·

《柘枝》的兩人舞，是晚出的形式，稱《雙柘枝》。盧肇《湖南觀雙柘枝舞賦》，記載了桃花、玉姿兩名女舞伎所跳的柘枝舞態，舞者配合默契，互相呼應，「將翱將翔，惟駕惟鴦，稍隨緩節，步出東廂。」表演開始後，「乍折旋以赴節，復宛轉而含情。突如其來，翼爾而進。每當節而必改，乍慘舒而復振。驚顧於若嚴，進退予若慎。」舞姿美妙而多變，「或迎兮如流，即避兮如咨。傍睨兮如慵，俯視兮如引。風裏兮弱柳，煙幕兮春松。縹緲兮翔鳳，婉轉兮遊龍。」舞者的眼目傳情，出神入化，而當清歌甫歇，鼓聲更摧，「將騰躍之激電，赴迅疾之驚雷。」「善睞睢盱，偃師之招周伎。輕軀動盪，蔡姬之譽齊公。」舞蹈最後掀起的陣陣高潮，令「觀者皆聳神」。

《柘枝舞》屬於健舞，保持濃郁的域外氣息，而於流傳中漸漸漢化，出現了軟舞形式的表演。《樂府詩集》說：「羽調有柘枝曲，商調有屈柘枝，此舞因曲爲名。用二女童，帽施金鈴，抃轉有聲，其來也二蓮花中藏，花坼而後見，對舞相占，實舞中雅妙者也。」

《屈柘枝》屬軟舞，抒情而優美，以大蓮花作道具，兩名女童，於音樂聲中，由蓮花而出，緩緩起舞，猶若花中仙子。溫庭筠作《屈柘詞》云：

楊柳縈橋綠，玫瑰拂地紅。

繡衫金腰褭，花鬘玉瓏璁。

唐末又有《解紅舞》，與《屈柘枝》類似，也是由兩名兒童演員舞蹈，可能是柘枝舞流變的一種形式。和凝《解紅歌》云：

兩佑瑤池小小仙子，此時奪卻柘枝名。

百戲罷，五音清，解紅一曲新教成。

白居易《醉後贈李馬二伎》，是兩名妙齡少女的《柘枝舞》，詩云：

疑是兩般心未決，雨中神女月中仙。

有風縱道能回雪，無水何由忽吐蓮。

艷動舞裙渾是火，愁凝歌黛欲生煙。

行搖雲髻花鈿節，應似霓裳赴管弦。

《柘枝舞》常伴有鼓聲和口歌，舞者服飾華麗，舞姿美妙富於變化，形成一種流派，舞人被稱爲「柘枝伎」，許多詩人曾賦詩讚譽。此舞於宋代蛻變爲「柘枝隊」，明、清時

期史書中仍偶有記載。

《綠腰》，唐代著名的軟舞，原本是一首長曲的摘編，故原名「錄要」，亦稱「六么」、「樂世」、「綠世娘」。白居易《樂世》詩序說：「一曰《綠腰》，即《錄要》也。貞元中，樂工進曲，德宗令錄出要者，因以為名。」後語訛為《綠腰》，軟舞曲也。康昆侖嘗於琵琶彈一曲，即新翻羽調綠腰，又有急樂。」《新書書》說：「涼州、胡渭、錄要是也。」

《綠腰》是中原傳統風格的舞蹈，李群玉《長沙九日登東樓觀舞》云：

南國有佳人，輕盈舞綠腰。
華筵九秋暮，飛袂拂雲雨。
翩如蘭苕翠，婉如遊龍舉。
越艷罷前溪，吳姬停白紵。
慢態不能窮，繁姿曲向終。
低回蓮波浪，凌亂雪縈風。
墜耳時流盼，修裾欲溯空。
唯愁捉不住，飛去逐驚鴻。

詩中的綠腰是一女子獨舞，舞姿像蘭蕙輕擺，若遊龍蜿蜒，似水中飄曳的蓮花，凌空

飛舞的亂雪，結束時，快速如急追逝去的驚鴻，舞蹈之美妙，使表演《前溪舞》和《白紵舞》的伎人，也甘拜下風。

此舞流傳的地域較廣，歷久不衰。《樂府詩集》錄《樂世》詞一首：

管急絃繁拍漸稠，綠腰婉轉曲盡頭。

誠知樂世聲聲樂，老病人聽未免愁。

白居易《楊柳枝》云：「《綠腰》《水調》家家唱，《白雪》《梅花》處處吹。」又作《急世樂》云：

正抽碧綠繡紅羅，忽聽黃鶯欲翠蛾。

秋思冬愁春悵望，大都不得意時多。

元稹的《琵琶歌》，王建的《宮詞》等，皆有讚美《綠腰》之詞。傳至宋代，有多種變體，《碧雞漫誌》載：「歐陽永叔云：『貪看六么花十八』，此曲內一疊名花十八，前後十八拍，又花四拍，共二十二拍。樂家者流所謂『花拍』，蓋非其正也。曲節仰揚可喜，舞亦隨之。而舞《筑球六么》，至《花十八》，益奇。」宋代歌舞大曲中，南呂調、中呂調、仙呂調，都錄有《綠腰》曲，官本雜劇段數中，《六么》有二十種。

《春鶯囀》，唐高宗年間新製的軟舞。《教坊記》載：「高宗曉聲律，晨坐聞鶯聲，命樂工白明達寫之，遂有此曲。」後依曲編舞，用口歌相伴，舞姿柔美。《樂苑》說：「《大春鶯囀》，唐虞世南及蔡亮作，又有《小春鶯囀》，並商曲也。」大、小可能以舞者多少來區分。張祜《春鶯囀》詩云：

興慶池南柳未開，太真先把一枝梅。
內人已唱春鶯囀，花下偓佺軟舞來。

由於受到胡舞的衝擊，《春鶯囀》於中原流傳的時間很短，正像元稹所說「火鳳聲沉多咽絕，春鶯囀罷長蕭索。胡音胡騎與胡妝，五十年來竟紛泊。」而此舞於日本和韓國卻得以保存，日本將《春鶯囀》歸入雅樂，名《天壽樂》、《天長寶壽樂》或《梅花春鶯囀》，由男子六或四人表演。朝鮮李朝《春鶯囀》之舞，「設單席，舞伎一人，立於席上，進退旋轉，不離席上而舞。」歌曰：「娉婷目下步，羅袖舞輕風。最愛花前態，君王任多情。」

《迴波樂》，原爲北方民族盛行之舞，唐代改編用作筵宴中的即興舞蹈。《全唐詩·迴波樂》詩序說：「商調曲，蓋出於曲水引流泛觴。」

此樂常採用自歌自舞的形式，六言體，動作自由，按照不同的場合，即席編詞，但也有一定的規則，依次遞起表演。宮宴中，臣子既用以頌揚帝王的功德，也可借機申訴個人

的願望。中宗李顯景龍年間宴群臣，與會者按慣例皆歌《迴波樂》，撰詞起舞。輪到沈佺，他因罪被流放，剛過恩救回朝，已復官職，但「朱紱未復」。於是邊舞邊唱道：

回波爾時佺期，流向嶺外生歸。身名已蒙齒錄，袍笏未復牙緋。

中宗當場即以緋魚賜之。兵部侍郎崔日，也起爲《迴波樂》，求晉封爲學士，中宗即答應他的請求，「詔兼修文館學士」。位居給事中的李景伯，對此種輕率之舉很不以爲然，輪到他起舞也歌曰：

回波爾時酒卮，兵兒志在箴規。侍宴既過三爵，喧譁竊恐非議。

孟棨《本事詩》還記載，內宴時，樂工臧奉起舞作《迴波樂》助興，詞曰：

回波爾如栲栳，怕婦也是大好。外邊只有裴談，內里無過李老。

裴談是御史大夫，以懼內聞名，李老則指中宗，可見當時的言論氣氛較爲寬鬆。臧奉諧諧的歌舞引起一片笑聲，並得到擅權的韋皇后的獎賞，「以束帛賜之」。

茲將唐代史書所載的健舞、軟舞名目，列表於後，而其舞蹈遠不止表中所列者。

唐 代 健 舞 表 (一)

舞　名	錄載古書名	舞 蹈 來 源	風　格　和　內　容
阿　遼	教坊記	契丹民族舞	「棚車上擊鼓之舞也」。「凡棚車上打鼓，非火袄即阿遼破也」。
拂　菻	教坊記	古大秦舞蹈	「拂菻妖姿西河別部」。其地「彈胡琴、打偏鼓、拍手、鼓舞以樂焉」。
大渭州	教坊記	渭州 甘肅隴西土風舞	李龜年妙制渭州，西北地區豪放之舞，可能即胡渭州舞。
黃　麞	教坊記	民謠改編	紀念死難烈士，是雄健有戰鬥刺擊之容之舞。
達摩支	教坊記	域外之舞	「羽調曲也」，一說與天竺僧人達摩少林拳術有關。
柘　枝	教坊記 樂府雜錄	①呾邏斯（今中亞江布爾一帶）之舞。 ②石國之舞	「大鼓當風舞柘枝」，促疊蠻鼉引柘枝。常由著胡服者表演。

唐 代 健 舞 表 (二)

舞　名	錄載古書名	舞 蹈 來 源	風　格　和　內　容
棱　大	樂府雜錄	不　　詳	樂府詩集稱《大祁》，文獻通考稱《大杆》，可能是一種以木杆為舞具的舞蹈。
阿　蓮	樂府雜錄	不　　詳	可能與《阿遼》近似。
劍　器	樂府雜錄	傳統舞蹈	持劍而舞，舞姿矯健，氣勢磅礴。
胡　旋	樂府雜錄	康國等西域地區舞蹈	以快速旋轉變化多姿為特色。
胡　騰	樂府雜錄	石國等西域地區舞蹈	感情奔放，以跳躍踢踏見長。
楊柳枝	薛能《楊柳枝》序	北地民謠	「技柔腰嫋娜」，「身輕委回雪」

唐 代 軟 舞 表 (一)

舞　名	錄載古書名	舞蹈來源	風　格　和　內　容
垂手羅	教坊記	據六朝遺音增益	垂手，如驚鴻，似飛燕。
春鶯轉	教坊記	高宗年間白明達新創作。	以人飾為鳥，載歌載舞。
烏衣啼	教坊記	江南民謠和清商遺音	「吳調哀弦聲楚楚」，「歌舞諸少年，娉婷無種跡」。
迴波樂	教坊記	北地民俗舞蹈	商調曲，即興而作，載歌載舞。
半　社	教坊記	外國或邊民舞	天寶十三載，改名為《高唐雲》。
㤭借席	教坊記	外國或邊民舞	天寶十三載，《金波借席》。改名為
蘭陵王	教坊記	改編北齊同名舞	可能是表現蘭陵王美容優姿之舞

唐　代　軟　舞　表　(二)

舞　名	錄載古書名	舞　蹈　來　源	風　格　和　內　容
涼　州	樂府雜錄	涼州地區民俗舞	文誤作《梁州》，或節奏快速，或哀怨婉轉。
屈柘枝	樂府雜錄	由健舞柘枝派生而成	商調曲，二女童蓮花中藏，花開而起舞。
團圓旋	樂府雜錄	唐代妃嬪所作	傳入日本者，由六人或四人舞。
綠　腰	樂府雜錄	貞觀元年間新作	舞姿宛轉，先緩後快，動作繁複。
蘇合香	樂府雜錄	不　詳	以天竺樂草名之，可能是持花草而舞。
甘　州	樂府雜錄	甘州（今甘肅張掖）民俗舞	柔軟優美，天寶年間甘州節度使進獻

唐代的舞蹈，除坐部伎、立部伎、健舞、軟舞等，還有未歸入門類的雜舞，其數量的繁夥難以計數，其中：

《凌波曲》，是宮中的舞蹈。《碧雞漫誌》載：「《開元天寶遺事》云：『帝在東都，夢一女子，高髻廣裳，拜而言曰：妾凌波池中龍女，久護宮苑。陛下知音，乞賜一曲。帝爲作《凌波曲》奏之池上，神出波間。』《楊妃外傳》云：『上夢艷女梳交心髻，大袖寬衣』，曰：妾是陛下凌波池中龍女，衛宮護駕實有功，階下洞曉鈞天之音，乞賜一曲。夢中爲鼓胡琴，作《凌波曲》。後於凌波池奏新曲，池中波濤湧起，有神女出池心，乃夢中所見女子。乃立廟池上，歲祀之。」

兩書所載，雖附會神話，但皆說是唐玄宗夜宿洛陽宮時所作，其情景與《霓裳羽衣》的創作相似，無疑是玄宗天才之作。開元年間，於清元小殿演奏《凌波曲》，謝阿蠻扮演凌波仙子起舞，玄宗親自打羯鼓，楊貴妃彈琵琶，寧王吹玉笛，馬仙期擊方響，李龜年吹觱篥，樂聲悠揚，舞姿飄柔，憑虛御風，如入仙境。謝阿蠻是由新豐（今陝西臨潼）進獻到宮廷的舞伎。《明皇雜錄》說：「女伶謝阿蠻，善舞《凌波曲》，出入宮中及諸姨宅。妃子待之甚厚，賜以金粟妝臂環。」但此舞可能過於神奇，或因表演難度太大，沒有傳入民間。王灼說：「（凌波曲）世傳用之歌吹，而招來鬼神，因是久廢。」而以仙女爲題材的舞蹈，則屢見不鮮。

《河滿子》，是唐代充滿哀怨悲痛情調的歌舞。相傳此樂是開元年間滄州著名歌手何滿子，臨刑前所作。何滿子因觸犯刑律，被處於極刑，在刑場上，他滿懷悲憤，製歌抒

情。白居易《河滿子》詩云：

世傳滿子是人名，臨就刑前曲始成。

一曲四詞歌八疊，從頭便是斷腸聲。

《何滿子》詩，其註解與白詩有所不同，說何滿子作樂進獻後得到玄宗的赦免。詩云：

詩後附註說：「開元中滄州歌者姓名，臨刑進此曲以贖死，上意不免。」元稹亦有

何滿能歌能婉轉，天寶年中世稱罕。

嬰刑繫在圉圄間，水調哀音歌憤懣。

梨園弟子奏玄宗，一唱承恩羈網緩。

便將何滿題曲名，御譜親題樂府纂。

太和九年，宮內宦官專權拔扈，皇權如同虛設，在文宗授意下，朝官李訓等人密謀設計，於左金吾廳後置伏兵，佯稱天降甘露於石榴樹上，請皇帝及宦官等去觀賞，企圖一舉將宦官殲滅。不料機密被洩露，屆時，宦官將文宗劫持，宣佈李訓等反叛，並處死許多有關的大臣，此次變故被稱為「甘露之變」，事後，李昂被軟禁，唯有賞花觀舞以排憂。當時，侍奉於文宗身旁的宮女沈阿翹，曾給皇帝表演《何滿子》舞，阿翹入宮前即為樂伎，

她的表演情真意切，符合文宗鬱悶的心情，因而受到重賞。《碧雞漫誌》引《盧氏雜說》曰：「甘露事後，文宗便殿觀牡丹，誦舒元輿《牡丹賦》，嘆息泣下，命樂適情，宮人沈阿翹舞《何滿子》，詞云：浮雲蔽白日。上曰：汝知書耶，乃賜金臂環。」《杜陽雜編》也說：「文宗時有宮人沈阿翹爲上舞《何滿子》，調聲風態，率皆宛暢。曲罷，上賜金臂環。即問其所來。阿翹曰：妾本吳元濟之伎女，濟敗，因以聲得爲宮人。」

唐武宗炎患重病，宮中善歌舞的孟才人，亦以《何滿子》進獻。詩人張祜作《孟才人嘆》，詠其事曰：

故國三重里，深宮十二年。

一聲何滿子，雙淚落君前。

又於詩序中說：「武宗皇帝疾篤，遷便殿。孟才人以歌笙獲寵者，密侍其右，上目之曰：『吾當不諱，爾何爲哉？』指笙囊泣曰：『請以此就縊』。上憫然。復曰：『妾嘗藝歌，願對上歌一曲，以洩其憤。』上以懇，許之。乃歌一聲《何滿子》，氣極立殞。上令醫候之，曰：『脈尚溫，而腸已絕』。」孟才人爲武宗殉死，以表演《何滿子》，而致腸斷氣絕身亡，可見此樂舞是何等的悽哀。宮廷教坊衰落後，此舞隨宮廷樂伎的遣散而入民間。《樂府雜錄》載：「靈武刺史李靈曜置酒，坐客姓駱，唱《何滿子》，皆稱妙絕。白季才者曰：『家有聲伎，歌此曲音調不同』。召至令歌，發聲清越，殆非常音。駱遽問

曰：『莫是宮中胡二子否』？妓熟視曰：『君豈梨園駱供奉耶』？相對泣下，皆明皇時人也。」

唐代以規模盛大，服飾豪華而著稱的舞蹈，當推《嘆百年隊》舞。咸通十一年，懿宗李漼和郭淑妃的愛女同昌公主早逝，帝和妃十分悲痛，爲悼念公主，令宮廷伶官李可及製曲，編創女子群舞，此舞情調柔緩哀怨，佈景華奢奇特，數百或數千名盛裝的舞人，於絲綢鋪成的地面上，如在水中踏波而舞。蘇鶚《杜陽雜編》說：「《嘆百年曲》，聲詞哀怨，聽之莫不淚下，更教數千人，作《嘆百年隊舞》，取內庫珍寶雕成首飾，畫八百四官純作魚龍波浪文，以地爲衣。每一舞而珠翠滿地。」

晚唐以後流傳的《嘆百年》，用於祭祀或感嘆人生，其規模也小得多。後唐的君王尊崇唐室。《舊五代史》載，於三垂崗玄宗廟前酌獻，「樂作，伶人奏《百年歌》，陳其衰老之狀，聲調淒苦。」敦煌石窟留存的唐、五代詩詞中，有《嘆百歲》，其主旨是表現人生苦短，提倡超凡出世，可能是秉燭而行的集體隊舞。

《如意娘舞》，唐則天皇后所作，商調曲，《樂府詩集》所載的曲辭云：

看朱成碧思紛紛，憔悴支離爲憶君。

不信比來長下淚，開箱驗取石榴裙。

《青海舞》，可能來自土番，李白《東山吟》云：「酣來自作青海舞，秋風吹落紫綺冠。」曲序四遍，入破七遍。此舞傳入日本，名《青海波》，四人舞，綠色袍，袒半臂，腰中帶刀，舞番樣，舞人相替舞袖。

《蓮花旋舞》，是由胡地傳入經過改編的女舞。崔顥《田使君美人舞如蓮花北鋌歌》云：

美人舞如蓮花旋，世人有眼應未見。

高堂滿地紅氍毹，試舞一曲天下無。

此曲胡人傳入漢，諸客見之驚且歎。

慢臉嬌娥纖復穠，輕羅金縷花蔥蘢。

回裾轉袖若飛雪，左鋌右鋌生旋風。

琵琶橫笛和未匝，花門山頭黃雲合。

忽作出塞入塞聲，白日胡沙寒颯颯。

翻身入破如有神，前見後見迴迴新。

始知諸曲不可比，採蓮落梅徒聆耳。

世人學舞祇是舞，姿態豈能得如此。

《蓮花旋舞》的美妙令觀者感慨，《北鋌》也是來自胡地的舞蹈。《岑嘉州詩》註

云：「《蓮花》、《北鋌》，樂府舞名。未詳，一作『如蓮花舞』，《北鋌》亦回旋之意。」

《綠鈿舞》的舞姿節奏急迫，令人眼花繚亂。元稹《曹十九舞綠鈿》詩云：

凝眸嬌不移，往往度繁節。

驤裹柳牽絲，炫轉風回雪。

含情獨搖手，雙袖參差列。

急管清弄頻，舞衣才攬結。

《桑條葦舞》，表演較爲莊重，內容爲祝頌之詞，據《舊唐書·后妃列傳》載，順天皇后未受命時，天下歌桑條葦，左驍衛將軍迦葉志忠，謹進《桑條歌》十二篇，伏請宣布中外，帝將其入樂府。太常少卿鄭愔又引而伸之，播於舞詠。」

《稚子舞》，是天眞活潑動作較自由的舞蹈，類似「二十四孝」中老萊子娛親之舞。李白《贈歷陽褚司馬時此公爲稚子舞》詩云：

北堂十萬壽，侍奉有光輝。先同稚子舞，更著老萊衣。

因爲小兒啼，醉倒月下歸。人間無此樂，此樂世中希。

此外又有《竹枝舞》、《仙女舞》、《鳳凰舞》、《八風舞》、《羅衣舞》、《回腰舞》、《三臺舞》等都名盛一時。

第四節　多段體歌舞大曲與法曲

唐代的大曲，繼承漢魏六朝的傳統，又汲收西域大曲的藝術因素，表演形式更加優美，是抒情的純音樂舞蹈。歌詞以詩為主體，入樂疊唱，用於宴席，又稱「燕樂大曲」，但在清樂雅樂中亦有大曲，其曲目甚多，《教坊記》錄存唐大曲四十六目，《樂府雜錄》、《碧雞漫誌》及唐詩中，也有不同名目的記載。

唐大曲曲長而多段落，所謂「曲終繁聲」，就是指音樂旋律變化繁雜，各曲的結構不完全相同，有五段、七段、十一段、十二段等區分，將音樂、詩歌、舞蹈巧妙地融匯於一體。其中，大體包含「散序」、「中序」、「破」三大部份。每部份又分遍，即若干小段。

「散序」，包括「散序」和「靸」，用樂器獨奏、輪奏或合奏，有若干遍，每遍一個曲調，是節奏較為自由的散板。而「靸」為一個樂段，漸漸向慢板過渡。「中序」，又稱「拍序」或「歌頭」，節奏由較緩向較快轉換，其中有「排遍」、「攧」、「正攧」三個部份，表演以歌唱為主，或隨歌起舞，或只歌不舞，用器樂伴奏。「破」，是大曲的最後部份，破有大變化之意，又稱為「舞遍」，是一個用器樂伴奏，以舞蹈為主的階段，舞蹈

中或歌或不歌，白居易詩云：「繁音急節十二遍，跳珠撼玉何鏗錚」，是最宜於配合舞蹈動作的變化。「破」作爲一個大段，依次由七個小段構成。開始的散板節奏稱「入破」；接著入拍，稱「虛催」，又名「破第二」；進入較快的樂段，稱「袞遍」；轉到快速節奏，稱「實催」，又名「催拍」、「促拍」、「簇拍」；繼而樂舞進入高潮，節奏極快，氣氛熱烈，亦稱之「袞遍」；此後演奏漸趨平緩，稱「歇拍」；樂舞的最後段落，稱「煞袞」。上述的分段方法並非固定的格局，變化頗多，在演變中，先由歌，由舞，漸而改革，成詞，成雜劇，成南北曲，都是以大曲爲胚胎的種子，變成後來的舞蹈又與中國戲曲融合。

大曲中著名者，如：

《雨霖鈴》，初爲唐玄宗所作。天寶十四年十一月，平盧兼范陽、河東三鎭節度使安祿山起兵叛亂，入潼關進逼都城長安，天寶十五年六月，王室倉惶西逃，行至離長安一百餘里的馬嵬坡，禁軍將士將憤懣之情歸罪於楊家，殺死亂國的楊國忠，又要求處死楊貴妃，玄宗無奈，命高力士給貴妃進羅巾，迫使楊玉環於佛堂前的梨樹下自縊身亡。事後，玄宗悲痛不已，進入四川後，適逢陰雨連綿的季節，深夜獨坐，山谷中風聲、雨聲、鈴聲交相入耳，更增添無限的惆悵和思念。於是作《雨霖鈴》樂以寄託哀思。段安節《樂府雜錄》說：「雨霖鈴，因唐明皇駕回至駱谷，聞雨霖鑾鈴，因令張野狐撰爲曲名。」胡震亨《唐音癸籤》說：「帝幸蜀，入斜谷，棧道屬霖雨彌旬，聞鈴聲與山相應，悼念貴妃，因採其聲爲《雨霖鈴》曲以寄恨。時獨梨園善觱篥樂工張徽從至蜀都，以其曲授之。泊自德

中，復幸華清宮，從官嬪御，皆非昔人。帝於望京樓奏此曲，不覺淒愴流淚，後入法部，有大曲。」張祜《雨霖鈴》詩云：

雨霖鈴夜卻歸秦，猶見張徽一曲新。
長說上皇和淚教，月明南內更無人。

詩人元稹於《琵琶歌》中云：

我聞此曲深賞奇，賞著奇處驚管兒。
管兒為我雙淚垂，自彈此曲長自悲。
淚垂捍撥朱弦濕，冰泉嗚咽流鶯濕。
因茲彈作雨霖鈴，風雨蕭條鬼神泣。

樂舞表現出哀痛沉重的心情，傳至宋代仍保持此種特色，王灼在《碧雞漫誌》中說：

「今雙調雨淋鈴慢，頗極哀怨，眞本曲遺聲。」

《涼州》是唐代的軟舞，又爲大曲，起於古涼州（今甘肅武威地區），流傳中誤作「梁州」，故亦稱《梁州》。《文獻通考》說：「故明皇嘗命紅桃歌《涼州》，謂其詞，貴妃所製。豈貴妃製之，知運進之耶。」貴妃所作是新詞，不可能是原作。實際上，早在東晉之時，劉曜進逼涼州，涼州刺史張茂，遣使稱藩，貢獻方物美貨，其中就有善演本地歌舞的女伎二十。劉曜稱帝建都長安，此樂隨之入中原，前趙宮中筵宴「宣進涼州新女

伎，珠喉唱出玉驄新。」開元六年，西涼府都督郭知運進《涼州曲》，於是大盛。唐人鄭

綮《開天傳信記》說：

　西涼州俗好意樂，製新曲曰涼州，開元中列上獻之，上召諸王於便殿同觀焉。曲江諸

王，拜賀蹈舞稱善，獨寧王不拜。上顧問之，寧王進曰：此曲雖佳，臣有所聞焉。夫音

也，始之於宮，散之於商，成之於角徵羽，莫不根蒂而襲於宮商也。斯曲也，宮離而少，

徵商亂而加暴，臣聞宮，君也；商，臣也。宮不勝則君勢卑，商有餘則臣事僭。卑則逼

下，僭則犯上，發於忽微，形於音聲，播之於詠歌，見之於人事。臣恐一日有播越之禍，

悖逼之患，莫不兆於斯曲也。上聞之默然。

　由於時隔不久，發生安史之亂，而有上述附會之說，從中亦可得知《涼州》是有獨特

風格的樂舞，宮離少，徵商亂，又加暴聲。唐代的《涼州》是不同流派的混合，先後有黃

鐘宮，道調宮，高調宮等變化。《樂府雜錄》說：「《梁州》曲，本在正宮調中，有大

遍、小遍，至貞元初，康崑崙翻入琵琶玉宸宮調，初進曲在玉宸殿，故有此名，合諸樂，

即黃鐘宮調也。」《幽閑鼓吹》說：「段和尚善琵琶，自製西涼州，後傳康崑崙，即道調

涼州也，亦謂之新涼州。」

　《涼州大曲》分五段，曲詞云：

【涼州歌第一】漢家宮裏柳如絲，上苑桃花連碧池。聖壽已傳千歲酒，天文更賞百僚詩。

【涼州歌第二】朔風吹葉雁門秋，萬里煙塵皆戍樓。征馬長思青海北，胡笳夜聽隴山頭。

【涼州歌第三】開篋夜沾襦，見君前日書。夜臺空寂寞，猶見紫雲車。

【排遍第一】三秋陌上早霜飛，羽獵平田淺草齊。錦背蒼鷹初出按，五花驄馬餧來肥。

【排遍第二】駕鴦殿裏笙歌起，翡翠樓前出舞人。呼上紫微三五夕，聖明方壽一千春。

《涼州》樂舞所表現的內容，常因時因地而異，上述的歌詞有祝頌之意，而李益《夜上西域聽梁州曲》，則滿懷哀怨和淒涼，詩云：

鴻雁新從北地來，聞聲一半卻飛回。
交河戍卒腸應斷，更在秋風百尺臺。

王昌齡的《殿前曲》帶有勸喻之意，詩云：

胡部笙歌西殿頭，梨園弟子和涼州。
新聲一段高樓月，聖主千秋樂未休。

而杜枚聞張儀潮收復河西後，所作的涼州曲，則充滿喜樂之情，詩云：

威加塞外寒來早，恩入河源凍合遲。

聽取滿城歌舞曲，涼州聲韻喜參差。

張祐《悖拏兒舞》詩云：

揭手便拈金碗舞，上皇驚笑悖拏兒。

春風南內百花時，道唱梁州急遍吹。

悖拏兒表演的《梁州》，是大曲中入破的一段，節奏快速，隨手拿起席上的金碗即興起舞，是技巧高超，姿態風趣的舞蹈，類似新疆地區古老的碗舞。

《伊州》，是以邊地爲名的大曲，包含十個段落，前五段爲歌，後五段入破。《樂苑》說：「《伊州》，商調曲，西京節度使蓋嘉運所進也。」曲辭詞云：

【伊州歌第一】秋風明月獨離居，蕩子從戎十餘載。征人去日殷勤囑，歸雁來時數寄書。

【伊州歌第二】形闈曉闢萬鞍迴，玉輅春遊薄晚開。渭北清光搖草樹，州南嘉景入樓臺。

【伊州歌第三】聞道黃花戍，頻年不解兵。可憐閨裏月，偏照漢家營。

【伊州歌第四】千里東歸客，無心憶舊遊。掛帆遊白水，高枕到青州。

【伊州歌第五】桂殿江烏對，雕屏海燕重。祇應多釀酒，醉罷樂高鍾。

《陸州》亦是以地名為名的大曲，有七段。

【入破第一】千門今夜曉初晴，萬里天河微帝京，璨璨繁星駕秋色，稜稜霜氣韻鐘聲。

【入破第二】長安二月柳依依，西出流沙路漸微。關氏山上春光少，相府庭邊驛使稀。

【入破第三】三秋大漠冷溪山，八月嚴霜變革顏。卷斾風行宵渡磧，銜枚電掃曉應還。

【入破第四】行樂三陽早，芳菲二月春。閨中紅粉態，陌上看花人。

【入破第五】君住孤山下，煙深夜徑長。轅門渡綠水，遊苑遠垂楊。

【陸州歌第一】分野中峰變，陰晴眾壑殊。欲投人處宿，隔浦問樵夫。

【陸州歌第二】共得煙霞徑，東歸山水遊。蕭蕭望林夜，寂寂坐中秋。

【陸州歌第三】香氣傳空滿，妝花映薄紅。歌聲天仗外，舞態御樓中。

【排遍第一】樹發花如錦，鶯啼柳如絲。更逢歡宴地，愁見別離時。

【排遍第二】明月照秋葉，西風響夜砧。疆言徒自亂，往事不堪尋。

【排遍第三】坐對銀缸曉，停留玉筋痕。君門常不見，無處謝前恩。

【排遍第四】曙月當窗滿，征人出塞遊。畫樓終日閉，絲管為誰調。

《水調歌》，有十一段，前五段為歌，後六段入破，此樂是唐人依據隋代遺聲而改編。《樂苑》說：「水調，商調曲也。舊說水調河傳，隋煬帝幸江都時所製。曲成奏之，

聲韻怨切。」曲辭云：

【水調歌第一】平沙落日大荒西，隴上明星高復低。孤山幾處看烽火，戰士連營候鼓鞞。

【水調歌第二】猛將關西意氣多，能騎駿馬弄琱戈。金鞍寶鉸精神出，笛倚新翻水調歌。

【水調歌第三】王孫別上綠珠輪，不羨名公樂此身。戶外碧潭春洗馬，樓前紅燭夜迎人。

【水調歌第四】隴頭一段氣長秋，舉目蕭條總是愁。祇為征人多下淚，年年添作斷腸流。

【水調歌第五】雙帶仍分影，同心巧結香。不應須換彩，意欲媚濃粧。

【入破第一】細草河邊一雁飛，黃龍關裏挂戎衣。為受明主恩寵甚，從事經年不復歸。

【入破第二】錦城絲管日紛紛，半入江風半入雲。此曲祇應天上有，人間那得幾回聞。

【入破第三】昨夜遙歡出建章，今朝綴賞度昭陽。傳聲莫閉黃金屋，為報先開白玉堂。

【入破第四】日晚笳聲咽戍樓，隴雲漫漫水東流。行人萬里向西去，滿目關山空自愁。

【入破第五】千年一過聖明朝，願對君王舞細腰。乍可當熊任生死，誰能伴鳳上雲霄。

【第六徹】閨燭無人影，羅屏有夢魂。近來音耗絕，終日望君門。

唐代的大曲中，有相當數量屬於「法曲」，法曲源於六朝時期的法樂，深受宗教樂舞的影響，是外來佛教樂舞與傳統漢族樂舞的結合物，漸漸成為以清商為主體的法曲。法曲的結構與大曲同，而情調更為幽雅。陳暘《樂書》說：「法曲與自於唐，南聲，始出於清商部。」初隋的法曲音清而近雅，煬帝厭其聲澹，曲終復加解音，唐高宗「自以李氏之後

也，於是命樂工製道調」，玄宗酷愛之，更加以創造，設法部，專門演奏法曲。《夢溪筆談》說：「自天寶十三載，始詔法曲與胡部合奏。自此樂奏全失。古法：以先王之樂為雅樂，前世新聲為清樂，合胡部者為宴樂，則法曲至此，亦列入宴樂。」白居易《法曲歌》云：

法曲法曲歌大定，積德重熙有餘慶，永徽之人舞而詠。法曲法曲歌堂堂，堂堂之慶垂無疆，中宗肅宗復鴻業，唐祚中興萬萬業。法曲法曲合夷歌，夷聲邪亂華聲和，以亂干和天寶末，明年胡塵犯宮闕。乃知法曲本華風，苟能審音與政通。一從胡曲相參錯，不辨興衰與哀樂，願求方曠正華音，不代夷夏相交侵。

元稹亦有《法曲》一首，詩云：

明皇度曲多新態，宛轉侵淫易沉著。
赤白桃李取花名，霓裳羽衣號天落。
雅亂雖言已變亂，夷音未得相參錯。
自從胡騎起煙塵，毛毳腥膻滿咸洛。
女為胡婦學胡妝，伎進胡音務胡樂。

以往的法曲「雖似失雅音，蓋諸夏之聲也，故歷朝行焉」，玄宗雖雅好慶曲，初執政

時，「未嘗使蕃漢雜奏」，至天寶末年，才以法曲與胡部新聲合作，這種做法，因發生戎狄亂華的變故而遭到非議，但其音調之優美，舞容的飄逸，格局嚴謹又富於變化，實為舞蹈藝術上的新創造。法曲的樂器主要有鐘、磬、鐃、鈸、簫、鐺、琵琶七種。其名目《樂府詩集》載，有《破陣樂》、《一戎大定樂》、《長生樂》、《赤白桃李花》、《堂堂》、《望瀛》、《霓裳羽衣》、《獻仙音》、《獻天花》。《樂書》載，有《赤白桃李花》、《望瀛府》、《獻仙音》、《碧天雁》、《獻天花》、《聽龍吟》六種。《教坊記》、《碧雞漫誌》和唐詩中亦有記載者，為數頗繁。

《赤白桃李花》，玄宗所製的法曲之一。《樂書》說：「武后長生樂，明皇赤白桃李花，皆法曲尤妙者。」唐人元稹詩，形容赤白桃李花取花名，是新聲，新態，與霓裳羽衣舞齊名。憲宗時期，李益官任禮部尚稹書，曾觀賞過此舞，李益追憶昔日西宮歌舞之盛，感慨作《聽唱赤白桃李花》，詩云：

赤白桃李花，先皇在時曲。
欲向西宮唱，西宮宮書緣。

《赤白桃李花》傳到日本國，稱《桃李花》，改編後的舞蹈，黃鐘調，先由十二名女子表演，後改為六人舞或四人、二人。

《霓裳羽衣舞》，道調法曲，其創作和表演顯示出唐人的舞蹈天才，是法曲中的姣姣

者。舞蹈的來源眾說紛紜，有多種美妙的傳說。《唐逸史》云：

羅公遠天寶初侍玄宗，八月十五日夜，宮中玩月，曰：「陛下能從臣月中遊乎？」乃取一枝桂，向空擲之，化為一橋，其色如銀，請上同登，約行數十里，遂見大城闕。公遠曰：「此月宮也」，有仙女數百，素練寬衣，舞於廣庭。上前問曰：「此何曲也？」曰：「霓裳羽衣也。」上密記其聲調，遂回橋，卻顧，隨步而滅。且諭伶官，像其聲調，作《霓裳羽衣曲》。

柳宗元《龍城錄》說明皇隨申天師遊月宮所得，文曰：

開元六年，上皇與申天師，道士鴻都客。八月望月夜，因天師作術，三人同在雲上遊月中。」「少焉，步向前，覺翠色冷光，相射目眩，極寒不可進。下見有素娥十餘人，皆皓衣清麗。上皇素解音律，熟覽而意已傳。頃天師及欲歸，三人下若旋風，忽悟若酗中夢迴耳。次夜，上皇欲再求往，天師但笑謝而不允。上皇因想素娥風中飛舞袖帔，編律成音，制《霓裳羽衣舞曲》。

《集異記》說葉法善引玄宗入月宮，「聆月中天樂，問其曲名，曰：《紫雲曲》。玄宗素曉音律，默記其聲，歸傳其旨，名之曰《霓裳羽衣》。」《鹿革事類》、《仙傳拾遺》等書亦有類似的記載。《開天傳信錄》則說是玄宗自己夢遊得之，文曰：

高力士進曰：「陛下向來數以手指按其腹，豈非聖體小不安耶？」玄宗曰：「非也。吾昨夜夢遊月宮，諸仙娛餘以上清之樂，流亮清越，殆非人所聞也，酣醉久之，合奏清樂，以送吾歸，其曲淒楚動人，杳杳在耳。吾向以玉笛尋，盡得矣。坐朝之後，慮或遺

忘，故懷玉笛，時以上下尋之，非不安也。」力士再拜賀曰：「非常之事也，願陛下爲臣一奏之。」上試奏其音，寥寥然不可名也。力士又奏拜，且請其名。上笑曰：「此曲名《紫雲迴》」。載於樂章，令太常刻石在焉。

上述的記載雖然細節各異，但皆稱取自月宮，《新唐書·禮樂志》的記載則回到人間，說「河西節度使楊敬忠獻《霓裳羽衣曲》十二遍。」《樂苑》說：「婆羅門，商調曲，開元中西涼府節度使楊敬述進。」《唐會要》說：「天寶十三載，改《婆羅門》爲《霓裳羽衣》。」

又有將以上各家之言綜合者，鄭嵎《津陽門詩》註云：「玄宗至月宮聞仙樂，及歸但記其半，會敬述進《婆羅門曲》，曲調相符，遂以月中所聞爲散序，敬述所進爲曲，而名《霓裳羽衣》也。」王建《霓裳詞十首》題解，前部份與《逸史》同，後部份與鄭嵎同。

《霓裳羽衣舞》的種種神話傳說，顯然是人們的附會，但新的舞蹈創作需要靈感，玄宗尊儒崇道佞佛，善解音律，仙境和羽化的意境，符合李隆基人生的主旨，故在苦思冥想中，可以創造出優美的所謂「天樂」，而後又得《婆羅門曲》，音調相近，於是在二者的基礎上再創造，成爲名垂千古的《霓裳羽衣》。王灼在《碧雞漫誌》中說：「霓裳羽衣曲，說者多異。予斷之曰：西涼創作，明皇潤色，又爲易美名，其他飾以神怪者，皆不足信也。」是頗爲中肯之說。

《霓裳羽衣》是女性表演的舞蹈，周密《齊東野語》說：「霓裳一曲，共三十六段」，亦有說十二遍，五十二遍者。舞曲悠揚，舞姿優美，舞者常穿羽服或紗衣，「飄然有翔雲

飛鶴之勢」，表現出虛無縹緲，超凡脫俗的神仙境界。

白居易於唐敬宗寶歷年間任翰林學士、左拾遺等官職，多次參加宮廷內宴，親自看到此舞的表演，後作《霓裳羽衣歌》以和微之，歌中先說自己的感受和舞人的容貌、服飾：

娉婷似不任羅綺，顧聽樂懸行復止。

虹裳霞帔步搖冠，鈿瓔纍纍佩珊珊。

案前舞者顏如玉，不著人家俗衣服。

舞時寒食春風天，玉鈎欄下香案前。

千歌萬舞不可數，就中最愛霓裳舞。

我昔元和侍憲皇，曾陪內宴宴昭陽。

接著讚譽舞蹈的音樂和舞容，是歌中最精彩的段落，先是緩緩起舞，聲情並茂，入破則是令人眼花繚亂的快速動作，最後如急飛的鳳凰突然收翅停歇，令人回味無窮。

磬簫箏笛遞相攙，擊擪彈吹聲邐迤。

　　原註：凡法曲之初，眾樂不齊，唯金石絲竹，次第發聲，霓裳序初亦復如此。

散序六奏未動衣，陽臺宿雲慵不飛。

　　原註：散序六遍無拍，故不舞也。

中序擘騞初入拍，秋竹竿裂春冰坼。

原註：中序始有拍，亦名拍序。

飄然轉旋迴雲輕，嫣然縱送遊龍驚。

小垂手後腳無力，斜曳裾時雲欲生。

原註：四句皆霓裳舞之初態。

煙蛾欲略不勝態，風袖低昂如有情。

上元點鬟招萼綠，王母揮被別飛瓊。

許飛瓊、萼綠華，皆女仙也。

繁音急節十二遍，跳珠撼玉何鏗錚。

原註：霓裳曲十二遍而終。

翔鸞舞了卻收翅，唳鶴曲終長引聲。

原註：九曲將畢皆聲拍促速。唯霓裳之末，長引一聲也。

當時乍見驚心目，凝視諦聽殊未足。

白居易在歌的最後一部份，講述了唐代遭變亂後，《霓裳羽衣》散失民間，以及他多

方尋舞，讓舞伎學舞的情景。

一落人間八九年，耳冷不曾聞此曲。

溢城但聽山魈語，巴峽唯聞杜鵑哭。

原註：予自江州司馬轉忠州刺史。

移領錢塘第二年，始有心情問絲竹。

玲瓏箜篌謝好箏，陳寵觱篥沈平生。

清弦脆管纖纖手，教得霓裳一曲成。

原註：自玲瓏以下，皆杭之伎名。

虛白亭前湖水畔，前後祇應三度按。

便除庶子拋卻來，聞道如今各星散。

今年五月至蘇州，朝鐘暮角催白頭。

貪看案牘常侵夜，不聽笙歌直到秋。

秋來無事多閒悶，忽憶霓裳無處問。

聞君部內多樂徒，問有霓裳舞者無。

答云七縣十萬戶，無人知有霓裳舞。

唯寄長歌與我來，題作霓裳羽衣譜。

四幅花箋碧間紅，霓裳實錄在其中。

千姿萬狀分明見，恰與昭陽舞者同。

眼前髣髴睹形質，昔日今朝想如一。

疑從魂夢呼召來，似著丹青圖寫出。

我愛霓裳君合知，合於歌詠形於詩。

君不見我歌云：驚破霓裳羽衣曲。

又不見我詩云：曲愛霓裳未拍時。

由來能事皆有主，楊氏創聲君造譜。

君言此舞難得人，須是傾城可憐女。

吳王小玉飛作煙，越艷西施化為土。

嬌花巧笑久寂寥，娃館苧蘿空處所。

如君所言誠有是，君試從容聽我語。

若求國色始翻傳，但恐人間廢此舞。

妍蚩優劣寧相遠？大都只在人抬舉。

李娟張態君莫嫌，亦擬隨宜且教取。

原註：娟、態，蘇伎之名。

據歌中所說，《霓裳羽衣》有譜，故能流傳，白氏並親取伎人訓練表演此舞。唐人李太玄《玉女舞霓裳》亦介紹了舞態，詩云：

千回赴節填詞處，嬌眼如波入鬢流。

舞勢隨風散復收，歌聲似磬韻還幽。

唐玄宗的寵妃楊玉環善於表演《霓裳羽衣舞》，並以此自豪。《楊太眞外傳》說：

「上又宴諸王於木蘭殿。時木蘭花發，皇情怡悅。妃醉中舞《霓裳羽衣》曲，天顏大悅，方知回雪流風，可以回天轉地。」《碧雞漫誌》說：「唐史及唐人諸集、諸家小說，楊太眞進見之日，奏此曲導之。妃亦善此舞，帝嘗以趙飛燕身輕，成帝爲置七寶避風臺事戲妃，曰『爾則任吹多少？』妃曰：『霓裳一曲，足掩千古』。」

楊貴妃的侍兒張雲容亦善《霓裳羽衣》，貴妃寫《贈張雲容》詩，讚其表演云：

羅繡動香香木巳，紅葉裊裊秋煙裏。

輕雲嶺上乍搖風，嫩柳池邊初拂水。

舞蹈如在雲中行移，又似柳枝輕拂水面，實是嬌柔而美妙。玄宗和貴妃還將此舞於梨園中傳敎，玄宗有時親自指導，指出演奏中的錯誤，王建作《霓裳詞》十首，對研究宮中《霓裳羽衣舞》的訓練和表演，有重要的參考價值，茲全錄如下：

其一：弟子部中留一色，聽風聽水作霓裳。

散聲未足重來授，直到床前見上皇。

其二：中管五絃初半曲，遙教合上隔簾聽。

一聲聲向天頭落，效得仙人夜唱經。

其三：自直梨園得出稀，更番上曲不教歸。

　　　一時跪拜霓裳徹，立地階前賜紫衣。

其四：旋翻新譜聲初足，除卻梨園未教人。

　　　宜與書家分手寫，中官走馬賜宮臣。

其五：伴教霓裳有貴妃，從初直到曲成時。

　　　日長耳裏聞聲熟，拍數分毫錯自知。

其六：絃索摐摐隔彩雲，五更初發滿宮聞。

　　　武皇自送西王母，新換霓裳月色裙。

其七：敕賜宮人澡浴回，遙看美女院門開。

　　　一山星月霓裳動，好字先從殿裏來。

其八：傳呼法部按霓裳，新得承恩別作行。

　　　應是貴妃樓上看，內人爭下綵羅箱。

其九：朝元閣上風初起，夜聽霓裳玉露寒。

　　　宮女月中更替立，黃金梯滑並行難。

其十：知柱華清年月滿，山頭山底種長生。

　　　去時留下霓裳曲，總是離宮別館聲。

　　《霓裳羽衣》有獨舞、雙人舞，亦有群舞。文宗開成元年，「敎坊進《霓裳羽衣》」，

舞女十五已下者，三百人。」宣宗年間，亦用數百名宮女表演，「有《霓裳曲》者，率皆

執幡節，被羽服，飄然有翔雲飛鶴之勢。」闕名《霓裳羽衣曲賦》描繪群舞的表演曰：

霓裳綽約兮，羽衣翩躚。

高舞妙曲兮，似於群仙。

《碧雞漫誌》說：「而宮伎佩七寶瓔珞舞此曲，曲終珠翠可掃。」可見其規模的盛

大。唐以降，此舞已見不到全貌。南宋姜夔於長沙得《霓裳曲》十八遍，皆虛譜無詞，乃

壎「中序」一遍，稱爲「中序第一」雙調，一百○一字。

文宗年間製有《雲韶法曲》，其中包括《上雲》、《自然》、《眞仙》、《明堂》、

《難思》、《平珠》、《無爲》、《有道》、《調元》、《立政》、《獻壽》、《高明》、

《聞天》、《儀鳳》、《同和》、《閑雅》、《多稼》、《金鏡》等曲，計二十章。所用

樂器有玉磬四虡、琴、瑟、筑、簫、篪、篥、跋膝、笙、竽各一。登歌四人，分立堂上

下。童子五人，衣繡衣，執金蓮花以導。舞者三百人，設錦筵，舞在階下，金蓮如仙家行

道者也。

爲便於瞭解唐代大曲的概況，根據《教坊記》、《樂府詩集》、《樂府雜錄》、《樂

書》、《碧雞漫誌》及唐詩的記載，茲將唐大曲、法曲名目列表如下，但唐代的大曲遠不

止表中所列者。

唐代大曲、法曲名目及內容

斷弓弦：唐代新創作的樂舞。

千秋樂：玄宗年間製。開元十七年，將玄宗八月五日誕辰，定為千秋節，製此大曲，可能是祝壽之容。

千春樂：唐代新創作。亦為向皇帝祝壽的樂舞。

大姊：玄宗年間製。楊貴妃的大姐被封為韓國夫人，可能與作此舞有關。

舞大姊：玄宗年間新製。意同大姊。

大寶：玄宗年間新製。李隆基繼帝位的第二年，改年號開元，尊為「開元天地大寶聖文神武應道皇帝」，作此樂以慶賀。

薄媚：唐代創作。劉禹錫詩云：「大弦嘈囋小弦清，噴雪含風意思生」。

吳破：武則天年間作。全稱《吳天樂》，此為舞蹈高潮的段落。

迎仙客：唐代新作。有迎仙之意。

伊州：商調大曲，十段，前五疊為歌，後五疊入破。其中的「陽關三疊」尤其精妙。

泛龍州：隋代遺聲，唐代改編。

採桑：六朝遺聲，「因三洲曲而生此曲，表現相思之情。」《教坊記》說：《採桑子》即古相和歌中《採桑曲》。

玉樹後庭花：南陳遺聲，抒情細膩之女舞。

平　翻：唐代新作，翻可能是藩，與征伐有關。

伴　侶：原爲北齊楊俊所作，名「陽五伴侶」，六言歌詞，時人評價「淫蕩而拙」，
　　　　表現男女戀情，唐人改編成大曲。

踏金蓮：據六朝遺音改編，用金蓮舞步。

呂太后：漢高祖的皇后名呂雉，可能與此舞有關。

安公子：隋代遺音唐人改編，武則天的皇孫曾表演此舞的片斷。

同心結：隋代遺音唐人改編，表現男女戀情之舞。

龜茲樂：具有龜茲地方特色的歌舞。

醉渾脫：西域舞，唐人改編，舞容示醉。

突厥三臺：古突厥族舞，唐人改編。

胡僧破：西域歌舞，唐人改編。

穿心蠻：西南邊民歌舞。

相駝逼：原係民俗歌舞，表現戀情之曲。

一斗鹽：西域歌舞。

急月記：唐人新作。

羊頭神：唐人新作。

碧霄吟：唐人新作。

四會子：唐人新創之舞。

看江波：唐人新創之舞。

羅步底：唐人新創之舞。

寒雁子：唐人新創之舞。

映山雞：唐人新創之舞。

舞春風：唐代新作，形容春光美好之舞。

又中春：唐人新創之舞。

迎春風：唐代新作，表現早春喜悅心情之舞。

玩中秋：唐代新作，表現中秋歡樂之舞。

賀聖樂：唐代新作，歌頌帝王的歌舞。

迴波樂：原爲北地自娛歌舞。

甘州：今河西張掖地區，爲邊地歌舞。

陸州：邊地歌舞，七段，前三段五言歌，後有四段排遍。

涼州：邊地歌舞，五段，曲調先後有黃鐘宮、道調宮、玉宸宮等變化，亦稱梁州。

柘枝：原西域歌舞，唐人改編。

胡渭州：西域特色的渭州歌舞。

熙州：民俗歌舞改編而成。

石州：民俗歌舞，「商調曲也」，又有《舞石州》。

得寶子：玄宗年間，爲楊貴妃而作，玄宗說：「朕得楊氏，始得至寶也，遂製曲。」

水調歌：隋煬帝之曲，唐人改編成大曲。凡十一疊，前五疊爲歌，後五疊入破。

萬歲樂：又名《鳥歌萬歲樂》，武則天年間作，彩衣，飾鳳凰之形態。

綠腰：貞元年間作。舞衣長袖，有同名軟舞。

劍器：唐代新作。氣勢磅礡，有同名的健舞。

大和：唐人新作。羽調曲，歌分五段，七言頌詞。

天：唐人新作，教坊人舞之。

破陣樂：太宗年間作，五十二遍，又爲法曲。

霓裳羽衣：法曲。玄宗年間作，散序六遍無舞，中序以下皆有舞。

堂堂：法曲。《樂府詩集》：「堂堂，本陳後主所作。」《樂苑》：「角調曲，唐

　　高宗朝曲也。」

長生樂：法曲。武后年間作。祝頌之舞。

赤白桃李花：法曲。玄宗年間作。舞姿美妙如花。

望瀛：唐人新作，法曲。

獻仙音：法曲。唐新創作之舞。

聽龍吟：法曲。唐人新創作之舞。

碧天雁：法曲。唐人新作。

獻天花：法曲。唐人新作。

荔枝香：法曲。玄宗年間，楊貴妃生日，命小部音聲作新曲，會南方進荔枝，以此名

之。

一戎大定樂：唐人新作，法曲。

雲韶法曲：文宗年間作，法曲，共二十章。

第五節　歌舞戲・參軍戲・滑稽戲

歌舞戲是我國早期的戲劇形式，表現一定的故事情節和人物形象，但它與現代意義的戲劇不同，是以歌、說白合於舞的一種綜合表演。此種形式，可追溯到漢代以前，六朝有所發展，而唐代更爲繁盛，名目繁多，見於史籍著名者，即有《代面》、《撥頭》、《踏謠娘》、《樊噲排君難》、《窟礧子》等。

《代面》，又作《大面》，原稱《蘭陵王入陣曲》，始出北齊，是頌揚蘭陵王高長恭的樂舞，蘭陵王「貌柔心壯，音容兼美」，德高望重，極受時人敬愛。此舞的概況上章已作介紹，唐代有《蘭陵王》的軟舞，又將之入「戲」。《敎坊記》說：「蘭陵王長恭，性膽勇，而貌婦人，自嫌不足以威敵，乃刻爲假面，臨陣著之，因爲此戲，亦入歌曲。」與舞人跳的純舞蹈不同，而是由優人扮演蘭陵王，效其指揮擊刺之容，有簡單情節的舞蹈，「戲者，衣紫腰金執鞭也。」

《撥頭》，又名《鉢頭》，原是西域地區傳入的歌舞。王國維氏考證：《北史・西域傳》有拔豆國去代五萬一千里，隋、唐二志，即無此國，蓋於後魏之初通中國，後或亡或

隔絕，已不可知。如使「撥頭」與「拔豆」爲同音異譯，而此戲出於拔豆國，或由龜茲等國而入中國，則其時自不應在隋唐以後，或北齊時已有此戲。」撥頭即拔豆之說是可能的，此舞是以國名命名，外來或邊地許多舞蹈都是冠以地名。

《撥頭》的內容，《舊唐書》載：「《撥頭》者，出西域。胡人爲猛獸所噬，其子求獸殺之，爲此舞，以象之也。」《樂府雜錄》說：「《鉢頭》，昔有人父爲虎所傷，遂上山尋其父屍，山有八折，故曲八疊。戲者被髮素衣，面作啼，蓋遭喪之狀也。」

舞者披頭散髮，邊哭歌邊舞蹈，表現上山尋虎虎並有搏鬥的情景，其狀既艱辛、悲痛，又勇敢。此戲傳至玄宗年代，內容和情調皆有較大的變化，在爲唐玄宗祝壽的歌舞表演中，即有《鉢頭》，其情歡樂，張祜《容兒鉢頭》詩云：

爭走金車叱鞅牛，笑聲唯說是千秋。
兩邊角子羊門裏，猶學容兒弄鉢頭。

《踏搖娘》，又稱踏謠娘、蘇中郎，是唐代較爲完整的歌舞戲。《敎坊記》載：「《踏謠娘》，北齊有人姓蘇，皰鼻。實不仕，而自號爲郎中，嗜飲酗酒，每醉輒毆其妻，妻銜悲訴於鄰里。時人弄之，丈夫著婦人衣，徐步入場行歌，每一疊，旁人齊聲和之云：『踏謠和來，踏謠娘何苦來。』以其且步且歌，故謂之『踏謠』。以其稱冤，故言苦。及其丈夫至，則作毆鬥之狀以爲笑樂。」

《樂府雜錄》鼓架部條載：「《蘇中郎》，後周人蘇葩，嗜酒落魄，自號中郎，每有歌場，輒入獨舞。今爲戲者，著緋，帶帽，面正赤，蓋狀其醉也。即有《踏搖娘》。」

《舊唐書·音樂志》則說：「《踏搖娘》，生於隋末河內，河內有人貌惡而嗜酒，常自號郎中。醉歸，必毆其妻，其妻美色善歌，爲怨苦之詞。河朔演其聲，而被之弦管，因寫其夫之容。妻悲訴，每搖頓其身，故號『踏搖娘』。」

上述三則史實，於始發時間和細節上有差異，但內容基本相同。表明此齣歌舞戲，取自眞人眞事，表演者扮演酗酒橫蠻的丈夫和善良能歌舞的妻子，或許還有和歌的群眾演員，舞者「徐步而行」，「搖頓其身」，如哭如訴，且步且歌，並有模擬醉酒和毆打等姿態動作，令觀者產生共鳴，深切同情弱者。

《踏搖娘》流傳較廣，內容和形式亦有改變。中宗宴群臣，工部尚書張錫作《談容娘舞》，在民間的演出，側重於戲謔詼諧，並常由女性扮演妻子。《教坊記》說：「今則夫人爲之，遂不呼郎中，但云阿叔子。調笑又加典庫，全失舊旨。或呼爲《談容娘》，又非。」《舊唐書》地說：「近代優人頗改其制度，非舊旨也。」這種改變，增加典庫等人物，擴展了情節和表現手段，是歌舞戲的進步。唐人常非月《詠談容娘》詩云：

舉手整花鈿，翻身舞錦筵。

馬圍行處匝，人壓看場圓。

歌要齊聲和，情教細語傳。

不知心大小，容得多少憐。

留存的唐代舞俑中，現藏於上海博物館的一個女俑，舞姿很特別，他低首蹙眉，一手以袖掩面，一手提裙，服飾是平民裝束，樸實無華，其姿態似搖身頓足，邊哭邊歌狀，可能即是作《踏搖娘》的舞俑。

唐代民間流行一種名《窟礧子》的偶人歌舞戲。《舊唐書·音樂志》說：「《窟礧子》亦云《魁礧石》，作偶人以戲，善歌舞，本喪家樂也。漢末始用於嘉會，齊後主高緯尤所好，高麗國亦有之，今閭市盛行焉。」《窟礧子》又稱傀儡子，《顏氏家訓、書證篇》說：「或問俗名傀儡子為郭禿，有故實乎？答曰：《風俗通》云：諸郭皆諱禿，當走前世有姓郭而病禿者，滑稽調戲，故後人為其象，呼為郭禿。」可見是很詼諧的歌舞表演。

參軍戲在唐代有長足進步，人物增多，嘲諷時事，雜以歌舞，而且出現了弄參軍的女演員。趙磷《因話錄》載：「肅宗宴於宮中，女優有弄假官戲，其綠衣秉簡者，謂之參軍椿。」薛能有詩云：「近日揚花初似雪，女兒弦管弄參軍」。

參軍戲的由來見之前章。《樂府雜錄》俳優條云：「開元中，黃幡綽、張野狐弄參軍。始自漢館陶令石躭。躭有贓犯，和帝惜其才，免罪；每宴樂，即令衣夾白衫，命俳優弄辱之，經年乃放，後爲參軍，誤也。開元中，有李仙鶴善此戲，明皇特授韶州同正參軍，以食其祿；是以陸鴻漸撰詞，言韶州參軍，蓋由此也。」范攄《雲溪友議》說：「元稹間浙東，有俳優周季男、季崇，及妻劉采春，自淮旬而來，善弄陸參軍，歌聲徹雲。篇韻雖不及薛，容華莫之比也。」

唐代新製的歌舞戲、參軍戲，多用以表現現實生活，其中：

《樊噲排闥》，又稱《樊噲排君難》，係唐昭宗光化年間作。《唐會要》載：「光化四年正月，宴於保寧殿，上製曲，名曰《贊成功》。時鹽州雄毅軍使孫德昭等，殺劉季述反正，帝乃製曲以褒之，仍作《樊噲排君難》戲以樂焉。」此戲的舞容不詳，可能與純舞所異者，在於動作有節，而演一故事耳。

《劉辟責買戲》，是諷刺譴責封疆大臣欺行霸市的節目。憲宗元和元年，四川的劉辟叛亂，被武成節度使高崇文擒獲，於慶功的盛會上，優人自編自演此戲，不料，卻遭到高崇文的反對，高認爲「辟是大臣謀反，非鼠竊狗盜，國家自有刑法，安得下人輒爲戲弄。」

唐代的優人，裝扮成各種人物，以逗笑取樂的節目甚爲發達。著名的宮廷優人李可及，表演「滑稽諧戲，獨出輩流。」高彥先《唐闕史》載：「嘗因廷慶節，緇黃講論畢，次及倡優爲戲，可及乃儒服險巾，褒衣博帶，攝齊以升講座，自稱三教論於是，戲遭禁演，藝人受罰，「仗優者，皆令戍邊。」

衡。其隅坐者問曰：既言博通三教，釋迦如來是何人？對曰：是婦人。問者驚曰：何也？對曰：《金剛經》云：敷座而坐，或非婦人，何煩夫坐，然後已坐也。上爲之啓齒。又問曰：太上老君何人也？對曰，亦婦人也。問者益所不喻，乃曰：《道德經》云：吾有大患，是吾有身，及吾無身，吾復何患。倘非婦人，何患乎有娠乎？上大悅。又問：文宣王何人也？對曰：婦人也。問者曰：何以知之？對曰：《論語》云：沽之哉，沽之哉！吾待賈者也。向非婦人，待嫁奚爲？上意極歡，寵錫甚厚。」李可及等人表演的《三教論衡》，通過一問一答的方式，展開情節，層層深入，引經據典，把如來佛祖、太上老君、孔夫子都說成是婦人，貌似博學，實乃荒誕，令人絕倒。戲中演員言詞機敏，動作詼諧，或說或舞，聲情並茂，故而得到皇帝的寵愛，並給予重獎。

《妒婦》，《說郛》引唐無名氏《玉泉子眞錄》的一段記載，可以說是多人表演的一場滑稽劇。文曰：「崔公鉉之在淮南，嘗俾樂工集其家僮，教以諸戲。一日，其樂工告以成就，且請試焉。鉉命閱於堂下，與妻李坐觀之。僮以李氏妒忌，即以數僮衣婦人衣，曰妻曰妾，列於旁側。一僮則執簡束帶，旋辟唯諾其間。張樂命酒，不能無屬意者，李氏未之悟也。久之，戲愈甚，悉類李氏平昔所嘗爲：李氏雖少悟，以其戲偶合，私謂不敢而然，且觀之。僮志在發悟，愈益戲之，李果怒，罵之曰：「奴敢無禮，吾何嘗如此。」僮指之，且出，曰：『咄咄！赤眼而作白眼，諱乎？』鉉大笑，幾至絕倒。」

崔公鉉家伎演出的節目，刻劃出妒婦的形象性格，栩栩如眞人，連李氏也忘情地進入劇中。

第六節　自娛舞蹈發達而普及

唐代的自娛性舞蹈十分發達，從宮廷至普通百姓人家，每逢喜慶節日，人們歡聚一起，即唱起來，跳起來。

《踏歌》是常見的集體自娛舞蹈。這種以足踏地，蹈之舞之的表演，是人類最古老的舞蹈形式。傳說時期，葛天氏之樂「投足以歌」，帝堯時「壞父五十人，擊壞於康衢」，可視爲見於文字的早期踏歌表演；青海發現的史前陶盆群舞圖，則是迄今年代最早的「踏歌」圖像；漢代宮廷，北朝臣民，皆有連臂蹋足歌舞的記載；而唐代的踏歌遍及各地。人們常於月明之夜，於露天或郊野踏歌歡樂。參加者人數衆多，「踏地爲節」，「相抱聚蹈」，或手拉手圍成圓圈；或先後而行載歌載舞。動作自由，隊形間有變化，歌詞則即興而作，反復傳唱。

宮廷舉辦的《踏歌》，裝飾華麗，規模盛大。《舊唐書·睿宗紀》說，太極年間，「上元日夜，上皇御安福樓觀燈，出內人連袂踏歌，縱百寮觀之，一夜方罷。」《輦下歲時紀》載：「先天初，上御安福門觀燈，太常作樂，出宮女歌舞，朝士能文者爲踏歌，聲調入雲。」《朝野僉載》也說，是時，於安福門外，塑一巨形燈輪，高二十餘丈，上面纏繞著彩色的錦緞，裝飾著黃金白銀飾物，宮中派出上千名的宮女，又從長安、萬年等地，挑選一千多名女子參加踏歌，每個人都穿著一新，衣羅綺，曳錦繡，耀珠翠，施香粉，圍

繞著燈輪，歡歌狂舞，三日夜方罷。宣宗年間，亦組織數百名女伶，穿著丹黃色的繡衣，

佩帶著華麗的珠翠飾物，連袂而歌

。張說《十五日夜御前口號踏歌詞》描繪出興慶宮前，人們於節日踏歌的盛況。詞

云：

花萼樓前雨露新，　長安城裡太平人。

龍銜火樹千重焰，　雞踏蓮花萬歲春。

帝宮三五戲春台，　行雨春風妬莫來。

西域燈輪千影樹，　東華金闕萬重開。

謝偃的《踏歌詞》寫出踏歌中舞人的姿態，詞云：

花影飛鶯去，　歌聲度鳥來。

倩看飄颻雪，　何如舞袖回。

風帶舒還卷，　簪花舉復低。

欲問今朝樂，　但聽歌聲齊。

夜久星沉沒，　更深月影斜。

裙輕才動佩，　鬟薄不勝花。

細風吹寶襪，輕露濕紅紗。

欲問今朝樂，但聽歌聲齊。

民間舉辦的踏歌，比不上宮廷的絢麗，但卻保持著淳樸清新的舞風，人們邀約一起，在江畔堤上，草坪樹下，無拘無束，載歌載舞，盡情遊樂。儲光羲《薔薇詩》云：「連袂踏歌從此去，風吹香氣逐人歸。」顧況《聽山鷓鴣》講山村中的踏歌云：「夜宿桃花村，踏歌接天曉。」李白《贈汪倫》詩記江畔的踏歌說：「李白乘舟將欲行，忽聞岸上踏歌聲。」劉禹錫的《踏歌行》則作了生動的描寫，詩云：

春江月出大堤半，堤上女郎連袂行。

唱盡新詞看不見，紅霞影樹鷓鴣鳴。

桃溪香陌好經過，燈下妝成月下歌。

為是襄王故舊地，至今猶自細腰多。

新詞宛轉遞相傳，振袖傾鬟風露前。

月落烏啼雲雨散，遊童陌上拾花鈿。

踏歌因其場面熱烈，能盡情抒發感情，又易學易行，而成為百姓喜聞樂見的舞蹈形式，歷久不衰，南宋馬遠《踏歌圖》，畫面上四位老農於壟上橋邊踏歌而行。《古今圖書

集成》說：「荊、湖民俗，歲時會集，或禱祠，多擊鼓，令男女踏歌，謂之歌場。」今日諸民族的歌舞中，踏歌的形式仍屢見不鮮。

《潑寒胡戲》，屬於外來的風俗舞蹈。中唐時期，於宮廷和部份民族聚居區盛行一時，亦稱「乞寒胡戲」、「潑胡乞寒」、「蘇摩遮」、「渾脫」等名。《舊唐書》載：「自則天末年，季冬爲潑寒胡戲，中宗嘗御樓以觀之。至是，因蕃夷入朝又作此戲。」又說：「神龍元年十一月乙巳，御洛城南門樓觀潑寒胡戲。」「景龍元年十二月巳酉，令諸長官向體泉坊看《潑胡王乞寒戲》。」

《潑寒胡戲》是經由西域傳入的舞蹈。張說曰此舞「出自海西胡」。《唐音癸簽》說：「海西胡人裸體，寒水潑之。」海西國在地中海附近，是古波斯或羅馬的屬地，古波斯有「用水清祓」，「以冷水淋潑」和「以水互潑」的節日，這種寓意吉祥和祈神怯災的風俗，由波斯或羅馬，而至西域，再傳入中原。慧琳高僧《一切經音義·大乘理趣天波羅米多經》說：「蘇摩遮，西戎胡語也，正云颯磨遮，此戲本出自西域龜茲國，至今猶有此曲。此國《大面》、《撥頭》之類也。或作獸面，或像鬼神，假作種種面具形狀，或以泥水沾灑行人，或置罥索搭鈎捉人爲戲。每年七月初，公行此戲，七日乃停，土俗相傳云：常以此法，禳壓驅趁羅刹惡鬼食人民之災也。」《舊唐書·康國傳》載：「至十一月，鼓舞乞寒，以水相潑，盛爲戲樂」，宋人《高昌行記》載：「以三月九日爲寒食，餘二社，冬至亦然，以銀和鍮石爲筒，貯水激以相射，或以水交潑爲戲，謂之壓陽去病，好遊賞行者必抱樂器。」

上述盛行此樂的地區與北周接近，周宣帝時，宮中已將這種表演作爲娛樂節目，「集百官及宮人內外命婦，大列伎樂，又縱胡人乞寒，用水澆沃爲戲樂。」隨著民族大規模的遷移和崇尚胡聲胡服之風，於是《潑寒胡戲》在唐代興盛起來。

《潑寒胡戲》以潑水爲特色，又是一種綜合的集體歌舞。古書記載，此節目有「潑胡王」，可能是扮演長者和神靈之舞；有「渾脫隊」，渾脫是胡舞，節奏快速，又是氈帽名和羊皮船名；《蘇摩遮》是歌，也是高昌婦人戴的油帽名，其名目入於潑寒胡戲，可解釋成戴著渾脫帽和蘇摩遮帽而表演的歌舞。據《文獻通考》載：「樂器有大鼓、小鼓、琵琶、五弦、箜篌、笛。其樂大抵以十一月裸露於形體，澆灌衢路，鼓舞跳躍而索寒也。」其演出場地置於廣場或大街上，事前要裝飾場地，參加者人數不限，行人亦可隨意參加或退出，表演者或裸體，或著胡服，戴著各種假面具，有的騎著高頭駿馬，相互追逐潑水，呼喊唱和，鼓舞踏跳，熱鬧非凡。張說《蘇摩遮》歌云：

摩遮出自海西胡，玻璃寶服紫髯胡。

聞道皇恩遍宇宙，來時歌舞助歡娛。

繡裝帕額寶花冠，夷歌伎舞借人看。

自能積水成陰氣，不慮今年寒不寒。

臘月凝陰積帝台，豪歌擊鼓送寒來。

油囊取得天河水，將祝上壽萬年杯。

寒氣宜人最可憐，胡將寒水散庭前。
惟願君王無限壽，長取新年續舊年。

此歌題解：「潑寒胡戲所歌，其和聲云億歲樂。」是以此向帝王祝頌的表演，而在民間流行的潑寒胡戲，其風氣更加豪放不羈。

胡戲的喧鬧放蕩，引起一些大臣的憂慮，於是，右拾遺韓朝宗向睿宗進言：「且乞寒潑胡，未聞典故，裸體跳足，盛德何觀？揮水投泥，失容斯甚。」中書令張說向玄宗進言：「今之乞寒，濫觴胡俗，伏乞三思，籌其所以。」神龍二年三月，清源尉呂元泰懇切上書：「比見坊邑相率爲渾脫隊，駿馬胡服，名曰《蘇莫遮》，旗鼓相當，軍陣勢也，騰逐喧噪，戰爭象也；錦繡誇競，害女工也；安可以禮義之朝，法胡虜之俗？」「臣謹按洪範曰：謀時寒若，君能謀事，則懊寒順之，何必裸露體形，澆灌衢路，鼓舞跳躍，而索寒也。」開元元年十月，玄宗終於頒佈詔令曰：「敕臘月乞寒，外藩所出，漸浸成俗，因循已久，自今已後，無問蕃漢，即宜禁斷。」

潑寒胡戲因不符合漢族傳統禮儀，而被官令禁止，但蘇摩遮歌和渾脫舞，仍繼續保留和流傳。天寶十三載，太樂署改「池陁調」《蘇摩遮》爲《萬宇清》，改「金風調」《蘇摩遮》爲《感皇恩》，保留「水調」《蘇摩遮》原名。《渾脫》除本舞外，又與其他表演形式結合，有《劍器渾脫》、《羊頭渾脫》、《醉渾脫》等舞蹈。延至宋代仍有渾脫舞的表演。而潑水歌舞的娛樂形式，至今仍然在傣族等民族聚居區盛行不衰。

唐人的性格豪放，飲酒和歌舞是生活中重要的事項。李白《九日登山》詩云：「齊歌送清觴，起舞亂參差」。劉禹錫《路旁曲》云：「處處聞管弦，無非送酒聲。」白居易《與諸客空腹飲》詩云：「碧籌攢朱碗，紅袖拂骸盤。醉來歌尤異，往來舞不難。」又有《和寄樂天》詩云：「酣歌口不停，狂舞衣相拂。」孫光憲《更漏子》云：「歌舞送飛球，金觥碧玉籌。」李絳《尚書故實》載：「京城頃歲於陌中，有聚觀戲場者，詢之，乃二刺蝟對打令，既合節奏，又中章程。」張鷟《朝野僉載》說：「麟德已來，百姓飲酒唱歌，曲終而不盡者號為『族鹽』。」又說滄州刺史權龍襄「初到乃為詩呈州官曰：『遙看滄州城，楊柳郁青青，中央一群漢，聚座打杯觥』。」從上述眾多詩文的記述，可知唐人酒筵歌舞的普遍，而由於大批文人和樂伎的參與，歌舞的質量不斷提高，新的表演形式大量湧現，進而成為唐代舞苑中，獨具特色的一個分支。

唐代的酒筵歌舞，既承繼前代，更有所創新，筵中的表演，大體可分為觀賞歌舞和遊戲歌舞兩大類。前者由歌舞伎或宴飲者輪流表演，後者是主賓都參加的即興歌舞，行酒令中，每每有舞，故從特定意義說，亦可稱之為「酒令歌舞」，或「打令歌舞」。

打令歌舞至唐代大備，這是筵飲中，一種有規則有節度，又較為自由的詩曲舞蹈遊戲，其內容和形式雅俗兼備。唐李肇《國史補》載：「國朝麟德中，壁州刺史鄧宏慶，始創平、素、看、精四字令，至李稍雲而大備，自由及下，以為宜然。大抵有律令，有頭盤，有拋打，蓋工於舉場而盛於使擘衣冠。有男女雜履舄者，有長幼同燈燭者，外府則立將校而坐婦人。」

朱熹《朱子語類》說：「唐人俗舞，謂之打令，其狀有四：曰招、曰搖、曰送，其一記不得，蓋招則邀之意，搖則搖手呼喚之意，送則送酒之意。舊嘗見深村父老有餘言，其祖父嘗為之，收得譜子，曰（因）兵火失去，舞時皆裹幞頭，列坐飲酒，少刻起舞。有四句號云：『送搖招邀，三方一圓，分成四片，送在搖前。』人多不知，皆以為啞謎。」

酒筵上的打令歌舞，名目繁多，如手勢令、瞻相令、酒胡子令、拋打令等，不下二十餘種。初唐時，以手勢令為主。皇甫松《醉鄉日月》介紹其舞容說：「大凡放令欲端其頭如一枝孤柏，口其神如萬里長江，揚其臂如猛虎蹲踞，蓮其眸如烈日飛動，差其指指如鸞欲翔舞，柔其腕如龍欲蜿蜒，運其盞如羊角高風，飛其袂如魚躍大海，然後可以畋漁風月，繪繳笙竽。」手勢令漸漸擴展到體姿，有點頭擺首的「瞻相令」。中唐以後則盛行著辭歌舞，以六言為基本辭式，其中多為文人的創作，有較高的藝術水準。

張鷟《遊仙窟》載，張生奉使河源，宿積石山，遊神仙之窟，美人崔十娘、五嫂設宴款待。「十娘曰：少府稀來，豈不盡樂？五嫂大能作舞，且勸一曲。」五嫂「亦不辭憚，遂即透迆而起，婀娜徐行。蟲蛆面子，妒殺陽城，蚕蛾容儀，迷傷下蔡。舉手頓足，雅合宮商，顧後窺前，深知曲折。」接著十娘、五嫂「俱起舞，共勸下官」，在舞蹈中「五嫂謂桂心曰：『莫令曲誤，張郎頻頻』。」接著，著詞曰：「從來巡繞四邊，忽逢兩個神仙，眉上冬天出柳，頰中旱地生蓮。千看千處嫵媚，萬看萬處纏妍。今霄若其不得，剩命過於黃泉』。」桂心曰：『路逢西施，何必須識？』遂舞，著詞曰：『不詞歌者苦，但傷知音稀』。下官曰：

這則故事雖屬於神話，但卻是唐人現實生活的寫照，文中介紹的勸酒、舞蹈和吟詞，即是

酒筵上常見的舞著詞表演，其舞蹈雖即興而作，卻合於音節，韻味無窮。

拋打歌舞的出現，是唐人筵宴遊戲的昇華，標誌著酒宴行令的歌舞化。此種形式將歌舞有機地貫穿於行令的始終。宴席上，主賓回環而坐，在音樂的配合下，以盞、香毬、花枝之類，逐相巡傳或拋擲，中者即起而舞蹈。酒令和歌舞的合一，產生出一大批拋打形式的歌舞節目，如《拋毬樂》、《舞引》、《五遍》、《鞍馬》、《紅娘》、《調笑》、《義陽主》等，據史書可考的唐著辭曲有七十餘曲，其中源於教坊曲的達四十七曲之多，這些曲子均可合以舞。

晚唐以後，興起「下次據令」，此種形式突破以往固定的規則，參與者輪番為令主，邀舞時，可改換曲調。宋人王讜《唐語林》說：「唐末，飲席之間，多以《上行杯》、《望遠行》拽盞為主，《下次據》副之。」又說：「其後平、索、看、精四字與律令全廢，多以瞻相、下次據上酒，絕人罕通者。下次據一曲子打三曲子。此出於軍中邠善師酒令，聞於世。」下次據令有豐富的舞蹈令格，可謂酒令舞蹈發展的頂峰。

打令歌舞之風至五代、北宋仍盛行，但筵席古制漸絕，至宋代，打令歸於百伎，成為勾欄優伶供觀賞的專業，王讜說：「今人不復曉其法，唯優伶家，猶用手打令以為戲云。」

第七節　散樂、戲場和祀神歌舞

唐代對散樂百戲，採取既限制又培植的政策，朝廷認為，散樂百戲人員有一定能量，若不加以控制，容易滋生事端。玄宗就有這樣的經驗，他曾借助散樂藝人的力量，平韋后之亂而得天下，故登基後，既感伎人之功，又心存顧忌，多方防範。《新唐書·禮樂志》載：「玄宗為平王時，有散樂一部，定韋后之難，頗有預謀者，及即位，命寧王藩邸樂，以元太常，以角優劣，且羈縻之。」《教坊記》也說：「玄宗之在藩邸，有散樂一部，戢定妖氛，頗籍其力，及層糜之。」

當時的散樂百戲十分盛行，遍及各地，「征聲遍於鄭、衛，衒色矜於燕趙，廣場角抵，長袖風從，聚而觀之，浸以成俗。」於是玄宗先後兩次，禁斷散樂放任自流的現象。第一次在開元二年八月。詔曰：「眷茲伎樂，事切驕淫，傷風害政，莫斯為政，既違令式，尤宜禁斷。」第二次在同年十月，詔曰：「散樂巡村，特宜禁斷，如有犯者，並容止主人及村正，決三十。所由官附考奏，其散樂人，仍遞送本貫，入重役。」

玄宗並非厭惡散樂，而是擔心散樂人鬧事，所以要羈縻之，宮中的散樂人，則「置教坊於禁中以處。」《通鑒》說：「舊制，雅俗之樂皆屬太常，上精曉音律，以太常禮樂之司，不應曲雜伎，乃更置左右教坊，以敎俗樂，命右驍衛將軍范及為之使。」故唐代的散樂，並沒有因禁令而衰落，相反，由於集中管理，人材濟濟於一堂，更便於技藝的交流和

提高。

每逢節慶和招待外賓，宮中常舉辦盛大的散樂百戲表演，常見的是「設酺」演出。

「酺」是宴會的名稱，「設」為搭台之義。「設酺」以演出節目為主，飲食次之。有時，不擺酒肉菜餚，稱「觀酺」。大酺之日，欽賜臣民飲酒歌舞，又名為「賜酺」。故曰：

「唐無酺禁，亦賜酺者，蓋聚作伎樂，高年賜酒面也。」《舊唐書》載：「（中宗）與近臣觀宮女大酺」。《新唐書》載：「證聖元年，武后御端門，觀酺。」陳鴻祖《東城父志傳》說：「（千秋歲）賜天下牛酒，樂三日，命之曰酺，以為常也，大合樂於宮中。」

唐代設酺，按照慣例，洛陽於京城端門外的天津橋上舉辦；長安於興慶宮西南的勤政樓舉行。天津橋是跨洛河連接皇城與街市的地方，路面開闊便於集會，而勤政樓是高臺建築，一面向宮內，一面朝廣場，又稱「花萼樓」，選擇此類有內有外的地方，舉辦盛大的歌舞百戲盛會，既可保持皇室的威嚴氣派，又便於普通百姓參加，與民同樂。故「漢武時，於天津橋南，設帳殿，酺三日。」「玄宗在東都大酺於五鳳樓下，命三百里縣令、刺史，率其聲樂來赴闕看，或請令較其勝負而賞罰焉。」

洛陽酺日的演出，是散樂百戲的大會演，各地爭送節目，競相攀比，元魯山派出的幾十名藝人，服飾華麗，「連袂而歌」；河內守令的幾百名藝人，分乘多輛彩飾大車，牽引大車的轅牛，蒙著「犀象形狀」的獸皮，令「觀者駭目」。張祜作《大酺樂》云：

車駕東來值太平，大酺三日洛陽城。
小兒一伎竿頭絕，天下傳呼萬歲聲。

陳子昂《洛陽觀酺應制》詩云：

　　垂衣受金冊，張樂宴瑤台。

　　雲鳳休徵滿，魚龍雜戲來。

　　長安設酺宴請外賓的演出，更其講究。花萼樓內外裝飾一新，「昧爽陳仗，盛列旗幟，或被金甲，或衣短後繡袍，太常陳樂，衛尉張幕。」「諸蕃酋長就食，郡邑教坊大陳：山車、旱船、尋橦、走索、丸劍、角抵、戲馬、鬥雞。」又「令宮嬪數百，珠飾翠，衣錦繡，自帷內外，擊雷鼓為《破陣》、《太平》、《上元》等樂，又引大象犀牛，入場舞拜。」鄭處誨《明皇雜錄》說：「每正月望夜，又御勤政樓作樂，正官戚里，並設看樓觀之，夜闌，遣宮嬪於樓前歌舞，何其盛也。」

　　唐代的散樂百戲，多達一百餘種，其中不乏雜舞的表演，如車輪舞、跳劍、跳丸舞、丹珠舞、透飛梯舞、弄椀珠舞、槃舞、繩舞、疊置伎等，合舞的精妙者難以勝數。

　　《竿戲》是唐代絕伎之一，花樣新穎，驚險奇絕，可謂居百戲之首，其中揉合有多種舞蹈技巧。《教坊記》載：「教坊一小兒，劬斗絕倫，乃衣以彩繪，梳洗，雜於內伎中上。少頃，緣長竿上，倒立，尋復去手，久之，垂竿抱竿，翻身而下。」開元年間，被稱為王大娘者，於勤政樓前表演「戴竿」，竿長百尺，上設傚仙境而製的木山，演員「出入於其間歌舞不輟。」當時，十歲的神童劉晏，和玄宗、貴妃一起觀看表演，奉命即席賦詩

曰：

樓前百戲競爭新，唯有長竿妙入神。

誰謂綺羅翻有力，猶自嫌輕更著人。

敬宗年間，有一名樂伎高手名石火胡，她調教出的數名女童，能於高竿上，舞破陣樂，跳渾脫舞。《杜陽雜編》說：「上降日，大張音樂，集天下百戲於殿前。時有伎女石火胡，本幽州人也，絜養女五人，才八、九歲，於百尺竿上張弓弦五條，令五人各居一條之上，衣五色衣，執戟持戈舞《破陣樂》曲。俯仰來去，越節如飛，是時，觀者目眩心怯。」又說：「火胡立於十重朱畫床子上，令諸女迭踏，以至半空，手中皆執五彩小織，床子大者始一尺餘，俄而手足齊舉，為之踏《渾脫》，歌呼抑揚，若履平地。」

許多詩人對此種神奇的表演大加讚譽。王建《尋橦歌》云：

毛梳短髻下金鈿，紅帽青巾各一邊。

身輕足捷勝男子，繞竿回面爭先緣。

大竿百尺擎不起，裊裊半在青雲裏。

纖腰女兒不動容，戴行直舞一曲終。

顧況的《險竿歌》云：

宛陵女兒擘飛手，長竿橫空上下走。

已能輕險若平地，豈肯身為一家婦。

宛陵將士天下雄，一下定卻長梢弓。

翻身掛影姿騰蹋，反縮頭髻盤旋風。

盤旋風，撇飛鳥，驚猿遠，樹枝裏。

頭上不聞打鼓時，手蹉腳跌蜘蛛絲。

忽雷掣斷流星尾，曈眽划破蚩尤旗。

若不隨仙作仙女，即應嫁賊生賊兒。

．．．．．．．．．

唐代的馬戲甚為發達，舉國上下，樂此不倦。表演者「翹趾金鞍之上，電去而都閑，委身玉鐙之旁，風驚而詭譎。」觀看者「都人士女雜沓繽紛，或側肩以馳見，或奔躍以樂聞，眾觀迭改，群心如待。」而《馬舞》更是宮廷盛典中不可少的節目。《明皇雜錄遺補》載：「玄宗嘗命教舞馬四百蹄，各為左右，分為部目，為某家寵，某家驕。時塞外亦有善馬來貢者，上俾之教習，無不曲盡其妙。」起初每逢千秋節，即於勤政樓下表演，以後賜宴設酺亦演出，並常用作綜合文藝演出的壓軸戲。

舞馬的裝飾華麗，樂舞相雜，衣以文繡，絡以金鈴，飾其鬃鬣間雜珠玉，作傾杯曲凡數十疊，舞馬皆奮首鼓尾，縱橫應節，「隨歌鼓而電驚，逐丸劍而飆馳。」張說作《傾杯樂》三首，其一云：

四河河平樂。

足踏天庭鼓舞，心將帝樂蹒跚。

聖君出震應籙，神馬浮河獻圖。

又作《舞馬千秋萬歲》三首，詞云：

「金秋誕聖千秋節，玉體還分萬壽觴。

試聽紫騮歌樂府，何如騄驥舞華岡。

連蹇勢出魚龍變，蹊踱驕生鳥獸行。

歲歲相傳指樹日，翩翩來伴慶雲翔。」

「聖皇至德與天齊，天馬來儀自海西。

腕足徐行拜兩膝，繁驕不進踏千蹄。

鬖髿奮鬣時蹲踏，鼓怒驤身忽上躋。

更有銜杯終宴曲，垂頭掉尾醉如泥。」

「遠聽明君愛逸才，玉鞭金翅引龍媒。

不因茲白人間有，定是飛黃天上來。

影弄日華相照耀，噴含六色卻徘徊。

莫言闋下桃花舞，別有河中蘭葉開。」

從詩歌可領略宮中舞馬，技藝和編排的精妙，樂工衣以淡黃衫，文玉帶，數十環立，皆妙齡姿美者，而於馬上表演者，個個身手矯健，其中，《舞馬登床》的節目，令人驚嘆。場上置高搭的畫床，演員要乘馬而上，抃轉如飛，下面又有演員將畫床連同人、馬一塊舉起的表演。鄭嵎賦詩曰：

馬知舞徹下床榻，人惜曲終更羽衣。

都盧尋橦誠齷齪，公孫劍伎方神奇。

花萼樓南大合樂，八音九奏鸞來儀。

千秋御節在八月，會同萬國朝華夷。

唐代的後期，宮中散樂盛極而衰，安祿山攻克洛陽，又入長安，「全攄府庫兵甲、文物、圖籍、宜春、雲韶……以車輦樂器及歌舞衣服，」又強迫樂伎「遣入洛陽，復散於北。向時之盛掃地矣。」安祿山喜好歌舞，他入京城後「尤致意於樂工，求訪頗切，不旬

日間，獲梨園弟子數百人。」可是這批樂人很有骨氣，不甘心迎奉叛賊，在一次凝碧池畔

的演出中，有的伎人慘遭殺害。《安祿山事蹟》載：「樂既作，梨園弟子皆不覺欷歔，相

視泣下。群賊露刃持滿以脅之，而悲不自勝。樂工雷海青者，投樂器於地，西向慟哭。賊

乃縛海青，於戲馬台支解，以示樂人，聞之無不傷痛。」至德二年，肅宗收復兩京，樂舞

多闕，延至代宗永泰年間，才有所恢復。

晚唐的幾屆皇帝，也都愛好散樂。「敬宗御三殿，觀角抵之戲，一更三點方罷。」

「宣宗每宴群臣，備百戲，帝制新曲，教女伶數百人，衣珠翠緹繡，連袂而歌。」懿宗的

「諸王多習音聲，天子幸其院，則迎駕奏樂。」「僖宗弱冠登位，為宦者所狎，常蹴鞠、

鬥雞、敗遊、微行內園，恒排角抵之徒，以備卒召。」昭宗逃難，跟隨者有二百名角抵百

戲藝人。但由於社會動亂，中央政府的財政日趨拮据，散樂百戲的規模已難於和盛唐時相

比，而各個地方和軍鎮中卻頗為興盛，「諸道方鎮，下至州縣軍鎮，皆置音樂，以為歡

娛。」其割據者甚至僭越用皇家的樂舞儀衛。連皇帝都屈尊到軍中觀樂。《新唐書》載，

元和十五年二月，穆宗「觀俳優百戲於丹鳳樓，又觀角抵及雜戲於左神策軍，日昃而罷

又自六月以後，凡三日一幸左右軍，及御宸暉九仙等門，觀角抵雜戲。」咸通年間，懿宗

「每歲櫻桃熟時，兩軍盛陳歌樂倡優百戲，水陸俱備。」宋王仁裕《玉堂閒話》說：「僖

宗李儇，光啓年中，左神策軍伎王卞出鎮振武，置宴，樂戲既畢，乃命角抵。」

唐代的歌舞百戲，在民間設有「戲場」。《太平廣記》於引文中說：「青州大設亦可

看也」。「看人喧闐，滿庭即見無比，設廳、戲場、局筵、隊仗、音樂、百戲、樓閣、車

棚，無不精審。」《敦煌曲、皇帝感》云：「新歌舊曲遍州鄉，未聞典籍入歌場。」元稹

亦有詩說：「騰踏遊江舫，攀援看樂棚。」這些演出場所，大都設在露天或行人易聚集

處，為固定或半固定的戲場。

瓦舍勾欄是宋代商業繁榮的特色，而唐代已見端倪，名之為「河市」。劉攽《中山詩

話》說：「世語優人為『河東樂』，說者謂南部都石駙馬家樂甚盛，詆誚南市中樂人，非

也。蓋唐元和時《燕吳行役記》，其中已有『河市』字，大抵不隸軍籍而在河市者，散樂

為也。」張寧題詠《唐人勾欄圖》云：

君不聞，天寶年中樂聲伎，歌舞排場遑新戲。

教坊門外揭牌名，錦繡勾欄如鼎沸。

初看散樂起家門，衣袖郎當骨格存。

咬文嚼字瀾翻舌，勾引春風入座溫。

年少書生果誰氏，弄假成真太相似。

右呼左鬧只有如，博帶峨冠竟誰是。

眾中突出浮老狂，東涂西抹何狼狙。

解令笑者變成哭，直教閒處翻成忙。

粉頭行首臨後出，眼角生嬌眉弄色。

從前人物空自嘩，一顧廣場皆寂寞。

陣中摑鼓外擊鑼，初來隊子後插科。

朱衣畫袂紛相劇，文身供面森前儺。

拿生院本真足數，觸劍吞刀並吐火。

千奇百巧忽不前，滿地桃花細腰舞。

酒家食店擁娼樓，玉壺翠釜蒸饅頭。

稠人廣座日卓舞，捧盞擎柈爭勸酬。

眼中不類心中事，嬉笑相同飽饑異。

世間萬事皆如此，何必勾欄看樂工。

　唐代的史書，未見有勾欄的記載，張寧是明代人，詩中所寫可能附會有宋以後的景象，但「河市」之處的戲場，實爲後代勾欄瓦舍伎藝的濫觴。

　唐代有名的戲場，大都設於寺廟，寺廟演出歌舞百戲，既用以娛神，又是招徠信徒，傳播教義的手段。錢易《南部新書》說：「長安戲場多集慈恩，戲以娛神，小者在青龍，其次在荐福、永壽，尼講盛於保唐，名德聚之安國，士大夫之家，入道盡在咸宜。」宋璟《請停伏內音樂奏》曰：「十月十四日、十五日，承前諸寺觀多動音聲，擬相誇鬥，官人、百姓或有縛縛。」敦煌寺院遺書寫卷中亦有記載，如「清風鳴金鐸之聲，白鶴沐玉毫之舞。果辱疑笑，演花勾於花台。」「十四日支與王建鐸隊舞額子粗紙壹切。」等，表明寺院不僅演出《花舞》、《鶴舞》等世俗舞蹈，而且設有常年表演的歌舞班子。《通鑒》載，宣宗之

女，萬壽公主嫁給起居郎鄭顥，大中二年十二月，小叔小鄭顗得重病，危在旦夕，「上遣

使視之還。問『公主何在？』曰：『在慈恩寺觀戲場』。」宣帝聽後生氣地說：「豈有小

郎病，不往視，乃觀戲乎！」

佛教的樂舞，自漢代由西域傳入，經南北朝大力提倡，至唐代形成完備的中國佛教樂

舞系統。其中有用於寺院演出的「佛曲」，用於課誦經文的「唄贊」，以及中唐極為昌盛

的「俗講」。《唐會要》、《羯鼓錄》等史書，收錄佛曲的名目，有《散花》、《大燃

燈》、《婆羅門》、《舍利佛》等，計七十餘種，其中大多數可伴以舞蹈，僅太樂署常用

的佛曲，至少在三十曲以上。以宗教為題材的樂舞很多，唐懿宗李漼，篤信佛教，在位期

間，大興寺院，咸通年間，製成安國寺，令李可及編製《四方菩薩蠻舞》，於開寺的迎佛

儀式上演出。

《四方菩薩蠻舞》，亦稱「菩薩蠻」。其淵源，說法不一，《唐音癸籤》說，為驃國

之樂，《杜陽雜編》云，係女蠻國之樂，「其國人危髻金冠，瓔珞被體，故謂之菩薩，當

時倡優遂製菩薩蠻曲，文士亦往往聲其詞。」清人倪蛻《滇小記》則說，是南詔之樂，

「唐開元中，南詔入貢，危髻金冠，瓔珞被體，故號菩薩蠻，因以製曲。」各種記載表明

樂舞的基調是由外地傳來，李可及可能參照其樂重新構思，而創作出優美的女子群舞。這

個舞蹈在宮中演出時，「結彩為寺」，數百名宮女，猶若仙子，翩翩起舞，其形「如佛隆

生」，既典雅美妙，又莊嚴虔誠，體現了以歌舞禮佛和供人觀賞的宗旨。

唐人極為尊崇道教，因為道教始祖與唐代宗室同姓，故奉老子為玄元皇帝，並設道

館，建道校，僅長安一地，即有道觀三十餘所，許多妃嬪、宮女被送入道觀，貴妃楊玉環曾被度爲玉眞觀女道士，宰相李林甫等大臣家院中設有道觀，李白、賀知章等著名的文人學士也都崇道入道。於是，道觀一時成爲歌舞人才集聚之所。王建《道宮人入道》詩云：

休梳叢鬢洗紅妝，頭戴芙蓉未出央。
弟子抄將歌遍疊，宮人分散舞衣裳。
問師初得經中字，入靜猶燒內里香。
發願蓬萊見王母，卻歸人世施仙方。

盧綸《過玉貞公主影殿》詩，寫安國觀中來自皇家上陽宮的女道士云：

夕照臨窗起暗塵，青松繞殿不知春。
君看白髮誦經者，半是宮中歌舞人。

唐德宗時期，宮中有一名姓蕭的內伎，善柘枝舞，以後出家爲女道士，雖年老而風韻不減。許渾《贈蕭鍊師》詩序說：

「鍊師，貞元初，自梨園選爲內伎，善舞《柘枝》，宮中莫有倫比者，寵錫甚厚。及駕幸奉天，以病不獲隨輦，遂失所止。治復宮闕，上頗懷其藝，求之浹日，得於人間。後

聞神仙之事，謂長生可致，乞奉黃名，上許之，詔居嵩南洞清觀。迨立八十餘矣，雪映花顏與者無異。」

各種道調曲於唐宮的演奏中，處於優先的地位，玄宗「方寢喜神仙之事」，詔道士司馬承禎製《玄眞道曲》，茅山道士李含光製《大羅天曲》，工部侍郎賀知辛製《紫清上聖道曲》。太清宮建成，太常卿韋紹製《景雲》、《九眞》、《紫極》、《小長壽》、《承天》、《順天樂》六曲以獻。玄宗本人亦嘗親製道曲，著名者有《霓裳羽衣》、《降眞召仙之曲》、《紫微送仙之曲》、《紫微八卦舞》等。

唐代宮廷中，每年除夕，仍保持著盛大的驅儺儀式，屆時，「方相氏」身披熊皮，頭戴假面，黃金四目，執戈揚盾，領頭巡遊，舞蹈喝喝；「執事」十二人皆穿紅衣，披朱髮，手舞麻鞭，呼號跳踏指揮；又有五百名少年「侲子」，狂舞亂跳，隨聲應和。而民間流行的驅儺和娛神舞蹈，雖然仍具有宗教神祕的色彩，但其內容已接近世人的生活，反映出民衆的願望。王建《賽神曲》云：

　　男抱琵琶女作舞，主人再拜聽神語。
　　新婦上酒勿辭勤，俠爾舅姑無所苦。
　　……
　　但願牛羊滿家宅，十月報賽南山神。

王維《涼州郊外遊望》詩云：

歌舞散靈衣，荒哉舊風俗。

南有漢王祠，終朝走巫祝。

百姓以歌舞祀神以求福祉，這種心情在敦煌遺書的舞詞中，表達得十分直率，「盡情歌舞樂神祇，歌舞不緣別餘事，伏願大王乞一個兒。」可以想像表演者在神佛前虔誠狂舞的情景，目的是為了求得子嗣。娛神歌舞的主角是巫覡，他們所表演的動作，多採自世俗舞蹈，杜甫《南池》詩云：

日落風聲廟門外，幾人連踏竹枝還。

荊楚脈脈傳神語，野老婆娑起醉顏。

劉禹錫《陽山觀廟賽神》云：

紛紛醉舞踏衣裳，把酒路旁勸行告。

青年無風水復碧，龍馬上鞍牛服軛。

野老才三戶，邊村少四鄰。

婆娑依里社，簫鼓賽田神。

灑酒澆當狗，焚香拜木人。

女巫紛屢舞，羅襪自生塵。

巫祝祀神歌舞遍及各地，尤以久旱求雨最爲興盛。唐人皇甫冉說：「吳楚之俗與巴蜀同風，日見歌舞祀者，問其故，答曰：及夏不雨，慮將無年。」裴諿《儲潭廟》詩云：

老農老圃望天雨，儲潭之神可致雨。

質明齋服躬往奠，牢體豐潔精誠舉。

女巫紛紛堂下舞，色以授兮意似予。

李約《觀祈雨》描繪民衆在大旱之年，舞龍求雨的情景云：

桑條無葉土生煙，簫管迎龍水廟前。

朱門幾處看歌舞，猶恐春陰咽管弦。

巫祝之風給社會造成很大損害，歷代賢臣明君皆極力革除之。《舊唐書》載：浙西觀察使李德裕，因「江嶺之間信巫祝，惑鬼怪，有父母兄弟屬疾者，舉室棄之而去。德裕欲

變其風，擇鄉人之有識者，諭之以言，繩之以法，數年之間，弊風頓革，屬郊祠廟，按方志前代名臣賢后則祠之，四郡之內，除淫祠一千一百所。」這種嚴屬措施，使巫風在一時一地得以收斂，卻難於根絕，但隨著經濟文化的發達，其性質有所變化，漸漸偏重於娛樂方面的表演，孟郊《弦歌行》的記述，即是扮演神鬼人物的一場歌舞鬧劇，極富喜劇色彩，詩云：

驅儺擊鼓吹長笛，疫鬼染面惟齒白。

暗中崒崒揇茅鞭，裸足朱褌行戚戚。

相顧笑聲衝庭燎，桃弧射矢時獨叫。

唐代還有一種盛行於各地的表演形式，名為《合生》，最初由西域傳入，以通俗的歌詞唱述人物故事，並穿插舞蹈的表演。中宗年間在宮中演出，很受歡迎。《新唐書・武平一傳》載：「妖伎胡人，街童市子，或言妃主情貌，或列王公名質，詠歌蹈舞，號曰《合生》。」高承《事物紀原》也引用說：「比來妖伎胡人，於御座之前，或言妃主情貌，或列王公名質，詠歌舞蹈，名曰《合生》。始自王公，稍及閭巷，即《合生》之原，起於唐中宗時也，今人亦謂之唱題目。」唐人的「合生」歌舞，逐漸向以說唱為主發展，南宋洪邁《夷堅誌》說：「江浙間路伎伶女有慧黠知文墨，能於廊上指物題詠，應命輒成者，謂

之《合生》，其滑稽含玩諷者，謂之《喬合生》。」

第八節　舞蹈的輸入和輸出

唐代國力強盛，四方嚮往和依附，中外和各族政治、經濟、文化交流頻繁，舞蹈的傳播和融匯亦進入鼎盛時期。盛唐年間，中國和世界上三百多個古國有交往，貞觀三年，內外域內遷的人口逾一百二十萬。都城長安，布局精縝規模宏大，是世界性的大都會，「九天閶闔開宮殿，萬國衣冠拜冕旒」，各國使節、就學王子、商賈、移民，紛至沓來。舞蹈的品種、風格，隨之不斷得到補充和發展。

據《舊唐書》、《新唐書》、《唐會要》等史書記載，武德年間，突厥始畢可汗咄吉，派使臣骨祿勤到長安，林邑王范梵志派使臣獻方物；高祖皆設九部樂宴請之；貞觀年間，百濟樂人來唐，新羅獻女樂二人；西國五婆門到京師，善演音樂、祝術、雜戲；咸亨、開元、天寶年間，外邦獻舞之舉最盛，室利佛逝（今印尼蘇門答臘地區）多次遣使獻侏儒及歌舞，康國獻侏儒及胡旋女，米國獻舞筵、獅子、胡旋女，識匿獻胡旋女，史國君主忽必烈來朝獻舞之，骨咄王頡利發入朝獻女樂，波斯王也多次派人來獻火毛繡舞筵、長毛繡舞筵等；玄宗朝，高仙芝破小勃律後，唐帝國的聲威更加顯赫，西方四十餘國，相繼來朝祝賀和入貢；貞元年間，信使和獻樂亦絡繹不絕。

唐代外國和邊民進獻樂舞的活動，以中亞昭武九姓國最為頻繁，而規模盛大者，當推

《南詔奉聖樂》和《驃國樂》。

南詔是雲南地區的古國，烏蠻別種，哀牢夷的後裔，亦稱「鶴柘」、「陽劍」、「龍尾」等名。當時的雲南，居住著烏蠻、白蠻等民族，先後建立「樣備詔」、「越析詔」、「浪穹詔」、「邆賧詔」、「施浪詔」、「蒙舍詔」等六國，「詔」是大酋長之意。五詔及河蠻部常棄唐依附吐蕃，南詔則傾向唐室，因而得到唐朝的支持，玄宗年間，統一六詔，成立以西洱河地區爲中心的南詔國，玄宗特賜南詔皮邏閣爲「蒙歸義」，册封爲雲南王，又授予其孫鳳伽異以鴻臚少卿的官位，妻以宗女，並賜龜茲樂一部。天寶以後，唐邊鎮吏治腐敗，南詔隨吐蕃叛唐，至德宗即位，韋皋任劍南節度使，「撫諸蠻有威惠」，南詔復歸來歸。貞元九年，南詔遣使和韋皋商議，欲向唐王獻「夷中歌」。貞元十年，德宗派祠部郎中兼御史中承袁滋爲特使，册封異牟尋爲南詔王。貞元十四年，南詔子弟多人，到成都學習。貞元十六年，經過數年的準備，南詔樂人在韋皋的主持指導下，創作出一部大型的樂舞，名《南詔奉聖樂》。此樂舞形式多樣，氣派宏大，有獨唱、合唱，男子獨舞、群舞，女子獨舞、群舞，可謂將南詔及西南邊民土樂、西域胡樂和中原漢樂融合於一體的表演。獻樂之時，韋皋親自帶領西南八個古國的使者一同入京，不僅將邊樂傳入中原，而且對於民族和解，國家統一，有著偉大的意義。

據《新唐書·禮樂志》、《南蠻傳》介紹，《南詔奉聖樂》用正樂黃鐘之均，宮徵一變，象西南順服；角羽終變，象戎夷的革心。舞六成，樂工六十四人，贊引二人，序曲二十八疊，舞人十六，執羽翟，四人爲一列。舞「南」字，唱《聖主無爲化》歌；舞「詔」

字，唱《南詔奉天樂》歌；舞「奉」字，唱《海宇脩文化》歌；舞「聖」字，唱《雨露覃

無外》歌；舞「樂」字，唱《闢土丁零塞》歌。

舞者初定，執羽、簫、鼓等，奏散序一疊，次奏第二疊四行，贊引以序入將終。這

時，舞場四隅，響起雷鼓聲，舞者皆拜，至金聲作而起，執羽稽首，表示朝覲的動作。每

次跪拜，均節以鉦鼓。

舞蹈行進中，次奏拍序一疊，舞者分左右蹈舞。每四拍，作揖羽、稽首等動作；拍

終，舞者拜；復奏一疊，蹈舞作擊掌揖拜動作，成一字，字成，偏終，舞者北面跪歌，導

以絲竹。歌已，俯伏，鉦復作，又揖舞另一字。在作字舞時，惟舞「聖」字詞末，舞者皆

恭揖，以明奉聖之意，其他南、詔、奉、樂各字的動作相同。每一字，曲三疊，名為五

成。五個字先後舞成後，樂舞進入快節奏，急奏一疊，隊形大變，高潮迭起，四十八人分

行，罄折，形成數個短行列，象徵將臣的禦邊也。

字舞後，舞者十六人，分成四列，舞《辟四門之舞》，遂舞入偏兩疊，並與鼓吹合

節。其動作是：進舞三，退舞三，以象三才，三統。舞終皆稽首逡巡。接著表演《億萬

壽》獨舞，舞中唱具有濃郁地方色彩的「天南滇越俗」四章，歌舞七疊六成而終。其意義

是藩國向皇帝朝賀，七者火之成數，象天子南面生成之恩；六者坤數，象西南向化。

參加《南詔奉聖樂》演出的人員衆多，「凡樂器三十種，工百九十六人，分四部：一

龜茲部，二大鼓部，三胡部，四軍樂部。」其中：

龜茲部樂工八十八人，分四列，屬舞筵四隅，以合節鼓。所用樂器有：羯鼓、揩鼓、

腰鼓、雞婁鼓、短笛、大小篳篥、拍板皆八、長短笛、橫笛、方響、大銅鈸、貝皆四。

大鼓部樂工二十四人，以四爲列，位居龜茲部前。

胡部樂工七十二人，服南詔服，立《關四門》舞筵四隅，節拜合樂。所用樂器有：金鐃、金鐸各二，掆鼓、金鉦皆四。鼓金飾，蓋垂流蘇。又有十六人畫半臂，執掆鼓，四人爲列。

舞人服南詔衣，絳裙襦，黑頭囊，金佉苴，畫皮靴，首飾抹額冠，金寶花鬘，襦上復加畫半臂，執羽翟舞。

南詔奉聖樂的隊形、動作、舞具、樂器以及服飾，都含有象徵的意義：「舞者俯伏，以象朝拜；裙襦，畫鳥獸草木，文以八綵雜華，以象庶物成逐；葆羽四垂，以象天無不覆；方正布位，以象地無不載；分四列，以象四氣；舞爲五字，以象五行；秉羽翟，以象文德；節鼓以象號令遠布；振以鐸，明采詩之；用龜茲等樂，以象遠夷悅服；鉦鼓，則古者振旅獻捷之樂也。」

《南詔奉聖樂》所用樂律，「黃鍾，君聲，配運爲土，明土德之常盛；黃鍾得乾初九，自爲其宮，則林鍾四律，以正聲應之，象大君南面提天統於上，乾道明也；林鍾得坤初六，其位西南，西南感至化於下，坤體順也；太簇得乾九二，是爲人統，天地正而三才通，故次應以太簇；三才既通，南呂復以羽聲應之；南呂西，西方金也，羽北方水也，金水悅而應乎時，以象西戎、北狄悅服，然後姑洗以角音終之。姑，故也；洗，澆也，以象南詔背吐蕃歸化，洗過日新也。」

《南詔奉聖樂》的編排，以不同的調式，五音異用，獨唱殊音，復述五均譜，分金石

之節奏，其演出形式為：

黃鍾宮之宮，軍士歌《奉聖樂》者用之。舞人先服南詔衣，秉翟俯伏拜抃，先後舞成

南、詔、奉、聖、樂五字，唱詞五段，唱到第五段，舞者皆換南方朝天之服，絳色七節襦

袖，節有青標排衿，以象鳥翼。

太簇商之宮，女子歌《奉聖樂》者用之，合以管弦。若奏庭下，則獨舞一曲。樂用龜

茲鼓笛各四部，與胡部等合作。琵琶、簫、箜篌皆八，大小篳篥、箏、五弦琵琶、長笛、

短笛、方響各四，居龜茲部前次。貝一人，大鼓十二分左右，餘皆坐。

姑洗角之宮，應古律林鍾為徵宮，女子歌《奉聖樂》者用之。舞者六十四人，飾羅彩

襦袖，間以八綵曳雲花履，首飾雙鳳八卦綵雲花鬟，執羽為拜抃之節，以林鍾當地統，象

歲功備萬物成也。雙鳳、明律呂之和也。八卦，明還相為用也。綵雲，象氣也。花鬟，象

冠也。合奉聖樂三字，唱詞三，表天下懷聖也。小女子字舞，則碧色襦袖，象角音主木。

首飾異卦，應姑洗之氣，以六人略後，象六合一心也。樂用龜茲胡部，其鉦扛鐃鐸，皆覆

以綵，蓋飾以花跌，上陣錦綺，垂流蘇。按《瑞圖》曰：王者有道，則儀鳳在鼓。故羽葆

鼓棲以鳳凰鉦，棲孔雀，鐃集以翔鷺，鉦捫頂足，又飾南方鳥獸，明澤及飛走翔伏。方

鉦、捫、鐃、鐸皆二人執擊之。貝及大鼓工伎之數，與軍士《奉聖樂》同，而加鼓笛。

林鍾徵之宮，斂拍單聲奏《奉聖樂》，丈夫一人獨舞。樂用龜茲，鼓笛每色四人。方

響二，置龜茲部前。二隅有金鉦，中植金鐸二、貝二、鈴鼓二，大鼓十二分左右。

南呂羽之宮，應古律黃鍾爲君之宮。樂用古黃鍾，方響一、大琵琶、五弦琵琶、大箜篌、倍黃鍾、篳篥、小篳篥、竽、笙、塤、箎、揚箏、軋箏、黃鍾、簫、笛、倍笛、節鼓、拍板等工皆一人，坐奏之。絲竹緩作，一人獨唱，歌工復通唱軍士《奉聖樂》詞。

《南詔奉聖樂》繁雜精深，有著較高的藝術水準，又符合禮儀，故受到唐朝廷的重視，《新唐書・禮樂志》說：德宗於麟德殿觀賞此樂舞後，留作宮中的保留節目，「以授太常工人，自是，殿廷宴則立奏，宮中則坐奏。」

繼南詔之後，驃國國王雍羌，於貞元十八年（新唐書作貞元十七年），派其弟悉利移城主舒難陀，向唐朝「獻其國樂」。驃國即今之緬甸，漢代稱「朱波」。其聲其樂皆與中國不同，經「五釋」方被唐人所瞭解，樂舞隊入華後先去成都，「韋皋復譜次其聲，又圖其舞容、樂器以獻。」經過韋皋的審查和修訂，使樂舞既符合唐王朝的規矩，又盡量保持原來的民族風貌。

《驃國樂》的樂器，共二十種，亦分八音，但其形製和音調頗具特色，詳見下表：

《驃國樂》樂工三十五名，皆崑崙人。《新唐書》說：「自林邑以南，皆捲髮黑身，通號爲『崑崙』。」屬馬來人種，其服飾：「絳氈，朝霞爲蔽膝，謂之祗裸。兩肩加朝霞，絡腋，足、臂有金寶鐶釧。冠金冠。左右珥璫，條貫花鬘，珥雙簹，散以毱。」皆作本族裝扮。

驃國人崇信佛教，其樂舞帶有濃郁的宗教色彩。驃國樂的內容，多取自佛經。《文獻通考》說：「其國與天竺相近，故樂多演釋氏經論之詞。」其樂凡十二：

驃國樂所用的樂器

金樂：鈴鼓、鐵板二，皆節條紛，以花氈縷爲蘂。

貝樂：螺貝四，大小不一，皆節以條紛。

絲樂：鳳首箜篌二，鼉首箏二，龍首琵琶一，雲頭琵琶一，大匏琴二，小匏琴二，以上皆多藻飾，獨弦匏琴一。

竹樂：橫笛二，兩頭笛二。

匏樂：大匏笙二，小匏笙二，管形如鳳翼。

革樂：三面鼓二，小鼓四，皆多藻飾。

牙樂：牙笙、穿匏達本漆之上，植二象牙代管，雙簧皆應姑洗。

角樂：三角笙、兩角笙，穿匏達本漆之上，植三牛角及二牛角，簧應姑洗，匏以彩飾。

沒馱彌：譯名《佛印》。國人及天竺歌以事王也。係序幕中用於祝頌的歌舞。

囃莽：譯名《讚婆羅花》。國人以花為衣，能淨其身也。係讚美花衣的歌舞。

答都美：譯名《白鴿》。美其飛止遂情也。是模倣飛鳥的歌舞。

蘇謾底哩：譯名《白鶴遊》。謂翔則摩空，行則徐步也。係模擬鶴鳥姿態的歌舞。

來乃：譯名《鬥羊勝》。昔有人見二羊鬥海岸，強者則見，弱者入山，時人謂之「來乃」，來乃者勝勢也。係摹擬兩羊相鬥姿態的歌舞。

彌思彌：譯名《龍首獨琴》。此一弦而五音備，象王一德，以畜萬邦也。係獨琴演奏之曲。

挈覽詩：譯名《禪定》。謂離俗寂靜也。是體現佛家禪規的表演。

以上七曲，皆律應黃鍾商。

遏思略：譯名《甘蔗王》。謂佛教民，如蔗之甘，皆悅其味也。係虔誠頌佛的歌舞。

桃臺：譯名《孔雀王》。謂毛彩光華也。係摹擬孔雀姿態的歌舞。

口口：譯名《野鵝》。謂飛止必雙，徒侶畢會也。係倣效野禽習性的歌舞。

龍聰網摩：譯名《宴樂》，謂時康宴會嘉也。

扈邪：譯名《滌煩》。謂時滌煩悶，以此適情也。亦作《笙舞》。

以上五曲，律應黃鍾兩均，黃鍾商伊超調和林鍾商小植調。

《驃國樂》的舞容隨曲，用舞人或二、或四、或六、或八、或十不等，演員皆珠帽，拜首稽首以終節，舞蹈的動作對稱，以手勢見長，「每為曲，皆齊聲唱，各以兩齊斂為赴

節之狀，一低一仰，未嘗不相對，有類中國柘枝舞焉。」舞蹈中「威風族舉，丹鶴群翔。

環合聚散，將軒如止。促度應節，屈伸若飛。風生幢幢，氣逸竿削。俯僂擎跪，前後有

聲。周流萬變。長袖修袂，拂面約身。」其風格新穎，節奏鮮明，令人神往。許多詩人觀賞

「大抵皆夷狄之器，其聲曲不隸於有司」，不予重視，也沒有列入樂部。朝廷因其

後，亦褒貶不一。白居易《驃國樂》詩云：

珠纓炫轉星宿搖，花鬘抖擻攏蛇動。

玉螺一吹椎髻聳，銅鼓一擊文身踊。

胡直鈞《太常觀閱驃國新樂》詩云：

異音來驃國，初被奉常人。

才可宮商辨，殊驚拍擊新。

轉規回繡面，曲折動文身。

舒散隨鸞吹，喧呼雜鳥春。

元稹的《驃國樂》詩則有所菲薄：

驄之樂器頭象馳，音聲不合十二和。

促舞跳踏筋節動，繁詞變亂名字訛。

千彈萬唱皆咽咽，左旋右舞空偲偲。

《扶南樂》，早在隋代，煬帝平林邑國，曾獲扶南工人及匏琴等，因陋不可用，「以天竺樂轉寫其聲而不齒於樂部」。唐代繼承此樂舞，武德、貞觀年間，扶南人兩次入朝，可能亦獻有樂舞，經補充改編，必然大爲豐富，故唐代一度將其列爲十部樂之一，以後又作爲十四國之樂，於宴會中演出。扶南人「黑身鬈髮，跣行。」而王維的《扶南曲》卻有「羞從面色起，嬌逐語聲來」等句，是描寫女子的獨舞和雙人舞，可能是經過改編的扶南樂，曲詞其一云：

掌上清絃動，堂前綺席陳。

齊頭盧女曲，雙舞洛陽人。

傾國徒相看，寧知心所親。

《百濟樂》，是朝鮮半島上古百濟國的樂舞，可能與高麗的樂舞有類似之處。南北朝時期，劉宋初得之，後魏滅北燕亦得之，後周滅齊後，百濟獻其樂，始列於樂部。唐貞觀年間，太宗嘗滅百濟國，盡得其樂，於是作爲宴樂，列入十四國樂中。《文獻通考》等古書說：「其國之樂，有鼓角、箜篌、箏、竽、篪、笛之樂，投壺、圍棊、樗蒲、握槊、弄

珠之戲。」中宗年間，百濟樂工人亡散，樂舞曲多廢棄。開元中，岐王範爲太常卿，復奏置之。其樂器唯餘箏、笛、桃皮篳篥、箜篌四種。歌曲入般涉調，歌者五種，舞用二人，紫大袖，裙襦，章甫冠，皮履。

唐宴樂中西域舞蹈

疏勒舞：置於十部樂，有昔昔鹽舞等。

龜茲舞：置於十部樂，有五方獅子舞等。

康國舞：置於十部樂，有胡旋女舞等。

高昌舞：置於十部樂，有紅抹額舞等。

米國舞：其地又稱「彌爾」，（今之米馬爾），有胡旋女舞等。

石國舞：其地又稱「柘支」，可能與柘枝舞有關。

何國舞：其地又名「屈霜你迦」，唐音樂家何勘來自何國。

識匿舞：其地又名「屍棄尼」，有胡旋女舞等。

骨咄舞：其地又稱「珂咄羅」，開元二十一年獻女樂。

安國舞：置於十部樂，有芝棲舞等。

波斯舞：六朝以來即有樂舞傳入，唐時先後獻舞筵等。

拂菻舞：玄宗時派使者入唐，其地有彈胡琴，打偏鼓，拍手歌舞之俗。

高麗舞：置於十部樂，有胡旋舞等。

百濟舞：列入十四國樂。有投壺、握槊、弄珠之戲。

唐宴樂中 東夷樂

高麗舞：置於十部樂，有胡旋舞等。

百濟舞：列入十四國樂。有投壺、握槊、弄珠之戲。

唐宴樂中 北狄舞

鮮卑舞：置於十四國樂。

部落稽舞：置於十四國樂。

吐谷渾舞：置於十四國樂。

〔北狄俗斷髮，舞者「以繩圍首約髮」而舞，用北歌。〕

唐宴樂中 南蠻舞

天竺舞：置於十部樂，有婆羅門舞等。

扶南舞：置於十四國樂，舞者二人，以朝霞爲衣，赤靴。

南詔舞：置於十四國樂，有奉聖樂舞、關四門舞、億萬壽舞等。

驃國舞：置於十四國樂，有佛印舞，白鴿舞，孔雀王舞等。

訶陵舞：咸通年間，遺使獻女樂。

室利佛逝舞：開元年間，獻侏儒僧、祇女及歌舞。其地爲今印尼蘇門答臘地區。

未見於宴樂的其他四夷舞蹈

新羅舞：貞觀年間向唐獻女樂二人，太宗憐其遠離家鄉而遣回。

林邑舞：其地為今之越南，每逢婚慶「歌舞相對」，遇喪事則「鼓舞導從」。

史國舞：開元年間，其君主忽必多向唐獻舞女。

附國舞：其地在今四川、西藏接壤處，「人皆輕捷，便於擊劍」，好歌舞，鼓簧，吹長笛。

東謝蠻舞：其地在貴州東北，「讌聚則擊銅鼓，吹大角，歌舞以為樂。」

磨蠻舞：其地在今雲南地區，「俗好飲酒歌舞」。

點戛斯舞：其民先居葉尼塞河上游，後遷天山西部，「樂有笛、鼓、笙、篳篥、盤鈴，戲有弄蛇、獅子、馬伎、絕伎。」

流球舞：「歌呼蹋啼，「扶女子上膊，搖手而舞。」

吐藩舞：

倭國舞：遇喪事「親賓就屍歌舞」，憲宗飛龍衛士韓志和是倭國人善木偶，馴蟲技。

盛唐之時，異域外邦舞蹈源的輸入，使唐代不僅繼承前代留下的大量外來舞蹈，而且在舞蹈的形式、內容、品種等方面，不斷得到補充和完善。四夷舞蹈與中國傳統舞蹈的風格和觀念完全不同。歷史上，胡漢文化長期發生衝突和互相排斥，至隋唐才一改蔑視態

度，全盤予以接受和涵化。隋唐皇室本身，即具有胡漢混雜的血統，唐太宗說：「自古皆貴中華，朕獨愛之如一。」此種宏大的氣派，導致漢族以融有胡氣的新面貌出現，一時「長安胡化極盛」，「歌者雜用胡夷里巷之曲」，「城頭山雞鳴角角，洛陽家家學胡樂」，「太常樂尚胡曲，貴人御饌盡供胡食，士女皆競穿胡服。」胡漢的交融，使唐文化更富生命活力，並於舞蹈中充分表現出來。

明人胡震亨《唐音癸簽》說：「周官鞮鞻氏掌四夷之樂與其聲歌，祭祀燕饗，作之國外，美德廣之所及也。自南北分裂，音樂雅俗不分，西北胡戎之音，揉亂中華正聲。降至周、隋，管絃雜曲，多用西涼，鼓舞曲多用龜茲，燕享九部之樂，夷樂至居其七。唐興仍而不改。開元末，進而升胡部於堂上，使之坐奏，非惟不能厘正，更揚其波。於是，味禁之音，益流傳樂府，浸漬人心，不可復浣滌矣。」《教坊記》改錄小曲二百七十八曲，大抵皆「胡夷里巷之曲」，其中可考爲清商者僅六十八曲，而《羯鼓錄》所載一百三十一曲，全部屬於胡曲，胡音胡舞之多遍及朝野。

外域文化深刻影響唐人的生活和習俗，但作爲人口衆多歷史久遠的漢民族，始終保持著倫理觀念、價值觀念等中華特有的傳統美德，面對洶湧澎湃的外來文化，不僅沒有被吞噬，相反，卻以兼收並蓄的博大胸懷，於開放、寬容和吸收的同時，將外來的舞蹈，漸漸融入和改造成本土化的舞蹈。天寶十三載，太樂署將二百二十餘曲供奉曲，刻石刊布，其中五十七個外國或邊境傳入的樂舞，由胡語音譯名改爲漢意名，消除胡樂和漢樂的差別，進一步促進外來舞蹈的本土化。

唐代文化的輝煌燦爛，使域外傾羨傾慕，各方人士紛至沓來，當時來中國禮偈的梵僧，於別離前作偈云：「何期此地卻回還，淚下沾衣不覺班。願身長在中華國，生生得見五台山。」新羅使臣回國後，賦詩云：「悠悠到鄉國，還望海西天」，表達對中華錦繡河山的深切懷念。作為亞洲文化中心的唐代，舞蹈文化由輸入轉為輸出，其輻射所及，遠達世界各洲，其中尤其是對日本、高麗等周邊國家的舞蹈，影響更為深遠。

日本仰慕中華，建國後有意識觀摩和攝取漢制，早在隋代，曾三次遣使來華。唐代，日本派出的「遣唐使」有十九次之多，其中除去「迎入唐使」和「送客唐使」外，從公元六三〇年至八九四年，二百六十餘年間，正式派出遣唐使十三次。中宗至玄宗年間，四次遣使，每次人數在五百人左右，其中包括許多擅長樂舞、醫術、繪畫、陰陽等專業的人才，還有頗有造詣的僧侶和留學生，其中一些人，在中國少則居住數年，多則二十年、三十年。凡來華者深受唐風熏染，學有所成，多被委以重任。從而亦將唐代的舞蹈傳入日本。如日本遣唐使粟田麾，傳回去《團亂旋》、《春鶯囀》、《皇帝破陣樂》；遣唐舞生久邇部島帶回去《蘇合香》等。日本大寶元年（公元七〇一年），文武天皇宮中設置「雅樂寮」，其中唐樂師十二人。日本的雅樂，包括「和樂」、「三韓樂」、「唐樂」三個部份，其中唐樂所占的比重最大。據日本史書記載，有名目可查的唐代樂、舞、戲，計一百六十四部，包括樂曲八十九部，舞蹈七十四部，弄參軍戲一部。

田邊尚雄《東洋音樂史》說，中國音樂舞蹈傳入日本者，凡樂曲四十九種，舞三十八

種。其中的舞蹈，有因樂調變換而重複者。

壹越調曲十一種，舞約八種。有《皇帝破陣樂》，即唐的《七德舞》；《團亂旋》，唐代軟舞；《春鶯囀》，先為女子舞，後改為男子舞；《玉樹後庭花》，女舞；《壹弄樂》，又名《承天樂》，是唐讌樂中的《承天舞》；《賀殿》，為唐人的《水調歌》；《迴杯樂》，是唐人的《迴波樂》；《北庭樂》，又名《北庭子》，唐《敎坊記》收錄有此曲名；《酒胡子》，又名《醉胡子》、《醉公子》；《承和樂》，為唐雅樂十二和中的《承和》樂；《武德樂》，漢代有《武德舞》，唐代改為《凱安舞》。

沙陀調樂曲六種，舞約四種。其中《最涼州》，又名《西涼州》、《西涼》，日人此舞的內容是《慶善樂舞》，為唐人的《功成慶善樂》；《澀河鳥》，唐人舞曲；《安樂鹽》，唐人的舞曲；《壹德鹽》，或為唐代流行的《壹臺鹽》；《曹破》，唐《敎坊記》曲中有《僧破》、《胡僧破》；《宋槍》，雜技。

平調樂曲十四種，舞約十二種。其中《皇鑾》，即為唐舞《黃獐》；《三臺鹽》，又名《天壽樂》，或為唐代的《天授樂》；《萬歲樂》，又名《鳥歌萬歲樂》，為唐代的同名樂舞；《想夫憐》，又名《相府蓮》，為唐人的舞曲；《甘州》，為唐代同名樂舞；《裹頭樂》，或為唐人某一大曲之舞；《慶雲樂》，是唐代的讌樂《景雲舞》；《越殿樂》，又名《越天樂》，唐《羯鼓錄》中錄有《越殿樂》名；《夜半樂》，即玄宗所製的《還京樂》；《小娘子》，亦稱《小老子》，日人云為唐樂；《迴忽》，是唐代的《迴骨》樂舞；《扶南》，唐代改編的《扶南樂》；《五常樂》，又名《五聖樂》，

日本《樂家錄》云：「唐太宗朝，貞觀末，大觀初，帝製五常樂。」而中國的史書不見記載，但確爲唐代傳去的樂舞之一。《雞德》，唐人的樂舞，原名不詳。

大食調樂曲三種，舞三種。其中《太平樂》，又名《武昌樂》，爲《五方獅子舞》，或另一種混合而成的唐舞；《打毬樂》，爲唐人樂舞曲；《傾盃樂》，是唐人的《傾盃曲》。

乞食調曲二種，舞二種。其中《秦王破陣樂》，取自同名樂舞；《輪鼓褌脫》，或爲唐人胡旋、車輪之類的舞蹈。

雙調樂曲一種，舞一種。《柳花苑》，爲唐代的女舞，可能即《柳含煙》。

黃鍾調樂曲四種，舞三種。《喜春樂》，日人傳爲隋煬帝制曲，或爲唐人某一種樂舞；《赤白桃李花》，由唐傳入的同名樂舞；《安世樂》，又名《安城樂》，係由唐傳入的樂舞。

水調樂曲二種。《泛龍舟》，隋唐的同名樂曲；《聖明樂》，唐開元年間所制之樂。

般涉調樂曲六種，舞五種。其中《蘇合香》，係由唐傳到日本的天竺樂；《輪臺》，是唐人的同名樂舞；《青海波》，唐人有《青海舞》，可能是樂舞中《破》的片斷；《千秋樂》，爲唐同名樂；《白柱》，可能即《白紵》；《劍氣渾脫》，爲唐代的《劍器舞》。

日本古代的畫家，亦繪有流傳到日本的唐代部份舞姿圖，著名的有《元陳法眼圖》、《光陳大夫圖》、《御屛風圖》等。文政六年（公元一八二三年）高島千春的《舞樂圖》，據古代的珍本重繪著色，計分左舞、右舞兩冊，「右舞」繪有高麗樂、渤海樂等三

十圖，「左舞」則收唐舞、天竺舞三十八圖，其中，唐舞圖與田邊尙雄所寫基本相同，卻

為形象的描繪。茲簡錄如下：：

《振鉾》，二人舞，持長鉾，鉾上掛小靈幡，舞分三段，一祭天神，二祭地祇，三祭

先靈；《皇帝破陣樂》，六人舞或四人；《團亂旋》，六人舞或四人；《春鶯囀》，六人

舞或四人；《蘭陵王》，一人舞，戴面具，執桴，團花緋綾袍，繡雲龍花紋裲襠，醬色花

格褌，黑條紋白皮靴；《賀殿》，六人舞或四人，《北庭樂》，六人舞或四人；《承和

樂》，六人舞或四人；《胡飲酒》，一人舞，戴面具，軟帽，裲襠，手持桴；《三台鹽》，

六人舞或四人，《萬歲樂》，六人舞或四人，鳥狀冠；《裏頭樂》，六人舞或四人；《甘

州》，六人舞或四人，繡團花袍，卷纓冠，簪花，插扇花折；《五常樂》，四人舞或二

人，作揖讓之狀；《春庭樂》，四人舞或二人；《喜春樂》，四人舞或二人；《赤白桃李

花》，六人舞或四人、二人；《蘇合香》，六人舞；《輪台》，四人舞；《青海波》，四

人舞，佩刀，綠袍，袒半臂；《採桑老》，二人舞，戴面具，風帽，手持杖，頭插竹葉；

《秦王破陣樂》，四人舞，金甲，襦襠，執桴，戴面具；《傾杯樂》，六人舞或四

人；《散手破陣樂》，一人舞，龍冑、甲、褲、袍、裲襠、桴，佩太刀，戴赤色面具；

《賀王恩》，六人舞或四人；《太平樂》，四人舞，武將裝束，甲、冑，執太刀，戴面

具；《打毬樂》，四人舞，戴冠，插扇花折，執球棍，地上有球；《還城樂》，一人舞，

圖上的舞人裝束：風帽、褲、袍、裲襠，戴面具，手持桴，地上還有盤捲的蛇；《拔頭》，

一人舞，戴赤色面具，風帽、褲、袍、裲襠，手執桴，作伏身悲憤狀。

日本國流傳的唐舞，經過一千多年的滄桑，無論是舞容、服飾和音樂，已蛻變爲日本化的作品，符合日人的審美觀念，但從中也可領略和追尋到我國已失去的唐舞的風采。

第九節　教坊、梨園和舞人

唐取代隋後，宮廷樂舞制度，仍仿照隋制，主管樂舞的最高機構爲太常寺，下設郊社、太廟、諸陵、太樂、鼓吹、太醫、太卜、廩犧等八署，舉凡禮儀、祭祀用樂、宴饗九部樂，以及散樂百戲，悉歸太常。其中具體掌管樂舞的太樂署，其官吏有令一人，承一人，府三人，史六人，樂正八人，典事八人，掌固八人。下屬有「文、武二舞郎一百四十人，府三人，史六人，樂正四人，掌固四人」，「散樂三百八十二人，仗內散樂一千人，音聲人一萬二千七人。」掌管「鹵簿之儀」和「儺儀」的鼓吹署，設「令一人，承三人，府三人，史六人，樂正四人，掌固四人。」唐初的散樂藝人，由諸州的藝人，輪流到宮內當番，貞觀二十三年十二月，始選出二百人，正式列入宮廷樂舞的編製。以後，隨著演出的需要，演員人數急劇增加，機構也不斷擴大。《新唐書·禮樂志》說：「唐之盛時，凡樂人、音樂人、太常雜戶子弟，隸太常及鼓吹署，皆番上總號音聲人，至數萬人。」

高祖武德年間，宮內置內教坊，由中官人充使，按習雅樂；武則天如意元年（公元六九二年），將內教坊更名爲「雲韶院」；中宗神龍元年（公元七〇五年）恢復教坊舊稱；開元、天寶年間（公元七一三年——七五六年），先後於西京長安的仁政坊和光宅坊，設

立左、右教坊，又於東京洛陽的明義坊南北方向，分設右教坊和左教坊，並將教坊從太常序列中劃分出來，改屬宮廷管理，委派中宮為教坊使，專門演出供娛樂欣賞的俗樂。憲宗朝的宣徽院、文宗朝的仙韶院，其性質亦屬內教坊。

宮中教坊的演員，依據居住地的不同，又有宜春院、雲韶院之分。宜春院的伎人，演技較高，在舞隊中常處於領舞的地位，稱「前頭人」，由於經常在皇帝面前表演，又稱「內人」，其生活待遇較為豐厚。崔令欽《教坊記》說：「伎女入宜春院，謂之『內人』，亦曰『前頭人』，常在上前頭也。其家猶在教坊，謂之『內人家』，四季給米，其得幸者，謂之『十家』，給第宅，賜亦異等。初特承恩寵者有『十家』，後繼進者，敕有司賜同十家，雖數十家，猶故以『十家』呼之。」

「雲韶院」的伎人稱『宮人』，舞技遜於宜春院，而新選入宮的百姓女子，被稱為「搊彈家」，她們的演技最差。《教坊記》說：「樓下戲出隊，宜春院人少，即以雲韶添之。雲韶謂之『宮人』，蓋賤隸也。非直美惡殊貌，居然易辨明，『內人』戴魚，『宮人』則否。平人女以容色選入者，教習琵琶、三弦、箜篌、箏等，謂之搊彈家。」所謂「魚」是一種魚形的裝飾物，佩於身上可表明身份。開元十一年，宮中排演《聖壽樂》，伎人著五色衣，按東、西、南、北、中五個方位，依序作舞，其時，宜春院的樂伎，演習一天，即能上場，而「搊彈家」訓練了一個月，仍然沒有學會，臨表演時，只好把她們間放在宜春院演員的中間，仿照著舞蹈。如果直接為皇帝演出，其演員則全部由「內人」擔任。

玄宗執政時期，除敎坊外，首創名之爲梨園的樂舞機構，第一批三百名男演員，皆從坐部伎演藝精湛者中選出，居住於禁苑中的梨園，稱「皇帝梨園弟子」，又從宮女中選出數百名姣美善舞者，置於宜春北院，亦稱「梨園弟子」。

在長安和洛陽兩地，也分設有「梨園別敎院」和「梨園新院」，由太常寺掌管，《唐會要》載：「太常梨園別敎院敎法曲樂章等。」《册府元龜》說：「又有別敎院敎供奉新曲，太常每凌晨，鼓笛亂發於太樂署，別院廩食常千人。」《樂府雜錄》亦說：「古都樂工計五千餘人，內一千五百人俗樂，系梨園新院，於此旋抽入敎坊。」

唐玄宗對梨園十分重視，經常和貴妃楊玉環一起親臨指導，「聲有誤者，帝必覺而正之。」李白等著名的文人，也常爲梨園創新作。《楊太眞外傳》說：「詔選梨園弟子中尤者，得樂十六色，李龜年以歌擅一時之名，手捧檀板，押衆樂前，將欲歌之，上曰：『賞名花，對妃子，焉用舊樂詞爲』，遂命龜年持金花箋，宣賜翰林學士李白，送進《清平樂》詞三篇。白欣承詔旨，宿醒未解，援筆賦之。」玄宗又於梨園法部設立一個「小部音聲」，被選入此機構的有三十餘人，年齡都在十五歲以下，是訓練培養青少年舞蹈的場所。

梨園演出的節目精彩，不僅培養和爲敎坊輸送樂舞人才，而且對於唐代及後代樂舞的發展，都有者深遠的影響，至今的戲場，仍稱爲「梨園」，世代爲業者稱「梨園世家」。

安史之亂後，唐朝開始衰落，宮中精減人員，樂舞首當其衝，代宗大歷十四年（公元七七九年）解散梨園，梨園的樂伎，除少部份留於太常，其餘三百人全部遣散。順宗貞元七九九年）

二十一年，又裁減教坊藝人，《舊唐書》載：「三月庚午，出宮女三百人於安國寺，又出掖庭教坊女樂六百人於九仙門，召其親族歸之。」文宗年間，將地方進獻的樂伎放還，「巳酉，赦鳳翔、淮南先進女樂二十四人，並放還本道。」庚申，詔「教坊樂官、翰林侍詔、伎術官並總監、諸色職掌內冗員者，共一千二百七十人，並宜停廢。」又詔「今年已來，諸道所進音聲女人，各賜束帛送還。」開成二年（公元八三七年）「三月甲子朔，內出音聲女伎四十六人，令歸家。」

由於財政佶倨，宮廷一方面裁減樂舞機構和人員，一方面讓教坊自謀出路，通過營業性演出，籌謀部份經費。憲宗元和五年（公元八一〇年）減少教坊樂官的薪俸衣糧；元和八年，收回早先借給宣徽院三十多名得寵樂工的住宅；元和十四年，將內教坊遷到宮院外，安置於布政裡，賜給五千貫文作本錢。穆宗登基後，經濟稍有起色，教坊又一度得到偏愛，長慶四年（公元八二四年）賜給教坊樂官，綾絹三千五百匹，錢一萬貫，並賜給十三名樂官以紫衣魚袋，表示恩寵。但教坊人員仍居宮外，演員不斷流散，其演出的規模與氣勢已難於復甦。

唐代舞蹈的繁榮和普遍，造就大批舞技出眾的舞人。玄宗六歲舞《長命女》，歧王五歲弄《蘭陵王》，太平公主起舞求嫁，壽昌公主與另一位公主對舞《西涼》。玄宗的妃嬪中，首推楊貴妃，貴妃名玉環，弘農華陰（今陝西臨潼）人，《舊唐書》說她「資質豐艷，善歌舞，通音律，」彈琴擊磬無不精妙。曾入籍為女道士，號太真，入宮後深得玄宗歡心，李隆基說「朕得楊氏，如得至寶也」為之作《得寶子曲》，冊封為貴

妃，「後宮粉黛三千人，三千寵愛在一身。」楊貴妃擅長《霓裳羽衣舞》，又精於《胡旋舞》，經常親自指導宮女排演舞蹈。天寶十四年，安祿山反叛進逼長安，楊貴妃隨玄宗西逃，六軍於馬嵬驛，怒殺楊國忠父子，貴妃亦被迫自縊身亡。

玄宗另一名善舞的寵妃江采蘋，是今福建蒲田人，開元初年入宮，容貌秀麗，氣質典雅，且多才多藝，又喜梅花，宮中以梅妃稱之。她擅長跳《驚鴻舞》，玄宗讚曰：「吹白玉笛，作驚鴻舞，一座光輝。」梅妃在楊貴妃入宮後失寵，有一次玄宗想起她，派人給梅妃送去一斛珍珠，梅妃拒絕接收，並作詩云：「柳葉雙眉久不描，殘妝和淚濕紅綃。長門自是無梳洗，何必珍珠慰寂寞。」敎坊將此詩配以管弦演奏，名《一斛珠》。唐廷遭變後，相傳梅妃不幸死於安史之亂兵中。

在文武大臣中，裴旻的《劍舞》被譽為「三絕」之一，安祿山的《胡旋舞》「疾如風焉」，御史大夫楊再思善作《高麗舞》，工部尚書張錫精於《談容娘舞》，體貌肥醜的祝欽明也能作《八風舞》。許多的文人學士，都喜歡跳舞自娛。

宮中的舞人，技藝之高，數量之多，各代莫及。男伎中，有來自西域的安叱奴，被稱為「舞胡」；李可及作曲編舞，又長於跳滑稽舞蹈；李龜年善羯鼓，李鶴年妙《渭州》，崇胡子的舞蹈，腰肢柔軟如女郎。宮中的女舞人更為出色，公孫大娘《劍器》數第一，「天地為之久低昂」；謝阿蠻《凌波曲》，如神女出世；張四娘善演《踏搖娘》，悖拿兒、紅桃善舞《涼州》，邢胡、蕭鍊師的《柘枝》優美動人，孟才人一曲《河滿子》哀腸斷絕。而宜春院許永新的表演，「喜者聞之氣勇，愁

者聞之脈絕」，開元二十五年，在一次元霄節日的歌舞盛會上，觀看的十萬人眾喧嘩不已，秩序大亂，而永新出場於五鳳樓上，引吭高歌一曲《燕歌行》，在場嘈雜的人群，頓時鴉雀無聲，都被悠揚的歌聲所吸引，永新再歌《長命西河女》、《清平樂》，又作《劍舞》，更激起陣陣的喝彩和歡騰。

寶歷二年，浙東向宮廷進獻兩名舞伎，一名飛燕，一名輕風，她們舞姿的輕盈靈巧，令人叫絕。《杜陽雜編》說：舞女二人「修眉夥首，蘭氣融洽，冬不纊衣，夏無汗體。所食多荔枝榧實，金屑龍腦之類。帶輕金之冠，靺羅衣無縫而成，其文纖巧，人未能織。輕金冠以金絲結之，為鸞鶴之狀，仍飾以五彩細珠，玲瓏相續，可高一尺，秤之無三、二錢，上更琢玉芙蓉以為項，二女歌舞台一段，如鸞鳳之音，百鳥莫不翔集其上，及於庭際。舞態艷逸，非人間所有。每歌罷，上令內人藏之金屋寶帳，蓋恐風日故也。由是宮中女曰：『寶帳香重重，一雙紅芙蓉』。」

宮廷是舞人集中的地方，古書所載盛唐時的舞人主要見於宮廷，而民間亦有許多舞蹈家，在唐代的詩詞中，對地方樂伎的描寫，數不勝數。元結《篋中集》序說：「彼則指詠時物，會諸絲竹，與歌兒舞女生污惑之聲於私室可矣。」韓愈《感春》詩云：「嬌童為我歌，哀響跨箏笛。艷姬蹋筵舞，清眸刺劍戟。」杜甫的詩則寫出伎館中歌舞的情景，詩云：「嬌童為我

「黃四娘家花滿蹊，千朵萬朵壓枝低。流連戲蝶時時舞，自在嬌鶯恰恰啼。」

唐代的女子，身入樂籍，以歌舞色相娛人者，稱「歌舞伎」或「伎人」，其中按隸屬的身份不同，又有官伎、營伎、和家伎之分。他們是中唐以後舞蹈的主要表演者和傳播

者。

官伎屬於公伎，爲官府所設，由教坊樂營管轄，各地皆設有官伎場所。其中，長安和洛陽是官吏、文士聚居之地，官伎亦最盛。孫棨《北里志序》說：「京中諸伎籍屬教坊，凡朝士宴聚，須假諸曹行牒，然後能致於他處。唯新進士設宴，顧吏故便，可行牒追。其所贈資，則倍於常數。」又說：「諸伎居平康里，舉子新及第，進士三司幕府，但未通朝籍，未置館殿者，咸可就詣。如不惜所費，所下車水陸備矣。其中諸伎，多能談吐，頗有知書言語者，自公卿以降，皆以表德呼之。其分別品流，衡尺人物，應對排次，良不可及。信可輟叔孫之朝，致楊素之惑。」

平康里的樂伎，依色藝分爲「三曲」、「南曲」、「中曲」皆優等，色藝雙全，享受優惠待遇，「二曲中居者，皆堂宇寬靜，各有三數廳事，前後桂花卉，或有怪石盆池。左右對設小堂，垂簾茵榻帷幌之類稱是。諸伎皆私有所占，廳事皆彩版，以記諸帝后忌日。」

楊州、湖州、成都等地的商業興隆，商賈雲集，亦爲官伎繁盛的地方。王建賦詩詠楊州樂伎之盛云：

「夜市千燈照碧雲，高樓紅袖客紛紛。

如今不似時平日，猶自笙歌徹曉聞。」

官伎常應召參加官吏舉辦的宴會和郊遊，即席爲客人演唱歌舞。洪邁《容齋隨筆》

說：「唐開成二年三月三日，阿南尹李侍詔，將楔於洛濱，前一日，啓留守裴令公，明日有太子少傅白居易、太子賓客蕭籍、李仍叔、劉禹錫、中書舍人郭居中等十五人，會宴於舟。自晨及暮，前水嬉而後伎樂，左筆硯而右壺觴，望之若仙，觀者如堵。」著名的文士和一流的樂伎，在一起盡情玩樂，飲酒賦詩，唱歌跳舞，故吸引衆多的百姓引頸觀望。

唐代的官伎，能歌善舞，許多人從小就被施以嚴格的伎藝訓練，有較扎實的樂舞功底。

湖南潭州的韋芳，是著名的「柘枝伎」，她原是蘇州太守韋應物的女兒，工於詩詞書法，父母早逝，淪落爲官伎，經四年歌舞訓練，容貌歌舞轟動全城。文宗太和七年，李翱調任潭州刺史，在歡迎的宴會上，韋芳穿著羽白色半透明的薄紗裙，即席表演《柘枝舞》，姿態優美，步法靈巧，並有很多技巧難度很大的動作。舉座官員無不驚嘆，殷堯藩爲之賦詩云：

　　姑蘇太守青娥女，流落長沙舞柘枝。
　　落座繡衣皆不識，可憐紅臉淚雙垂。

李翱敬重韋應物居官清廉，同情韋芳的遭遇，於是，出面爲她除去樂籍，認爲義女。

舒元輿爲此贈詩一首：

湘江舞罷忽成悲，便脫蠻鞋出絳帷。
誰是蔡邕琴酒家，魏公懷舊蔡文姬。

成都灼灼的歌舞亦遠近聞名，她與官吏裴質相好，信誓不嫁他人，終亡於貧困潦倒中。張君房《麗情集》載：「灼灼，錦城官伎，善舞《柘枝》，能歌《水調》。御史裴質與之善。裴召還，灼灼以軟綃聚紅淚爲寄。」乾寧元年進士韋莊作《傷灼灼》詩云：

嘗聞灼灼麗於花，雲鬢盤時未破瓜。
桃臉曼長橫綠水，玉肌香膩透紅紗。
多情不住神仙界，薄命曾嫌富貴家。
流落錦江無處問，斷魂飛作碧天霞。

韋莊在詩序中還說：「灼灼，蜀之麗人也。近聞貧且老，殂落於成都酒市中。因以四韻吊之。」樂伎的癡情，往往爲之付出生命。《麗情集》記述崔徽事曰：「崔徽，河中府倡也。裴敬中以興元幕使蒲州。與崔相從累月。敬中使還，徽不能從。情懷抑鬱。後東川幕府白知退將自河中歸，徽乃託人寫眞，謂知退曰：『爲妾語敬中，一旦不及卷中人，且爲郎死矣。』發狂疾卒。」

陝西的官伎杜紅兒，色藝雙全，在一次宴會上表演時，被羅虯看中，即下彩禮，欲納

為妾，卻被地方官李恭所阻，羅虬一怒之下，用刀將杜紅兒刺死，事後追悔莫及，作《比紅兒》詩百首悼念之，其一云：

金粟裝成振臂環，舞腰輕輕瑞雲間。

紅兒生在開元末，羞殺新豐謝阿蠻。

官伎張好好亦是一名善舞者，杜牧《張好好》詩，細緻地講述了張好好的生平事蹟和歌舞的美妙，杜詩在序中說：「牧太和三年，佐故吏部沈公江西幕。好好年十三，始以善歌來樂籍中。後一歲，公移鎮宣城，復置好好於宣城籍中。後三歲，為沈著作述師，以雙鬟納之。後二歲於洛陽東城，重睹好好，感舊傷懷，故題詩贈之。」詩的前半部分云：

君為豫章妹，十三才有餘。

翠茁鳳生尾，丹葉蓮含跗。

高閣倚天半，章江聯碧虛。

此地試君唱，特使華筵鋪。

主公顧四座，始訝來踟躕。

吳娃起引讚，低徊映長裾。

雙鬟可高下，才過青羅襦。

盼盼作垂袖，一聲雛鳳呼。

緊弦過關紐，塞管裂圓蘆。

眾音不能逐，裊裊穿雲衢。

主公再三嘆，謂言天下殊。

自此每相見，三日已為流。

玉質隨月滿，艷態逐春舒。

絳唇漸輕巧，雲步輕虛徐。

旌節忽東下，笙歌逐舳艫。

營伎，屬地方軍事長官管轄，性質與官伎相似，以歌舞色相為兵營服務。杜愃和韋任符因「長年務求釋道」，放鬆對營伎的管理，張魯封作詩述其事云：

杜叟學仙輕蕙質，韋公事佛畏青娥。

樂營都是閒人地，兩地風情日漸多。

又說：「樂營子女，厚給衣糧，任其外住。若有飲宴，方一召來，柳際花間，任其娛樂。」郡守的離任，在交接事項中，也包含有營伎的內容。《南部新書》說，李曜卸任，向新來的郡守吳國辦交接，互相作詩酬答，李曜云：「今日臨行盡交割，分明收取媚川

珠。」吳國答：「韶光今已輸先手，領得嬪珠掌內看。」詩中所說的韶光即當地有名的營伎。

營伎中有許多多才多藝者，成都的薛濤是其中的姣姣者。她自幼隨父入川，因父早逝流入樂籍，資質聰慧，通曉音律，以詩詞聞名於世。西川節度使曾保舉薛濤為「校書郎」，又與元稹交往密切。元稹《寄贈薛濤》詩云：

錦江滑膩峨眉秀，幻出文君與薛濤。

言語巧偷鸚鵡舌，文章分得鳳凰毛。

紛紛詞客皆停筆，個個公侯欲夢刀。

別後相思隔煙水，菖蒲花發五雲高。

薛濤居成都的浣花溪畔，也自製百餘幅花箋，題詩寄給元稹。其花箋以上好松花紙染以顏色，色彩暈潤迷離，世稱「薛濤箋」。

家伎，是官吏富豪以及文人學士家中眷養的歌舞伎。唐代的歌舞伎，不僅供自家娛樂，而且標誌著主人家的身份和品位，又是社交飲宴場合中，不可缺少的人物。

家伎年輕貌美，能歌善舞，多屬姬妾之列。《釵小志》載：「許敬宗造建樓，使樂伎走馬其上，縱酒作樂自娛。」《舊唐書》說：「鄭注姬妾百餘，盡熏麝，香氣數里外逆人鼻。是歲自京兆至河中，所過瓜蒂不獲。」韓退私第有善舞的家伎柳枝和絳桃。白居易家

有歌舞伎小蠻、春草、菱角、谷兒、紅綃、紫絹等人。白居易《小庭亦有月篇》詩云：

菱角執笙簧，谷兒抹琵琶。

紅綃信手舞，紫絹隨意歌。

（自註：「菱、谷、紫、紅皆小臧獲者」，是說她們都是因家人犯罪，被牽連而淪為奴婢。）

李司空家中的歌舞伎更為出色，令劉禹錫和杜牧等人，在觀賞他們的表演後，迷戀不已，最後得到李司空的饋贈。元稹在觀看家伎的舞蹈後，作《曹十九舞綠鈿》詩云：

急管清弄頻，舞衣才攬結。

含情獨搖手，雙袖參差立。

腰裊柳牽絲，炫轉風回雪。

凝眸嬌不移，往往度繁節。

唐代互相贈送家伎是常事，白居易《有感》詩云：

莫艱瘦馬駒，莫教小伎女。

後事在目前，不信君看取。

馬肥快行走，伎長能歌舞。

三年五年間，已聞換一主。

司空曙《病中嫁女伎》詩也說：

黃金用盡教歌舞，留與他人樂少年。

萬事傷心在眼前，一身垂淚對花筵。

一名優秀的樂伎，不僅善歌舞，美姿容，而且要能吟詩應對。詩人和樂伎的交往密切，全唐詩中，保留有許多唐代樂伎所作的詩，和著名詩人詠讚樂伎的篇章。徐州張建封家的歌舞伎關盼盼，與白居易嘗以詩歌交往，白居易遊徐州觀看關盼盼表演的舞蹈，贈詩云：「醉嬌勝不得，風嫋牡丹花。」以後張建封去世，關盼盼念舊情而不嫁，獨居燕子樓十餘年，自作《燕子樓》詩三首，其一云：

北邙松柏鎖愁煙，燕子樓中思悄然。

自理劍履歌塵散，紅袖香消已十年。

白居易讀詩後，也步其韻，和詩三首，其一云：

鈿暈羅衫色似煙，幾回欲著即潛然。

自從不舞霓裳曲，疊在空箱十一年。

又作《感故張僕射諸伎》詩云：

黃金不惜買娥眉，揀得如花三四枝。

歌舞教成心力盡，一朝身死不相隨。

關盼盼見詩後，泣曰：「妾非不能死，恐公有從死之妾，玷清範耳。」於是絕食，臨終前，作《和白公》詩云：

自守空樓斂限眉，形同春後牡丹枝。

舍人不會深人意，訝道泉台不去從。

可嘆一代名伎，既倣效晉代的綠珠而殉節。樂伎唱詩，詩人寫詩，漸而依曲譜填詞，依曲詞舞唱，這種習俗，深刻影響著唐代流行的舞風，而且對長短句的形成，詩歌的繁榮和舞蹈的發展，都起著重要的作用。

《碧雞漫誌》載有一則詩詞與舞唱的故事，文曰：又舊說開元中，詩人王昌齡、高適、王之渙詣旗亭飲，梨園伶官亦招伎聚燕。三人和約曰：「我輩擅詩名，未定甲乙，試觀諸伶謳詩分優劣。」一伶唱二絕句云：「寒雨連江夜入吳，平明送客楚帆孤。洛陽親友如相問，一片冰心在玉壺。」一伶唱適絕句云：「奉帚明日金殿開，強將團扇共徘徊。玉顏不及寒鴉色，猶帶昭陽日影來。」一伶唱適絕句云：「開篋淚沾臆，見君日前書。夜台何寂寞，猶是子雲居。」之渙曰：「佳伎所唱，如非我詩，終身不敢與子爭衡，不然，予等列拜床下。」須臾，伎唱：「黃河遠上白雲間，一片孤城萬仞山。羌笛何須怨楊柳，春風不度玉門關。」之渙挪揄二子曰：「田舍奴，我豈妄哉！」以此知李唐伶伎，取當時名士詩句入歌曲，蓋常俗也。

第十節　唐舞的編導、舞譜和扮裝

唐代的舞蹈，製作精美，形式新穎，編排巧妙，許多伶官及業餘的編導者，為之付出辛勤的心血。

《破陣樂》是唐代群舞的代表作，威武雄壯，主題鮮明，太宗李世民親自製《破陣樂舞圖》，又面授有關事項。李世民說此舞「發揚蹈厲，雖異文容，功業由之，致有今日，所以被於樂章，示不忘本也。」當李靖觀舞後說：「臣觀陛下所製《破陣樂舞圖》，前出四表，後綴八幡，左右折旋，趨走金鼓，各有其節，此即八陣圖，四頭八尾之製也。」而

帝曰：「兵法可以意授，不可以言傳，朕為《破陣樂》，唯卿已曉其表。」《破陣樂》的內涵，沒有明說，但作為帝王的李世民，高瞻遠矚，他親製的舞蹈，絕非重複幾個陣法，而是具有治國安邦的意義，作為大型的武舞，卻又名《七德舞》，舞蹈中「歌有和易嘽發之音」，於雄偉激昂的氣氛中，間有和諧、舒展和徐緩，給人一種有張有弛，相輔相成的感覺，太常舊詞云：「受律辭元首，相將討叛臣，咸歌破陣樂，共賞太平人」，體現出恩威並重的精神。這是符合於太宗的宗旨的，太宗常說：「朕雖以武功定天下，終當以文德綏海內。」「貞觀之治」即其英明政績。如果不是李世民親自設計指導，呂才精心排練，很難設想此舞能達到如此高的水準，而享譽國內外。

《霓裳羽衣舞》，前章已作介紹，亦是善解音律的玄宗嘔心瀝血的佳作，表現出一種虛無縹緲的神幻世界，又由技藝高超的舞人表演，給觀賞者極大的享受，精神上也得到昇華。

白明達所作的《春鶯囀》，特別富於濃厚的藝術性。此舞在我國已不復見，而在韓國的李朝純祖王時代，令世子模倣作此舞。舞場上散布很多束鮮花。表演者是青春貌美的少女，著羅衣長裙，長袖飄拂，手指隱於袖內，開始只是足的動作，再加上衣袖的震動。如在靜止的時候，則做向左右顧盼的動作，並不特殊誇張鳥的動作，編舞的重心，著重於詩情畫意的境界，舞蹈的表情，則有如春光明媚，鳥語花香的季節，而在不知不覺中，自然流露出來。日本舞蹈史記載，當時有這樣一段批評：「舞蹈表演者，她是舞人世間的舞蹈，抑是表示黃鶯的心境呢？看伊人這種淡淡的，沐浴在這惱人

的春色裡面。這位佳人，從這邊花叢又走到那邊的花枝，有如春天的黃鶯，在樹枝上飛移鳴囀，不知這可憐又可愛的小鳥，在回憶遐想些什麼，可能是為著春天而煩惱吧！這種舞蹈就是詩意的藝術舞蹈，每當表演完了，人猶陶醉在詩情畫意中，而猶覺餘韻嫋嫋。」這種表演方法，可能即為唐代編舞的原型，唐舞受詩的影響很大，舞蹈的詩情畫意，顯示出編導者的修養和功力。

此外，像禮儀和觀賞並重的宴樂，筆劃複雜的字舞，數百人表演的宮女舞，以及有精巧豪華布景的舞蹈等，處處都表現出編導者的匠心，也表明唐代已善於運用舞蹈術語，舞蹈場面圖等手段，編排教習等各種類型的舞蹈。

晚清光緒二十六年，在西北甘肅的敦煌，發現部份古舞譜，為唐舞編導的進步，提供了珍貴的物證。敦煌古舞譜，收藏於編號十七窟的藏經洞內，據考證為盛唐至五代的文物。二十世紀初，被英國人斯坦因和法國人伯希先後運到國外，以後又有零星發現。現存舞譜寫卷的原件，分別珍藏於法國圖書館、倫敦博物院、英國國會圖書館及敦煌等處。其中，法國圖書館收藏有《遐方遠》、《南歌子》、《南鄉子》、《雙燕子》、《浣溪沙》、《鳳歸雲》等六調十四譜，編號為 P3501；倫敦博物院收藏有《蓦山溪》、《南歌子》、《雙燕子》等三調十譜，編號為 S5643；英國國會圖書館收藏有《浣溪沙》三行，編號 S3719；國內敦煌新發現收藏者，有《南歌子》、《曲子荷葉杯》、《曲子別仙子》等殘譜。以上合計為六件十二調二十八譜。「舞譜殘卷」之名，係劉半農輯錄 P3501 殘卷時的擬名，後皆沿用。

古代的舞蹈，無今日意義的舞譜，舞蹈的教習編排，靠師徒承授，耳提面命，所傳之譜，僅為課徒之便利，以通用的術語，記其關節，其中的訛誤、別字，在所難免，使局外之人難於詮釋，敦煌舞譜殘卷亦如是。舞譜從發現至今已逾百年，中外學者苦心探索，多有貢獻，但其用詞的意義，舞蹈的方法，至今仍眾說紛紜難於定論。多數學者認定敦煌舞譜殘卷是酒令舞譜，但酒令舞譜何以為寺院所有，並收於藏經洞內，寫卷中又有一曲，與「佛說多心經一卷」抄寫於同一頁，亦為一疑點。但唐代佛院常演出俗樂舞，「唐人俗舞，謂之打令」，彼此借代，也是可能的。

敦煌舞譜所錄之曲皆雜曲，有的分段，附有簡要的說明，各譜通用字有：令、送、舞、按、據、搖、奇、約、拽、頭、揖、丂、請等十三個字，按其所處的位置，皆應作舞勢解。其中：令：多寫於每段之始，有號令起舞之意，起舞的姿勢不同，其中的「常會」，應為傳統的起舞方式。

【送】：送歌送舞。《鳳歸雲》云：「打段前一拍送破曲子。」此字多用於舞譜的中間和結尾，有傳神送姿之意，白居易詩云：「玉管朱弦莫急催，客聽歌送十分杯。」

【舞】：進退迴旋手舞足蹈也。譜中特意標明舞字，也可能是代表某種急促的舞勢。

【按】：李宜古詩云：「爭奈夜深拋要令，舞來按去使人勞。」指一種舞蹈姿態；吳自牧《夢粱錄》說：「每過舞者入場，則排立者叉手舉左右肩，動足應拍，一齊群舞，謂之按曲子。」方以智《雅通》說：「按曲即舞曲也。」則是指叉手聳肩、動足的舞蹈動作。古「按」與「垂」字通用，亦可作垂手舞解。

據：《逴方遠》譜載：「三拍送舞據」。《豳風鴟鴞》：「予手結據」，韓詩釋：「口足為事」，毛詩云，據通倨，直項也，蓋為舞勢。日本左近衛將監狛宿禰近真氏《物曲源物語》收錄的舞譜名詞中，有「居」字，註云：「右膝突左膝突」。如為同一字，則指膝部的動作，，以膝居地。

搖：應為舞容，體態「搖頓其身」是也。朱熹說「搖則搖手呼喚之意」。

寄：疑為奇或寄字，日本《敎訓抄》舞譜名目中，有「寄」、「並寄」、「前進寄」、「後退寄」諸目；《掌中要錄》及《要錄秘曲》中，有「左踊寄右踊下東寄，亦有肘二依寄」等舞蹈術語；日本《左舞之譜》解釋：「左足擦地向左，右足向左足靠攏，就叫左寄。」如奇和寄是同字，可能是一種足部左、右靠攏或依倚的舞勢。

奇：約與邀音近，《朱子語類》引作「送搖招搖」，朱載堉《律呂精義》引作「送搖招邀」。日本舞譜名目「約手」，寫「有左右。約，約束也。」《洛神賦》亦有「腰如約素」之句。綜合分析，可能是以手束腰或插腰狀的舞蹈動作。

拽：《曲禮》云：「車輪曳踵」，疏：「拽曳也，不得起足，但起前拽後拽如載輪曳地而行。」日舞《萬秋樂》入破有：「左曳，坤踏；向右曳，南踏；向左曳巽踏；向右曳，東踏；向左曳，艮踏。」等動作詞語。可見拽既是手的舞態，又是足部曳地而行「如推如引」的舞步。

頭：此字多寫於舞譜之末，如《南鄉子》末句「頭頭送」，《浣溪沙》末句「頭頭引」等。故不可能指曲頭，而是一種頭容，可能包括撼頭弄目移頸等動作，在表演結束時

以頭部的姿態傳情致意。

揖：可能是別字，疑爲揖。趙之謙《六朝別字記》說：「揖祝融而求鳥兮，六朝人脊骨每混。」敦煌《俗務要林》釋揖字的意義是：「擲之別名，王忽反。」揖字又與揖字相通，《遐方遠》譜中有「相逢 揖」之句。故揖字可能是揖拜、手扶或拋擲等舞蹈動作的提示。

㕚：若爲 㕚，與字的簡寫，意爲施也，是一種手勢的動作。也可能是象形，表明舞蹈隊隊形的變化。

請：從字義解，爲示禮之意，是拱手、或攏手邀請的舞蹈姿勢。

上述十三個通用字中，令、送、舞、按、據，在舞譜中皆有舞拍之說明，可能是舞蹈中的重點。在已發現的敦煌舞譜中，有的字蹟模糊剝失，有的不全，是爲殘卷。

樂伎的髮飾、面飾、服裝等是舞蹈重要內容之一，體現著社會風尚和舞蹈的風格。美妙的舞蹈，再配以精緻美觀的扮裝，能使觀賞者在感受上更趨美化。許多著名的舞蹈，皆有她特有的扮裝，前文已做介紹，下面說的是樂伎通常的裝飾。

唐代婦女的髮髻名目繁多，女舞更是特意修飾。據《酉陽雜俎》、《中華古今註》等記載，可歸納爲「高髻」、「平髻」、「垂髻」等類型，其中又分「半翻髻」、「反綰髻」、「樂遊髻」、「雙鬟望仙髻」、「回鶻髻」、「愁來髻」、「歸順髻」、「鬧掃妝髻」、「盤桓髻」、「倭墮髻」、「驚鴻髻」、「拋家髻」、「飛天髻」、「百黑髻」、「十字髻」、「圓鬟椎髻」、「單刀髻」、「雙刀髻」等。所謂髻，是將長髮梳攏，用頭

繩縮結，盤於頭頂，而形成各種樣式的髮型。

當時流行高髻險妝，樂伎們常用假髮以增加髮髻的高度。劉禹錫詩云：「高髻雲鬟宮樣妝」，李賀說：「金翅峨髻愁暮雲」，張祜詩云：「粉項高叢鬢」，「青雲教綰頭上髻」，「出意將頭髮束縛起來，盤卷成螺殼狀，也深受時人喜愛，白居易形容說：「金身螺髻，玉毫紺目」，張籍云：「金環欲落曾穿耳，螺髻長卷不裹頭。」這種髮型常見於留存的壁畫和造像中。

髮型配以髮飾，表演時更顯示出女性婀娜華麗之美。唐代製造飾物的工藝發達，髮飾質地精美，花樣翻新，難於計數，常見的有簪、梳、鈿、勝、步搖等類型。《唐語林》載：「長慶中，京人婦人首飾，有以金碧珠翠，笄櫛步搖，無不具美。」在詩人的筆下，也多有描述。如「滿頭行小梳，當面施圓靨」（元稹《恨妝成》），「花鈿委地無人收，翠翹金雀玉搔頭」（白居易《長恨歌》），以及「螺髻凝香曉黛濃，水精鸂鶒和凝《宮詞》」等。

唐代樂伎很講究面飾，粉飾由白皙轉向紅妝，胭脂成為女性獨鍾的化妝品之一，間而有「黃妝」、「赭妝」，晚唐又有「梅花妝」、「額黃妝」、「花子妝」、「丹青妝」等，又有以滿面貼鈿為美者。唇飾的名目繁多，如「大紅春」、「小紅春」、「淡紅心」、「萬金紅」、「石榴嬌」、「露珠兒」等，受胡風的影響，又有檀色的唇飾。眉飾則有

「娥眉」、「拂雲眉」、「長眉」、「垂珠眉」、「五岳眉」、「三峰眉」、「闊掃眉」、

「卻月眉」、「倒暈眉」、「涵煙眉」、「柳葉眉」、「小山眉」等，有一種異裝的「八

字眉」，又稱「鴛鴦眉」曾風靡一時。白居易《時世妝》詩云：

時世妝，時世妝，出自城中傳四方。
時世流行無遠近，腮不施朱面無粉。
烏膏注唇唇似泥，雙眉畫作八字低。
妍蚩思白失本意，妝成盡似含悲啼。
圓鬟無鬢椎髻樣，斜紅不暈赫面狀。

敦煌曲子詞中亦有「故著胭脂輕輕染，淡施檀色注歌唇」。「翠柳眉間綠，桃花臉上

紅」等句。而在吟詠舞伎表演的詩篇中，面飾是重要的內容之一。韓偓《席上贈伎》詩

云：「鬟垂香頸雲遮藉，粉著蘭胸雪壓梅。」崔仲容《贈歌伎》云：「皓齒乍分寒玉細，

黛眉輕蹙遠山微。」庾信《舞媚娘》詩云：「眉心濃黛直點，額角輕黃細安。」

唐代樂伎的服裝更為精美繁盛。初唐沿襲六朝和周隋，「裊娜腰肢淡薄妝，六朝宮樣

窄衣裳。」「繡帽珠綢綴，香衫袖窄裁。」「長長漢殿眉，窄窄楚宮衣。」流行的服飾是

上著窄袖衫襦，衫長僅及腰部；下著曳地長裙，裙腰高及胸部，肩披巾帛，腰繫長帶，足

登高頭鞋履。

盛唐的舞服，有較大的變化，當時織繡印染工藝發達，官府的紡織作坊已有專門的分工，至今仍名播中外的蘇、蜀、湘、粵「四大名繡」已頗具規模，服裝做工講究，流行用金銀兩色於綾羅上刺繡描花。這是一種袒胸貫頭式的服裝，胸口通常呈雙桃形，上身不著內衣，又有一種袒胸大袖衫，皆能充分展示女性的形體美。方干《贈美人》詩云：「粉胸半掩疑暗雪」。徐寅《銀結條冠子》詩云：「舞時紅袖舉，纖形透龍綃。」等詩皆為對此種服飾的讚賞。

窄袖的款式。宮中和歌舞伎，崇尚輕柔美麗，薄如蟬翼的絲織品，和袒胸李嶠《羅》詩云：「雲薄雲初卷，蟬飛翼轉輕。」

中唐以後，舞服衣袖漸加寬，正像詩詞中所寫，「羽袖揮丹鳳，霞巾曳彩虹」，「裙拖六幅湘江水」，以及「碧羅冠子結初成，肉紅衫子石榴裙」等，既瀟灑富態，又飄飄然帶有仙意。

唐代的「胡風」和豪邁的社會風氣，在女舞的服飾中亦充分展示出來，《舊唐書·輿服志》載：「（玄宗開元初）或有著丈夫衣服靴衫，而尊卑內外，斯一貫矣。」《新唐書·五行志》說：「高宗嘗內宴，太平公主紫衫玉帶，皁羅折上巾，具紛礪七事，歌舞於帝前。」而公孫大娘及其弟子，作劍舞時，一身戎裝，更顯得英姿颯爽。

穿胡服是唐代舞人一大特色，所謂「胡服」，是泛指帶有西域以及印度、波斯等外域或邊地風格的服裝。當時男子盛行的胡服，除褲襬外，多採用胡、漢綜合的款式，而女舞則直取「胡式」，其中包括渾脫帽、穿袖緊身翻領、長袍、蹀躞帶、小口褲和軟靴等。如表演《胡旋舞》、《胡騰舞》、《柘枝舞》、《渾脫舞》等的舞者，多著胡裝。劉言史

《王中承宅夜觀舞胡騰》說舞人的服飾是「織成蕃帽虛頂尖」，「細氈胡衫雙袖小」。張祜形容樂伎張璦舞柘枝的著裝是：「卷簷虛帽帶交垂」，「紅錦靴柔踏節時」。溫庭筠的《舞衣曲》，對唐女舞的服飾，作了生動的描繪，茲摘錄如下可見一斑。

芙蓉力弱應難定，楊柳風多不自持。

管含蘭氣嬌語悲，胡槽雪腕鴛鴦絲。

蟬衫麟帶壓愁香，偷得鶯簧鎖金縷。

張家公子夜聞雨，夜向蘭台思楚夢。

金梭淅瀝透空薄，剪落交刀吹斷雲。

藉絲纖縷抽輕春，煙機漠漠嬌娥嚬。

唐舞的繁榮與盛，從留存的文物中，也可窺見一、二，大量的石刻浮雕、造像、舞俑，以及樂舞畫和器物中，皆閃爍著輝煌唐舞的風采。河南洛陽的唐舞俑，頭梳雙髻，身穿歛領短衫，長袖曳地，袖長而窄，舞狀栩栩如生；陝西禮泉鄧仁泰墓的唐舞俑，短襦長袖衫，長裙，盤髻，臂部高舉的動感很強；西安的駱駝載樂舞俑，在七名樂工伴奏下，一名女舞側立於駝背上，其凌空載歌載舞的神態令人神往，其他如太原、武昌、湘陰、揚州等地出土的舞俑，也都各有風采，展現出一個個不同舞蹈瞬間的姿態。而敦煌和龍門石窟中的唐舞形象，更爲集中且具代表性意義。

敦煌石窟中，唐代的壁畫絢麗瑰奇，在畫有樂舞表演的「經變圖」中，唐代的圖像約占三分之二，數量最多，內容也最豐富。其中，建於唐貞觀十六年的敦煌 220 號窟，有一幅反映盛唐時的「東方藥師淨土變」圖，畫面上有兩個背向的舞人，頭戴尖頂冠，穿「錦半臂」和「石榴裙」，正作單腿直立和單臂上托的動作，其舞姿英俊而灑脫；另一對伎樂天，將兩臂展開，以一腳點地，似正迴旋而舞。編號 445 窟的「彌勒經變圖」中，有女子獨舞的形象，舞者一手高揚，一手低垂，神情嫵媚。晚唐的《東方藥師變》十二願圖中，有懷抱各種樂器而舞的女舞形象，其中反彈琵琶的舞姿，更為新穎別緻。編號 156 窟的《張儀潮出行圖》和《宋國夫人出行圖》，表現的是出行儀仗和群舞的歡樂場面，張儀潮出行圖中的舞者，是四男四女，正分別作插腰、抬臂、踏足等舞姿，似載歌載舞的表演；宋國夫人圖中的四名舞者，皆是長裙曳地，長袖飄拂，兩臂展開，作翩翩起舞的姿態。而唐窟中大大小小的菩薩像，個個豐頰曲眉，袒露上身，著長裙，戴寶冠，飾纓珞和環釧，十指纖長，腰肢柔曼，又多呈 S 形身段，是嫻雅優美女舞的化身和世俗的臨摹。

地處河南洛陽伊闕龍門山的龍門石窟，始建於北魏後期，在二千一百多個窟龕中，唐代修建的占百分之六十以上。其中，唐高宗永隆元年建的萬佛洞，有佛像一萬五千尊。佛像壁基下，雕刻有樂舞的形象，一舞者頭梳椎髻，身穿短衣長褲，身側是飄飛的帛帶，兩足一立一曲，兩手作托掌狀而舞；又一舞者，頭梳雙髻，兩手曲舉並置於腦後，似正表演一場含蓄而傳情的舞蹈。在唐代開鑿的南極洞中，有樂舞浮雕的圖像，畫面兩側是樂伎演

奏各種樂器，中間有兩名舞者，舞勢相同，造型優美，正表演一手曲臂托掌，一手曲垂按掌的舞蹈動作。萬佛溝內刻繪的樂舞浮雕，舞者的形象，是一腳直立，一腳後勾，左手曲舉，右手自然下垂。奉先寺佛座下樂舞浮雕圖中，舞者則是頭梳高髻，右腳挺直立地，左腳微提並曲掖於右腳之後，一手單臂曲舉，手心向上，一手微微側展，手心略向下，舞蹈姿態的感染力很強，給人一種輕盈秀麗的感覺。石窟中的菩薩像，亦是端莊豐腴，體現著中唐以後的社會風尚，而遍佈石窟的伎樂天圖像，配合著動感強烈的長飄帶，更是天真爛熳，凌空御風，舞姿明快，充滿活力，給人極大的藝術享受。

陝西西安大雁塔有兩座唐代石碑，是唐太宗和高宗，先後為玄奘翻譯佛經事所撰寫的序文，兩碑的底部都刻有樂舞圖，太宗《大唐三藏聖教序》碑圖中的舞者，右肘抬起，左臂平張，體呈S形。高宗《大唐三藏聖教序記》碑圖中，左邊是彈琵琶的樂人，右邊是彈琴的樂人，中立的舞者，低垂右臂，曲抬左臂，並以手靠左耳，其表情和姿勢皆似柔婉的抒情舞蹈。

此外還有陝西三原李壽墓壁畫，遼寧輯安墓壁畫，平順大師塔石刻舞圖，安陽修定寺唐塔舞圖，濟南神通寺古台樂舞圖，仁壽望峨台摩崖浮雕舞圖等，處處都展示出唐代舞蹈絢麗多彩的風貌，對於研究唐舞的發展，是極為珍貴的形象資料。

第十四章　五代十國之舞蹈

唐末經黃巾之亂，國勢大衰，詔令不出長安，各藩鎮擁兵割據，縱橫排闥，相互混戰，名義上奉唐，實際已形同獨立。公元九百〇七年，朱溫廢哀帝柷，稱帝建梁，自此，各地軍閥紛紛倣效稱帝建制，於是，中華大地出現了名實如一的分立局面，在五十三年中，中原經歷了後梁、後唐、後晉、後漢、後周等五個朝代，南方則有英、吳越、前蜀、後蜀、楚、閩、荆南、南漢、南唐，加上山西的北漢，史稱「五代十國」。

五季的朝政，一派蕭索衰敗景象，北方「一望千里」「不見人煙」，舞蹈藝術亦處於冷落狀態，各國的雅舞，大都是沿襲前代的形式，祇是舞名不同而已。宴樂系統的舞蹈，即所謂的雜舞，是由唐代流入各國的樂舞百戲，也祇是奏樂之舞蹈以娛人而已。

但是，作為由唐代至宋代經由的歷史長廊，五代的舞蹈也呈現出承上啓下的特色，尤其是在南方，戰亂相對較少，如「天府之國」的蜀地，「地上天宮」的江浙等地，商業繁華，文人樂伎投奔其所，漸漸成為文學藝術的中心，出現短暫的歌舞昇平景象。始於盛唐的詞曲，不因五代的喪亂而間淡，相反卻一枝獨秀，開放出極其光輝爛熳的異彩，詩變成詞是由歌舞所促成，而詞的成熟，使酒筵間的歌舞，更加普遍和絢麗。唐代末年，割據一

方的節度使，各自擁有大批的樂工舞伎，其中一些短小精美的舞蹈，經五代十國得以保存下來，流傳給後世，而俳優參軍戲的興旺，使舞蹈、音樂、詩歌、說白相結合，表演出戲劇性的生動故事，進而向雜劇形式邁進，故五代十國之舞蹈，雖然記載很少，藝術性亦差，但作爲舞蹈史的環節之一，卻值得研究和重視。

第一節　各朝代的雅樂舞

五代社會動蕩，各朝存活的時間極短，長者十餘年，短者僅四年，宮廷舞蹈無暇有所建樹。然而王者功成，皆制禮作樂以示威儀，雖淺陋雜亂，於宗廟登歌，酌獻雅樂舞蹈，卻不荒廢。「登歌者，祭祀燕饗堂上所奏之歌也。」《樂府詩集》說：「按登歌各頌祖宗之功烈，去鍾撤竽，以明至德。所以《傳》云，其歌之呼也曰：『于穆清廟，』。于者嘆之也，穆者敬之也，清者欲其在位者遍聞之也。」各朝酌獻，皆用文舞、武舞，各室亦有不同樂章的樂舞。

唐哀帝天祐四年，朱溫建梁，是爲梁太祖，開平元年，詔建宗廟四室，議定酌獻樂舞之制，其中：

　　肅祖宣元皇帝室酌獻，用《太合》之舞。

　　敬祖光憲皇帝室酌獻，用《象功》之舞。

　　憲祖紹武皇帝室酌獻，用《來儀》之舞。

烈祖文穆皇帝室酌獻，用《昭德》之舞。

開平二年，太祖又詔定南郊太廟樂舞。皇帝南郊，奏《慶和》之曲樂，舞《崇德》之舞。皇帝行奏《慶順》之樂。太廟迎神，舞《開平》之舞，奠玉帛奏《慶平》之樂，迎俎奏《慶肅》之樂，酌獻奏《慶熙》之樂，飲福酒奏《慶隆》之樂，文舞退，武舞進，奏《慶融》之曲，亞獻奏《慶和》之樂，終獻奏《慶休》之樂。《舊五代史·樂志》說：「淚唐季之亂，咸、鎬為墟，梁運雖興，英、莖掃地」，戰亂中的雅樂舞，已難與前代相比擬。

後梁末帝龍德三年，李存勗滅梁建後唐，莊宗以恢復大唐自勵，「後唐並用唐樂，無所變更，唯別六室舞辭。」但因樂舞人材淪缺，國力單薄，唐舞只能蒐集一、二，其表演亦不盡人意，舊五代史載：「莊宗起於朔野，經始霸國，此所存者不過邊部鄭聲而已，先王雅樂，殆將泯絕。當同光、天成之際，或有事清廟，雖簨簴猶施而官商執辦？」後唐的宗廟酌獻雅舞，見於史書者六：一、懿祖室，奏《昭德》之樂，舞《昭德》之舞；二、獻祖室，奏《文明》之樂，舞《文明》之舞；三、太祖室，奏《應天》之樂，舞《應天》之舞；四、昭宗室，奏《永平》之樂，舞《永平》之舞；五、莊宗室，奏《武成》之樂，舞《武成》之舞；六、明宗室，奏《雍熙》之樂，舞《雍熙》之舞。

後唐末帝李從珂清泰三年，石敬唐籍助契丹的軍力滅後唐而稱帝，是為後晉高祖。天福四年，詔定朝會樂章，文武二舞和鼓吹十二案。十二月，禮官奏：「來歲正旦，王公上壽，皇帝舉酒，請奏《玄同》之樂，再舉酒奏《文同》之樂。」天福六年，經太常鄉崔

稅、衛史中承寶貞因、刑部侍郎呂琦、禮部侍郎張允等人的商議，始正式確定二舞之制。

文舞為《昭德》之舞，舞郎八佾，六十四人，冠進賢冠，著黃紗袍，白中單，白練襠

襠，白布大口袴，革帶履，左執籥，右秉翟。執纛引者二人。武舞為《成功》之舞，舞郎

八佾，六十四人，左執干，右執戚，服平巾幘，緋絲布大袖繡襠，甲金飾，白練蓋錦，騰

蛇起梁帶，豹文大口袴，烏靴。執旌引舞者二人。

石敬唐死後，建高祖廟室，酌獻用《咸和》之樂，《咸和》之舞。朝會亦用《昭德》、

《成功》二舞。後晉的雅樂舞，是採雜樂而成，《新五代史》說，後晉年間，「然禮樂廢

久，而制作簡繆。又繼以龜茲部霓裳法曲，參亂雅音。其樂工舞人，多敎坊伶人，百工商

賈，州縣避役之人，又無老師良工敎習，及正旦復奏於廷。而登歌發聲，悲離煩懣，如薤

虞殯之音，舞者行列進退，皆不應節，聞者皆悲憤。」

公元九百四十七年，劉知遠稱帝，為後漢高祖，天福十二年，議定郊廟和朝會樂舞，

將唐代的《治康舞》、《凱安舞》，分別改為《治安舞》，作文舞，降神、郊廟行用：

《振德舞》，作武舞，送神，郊廟行用。又改唐《九功舞》為《觀象舞》，《七德舞》為

《講功舞》，皆用於宴會，各廟室樂舞亦都齊備，其中：太祖室酌獻，奏《至德》之歌；

文祖廟酌獻，奏《靈長》之歌，舞《顯仁》之舞；德祖室酌獻，奏《積善》之歌，舞《積

善》之舞；翼祖室酌獻奏《靈長》之歌，舞《顯仁》之舞；顯祖室酌獻，奏《章慶》之

歌，舞《章慶》之舞；高祖廟酌獻，奏《觀德》之歌，舞《觀德》之舞。後漢在編制雅樂

舞中，太常寺判張昭貢獻頗多，不僅撰寫各舞的樂章，並改祖孝成的「十二和」為「十二

成」，將祭天的《豫和》改爲《禋成》，祭地的《順和》改爲《順成》，祭人鬼的《永和》改爲《裕成》，其他入組、飲福、行節、出入、舉酒、以飯、皇后受册以行、皇太子有會以行等，則分別定名爲《肅成》、《政成》、《弼成》、《展成》、《胤成》、《慶成》、《騂成》、《壽成》等。

後漢隱帝乾祐三年，郭威建後周，稱太祖。廣順九年，議定雅樂，將後漢文舞《治安舞》改爲《政和舞》，武舞《振德舞》改爲《善勝舞》。又改《觀泉舞》爲《崇德舞》，作文舞；《講功舞》爲《衆成舞》。

郊廟用樂，凡進文舞，奏《忠順》之樂，迎武舞奏《善勝》之樂。此後各宗廟樂舞逐漸完備。信祖室酌獻，舞《肅雍》之舞；僖祖室酌獻，舞《章德》之舞；義祖室酌獻，舞《善慶》之舞；慶祖室酌獻，舞《觀成》之舞；太祖室酌獻，舞《明德》之舞；世宗室酌獻，舞《定功》之舞。太常卿邊蔚上疏，改後漢「十二成」之樂爲「十二順」，即《昭順》、《寧順》、《肅順》、《感順》、《治順》、《忠順》、《康順》、《雍順》、《溫順》、《禮順》、《禋順》、《福順》，酌獻登歌奏《感順》，迎祖奏《禋順》，飲福奏《福順》，送文舞，迎武舞奏《忠順》，武舞奏《善勝》，撤俎奏《禮順》，送神奏《肅順》。田敏、竇儼等人撰各廟室登歌樂章。《舊五代史》載：「周顯德五年中，將立歲仗，有司以崇牙樹羽，宿設於殿庭，世宗因親臨樂懸，試其聲奏，見鐘磬之類，有設而不擊者，訊之於工師，皆不能對。」可見後周的雅樂舞在五代中雖爲完備者，但缺佚亦多。

第二節　繼承唐舞遺制

五代各國實爲唐代藩鎮割據的繼續，舞蹈節目及其機構和制度，基本上照搬唐朝，唯其規模和藝術的精美，已不能與盛唐同日而語。

據《五代會要》、《舊唐書》、《資治通鑑》等史書記載，梁有太常寺嗣源中興，精簡機構，仍留下敎坊百人，鷹坊二十人。長慶年間，敎坊復進新曲。後晉天福年間，太常寺職官們議定樂制，後主開運二年，太郎卿陶穀奏請廢二舞。太常承劉涣，因太常寺樂人「不閑太常歌曲」奏請從敎坊抽調三十八名樂工補入太常。後漢天福年間，太常奏請厘定郊廟朝會樂舞。後周廣順元年，太常卿提出改後漢之樂。前蜀有敎坊使嚴旭者權勢極大，強取美女入官。後蜀廣政三年，敎坊部頭孫延興、王彥宏等人密謀作亂。上述記載，表明五代仍保留太常和敎坊的機構，其功能仍如唐制，太常以雅樂爲主，伎人的藝術水平較低；敎坊管理俗樂，供宮中娛樂，技藝較高，也最受君王寵愛。

盛唐氣勢恢宏的舞蹈，至五代已絕跡，而一些短小精美的娛樂舞蹈，卻得以保存和流傳，經由五代傳至宋代的健康、軟舞和大曲，數量頗多，如《梁州》、《劍器》、《薄媚》、《伊州》、《探蓮》、《胡渭州》、《綠腰》、《拓枝》、《婆羅門》、《胡騰》、《渾脫》、《解紅》、《菩薩蠻》、《拋球樂》、《傾盃樂》、《三臺》、《甘州》等。酒筵歌舞之風，在五代愈加淫靡放蕩。其表演作爲侑酒助興重要內容之一，大部份是

在文人樂妓的筵飲中進行。五代保留官伎、營伎、家伎的制度，蓄伎玩妓之風熾盛。文人和樂伎幾乎不能分離，文人作曲，妓人演唱，相得益彰，而貴族富豪之家，更是樂伎成群。荊南保中保勗世家，「召娼妓集府署，擇其士卒壯者，令恣調謔，乃與姬垂簾共觀，以爲娛樂。」南唐後主李煜，常出入酒肆妓館，男女雜坐，聽歌觀舞，放蕩不羈。後蜀上元節「蜀主昶觀露台，命舞倡李艷娘入宮，賜其家錢十萬。」後蜀樂妓轉轉，「美麗善歌舞」，被當時的才子馬郁看中，張擇即對馬郁說：「子能座上成賦，可以此伎奉酬。」馬郁抽筆操紙，即時成就，擁伎而去。」南唐的劉承勛「蓄妓樂數十百人，每置一妓，價數十萬，敎以藝，又費數十萬，而服飾珠犀金翠稱之。」南唐中書舍人韓熙載，家妓成群，常「縱家妓與賓客生旦雜處。」五代著名畫家顧閎中繪有一幅韓熙載家宴歌舞圖。《宣和畫譜》載：「顧閎中，江南人也。事僞主李氏爲侍詔。善畫，獨見於人物。是時中書舍人韓熙載，以貴族世胄，多好聲伎，專爲夜歡，雖賓客揉雜，歡呼狂逸，不復拘制。李氏惜其才，置而不問，聲傳中外，頗聞其荒縱，然欲見樽俎燈燭間觥籌交錯之態，度不可得，乃命閎中夜至其第竊窺之，目識心記，圖繪以上之，故世有《韓熙載夜宴圖》。」圖上所繪，是眞實人物和生活的寫照。長卷分五個部份，有夜宴聽琵琶、觀看舞蹈表演、小憩、樂隊演奏、挾妓歸寢等畫面，其中的舞蹈者爲韓熙載的寵妓王屋山，舞名曰《六么》，舞姿婉約優美，畫上韓親自過鼓伴奏，其他人也以手擊拍助興。

五代的舞風，繼承著唐代的韻味，留存的敦煌編號100的石窟中，有五代的壁畫《曹議金出行圖》，上面繪有八名舞人，分成兩列，一列載幞頭，一列梳雙髻，皆穿長袖齊膝

的舞衣，又腰或揮袖而舞，其情其景，與唐代《張議潮出行圖》等舞蹈圖像相似。成都撫琴臺前蜀王建墓的棺座上，刻繪的樂舞圖有兩名舞者，頭梳高髻，身穿外寬內窄的長袖衣和長裙，作傾身姿勢而舞，其服飾和動態，仍有唐代雍容華貴的舞蹈風範。另有二十四名樂伎，坐於堂上演奏，樂器有笛、簫、排簫、篳篥、箜篌、琵琶、吹葉、螺、鈸、羯鼓、腰鼓、鼗鼓、拍板等，與唐代所常用的樂器也相同，是一組結構完整的樂隊。

從南唐李升、李璟等陵墓出土有男女舞俑，女舞俑頭梳單髻，或穿長袖長裙的舞衣，肩上斜披一條長巾，或大袖寬裙，披肩，塑形豐腴，舞姿典雅，與唐代官中的舞姬形像相同。男舞俑皆著靴，穿長袖舞衣，個個斂懷露腹，似為唐代盛行的胡舞表演。

安西榆林三十八窟壁畫的嫁聚圖，描繪了五代河西地區貴族之家婚禮中的生動場面，宴會正在進行，庭前一名舞人，吸左腿，伸一臂，屈揚一臂，正揮袖起舞，姿態奔放。從留存的文字和圖像記錄，可知五代時期的舞蹈、服飾和習俗，基本上屬於晚唐的遺風，新創作者甚少。

第三節　宮内的歌舞百戲

唐末的歌舞百戲，由官廷轉入地方，以小型分散的形式於市井流傳。一些權勢顯赫的藩鎮，皆擁有自己的散樂班子，而作為繼承藩鎮衣缽的五代各國，也順理成章地接受了藩鎮的歌舞伎樂。但由於時局動亂，執政的時間又短促，官内的散樂僅用以滿足君王一時的

愛好，以娛樂享受爲主，舞蹈的表演膚淺奇巧刺激者多，內涵深刻的鳳毛麟角，藝術上極少創造。

後梁太祖朱溫，原爲唐宣武節度使，篡唐自立後，縱情聲色，歌舞淫樂浸迷內外，終因危及後代，被其次子朱友珪指使人暗害而亡。

後唐莊宗李存勗，是已華化的沙陀人，繼河東節度使李克用割據一方，公元九百二十三年，滅梁稱帝，建都洛陽。莊宗好聲色，喜娛樂，宮內設有敎坊、鷹坊等娛樂場所，同光三年，詔令各地采擇美女，後宮妃嬪女伎超過三千人。又喜遊獵，女伎侍衞隨從，人數衆多，民田遭殃。據說中牟縣令反對此事，莊宗大怒要將縣令處死，幸被優伶敬新磨以詼諧機智的語言所救。《五代史》說莊宗「旣女俳優，又知音能度曲。至今汾、晉之俗，往往能歌其聲，謂之御製者，皆是也。」《角力記》也說：「癖好俳優並角抵戲」。莊宗對於集說白歌舞於一體的表演形式，愛之入迷。他重用俳優，與伶人稱兄道弟。敬新磨即爲莊宗最寵愛的伶人之一，兩人常在一起配戲，莊宗親自「塗畫粉墨」登場，自取藝名爲「李天下」。敬新磨離宮時，兩人依依不捨，李存勗當場作《如夢令》相贈，詞云：

曾宴桃源深洞，一曲清歌舞鳳。長記欲別時，和淚出門相送。如夢，如夢，殘月落花煙重。

莊宗偏愛俳優，伶人得勢而將相離心，導致朝政敗亂。最後，竟被提拔爲馬直指揮使的優伶郭從謙所困，中流矢而亡，死後，伶人將他的尸首雜著樂器一同焚化。繼起的明宗

李嗣源，力改弊習，禁獻鷹犬奇玩，遣散多名宮伎，朝政出現「小康」。長慶二年九月，帝和群臣宴於長春殿，教坊進新曲，名《長興樂》，慶賀中興和長治久安。

公元九百三十六年，後唐河東節度使石敬唐，賣身契丹稱兒臣，並以割讓幽、雲十六州，歲貢帛三十萬疋，金三十萬刃，吉凶慶吊，進獻樂舞等屈辱條件爲代價，當上後晉皇帝。死後，其姪石貴重繼位，爲出帝，居然在入殯之時，將嬪母馮氏納入後宮，大宴歌舞慶作新郎。石貴重也喜好俳優之戲，動輒賞賜「一綑帛數萬錢」，又上表契丹稱孫皇帝，但野心極大的耶律德光不滿足，以事前爲獲准爲由，派兵南下，監送少帝於遼陽，並以打穀草爲名，四出搶掠，盡收府庫資財和數千名宮女樂伎北歸。

公元九百四十七年，沙陀貴族劉知遠，亦以契丹兒皇帝之名，於晉陽稱帝，國號漢。後漢隱帝大肆建築，廣征樂妓，「每日與嬖寵於禁中嬉戲，珍玩不離側」，鉉宮中置波斯女，「淫媚善舞」，備受寵愛。後漢荒樂無度，存活不到四年，即被後周所滅。

後周太祖郭威，於公元九百五十一年稱帝，登基後，以前車爲鑒，力戒奢侈，重雅樂而輕俗樂，詔太常參照先代聖朝，完備宮縣之制，禁止巫風淫舞。養子柴榮繼位，爲世宗，亦節制歌舞娛樂，銳意進取，國力日盛，驅契丹至瀛、漠以北，疆域擴大到今之淮南和隴西，爲宋代的統一奠定基礎。

五代之時，北方戰亂頻乃，而割據南方的小朝廷卻較爲安定，中國的文藝中心漸漸南移，江南水鄉名士薈萃，出現短暫的歌舞昇平景象。蜀人毛文錫《西溪子》，描寫當時江南游人歌舞盛況云：

昨日春溪遊賞，芳樹奇花千樣。鎖春光，金樽滿，聽絃管，嬌妓舞衫香暖。不覺到斜暉，馬馱歸。

公元九百○八年，壁州刺史西川留侯王建稱帝，建都成都，爲前蜀。成都於唐代已是繁華的都市，此時更成爲花間派詞人的大本營，文人樂妓唱曲舞蹈於妓館樂亭中。王建性喜歌舞，宮中壇長樂舞者人數衆，有名文武堅者，善舞《劍器》，即收爲養子，改名王宗阮。王建死後，基內棺座上刻繪樂舞圖，記載其日常的生活。王衍繼位，「奢從無度」，大興土木，建宣華苑，內置會員、蓬萊、太清、丹靈、飛鸞等宮、庭、閣、院，處處金壁輝煌，「所費不可勝記」。又廣征美女樂伎充斥後宮。《鑒誡錄》載王後主咸康年於酒筵中，「內廷嚴凝月等競唱《後庭花》、《思越人》，及搜求名公艷麗句爲《柳枝》詞。君臣同坐，悉去朝衣，以畫連霄，弦管喉舌相應。」這種風氣也影響著民庶，張唐英《蜀檮杌》說：「衍朝永陵，自爲尖巾，民庶皆效之。還宴怡神亭，嬪妃妾妓皆衣道服，蓮花冠，鬌髻爲樂，夾臉連額，渥以朱粉，曰『醉妝』；國人皆效之。」有《醉妝》詞云：

「者邊走，那邊走，只是尋花問柳。那邊走，者邊走，莫厭金杯酒」。

王衍的教坊經常排演各種舞蹈節目，一次，後唐使臣李嚴入蜀，王衍令教坊演出《折紅蓮隊舞》。《儒林公議》載：「王建子偕嗣於蜀，侈蕩無節。庭爲山樓，以彩爲之，作蓬萊山。畫綠羅，爲水紋地衣。其間作水獸菱荷之類。作《折紅蓮》之隊。盛集鍛者，於

山內鼓槖，以長篇引於地衣下，吹其水紋，鼓蕩者波濤之起伏。以雜彩爲二舟，轆轤轉動，自山門洞中出，載妓女二百二十人，發棹行舟，周游於地衣之上。採所扳蓮，列階前。出舟致辭，長歌復入，周旋山洞」。這是一場布景華奢，道具奇巧的歌舞演出，二百多名舞人，於蓬萊山和碧水之上，乘著彩船輕歌曼舞，實爲精彩，而以轄轆使「船」遊動，以鼓風器使地衣起伏如波浪狀的設計，更體現出編導者的匠心。

據《太平廣記》說，後梁翰林學士封舜卿亦曾出使前蜀，蜀官同樣以宴會和歌舞款待。宴席上封舜卿執琴索令，曰《麥秀兩岐》，伶人愕然相顧，未嘗聞之，且以他曲相同者代之」。《麥秀兩岐》原爲唐宮教的曲，優伶雖多而不知，是爲憾事。

前蜀君王喜好參軍戲，宮中優伶時有新作問世。後蜀取代前蜀後，俳優之風更盛，《蜀檮杌》載：「十五年六月，朔、宴、敎坊俳優作灌口神隊二龍戰鬥之象」。《灌口神隊》表演李冰和二郎父子於岷江治水的神話故事。敎坊中有「二郎曲」，宋代有「二郎神詞牌」，金院本、宋官本皆有「二郎變二郎」的雜劇，至明代仍可見「灌口二郎斬巨蛟」的節目。後蜀俳優的「灌口神隊二龍戰鬥」可能是一場執著真刀真槍，扣人心絃的舞蹈表演，故宋人張唐英說，王衍於乾德二年八月北巡時，「旌旗戈甲，百里不絕，衍戎裝，披金甲，珠帽飾繡，執弓挾矢」，其裝具和聲勢如二郎歌舞戲之狀，故「百姓觀之，謂如『灌口神』」。

俳優演參軍戲，藝人楊于度則訓練猴子演參軍，常被召入宮內爲蜀主和后妃們演出，故「百姓觀之，謂如『灌口神』」。《太平廣記》載：「蜀有楊于度者，善弄猴子又舞又跳，節目豐富，從而多次得到獎賞。

胡猻於闤闠中，乞丐於人。常飼養胡猻大小十餘頭，令人言語。或會騎犬，作參軍行李，則呵殿前後。其執鞭驅策，戴帽穿靴，亦可取笑一時。如弄醉人，則必倒之，臥於地上，扶之久而不起。于度唱曰：『街使來，輒不起。』街史中承來，亦不起。或微言：侯侍中來，胡猻即便起來，眼目張煌，佯作懼怕，人皆笑之。」

偏安金陵的吳國，國主楊隆亦沉迷俳優戲，常親自參加表演，《五代史·吳世家》載：「徐氏之專政也」，楊隆演幼儒，不能自持；而知訓尤凌侮之。嘗飲酒樓上，命優人高貴卿侍酒，知訓爲參軍，隆演鶉衣髽髻爲蒼鶻。」徐知訓是吳國的權臣，把持朝政，伶人常作戲嘲諷之。鄭文寶《江南餘載》說：「徐知訓在宣州，聚歛苛暴，百姓苦之。入觀傳宴，伶人戲，作綠衣大面若塊神者。旁一人問：『誰』，對曰：『我宣州土地也，吾主入觀，和地皮挖來，故得至此。」又有類似的一則表演云：「張崇帥盧州，人苦其不法。因其入觀，相謂曰：『渠伊必不來矣』。崇聞之，計口征渠伊錢。明年又入觀，人不敢交語，唯道路相目，捋須爲慶而已。崇歸，又征捋須錢。其在建康，伶人戲，爲死而獲遭者曰：『焦湖百里，一任作獺』」。《南部新書》載：「王延彬獨據建州，一旦大設，伶官作戲，辭云：『只聞有泗州和尚，不見有五縣天子』」。這類詼諧滑稽，帶有簡單故事情節的表演，舞蹈動作隨意，無一定格式，扮演者常爲二人，一作參軍，一作蒼鶻，相對戲之。它反映了時人的人情，故受到各階層人士的歡迎。

建都於杭州的吳越國，也集聚了許多的歌舞百戲好手。《角力記》載，吳越蒙萬贏者，拳手輕捷；王愚子，好相撲；謝健，絕有力；姚佶耳，自矜舉國絕對；李青州，無人

能勝。歌樓中的樂妓亦遠近聞名。境內的錢塘江，每年八月十五中秋之際，潮水鋪天蓋地

湧向岸邊，屆時，設觀潮樓，國主錢鏐和后妃、文武大臣於樓上觀賞取樂。在驚心動魄變

化莫測的潮水中，有弄潮兒，手舉大旗，踩水揮舞，隨著翻騰起伏的波濤，表演各種驚險

的動作，情景甚為壯觀。

五代十國中最後一個亡國者是南唐，南唐的笙歌妙舞，比其他地區更勝一籌。境內妓

館林立，歌舞喧鬧，盡日通霄。後主李煜是風流天子，日與歌舞相伴。《清異錄》載：

「李煜在國，微行倡家，遇一僧張席，煜遂為不速之客，乘醉大書右壁，僧妓不知其為誰

也」。所書的詞云：「淺斟低唱偎紅倚翠大師，鴛鴦寺主持，風流教法」以此相戲。李煜善音

律，鄭文寶《南唐近事說》，元宋「留心內寵，宴私擊鞠，略無虛日。當乘醉，命樂工楊花

飛奏《水調辭》進酒。花飛唯歌『南朝天子好風流』一句，如是者數四。上既悟，覆木…

…，厚賜金帛，以旌敢言。」李煜歡樂無節，不問社稷事，以致忠誠的樂工以歌舞來規

勸。咸通李山甫作《上元懷古》詩前四句云：「南朝天子愛風流，盡守江山不到頭。總是戰事

收拾得，卻因歌舞破除休。」馬令《南唐書》的記載有所不同，說「元宋嗣位，宴樂擊鞠不

輟，嘗乘醉命感化奏水調詞。」感化姓王，是南唐樂部的歌板色，善謳歌，聲韻悠揚，清

振林木。

南唐後宮妃嬪中，多有善歌舞者。皇后周氏頗有音樂舞蹈的天賦，后精於琵琶，既能

舞又能製曲，在整理匯編《霓裳羽衣》上甚有貢獻，逝世後，後主深為悲痛，於悼文中

曰：「剪遏繁態，藹成新矩，霓裳舊曲，韜音淪世。」對周后的藝術才能倍加贊譽。

後主的妃嬪薛九，善於歌舞，國亡後淪落江北，宋人王銍《補侍兒小名錄》記其事曰：「後主妾薛九，善歌舞《稽康》。稽康，江南曲名也。一日於洛陽坊趙春舍歌《稽康》，坐人皆泣。春舉酒請舞，曰：『老矣，腰腕生硬，無復舊態』。乃強起小舞，曲終而罷」。

後主的另一名宮嬪窅娘，更是有名的舞人。宋人周密《浩然齋雅談》引《道山新聞》云：「李後主宮嬪窅娘，纖麗善舞。後主作金蓮，高六尺，飾以寶物，細帶纓絡。蓮中作五色瑞雲。令窅娘以帛繞腳，令纖小屈上作新月狀。素襪，舞蓮花中，回旋有凌雲之態。窅娘在蓮花上凌空回旋所作的舞蹈，美妙絕倫，唐鎬詩云：「蓮中花更好，雲裡月長新。」而窅娘之纏足，一時成為風尚，宮內外女子爭相倣效，皆以小腳為美，或為後世「三寸金蓮」的濫觴。秦觀《浣溪沙》云：「腳上鞋兒四寸羅，唇邊朱粉一櫻多，見人無語但回波。蘇軾《菩薩蠻》詞，描寫纏足舞妓的表演云：「塗香莫昔蓮承步，長愁羅襪臨波去。只見舞回還，都無行處蹤。」

「偷穿宮樣穩，並立雙跌困，纖妙說應難，須從掌上看。」婦女纏足至宋代更為普遍，使女性舞蹈愈加纖弱，嚴重地阻礙了女舞的發展，以致許多女性角色，由男扮女裝而表演，纏足的惡習延至清末，至辛亥革命始廢除之。

五代之時，人們崇道禮佛，佛音道樂和巫覡之舞，深入內宮，遍佈各地。後唐繼承唐代崇道的傳統，宮觀林立，道人的地位較高。閩帝清泰二年，用科舉形式考道士，考試科目中，有齋醮、聲喉、步虛的表演等內容，可謂別出心裁，卻促進了道教樂舞的興盛。蜀

國王衍也崇道，常令宮女穿道士服護持左右，每游青城山，自作《甘州曲》，佟述仙狀，往返山中，宮女簇擁唱和，衣繪雲霞，沿途載歌載舞，衣袂飄飄，猶若神仙臨界。閩國的國主王審知，篤信佛法，宮內青煙繚繞，鐘磬之音不絕於耳。後漢鉉則迷於巫風，女巫樊胡子等人，整日唱舞請神，喧鬧宮室，甚至干預朝政。劉蛻作《憫禱詞》云：「役巫女兮鼉鼓坎坎，風笛搖空兮舞袂衫」。道出巫女表演的情景。後周郭威當政後，始力除弊習，於全國撤並寺廟三萬餘所，放遣僧尼六萬餘眾，並禁止宮內行巫，此風才漸漸有所收斂。

第四節　詞曲與舞蹈

詞為可歌的樂曲，是可歌的長短句新聲的泛稱。《唐音癸簽》說：「古之樂府，四言、五言有一定之句，難以入歌，中間必添和聲，然後可歌，如『妃呼豨』、『伊何那』之類是也。唐初歌曲，多用五、七言絕句，律詩亦間有采者，想亦有剩句於其間，方成腔調。其後即以所剩者作為實字，填入曲中歌之，不復別用和聲，則其法愈密，而其體不能不入於柔靡矣，此填詞之所由興也」。朱熹也說：「古樂府只是詩，中即卻添許多泛聲。後來人怕失了那泛聲，逐一添個實字，遂成長短句，今曲子便是。」

多數人認為詞是由絕句、六言詩，改泛聲和聲為實字而成。而清人成肇麟等卻持異議，他說：「其始也，皆非有一成之律以為苑也。抑揚抗隊之音，短修之節，運轉於不自己，以薪適歌者之吻。而終乃躋於雅頌，下衍為文章之流別，詩餘名詞，蓋非其朔也。唐

人之詩，未能脅被管弦，而詞無不可歌者。」

總之，詞的興起是基於歌舞，起初爲模倣「胡夷」、「里巷」之曲，當時「里中兒聯歌竹枝，吹短笛，擊鼓以赴節。歌者揚袂睢舞，以曲多爲賢」，這類俚音被文人重視，並加以潤色和創作，在流傳中，又創造出攤破、減字、偷聲、添字、促拍、摘遍、犯調等手法，詞的體裁更豐富，也更適於配合歌舞。

五代的文人優游狹邪，縱情聲妓，以詞舒發情懷，宴席中的舞蹈多取自詞曲。詞令、酒戲、妓舞，成爲五代社會的一大特色。

後蜀趙崇祚編輯的《花間集》，爲五代詞集大成者，選錄了十八家的詞曲五百首，未收入集中的著名作者，還有王衍、孟昶、莊宗、李璟、李煜、馮延己、花蕊夫人等多人，其詞曲亦不下數百首。

五代的詞曲，穠艷綺旋，反映了飲宴歡樂舞蹈的侈靡。歐陽炯《花間集序》說：「是以唱云謠則金母詞清，挹霞體則穆王心醉，名高《白雪》，聲聲而自合鸞歌，響遏行雲，字字偏諧鳳律。《楊柳》、《大堤》之句，樂府相傳，《芙蓉》、《曲渚》之篇，豪家自制，莫不爭高門下，三千玳瑁之簪，竟富尊前，數十珊瑚之樹。則有綺筵公子，繡幌佳人，遞葉葉之花箋，文抽麗飾；舉纖纖之玉指，拍按香檀。不無清絕之詞，用助嬌嬈之態。自南朝之宮體，扇百里之娼風。何止言之不文，所謂秀而不實。」

作詞是用以歌，歌則常伴以舞，晁補之詩云：「知君憐舞袖，舞要歌成就。獨舞不成妍，因歌舞可憐」。詞、歌、舞相得益彰。五代留存的詞曲中，可知有舞者，總數在三分之一

以上。其中：

(一)原爲唐以前的舞蹈，五代又創編新舞詞者。如《河傳》、《採桑子》、《後庭花》等。

《河傳》，隋代有舞曲。《花間集》中新作十八首。張泌的《河傳》，表現在大好春光中歡樂之情。詞云：

紅杏，交枝相映，密密濛濛。一庭濃艷倚東風，香融，透簾櫳。斜陽似共春光語，蝶爭舞，更引流鶯妒。魂鎖千片玉樽前，神仙，瑤池醉暮天。

《採桑子》，六朝有《採桑子舞》。後唐太子太傅和凝《採桑子》寫少女初長成的情景：

蜻蜓領上河梨子，繡帶雙垂。椒戶閒時，竟學樗蒲賭荔枝。從頭鞋子紅編細，裙窣金絲。無事顰眉，春思翻教阿母疑。

《後庭花》，即玉樹後庭花，是南陳的遺舞，隋唐皆有表演。李煜和馮延已作有《後庭花破子》。《花間集》錄七曲，其中毛熙震三首。

其一：輕盈舞妓含芳艷，竟妝新臉。步搖珠翠修蛾斂，膩鬟雲染。歌聲慢發開檀點，繡衫斜掩。即將纖手匀紅臉，笑拈金屬。

其二：越羅小袖新香茜，薄籠金釧。綺欄無語搖輕扇，半遮勻面。春殘日暖鶯嬌懶，滿庭花片。怎不教人長相見，畫堂深院。

詞中清晰地展示了舞妓的服飾、身姿和神態，依然是美妙嬌柔的舞蹈。

(二)唐代盛行的舞蹈，五代編新詞繼續流行者，如《楊柳枝》、《何滿子》、《柳含煙》、《竹枝》、《漁歌子》、《三台令》、《甘州》、《破陣子》等。

《楊柳枝》，是唐代著名的健舞，流傳至晚唐和五代，風格已發生變化，以適應宴席間的表演。《花間集》收錄有二十曲，另有《柳枝》四曲。前蜀侍郎昭蘊作楊柳枝五首，詠柳枝之輕柔嫵媚，擬人喻事，實為優美的軟舞。

其一：橋北橋南千萬條，恨伊張緒不相繞。金羈白馬臨風望，認得羊家靜婉腰。

其二：狂雪隨風撲馬舞，惹煙無力被春欺。莫教移入靈和殿，宮女三千又嫉伊。

其三：裊翠籠煙拂暖波，舞裙新染曲塵羅。章華台畔隋堤上，傍得春風爾許多。

《河滿子》，唐代有舞，極其哀怨。《花間集》收錄六曲，後唐陵州判官孫光憲的詞，描寫女子觸景思戀之情，仍為哀傷之舞，詞云：

冠劍不隨君去，江河還共恩深。歌袖半遮眉黛慘，淚珠旋滴衣襟。惆悵雲愁雨怨，斷魂何處相尋？

《柳含煙》，唐代有此舞。《花間集》錄毛文錫三首。一曰：

河橋柳，占芳春。映水含煙拂路。幾回攀折贈行人，暗傷神。

樂府吹為橫吹曲，能使離賜斷續。不如移植在金門，近天恩。

《竹枝》，原為唐代流行於川東及湘、鄂長江流域的民歌，配合有舞。孫光憲於荆南作二曲，意境怡淡，帶有幽渺色彩，其中的「竹枝」、「女兒」是散聲，亦聲情並茂。詞云：

門前春水（竹枝）白萍花（女兒）。岸上無人（竹枝）小艇斜（女兒）。

商女經過（竹枝）江欲暮（女兒）。散拋殘食（竹枝）飼神鴉（女兒）。

《三台令》，原為唐舞，南唐馮延已作新詞云：

春色，春色，依舊青門紫陌。日斜柳暗花嫣，醉臥春色少年。年少，年少，行更直須及早。

《甘州》、《破陣子》、《定西蕃》，於唐代皆為歌舞大曲，五代截摘部份在歡宴中表演。《花間集》收錄有顧敻《甘州子》五首，毛文錫《甘州遍》二首，另有蜀後主作《甘州曲》一首。毛詞表現文人和樂妓郊遊歌舞的太平景象：

春光好，公子愛閒遊，足風流。金鞍白馬，雕弓寶劍，紅纓錦襜出長秋。

花蔽膝，玉銜頭，尋芳逐勝歡宴，絲竹不曾休。美人唱，揭調是甘州，醉紅樓。堯年舜日，樂聖永無慢。

（三）五代新編的舞詞，在敦煌發現的舞譜寫卷中有其曲者，可印證當時常作為打令歌舞用之。如《遐方怨》、《浣溪沙》、《南歌子》、《南鄉子》、《荷葉盃》等。

《遐方怨》，敦煌舞譜中作《遐方遠》，有四譜。後蜀太尉顧敻寫的詞，哀柔艷麗：

簾影細，簟紋平，象紗籠玉指，縷金羅扇輕。嫩紅雙臉似花明，兩條眉黛遠山橫。風蕭歇，鏡塵生。遠塞音書絕，夢魂長暗驚。玉郎經歲負娉婷，教人怎不恨無情。

《浣溪沙》，敦煌舞譜存有三譜，一譜於序中云：「拍：常令三拍，舞，按，據單，舞引舞，前急三中心舞，後急三中心據，打慢拍段送」。無疑是一精煉的舞蹈。《花間集》收錄有五十八首詞，其中後蜀吏部尚書韋莊，是花間派重要的詞人，時人將之與溫庭筠相匹，並稱「溫韋」。作《浣溪沙》五首。其一寫游子漂泊中萌生的離愁鄉愁，可歌可舞，詞云：

綠樹藏鶯鶯正啼，柳絲斜拂白銅堤，弄珠江上草萋萋。

日暮飲歸何處客，繡鞍驄馬一聲嘶，滿身蘭麝醉如泥。

《南歌子》，敦煌舞譜殘卷中有三譜，前二譜皆注：「慢二、急三、慢二」是一短小之舞。《花間集》收錄十二首。後蜀秘書監毛熙震之作，寫出女子的痴情，詞云：

惹恨還添恨，牽腸即斷腸。凝情不語一支芳，獨映畫簾閑立，繡衣香。

暗想為雲女，應憐傅粉郎。晚來步出閨房，髻慢釵橫無力，縱猖狂。

《南鄉子》，與嶺南流行的民俗歌舞有關，敦煌舞譜中存一譜。《花間集》收錄十八首，其中前蜀秀才李珣作十首，皆描述南國風光，或煙雨濛濛，扁舟野渡；或酒香鱸美，笙歌妙舞。茲摘錄三曲：

乘彩舫，過蓮塘，棹歌驚起睡鴛鴦。游女帶香偎伴笑，爭窈窕，競折圓荷遮晚照。

歸路近，扣舷歌，採真珠處水風多。曲岸小橋山月過，煙深鎖，豆蔻花垂千萬朵。

傾綠蟻，泛紅螺，閑邀女伴簇笙歌。

避暑信船輕浪里，閑游戲，夾岸荔枝紅蘸水。

《荷葉盃》，敦煌近年發現有荷葉盃的舞譜殘句，可見有舞，《花間集》收錄十四首，顧夐作九首，茲錄三首，皆寫女子嬌痴羞媚之狀，詞云：

記得那時相見，膽顫，鬢亂四肢柔。

泥人無語不抬頭，羞麼羞，羞麼羞？

曲砌蝶飛煙暖，春半，花發柳垂條。

花如雙臉柳如腰，嬌麼嬌，嬌麼嬌？

一去又乖期信，春盡，滿院長莓苔。

手搖裙帶獨徘徊，來麼來，來麼來？

（四）經由五代而傳至宋代的舞蹈甚多，其中僅唐敎坊曲入宋者即有一百三十曲左右，如《菩薩蠻》、《漁父》、《采蓮子》、《拋毬樂》、《傾盃樂》、《掃市舞》、《掃地舞》等皆有盛名。

《菩薩蠻》，是唐代「來自女蠻國」的舞蹈，宋代的《菩薩蠻隊舞》，可能是經五代衍變而成，故五代必有此舞。《花間集》收錄達四十一首之多。其中間創花間詞風的溫庭筠，作十四首，皆寫女子的情態，其一云：

小山重疊金明滅，鬢雲欲度香腮雪。懶起畫娥眉，弄妝梳洗遲。照花前後鏡，花面交相映。新貼繡羅襦，雙雙金鷓鴣。

詞意蘊含，卻道出一名舞妓內心的柔情和哀怨。前蜀太尉魏承班的《菩薩蠻》，則表現宴席上樂妓的醉態嬌顏，詞云：

羅衣隱約金泥畫，玳筵一曲當秋夜。聲顫覷人嬌，雲鬟裊翠翹。酒醺紅玉軟，眉翠秋山遠，繡幌

麝煙沉，誰人知兩心。

《漁父》，唐有張志和作的舞曲，宋代有同名隊舞。《花間集》中和凝新詞云：

白芷河寒立鷺鷥，蘋風輕剪浪花時。煙幕幕，日遲遲，香引芙蓉惹釣絲。

《采蓮子》，從六朝至唐，以采蓮爲內容的舞蹈甚多，宋代也有《採蓮舞》和《採蓮

隊舞》，五代必然有舞。亦有在酒筵上，以舞妓的鞋子載酒杯歌舞行令的習俗，美其名曰

「金蓮杯」。陶宗儀《南村輟錄》載：「於筵間見歌兒舞女有纏足纖小者，則脫其鞋，載

盞以行令」。清人方絢《采蓮船》亦說：「以婦足本名金蓮，今解其鞋，若蓮花之脫瓣

也，飛觴醉客，則正如子美詩所謂：『不有小子能蕩槳，百壺那送酒如泉』者，故名之曰

，采蓮船，。」敦煌用於打令的舞譜中，亦有「悔上采蓮船」之句。《花間集》中皇甫松

《采蓮子》詞云：

船動湖光灩灩秋（舉棹），貪看年少信船流（年少）。無端隔水拋蓮子（舉棹）遙被人知半日羞

（年少）。

皇甫松是晚唐人，和溫庭筠一樣，其作品深受五代人的喜愛。詞中「舉棹」、「年

少」是唱採蓮曲時的和聲，用韻接拍，同時又是舞勢。打令歌舞中，常有拋物之表演，

「拋蓮子」也可意味著是拋物的舞蹈動作。

《拋毬樂》，初爲宮內的遊戲舞蹈，至宋代出現舞繡球的隊舞，敦煌發現的晚唐五代曲子詞中，有《拋毬樂》，詞云：

珠淚紛紛濕綺羅，少年公子負恩多。當初姊妹分明道，莫把真心過與他。子細思量著，淡薄知聞解好麼？

(五)五季詞曲伎樂興盛，必然有新作之舞。馬令《南唐書》載：「後主與國后周氏雪夜酣燕，后舉杯請後主起舞。後主曰：『汝能創爲新聲，則可矣』。后即命箋綴譜，喉舞滯音；筆無停思，俄傾，譜成」。周氏即席所作當爲新舞。周后小字娥皇，通史書，知音善舞，她所作的《邀醉舞破》曲，得到李煜贊賞，並按照新譜起舞。

《十國春秋》說：「唐霓裳羽衣曲，罹亂，聲師曠職，其音遂絕。後主獨得其譜，樂工曹生，亦善琵琶，按譜初得其聲，而未盡善也。周后輒變易訛謬，頗去泫煩手，新音清越可聽」。唐代著名的法曲《霓裳羽衣》至晚唐已缺佚，經周后整理的舞曲，已包含有較多的創作成份。李煜《玉樓春》即歌其事，詞云：

晚妝初了明肌雪，春殿嬪娥魚貫別。風簫吹斷水雲間，重接霓裳歌遍徹。

臨春誰更飄香屑，醉拍闌干情味切。歸時休照燭花紅，待放馬蹄清夜月。

南唐宮中的宮女「重接霓裳」而歌舞，宋代表演的《拂霓裳隊》，可能與此有關。

先爲南唐君主，後淪爲宋朝囚徒的李煜，所作的舞曲頗多，他的詞曲言辭優美明淨，多比喻和抒情，便於歌唱和伴舞。由於生活境遇不同，前後期的詞風迥異。前期作的《念家山曲破》、《振金鈴曲破》等皆爲有舞和可合舞者。《浣溪沙》則記錄南唐後宮中，女舞笙歌的華奢生活，詞云：

紅日已高三丈透，金爐次第添香獸，紅錦地方隨步縐。　　佳人舞具金釵溜，酒惡時拈花蕊嗅，別殿遙聞簫鼓奏。

而在被宋滅國後，李煜被俘往汴京，在二年多的囚禁生活中，雖然也寫了不少膾炙人口的詩詞，但因爲「日夕以眼淚洗面」，往日的輝煌，已經「流水落花春去也」，國破家亡的感受唯有「問君能有幾多愁？恰似一江春水向東流。」即使有舞，也只能是沉重哀怨的舞蹈。

第十五章　宋代之舞蹈

公元九百六十年，後周殿前都檢趙匡胤於陳橋驛黃袍加身，建立北宋，結束了唐末五代長期的紛擾。北宋傳九帝，歷一百六十七年，被金所滅，繼起的高宗建南宋，經一百五十三年，再傳九帝，至趙昺，為元忽必烈取代。

宋代的統一，使大半個中國得到安定，農業、手工業發展，經濟出現繁榮，國家開始整理禮樂，在繼承唐代樂舞的基礎上，宮廷建立了本朝的雅樂舞系統，和用於宴會的大型隊舞，教坊的舞蹈甚盛。民間亦向娛樂方面追求，隨著市場和大都市的湧現，歌舞百戲亦向商業化和市場化邁進，成立了各種專業娛樂團體，有了瓦舍勾欄，作為固定的演出場所，市民的娛樂舞蹈十分發達。經靖康之難，官廷樂舞開始衰敗，大批宮廷藝人散入民間，舞隊林立，市民文化如火如荼，轉而成為舞蹈表演的主流。

兩宋提倡理學，宗法觀念對歌舞的發展起到約束作用。中國古代舞蹈，至宋代開始了大轉折，過去歷代的舞蹈，多為各種音樂與舞蹈結合之律動表演，盛唐之時，純舞藝術發出最絢麗的光彩，而唐代後期，已有在舞蹈中向有內容的表演轉換之趨勢，至宋代及其後世，表現有內容的隊舞，已漸漸代替了單純的情緒舞蹈。

隊舞有一套固定的格式，以大曲歌詠一個故事，使舞蹈與音樂、詩歌、唸白結合，表現出戲劇性的生動情節。而新出現的雜劇，則是一種合歌連舞，並以詼諧、唱白展示其特定內容的表演。又逐漸出現樂舞分離，只歌不舞，或只演故事不舞的趨向，純舞蹈在正式舞台上開始宣告衰落。

詞在宋代取得很高的成就，這種源於俗曲的文藝形式，其中很多有舞或可配合舞蹈，「傳踏」即是一種歌舞相間的敘事表演。但由於「存天理滅人欲」理學觀念的影響，詞風日趨高雅，舞蹈一改唐代的豪放，崇尙纖閑、雅淡的風格，詞和歌舞也日漸分離。

宋代爲防止內亂，重文輕武，軍事長官多受限制，民風靡弱，導致外侮不斷。與北宋同時存在的，在北方有契丹、大遼，西方有黨項、西夏，東北有女眞。女眞建立的金朝，在滅遼後，公元一千一百二十六年，攻入汴京，徽、欽二帝也當了俘虜。偏安江南的南宋，實際只擁有半壁江山。

大遼、西夏、金人以及後崛起的蒙古，長期與宋人交往，深受漢族封建文化和樂舞的燻陶，同時又有自己固有的傳統習俗，表現出各自特有的民族舞蹈風格，並在互相觀摩融合中，促進著舞蹈的發展。

第一節　郊廟殿庭之舞

宋代由後周脫穎而出，立國之初，宮中樂制沿襲後周。建隆元年，竇儼任判太常之職，上疏釐定文舞、正舞之制，經宋太祖詔准，更改後周二舞的名稱，將文舞《崇德之舞》，改為《文德之舞》；武舞《象成之舞》，改為《武功之舞》。同時，改「十二順」樂為「十二安」。

乾德元年，於開封府精選樂工八百三十人，隸屬太常教習，以備郊饗之禮。以後再次補選「二舞郎」及引舞一百五十人。樂舞人員的服飾，文舞郎進賢冠，黃紗袍，白巾單，白練襠襠，白布大口袴，革帶履；武舞郎平巾幘，緋絲布大袖繡襠，甲金飾，白練蓋錦，騰蛇起梁帶，豹文大口袴，烏靴。鼓吹十二案，每案九人，其中設大鼓、羽葆鼓、金錞各一，歌、簫、笳各二，各案設氈床，為熊羆騰倚之狀以承其下。

太祖乾德四年，社會安定，將士解甲歸田，詔令判太常寺和峴，重新製定殿宇和郊廟所用的雅樂。和峴洞曉音律，創制樂器名「拱辰管」，演奏時手執持如拱揖，詔備於樂府。和峴又依據上古舜受堯禪，以及周武王戎衣而定天下的典故，引喻今朝，改文舞為《元德升聞之舞》，武舞為《天下大定之舞》，用以歌頌太祖的功德。二舞的人數，亦參照唐太宗破陣樂舞之制，各用一百二十八人，是為八佾的倍數，表演時，分為八行，每行十六人。

太祖趙匡胤是「以揖讓受禪」而得天下，故先奏《元德昇聞之舞》，舞人「皆著履執拂，服袴褶，冠進賢冠，引舞二人，各執五彩纛」，其舞狀文容變數，按照內容的變化而增改。

《天下大定之舞》，則撰武舞樂章，象徵太祖以神武平一宇內。舞人「皆被金甲執戟。引舞二人，各執五彩旗。其舞六變：一變象六師初舉；二變象上黨克平；三變象淮揚底定；四變象荊湖歸服；五變象邛蜀納款；六變象兵還振旅。」樂器用鐃、鐸、雅、相、金錞、裴鼓等。

太宗趙炅繼位，淳化二年，太子中允和㠓鑒於原來的雅樂舞，沒有涉及歌誦當朝皇帝的內容，上疏曰：「今睹來歲正會之儀，登歌五端之曲，已從改制，則文、武二舞，亦當定其名。」於是，取《周易》中「化成天下」之辭，改文舞《天下大定之舞》為《化成天下之舞》，取《漢史》「威加海內」之歌之意，改武舞《元德升聞之舞》為《威加海內之舞》。每變製樂章一首，賦於新的詞意。凡武舞，六變：一變象登台講武；二變象漳泉奉土；三變象杭越來朝；四變象克殄並汾；五變象肅清銀夏；六變象兵還振旅。

眞宗趙恒登基後，初期，復用太祖年間文武二舞的名稱。太宗平河東凱旋之時，曾製《萬國朝天樂曲》，名《同和之舞》；平晉普天樂曲》，名《定功之舞》。眞宗亦採用之，並御製曲辭二首。奠瓚之年，又製《平晉普天樂曲》，用《平晉普天》樂舞，亞獻、終獻，用《萬國朝天》樂舞。眞宗崇敬道教，大中祥符年間，親製樂章用於「玉清」、「昭應」等諸祠，每乘輿薦獻，文舞曰《發祥流慶之舞》，武舞曰《降眞觀德之舞》。

仁宗趙禎天聖五年，翰林侍講學士孫奭言提出，郊舞文、武二舞失序，又經翰林學士劉筠等人考證後，奏曰：「周人奏清廟以祀文王，執競以祀武王。漢高帝、文帝，亦各有舞。至唐有事太廟，每室樂歌異名，蓋帝王功德既殊，舞亦隨變屬者，奠獻嶝歌而樂舞不作，甚失明甚。」於是，郊廟恢復二舞舊制，「宗廟酌獻，復用文舞。皇帝還版位，文舞退，武舞入，亞獻酌禮已，武舞作，至三獻已奠還位則止。蓋廟室各頌功德，故文舞迎神後，各奏逐室之舞。及皇帝酌獻，惟登歌奏禧安之樂，而懸樂舞綴不作。亞獻、終獻仍用武舞。」

皇祐二年，詳定親饗明堂之樂，內出明堂樂曲及二舞名，文舞名《右文化俗之舞》，武舞名《成功睿德之舞》。仁宗召胡瑗定鐘磬之制，召房庶定鐘律。胡瑗為布衣，善音律，早在景祐元年，曾被范仲淹推薦入朝，與鎮東軍節度使推官阮逸等，同較鐘律。後來因遭到司諫韓琦等人反對，認為他們建立的制度「有乖古制」而未能施行。十八年後，胡瑗重新被起用，才得以展示其樂舞才能。皇祐三年，求古尺律，定大樂，名《大安》。嘉祐元年，又遭非議，再次恢復舊樂，仁宗御製祫樂舞名，文舞曰《化成治定之舞》，武舞曰《崇功昭德之舞》。

宋代的文舞、武舞，既用於郊廟，又用於殿庭。但二者的規格大不一樣，殿庭表演時，規模盛大，有時用八佾的倍數，二舞合二百餘人。而郊廟用樂，則極簡陋，二舞郎兩者總計僅六十餘人。英宗治平二年，禮官李育奏曰：「南郊太廟二舞郎總六十八，文舞罷，舍羽籥，執干戚，就為武舞。謹按舊典：文武二舞，各用八佾。凡祀圓丘，祀宗廟，

太樂令率工人以入就位，文舞人陳於架北，武舞立於架南。又文舞出，武舞入，有送迎之曲，名曰《舒和》，亦曰《同和》。凡三十一章，止用一曲，是進退同時，行綴先定，步武容體，各應樂節。夫《至德升聞之舞》，象揖讓，；《天下大定之舞》，象征伐。柔毅舒急不侔，而所法所習亦異，不當中易也。竊維天神皆降，地祇皆出，八音克諧，祖考來格，天子親執珪幣，相維辟公，嚴恭寅畏，可謂極矣，而舞者紛然縱橫於下，進退取舍，蹙迫如是，豈明有德，象有功之誼哉？國家三年而躬一郊，同殿而享八室，而舞者闕如，名曰二舞，實一舞也。且如大朝會所以宴臣下，而舞者備其數，郊廟所以事天地祖考，而舞者減半，殊未爲稱。事有近而不可跡，禮有繁而不可省，所繫者大，而有司之職不敢廢也。」李育對當時樂制的不正常狀態提出異議，並得到英宗趙曙的支持，於是遵循古制，

南郊太廟的文武二舞，舞人增加各爲六十四人，分別以八佾舞之。

神宗趙頊熙寧九年，大樂降神之樂，改一曲多變爲一曲一變，六變用六曲，九變用九曲。元豐二年，朝會樂定文武二舞，各爲四表。表距四步爲鄭綴，各用六十四人。文舞舞郎，戴進賢冠。原秉羽翟而舞，經考訂認爲不妥，「集雉尾置於犀漆之柄，求之古制，實無所本。聶崇義圖，羽舞所執葆幢，析羽四重，以結綏繫於柄，此蠹翳之謂也。」故所持舞具，改爲左執籥，右秉翟。亦分八佾，二工執纛前引，衣冠與舞者同。舞姿進蹈安徐，進一步則兩兩相顧，揖，三步三揖，四步爲三辭之容，是爲一成。其餘五成皆若是依序爲之。自南第一表至第二表，爲第一成；至第三表，爲再成；至北第一表，爲三成；；覆身卻行至第四表，爲四成；；至第二表爲五成；復至南第一表爲六成。而武舞入。

武舞舞郎，平巾幘，原以干戚舞之，經考訂亦有更改，理由是：「古者人君自舞大武，胡服冕執干戚，若用八佾，而爲擊刺之容，則舞者執干戈。說者謂武舞戰象，樂六奏，每一奏之中，率戈矛四擊刺，戈則擊兵，矛則刺兵。玉戚非可施於擊刺。」故將舞具改爲左執干，右執戈，二工執旌居前。其他人員，執裝、執鐸各工二；金錞二，四工；舉工二；執鐲、執鐃、執相在左，執雅在右，各工二；夾引舞者，衣冠同之。堂上長歌以詠歎之。於是播裝以導舞。舞者進步自南而北。至最南表以見舞漸，然後左右夾振鐸，次擊鼓，以金錞和之，以金鐃節之，以相而輜樂，以雅而陔步。舞者發揚蹈厲，爲猛賁趨速之狀。每步一進，則兩兩以戈盾相響。一擊一刺爲一伐，四伐爲一成，成謂之變。至第二表爲一變；至第三表爲二變；至北第一表爲三變；舞者覆身響空卻行而南至第四表爲四變；乃擊刺而前至第二表，回易行列，春雅節步，分左右而跪，以右膝至地，左足仰起，象以文止武爲五變；舞蹈而進，爲兵還振旅之狀，振鐸搖裝擊鼓，和以金錞，廢鐲鳴鐃，復至南第一表，爲六變而舞畢。

元豐三年，朝廷討論樂舞之制，楊傑提出現有的大樂有「七失」，一曰歌不永言；二曰八音不諧；三日金石奪倫；四日舞不成象；五日樂失節奏；六日祭祀饗無分集之序；七日鄭聲亂雅。其中的武舞「發揚蹈厲，進退俯仰，既不足以稱成功盛德，失其所向。而文舞容節，尤無法度，則舞不成象也。」據此，楊傑建議：「國朝郊廟之樂，先奏文舞，後奏武舞。而武舞容節六變，一變象六師初拳；二變象上黨克平，所向宜北；三變象維揚底

定，所向宜東南；四變象荆湖來歸，所向宜南；五變象邛蜀納款，所向宜西；六變象兵還

振旅，所向宜北而南。」當時因爭論未決沒有實行，八年後，於哲宗趙照元祐四年，經大

樂正葉防等考訂，協律郎陳沂等按閱，詔准重新對二舞儀，作出縝密的規定，並於朝會用

之。其中：

文舞名《化成天下之舞》。第一變，舞人立南表之南，聽舉樂，則蹲。再鼓皆舞，進

一步立正。再鼓皆稍前而正揖，合手自下而上。再鼓皆左顧右揖。再鼓皆右顧左揖。再鼓

皆開手蹲。再鼓皆舞，進一步立正。再鼓皆少卻身，初辭合手，自上而下。再鼓皆右顧而

以左手在前，左手推出再辭。再鼓皆左顧，以左手在前，右手推出爲固辭。再鼓皆合手

蹲。再鼓起舞，進一步立正。再鼓皆俛身相顧，初謙合手當胸。再鼓皆右側身，左垂手

爲再謙。再鼓皆左側身，右垂手爲三謙。再鼓皆躬而授之，過節樂則蹲。

第二變。聽樂畢，則蹲。再鼓皆舞，進一步轉面相響。再鼓皆稍前相揖。再鼓皆左顧

左揖。再鼓開手蹲，立正。再鼓皆舞，進一步後相響。再鼓皆卻身初辭。再鼓皆左顧

上儀。再鼓再蹲。再鼓皆合手蹲，立正。再鼓皆舞，進一步。再鼓相響，辭如

再鼓皆顧爲初謙。再鼓皆舞，進一步兩兩相響。再鼓皆躬而授之，立正，過節樂，則蹲。

第三變，聽舉樂則蹲。再鼓皆舞，進一步兩兩相響。再鼓皆趨揖。再鼓皆左揖如上。

再鼓皆右揖。再鼓皆開手蹲，立正。再鼓皆舞，進一步復相響。再鼓皆卻身初辭。再鼓皆

再辭。再鼓皆固辭。再鼓皆合手蹲，立正。再鼓皆舞，進一步兩兩相響。再鼓皆相顧初

謙。再鼓皆再謙。再鼓皆三謙，躬而授之，立正，節樂，則蹲。

武舞，名《威加四海之舞》。第一變，舞人去南表三步，總干而立。聽舉樂，三鼓，

前行三步，及表而蹲，再鼓皆蹲，進一步立正。

再鼓皆轉身向裡，以干戈相擊刺，足不動。再鼓昏回身向外，擊刺如前。

蹲。再鼓皆舞，進一步轉面相向立，干戈各置腰。再鼓各前進，以左足在前，右足在後，

左手執干當前，右手執戈在腰爲進旅。再鼓各相擊則，再鼓各退身復位，整其千爲退旅。

再鼓皆立正，蹲。再鼓皆舞，進一步立正，再鼓皆轉面相向，秉干持戈坐作。再鼓各相擊

刺，再鼓皆起以其干戈，爲克捷之象。再鼓皆立正，過節樂，則蹲。

第二變。聽舉樂，再鼓起舞，進一步立正，再鼓皆正面，作猛賁趫速之狀。

再鼓各轉身向裡相擊刺，足不動。再鼓各轉身向外，擊刺如前。再鼓皆立正，蹲。再鼓皆

舞，進一步，陳其干戈，左右相顧，爲猛賁趫速之狀。再鼓皆併入行，以八爲四。再鼓皆

兩兩相對相擊刺。再鼓皆回，易行列，左在右，右在左。再鼓皆舉手，蹲。再鼓皆舞，進

一步立正。再鼓各分左右。再鼓各揚其干戈，再鼓皆相擊刺。再鼓皆總干千戈立正，過節

樂，則蹲。

第三變。聽舉樂則蹲。再鼓皆舞，進一步轉面相向。再鼓整干戈以象登台講武。再鼓

皆擊刺於東南。再鼓皆按盾舉戈，東南響而望，以象漳泉奉土。再鼓皆擊刺於正南。再鼓

皆按盾舉戈，南響而望，以象杭越來朝。再鼓皆舞，進一步正立。再鼓皆擊刺於西北。再

鼓按盾舉戈西北響而望，以象克殄並汾。再鼓皆擊刺於正西。再鼓皆按盾舉戈西響而望，

以象肅清銀夏。再鼓皆舞，進一步正跪右膝至地，左足微起。再鼓皆置干戈於地，各拱其

手，象其不用。再鼓皆左右舞蹈，象以文止武之意。再鼓皆就拜，收其干戈，起而跼立。

再鼓皆舞退，鼓盡即止，以象兵還振旅。

徽宗趙佶，在位二十五年，對雅樂舞頗爲重視，詔大司樂劉昺等人，多次考訂樂制。崇寧四年，批准劉昺的奏請，文、武舞各增訂爲三變九成，每三成爲一變。政和二年，按照演出場合的不同，二舞的舞人、樂工，在位置、服飾等方面，相應有所變動。大祠之制，文舞六十四人，執籥翟，八佾，分立於表之左右，東西相向。；舞色二人，在執纛之前。舞色長幞頭，扶額，紫繡袍。引文舞二人，執纛居前，東平冕，皂繡鸞衫，金銅革帶，烏皮履。武舞六十四人，執干戈，八佾。引武舞二人，並紫裵二人，雙鐸二人，各立於官架之東西北，向北上。武舞郎在其後，引武舞人，武弁，緋繡鸞衫，抹額，紅錦臂韝，白絹袴，金銅革帶，烏皮履。

大朝會，二舞的人數同大祠，而服飾有差異。文舞引舞人及武舞郎，並進賢冠，黃鸞衫，銀褐裙，綠褗襠，草帶，烏皮履。武舞引舞人及武舞郎，並平巾幘，緋鸞衫，黃畫申身，紫褗襠豹文大口袴，起梁帶，烏皮鞾。樂工服飾皆爲里介幘，執麾人平巾幘，並緋繡鸞衫，白絹夾袴，抹帶。

北宋時期，多次考訂雅樂舞制，其中較大的修改即有三次，使二舞的運用日臻完善。

清人《蠛蠓曲談》說：「宋時雅樂累經改作，雖未必有當於古，而經姜堯章、朱子、蔡元定諸家考正，較之漢唐爲勝。而其燕樂，汰坐部，省敎坊，亦與雅樂較近。」

靖康之變，徽欽二帝被金人劫掠，高宗趙構遷都臨安（今浙江杭州），史稱南宋。紹

興年間，沿用北宋制度，恢復二舞制，但缺佚頗多，至孝宗趙昚即位，始詔令全面予以增修，各種祭祀用的樂舞，漸趨詳備，又倣古制，作「雲禮」，用舞僅六十四人，皆衣雲衣，歌《雲漢》之樂。

宋代於太祖建隆年間，定四宗廟，追尊先祖四代，上皇高祖稱僖祖，皇曾祖稱順祖，皇祖稱翼祖，皇考稱宣祖。祭祀時懸掛先祖遺像。此舉為後世祭祖掛像的濫觴，遺像亦由筆畫，演變為塑像、金像、玉石像等多種。神宗元豐五年，造景靈宮，將各寺的祖先「神御」迎入宮中，合以帝后的遺像，定時酌獻。

各宗廟的祭奠，除用文、武二舞，每室又另製有專用的樂舞，其中：

僖祖文獻皇帝室：初用《大善》之樂，《大善之舞》；後改為《基命》之樂，《基命之舞》。

宣祖昭武皇帝室：初為《大慶》之樂，《大慶之舞》；後改用《天元》之樂，《天元之舞》。

翼祖簡恭皇帝室：奏《大順》之樂，《大順之舞》。

順祖惠元皇帝室：用《大寧》之樂，《大寧之舞》。

太祖廟室：初用《大定》之樂，《大定之舞》；後改用《皇武》之樂，《皇武之舞》。

太宗廟室：初用《天盛》之樂，《天盛之舞》；後改用《大定》之樂，《大定之舞》。

眞宗廟室：初用《大明》之曲，《大明之舞》；後改用《熙文》之樂，《熙文之舞》。

仁宗廟室：初用《大仁》之曲，《大仁之舞》；後改用《美成》之樂，《美成之舞》。

英宗廟室：初用《大英》之樂，《大英之舞》；後改用《治隆》之樂，《治隆之舞》。

神宗廟室：用《大明》之樂，《大明之舞》。

哲宗廟室：用《重光》之樂，《重光之舞》。

徽宗廟室：用《承元》之樂，《承元之舞》。

欽宗廟室：用《瑞慶》之樂，《瑞慶之舞》。

高宗廟室：初用《大勳》之樂，《大德之舞》；後改用《顯安》之樂，《顯安之舞》。

孝宗廟室：用《大倫》之樂，《大倫之舞》。

光宗廟室：用《大和》之樂，《大和之舞》。

寧宗廟室：用《大安》之樂，《大安之舞》。

理宗廟室：用《大昭》之樂，《大昭之舞》。

度宗廟室：用《大熙》之樂，《大熙之舞》。

宋代的皇帝，夏至，祇皇地祇，用《寧安之歌》，《儲靈錫慶》、《平恭將軍》之舞。立冬，祇神州地祇，用「廣生儲佑」《厚載凝福》之舞。仁宗天聖九年御殿，升坐日《聖安之曲》，公卿入門及酒行日《禮安之曲》，上壽日《福安之曲》，初舉酒日《玉藝之曲》，作《厚德無疆》之舞，三變而止。兩舉酒日《壽星之曲》，作《四海會同》之舞，三變而止。三舉酒日《奇木連理之曲》。仁宗天聖九年以後，凡皇太后御殿，躬謝宗廟，也要演奏樂舞。

第二節　宮廷燕樂隊舞

宋代的宮廷燕樂，沿襲唐代，而規模遠不及之，節目也無坐部伎和立部伎之分。用於禮儀和觀賞娛樂結合的表演，通常以「隊舞」的形式出現。

隊舞是一種有程序的團體舞蹈，中唐時期，宮中已見「隊舞」的表演。唐人王建《宮詞》云：

> 黛眉小婦研裙長，總被抄名入教坊。
> 春設殿前多隊舞，棚頭各自請衣裳。

宋人陳暘說：「唐季兵亂，舞制多失，聖朝禁坊所傳，不過小兒、女樂二種而已。」但作為「隊舞」的形式，至宋代始臻於完善，並以正式舞種的面貌，而登上大雅之堂。

宋官的隊舞分兩大類，「女伎舞六十四人，引舞二人，執花四十人；卯童四人，從伎四十人，作語一人，凡總一百五十三，舞名有十焉。」女弟子隊中有《菩薩蠻隊》、《感化樂隊》、《拋球樂隊》、《佳人剪牡丹隊》、《拂霓裳隊》、《采蓮隊》、《鳳迎樂隊》、《菩薩獻香花隊》、《彩雲仙隊》、《打毬樂隊》等。「小兒隊」為七十二人，亦分十隊，有《柘枝隊》、《劍器隊》、《婆羅門隊》、《醉胡騰隊》、《諢臣萬歲樂隊》、

《兒童感聖樂隊》、《玉兔渾脫隊》、《異域朝天隊》、《兒童解紅隊》、《射雕回鶻隊》等。

隊舞中的人數各朝無定制，可以酌情增減舞蹈可能不僅限上述二十種。故《宋史·樂志》說：「大抵如此，而復從宜變易」。宋人孟元老於《東京夢華錄》中所載的舞隊人數有所不同，小兒隊為二百餘人，而女童隊是四百餘人。舞蹈的分類及服飾，見下表：

女弟子隊（一百五十三人）

菩薩蠻隊——著緋色砌衣，戴卷雲冠。

感化樂隊——著青羅生色通衣，青梳髻，繫綬帶。

拋球樂隊——著四色羅寬衫，繫銀帶，奉繡球。

佳人剪牡丹隊——著紅生色砌衣，戴金冠，剪牡丹花。

拂霓裳隊——著紅偓砌衣，碧霞帔，戴仙冠，紅繡抹額。

採蓮隊——著紅生色綽子，繫暈裙，戴雲髻，乘綵船，執蓮花。

鳳迎樂隊——著紅偓砌衣，戴雲鳳髻。

菩薩獻香花隊——著生色窄砌衣，戴寶冠，執香花盤。

綵雲仙隊——著黃生色道衣，繫霞帔，戴仙冠，執旌節、鶴扇。

打毬樂隊——著四色窄繡羅襦，繫銀帶，裹順風腳，花襆頭，執毬杖。

小兒隊（七十二人）

柘枝隊——著五色繡羅寬袍，戴胡帽，繫銀帶。

劍器隊——著五色繡羅襦，裏交腳幞頭，紅羅繡抹額，帶器杖。

婆羅門隊——著紫羅僧衣，緋掛子，執鐶柱杖。

醉鬍騰隊——著紅錦襦，繫銀絽鞢，戴氈帽。

諢臣萬歲樂隊——著紫緋綠羅寬衫，諢裹簇花幞頭。

兒童感聖樂隊——著青羅生色衫，繫勒帶，總兩角。

玉兔渾脫隊——著四色繡羅襦，繫銀帶，戴玉兔冠。

異域朝天隊——著錦襖，繫銀束帶，戴夷冠，執寶盤。

兒童解紅隊——著紫緋繡襦，繫銀帶，戴花砌鳳冠，綬帶。

射雕回鶻隊——著盤雕錦衣，繫銀絽鞢，射雕盤。

凡春秋聖節等重大的慶典活動，皆要表演樂舞。《東京夢華錄》載：「每上元觀燈，樓前設露台，台上奏教坊樂，舞小兒隊。台南設燈山，燈山前陳百戲，山棚上用散樂，女弟子舞。」遇到「大宴酺會，禁坊進二種舞。每舞各進一色。舞罷方牛，則工伎止立，間以俳優戲，畢，賞於崇德殿。宴契丹人使，但作小兒一種而已。其他端門望夜，錫賜院賜群臣及酺宴，則舞工三十六人。」每逢春、秋、聖節三大宴，在十九項儀程中，要動用教坊「四部」，作包括「小兒隊」、「女弟子隊」在內的七次舞蹈。其次序是：

第一、皇帝升坐，宰相進酒，庭中吹觱篥，以衆樂和之。賜群臣酒，皆就坐。宰相

飲，作《傾杯樂》；百官飲，作《三台》。

第二、皇帝再舉酒，群臣立於席後，樂以歌起。

第三、皇帝舉酒，如第二之制，以次進食。

第四、百戲皆作。

第五、皇帝舉酒，如第二之制。

第六、樂工致辭，繼以詩二章，謂之口號，皆述德美及中外蹈詠之情。初致辭，群臣皆起聽，辭畢再拜。

第七、合奏大曲。

第八、皇帝舉酒，殿上獨奏琵琶。

第九、小兒隊舞，亦致辭，以述德美。

第十、雜劇，罷，皇帝起更衣。

第十一、皇帝再坐，舉酒，殿上獨吹笙。

第十二、蹴踘。

第十三、皇帝舉酒，殿上獨彈箏。

第十四、女弟子隊舞，亦致辭如小兒隊。

第十五、雜劇。

第十六、皇帝舉酒，如第二之制。

第十七、奏鼓吹曲，或用法曲，或用龜茲。

第十八、皇帝舉酒，如第二二之制。

第十九、用角紙。

徽宗年間，十月十日「天寧節」的樂舞表演，場地設在山樓下，舞台從三面皆可觀賞，樂隊置於彩棚中，前列拍板，十串一行；次一色五十面畫面琵琶；次列兩座高三尺的箜篌；次二面高架大鼓，後有羯鼓兩座；次列劉鐵石方響、箏、笙、塤、篪、觱篥、龍笛，兩旁對列杖鼓兩百面。諸雜劇色各服本色服裝，皆分列於殿下陛階至樂棚的兩旁，「每過舞者入場，則排立者叉手，舉左右肩，動足應拍，一齊群舞」，謂之「按曲子」。

隊舞的表演，是與百戲、雜劇以及器樂的演奏組合在一起，穿插進行，每盞酒換一個節目。

第一盞御酒，歌板色唱中腔……《三台》、《舞旋》。其餘樂人舞者，渾裹寬衫，唯（雷）中慶有官，故展裏。舞曲破，擷前一遍。舞者入場，至歇拍，續一人入場，對舞數拍。前舞者退，獨後舞者終其曲。

第二盞御酒，歌板色唱如前……《三台》舞如前。

第三盞御酒，左右軍百戲入場。

第四盞御酒，……勾合大曲舞。

第五盞御酒，獨彈琵琶……勾小兒隊舞。小兒各選年十二、三者二百餘人，列四行，作小兒隊舞，之後是雜劇色表演。

第六盞御酒，舞《三台》……左右軍筑毬。

舞《採蓮》，則殿前皆置蓮花。

第七盞御酒，先作《三台》，勾女童隊。女童皆選兩軍妙齡，容艷過人四百餘人。或

第八盞御酒，歌板色，踏歌，曲破《舞旋》。

第九盞御酒，舞《三台》，作雜劇。畢，依次退場。

隊舞中的舞蹈，多數是繼承唐代，如「小兒隊」中的《拋枝》、《劍器》、《醉胡騰》、《玉兔渾脫》、《兒童解紅》等舞，「女弟子隊」中的《菩薩蠻》、《拋毬樂》、《拂霓裳》、《采蓮》、《鳳迎樂》等，皆於唐代或六朝即已盛行。宋人繼承的舞蹈，多為較精美的健舞和軟舞。而經過宋人的採用，又有創造性的發揮，其表演由原來的獨舞、雙人舞變為多人舞，其結構由純舞，變成詩、歌、舞、朗誦、對話多種因素結合的隊舞，給原本的藝術舞蹈，賦於禮儀或特定的內容。有的舞蹈，另加道具。如《劍舞》，表演時設桌子、紙筆、酒果等物；《獻仙桃》也安設桌案。這類人體動作以外的道具，已近於戲曲中的布景。還有的舞蹈，增入人物故事情節，把舞蹈的表現性蛻變為敘事性，成為含有戲劇情節的歌舞。宋人的這種創造，豐富了節目的內容，也加速了中國古舞的衰落，以致元、明以後，古舞漸喪失獨立性，而融入戲曲的表演中。

宋代的隊舞還有一特色，即專業性較強，演員有明確的分工。陳暘說：「凡此本唐宮中嬉燕之樂，伶蕭相傳，故附曲作舞而已。雖冠服小異而工員常定，非如坐立二郎出於當時之君，有因而作也。」工員常定有利於藝術的提高，隊舞中，主要的角色有：

「杖子頭」，是舞隊的班首，亦稱「隊頭」。兼司唸口號之職，其位在舞隊的前面，

有時亦直接參與歌舞，服飾爲：頭裏曲腳向後的幞頭，簪花，穿紅黃寬袖衫，手持銀裏頭杖子。

竹竿子，亦稱參軍色，司指揮隊舞之職，通常手持一根竹竿，負責勾隊、放隊、報幕、唸致詞以及與「花心」問答等事項。《樂學軌範》所記的竹竿，「柄以竹爲之，朱漆，以片籐纏結，下端蠟漆鐵椿，雕木頭冒於上端，又用細竹一百個，插於木頭上，並朱漆以紅絲束之，每竹端一寸許，裏以金薄紙，貫水晶珠」。

花心，隊舞的主演，舞技較高，舞蹈時處於中心地位，領舞領唱，或獨舞獨唱，並與竹竿子相問答。

南宋時期，宮中宴樂，仍是樂舞雜劇百戲雜陳。周密的《武林舊事》，記有理宗朝正月五日禁中天基聖節的排當樂次，抄錄如下：

樂奏夾鐘宮。觱篥起《萬壽永無疆》引子，王恩。

上壽。第一盞，觱篥起《聖壽齊天樂慢》，周潤。第二盞，笛起《帝壽昌慢》，潘俊。第三盞，笙起《升平樂慢》，侯玉璋。第四盞，方響起《萬方寧慢》，余勝。第五盞，觱篥起《永遇樂慢》，楊茂。第六盞，笛起《壽南山慢》，盧寧。第七盞，笙起《戀春光慢》，任榮祖。第八盞，觱篥起《賞仙花慢》，王顯榮。第九盞，方響起《碧牡丹慢》，彭先。第十盞，笛起《上苑春慢》，胡寧。第十一盞，笙起《慶壽樂慢》，侯玉章。第十二盞，觱篥起《柳初新慢》，劉昌。第十三盞，諸部合《萬壽無疆媚》曲破。

初坐樂奏夷則宮。觱篥起《上林春》引子，王榮顯。第一盞，觱篥起《萬歲梁州》曲

破，齊汝賢。舞頭豪俊邁，舞尾范宗茂。第二盞，觱篥起《聖壽壽慢》歌曲子，陸恩顯。

琵琶起《捧瑤卮慢》，王榮祖。第三盞，唱《延壽長》歌曲子，李慶慶。稽琴起《花梢月

慢》，李松。第四盞，玉軸琵琶獨彈《正黃宮》《福壽永康寧》，兪達。拍，王良卿。觱

篥起《慶壽新》，周潤。進彈子笛哨，潘俊。杖鼓，朱堯卿。拍王良卿。進念致語等，時

和。（致語略）。雜劇，吳世賢已下，做《君聖臣賢鸞》，斷送《萬歲聲》。第五盞，笙

獨吹小石角《長生寶宴樂》，侯玉章。拍，張亨。笛起《降聖樂慢》，盧寧。雜劇，周朝

清已下，做《三京下書》，斷送《繞地游》。第六盞，玉方響獨打道調宮《聖壽永》，余

勝。拍，張良卿。筝起《出牆花慢》，吳宜。雜手藝《祝壽進香仙人》，趙喜。第八盞，

《萬壽祝天基》斷隊。第九盞，簫起《縷金蟬慢》，傅昌林。第十盞，諸部合《齊天樂》

曲破。

　　再坐。第一盞，觱篥起《慶芳春慢》，楊茂。第二盞，筝起《月中仙慢》，侯瑞。稽

琴起《壽爐香慢》，李松。第三盞，觱篥起《慶簫韶慢》，王榮祖。第四盞，琵琶獨奏高

雙調《會群仙》。方響起《玉京春慢》，余勝。雜劇，何晏喜已下，做《楊飯》，斷送

《四時歡》。第五盞，諸部合《老人星降黃龍》曲破。第六盞觱篥獨吹商角調《筵前保壽

樂》。雜劇，時和已下，做《四偌少年游》，斷送《賀時豐》。第七盞，鼓笛曲《拜年六

么》。弄傀儡，《踢架兒》，盧逢春。第八盞，簫獨吹雙聲調《玉簫聲》。第九盞，諸部

合無射宮《碎錦梁州歌頭》大曲。雜手藝，《永團圓》，趙喜。第十盞，笛獨吹高平調

《慶千秋》。第十一盞，琵琶獨彈大呂調《壽齊天》。撮弄，《壽呆放生》，姚潤。第十

二盞，諸部合《萬壽興隆樂》法曲。第十三盞，方響獨打高宮《惜春》。傀儡舞，鮑老。第十四盞，箏、琵、方響合纏《令神曲》。第十五盞，諸部合夷則羽《六么》。巧百戲，趙喜。第十六盞，管下獨吹，無射商《柳初新》。第十七盞，鼓板。舞綰，《壽星》，姚潤。第十八盞，諸部合《梅花伊州》。第十九盞，笙獨吹正平調《壽長春》。第二十盞，《萬花新》曲破。

從上述的節目單可看出，宋宮中的禮儀用樂甚爲繁瑣，而人們的審美情趣已有改變，和唐代的宴樂不同，舞蹈已不是宴會中的主要節目，其地位已被器樂和雜劇所代替。由於廢除教坊，專業舞人星散，慶典中所用的演員，皆爲臨時召集雇用，因爲時間匆促，已難於演出需精妙配合的大型隊舞。故節目單上也不見有「小兒隊」、「女弟子隊」之類的舞蹈表演。

以上是宮廷禮儀中的舞蹈表演，至於後宮用於皇帝欣賞娛樂的舞蹈，可能依然繁盛，史書對此極少記載，是一憾事。但從周密從故宮發現的南宋「德壽宮舞譜」，可印證此事。

德壽宮是南宋於杭州建的宮殿，高宗趙構退位後，居此宮頤養天年。宮中舞姬衆多，並用舞譜排練舞蹈。周密《癸辛雜志後集》說：「予嘗得故都德壽宮舞譜二帙，其中皆新制曲，多紀嬪諸閣分所進者。」這是中國古書中，第一次出現「舞譜」的詞語，可惜原譜已失，周密所抄錄者也非全譜。僅是從二大帙的譜文中，摘編出來的若干要點，計開列九類，有六十三種名稱。舞譜的運用，表明宋代宮廷舞蹈訓練和演出的進步，「是亦前所未

聞者，亦可想見承平和樂之盛也。」

舞譜中所記錄的皆爲舞蹈隊形和動作術語，其具體意義，因無其他旁證，尚難定論，

民國初年，齊如山氏於《國劇身段譜》中，用京劇身段術語與德壽宮舞譜術語進行比較，

作參證性的解釋，對於領會舞譜的意義多有助益，以後又有多名學者對此譜作了深入的研

究。現將德壽宮舞譜術語，簡略介紹如下：

一、左右垂手。是一種用手或袖舞蹈的姿態。垂手詩云：「垂手忽迢迢」，「廣袖拂紅

塵」，即是此類舞蹈動作的寫照。其中：

雙拂：爲雙抖袖，戲曲中有抖袖的動作。

抱肘：國劇中有「合抱」，是兩手於胸前交叉的姿態。

合蟬：國劇有「雙背袖」，雙手攪袖背於身後。

小轉：小幅度扭轉身軀的動作。

虛形：戲曲有「虛幌」一詞，是手勢或身體快速閃動後，又還原狀的動作。

稱裏：是以手和袖模擬理裝的舞姿。

二、大小轉擰。是一種轉動或徒手而舞的舞姿類型。其中：

盤轉：兩手如持物作轉動狀，或兩腿盤坐原地轉動。

又腰：以手叉腰而舞的動作。

捧心：兩手置胸前，掌心朝上，作捧心狀的舞蹈姿態。

又手：古代叉手是一種禮節。戲曲中亦用爲行禮的術語。此處可能是兩手交叉或合掌

三、打鴛鴦場。可能是一種模倣鴛鴦鳥成雙成對，作各種姿勢變化的舞蹈隊形和造型。其
　中：

打場：農家晒谷有「打場」之稱，此處可能是近似的一種旋轉動作。

攙手：舞蹈者之間，連手或牽手的動作。

　　鼓兒

的動作。

海眼：《東京夢華錄》中，「駕幸臨水殿，觀爭標錫宴條」云：「水殿前，又以旗相
　　招之，其船分而爲二，各圓陣，謂之『海眼』。」此處用於舞隊中，可能是舞
　　人分爲兩列，各成一圓陣的舞蹈隊形。

回頭：舞者相對轉身回首的舞態。

分頸：兩名舞者或兩行舞人，作合而又分的舞蹈圖案。

收尾：舞者由分而合的一種舞蹈圖形。

豁頭：舞隊在走隊形中，形成留有缺口的流動圖案。

舒手：

布過：

四、鮑老掇。「鮑老」是傀儡式的滑稽表演。此術語，可能指某一類特定的舞蹈動作。其
　中：

對窩：窩通常作圓形解。對窩應是舞蹈中兩個形成圓形的舞蹈隊形相接，也可能是 8

字的舞形。

五、　　方勝：兩個V形成方陣的舞隊，在表中對角套連的一種舞蹈隊形。

齊收：舞隊同時聚攏或同時恢復本位。

舞頭：舞蹈開始時的隊形。

舞尾：舞蹈結束時的隊形。

呈手：以手向觀衆作獻奉狀的舞姿。

關賣：

五、掉袖兒。可能是以手臂爲主，配合要袖並重眼神的舞蹈姿態。其中：

拂：是以手腕拂袖的動作。

躓：戲曲術語中有「躓路」。此處可能指蹲姿擺袖或抖袖的動作。

綽：以手抖袖向下綽地。宋百戲中即有「綽塵」的表演。

覷：以袖半遮面，作偷看的舞蹈姿態。

掇：蹲身以手作拾取狀，或提鞋理裝的舞蹈動作。

蹬：是一種舞步用於配合翻揚雙袖的動作。

焌：可能是指舉袖前行的舞姿。

六、五花兒。《東京夢華錄》說，皇帝坐輦觀燈時，取倒行狀，謂之「踏五花兒」，亦稱「鵓鴿旋」。按此義，舞譜中應是一種作旋轉倒行的舞步。現代戲曲中的「小五花」，是指手頸相對旋動的動作。從所屬各目的字義解，也可能是作搏擊狀的舞蹈動作，帶

有武術的色彩。其中：

踢：腳部的舞蹈動作。

搯：持器或徒手作擊狀的動作。

刺：持器或徒手作刺擊狀的動作。

攔：雙方以器或手相壓，又挑開的動作。

繫：雙方以器械互相繚繞的舞蹈動作。

搠：舞者間，相互抵觸的動作。

摔：待考。

七、雁翅兒。兩人配合，如大雁之兩翅的舞蹈姿態。其中：

靠：二者背部相靠的動作。

挨：肩挨肩的舞蹈動作。

拽：舞者作相拉相拽的動作。

捺：舞者各以手按對方的舞姿。

閃：舞蹈中作躲閃迴避狀的動作。

纏：舞者回旋交錯而舞的動作。

提：表演中一名舞者將另一名蹲舞者提起的舞姿。戲曲中的「提」，是指抱腿向後騰翻的技巧動作。

八、龜背兒：是一種多人重疊，作各種造型的舞蹈類型。其中：

踏：以腳踏於他人的肩部或腿上的姿態。

儧：舞者密集的造型。

木：靜止如木頭狀的姿態。

擢：舞蹈中，舞者層層重疊，形成靜止的或動態的舞蹈圖案。

促：舞者急速湊攏的舞狀。

當：舞中作停止狀。

前：舞中作向前的動作。

九、勤步蹄。可能是一種以腳步為主的舞蹈動作和姿態。其中：

擺：指擺動而行的舞步。

磨：貼地移動而行的舞步。

捧：按字義是手部動作，如作舞步，待考。

拋：同上。

奔：快速如奔跑的舞蹈步伐。

抬：腿部抬起的動作。

撒：一指按之為撒，作為舞步，待考。

據史書記載，宋代的宮廷宴樂，皆有書有譜，北宋時期，曾「令大晟府編集八十四調並圖譜，令劉昺撰以為《晏樂新書》。」可惜圖譜和新書都沒能流傳下來，「靖康二年，金人取汴，凡大樂軒架、樂舞圖、舜文二琴、敎坊樂器、樂書、樂章」以及「景陽鐘並虛

九鼎，皆亡矣。」中國古代許多珍貴的樂舞資料，常常因戰亂而毀滅，使後世難以瞭解古舞的眞貌。幸而唐宋之際，樂舞大量輸出，在日本和高麗等國家的古代著作中，卻保存有中國的部分古舞。

政和四年（公元一一一四年），宋徽宗賜給高麗王睿宗《大晟雅樂》和宮中新樂，計曲譜十冊，樂器數種，並有舞服等。李朝鄭麟趾所作的《高麗史·樂志》說，高麗將中國傳去的樂舞，統稱「唐樂」，與本朝的「鄉樂」並列。政和七年，高麗國再次請求宋朝「賜雅樂，乞習聲律，大晟府撰樂譜辭。」經徽宗批准，允許高麗派人到中原學習樂舞，並再次賜給樂譜。

李朝成宗二十四年（公元一四九三年），朝鮮宮廷編纂《樂學軌範》，李太王壬辰年（公元一八九二年）又撰修《進饌儀軌》。在這兩部著作中，各收錄有中國唐代和宋代的一些名舞，且文圖並茂，是很難得的樂舞史料。朝鮮書中記錄的這些舞蹈，皆歷經數百年之久，並且是融入本民族的習俗，可能已不是原舞的眞容，但仍不會完全失去中國古舞的基本風貌。其中，原爲宋代宮廷隊舞的有《劍器》、《春鶯囀》、《拋球樂隊》、《佳人剪牡丹隊》、《獻仙桃》、《壽延長》、《菩薩獻香花》等多種，茲錄李朝樂書中的二例，以作比較。

《拋球樂》，宋時女子隊舞。麗朝以端午節爲拋球樂，女伎當殿唱詞，我朝宴禮，亦仿用之，用朱漆木作球門，畫龍鳳，飾以文，緞門上開一孔爲風流眼，以彩球仰拋。女伎二人奉竹竿子，前進相向，一人奉花，立於球門之東，一人奉筆，立於球門之西，十二人

分六隊，前隊二人，各執彩球舞而仰拋，餘隊隨。前隊舞退，次隊進舞。舞童呈才同，而十人分五隊。竹竿子不呈口號，各隊唱詞不合於外宴，故亦不呈。

樂奏《折花三台》。

竹竿子二人致口號：雅樂鏗鏘於麗景，妓童部列於香階。爭呈綽約之姿，共獻蹁躚之舞。冀客入隊，以樂以娛。

全隊妓分左右舞《折花舞》進，與球門並立。左、右隊並舉外袖，唱《折花三台》詞：

翠幕華筵，相將正是多歡筵。舉舞袖回旋遍，羅綺簇宮商，共歌清羨。瓊漿泛泛滿金尊，莫惜沉醉，永日長游衍。願樂嘉賓，嘉賓式燕。

樂奏《小拋球樂令》，全隊對舞《四手舞》。各舉外袖唱《小拋球樂令》，詞：

翁翠帘前拋繡球，窄羅衫子緊裹頭。
玉纖高指紅絲網，贏取筵前第一籌。

左隊第一人執彩球唱，詞：

粉面嬌嬈列兩行，歌聲十二遏雲祥。

舞《弄球舞》，仰抛風流眼中，斂手而俛伏，書房色奉賞。不中，而彩球墜地，斂手而立，樂師取筆而進，點墨於右腮而腿。若球未及墜地而還執，則如前仰抛。若彩球掛於風流眼，則無賞無罰。

右隊第一人如上儀，唱詞：

笑回星眼傾鬟玳，不覺花枝墜舞場。

左隊第二人如上儀，唱詞：

簫鼓聲聲且莫催，彩球高下意難栽。

右隊第二人如上儀，唱詞：

輕抛正透紅門過，共獻君王壽杯。

左隊第三人如上儀，唱詞：

兩行花竅占風流，縷金花帶繫抛球。

右隊第三人如上儀，唱詞：

玉纖高指紅絲網，人家著衣勝頭籌。

左隊第四人如上儀，唱詞：

滿庭簫鼓催飛球，絲竿紅網總抬頭。

右隊第四人如上儀，唱詞：

頻歌復手抛將過，兩行人待看回籌。

左隊第五人如上儀，唱詞：

五花心裡看拋球，香腮紅嫩柳煙稠。

左隊第五人如上儀，唱詞：

清歌疊鼓連催促，這裡不讓第三籌。

左隊第六人如上儀，唱詞：

聞道拋球喜更忙，走臨鸞鑑略勻妝。

右隊第六人如上儀，唱詞：

恐將脂粉白妝面，羞被狂毫畫污來。

樂奏《水龍吟》。竹竿子二人分立於球門左右，致口號：

七般妙舞，已呈飛燕之奇；數曲清歌，且冀貫珠之美。五音齊送，六律相催，再拜階前，相將好去。

樂奏《宴大清》引子。竹竿子致口號：

左、右隊舞妓舞《挾手舞》進，舞《四手舞》退，樂止。

《壽延長》

宋時樂譜，有仙呂宮延壽樂，又有長壽樂，用於慶典上壽。麗朝作《壽延長》樂，四隊並立，循環而舞。我朝宴禮亦用之。

女妓二人奉竹竿子前進相向，八人分二行作四隊相對而舞。舞童呈才同，而竹竿子不呈口號。

流虹繞殿布禎祥，瑞日瞳瞳偏聖光，萬方歸順來拱手，梨園樂部奏中腔。

舞妓八人分四隊齊進舞《折花舞》，每隊各並舉外袖唱《中腔》：

彤雲暎彩色相暎，御座中天簇簪纓。萬花舖錦滿高庭，慶敘需宴歡聲。千令啟統樂功成，同意賀元珪豐擎。寶鑪頻舉俠群英，萬萬載樂升平。

四隊八人每隊各舉外袖唱《破子詞》。

此。八人並回舞《四手舞》。樂奏《清平樂》，八人舞《破子舞》，換位背舞《八手舞》。

四隊舞《入手舞》，四隊並回舞《四手舞》三匝。北隊二人舞《金尺舞》，他隊仿

青春玉殿和風，細奏簫韶絕縷。瑞繞行雲飄飄，曳泛金尊，流霞艷溢。瑞日暉暉臨月展，廣布聖德震遐邇。願聽歌聲舞綴，萬萬年仰瞻宴啟。

竹竿子致口號：

太平時節好風光，玉殿深深日正辰。化雜壽香薰綺席，天將美祿泛金觴。

竹竿子退，各隊八人舞《挾手舞》，又舞《退手舞》退。

李朝的宴樂引自高麗朝，而高麗之舞來自宋代宮廷樂，從上述二例可見，其舞的人

第三節　向戲劇的轉化

宋代宮廷的舞蹈，多取自大曲。大曲的遍數多，便於敘事，是敘事歌舞的最佳形式。

陳暘《樂書》說：「優伶常舞大曲，惟一工獨進，但以手袖爲容，踏足爲節，其妙中者，雖風旋鳥騫，不逾其速矣。然大曲前緩疊不舞，至入破，則羯鼓、震鼓、大鼓與絲竹合作，句拍益急，舞者入場，投節制容，故有攧拍、歇拍之異，姿制俯仰，百態橫出。」

宋大曲部用樂，見於記載者，凡十八調四十大曲。其中：正宮調，有《梁州》、《瀛府》、《齊天樂》；中宮調，有《萬年歡》、《劍器》；道調宮，有《梁州》、《薄媚》、《大聖樂》；南呂宮，有《瀛州》、《薄媚》；仙呂宮，有《梁州》、《保金枝》、《延壽樂》；黃鐘宮，有《梁州》、《中和樂》、《劍器》；越調，有《伊州》、《石州》；大石調，有《清平樂》、《大明樂》；雙調，有《降聖樂》、《新水調》、《採蓮》；小石調，有《胡渭州》、《嘉慶樂》；歇指調，有《伊州》、《君臣相遇樂》、《慶雲樂》；林鍾商，有《賀皇恩》、《泛清波》、《胡渭州》；中呂調，有《綠腰》、《道人歡》；南呂調，有《綠腰》、《罷金鉦》；仙呂調，有《綠腰》、《踩雲歸》；黃鐘羽，有《千春樂》；般涉調，有《長壽仙》、《滿宮春》；正平調舞大曲，而小曲無定數。

《宋史‧樂志》載：「太宗所制曲，乾興以來通用之。凡新奏十七調，總四十八曲。

黃鐘、道調、仙呂、中呂、南呂、正宮、小石、歇指、高平、般涉、大石、中呂、仙呂、雙越調、黃鐘羽，其急慢諸曲幾千數。又法曲、龜茲、鼓笛三部，凡二十有四曲。仁宗洞曉音律，每禁中度曲，以賜教坊；或命教坊使撰進，凡五十四曲，朝廷多用之。」

宋太宗親製的大小曲，總計有三百九十曲之多。其中大曲十八，正宮：《平戎》、

《破陣樂》；南呂宮：《平晉普天樂》；中呂宮：《大宋朝歡樂》；黃鐘宮：《宇宙荷皇恩》；道調宮：《垂衣定四方》；仙呂宮：《甘露降龍庭》；小石調：《金枝玉葉春》；林鐘商：《大惠帝恩寬》；歇指調：《大定寰中樂》；雙調：《惠化樂堯風》；越調：《萬國朝天樂》；大石調：《嘉禾生九穗》；南呂宮調：《文與禮樂歡》；仙呂調：《齊天長壽樂》；般涉調：《君臣宴會樂》；中呂調：《一斛夜明珠》；黃鍾羽《降聖萬年春》；平調：《金觴祝壽春》。

南宋史浩《鄮峰眞隱漫錄》載有數種大曲舞蹈，所記頗詳，對於了解宋代大曲隊舞的狀況甚有助益，其中：

(一)、五人對廳一字立，竹竿子勾念：

《柘枝舞》，原屬健舞，是唐代流行的中亞舞蹈，以後又有女子表演的《雙柘枝》，宋代宮中作爲隊舞，由小兒隊載「胡帽」而舞。史浩介紹的是小型隊舞，大體可分兩場：

伏以瑞月重光，清風應候，金石絲竹，閑六律以皆調；僸佅兜離，賀四夷之率伏。請翻妙舞，來奉多歡，鼓吹連催，柘枝入隊。

念了，后行吹〔引子〕末段，入場。連吹《柘枝令》。分作五方舞。舞了，竹竿子唸：

適見金鈴錯落，錦帽蹁躚。芳年玉貌之英童，翠袂紅綃之麗服，雅擅西戎之舞，似非中國之人。

宜到階前，分明祇對。

念了，花心出唸：

但兒等名參樂府，幼習舞容。當芳宴以宏間，屬雅音而合奏。敢呈末技，用贊清歌。未敢自專，

伏候處分。

念了，竹竿子間念：

既有清歌妙舞，何不獻呈？

花心答念：

舊樂何在？

念了，竹竿子間念：一部儼然。

花心答念：再韻前來。

竹竿子間念：……

（二）、念了，後行吹《三台》一遍，五人舞拜，起舞，後行再吹《射雕遍》，連《歌頭》，

舞了。衆唱《歌頭》：

□人奉聖□□朝□□□□□主□□□□□□當伊得荷雲戲，幸遇文明堯階上太平時□□□□□□□何不罷歲

□征舞柘枝。

唱了，後行吹《朵肩遍》，吹了，又吹《撲蝴蝶遍》，又吹《畫眉遍》，舞轉，謝酒

了，衆唱《柘枝令》：……

我是柘枝嬌女□，□多風措□，□□□，住深□□，妙學得《柘枝舞》，□□□頭戴鳳冠，□纖

腰束素，□□遍體錦衣裳，來獻歌舞。

又唱：回頭卻望塵寰，去喧畫堂蕭鼓。整雲鬟，搖曳青銷，愛一曲柘枝舞。好趁華封盛況。笑共

指南山煙霧，蟠桃仙酒醉生平，望風樓歸路。

唱了，後行吹《柘枝令》，眾舞了，竹竿子念遣隊：雅音震作，既呈儀鳳之吟。妙舞迴

翔，巧著飛鸞之態。已洽歡娛綺席，暫歸縹緲仙都。再拜階前，相將舞去。

念了，後行吹《柘枝令》，出隊。

文中□處是原文缺失不可辨認所致，但從殘文中亦得略知其意，念詞和唱詞，皆與舞

蹈的表演緊密結合，起著提示和介紹的作用。

(一)、《採蓮舞》，是舞人模擬在水上乘舟採蓮的舒情隊舞。舞者徒手或持花，主演者裝扮

爲「玉皇女侍」、「瑤池仙女」、「吹笙仙女」、「織錦天孫」、「桃源仙女」等角色，

五人輪流折花領舞。內容清新活潑，舞容輕盈美妙，用《采蓮曲破》、《漁家傲》、《畫

堂春》等不同的曲調，烘托氣氛，全舞大體分爲四場。

(一)、五人一字對廳立，竹竿子念勾：

伏以濃陰緩轡，化國之日舒以長。清奏當筵治世之音安以樂。霞舒絳采，玉照鉛華。玲瓏環佩之

聲，綽約神仙之伍。朝回金闕，宴集瑤池。將陳倚棹之歌，式侑回風之舞。宜邀勝伴，用合仙

音，女伴相將，採蓮入隊。

勾念了，後行吹《雙頭蓮令》。舞上，分作五方。竹竿子又勾念（略）。念勾了。後行吹《採蓮令》，舞轉作一直了。眾唱《採蓮令》：

言，不見仙娥，凝望蓬島。
練先浮，煙欲澄波渺。燕脂濕，靚妝初了。綠雲繚上露滾滾，的皪真珠子。籠嬌媚，輕盈恒眺無

玉闕蔥蔥，鎮鎖佳麗春難老。銀潢急，星槎飛到。暫離金砌，為愛此，極目香紅繞。倚蘭棹，清

歌縹緲，隔花初見，楚楚風流年少。

唱了，後行吹《採蓮令》，舞分作五方。

（二）、竹竿子勾念（略），花心出念（略）

竹竿子問念：既有清歌妙舞，何不獻呈？

花心問答：舊樂何在？

竹竿子再問念，一部儼然。

花心答念：再韻前來。

念了，後行吹《採蓮曲破》，五人眾舞。到入破，先兩人舞出，舞到裀上，住當立處。然後花心舞「徹」。

（三）、子念（略），念了，花心念（略），念了，後行吹《漁家傲》，花心舞上，折花了，唱《漁家傲》（略）。五人舞，換坐。當花心立人念詩

訖。又二人舞，又住當立處

唱了，後行吹《漁家傲》

（略）。

念了，後行吹《漁家傲》。花心舞上，折花了，唱《漁家傲》（略）。唱了，後行吹

《漁家傲》，五人舞，換坐。當花心立人念詩（略）。

念了，後行吹《漁家傲》。花心舞上，折花了，唱《漁家傲》（略）。唱了，後行吹

《漁家傲》五人舞，換坐。當花心立人念詩（略）。

念了，後行吹《漁家傲》。花心舞上，折花了，唱《漁家傲》（略）。唱了，後行吹

《漁家傲》五人舞，換坐。當花心立人念詩（略）。

念了，後行吹《漁家傲》。花心舞上，折花了，唱《漁家傲》（略）。唱了，後行吹

《漁家傲》五人舞，換坐。如初。）。

（四）、竹竿子勾念（略）。眾舞。舞了，又唱《河傳》（略）。唱了，後行吹《河傳》。眾

舞。舞了，竹竿子念遣隊（略）。念了，後行吹《雙頭蓮令》。五人舞作一行，對廳

杖鼓出場。

宋代以大曲的形式表現一定的故事情節，較之唐代的歌舞戲，其內容和編排更為豐富

和複雜。如《南呂薄媚》，用歌舞演述窮儒鄭六和狐狸精變的女子任氏，表現忠貞愛情的

故事。《漁父舞》中，漁家父子戴笠披蓑，泛舟垂釣，捕到魚，欲烹魚，又動側隱之心，

最後將魚放歸大海，以詩、歌、舞蹈，宣陽了不殺生，慈悲為懷的佛教宗旨。《太清舞》、

《群仙舞》等，則在歌舞中，借助神仙下凡，展示人間太平盛世的歡樂情景。

《劍舞》，原為唐代杖器的純舞蹈，宋人異想天開，將前後相距九百多年的兩樁歷史

事件，用大曲的形式揉合一起，節目中不僅表演劍舞，且增入項羽、劉邦、公孫大娘、張

旭等不同時代的人物。用詩、歌、舞、說白的手段，表現楚漢相爭的「鴻門宴」中，項莊

奉命，以舞劍欲殺沛公，而項伯存心翼護的情景；以及唐代的書法家張旭，受公孫大娘劍

舞的啓迪，草書大進的故事。

《鄧峰眞隱漫錄》所載的《劍舞》，有五段完整的舞蹈，其中舞者的著裝，舞場上陳

設的道具等，都與歷史故事相吻合：

二舞者對廳立裀上（略）。樂部唱《劍器曲破》，作舞，一段了，二舞者同唱《霜天

曉角》：

瑩瑩巨闕，左右凝霜雪。且向玉階掀舞，終當有用時節。唱徹，人盡說，實此剛不折，內使奸雄

落膽，外須遣豺狼滅。

桌上設酒果，竹竿子念：

樂部唱曲子，作舞《劍器曲破》一段，舞罷，二人分立兩邊。別二人漢裝出，對立。

伏以斷蛇大澤，逐鹿中原，佩赤帝之眞符，接蒼姬之正統。皇威既振，天命有歸，量勢雖盛於重

瞳，度德難勝於隆准。鴻門設會，亞父輸謀，徒矜起舞之雄姿。厥有解紛之壯士。想當時之賈

勇，激烈飛揚，宣後世之效顰，回翔宛轉。雙鸞奏技，四座騰歡。

樂部唱曲子，舞《劍器曲破》一段。一人左立者，上裀舞，有欲刺右漢裝者之勢，又

一人舞進前，翼蔽之。舞罷，兩舞者並退，漢裝者亦退。

復有兩人唐裝者出，對坐，桌上設筆、硯、紙，舞者一人換婦人裝，立衲上。竹竿子

念：

伏以雲鬟聳蒼壁，霧穀罩香肌，袖翻紫電以連軒，手握青蛇而的皪，花影下游龍自躍，錦衲上蹌
鳳來儀，逸態橫生，瑰譎起。領此入神之技，誠為駴目之觀，巴女心驚，燕姬色沮。豈唯張長史
草書大進，抑杜工部麗句新成，稱妙一時，流芳千古。宜呈雅態，以洽濃歡。

樂部唱曲子，舞《劍器曲破》一段，作龍蛇蜿蜒曼舞之勢。兩人唐裝者起，二舞者一
男一女對舞，《劍器曲破》徹。竹竿子念：

項伯有功扶帝業，大娘馳譽滿文場，合茲二妙甚奇特，欲使嘉賓酹一觴。燼如羿射九日落，矯如
群帝驂龍翔，來如雷霆收震怒，罷如江海凝晴光。歌舞既終，相將好去。

了，二舞者出隊

洪適《盤州樂章》載有宋代《勾降黃龍舞》的殘篇，此樂舞是演述唐代裴質和柘枝妓
灼灼的愛情故事。歌詞和舞蹈的排列已缺失，留存有幾段致語，是起著引導和提示作用的
念詞，從中可推測其舞狀，是一齣情調纏綿哀怨的表演。

竹竿子開場致語云：

優以玳席接歡，杯艷東西之玉。錦裯喚舞，釵橫十二之金。威駐目於垂螺，將應聲而曳茁。豈無本事，願吐妍辭。

有一段答詞云：

盼流席上，發水調於歌唇，色援裙邊，屬河東之才子。未滿飛鵲之願，已成別鵠之悲。折荷柄而愁縷無窮，剪鮫綃而淚珠難貫，因而絕唱，少相清歡。

最後的遣隊詞云：

情隨杯酒滴郎心，不忍重開翡翠衾。封卻軟綃看錦水，水痕不似淚痕深。歌罷舞停，相將好去。

上述的大曲，都有人物和故事情節。但其故事是以念語詩歌的形式表述，舞蹈仍然是表演的主體，出現的人物僅是象徵性的擺設，而非真正的代言體角色，雖蘊含著較多的戲曲因素，卻並非戲劇，是名符其實的故事歌舞。

大曲的結構龐雜，是一種多段體的組合歌舞，其舞蹈的精彩處，是在入破之後。宋人用於佐酒助興，往往截取其中的一部份，謂之「摘遍」。宋人《碧雞漫志》說：「凡大曲有散序、靸、排遍、攧、正攧、入破、虛催、實催、袞遍、歇拍、殺袞，始成一曲，謂之大遍。」沈括《夢溪筆談》說：「元稹《連昌宮詞》有逡巡'大遍'，《涼州》徹。所謂大遍者，有序、引、歌、甌、嗺、哨、催、攧、袞、破、行、中腔、踏歌之類，凡數十解，每解有數疊者。截用之，則謂之'摘遍'。今人大曲，皆是裁用，悉非大遍也。」

太宗亦製有曲破二十九。其中有：正宮《宴鈞台》，南呂宮《七盤樂》，仙呂宮《王母桃》，高宮《靜三邊》，黃鍾宮《採蓮回》，中呂宮《杏園春》、《獻玉杯》，道調宮《折枝花》，林鍾商《宴朝簪》，歇指調《九穗禾》，高大石調《囀春鶯》，小石調《舞霓裳》，越調《九霞觴》，雙調《朝八蠻》，大石調《清夜遊》，林鍾角《慶雲見》，越角《露如珠》，小石角《龍池柳》，高角《陽台雲》，歇指角《金步搖》，大石角《急邊功》，雙角《宴新春》，南呂調《鳳城春》，仙呂調《夢紅天》，中呂調《採明珠》，平調《萬年枝》，黃鍾羽《賀回鸞》，般涉調《鬱金香》，高般涉調《會天仙》等。

日常和小型的飲宴歌舞，主要是表演曲破，盛大的節目則將曲破穿插安排在其他節目間。淳寧三年五月二十一日，天申聖節，「教坊大使申正德進新制《萬歲興隆》曲破對舞」。同年十月二十二日，上皇帝會慶聖節，「太后賜宮裡女樂二十八，上再拜謝恩，並教坊都管王喜進，新制《會慶萬年薄媚》曲破對舞。」

董穎的《薄媚》，講述春秋年間吳越之爭，越王勾踐被滅國後，臥薪嘗膽，用范蠡的美人計，將美女西施送給吳王，以怠其志，得以復國的故事，全面十七遍，是留存的宋大曲中遍數最多者，而宋人用於演出，通常僅摘取其中的十遍，即：

排遍第八。 怒濤卷雪，巍岫布雲，越襟吳帶如斯。有客經游，月伴風隨。值盛世，觀此江山美，合放懷，何事卻興悲？不為回頭，歸國天涯，為想前君事，越王嫁禍獻西施，吳即中深機。閣廬死，有遺誓，勾踐必誅夷。吳未干戈出境，倉卒越兵，投怒夫差，鼎沸鯨鯢。越遭勁敵，可憐無計脫重圍！歸路茫然，城郭邱墟，飄泊稽山裡，旅魂暗逐戰塵飛，天日慘舞輝。

排遍第九。自笑平生，英氣凌雲，凜然萬里宣威。那知此際，熊虎涂窮，來伴麋鹿卑棲。既甘臣妾猶不許，何為計？爭若都燔寶器，盡誅吾妻子，徑將死戰決雄雌，天意恐憐之。偶聞太宰正擅權，貪賂市恩私。因將寶玩獻誠，雖脫霜戈，石室囚繫，憂嗟又經時，恨不如巢燕自由歸。殊月朦朧，寒雨瀟瀟，有血都成淚。

第十疊。種陳謀，謂吳兵正熾，越勇難策，破吳策，唯妖姬。有傾城妙麗，名稱西子歲方笄。莫夫差惑此，須致顛危。范蠡微行，珠具為香餌，蒙蘢不鈎釣深閨。吞餌果殊姿。素肌纖弱，不勝羅綺。鸞鏡畔，粉面淡勻，梨花一朵瓊壺裡，嫣然意態嬌春，寸眸剪水，斜鬟松翠，人無雙宜。名動君王，繡履容易，來登玉陛。

入破第一。窣湘裙，搖漢佩，步步香風起。欲雙娥，論時事，蘭心巧會君意。殊珍異寶，猶自朝臣未與，妾何人，被此隆恩，雖令效死奉嚴旨。隱約龍姿忻悅，更把甘言說。辭俊美，質娉婷，天教汝眾美兼備。聞吳重色，憑汝和親，應為靖邊陲。將別金門，俄揮粉淚，靜妝洗。

第二虛催。飛雲駛香車，故國難回睇，芳心漸搖。迤邐吳都繁麗。忠臣子胥，預知道為邦崇，諫言先啟，願忽容其至。周王褒姒，商傾妲已。吳王卻嫌胥逆耳。才經眼，便深恩，愛東風暗綻嬌蕊。彩鸞翻妒伊。得取次于飛，共戲金屋，看承他宮盡廢。

第三袞遍。華宴夕，燈搖醉粉，蒓苣籠蟾桂。揚翠袖，含風舞，輕妙處，驚鴻態。分明是。瑤台瓊榭，閬苑蓬壺景，盡移此地。花繞仙步，鶯隨管吹。寶帳暖，留春百和，馥郁融鴛被。銀漏水，楚雲濃，三竿日猶褪霞衣。宿醒輕腕嗅，宮花雙帶繫，合同心時，波下此目，深憐到底。

第四催拍。耳盈絲竹，眼搖珠翠，迷縈事，宮闈內。爭知漸國勢陵夷。奸臣獻佞，轉恣奢淫，

天譴歲屢饑。從此萬姓，離心解體。越遣使隂窺虛實，蚤夜營邊備。義。斯人既斃，又且嚴兵卷土赴黃池。觀釁種蠱，方云可矣。

第五衰遍。機有神，徵鼙一鼓，萬馬襟喉地。庭喋血，誅留守，憐屈服，欲兵還，危如此。當除禍本，重結人心，爭奈竟荒迷。戰骨方埋，靈旗又捐。勢連敗，柔�008攜泣，不忍相拋棄。身在分，心先死，霄奔兮，兵已前圍。謀窮計盡，唳鶴啼猿，聞處分外悲。丹穴縱近，誰容再歸。

第六歇拍。哀誠屢吐，甬東分賜，垂暮日，置荒隅，心知愧。寶鍔紅委，鸞存鳳去，辜負恩憐，情不似虞姬。尚望論功，榮歸故里。降令曰：吳無赦汝，越與吳何異。吳正怨，越方疑，從公論合去妖類。娥眉宛轉，竟殞絞綃，香骨委塵泥，渺渺姑蘇，荒荒鹿戲。

第七煞衰。王公子，青春更美，風流慕連理。耶溪一日，悠悠回首凝思。雲鬟煙鬢，玉珮霞裙，依約露妍姿。送目驚喜，俄遷玉趾。同仙騎洞府歸去，簾櫳窈窕戲魚水。正一聲犀通，遽別恨何已！媚魄千載，教人屬意，況當時金殿裡。

以上十段歌舞詞，從吳滅越開始，到越國轉而滅吳國止，除掉前面七段的烘托，僅保留西施歌舞部分，使節目更爲精煉。表演者則可能有裝扮的西施、范蠡、吳王、越王、文種、伍子胥、王公子等多人，或模倣其狀而歌舞。

以敘事體爲主的大曲歌舞，深受宋人的喜愛，並廣泛用於正興起的雜劇中。《夢梁錄》說：「向者汴京敎坊大使孟角球，曾作雜劇本子，葛守誠撰四十大曲。」葛守誠所作即是按照雜劇的內容而編寫。

據王國維氏考證，《武林舊事》載宋官本雜劇段數名目二百八十本，用大曲者一百有

三，用法曲者四，用諸宮調者二。用大曲多有舞，其中：《六么》二十本，《瀛府》六本，《梁州》七本，《伊州》五本，《新水》四本，《薄媚》九本，《大明樂》三本，《降黃龍》五本，《胡渭州》四本，《石州》三本，《大聖樂》三本，《中和樂》四本，《萬年歡》二本，《熙州》三本，《道人歡》四本，《長壽仙》三本，《劍器》二本，《延壽樂》二本，《賀皇恩》二本，《采蓮》三本，《保金枝》一本，《嘉慶樂》一本，《慶雲樂》一本，《君臣相遇樂》一本，《泛清波》二本，《彩雲歸》二本，《千春樂》一本，《罷金鉦》一本。

宋代的雜劇，在表演藝術中，日漸居主導地位，在敎坊十三部散樂中，「唯以雜劇爲正色。」「雜劇」之名，始見於唐代，李德裕《李文饒文集》載：「雜劇丈夫二人。」陶宗儀《輟耕錄、院本名目》載：「唐有傳奇，宋有戲曲、唱諢、詞說，金有院本、雜劇，其實一也。國朝院本、雜劇，始鰲而二之。」宋雜劇的形式繁雜。《宋史·樂志》說：「眞宗不喜鄭聲，而成爲雜劇詞，未嘗宣布於外。」吳自牧《夢粱錄》云：「雜劇令用故事，務用滑稽。」孟元老《東京夢華錄、京瓦伎藝》載：「般雜劇，杖頭、傀儡任小三，每日五更頭回小雜劇。」又載：「有二、三瘦瘠，以粉塗身，金睛白面如髑髏狀，繫錦繡圍肚看帶，手執軟杖，各作魁諧，趨蹌舉止若排戲，謂之啞雜劇。」綜上可見，宋人所指的雜劇多而雜，有時將各種滑稽、百戲、雜藝、歌舞、甚至作古怪裝扮和動作的純舞，皆泛稱爲雜劇。

宋雜劇與大曲歌舞關係密切，但已日漸向戲曲邁進，有固定的角色，顯示出以表演故

事爲主的特色《都城紀勝》說，雜劇正式開場前，「先做尋常熟事一段，名曰艷段，次做正雜劇，通名兩段。」艷之名起於大曲，「艷在曲之前，」有序和引之意。雜劇中又稱「焰段」，焰之意，「取其如火焰，易明而易滅也。」「亦院本之意，但差簡耳。」艷段短小而熱鬧，或爲歌舞，或爲打諢，目的在引起觀眾的注意。《東京夢華錄》記述雜劇表演前「復有一裝田舍兒人物者入場，念誦言語訖，有一裝村婦者入場，與村夫相値，各持棒杖，互相毆觸，如相毆態。其村夫者以杖背村婦出場，畢。後部樂作，諸軍繳隊雜劇一段，繼而露台弟子雜劇一段。」村夫和村夫的鬧劇，可能即是艷段。

雜劇又有散段，亦稱「雜扮」、「雜班」、「紐元子」、「技和」等名。《都城紀勝》載：「在京師時，村人罕得入城，遂撰此端，多是借裝爲山東、河北村人以資笑。今之打和鼓、撚拍子、散耍皆是也。」宋人趙彥衛《雲麓漫鈔》則說散段「似雜劇而雜略」。

可見亦是短小的詼諧歌舞表演。

宋雜劇通常一場即一場，段無絕對定數，段與段間可隨意拆散或組合，演出中間，又常「錯以撮墊圈、舞觀音、或百丈旗、或跳隊」等舞蹈雜技。

至北宋末年，出現南戲，又稱永嘉雜劇，或溫州雜劇，其故事表演的成份進一步增大，而樂舞的地位進一步下降。南戲的開場複雜而熱鬧。以《張協狀元》爲例，開場先由〔末上白〕、〔水調歌頭〕、〔再白〕、〔滿庭芳〕，接唱五支曲子介紹戲情，又說一段詞後，以「末泥色饒個踏場」下場。

〔生上白〕訛末〔衆喏〕〔生〕勞得謝送道啊，〔衆〕相煩那子弟！〔生〕後行子

弟，饒個〔燭影搖紅〕斷送，〔衆動樂器〕〔生踏場數周〕。

戲文中的開場，有對話，有舞蹈動作，有唱曲和念定場詩，這種表演形式，當來自大

曲樂舞的舊制。南戲綜合歌舞和滑稽表演的長處，用虛擬式的舞蹈動作，表現劇中人物的

行動和時空變化，後世的戲曲採用之而漸成爲程式動作。

第四節　教坊的興衰和「諸軍」

北宋循用唐代的樂制，分設太常和教坊，管理禮儀和娛樂的樂舞。教坊隸屬宣徽院，

有教坊使、副使、判官、都色長、色長、高班大小都知等官職，「國朝凡大宴、曲宴應

奉，車駕游幸，則皆引從，及賜大臣宗室，筵設並用之」。教坊的藝人，除原來後周的留

用人員外，「其後平荆南，得樂工三十二人；平西川，得一百三十九人；平江南，得十六

人；平太原，得十九人；餘藩臣所貢者，八十三人；又太宗藩邸，有七十一人。由是四方

執藝之精者，皆在籍中。」

宋代建立的初期，置四個樂部。大曲部，樂曲繁夥，樂器用琵琶、箜篌、五弦、琴、

箏、笙、觱篥、方響、羯鼓、仗鼓、拍板等十一種。法曲部，曲有《道調宮望瀛》、《小

石調獻仙音》等，樂器用琵琶、箜篌、五弦、琴、箏、笙、觱篥、方響、拍板等八種。龜

茲部，曲用《宇宙清》、《感皇恩》等，皆雙調，樂器用觱篥、笛、羯鼓、腰鼓、楷鼓、

雞婁鼓、鞖鼓、拍板等八種。鼓笛部，樂器用杖鼓、笛、拍板等三種。

宋太祖開寶中，平嶺表，選廣州內臣之聰警者八十人，入教坊學藝，設簫詔部，太宗雍熙年間，改名雲韶部。《宋會要稿》說，此時的教坊，置使一人，副使二人，都知四人，第一部（法曲）十一人，第二部（龜茲）二十四人，第三部（鼓笛）六人，第四部（雲韶）五十四人，貼部九十八人，復增高班都知。

後增的雲詔部，凡遇上元觀燈、上已、端午、觀水戲時，均令作示於宮中。遇元正、清明、春秋分社之節，宮中宴會之時，也參與表演，其所奏大曲凡十三，有《萬年歡》、《中和樂》、《普天獻壽》、《梁州》、《汎清波》、《大定樂》、《喜新春》、《胡渭州》、《清平樂》、《長壽春》、《罷金鉦》、《綠腰》、《彩雲歸》等，樂器用琵琶、觱篥、簫、笙、箏、笛、大鼓、杖鼓、羯鼓、拍板等十種。

眞宗大中祥符五年後，宮中將教坊的四部合爲一部，陳暘《樂書》說：「自合四部爲一。故樂工不能偏習，第以大曲四十爲限，以應奉游幸二燕，非如唐分部奉曲也。」《東京夢華錄》說，教坊使孟慶初「以下皆執色，雜劇二十四人，板二十人，歌二人，琵琶二十一人，箜篌二人，笙十一人，箏十八人，笛十二人，方響十一人，羯鼓三人，杖鼓二十九人，大鼓七人，五弦四人，別有排樂三十九人，掌撰文字一人。」《都城紀勝》也記載：教坊的人員狀況，「散樂，傳學教坊十三部，唯以雜劇爲正色，舊教坊有篳篥部、大鼓部、杖鼓部，各專業都有分工，有「拍板色、笛色、琵琶色、箏色、方響色、笙色、舞旋色、歌板色、雜劇色、參軍色、色有色長，部有部頭。」其中的色長、部頭，都具有較高的技藝，通常是指揮者或領導人。而舞旋，既是指舞姿中以旋轉爲特色，

短小精悍徒手而舞的節目，又泛指舞蹈的一種動態，並作爲專業舞人的代稱。

雷中慶是北宋教坊著名的舞蹈家，在哲宗、徽宗年間，曾長期擔任教坊大使之職，擅長「三臺舞旋」等舞蹈，宋人陳師道將雷中慶與唐代的韓愈，宋代的蘇軾兩大文學家相比美，《後山詩話》說：「退之以文爲詩，子瞻以詩爲詞，如敎坊雷大使之舞，雖極天下之工，要非本色。」蔡京的小兒子蔡絛常觀看雷中慶的舞蹈表演，他於《鐵圍山叢談》中說：「太上皇在位，時屬太平，手藝人之有稱者，棋則劉仲甫，號國手第一……，敎坊琵琶則有劉繼安，舞有雷中慶，世皆呼之爲雷大使。」

宮廷中「諸色舞者，多是女流」，其中仙韶院的菊夫人，即是著名的領舞者，被稱爲菊部頭，擅長《涼州舞》，曾被遣放出宮，高宗退位後，在頤養天年中，想看涼州舞，可是對當時舞者的表演都不滿意，於是又派人到民間尋求，把菊夫人重新召入德壽宮爲他演出。

徽宗年間，敎坊有所振興，崇寧四年，鑄九鼎，名爲帝鼎、寶鼎、牡鼎、蒼鼎、岡鼎、彤鼎、阜鼎、晶鼎、魁鼎，分別安放於九成宮中，又製新樂，「追千載而成一代之制，」名《大晟》，取禮樂興盛之意，同時建大晟府，設大司樂，政和年間，大晟府的宴樂，亦歸於敎坊。

北宋的敎坊吃皇糧，「敎坊伶人歲給衣帶」，但其地位較低，「上有敎坊使、副、鈴轄、都管、掌儀、掌範，皆是雜流命官。」仁宗天聖年間，以內侍二人爲鈴轄，嘉佑中詔，樂工每色額止二人，「色人分三等，過三殿，應奉人闕，即以次補，諸部應奉及二十

年，年五十以上，許補廟令或鎮將。官制行以隸太常。」

宋室南渡以後，宮廷教坊日趨衰落。高宗宸建炎初年，首次裁撤教坊，紹興十四年，雖恢復建制，但規模已不如前，當時，「凡樂工四百六十人，以充內侍充鈐轄，」《宋會要稿》載：「舊額樂人四百一十六人，使副三人，管教坊公事人員十三人。」其表演「隊舞小兒，隊舞女童，如集英殿大宴，天申節，尚書省齋筵，上元節，益德門露台上隊舞，並前期點集揀合用人數入教坊。」紹興末年，因財力拮据，再次裁撤教坊。孝宗繼位後，朝中曾討論教坊之事，最後權衡得失，仍不設此機構，《宋史·樂志》載：「孝宗隆興二年，天聖節將用樂上壽，上曰：『一歲之間，只兩官誕日，餘無所用，不知作何名色？』大臣皆言：『臨時點集，不必置教坊，』上曰：『善』。乾道後，北使每歲兩至，但呼市人使之，不置教坊，止令修內司先兩旬教習。舊例用樂人三百人，百戲軍百人，百禽獸二人，小兒隊七十一人，女童隊百三十七人，築球軍三十二人，起立門行人三十二人，旗鼓四十人，以上並臨安府差。相撲子等二十一人，衙前忠佐司差。命罷小兒及女童隊，餘用之。」

教坊撤消後，原有的職能，部份由精簡的修內司代替，所以，人們常習慣地稱修內司的樂官爲教坊使，宋人趙升《朝野類要》載：「本朝增爲東西兩教坊，又別有化成殿鈞容班，中興以來亦有之。紹興末，台臣王十朋上章省罷之。後有名伶正伎，皆留元德壽宮使臣，自餘多隸臨安府衙前樂。今雖有教坊之名，隸修內司教樂所。然過大宴等，每差衙前樂充之，不足，又和雇市人。」

南宋的宮中，雖不設教坊，但仍有許多善舞的宮妓，如瓊瓊、柔柔等。《武林舊事》記宋皇太后生的慶典的大宴上，「第七盞，小劉婉容進自制《十色菊》、《千秋歲》曲破，內人瓊瓊、柔柔對舞。」

每逢節日和盛典在宮外雇用的市人，都是技藝精良的專職藝人，他們平時在瓦舍演出謀生，有事即被召入宮內，漸漸形成一種制度，「和雇」之名也成為一種頭銜，標誌著藝人的成就和榮譽。南宋天基節的演出中，大曲舞頭豪俊邁，舞尾范宗茂等人，即是和雇的演員。

宋代的樂舞人員中，歸入「諸軍」的演出隊伍頗為龐大。太祖立國後，鑒於唐末和五代各地擁兵自立的教訓，和平也解除開國大將的兵權，將精兵集中於京城，由皇帝直接控制，殿前司十軍，分前軍、後軍、左軍、右軍、中軍、護聖、神勇、王選、策選、游弈等番號，統稱諸軍，各軍都擁有自己的樂舞技藝隊伍。

太平興國三年，於軍中選拔擅長音樂的士兵，組成一個樂隊，初名「引龍直」。端拱二年，進一步擴編，將各藩臣上貢入朝的樂工，亦歸到引龍直。淳化四年，取鈞天之意，將樂隊改名為「均容直」，隸屬於禁軍，復增龜茲部，如教坊之制，每逢皇帝巡省遊幸，騎導車駕而奏樂，若銜樓觀燈賜酺，則載第一山車，其演出的內容，有大曲、鼓笛曲、龜茲曲、雜劇等。嘉祐六年，「均容直」的演出人員增至四百三十四人，自成一個體系，除奏樂也有各種舞蹈和百戲的表演。《東京夢華錄》載：「教坊、均容直，每過旬休按樂，亦許人觀看，每過內宴前一月，教坊內勾集弟子、小兒，習隊舞，作樂雜劇節次。」嘉祐

中年，因為鈞容直和教坊樂並奏，聲，不諧和，乃詔罷鈞容舊十六調，取教坊十七調肄習之。紹興三十年省教坊後，均容直亦隨之解體。

宋代的「左、右軍」是表演樂舞百戲的重點隊伍。左、右軍的人員，名列軍籍，定期領取軍餉。為增加經費來源，平時於瓦肆作商業性演出，朝廷需要則奉召入宮。開封府衙前樂營，有時亦稱為左右軍。

「諸軍」的演出水準很高，《續資治通鑑長編》說，宋太宗時「選諸軍勇士數百人，教以劍舞，皆能擲劍空中，躍其身左右承之，見者無不恐懼。」「會契丹遣使修貢，賜宴便殿，因劍士示之，數百人祖褐鼓噪，揮刃而入，跳躑承做，曲盡其妙。」孟元老《東京夢華錄》「賀登寶津樓諸軍呈百戲」條，生動地記述了宋徽宗時期，「諸軍」的一場盛大表演。寶津樓位於汴梁城西金明池的東岸，樓前有大廣場，兩旁搭彩棚幕次，是適於表演聚會的好地方。諸軍演出的節目，雜藝紛呈，編排巧妙，又有煙火鞭炮幻術布景等效果，場面恢宏，氣氛熱烈，主要的節目有：

《獅豹》，一種模擬野獸，寓意權威和吉祥的舞蹈，作為開場的節目，先由報幕人搖著雙鼓致語，演員披著獅形豹形的道具，緊跟著繫紅巾弄大旗者入場，「坐，作進退，奮迅舉止」等舞蹈動作。

《樸旗》，一種旗舞，演員「手執兩面旗子，跳躍旋風而舞。」

《蠻牌》，一種模擬布陣對抗的集體舞蹈，表演時「樂部舉動，琴家弄令，有花妝輕健軍士百餘，前列旗幟，各執雉尾、蠻牌、木刀，初成行列，拜舞，互變開門奪橋等陣，

然後列成偃月陣。樂部復動《蠻牌令》，數內兩人出陣對舞，如擊刺之勢，一人作奮擊之勢，一人僵僕，出場凡五、七對，或以槍對牌，劍對牌之類，」聲勢雄偉激烈。

《抱鑼》，裝扮神鬼的舞蹈。在爆仗的劈靂震天響中，「煙火大作，有假面披髮，口吐狼牙、煙火，如鬼怪狀者上場，著青貼金花短後之衣，帖金皂褲，跣足，攜大銅鑼隨身，步舞而進退。」

《硬鬼》，亦為驅捉鬼怪的舞蹈，其情景是「又一聲爆仗，樂部動《拜新月慢》曲，有面塗青綠，戴面具，金晴，飾以豹皮錦繡看帶之類，謂之『硬鬼』，或執刀斧，或執杵棒之類，作腳步蘸立，為驅捉視聽之狀。」

《舞判》，帶有故事情節的舞蹈表演，判官是神話傳說中地府的執法者，民間舞隊中常出現判官捉鬼的形象，諸軍的表演中，「有假面長髯，展裹綠袍靴筒如鍾馗像者，傍一人以小鑼相招和舞步。」

《啞雜劇》，演員赤膊，用白粉塗臉，飾金晴，手執軟杖，作魁諧趨蹌狀，是作各種滑稽動作的無聲舞蹈表演。

《七聖刀》，融合武術技巧的舞蹈，「又爆仗響，有煙火就湧出，人面不相睹。煙中有七人，皆披髮文身，著青紗短後上衣，錦繡圍肚看帶，內一人金花小帽，執白旗，餘皆頭巾，執真刀，互相格鬥擊刺，作破面剖心之勢。」

《抹蹌板落》，驚險的集體表演節目，「又爆仗響，卷退。次有一擊小銅鑼，引百餘人，或巾裹，或雙髻，各著雜色半臂，圍肚著帶，以黃白粉塗其面，謂之『抹蹌』。」舞

隊向上拜舞之後，「喝喊變陣子數次，喊一字陣，兩兩出陣格鬥，作奪刀、擊刺之態百端，訖，一人弄刀在地，就地擲身，背著地有聲，謂之『板落』。」

《歇帳》，戴假面的集體舞，用爆仗、煙火等效果配合，「出散處以青幕圍繞，列數十輩，皆假面異服，如祠廟中神鬼塑像。」

「諸軍」在表演中，穿插著精妙的舞蹈和輕鬆的滑稽內容，最後，以扣人心弦的馬戲、毬戲，將演出推向高潮。「合曲舞旋訖，諸班直常入祗候子弟所呈馬騎。」馬戲姿態百端，有空手而舞的「引馬」，麾旗的「開道旗」，作騎射的「拖繡球」、「褭柳枝」，以十多面小旗，揹之出馬的「旋風旗」，以及英姿勃勃，執旗挺立鞍上的「立馬」，還有「驫馬」、「跳馬」、「趕馬」、「倒立」、「獻鞍」、「綽塵」、「豹子馬」、「飛仙膊馬」、「鐙里藏身」等多種技藝。而最精彩的壓軸戲，是妙齡女童的馬上毬戲，女童在身穿黃衣，手執小繡龍旗的數輩老兵前導下出場，「宮監馬騎百餘，謂之『妙法院』，女童皆妙齡翹楚，結束如男子，短頂頭巾，各著雜色錦繡撚金絲番段窄袍，紅綠吊敦刺帶，莫非玉羈金勒，寶鐙花韉，艷色耀目，香風襲人，馳驟至樓前，團轉數遭，輕簾鼓聲，馬上亦有呈驍藝者。」表演中時進時退、或分或合「復馳馬，聚團旋旋分合陣子訖，分兩陣，兩兩出陣，左右使馬直背射弓，使悉槍或草棒，交馬野戰，呈驍騎訖，引退，又作樂。」

「諸軍」除在陸地表演，還擅長在船舶上，演出水中的節目，如「水秋千」、「龍舟競度」等。

宋代以仁治天下，每年要赦免一批罪犯，宣赦儀式通常在麗正樓前舉行，屆時皇帝和百官參加，萬民同慶。《夢梁錄、明禮禮成登門放赦》記述，儀典中「宰執百官立於麗正樓下，駕興，官架樂作，上升樓。」宣赦的廣場上立有寓意的金雞竿，丈竿尖直，長五丈五尺，該方國，先示堯民肆罪恩。」盤底以紅彩索懸於四角，令四紅巾百戲

頂端有盤，立金雞，銜紅幡，上書「皇帝萬歲」，高呼謝恩。《宋史·儀衛志》解釋搶金雞的意義說：

人，爭先沿索而上，先得者執金雞，

「雞竿，附竿為雞形，金飾首銜絳幡，承以彩盤，維以絳索，揭以長竿，募衛士先登爭得雞形，官給以縜襖子，或取絳幡而已。大禮畢，麗正門肆赦則設之，其義則雞為異神，巽主號令，故宣號令則象之，陽用事則雞鳴，故布宣揚澤則象之。一日天雞星動為有赦，故壬者以天雞為度。」

搶金雞後，正式頒佈赦書，先從銜樓上以紅錦索引一製造精巧的「金鳳」，金鳳口銜赦之，徐徐放下，至宣赦台前，在下面的通事舍人承接後，展開宣讀，「大理寺帥漕兩司等處，以見禁杖罪之囚，衣褐衣，荷花枷，以獄卒簪花伏門下，傳旨釋放」，頓時廣場上鼓樂齊鳴，囚犯、家屬、軍民觀賞者，歡呼雀躍，山呼萬歲，向皇帝舞拜謝恩。宣赦儀式結束後，「諸軍」隨即演出歌舞百戲。《東京夢華錄·下赦》載：緊接著正麗「樓下鈞容直樂作，雜劇、舞旋，銜龍直裝鬼神，斫真刀、偟刀。樓上百官賜茶酒，諸班直拽馬隊，六軍歸營，至日晡時，禮畢。」

第五節　宴飲中的詞曲舞蹈

宋代重文輕武，朝廷鼓勵士大夫階級娛樂享受，富家多蓄歌兒舞女。北宋的名相冠準，家中有二十四人組成的「柘枝隊」。《夢溪筆談》說：「冠萊公好《柘枝舞》，會客必舞《柘枝》，每舞必盡日，時謂之『柘枝顛』。南宋的張鎡，「其園地、聲妓、服玩之麗甲天下，」他曾舉辦一個「牡丹會」，邀請當時的名大夫參加，會上讓一百多名美麗的歌舞姬，裝扮成各色牡丹花，依次獻歌獻舞。《齊東野語》載，當「衆賓既集，坐一虛堂」，張鎡「命捲簾，則異香自內出，郁然滿座。群妓以酒餚絲竹，次第而至，別有名姬十輩，皆衣白，凡首飾衣領皆牡丹，首帶『照殿紅』一妓執板奏歌侑酒，歌罷樂作乃退。復垂簾，談論自如，良久，香起捲簾如前。別十姬易服易與花而出。大抵簪白花則衣紫，紫花則衣鵝黃，黃花則衣紅，……如是十杯，衣與花凡十易，所謳者皆前輩牡丹名詞。酒竟，歌者樂者，無慮百數十人，列行送客。燭光香霧，歌吹雜作，客皆恍然如仙遊也。」

宋代繼五代之後，是中國歷史上詞極盛的年代，前期的詞多俗曲，精密艷媚，後期的詞趨向高雅卻文人化。詞是宋人之歌，其中多採自大曲、法曲、市井俗樂以及蛻變的「新聲」，詞中令、引、慢、序部分之舞，是宴席上侑酒助興與常見的形式，由歌兒舞女，在絲竹管弦之類的伴奏下，手執檀板，邊吟唱邊舞蹈。王灼說：「今人獨重女音，不復問能

否，而士大夫所作歌詞，亦尚婉媚，古意盡矣。」文人倚聲填詞，樂妓即席演唱，成爲宋朝一代的風氣。

岳珂《桯史》評說著名詞人辛棄疾說：「稼軒以詞名，每燕必命侍妓歌其所作。特好歌《賀新郎》一詞，自誦其警句曰：我見青山多嫵媚，料青山見我亦如是。又曰：不恨古人吾不見，恨古人不見吾狂狂耳。每至此輒拊髀自笑，顧問坐客如何，皆嘆譽如出一口，既而又作一《永遇樂》，序北府事，首章曰：千古江山，英雄無覓孫仲謀處。又曰：尋常巷陌，人道寄奴曾往。其富感慨者，則曰：不堪回首，佛狸祠下，一片神鴉社鼓。憑誰問，廉頗老矣，尚能飯否？，特置酒召數客，使妓迭歌，益自擊節，遍問客，必使適其疵。」

從上文可見詞人的豪放及其與歌舞的關係。而被稱爲「奉旨填詞柳三變」的柳永，所作的新詞，最受樂妓的喜愛。葉夢得《避暑錄話》說：「柳永，字耆卿，爲舉子時，多遊狹邪，善爲歌辭，教坊樂工，每得新腔，必求永爲辭，始行於世，於是聲傳一時。」柳永所作《玉蝴蝶》詞，講述樂妓向他索新詞的情景，詞云：「誤入平康小巷，畫檐深處，珠箔微褰。羅綺叢中，偶認舊時嬋娟。翠眉開，嬌橫遠岫，絲鬢彈，濃染春煙。憶情牽。粉牆曾憑，窺宋三年。遷延。珊瑚筵上，親持犀管，旋疊香箋。要索新詞，殢人含笑立尊前。按新聲，珠喉漸穩，想舊意，波臉增妍。苦留連。鳳衾鴛枕，忍負良天。」

宋代的理學居統治地位，人們的言行受到約束，但文人士大夫和酒樓茶館，歌舞之風仍很熾盛。詩詞中有許多描寫舞蹈的篇章。

晏殊《玉樓春》云：「重頭歌韻琤琮，入破舞腰紅亂旋。」

《連理枝》云：「組繡呈纖巧，歌舞誇妍妙」。

晏幾道《鷓鴣天》云：「彩袖殷勤捧玉鍾，當年拼卻醉顏紅。舞低楊柳樓心月，歌盡桃花扇底風。」

歐陽修《減字木蘭花》云：「香生舞袂，楚女腰肢。」

毛滂云：「聽訟陰中苔自綠，舞衣紅。」黃庭堅感慨吟詠：「心在歌邊舞處」，「舞時歌處動人心。」

名播暇邇的蘇軾，家中蓄養有歌舞妓，每飲酒必使樂妓伴宴，自作《哨遍》云：「便攜佳麗，乘輿深入芳菲裡，撥胡琴語，輕撤慢燃總伶琍，看緊的羅裙，急趣檀板，霓裳入破驚鴻起。正聲月臨眉，醉霞霜臉，歌聲悠颺雲際。任滿頭紅雨落花飛，漸起鵲樓西玉蟾低，尚徘徊未盡歡意。」

蘇軾不僅讚詠舞蹈和舞妓，本身亦善於舞蹈，常趁興自起舞。

宋蔡絛《鐵圍山叢談》說：「歌者袁絢，乃天寶之李龜年也。宣政間，供奉九重，嘗為吾言東坡公者，與客游金山，適中秋夕，天宇四垂，一碧無際，如江流傾涌。俄月色如畫，遂共登金山山頂之妙高台，命絢歌其《水調歌頭》曰：

「明月幾時有，把酒問青天！」歌罷，坡為起舞，而顧問曰：「此便是神仙矣，吾輩文章人物，誠千載一時，後世安所得乎？」

風景優美的臨安，飲宴中的歌舞，更盛於汴州。林升《題臨安邸》云：「山外青山樓外樓，西湖歌舞幾時休？暖風熏得游人醉，直把杭州作汴州。」文及翁《賀新涼》云：「一勺西

湖水，渡江來，百年歌舞，百年酣醉。」這些詩詞詞皆表明宋人偏安江南後，仍沉迷於歌舞中。

詞曲舞蹈中，「轉踏」是宋人具有代表性的舞蹈形式之一，亦謂之「傳踏」、「纏達」，參加此歌舞表演者多人，且歌且舞，反覆舞唱，以侑賓客。表演時，先以駢語作勾隊詞，念口號，接著是八句詩和詞，詩的末尾二字與詞的首句二字重疊每一首詠一事，配合以舞蹈動作，亦有合若干首詠一事者。通常用《調笑令》，俗稱「調笑轉踏」，以一曲連續歌之舞之，下面摘錄二例，以見其狀。

晁補之的「調笑轉踏」，分別詠誦西子、宋玉等七事，其中西子一首云：

【勾隊駢語】蓋聞民俗殊方，聲音異好，洞庭九奏，調踊躍於畫龍。子夜四時，亦欣愉於兒女。欲識風謠之變，請觀調笑之傳。上佐清歡，清慚薄伎。

【詩】西子江頭自浣紗，見人不語入荷花。天然玉貌非朱粉，消得人看隘若耶。游冶誰家少年伴，三三五五垂楊岸。紫騮飛入亂紅深，見此踟躕但腸斷。

【詞】腸斷，越江岸，越女江頭紗自浣。天然玉貌鉛紅淺。自弄芙蓉日晚。紫騮嘶去猶回盼。笑入荷花不見。

鄭僅作的「調笑轉踏」有十二首，每首詠古代一美女，邊歌邊舞。

【勾隊詞】良辰易失，信四者之難並。佳客相逢，實一時之盛會。用陳妙曲，上助清歡。女伴相將，調笑入隊。

一、秦樓有女字羅數，二十未滿十五餘，金鐶約腕攜籠去，攀枝折葉城南隅。使君春思如飛絮，五馬徘徊芳草路，東風吹鬢不可親，日晚豔飢欲歸去。歸去，攜籠女，南陌春愁三月春，使君春思如飛絮，五馬徘徊頻駐。豔飢日晚空留顧，笑指秦樓歸去。

二、石城女子名莫愁，家住石城西渡頭，拾翠每尋芳草路，采蓮時過綠蘋洲。五陵豪客青樓上，醉倒金壺待清唱，風高江闊白浪飛，急摧艇子掉雙槳。雙槳，小舟蕩，喚取莫愁迎疊浪，五陵豪客青樓上，不道風高江廣。千金難買傾城樣，那聽繞梁清唱。

三、繡戶朱簾翠幕張，主人置酒宴華堂。相如年少多才調，消得文君暗斷腸。斷腸初認琴心跳，麼弦暗寫相思調，從來萬曲不關心，此度傷心何草草。草草，最年少，繡戶銀屏人窈窕，瑤琴暗寫相思調，一曲關心多少。臨邛客舍成都道，苦恨相逢不早！

（四至十二首略）

【放隊詞】新詞宛轉遞相轉，振袖傾鬟風霜前，日落鳥啼雲雨散，游人陌生拾花鈿。

「轉踏」的表演形式，在流傳中漸有發展和改變，如有的地方，詩由曲代之，勾隊用引子，放隊是尾聲，其中人物的舞蹈動作亦各有特色。《夢梁錄》說：「在京時，只有纏令纏達，有引子尾聲為纏令，引子後只有兩腔迎互循環，間有纏達。」王國維氏認為：

「纏達之音與傳踏同，其為一物無疑。」這些見解，雖為一家之言，亦可見此種形式的變化。

酒宴遊樂詞曲歌舞，是兩宋生活中特色之一，歌舞又與都市商業生涯交織一起，家妓和官妓已取代宮廷樂伎的地位，成為舞蹈的主要表演者和傳佈者，並以此為業在茶樓酒肆謀生。當時兩宋的京城極盡繁華。《東京夢華錄》載：汴京「舉目則青樓畫閣，繡戶珠簾，雕車競駐於天街，寶馬爭馳於御路，金翠耀目，羅綺飄香。新聲巧笑於柳陌花衢，按管調弦子茶坊酒肆。」「凡京師酒店，門首皆縛彩樓歡門，唯任店入其門，一直主廊約百餘步，南北天井兩郎皆小閣子，向晚燈燭焚煌，上下對照，濃妝妓女數百，聚於主廊槏面上，以待酒客呼喚，望之宛若神仙。」

《武林舊事》說，南宋臨安有和樂樓、和豐樓、中和樓等十一所官府開辦的酒樓，「每庫設官妓數十人」，又有熙春樓、三元樓、五閑樓等十五家私營的酒樓，」皆市樓之表表者，每樓各分小閣十餘，酒器悉用銀，以竟華侈。每處各有私名伎數十輩，皆時妝袨服，巧笑爭妍。夏目茉莉盈頭，春滿綺陌。憑欄招邀，謂之『賣客』。又有小鬟，不呼自至，歌吟強聒，以求分支謂之『擦坐』。又有吹簫、彈阮、息氣、鑼板、歌唱、散耍等人，謂之『趕趁』。」《夢梁錄》的記載更詳：「諸酒庫設法賣酒，官妓及私名妓女數內，揀擇上中甲者，委有娉婷秀媚，桃臉櫻唇，玉指纖纖，秋波滴滴，歌喉宛轉，道得字真韻正，令人傾耳，聽之不厭。官妓如金賽蘭、范都宜、唐安安、倪都惜、潘稱心、梅丑兒、錢保

「歌管歡笑之聲，每夕達旦，往往與朝天車馬相接，雖風雨暑雪，不少減也。」《夢梁錄》的記載更詳：「諸酒庫設法賣酒，官妓及私名妓女數內，揀擇上

奴、呂作娘、唐三娘、桃師姑、沈三如等。」

適應市民的需要，民間出現訓練歌舞人才的機構，大批訓練有素的樂妓應運而生。池陽太守文彥博的家姬小瓊，舞技出眾，善作霓裳舞，周必大《點絳唇》贊云：「見了還非，重理霓裳舞。誰無誤，幾年不遇，莫訝周郎顧」。著名的官妓李宜，舞姿輕盈宛轉，蘇東坡《贈妓李宜》詩云：「雲鬢裁新綠，霞衣曳曉紅。詩歌凝立翠筵中，一朵彩雲何事下巫峰。一趁拍鶯飛鏡，回身燕漾空。莫翻紅袖過簾櫳，怕被楊花勾引嫁東風。」官妓小英，翩翩若仙，張詠《贈官妓小英歌》云：「我疑天上婺女星之精，偷入宴中名小英。」又疑王母侍兒初失意，謫向人間為飲伎。不然何得膚如紅玉初碾成，眼似秋波雙臉橫，舞態因風欲飛去，歌聲過雲長且清。」漢州的楊妓，纖纖細腰裊娜多姿，楊修之賦詩云：「蜀國佳人號細腰，東台御史惜妖嬈，從今喚作楊臺柳，舞盡春風萬萬條。」天臺的營妓嚴蕊，字幼芳，擅長歌舞和塡詞作畫，因受牽連系獄而淪為樂妓，《齊東野語》載：「岳商卿為憲，憐其無罪，令其自陳。蕊略不構思，口占《卜算子》，即日判令從良。」其的卜算子詞云：「不是愛風塵，似被前緣誤。花開花落自有時，總賴東君主。去也終須去，往也若何酌，若得山花插滿頭，莫問奴歸處。」

汴梁的名妓李師師，本姓王，幼年舍身寶光寺，取名師師，父早逝，由李家收養，遂改李姓，長大後，入「樊樓」，蘭心蕙質，色藝雙絕，擅長詩詞歌舞，名冠京城，與當時的名流周邦彥、范成大等人交往密切。宋徽宗趙佶也常微服光顧。《李師師外傳》說，徽宗專為其挖地道，從內宮通往鎮安坊其住所，並册封師師為李明妃。時人為李師師所作的詩詞頗多。其中：秦少游《叢花》詩云：「年來今夜見師師，雙頰酒紅滋。疏簾半卷微燈外，

露華上煙裊涼颸。鬒髻亂抛，偎人不起，彈淚唱新詞。佳期誰料久參差，愁緒暗縈絲。相應妙舞清歌夜，又還對秋色嗟容。唯有畫樓，當時明月，兩處照相思。」張子野亦有新詞《師師令》贊曰：「香鈿寶珥，拂菱花如水。學妝皆稱時宜，粉色有天然春意。蜀錦衣長勝未起，縱亂霞垂地。都城池苑誇桃李，問東風何似？不須回扇障清歌，脣一點小於朱蕊，正值殘英如月墜，寄此情千里。」

李師師亦是一有作為的女子，當金兵進犯宋地，師師將所積錢財悉數捐出，充作抗金的軍餉，並毅然入慈雲觀為女冠，京城被攻破後，相傳凜然吞金而亡，亦有人說潛逃他鄉。詩人劉屏山回首往事云：「梁園歌舞足風流，美酒如刀解斷愁。憶得當年多樂事，夜深燈火上樊樓。」

第六節　瓦舍和廣場舞蹈

宋代的商業繁榮，出現了固定的貿易市場和物質集散中心，在宮廷教坊衰落後，大批藝人流入民間，於是，適應市民階層審美情趣的歌舞百戲，勃然興盛，分工更加細密，出現了各種演出行會團體，取長補短互相競爭，表演藝術向著商業化、劇場化邁進。

「瓦舍」、「勾欄」即為兩宋貿易和游樂的固定場所，「瓦舍」又稱瓦子、瓦市、瓦肆，「謂其來時瓦合，去時瓦解之義，易聚易散也。」「勾欄」處於瓦舍中，是用欄杆或布簾，圍隔成的場子，上面搭以棚蓋，便於在場內表演和觀賞，故名「樂棚」、「邀棚」

瓦舍源於古代的自然易貨地，中晚唐已有「河市」、「河市樂」之稱。劉攽《中山詩話》說：「蓋唐元和時《燕吳行役記》，其中已有『河市』字，大抵不隸名軍籍而在河市者，散樂爲也。」張寧題詠《唐人勾欄圖》詩云：

天寶年中樂聲伎，歌舞排場逞新戲。

教坊門外揭牌名，錦繡勾欄如鼎沸。

初看散樂起家門，衣袖郎當骨格存。

咬文嚼字瀾翻舌，勾引春風入座溫。

年少書生果誰氏，弄假成真太相似。

右呼左鬧只自如，博帶峨冠竟誰是。

眾中突出淨老狂，東塗西抹何狼抱。

解令笑者變成哭，直教閒處翻成忙。

粉頭行首臨後出，眼角生嬌眉弄色。

從前人物空自嘩，一顧廣場皆寂寞。

陣中撾鼓外擊鑼，初來隊子後插科。

朱衣畫袂紛相劇，文身俱面森前儺。

拿生院本真足數，觸劍吞刀並吐火。

千奇百巧忽不前，滿地桃花細腰舞。

酒家食堂擁娼樓，玉壺翠釜蒸饅頭。

稠人廣座日卓午，捧盞擎柈爭勸酬。

上述的描述將其說成是唐代河市之樂，可能有所誇大和附會，張寧是明代海鹽人，詩文所述更接近於宋代勾欄歌舞百戲的實況。

孟元老《東京夢華錄》說，北宋的京城汴梁，「東去乃潘樓街」、「街南桑家瓦子，近北則中瓦、次里瓦，其中大小勾欄五十餘座。內中有瓦子蓮花棚、牡丹棚、里瓦子夜叉棚，象棚最大，可容數人千。自丁先現、王團子、張七聖輩，後來可有人於此作場。瓦子中多有貨藥、賣卦、喝故衣、探搏、飲食、剃剪、紙畫、令曲之類。終日居此，不覺抵暮。」「潘樓東街巷出舊門有朱家橋瓦子，朱崔門外，西有新門瓦子」，「大內前州橋東街巷，西有保康門瓦子，大內西右掖門外街巷，南有州西瓦子。」

南宋臨安，於清冷橋畔有南瓦，衆安橋有北瓦，三橋街有大瓦，省馬院前有錢湖門瓦，艮山門外有艮山門瓦，還有中瓦、蒲橋瓦、四通館瓦、行春橋瓦等。吳自牧記載臨安的瓦子有十七個，而周密載錄有二十三個，瓦內又有多少不等的游棚。《西湖老人繁盛錄》載：「如北瓦、羊棚樓等，謂云游棚，外又有勾欄甚多，此瓦內勾欄十三座最盛。」勾欄中的戲台，三面是觀衆，「層層疊疊團圍坐」，門外有人叫喝，「見個人撐著椽做的門，高聲的叫『請，請』。」爭著往樂棚裡拉客。出現了「十三勾欄不閑，終日團圓」的景象。

在勾欄演出的藝人，各有所長，「蓋輦下驕民，無日不在春風鼓舞中，而游手末技爲尤盛也。」諸棚自有特色，各擁有不同的固定觀眾，「不以風雨寒暑，諸棚看人，日日如是。」在固定的勾欄中，經常表演的舞蹈節目有《舞旋》、《舞斫刀》、《舞蠻樂》、《耍大頭》、《使棒》等。當時頗負盛名的，如舞旗的藝人張眞奴，舞蠻牌的楊望京，雜扮江魚頭、劉喬、河北子，舞綰百戲張玉喜，劉仁貴，裝神鬼謝興哥、花春、孫三，耍刀的杜七聖，使棒的朱來兒、喬使棒，耍散的楊寶、陸行等人，都是瓦舍藝人中的姣姣者。

《東京夢華錄》在京瓦伎藝條中，開列的各行著名藝人即有七十餘名之多。

宋代還有些樂舞技藝人員，無固定的演出場地，俗稱「路歧人」或「打野呵」。《武林舊事》載：「或有路歧不入勾欄，只在耍鬧寬闊處做場者，謂之『打野呵』，此又藝之次者。」這部分藝人，身揹道具，到處流浪，人多熱鬧之處即是他們演出的場地。《都城紀勝》說：「如執政府牆下空地，諸色路歧人，在此作場，尤爲駢闐。又皇城司馬道亦然。候潮門外殿司教場，夏月亦有絕伎作場。其他街市，如此空際地段，多有作場之人。」

旅遊勝地是路歧人雲集的地方。《武林舊事》記杭州西湖賣藝的盛況說：「至於吹彈、舞拍、雜劇、雜扮、撮弄、勝花、泥丸、鼓板、投壺、花彈、蹴踘、分茶、弄水、踏混、（滾）木、撥盆、雜耍、散耍、謳唱、息器、敎水族飛禽、水傀儡、煙火、起輪、走線、流星、火爆、風箏、不可指數，總謂之『趕趁人』，蓋耳目不暇給焉。」

藝人常走村串戶演出，「又有村落百戲之人，拖兒帶女，就街坊橋巷，呈百戲伎藝，求覓鋪席宅舍錢酒之資。」陸游《小舟游近村》詩云：「斜陽古柳趙家莊，負鼓盲翁正作場。

死後是非誰管得，滿村聽說蔡中郎。」路歧人中技藝出色者，有時也應邀入瓦市演出。《夢梁錄》說：「瓦市相撲者，乃路歧人聚集一等伴侶，以圖標手之資。」

宋代是中國古代樂舞開始大轉折時期，民間表演技藝的分工，日趨精細，為適應生存競爭的需要，各行當以專業為基礎，自立門戶，組合成各種社團，如「神鬼社」、「鮑老社」、「傀儡社」、「清音社」、「緋綠社」、「角抵社」、「英略社」、「錦標社」等。「社」是規模較大者，福建鮑老社有三百餘人，蘇家巷傀儡社入伙的有二十四個班子。社團規模小者稱「火」，十幾人或幾十人成一火，兩者合稱「社火」。社火的出現，促進各種流派的形成和民間俗樂舞的發展。

「社火」常於傳統節慶或廟會之時，共同發起演出。《東京夢華錄》記載六月六日崔府君生辰，二十四日神保觀神生日，社火的表演日：「六月六日州北崔府君生日，多有獻送，無盛如此。二十四日州西灌口二郎生日最為繁盛。廟在萬勝門外一里許，敕賜神保觀，二十三日御前獻送後苑作與書藝局等處製造戲玩，如毯杖、彈弓、戈射之具，鞍轡、銜勒、樊籠之類，悉皆精巧作樂迎引至廟，於殿前露台上設樂棚，教坊鈞容直作樂，更互雜劇舞旋。太官局供食，連夜二十四盞，各有節次。天曉，諸司及諸行百姓獻送甚多。其社火呈於露台之上，所獻之物，動以萬數。自早呈拽百戲，如上竿、趯弄、跳索、相撲、鼓板、小唱、鬥雞、說諢話、雜扮、商謎、合笙、喬筋骨、喬相撲、浪子、雜劇、叫果子、學像生、倬刀、裝鬼、砑鼓、牌棒、道術之類，色色有之。至暮呈拽不盡。殿前兩幡竿，高數十丈，左則京城所，右則修內司，搭材分占上竿呈藝解。或竿尖立橫木列於其

上，裝神鬼，吐煙火，甚危險駭人。至夕而罷。」

宋代每逢元旦、元霄、中元清明，是民間「社火」活躍的時期，「三元不禁夜」，其中元宵節的表演最爲熱烈，屆時夜不閉市，遊人如熾，樂人呈藝，燈山燈彩爭奇鬥勝。《東京夢粱錄》說汴京「正月十五日元宵，大內前自歲前冬至後，開封府絞縛山棚，立木正對宣德樓，游人已集御街兩廊下。奇才異能，歌舞百戲，鱗鱗相切。樂聲嘈雜十餘里。演出的場所「用荊刺圍繞，謂之『棘盆』，內設兩長竿，高數十丈，以繪彩結束，紙糊百戲人物，懸於竿上，風動宛若飛仙。內設樂棚，差衙前樂人作樂雜戲，並左右軍百戲，在其中駕坐，一時呈拽。」

《皇朝歲時記》也說：「山棚上棘盆中，皆以木爲仙佛人物車馬之像。又左右廂盡集名倡，立山棚上。開封府奏衙前樂，選諸絕藝者。在棘盆中飛丸、走索、緣竿、擲劍之類。每歲正月十一日，或十二日、十四日，車駕出時，雖駕前未作樂，然山棚棘盆中百戲皆作。」而民間的「構肆樂人，自過七夕，便般目連母雜劇，直至十五日，觀者倍增。」

宋室南遷後，臨安的節目，燈市歌舞依然熾盛。《武林舊事》載：「都城自舊歲孟冬駕回，則已有乘肩小女，鼓吹舞綰者數十隊，以供貴邸豪家幕次之玩。而天街茶肆，漸已羅列燈球出售，謂之『燈市』。自此以後，每夕皆然。三橋等處，客邸最盛，舞者往來最多。每夕樓燈初上，則簫鼓已紛然自獻於下。酒道一笑，所費殊不多。往往至四鼓乃還。自此日盛一日。姜白石（夔）有詩云：「燈有闌月色寒，舞兒不盡婆娑意。只應更加街心弄影。」又云：「南陌東城盡舞兒，畫金刺繡滿羅衣，也知愛惜春游夜，舞落銀蟾不肯

歸。」「至節後漸有大隊，如四國朝、傀儡、杵歌之類，日趨於盛，其多至數千百隊。」「終夕天街鼓吹不絕，都民士女，羅綺如雲，蓋無夕不然也。至五夜，則京師尹乘小提轎，諸舞隊次第簇擁前後，連巨十餘里。錦繡填委，簫鼓振作，耳目不暇給。」「翠簾銷幕，絳燭籠紗，遍呈舞隊，密擁歌姬，脆管清吭，新聲交奏，戲具粉嬰，鬻歌售藝者，紛然而聚。」

膾炙人口的《清明上河圖》，是北宋著名畫家張擇瑞所繪，畫卷長五百二十五厘米，寬二十五點五厘米，畫面以城郊為起點，沿汴河溯流而上，經土橋、東角子門，延至保康門而止。圖上的景色春意盎然，船舶往來穿梭，各階層的人士熙熙攘攘，衆多的作坊、店舖、酒樓鱗次節比，生動地展示了擁有百餘萬人口的京城汴梁，節日中的歷史風貌。清明節是宋代又一盛大節日，也是民衆寒食、祭掃和游春的日子。《東京夢華錄》的描述，可與《清明上河圖》互相印證：「田野如市，往往芳樹之下，或圓圃之間，羅列杯盤，互相勸酬，都城之歌兒舞女，遍滿園亭，抵暮而歸。」劉辰翁《春月》詞，回憶汴梁春日景象云：「紅妝春騎，踏月影，竿旗穿市。望不盡樓台歌舞，習習香塵蓮步底，簫聲斷，約彩鸞歸去。來怕金吾呵醉，甚輦路喧闐且止，聽得念奴歌起。」

最吸引人的是諸色民間舞隊，它們的出現，邊行邊舞，將節目的氣氛推向高潮。《夢梁錄》載：「舞隊自去歲冬至日，便呈行放。遇夜，官府支散線酒犒之。元夕之時，自十四為始，對支所犒錢酒。十五夜，帥臣出於彈壓，過舞隊照例特犒。街坊買賣之人，並行支錢散給。此歲歲州府科額支行，庶幾朝廷與民同樂之意。姑以舞隊言之，如《清音》、

象。

《遏雲》、《偉刀》、《鮑老》、《胡女》、《劉衰》、《喬三教》、《喬親事》、《焦錘架兒》、《杵歌》、《諸國朝》、《竹馬兒》、《村田樂》、《神鬼》、《十齋郎》各社，不下數十，更有《喬宅眷》、《汴龍船》、《踢打》、《鮑老》、《馳象》。

《西湖老人繁盛錄》錄載有《韃靼舞》等。而《武林舊事》記的隊舞更多，其名目有七十多種。如大小全棚傀儡，《查查鬼》（查大）、《李大口》（一字口）、《賀年豐》、《長觚欹》（長頭）、《兔吉》（兔毛大伯）、《吃遂》、《大憨兒》、《粗旦》、《麻婆子》、《快活三郎》、《黃金杏》、《瞎判官》、《快活三娘》、《沈承務》、《一臉摸》、《貓兒相公》、《洞公嘴》、《細旦》、《河東子》、《黑遂》、《王鐵兒》（王缺兒）、《交椅》、《夾棒》、《屏風》、《男女竹馬》、《男女杆歌》、《大小斫刀鮑老》、《交衰鮑老》、《子弟清音》、《女童清音》、《諸國獻寶》、《穿心國入貢》、《孫武子教女兵》、《六國朝》、《四國朝》。《遏雲社》、《緋綠社》、《胡安女》（胡女），《鳳阮稽琴》、《撲蝴蝶》、《回陽丹》、《火藥》（大架）、《瓦盆鼓》、《焦錘架兒》、《喬三教》、《喬迎酒》、《喬親事》、《喬樂神》（馬明王）、《喬捉蛇》、《喬學堂》、《喬宅眷》、《喬像生》、《喬師娘》、《獨自喬》、《地仙》、《旱划船》、《教象》、《裝態》、《村田樂》、《鼓板》、《踏撬》（踏橇）、《撲旗》、《抱鑼裝鬼》、《獅豹蠻牌》、《七齋郎》、《耍和尚》、《劉衰》、《散錢行》、《貨郎》、《打嬌惜》等。

舞隊的節目中，舞蹈和雜藝混雜並存，僅從上述開列的名稱，難以準確劃分，但皆爲在街頭、廣場或邊行進邊表演，即使非純舞蹈，亦含有各種舞蹈動作，以便引起觀眾注意，招徠過往的遊客。節目中有許多與「諸軍」的表演相同，前已作介紹，其他較有影響的名目有：

《舞鮑老》，鮑老是一種滑稽歌舞的總稱，依據所持道具和表演內容的不同，有《大小斫刀鮑老》、《交衮鮑老》、《踢打鮑老》、《傀儡鮑老》之分〕又按地區風格的不同，有《福建鮑老》、《川鮑老》之別。明人朱有炖《誠齋散套》說：「天棚樂，響雲霓，鮑老街前舞，鬼神見驚人。」其表演模倣傀儡的動作，滑稽可笑。楊大年將其與唐代的滑稽形象郭郎相比擬，作《傀儡詩》云：「鮑老當筵笑郭郎，笑他舞袖太郎當，若教鮑老當筵舞，轉覺郎當舞袖長。」《水滸全傳》中描寫宋江觀看「社火」的表演說：「那舞鮑老的，身軀扭得村村勢勢的，宋江看了，呵呵大笑。」這種帶有滑稽表演的動作，漸漸演變成一種舞蹈的程式術語，在宋代的《德壽宮舞譜》中，即有「鮑老掇」的名稱，而昆曲中亦有以「鮑老催」命名的「曲牌」。

《訝鼓》，亦名「砑鼓」、「迓鼓」，是一種邊擊鼓邊舞蹈的表演節目。宋人彭乘《續墨客揮犀》說：「王子淳平熙河，邊陲寧靜，講武之暇，因敎軍士訝鼓戲，數年間遂盛行於也」，其舉動舞裝之狀與優人之間，皆子醇初制也。」范正敏《遁齋閑覽》也說：「或云子淳與西人對陣，命軍士百人裝爲訝鼓隊，繞出軍前，虜見皆驚愕，乃奮兵進擊，大破之。」王子淳於河套軍中，將訝鼓這種表演形式，創造性地用於訓練和對陣，有其獨

到之處，但子淳並非始創者。早在南朝時期，民間即有打細腰鼓（訝鼓）作儺舞之說。訝鼓稱之爲戲，「其裝態聲節，必多可笑者。」表明此種表演，有裝扮的人物或一定的情節。故宋人朱熹以訝鼓作譬喻，評說文章的高低優劣，文曰：「今人只是於枝葉上粉澤耳，如舞訝鼓然，其間男子、婦人、僧道、雜色，無所不有，但都是假底。」所謂「舞訝鼓歡聲恰似雷」、「鬧穰穰的訝鼓喧天」，以及「舞迓鼓而鬥興新」等句，都是演出時的生動寫照，郭勛《雍熙樂府》燈詞云：「呀，鼓聲如雷，弦管齊聲，一壁廂躧著高蹺，一壁廂踏迓鼓，一壁廂舞白旗。」可見，訝鼓舞隊的表演激烈而熱鬧。

《村田樂》，一種表現農家生活的舞蹈表演，宋人范成大有詩云：「輕薄行歌過，顛狂社舞呈，村田簑笠野（自注：村田樂），街市管弦清。」元代雜劇《劉玄德醉走黃鶴樓》第二折中，插入一段正末和禾旦兩人成農夫農婦模樣。宋人范成大有詩云：「輕薄行歌過，顛狂社舞呈，村田簑笠野的表演：

【叨叨令】那禿二姑在井口上，將轆轤兒氣笛曲律的攪。

和旦云：瞎伴姐姐在麥場上，將碓兒搗也搗的。

正末唱：瞎伴姐姐在麥場上，將那碓白兒急並各邦的搗。

正旦云：那小廝們手拿著鞭子，哨也哨的。

正末唱：小廝他手拿著鞭杆子，他嘶嘶颶颶的哨。

正旦云：牧童倒騎著水牛，到也叫的。

正末唱：那牧童兒便倒騎著一個水牛，呀呀的叫。

上面的對唱對舞，是觀看社火後的模擬表演，其內容正是《村田樂》的情景。明代散套中，亦有「是是是，有院本做一段喬教學，賀賀賀，一起舞起村田樂」之句。

《裝鬼神》，鬼神的形象，是驅邪怯禍的象徵，是節日中，民間舞隊不可少的節目。表演者頭戴猙獰奇醜的面具，或塗抹怪誕的色彩，手執刀斧杵棒之類，以陰森可怖的造型，古怪滑稽的動作，火炮煙花效果以吸引觀眾，有的表演，還展示人們熟習的傳說情節，如《歇帳》、《抱鑼》、《硬鬼》、《舞判》、《啞雜劇》等都屬於此類節目。

《竹馬》，是持道具的舞蹈，以輕便的竹子製成舞具，有的簡單，有的複雜，又有《男女竹馬》、《踏蹺竹馬》、《小兒竹馬》等多種形式，雜劇中的竹馬以一根竹竿代之。

《旱划船》，在陸地上模擬水上行舟的表演，舞隊人數不一，以輕質材料彩扎成船形，邊行邊舞。范成大詩云：「旱船遙似泛，水偶近如生」（自注：夾道陸行，為競渡之樂，謂之划旱船）。旱划船的表演形式深受人們喜愛，後世多由一男一女二人表演，女子將船形道具繫於身上，若乘坐於舟中，男子則持槳，於「船」傍，做划船的種種姿態。清《燕京歲時記》載：「《跑旱船》者，乃村童扮成女子，手駕布船，口唱俚歌，意在學游湖而採蓮者。」

《喬舞》，宋代舞隊中，有許多冠以「喬」字的節目。如《喬三教》、《喬迎酒》、《喬親事》、《喬樂神》、《喬提蛇》、《喬師娘》、《喬像生》、《喬自喬》、《喬宅

眷》等。「喬」是假裝扮的意思，「喬」後的名稱，即所模倣的內容，通常是帶有滑稽情趣的歌舞。

宋代迎神賽社的活動很興盛，農村在農事季節如乞穀或收穫之後，諸戶常籌資於空場上構築臨時的棚台，約請藝人前來演出。而散布各地的巫覡，以及寺廟道觀，定期設經懺，作法事，對歌舞的傳播起到推動作用。范成大《樂神曲》即詠民眾祭神中舞蹈之事，詩云：

豚蹄滿盤酒滿盃，清風蕭蕭神欲來。
願神好來復好去，男兒拜迎女兒舞。

以逐疫為內容的儺儀，已向娛樂方面轉化，除夕「禁中呈大儺儀，並用皇城親事官，諸班直戴假面，繡畫色衣，執金槍龍旗。教坊使孟景初身品魁偉，貫全副金鍍銅甲裝將軍。用鎮殿將軍二人，亦介冑，裝門神。教坊南河炭丑惡魁肥，裝判官。又裝鍾馗、小妹、土地、灶神之類，共千餘人。自禁中驅崇出南薰門外轉龍彎，謂之埋崇而罷。」可見官中的儺儀已由藝人分擔角色和扮演。而民間舉辦的儺，更以假面舞蹈為主，下桂府在政和中，曾向朝廷進獻當地的儺舞面具，一副的面具即有八百枚之多，其容貌形狀「老少姸陋無一相似者」。劉鏜《觀儺》生動地表現出民間儺舞的情景，其中人物故事洋洋大觀，如同一場歌舞鬧劇：

寒雲岑岑天四陰，畫堂燭影紅簾深。

鼓聲淵淵管聲脆，鬼神變化供劇戲。

金窪玉注始淙潺，眼前條已非人間。

夜叉蓬頭鐵骨朵，赫衣藍面眼迸火。

魃魃網象初�… 今，跪羊立豕相嘎嘤。

紅裳姹女掩蕉扇，綠綬髯翁握蒲劍。

翻筋踢斗臂膊寬，張頤吐舌唇吻乾。

搖頭回顧百距躍，劍身千態萬牽索。

青衫舞蹈忽屏營，彩雲揭帳森麾旌。

紫雲金章獨攄案，馬髦牛權兩披判。

能言禍福不由天，躬履率越分愚賢。

蒺藜奮威小鬼服，髭䰅揚聲大豎哭。

白面使者竹筱槍，自誇搜捕無遺藏。

牛冠箝卷試閱檢，唐胄肩戟光聯閃。

五方點隊亂紛紜，何物老嫗繃猶薰。

終南進士破罷絝，嗜酒不悟鬼看觀。

奮髯瞠目起婆娑，眾邪一正將如何。

披髮將畢飛一呋，風卷雲收鼓蕭歇。

民衆中還有一種稱爲《打野狐》的儺舞表演，趙彥衛《雲麓漫鈔》載：「世俗將除，鄉人相率爲儺，俚語謂之《打野狐》。」《東京夢華錄》亦有類似記載，稱這種表演爲《打夜胡》，其情景是《貧者三數爲一火，裝婦女、神鬼，敲鑼擊鼓，巡門乞錢，俗呼爲打夜胡，亦驅祟之道也。」

宋代在中華大地上，部份民族已逐漸形成較穩定的共同體，各少數民族的土風舞，比漢族地區更爲開放和熾盛。據史書記載，西南地區祥柯諸蠻，盛行連手踏歌的《水曲舞》。《宋史·西南諸夷傳》載，宋太宗至道元年，蠻王龍漢珪遣使臣龍光進，入朝貢獻方物，趙炅命他們表演本族的歌舞，於是他們在殿前「一人吹飄笙如蚊納聲，良久，數十輩連袂宛轉而舞，以足頓地爲節。詢其曲，則名曰水曲。」

湖南的五溪蠻，擅長《跳雞模》舞蹈，以刀爲舞具，「藝能之精者，以刀擲於半空，手接取」而舞。又有一種舞長柄木鑔的舞蹈，手持枕，飲酒之後，即興揮枕跳躍，稱「舞枕」。宋人朱輔《溪蠻叢笑》載：「五溪之蠻，皆槃瓠種也，聚薄區分，名亦隨異。源其故壤環四封而居者，今有五：貓、猺、獠（僚）、犵狫、犵猪」，「土俗，歲皆數日，野外男女分朋，各以五色彩囊豆栗，往來拋接，名『飛紽』。」是一種類似拋繡球的表演。

宋人周去非《嶺外代答》收集了部分民族地區的風情舞蹈，「瑤人每歲十月旦，舉峒祭都貝大王，於其廟前會男女之無室家者，男女各群，連袂而舞，謂之「踏搖」，男女意相得，則男咿嚶奮躍，入女群中負所愛而歸。於是夫婦定矣。各自配合，不由父母，其無

還有許多有民族特色的土風舞，可惜史書極少記載。

而在北方，據宋人《事物起源》載：「北方戎狄，愛習輕趫之態，每至寒食為之。」

兩邊約十杵，男女間之，以舂稻粱，敲磕槽舷，皆有遍拍。」此種舞蹈，唐代已見記載，《嶺表錄異》說：「廣南有舂堂，以渾木刳為槽，一槽

以杵為舞具，是南方壯族等民族常見的自娛舞蹈，《嶺外代答》說：「靜江民間獲禾，取禾心一莖稿連穗收之，謂之清冷。屋角為大木槽，將食時，取禾舂於槽中，其聲如僧寺之木魚，女伴以意運作，成音韻，名曰『舂堂』，每旦及日昃，則舂堂之聲，四野可聽。」

明年二月近社時，載酒牽牛看父母。

女兒帶環著縵布，歡笑捉郎神作主。

社中飲酒不要錢，樂神打起長腰鼓。

湘水東西踏盤去，青煙白霧將軍樹。

作《踏盤》詩云：

泥水塗面，即復響矣。」敲著鼓歡聚「踏盤」，也是青年男女熱衷的舞蹈形式，宋人沈遼相之。」又有一種《大腰鼓舞》，「鼓長六尺，以燕脂水為腔，熊皮為面，鼓不響鳴，以沙，統鼓、胡蘆笙、竹笛之屬，其合樂時，眾音竟哄，擊竹筒以為節，團欒跳躍，叫詠以配者，故候來年。」這種用於祭祖又作為尋偶的舞蹈，是極其激情的戀愛舞蹈，「樂而盧

第七節　遼、西夏、金的舞蹈

一、大遼的舞蹈

遼，是我國古代北方契丹族所建的王朝。契丹是古東胡族系的一支，原游牧於今遼河上游的橫水一帶。《契丹國志》載：「契丹之始也，中國簡典所不載，遠裔草昧，無書可考，其年代不可得而詳也。」公元九一六年，耶律阿保機國稱帝，隨即南下攻占代北至河曲廣大地區。公元九二六年，耶律得先繼位，乘中原紛爭，立石敬塘為「晉大皇帝」，得燕雲十六州。公元九三八年，改國號為大遼，雄踞北地與中原宋朝長期對峙，統治一方達二百零九年之久，其疆域東至於海，西暨於流沙，南越長城，北絕大漠。建五京，遼國都城臨橫府為上京，大定府為中京，析津府（今北京）為南京，大同府為西京，遼陽府為東京。公元一一二五年，金朝和宋朝聯盟，遼朝被夾擊而滅亡。

遼人起於游牧部落，粗獷豪放，能歌善舞。男子髡髮，穿長袍左衽，圓領窄袖，下著靴，褲腳置靴內）女子少時髡髮，嫁前留髮，嫁後梳髻，內著裙，亦穿靴，喜以黃色塗面。流行有多種傳統的土風舞蹈。其中《祭山舞》，是神聖的儀式舞之一。遼人以「木葉山」為聖山，相傳是契丹的發源地，故每年都要虔誠地祭拜，表演特定的舞蹈。據《契丹國志》說，當地有兩條河，其一源出於中京的馬孟山，「東北流，華言所謂土河是也」又

其一源出饒州西南平地松林，直東流，華言所謂潢河也。至木葉山合流爲一。古昔相傳，有一男子乘白馬，浮土河而下，復有一婦人乘小車，駕灰色之牛，浮潢河而下，遇於木葉山，顧合流之水，與爲夫婦，此始祖也，是生八子，各居分地號八部落。」《遼史》中講述祖八子遺像於木葉山，後人祭之，必刑白馬殺灰牛，用其始來之物也。」又載：「立始祭拜木葉山的情景說，在山上，中間種植「君樹」，意爲朝廷君王，前面種植「群樹」，意爲朝拜的大臣，又平行種植兩棵樹，作爲神門，在舉行祭拜儀式時，將屠宰好的牛馬，懸掛在君樹上，巫覡於樹傍唸咒祈禱跳躍狂舞，參與者則圍繞大樹邊踏邊行舞蹈禮拜。

契丹人信奉多神，祭拜中由巫主持，要作各種娛神的舞蹈，如求雨的「瑟瑟儀」舞、「謁廟儀」舞等。

供奉火神的「歲除儀」舞，祭太陽神的「拜日儀」舞，以及祭祖的「紫册儀」舞、「謁廟儀」舞等。

《踏錘》是遼人常見的集體舞蹈形式，與踏歌的表演相類似。《古今圖書集成・樂律典》載：「大遼勃海俗，每歲時聚會作樂，先命善歌舞者，數輩前行，士女隨之，更迭唱和，回旋宛轉，號曰《踏錘》焉。」

「射柳」更是遼人不可缺少的重要活動，並與歌舞結合一起，平時相聚遊樂，郊祭儀式盛典中亦常用之。《遼史・禮志》載：「擇吉日射柳，皇帝再射，親王宰執各一射。中柳者冠服質之，不勝者進飲於勝者，然後各歸其冠服。又翼曰：植柳天柳天棚之東南，子弟射柳，皇族國舅群臣與禮者，賜物有差。」《金史》中亦說：「射柳擊球之戲，亦遼俗也」，「每射必伐鼓以助其藝。」

遼朝建國後，宮廷中廣集各方之樂舞，其表演，按照不同的場合，分國樂、雅樂、諸國樂、大樂、散樂等形式。《遼史·樂志》載：「遼有國樂、有雅樂、有大樂、有散樂、有饒歌、橫吹樂。」又載：「遼有國樂，猶先王之風；其諸國樂，猶諸侯之風；正月朔日朝賀，用宮懸雅樂；元會用大樂；曲破後用散樂、角觝終之。是夜皇帝燕飲，用國樂。七月十三日，皇帝出行宮三十里卓帳。十四日設宴，應從諸侯隨各部落動樂。十五日中元，用漢樂，春飛放杏堝，皇帝射護頭鵝，薦廟燕飲，樂工數十人，執小樂器侑酒。」

「國樂」，是契丹傳統的樂舞，具有濃郁的民族特色，故皇帝燕飲時用國樂，以示不忘本也。有時，皇帝款待外國來朝的使臣，也表演此類本民族的樂舞，以張國威。張舜民《盡墁錄》載：「契丹待南使，樂列三百餘人，舞者更無迴旋，止於頓挫伸縮手足而已。」

「雅樂」，是大遼倣照唐代宮廷的樂舞。《遼史·樂志》載：「遼雅樂歌，八音器數，大抵因唐之舊。」這種雅樂是經由後晉而傳入遼地的。後晉繼承唐代之樂，侍遼為父，不斷進獻樂舞以博恩寵。石敬瑭死後，耶律德光以其嗣位者擅作主張為由，揮兵南下，侵入開封，在大肆掠虜時，盡得後晉太常樂諸宮懸樂架，並諸多宮妓、方技、百工等攜回北方。在此之後遼亦模倣中原設太常卿、大樂令、太常博士、協律郎等主管樂舞的機構和官職。在太常寺中，樂舞人才濟濟，原先的教坊、儀鳳等場所皆無法與之相比。《遼史·樂志》載：「聲氣、歌辭、舞節、徵諸太常、儀鳳、教坊不可及。」

遼朝的雅樂冊禮樂工次第如下：四隅各置建鼓一虡，樂工各一人。宮懸每面九虡，每虡樂工一人。樂虡近北置柷、敔各一，樂工各一人。樂虡內，坐部樂工，各一百零二人。

樂虞西南，武舞六十四人，執小旗二人。樂器有鑄鐘、球磬、琴、瑟、籥、簫、篪、笙、竽、壎、柷、敔等。協律郎二人，大樂令一人。樂虞東南，文舞六十四人，執小旗二人。並沿用唐代「十二和」之樂，以後改名為「十二安」，如隆安、貞安等。

「諸國樂」，為其他民族的樂舞。大遼興盛時，當時北方的一些民族，如回鶻、女眞、高麗等國，都與遼有交往，遼朝將這些國家或部落的樂舞，統稱「諸國樂」或「諸侯」樂。《遼史‧樂志》載：「太宗會同三年，後晉宣徽使楊端、王眺等及諸國使朝見，於便殿賜宴。端、眺起進酒，作歌舞，太宗觴盡歡。又端午日宴群臣及諸國使，命回鶻、燉煌二使作本俗舞，俾諸使觀之，此後沿襲成例。」同書又載，遼天祚帝「天慶二年，天祚帝如春州，幸混同江釣魚，界外諸節度以故事皆來朝。適過頭魚宴，酒半酣，帝臨軒，命諸使次第歌舞為樂。女眞阿骨打端立直視，辭以不能，從此，遼、金失和。」酒宴中各作本民族歌舞也是一種禮節，女眞人因有野心，故意不遵守慣例，為以後遼、金之爭，埋下伏筆。

「大樂」，仿照唐代的燕樂，用於宮廷宴會等場合。《遼史‧樂志》載：「遼國大樂，晉代所傳。雜禮雖見坐部樂工左右各一百二人，蓋亦以《景雲》遺工充坐部。其坐、立部樂，自唐已亡，可考者唯《景雲》四部樂舞而已。」遼朝的大樂沿襲唐宮樂制，舞二十人，分四部。《景雲舞》八人，《慶善樂舞》四人，《破陣樂舞》四人，《承天樂舞》四人。樂器及樂工：玉磬、方響、搊箏、筑、臥箜篌、大箜篌、小箜篌、大琵琶、小琵琶、大五弦、小五弦、吹葉、大笙、小笙、觱篥、簫、銅鈸、長笛、尺八笛等各一人毛員

鼓、連鼗鼓、貝皆二人，餘每器工一人。歌二人。遼的大樂，用龜茲七聲中的「婆陁力旦」、「雞識旦」、「沙識旦」、「沙侯加濫旦」等四等，組合成二十八調。《律呂正義》說：「遼代創大樂，能於舊譜五旦中，獨去一旦爲四清，此則隋唐後立樂所不及者。況其所去者，適爲羽清，以羽無清聲也。」盡管此舉褒貶不一，但可見遼朝雖仿唐的樂舞，又按本民族的習慣而有所創造。

「散樂」，是遼宮廷中最常見的節目。《遼史·樂志》說：「今之散樂，俳優歌舞雜進。」其樂器有簥篥、簫、笛、笙、五弦、箜篌、箏、方響、杖鼓、第二鼓、第三鼓、腰鼓、大鼓、鞚、柏板等。按《遼史》的記載，后晉天福三年，石敬塘遣劉昫，向遼進獻伶官樂工，遼國始有散樂。可是《續文通考》考證，早在石敬塘獻樂前八年，即「太宗天顯四年，正月朔，宴群臣及諸國使觀俳優角抵戲。」可見遼的散樂存在的時間較早。角抵之類在北人中較普遍，遼人尚武，本民族少不了此種散樂的表演，而後晉和宋朝所傳者，進一步豐富遼散樂的內容，並納入儀禮而登上大雅之堂。史書記載，遼宮中「册封皇后，納后宴后族及群臣，百戲、角抵、戲馬較勝以爲樂。」慶賀皇帝生辰的大宴上，也以散樂爲主。《遼史》載其樂次：「酒一行，簥篥起，歌。酒二行，歌，手伎入。酒三行，琵琶獨彈，餅、茶、致語。食入，雜劇進。酒四行，闕。酒五行，笙獨吹，鼓笛進。酒六行，箏獨彈，筑球。酒七行，歌曲破，角抵。」

遼朝對宋朝派來的使節，在接待禮儀上亦頗爲隆重，宴會上的樂次是：「酒一行，觱篥起，歌。酒二行，歌。酒三行，歌，手伎入。酒四行，琵琶獨彈，茶、餅、致語，食

入，雜劇進。酒五行，闋。酒六行，笙獨吹，合法音。酒七行，箏獨彈。酒八行，歌，擊架樂。酒九行，吹，角抵。」從上述的演出，可看出遼宋樂舞交流融合的痕跡，其中「贊」和「放隊念語」「各好去」等形式和意義，與宋朝隊舞，竹竿子念：「相將好去，」十分接近。

散樂在遼管轄的民間，也很盛行，富貴之家多蓄養有散樂班子。河北宣北遼墓中，出土有一幅「散樂圖」，據考證是遼天慶六年之文物，圖上繪有十一名樂伎，表演和姿態各異，其中一名舞者，頭戴幞頭，身穿長袍，束帶，腳穿靴，正展示傾身、側腰、抱肘的舞態，氣氛十分熱烈。

二、西夏的舞蹈

宋朝的西方，有與之對峙的黨項人建立的大夏，黨項本名古羌族的一支，早在殷商的年代，即游牧於我國的西部地區，以後向松州一帶遷徙，西晉時期，被鮮卑的慕容部統一，建吐谷渾國，又分東、西兩部，青海的吐谷渾與黨項拓拔部通婚，八世紀前後，移居至今陝西北部地區，故《遼史》說夏是魏拓拔氏的後代。宋朝建立後，封其首領爲「西平王」。公元一千零三十八年，李元昊建國稱帝，都興慶府（今寧夏銀川），史稱西夏。

西夏立國後，廢除唐、宋給予的封號和賜姓，改用本族「嵬名」，皇帝稱「吾祖（青天子）」。男子皆禿髮，百官戴冠、緋衣、佩蹀躞、解椎、佩刀、穿靴、耳重環，庶民著青綠衣。並創制本國文字。但其官制和禮儀樂舞，仍多仿照唐、宋之制。《宋史·夏國

傳》載：「其設官之制，多與宋同，朝賀之儀，雜用唐、宋，而樂之器與曲則唐也。」

嘉祐七年，西夏遣使上表於宋朝，「求《九經》、《唐史》、《冊府元龜》及宋至朝賀儀」。司馬光撰寫的《涑水紀聞》說，西夏的毅宗諒祚，不僅求宋朝贈給伶官、工匠等，而且要求宋帝允許他們購買樂舞戲劇的裝飾等物。

西夏設置有「蕃漢樂人院」，是管理樂舞的機構，據史書記載，唐代僖宗年間，曾賜給柘枝思恭鼓吹全部，宋代也屢次贈給伶人和樂舞，在西夏的黑水域發現有金刻體的《劉知遠諸宮調》，說明夏宮中的樂舞亦頗具規模，其形式和漢室相似，故蒙人滅夏後，曾下令收集和徵用《西夏樂》。

歌舞是西夏人生活中重要的內容，早期的治病驅邪，婚喪吉慶，都要請「廝」表演樂舞，廝是原始宗教的巫，以歌舞通鬼神。以後佛教傳入，漸而改信佛祖，但仍保存歌舞的傳統，至今留存的西夏遺跡中，多處可見到黨項人的舞姿。甘肅安西千佛洞等石窟的西夏壁畫上，舞者多取開胯半蹲的姿勢，體現出游牧民族的特色。武威《涼州重修護國寺感應塔碑銘》，是西夏天祐民安五年的遺物，碑首左右側刻有舞伎圖，兩名舞者豐腴健美，戴寶石冠，裸上身，赤足，持長帶，相互對應，正傾身而舞。敦煌莫高九十七窟西夏的童子飛天，禿頭，留一小辮，足登靴，其裝飾和舞姿，亦顯示出黨項民族的特色。在榆林三窟壁畫西夏的樂舞圖中，兩名女舞，戴冠，上身半裸，斜披長帶，下穿短裙長褲，赤足，手持飄帶，並佩有手鐲、臂釧、纓絡等物，這已經是西夏後期的作品，故其舞蹈形象，既有本民族的特色，並接近於漢族女性的打扮和嫵媚輕盈的風韻。

三、金人的舞蹈

金朝為女真族建立的國家，其民原居住於長白山和黑龍江流域的廣大地區，戰國時名「肅慎」，以後附屬於大遼。公元一千一百一十五年，完顏阿骨打稱帝立國，號大金，建都會寧府（今黑龍江阿城），國力日盛，東起淮水，西至秦嶺，皆納入其勢力範圍。先與宋朝訂盟，共滅大遼，俘天祚帝）繼而撕燬盟約，攻入汴梁，劫虜徽、欽二帝北歸。南宋建立後，兩個政權長期隔江對峙。以後草原上蒙古人崛起，金的勢力衰退，公元一二一四年，金宣宗被迫南渡，公元一二三四年，終被蒙元所滅，立國凡一百二十年。

金人的舞蹈，廣征博採，遠比遼和西夏豐富。宮廷樂舞，多模仿宋朝。金太祖起兵後，即宣示臣屬：「若克中京，所得禮樂、儀仗、圖書文籍，契之以歸。」金人進入汴梁後，大肆掠虜「得宋之儀章鐘磬樂簴，載其車輅、法物、儀仗而北。」「時宋承平日久，典章禮儀粲然備具。金人既悉收其圖籍，南征北討，無暇吸取和應用。「世宗既興，復收向所遷宋故禮廷的樂制，但因開國之初，器以旋，迺命官參校唐宋故典沿革，開『詳定所』，以議禮，設『詳校所』以審樂。」

經過認眞的準備，直到熙宗加尊號的皇統元年，始正式啓用宋樂。及平大定，明昌之際，日修月葺，粲然大備。其隸太常者，即郊廟祀享，大宴大朝會，宮懸二舞是也。隸教坊者，則有鐃歌鼓吹，天子行幸鹵薄，導引之樂也。有散樂、有渤海樂、有本國舊音。」

《金史·樂志》載：「金初得宋，始有金石之樂，然而未盡其美也。

金朝的雅樂頗見規模，循規蹈矩，繁簡有序。皇統年間定文舞曰《仁豐道洽之舞》，武舞曰《功成治定之舞》。完顏亮貞元年間，復改文舞爲《保大定功之舞》，武舞爲《萬國來同之舞》。大定十一年，製《四海會同之舞》，明道初年，章獻皇太后衛後後殿，受群臣朝拜，曾表演《厚德無疆》以及《四海會同》之舞。

大定十四年，議定樂制，太常奏曰：「歷代之樂，各自爲名，今郊廟社稷所用宋樂器，犯廟諱，宜皆割去，更爲製名。」世宗完顏雍同意此建議，於是詔禮部學士院太常寺撰，最後，取大樂與天地同和，象徵大金爲天地所授之義，取名爲《太和》。大定二十九年，正式明確，凡太廟、別廟的樂工，通以百人爲定。

章宗完顏璟繼位後，明昌五年，復整理雅樂，經過討論，詔用唐、宋故事，置所講議禮樂，凡郊廟朝會，悉參考古制。郊廟二舞，先文舞後武舞。文舞六十四人，各執籥和翟，武舞六十四人，各執朱干和玉戚，引舞所執旌二、纛二，其他有牙杖二、單鼗二、單鐸二、雙鐸二、金鐃二、金錞二、金鉦二、相鼓二、雅鼓二。

明昌六年，完善宮懸的設置，用樂工一百五十六人，以後又增加到二百五十六人。宮懸樂三十六簴，其中：編鐘、編磬各十二簴，大鐘、鎛鐘、特磬各四簴。建鼓、應鼓、鞞鼓各四；路鼓二，路鼗二，晉鼓一；巢笙、竽笙各十；簫、篪、笛各十；塤八，一絃琴三；三絃、五絃、七絃、九絃琴各六；琴十二，柷一，敔一，麾一。有司攝祭，宮懸二十簴，其中：編鐘、編磬各四簴，辰鐘、建鼓四，路鼓四，路鼗二，晉鼓一，巢笙、單笙、簫、塤、篪、笛各八，一絃琴三，三絃、五絃、七絃、九絃琴各六，柷一，敔

一，麾一。登歌及二舞，引舞所執用金鐘、玉磬。

宗廟各室，皆有不同的酌獻之樂。皇帝入中壝，奏《昌寧》之樂；降神、近神，奏《乾寧》之樂；昊天上帝，奏《洪寧》之樂；皇地祇，奏《坤寧》之樂；配位，奏《永寧》之樂；其他有《豐寧》、《嘉寧》、《泰寧》、《燕寧》、《咸寧》等樂，其制如同唐宋的「十二和」或「十二安」。太廟登歌，鐘一簴，磬一簴，歌工四。籩、壝、筵、笛、巢笙、和笙、簫各二，七星匏、九耀匏、閏餘匏各一，搏拊二，枳一，敔一，麾一，一絃琴、三絃琴、五絃琴、七絃琴、九絃琴各二，瑟四。別廟登歌，所用的樂器與上同。

親祠用金鐘、玉磬，攝祭則用編鐘、編磬。

金代的散樂節目，多數源於宋朝。徐夢萃《三朝北盟會編》載，靖康中帙，「金人來索御前祗候、方脈醫人、教坊樂人、內侍官四、五十人、露台祗候妓女千人，」「又要……雜劇、說話、弄影戲、小說、嘌唱、弄傀儡、打筋斗、彈箏、琵琶、吹笙等藝人一百五十餘家，令開封府尹，押赴軍前。」是日又取「諸般百戲一百人，數坊四百人，」「子弟簾前小唱二十人，雜戲一百五十人，舞旋五十人。」金朝通過各種手段，廣泛收羅宋朝的歌舞百戲和演員，運往金都，促進了南北表演技藝的交流。

於是，歌舞百戲亦成爲北地的時尚，大金每逢元旦、聖誕或宴外國君王使臣，皆由教坊裝扮演出。《遼史》載：「金人索元宵燈燭於劉家寺，至上元，請帝觀燈，粘罕干離大張筵會，召敎坊樂人大合樂，藝人悉呈百戲，露台弟子祗應，倡優雜劇羅列於庭，宴設甚盛。」

太宗天會五年，宋朝遣使赴金，在金宮中曾觀看盛大的歌舞百戲表演，曾時出場的有六、七十名舞者，兩手裸露在衣袖外，俯仰回旋舞姿翩翩，又有《大旗》、《獅豹刀牌》、《訝鼓》等中原的節目，同時也揉進一些金代的特色，如在演出中，傍邊立有五、六名女子，身穿艷麗的服飾，每人持兩面小鏡，以手閃動，用鏡光配合演出，產生出一種特殊的效果。世宗大定十年，宋朝的使臣范成大，亦曾在金宮中看過歌舞演出，演出的人是原來汴梁的樂妓，令范成大無限感慨，賦詩云：

紫袖當棚雪鬢凋，曾隨廣樂奏雲韶。

老來未忍者婆舞，猶倚黃鍾衰六么。

金代的詩人元好問，於金朝滅亡後，作《雁門道中書所見》詩云：

金城留旬浹，兀兀醉歌舞。

出門覽民風，慘慘愁肺腑。

……

從金人留存的文物中，可以窺見當時歌舞百戲的興盛。山西新絳南范莊金墓中，東西兩壁雕刻有九幅不同形象的樂舞圖，圖上所示，猶若宋代民間的舞隊，依次而進。其中有

敲鑼、打鼓、吹笛、舞袖、執扇、撐傘以及作滑稽動作的畫面。基中有一磚雕畫，是作《獅子舞》的場面，獅子道具的腹部，露出四條小腿，獅子的前後都有小兒，可能是天真活潑的兒童舞。在山西、河南等金墓，還出土有大量的舞俑、童俑、散樂俑、竹馬舞圖等，其姿態亦與中原的風格近似。

金人能歌善舞，史書中皆說女真族是擅長歌舞的民族，可惜其流傳的土風舞蹈很少記載，難以知其詳情。約略可見的有：

《臻蓬蓬》，是以鼓聲爲節，踏足而舞的集體舞蹈。《宣政雜錄》載：「宣和初，收復燕山歸期，金民來居京師，其俗有《臻蓬蓬歌》，每扣鼓和臻蓬蓬之音爲節而舞，人無不喜聞其聲而效之者。」《臻蓬蓬》類似踏歌，歌辭常即興編創，用同一種形式，可表現出不相同的內容。陳述《遼文江、臻蓬蓬歌》詞云：

臻蓬蓬，外頭花花裡頭空。

但看明年二、三月，

滿城不見主人翁。

歌中反映的是在頻繁戰亂中，民衆生活流離顛頗不定的情景。

《舞鷓鴣》，屬於女真人的習俗，是筵席中一種禮節性的舞蹈。元人楊宏道說：「舞鷓鴣乃女真樂，其樂器有鼓，有長管。其曲有四換頭，每一換則休息片時。其舞則主人宴

客自為之。而諸妓為伴舞之人，蓋本貴族家。大定、明昌，此風最盛。」在元雜劇《鐵拐李度金童玉女》中，也提及女真「歌鷓鴣，舞鷓鴣」。

「射柳擊毬之戲」，是金人崇尚的傳統節目。《金史》載：「凡重五日拜天禮畢，插柳毬場為兩行，當射者以尊卑序，各以帕識其枝，去地約數寸，削其皮而白之。先以一人馳馬前導，後馳馬以無羽橫鏃箭射之，既斷柳又以手接而馳去者為上，既斷而不能接去者次之，或斷其青處，及中而不能斷與不能中者為負，每射必伐鼓以助其藝。」這種民族風俗，集健身習武，娛樂歌舞於一體，獲勝者則被人們廣為傳頌。

女真人尚白，冬著毛皮，夏喜綢絲錦羅，男子辮髮垂肩，女子辮髮盤髻，相聚一起，即放歌縱舞，民間的歌舞皆有濃郁的民族特色。但在立國大金後，隨著勢力興盛和交往擴大，本民族固有的習俗漸漸被改變，社會上風行更加文明的漢族文化，人們以能跳漢舞為榮。開始，女真族的統治者，為防止本民族的湮滅，大力提倡「女真舊風」，多次下令禁止女真人「學南人衣裳」。在官中專設「本國舊音」的樂舞部門和節目。「本國舊音」又稱「本朝樂曲」，是指女真原有的或金人新創作的樂舞。如金世宗創作的《君臣樂》，即歸入「本朝樂曲」類。

大定九年十一月，皇太子生日，宴群臣於東宮，演員演奏《君臣樂》，世宗說：「朕製此曲，名《君臣樂》。今天下無事，與卿等共之，不亦樂乎。」但漢文化的博大精深，令所有與之相接觸者響往，女真進入中原，其漢化的趨勢難於遏止，令當政者感慨萬分。

大定十三年四月，世宗完顏雍於睿思殿謂宰臣說：「會寧乃國家興王之地，自海寧遷都永

安，女眞人漸忘舊風。朕時嘗見女眞風俗，迄今不忘。今之燕飲音樂，皆習漢風，蓋以備禮也，非朕心所好。東宮不知女眞風俗，第以朕故，猶尚存之。恐異時一變此風，非長久之計」。表示出對女眞風俗歌舞漸失的不安心情，於是命演員作女眞之樂，又諄諄告誡皇太子及諸王說：「朕思先朝所行之事，未嘗暫忘。故時聽此詞，亦欲令汝輩知之。」

大定二十五年，世宗駕臨上京故地，宴宗室於皇武殿，在飲酒作之際，又說：「今日甚欲成醉，此樂不易得也。昔漢高祖過故鄉，與父老歡念，擊筑而歌，令諸兒知之。彼起布衣，尚且如此，況我祖宗世有此土。今天下一統，朕巡幸至此，何不樂飲，」於是，在場的宗室婦女皆舞蹈，進酒後，故老群臣也都起舞。可是卻沒有人歌女眞之音，作女眞之舞，又令完顏雍感慨萬端，他深情地對宗親們說：「吾來故鄉數月矣，今迴期已近，未嘗有一人歌本曲者。汝曹前來，吾爲汝歌。」乃命宗室子弟敘坐殿下者皆上殿，面聽帝歌曲，道祖宗創業艱難及所以繼述以意。

世宗善於音律，他作的「本曲」，可能與漢高祖的「大風歌」類似，並以女眞土風舞配合，歌詞云：

狩歟我祖，聖矣武元。誕膺明命，功光於天。
拯弱救焚，深根固蒂。克開我後，傳福萬世。
無何海陵，淫昏多罪。反易天道，荼毒海內。
自昔肇基，至於繼體。積累之業，淪胥且墜。

望載所歸，不謀同意。宋廟至重，人心難拒。勉副東推，肆予嗣緒。二十四年，競業萬幾。億兆庶姓，懷保安綏。國家閒暇，廓然無事。乃眷上都，興帝之第。屬茲來遊，惻然予思。風物減耗，殆非昔時。於鄉於里，皆非初始。雖非初始，聯自樂生。雖非昔時，朕無異視。瞻戀慨想，祖宗舊宇。屬屬音容，宛然如睹。童嬉孺慕，歷歷其處。壯歲經行，晃然如故。舊年從遊，依稀如昨。懽誠契闊，且暮之若。于嗟闊別兮，云胡不樂。

《金史》說，完顏雍歌時「至慨想祖宗音容如睹之語，悲戚不復能成聲。歌畢，泣下數行。右承相元忠，曁群臣宗室，捧觴上壽，皆稱萬歲。於是諸老人更歌本曲，如私家相會，暢然歡洽。帝復續調歌曲，留坐一更，極歡而罷。」濃郁的鄉音鄉惜，激發了民族自豪感，使族民更加團結奮發有為。每個民族不論大小，都有本民族珍貴的文化，凡有識之士都要重視和維護本民族的歷史傳統，世宗所爲正是如此。

金代的民間，有一種「連廂詞」的表演，通常由兩人配合，一人唱詞，一人按詞的內容作動作，所謂歌者不舞，舞者不歌，其表演可能與後世東北內蒙地區的「二人轉」類以

或有關。

金代的「院本」則頗負盛名。《太和正音譜》說：「行院之本也。」所謂「行院」是指倡伎居住此地，或因此種節目是伎人所演唱而名之。《輟耕錄》載：「金有雜劇、院本、諸宮調。院本、雜劇，其實一也。」

金院本甚多，惜今無存者，陶宗儀錄其名目者，凡六百九十種，可分「和曲院本」、「上皇院本」、「題目院本」、「霸王院本」、「諸雜大小院本」、「院么」、「諸雜院爨」、「衝撞引首」、「拴搐艷段」、「打略拴搐」、「諸雜砌」等十一大類。從院本名目看，內容和形式極爲繁雜。其中，以大曲、法曲爲名者，可能仍然是以歌舞爲主。山西金墓出土的雜劇磚雕，圖上的表演者，即有揚臂揮袖抬腿作各種舞蹈動作的形象。河南焦作金墓，出土有一幅雜劇樂舞圖，畫面上，有一人穿圓領袍，帶幞頭，舉右手，似與左側表演者對話。而左側的伎人，戴胡人狀的面具，頭部昂揚，左腿吸起，正作舞蹈狀。宋、金時期的雜劇和院本，集歌唱、舞蹈、唸說於一體，而表演故事，爲元雜劇和後世的戲曲打下堅實的藝術基礎。

第十六章　元代之舞蹈

公元一千二百零六年，蒙古的鐵木眞，在統一大漠南北各部後，即大汗位，號成吉思汗，憑藉草原部落的憬悍和騎射技術的精良，先西征花剌子模，攻入印度，又越高加索，進入第聶泊河、克里米亞，北抵加斯比海。繼而滅西夏。太宗窩闊台繼位，繼太祖遺志，滅金之後，又攻占幹羅斯（俄羅斯）、馬托兒（匈牙利）、伊太利（意大利）、孛烈兒（波蘭）、涅迷思（德意志）及西里西亞等廣大地區，威震歐亞，所向披靡，旋又征高麗，滅大理，迫使吐蕃及西南各族臣服。世祖忽必烈即位，定國號爲元，公元一千二百七十九年滅宋，入主中原，共傳十帝，歷九十八年。

大元的實際版圖，橫跨歐亞兩州，「北逾陰山，西極流沙，東盡遼左，南越海表」。

由於地域寬廣，民族複雜，交流頻繁，政治經濟和文化藝術都處理一個特殊的時代。

元代執政的蒙人，屬於塞外的遊牧民族，充滿原始的生命活力，性格豪放，喜愛唱歌跳舞，這種習性，也帶入宮廷的生活中，流行的「胡樂」，節調繁促，縱橫馳騁，旋律和節奏變化較大，因爲音樂的關係，舞蹈亦隨之有特殊的形式和風格。

初期，蒙人傲視中原，實行民族歧視政策，竭力保持本民族的特性，但是，隨著時間

的推移，逐漸認識到漢文化的重要，於是，仿漢而製定樂制，宮廷雅樂，「樂隊」皆模倣唐、宋，又雜入本民族和宗教的色彩，其宴樂舞蹈，較唐宋大曲衹限於一種曲調演奏，也富於較多的變化和進步。

在漢人中，文人因不能仕進，轉而以文抒情，於是元曲大興，無論新詩、散曲、雜劇的內容都很豐富。散曲是當時的詩歌，劇曲是那個時代的歌舞劇，演出人生悲歡離合的故事。都市的興起，市集遊樂場所的增多，爲各種藝術表演提供了展示的機會。這種以舞蹈、音樂、唱歌形式的舞劇，當然爲大衆所樂於接受。因爲中國語言複雜，以文詞與歌來表達內容，並不能完全了解，必須以舞蹈的方式，身體的振動表情，加強對白的動作，才易於使人領悟。這種合音樂與舞蹈，以演戲劇故事，演變而爲後世各地方之戲劇表演形式。今日我國之各地方戲劇，無一不是此種形式。

第一節　早期的土風舞蹈

蒙古人在大漠之時，舉凡部落大事和日常生活，常用歌舞表達自己的感情。部落推舉新酋長，或新酋長繼位，都要跳舞和設宴表示慶賀。《蒙古秘史》載，成吉思汗的曾祖父忽圖剌汗當選爲新可汗，部落之人群集一起，「於豁兒豁納黑川，繞蓬松樹而舞蹈，直踏出沒脅之蹊，沒膝之塵矣。」可見其舞蹈是多麼熾烈。

以成吉思汗爲首的孛兒只斤部，和以札木合爲首的答剌惕部結爲聯盟，在訂約的儀式

上，大家都跳「結盟舞」。「於豁兒豁黑川之忽勒答合兒山崖前，蓬松樹處，結爲安達而相睦之，張盛筵而相慶之」。

每逢戰爭，武士整裝待發前，先要跳「誓師舞」。《元史》說，成吉思汗部和札木合部結盟後，因事又分裂而敵對，札木合在起兵前，把大家集合一起，「爲誓曰：『凡我同盟，有洩此謀者，如岸之摧，如林之伐』。誓畢，共舉足踏岸，揮力砍林，揮士卒來侵。」

這是用踏舞的形式來激揚士氣，壯大聲威。

當戰爭取得勝利，武士凱旋而歸，則要跳「慶功舞」以示祝賀。多桑《蒙古史》載，忽圖刺汗部進擊茂兒乞部，當「統佛宗王合贊至班的勒眞之地，曾寄宿於乞黑茫沙杭附近郊野之一樹下，勝負未決，頗不自安」，「遂於此處作兩態之祈禱。跪伏於地，求上帝賜相類之振助」。「在場諸人，各以布條繫於此樹之上，繞樹而舞」。戰爭獲勝後，軍隊班師經其處，再次「以布飾樹，率其士卒，繞樹而舞」，衷心感謝上蒼的幫助。戰爭中有的將士不幸捐軀，亡者的母親或妻子，要手持利箭，箭飾以五色彩條，掛著陣亡者生前穿的戰袍，口唱哀歌，內容是死亡將士生前的戰績，倒退而行，徐徐起舞，以示招魂。

上述各種儀式的舞蹈，一般是圍繞著高大的樹木進行。高大的樹木與天接近，是古代蒙人的崇拜物，他們認爲，大樹可將自己的祈求轉達至高無上的天神，大樹上又棲息著許多精靈，可使向其祝告的願望得到滿足，故有一首儀式歌云：

之犬馬寶木勒，寶木勒主宰翁古惕。敬祈蔭庇望保佑，弟子愚鈍奈者何！

高高的紫檀木，本自地臍生，大樹獨支撐，屹立峻峰頂。青枝綠葉何其多，枝頭宿有寶木勒。天

被成吉思汗封為「國王」稱號的木華黎，是蒙軍的重要將領，他的隊伍在征戰中，也帶著歌舞班子。孟珙《蒙韃備錄》載：「國王出師亦女樂隨行，率十七、八美女，極慧黠，多以十四弦等彈大宮樂等曲，拍手為節，甚低，其舞甚異。」耶律楚材《贈蒲察元帥》詩云，軍中有「素袖佳人學漢舞，碧髯官伎撥胡琴」。

蒙族大軍在東征西討的途中，也留下舞蹈的蹤跡，雲南麗江納西的古樂《白沙細樂》即其中之一，當時，元世祖忽必烈南征，得到納西族木天王阿良的幫助，臨別時，忽必烈將隨軍帶的部分樂舞和器具，贈給木天王，以示謝意，故此樂又稱「別時謝禮」。《麗江府志》載：「先是元太第革囊渡江，其音樂相傳有胡琴、箏、笛諸器，其調有南北曲、叨叨令、一封書、寄生草等名。及奠朝主人，請樂工奏曲靈側，名曰《細樂》，纏綿悱惻，哀傷動人。」

《白沙細樂》包括序和十個樂章，即「篤」、「一封書」、「雪山腳下三股水」、「美麗的白雲」、「多蹉」、「三思吉」、「勞曼蹉」、「哭皇天」、「南北曲」、「叨叨令」、「寄生草」等。後三章今已失傳。「蹉」（赤腳跳）的表演者，穿長袍、纏腰帶，頗有元代遺風。在白沙細樂套曲中，伴有不同的舞蹈。如「多蹉」，領舞的人吹笛，其他的表演者，分別手持松枝，作進步、退步，左腿蹲、右腿跪以及串跳等動作，圍繞桌

子而舞。「堪蹉」是手持弓箭，揮舞跳躍的舞蹈。「勞曼蹉」用十二根弦的箏樂伴奏，兩名舞者摹倣雲雀行走、飛翔等姿態，繞場表演。《白沙細樂》歌舞套曲自元代流傳下來，已融入更多的地方和民族特色，所以對其來源至今仍有不同的看法，這也是舞蹈發展中常見的現象。

生活在大漠上的蒙古人，在喜慶的日子裡，遇有貴賓臨門，要拍手爲節，載歌載舞表示歡迎。多桑《蒙古史》載：「拔都的使者，所至之處，皆受禮遇，人們出城奉酒食，鼓掌作歌以迎之」。

在日常生活中，如求子嗣，要跳《蝴蝶舞》，蒙語稱「額爾伯里」，由一名戴面具的白老人，帶領六至八名帶面具的兒童，作出種種天眞活潑，憨態可掬的樣子，盡情地舞蹈。而當家中有人患重病，則要跳「德德日麥」舞，舞蹈者充作重病人的替身，穿著患者的衣服，戴著患者臉形的面具，在「博」念誦咒語聲中又蹦又跳，作著各種滑稽可笑的舞姿，最後以蹣跚舞步離去，象徵病魔隨之逝去。相傳公元一二三四年，窩闊台在伐金途中，曾患病失語，當時皇弟拖雷即充當替身，跳此舞，爲他求吉驅邪。

在自娛時，常以鼓舞相伴，這種鼓身小腰細，呈長方形，表演者掛於身上，以鼓鞭或手指拍擊而舞。迺賢的《塞上曲》形容大漠上人們娛樂的情景云：

秋高砂磧地椒稀，豹帽狐裘晚出圍。

射得白狼懸馬上，吹笙夜半月中歸。

馬乳新桐玉滿瓶，沙羊黃鼠割來腥。

踏歌盡醉營盤晚，鞭鼓聲中按海青。

「海青」是屬於鷗類的猛禽，蒙人引為驕傲，並以其形作為英雄的象徵。廣泛流行著一種稱為《海青拿天鵝》的舞蹈，由兩人對舞對唱，模倣海青和小天鵝的姿態特性，用擬人的手法，表現海青在遨遊中，發現、追逐和捕捉到小天鵝，又動惻隱之心，放小天鵝逃生的情景。顯示出蒙人的活力和博大胸懷。還有一種《黑山雞舞》也很風趣。庫德里亞夫采夫等編著的《布里亞特蒙古史》載：「黑山雞舞用彈舌作響，吹口哨，學雞叫等伴奏。表演者一邊舞蹈，一邊模倣求雌的黑山雞的動作和叫聲」。

「達達曲」是古代蒙人盛行之樂，與漢曲不同，充滿游牧民族的淳樸和粗獷。據《新元史·禮樂志》、《輟耕錄》等古書記載，達達曲中，大曲有《哈巴兒圖》、《庫們》、《也葛儻兒》、《畏兀兒》、《閔古里》、《起土古里》、《跋四土魯海》、《舍舍彈》、《搖落四》、《蒙古搖落四》、《閃彈搖落四》、《阿克兒虎》、《桑哥兒苦不干》、《答罕》、《苦只把失》等。小曲有《阿思蘭扯弼》、《阿柯捺花紅》、《洞洞伯》、《曲買》、《者歸》、《牝疇兀兒》、《把相葛夫》、《削浪沙》、《馬哈》、《相公》、《仙鶴》、《河下水花》等。大曲應是有舞蹈與之配合，小曲中亦有合舞者。如《答罕》，

在元代曾盛行於江南，是用箏彈奏的舞曲，起始柔緩，臨終急促，亦稱「白翎雀雙手彈」。

與北方許多民族一樣，蒙古人早期信奉薩滿教。薩滿是通古斯語的音譯，意爲「因興奮而狂舞者」，崇拜日升父、月升父、望背母、望懷母、火脖台珊蠻父、達古代珊蠻父等神靈。十三世紀成書的多桑《蒙古史》載：「珊蠻者，其幼稚宗教之敎師也，兼幻人、解夢人、卜人、星者、醫師於一身。此輩自以各有其親狎之神靈，告彼是過去、現在、未來之秘密，擊鼓誦咒，逐漸激昂，以至迷茫，及神靈之附身也，則舞躍冥眩，妄言吉兇，人生大事皆詢此輩巫師，信之甚切。」蒙語稱男薩滿爲「博」，女薩滿爲「沃德根」，他們都以舞蹈來請神或占卜。

楊契維斯基《拔都汗》一書，載有成吉思汗之揉拔都汗，在商議國事之時，請女巫以歌舞跳神爲之決策，其中即有搖擺舞、獨腳舞、擬鳥獸舞等表演，舞蹈動作的激烈和快速，令人驚嘆。文曰：

「在進攻與否的關鍵時刻，拔都汗及其諸將領舉族不定，請女巫占卜決定，女巫坐起來，把臉塗成紅色和藍色，花白的頭髮梳成許多辮子，像一條條灰色的蛇爬在她頭上，女巫直起身，戴上尖咀鳥頭狀的帽子，後沿墜著長長的狐狸尾巴，身披黑皮，胸前掛著銅鏡，皮帶上繫結著用毛氈製成的偶像，然後手拿羯鼓、鼓槌、號角，把綿羊的肩胛骨，山羊前腿裝進口袋。女巫們一面裝飾打扮，一面吟誦咒語，雙腿不停地跳躍舞蹈，女巫的黑眼珠開始斜向一側，漸漸隱沒在眼角裡。她的身軀不停搖晃，嘴裡啊喲——啊喲地呼喊起來。她從皮袋裡摸出一把綠色的側柏萊，撒入火堆，頓時青煙滾滾，濃郁的草香氣味飄

散在帳中。女巫站起身，將竭鼓掩在面前，口裡不停地祈禱，時而模倣野狼、黑熊和貓頭鷹的叫聲，時而手舞足蹈，突然，她用單腿跳躍著，跳出門外。「繼而又有爬樹，在樹丫上擊鼓、唸咒、擲羊骨等表演，最後狂舞著奔向大帳傳達神的旨意而結束。

元人吳萊《北方巫者降神歌》，描繪女薩滿在小屋內擊鼓、唱歌、跳舞以及作口技、幻術的情景，歌云：

「天深洞房月漆黑，巫女擊鼓唱歌發。

高梁鐵鐙懸半空，塞向瑾戶跡不通。

酒肉滂沱靜幾席，等挬明揢淒霜風。

暗中鏗然那敢觸，塞外祅神喚來速。

巃嵸水草肥馬群，門巷光輝躍狼蠡。

舉家側耳聽語言，出無入有凌昆侖。

妖狐聲音共叫嘯，健鶻形勢同飛翔。

甌脫故王大豬處，燕支廢磧共沙樹。

休屠收像接秦宮，于闐請驈開漢路。

古今世事一眇然，楚機超女幾災祥。

是耶非耶投靈場，麒麟披髮跨大荒。

蒙人以後逐漸改信佛教，「元興，崇尚釋氏，而帝師之盛，尤不可與者同語。」入主中原後，佛事活動極為頻繁。《續文獻通考》載：「泰定帝泰定元年二月作佛事，命僧百八人及倡優百戲導帝師遊戲城。」《律呂正義》載之：「元時，特重西僧，故樂舞多釋梵相。」元世祖至元七年，依照帝師八思巴之言「於大明大殿御坐上，置白傘蓋一頂，用素緞，泥金書梵字於其上，謂鎮伏邪魔，護安國刹。自後每歲二月十五日，於大殿啓建白傘蓋佛事，用諸色儀仗社直，迎引傘蓋，周遊皇城內外，云與衆生祓除不祥，導引福祉，事畢，送還宮，復置御榻上。」

這種名為「巡傘」或「游皇城」的佛事，是一場盛大的載歌載舞的表演，參加遊行的隊伍，總人數不下數萬，其中僅專業的樂舞伎人即有幾千人。白傘蓋巡遊時「八衛撥傘鼓手一百二十人，殿後軍甲馬五百人，抬昇監壇及關羽神橋軍及雜用五百人，宣政院所轄官寺三百六十所，掌供應佛像。壇西、幢幡、寶蓋、車鼓、頭旗三百六十壇，再壇擎抬昇二十六人，鈸鼓僧一十二人，大都路掌供各色金門大社一百二十隊。坊司雲和署掌大樂鼓板、杖鼓、篳篥、龍笛、琵琶、箏、七色，凡四百人。興和署掌妓女、雜扮、隊戲一百五十人。祥和署掌雜把戲男女一百五十人。儀鳳司掌漢人、回回、河西三色細樂，每色各三隊，凡三百二十四人。凡執役者，皆官給鎧甲袍服器仗，俱以鮮麗整齊為尚，珠玉金繡，裝束奇巧，首尾排列三十餘里，都城士女，閭閻聚觀。」

第二節　倣漢制的雅樂舞

蒙元立國前舞雅樂，進入中原後，爲適應一統天下的需要，在漢儒的推動下，宮廷的制度漸漸漢化，宗廟祭祀用文舞、武舞，各種儀式中的樂舞，咸以過去歷朝的方式行之。其中重點是倣照宋室。設置太常禮儀院，掌管祭享宗廟社稷的禮樂，下屬有太廟署、郊祀署、社稷署和大樂署。大樂署有禮生樂工四百七十九戶。

元代的雅樂和前朝相比，舞蹈動作無太大的變化，因禮儀舞蹈，皆爲莊嚴肅穆之方式，如活潑即失去其雍容莊嚴。但作爲初出草原橫掃歐亞的民族，其樂舞必然表現出雄偉蓬勃的氣概，顯示出振憾人心的美感，卻又雜用胡戎之樂，欠缺雅正中和。其歌辭內容歌頌本民族的文治武功，樂舞人員的服飾也是依當代禮制而確定。故《元史·禮樂志》說：「元之禮樂揆之於古，固有可議，然自朝儀既起，規模嚴廣，而人知九重大君之尊，至其樂聲，雄偉而宏大，又足以見一代與王之象，其在當時亦云盛矣」。

元太宗之時，宮中曾令漢儒編製登歌樂舞，但擱置未用，元世祖即位後，經過幾番周折，才將雅樂舞，正式用於郊廟酌獻。中統五年，詔定樂名《大成》。至元二年，用文、武二舞於太廟，並逐步增加和完善編鐘、編磬等宮懸樂制。

元代的祭祀樂舞，至元年間，迎送神，奏《來成》之曲；初獻升降，奏《肅成》之曲；司徒奉俎，奏《嘉成》之曲；文舞退，武舞進，亞獻、終獻奏《順成》之曲，文舞名

《武定文綏之舞》，武舞名《內平外成之舞》〕徵豆，奏《豐成》之曲。

成宗大德年間，迎送神用《天成》之曲，初獻奠玉帛用《欽成》之曲，酌獻用《明

成》之曲，亞獻、終獻用《和成》之曲，望燎如登降用《隆成》之曲，文舞定名《崇德之

舞》，武舞定名《定功之舞》。

泰定年間，迎神文舞改用《思成》之曲，九成，其中黃鐘宮三成，大呂角二成，太簇

徵二成，應鐘羽二成。亞獻用《肅寧》之曲，無射宮一成，終獻武舞奏《肅寧》之曲。

宗廟共同之舞，文舞《武定文綏之舞》，凡九成，其舞容是：

黃鐘宮三成。始聽三鼓。一鼓稍前開手立。二鼓退後合手。三鼓相顧蹲。三鼓畢，間

聲作。一鼓稍前舞蹈，次合手立。二鼓正面高呈手住。三鼓退後收手蹲。四鼓正面躬身興

身立。五鼓推左手，右相顧左揖。六鼓皆推右手，左相顧左揖。七鼓稍前正面開手立。八

鼓舉左手，右相顧左揖。九鼓舉右手，左相顧右揖。十鼓稍退後俯身而立。十一鼓稍前開

手立。十二鼓合手，退後相顧蹲。十三鼓稍前進舞蹈。十四鼓退後，合手相顧蹲。十五鼓

正面躬身受。終聽三鼓止。

大呂角二成。始聽三鼓。一鼓稍前開手立，二鼓退後合手。三鼓相顧蹲。三鼓畢，間

聲作。一鼓稍進前舞蹈，次合手立。二鼓舉左手住，收右足。三鼓舉右手住，收左足。四

鼓兩相向而立。五鼓舞前高呈手住。六鼓舞蹈退後立。七鼓稍前開手立。八鼓合手退後

蹲。九鼓正面歸伨立。十鼓推左手，收右足。十一鼓舉左手，收右足，舉

右手收左足。十二鼓稍進前，正面仰視。十三鼓稍退後相顧蹲。十四鼓合手俯身立。十五

鼓正面躬身受。終聽三鼓，止。

太簇徵二成。始聽三鼓。一鼓稍前開手立。二鼓退後合手。三鼓相顧蹲。三鼓畢，間聲作。一鼓稍進前舞蹈，次合手立。二鼓俯身正面揖。三鼓稍進前，高呈手手，正面蹲。五鼓舉左手立，收右足。六鼓舉右手住，收左足。七鼓兩兩相向立。八鼓稍前高仰視。九鼓稍退，縮手蹲。十鼓舉左手住而蹲。十一鼓舉右手，收手而蹲。十二鼓正面歸佾舞蹈。十三鼓俯身正揖。十四鼓交籥翟相顧蹲。十五鼓正面躬身受。終聽三鼓，止。

應鐘羽二成。始聽三鼓。一鼓稍前開手立。二鼓退後合手。三鼓相顧蹲。三鼓畢，間聲作。一鼓稍進前舞蹈，次合手立。二鼓兩兩相立。三鼓舉左手收右足左揖。四鼓舉右手收左足右揖。五鼓歸揖正面立。六鼓稍進前高呈手住。七鼓收手稍退相顧蹲。八鼓兩兩相向立。九鼓前開手蹲。十鼓退後合手對揖。十一鼓正面歸佾立。十二鼓稍進前舞蹈，次合手立。十三鼓垂左手而右足應。十四鼓垂右手而左足應。十五鼓正面躬身受。終聽三鼓，止。

文舞退，武舞進，秦《和成》之曲，詞云：

天生五材，孰能去兵。恢張鴻業，我祖天聲。
天戈曲盤，濯濯厥靈。於赫七德，展也大成。

武舞《內平外成之舞》，凡六成，表現元代統一天下的宏偉功績。一成象滅汪罕，二成破西夏，三成克金，成收西域、定河南，五成取西蜀、平南詔，六成臣服高麗、服交趾。

亞獻，奏順成之曲，無射宮一成。始聽三鼓。一鼓皆稍進前舞蹈，次按腰立。二鼓按腰相顧蹲。三鼓左右揚干戚，收手按腰，右以象滅王罕。四鼓稍退舞蹈，按腰立。五鼓兩兩相向按腰立。六鼓歸份躬身，次興身立。十鼓稍進前舞蹈，次按腰立。七鼓面西，收手按腰立。八鼓側身，擊干戚收立，右以象破西夏。九鼓正面歸份躬身，次興身立。十鼓稍進前舞蹈，次按腰立。十一鼓左右推手，次按腰立。十二鼓跪左膝，疊手呈干戚住。右以象克金門。十三鼓收手按腰與身立。十四鼓兩兩相向相顧蹲。十五鼓正面躬身受。終聽三鼓，止。

終獻武舞，奏《順成》之曲，無射宮一成。始聽三鼓。一鼓側身開手立。二鼓合手按腰。三鼓相顧蹲。三鼓畢，間聲作。一鼓稍進前舞蹈，次按腰立。二鼓開手正面蹲，收手按腰。三鼓面西舞蹈，次按腰立。四鼓面南左右揚干戚，收手按腰。五鼓側身擊干戚，收手按腰立，右以象收西域、定河南。六鼓兩兩相向立。七鼓歸份，正面開手蹲，收手按腰。八鼓東西相向躬身受，右以象收西蜀、平南詔。九鼓歸份舞蹈退後，次按腰立。十鼓推左右手躬身，次興身立。十一鼓進前舞蹈，次按腰立，右以象臣高麗、服交趾。十二鼓兩兩相向按腰蹲。十三鼓歸份左右揚手按腰立。十四鼓正面開手俯視。十五鼓收手按腰躬身受。終聽三鼓，止。

元代宗廟酌獻，除共有的樂舞外，各室亦有其專用的室樂，其中：

烈祖室：文舞用《開成之曲》，舞射宮一成。

太祖室：文舞初用《武成之曲》，無射宮一成。後改用《開成之曲》，無射宮一成。

皇伯考述赤室：文舞用《弼成之曲》，無射宮一成。

皇伯考察合帶室：文舞用《協成之曲》，無射宮一成。

睿宗室：文舞初用《明成之曲》，無射宮一成。後改用《武成之曲》，無射宮一成。

定宗室：文舞用《熙成之曲》，無射宮一成。

憲宗室：文舞用《威成之曲》，無射宮一成。

世祖室：文舞用《混成之曲》，無射宮一成。

裕宗室：文舞用《昭成之曲》，無射宮一成。

顯宗室：文舞用《德成之曲》，無射宮一成。

順宗室：文舞用《慶成之曲》，無射宮一成。

成宗室：文舞用《守成之曲》，無射宮一成。

武宗室：文舞用《威成之曲》，無射宮一成。

仁宗室：文舞用《歆成之曲》，無射宮一成。

英宗室：文舞用《獻成之曲》，無射宮一成。

明宗室：奏《永成之曲》，無射宮一成。

郊祀的二舞，與宗廟有所不同。降神：文舞用《崇德》之舞，《乾寧》之曲，凡六

成。其中：

圖鐘宮三成。始聽三鼓。一鼓稍前開手立。二鼓合手退後。三鼓畢，間聲作。一鼓稍前舞蹈。二鼓舉左手收左揖。三鼓舉右手收右揖。四鼓高呈手。五鼓兩相向蹲。六鼓稍前開手立。七鼓退後俯伏。八鼓舉左手收左揖。九鼓舉右手收右揖。十鼓稍前開手立。十一鼓合手退後躬身。十二鼓伏興仰視。十三鼓舞蹈相向立。十四鼓復位，交籥正蹲。十五鼓躬身受。終聽三鼓，止。

黃鐘角一成。始聽三鼓。一鼓稍前舞蹈。二鼓合手退後。三鼓相顧蹲。三鼓畢，間聲作。一鼓稍前舞蹈。二鼓高呈手。三鼓兩兩相向蹲。四鼓舉左手收左揖。五鼓舉右手收右揖。六鼓稍前開手。七鼓復位正揖。八鼓兩兩相向，交籥正蹲。九鼓復位立。十鼓稍前開手立。十一鼓合手，退後躬身。十二鼓伏興仰視。十三鼓舉左手收開手正蹲。十四鼓舉右手收開手正蹲。十五鼓躬身受。終聽三鼓，止。

太簇徵一成。始聽三鼓。一鼓稍前開手立。二鼓合手退後。三鼓相顧蹲。三鼓畢，間聲作。一鼓稍前舞蹈。二鼓復位躬身。三鼓高呈手。四鼓舉左手收左揖。五鼓舉右手收右揖。六鼓兩兩相向，交籥正蹲。七鼓復位躬身。八鼓舞蹈相向立。九鼓復位俯伏。十鼓舉左手收，左揖。十一鼓舉右手收，右揖。十二鼓伏興仰視。十三鼓舞蹈，相向立。十四鼓復位，交籥正蹲。十五鼓躬身受。終聽三鼓，止。

姑洗羽一成。始聽三鼓。一鼓稍前開手立。二鼓復位正揖。三鼓高呈手。四鼓推左手收左揖。五鼓推右手收右

揖。六鼓兩兩相向，交籥正蹲。七鼓復位俯伏。八鼓舞蹈，相向立。九鼓復位躬身。十鼓伏興仰視。十一鼓舉左手收左揖。十二鼓舉右手收右揖。十三鼓舞蹲相向立。十四鼓復位，交籥正蹲。十五鼓躬身受。終聽三鼓，止。

文舞退，武舞進，奏《和成之曲》，詞云：

羽籥既竣，載揚玉戚。一弛一張，匪舒匪棘。

八音克諧，萬舞有奕。來觀厥成，純嘏是錫。

郊廟亞獻、終獻武舞，用《定功之舞》，其中亞獻，黃鐘宮一成。始聽三鼓。一鼓稍前開手立。二鼓退後按腰立。三鼓相顧蹲。三鼓畢，間聲作。一鼓稍前，左右揚干戚。二鼓退後相顧蹲。三鼓舉左手收。四鼓舉右手收。五鼓左右揚干戚相向立。六鼓復位，相顧蹲。七鼓呈干戚。八鼓復位按腰立。九鼓刺干戚。十鼓復位推左手收。十一鼓推右手收。十二鼓稍前開手立。十三鼓左右揚干戚。十四鼓復位，按腰相顧蹲。十五鼓躬身受，終聽三鼓，止。

終獻，黃鐘宮一成。始聽三鼓。一鼓稍前開手立。二鼓合手退後按腰立。三鼓相顧蹲。三鼓畢，間聲作。一鼓稍前，左右揚干戚。二鼓退後，高呈手。三鼓相顧蹲。四鼓左右揚干戚，相向立。五鼓復位，舉左手收。六鼓舉右手收。七鼓面向西，開手正蹲。八鼓呈干戚。九鼓復位，按腰立。十鼓刺干戚。十一鼓兩兩相向立。十二鼓復位，左右揚干

戚。十三鼓退後，相顧蹲。十四鼓三叩頭，拜舞。十五鼓躬身受。終聽三鼓，止。

祀天，是歷代帝王祭中，最隆重的儀典，因祭祀地點設在郊外，亦稱郊祀。從周朝開始，歷代皆盛行。各代又按照本朝的習俗，在祭祀的時間、程序、服飾和樂舞內容上有所創新。

蒙族在建立元朝之前，本民族亦重視拜天，其儀禮頗盛大卻原始質樸，《元史》載：「元興朔漠，代有拜天之禮，衣冠尚質，祭器尚純，帝王親之，宗戚助祭」。憲宗即位後，首次定於八月八日，在日月山合祭天地。世祖忽必烈定大都後，合祭昊天上帝和皇地祇，元成宗鐵耳大德年間，始於南郊建立圓丘，並正式舉行祀天儀式。元代雖然仿照漢室建立起郊祀的禮制，規定每三年一祀，但每逢郊祀日，除文帝外，其他各地的帝王均不親臨祀地，往往只派遣大臣「攝行祭天事」。

元代建立的圓丘，分三層，每層高二點七米，上層直徑十六點六米，中層直徑三十三米，下層五十米。四面有台階，每層十二級，內外兩道壝，按四方各開一個門。元人尚右，以西方為尊，祭天前，駐扎之位，皆設於壇階之西。

皇帝祭昊天上帝，服大裘，載十二旒冕。酌獻文舞用《崇德之舞》，《明成之曲》，黃鐘宮一成。始聽三鼓。一鼓稍前開手立。二鼓合手退後。三鼓相顧蹲。三鼓畢，間聲作。一鼓稍前舞蹈，相向立。二鼓復位，開手立。三鼓高呈手。四鼓合手正揖。五鼓舉左手收左揖。六鼓收右手收右揖。七鼓兩兩相向，六籥正蹲。八鼓復位正揖。九鼓稍前開手立。十鼓退後俯伏。十一鼓稍前開手立。十二鼓推左手收。十三鼓推右手收。十四鼓三叩

頭，拜舞。十五鼓躬身受。始聽三鼓，止。

各代的祭地，在北郊建方丘，行祭地之禮。元朝多於祭天之時兼行祭地之禮。元武宗年間，朝廷曾議定分祭之事，確定於冬至在南郊祀天，夏至到北郊祀地，但未見實行。皇地祇酌獻的文舞用《崇德之舞》，《明成之曲》，大呂宮一成。始聽三鼓。一鼓稍前開手立。二鼓合手退後。三鼓相顧蹲。三鼓畢，間聲作。一鼓稍前舞蹈，相向立。二鼓復位俯伏。八鼓舞蹈，相向立。四鼓舉右手收右揖。九鼓復位蹲身。五鼓高呈手。六鼓兩兩相向，交籥正蹲。七鼓復位俯伏。十二伏興仰視。十三鼓舞蹈，相向立。十四鼓三叩頭，拜舞。十五鼓躬身受。終聽三鼓，止。

元代的宮廷對待漢人傳統的古禮，始終存在爭議，在祭天儀式中，是否像以前的朝代一樣，同時配帝祭祀，也長期未決，直到入主中原五十年後，在武宗朝至大三年，才正式作出決斷，於祭昊天上帝時，以元太宗皇帝配享。其所用的文舞，黃鐘宮一成。始聽三鼓。一鼓稍前開手立。二鼓合手退後。三鼓相顧蹲。三鼓畢，間聲作。一鼓稍前舞蹈。二鼓復位正揖。三鼓舉左手收左揖。四鼓舉右手收右揖。五鼓高呈手。六鼓兩兩相向，交籥正蹲。七鼓復位俯伏。八鼓舞蹈，相向立。九鼓復位躬身。十鼓交籥正蹲。十一鼓兩兩相向，開手正蹲。十二鼓伏興仰視。十三鼓合手正揖。十四鼓叩頭，拜舞。十五鼓躬身受。

亞獻、終獻，皆用武舞《定功之舞》。

元代的郊社宗廟儀禮，凡樂皆用宮懸，工三百六十一人。社稷，用登歌，工五十一人。宮懸樂器計：鎛鐘十有二簴，簴一鐘，制似編鐘而大，依十二辰位，特懸之，亦號辰鐘。筍簴朱髹塗金，彩繪飛龍。跗，東青龍，西北虎，南赤豸，北玄麟。素羅五色流蘇。編鐘十有二簴，簴十有六鐘。編磬十有二簴，簴十有二磬。筍簴與鎛鐘同。琴二十有七，其中一絃者三，三絃、五絃、七絃、九絃者各六。瑟十有二。簫十，箎十，篪十，笛十，巢笙十，竽十，竹爲之。七星匏一，九曜匏一，閏餘匏一。壎八。晉鼓一，面繪雲龍飾。樹鼓四，每樹三鼓。雷鼓二，雷鼗二，路鼓二，路鼗二。柷一，敔一。

酌獻時，文、武舞的舞位，設於宮懸北。享日，樂工舞人先入就位。文舞郎六十四人，左執籥，木爲之，象簫之制；右秉翟，木柄，端刻龍首，飾以雉羽，綴以流蘇。舞師二人，執纛二人，引文舞分立於表南。纛制若旌幡，高七尺，杠首刻象牛首，下施朱繪盞，爲三重。武舞即六十四人，左執干，木爲之，加以彩繪；右執戚，制「若君劍然」。舞師二人，執旌二人，旌制如纛，杠首棲以鳳，導引武舞，俟立於宮懸之左右。

樂工凡二十人。其中，六人用金錞二，範銅爲之，中虛，鼻象狻猊，木爲跗。二人舉錞筑於趺上。金鉦二，制如銅盤，懸而擊之，以節樂。金鐃二，制如火斗，有柄，以銅爲匡，疏其上如鈴，中有丸，執其柄而搖之，其聲鐃鐃然，用以止鼓。單鐸、雙鐸各二，制如小鐘，上有柄，以金爲舌，用以振武舞。兩鐸通一柄者，號曰雙鐸。雅鼓二，制如漆筩，挽以羊革，旁有兩鈕，二人持之，築地以節舞。相鼓二，制如搏拊，以韋爲表，實之以穅，挽其兩端，以相樂舞節。裝鼓二。

舞表。表四方杆，鑿方石樹之，用以識舞人之兆綴。舞人從南表向第一表為一成，則一變。從第二表至第三，為二成。從第三表至北第四表，為三成。舞人各轉身南向於北表之北，還從第一至第四表，為四成。從第二至第三表，為五成。從第三至南第一表為六成。八變者，更從南北向第二表，為七成。又從第二至第三表，為八成。九變者，又從第三至北第一表為九成。

雅樂舞人員的職掌和服飾：

大樂署令一人、丞一人，掌郊社宗廟之樂，協律郎二人，掌和律呂以合陰陽之氣。樂正二人，副二人，掌肆樂舞，展樂器，正樂位。其服飾：舒腳幞頭，紫羅公服，烏角帶，木笏，皂鞾。至元二年，稍有改變，著紫羅公服，皂紗幞頭舒腳，紅鞋角帶，木笏，皂鞾。

樂師二人，掌以樂教。先服緋，至元年間，服飾改與樂正用。

照燭二人，掌執籠燭而節樂。其器以長竿置絳羅籠於其末，燃燭於中，夜暗中，舉以作樂，偃以止樂。服飾，初無笏，以後增加並與樂正副相同。

運譜二人，掌以樂教工人。先服綠，以後的服飾亦與樂正副同。

舞師四人，分別引導文、武舞。皆執挺（牙仗），舒腳幞頭，黃羅繡抹額，紫服，金

銅荔枝帶，皂鞾。

包長四人，掌引舞。著紫羅公服，皂紗幞頭展腳，黃羅繡南花抹額，金銅帶，皂鞾。

執旌二人，引武舞。初為平冕，前後各九旒，青生色鸞袍，黃襪帶，黃絹袴，白絹

襪，赤革履。後改穿青繡義花鸞袍，懸紫揷口，平冕冠，黃羅襪帶，黃絹夾袱，白綾襪，朱履。

執纛二人，引文舞。青羅巾，其餘的服飾與執旌者同。

執麾二人，以麾舉偃而節樂。青羅巾，偃以止樂。

其服飾同上，惟加平巾幘，狀如籠金幘，以革為之。

執器二十人。初用綠雲母追冠加紅抹額，以後定為緋繡義花鸞袍，懸黃揷口，綠油革冠，黃羅襪帶，黃絹夾袴，白綾襪，朱履。

樂工掌奏樂，先為介幘冠，緋羅生色鸞袍，黃綾帶，皁韡。後改著緋繡義花鸞袍，懸黃揷口，介幘冠，紫羅帶，黃羅襪帶，黃絹夾褲，白綾襪，朱履。

歌工，口歌。服飾同上。

舞人，服青羅生色義花鸞袍，緣以皁綾，平冕冠。

據《元史‧樂志》載，元代雅樂的樂器，多採自宋、金，但亦有新創造者，其登歌樂器分八音。

金部：編鐘一簴，鐘十有六，範金為之。筍簴皆雕繪，樹羽塗金變鳳毛，中列博山，崇方十有六，懸以紅線組。簴跌青龍，藉地以綠油，臥梯二，加兩跗焉。筍兩端金螭首，銜鏁石壁翠，五色銷金流蘇，緐以紅絨維之。鐵杙者四，所以備欹側。在太室以礙地氈，因易以石麟簴。額識以金飾篆字。擊鐘者以茱萸木為之，合竹為柄。

石部：編磬一簴，磬十有六，石為之。懸以紅絨紃。簴跗狻猊。拊磬者以牛角為之。

餘筍簴崇牙樹羽壁翠蕤流蘇之制，並與鐘同。

絲部：琴十，其中一絃、三絃、五絃、七絃、九絃者各二，斲桐爲面，梓爲底，冰絃木軫，漆質金徽，俱以黃綺夾囊貯之，琴桌髹以綠。琴四，其制，底面皆用梓木，面施彩色，兩端繪錦，朱絲爲絃，凡二十有五，各設柱，兩頭有孔，疏相連，以黃綺夾囊貯之，架四，髹以綠，金飾鳳首八。

竹部：簫二，編竹爲之，每架十有六管，亦號排簫。笛二、籥二、箎二。

匏部：巢笙四、和笙四、七星匏一、九曜匏一、閏餘匏一，皆以斑竹爲之，元髹底，置管匏中，施簧管端，參差如鳥翼。

土部：塤二，陶土爲之。

革部：搏拊二，制如鼓而小，中實以糠，外髹以朱，繪以綠雲，繫以青絨絛。

木部：柷一，以桐木爲之，狀如方桶。敔一，制以桐木，狀如伏虎，彩繪爲飾。

文宗年間，余載參研古代流傳下來的「河圖」和「洛書」，製《韶舞》譜圖，編成《韶舞九成樂補》，有《九韶之舞綴兆圖》、《九韶之舞采章圖》，以及附繪的河圖、洛書等。

舞蹈譜圖的製作，採用陰陽、奇偶、五行、五色、前後、左右、動靜相生的方法，體現出「夫手舞之容象河圖，足蹈之容象洛書，載天圓而履地方」的主旨。《九韶之舞綴兆圖》，編排有七種舞位，每陣舞者六十四人，其中：「一七」爲圓陣，「二六」爲方陣，「三五」爲三角陣，「六二」是由兩個半月形合成的圓陣，「七

一」爲實方陣，八行八列。

《九韶之舞采章圖》，主要是標示舞者的服飾隊列的變化。六十四名舞人，分別形成青、赤、黃、白、黑、紅、紫、碧、綠等九種色彩，象徵九洲，並按象數的變化轉換隊形。其中，舞隊居中央的十六人穿黃服；舞隊的四隅各四人，分別穿紅、紫、碧、綠之服；東、西、南、北四面各八人，分別穿青、赤、白、黑顏色的衣服；舞隊的四隅各四人，分別穿紅、紫、碧、綠之服。

《韶舞》起於周代，沒有流傳的古舞譜，元代余載的韶舞譜，與古代的韶舞不相同，它深受道家的影響，實是新創造的八佾擬古舞。

第三節　宮廷宴樂和觀賞舞蹈

蒙元起於漠北，統治者習慣於游牧生活，起初對漢族的農耕文化，採取排斥的態度，同時，爲防止漢化，三令五申禁止蒙漢通婚，禁止蒙人傲效漢人的祭禮輿服，禁止漢人弓馬騎射。隨著時間的推移，漢文化的博大精深和進步，雖被蒙人所認同，但宮中傳統的勢力仍很強大。做漢仍然舉步維艱，直到忽必烈時期，在漢儒的推動下，始毅然邁出漢化的第一步。忽必烈本著「天下得之馬上，不可以馬上治之」的信念，接受近臣徐世隆的建議，「帝中國，當行中國事」，改革舊習，推行漢制，重視中原漢族的樂制，到了武宗時期，宮闈「氈酪之風」終於被漢的禮儀歌舞所代替。

《元史》載：「太祖初年，以河西高智耀言征用西夏舊樂。太宗十年十一月，宣聖十

一代孫衍聖公元措來朝，言於帝曰：「今禮樂散失，燕京、南京等處，亡金太常故臣及禮册樂器多存者，乞降旨收錄。」於是降旨令各處管民官和有亡金和禮樂舊人，可並其家庭從徒東平，令元措領之，於本路稅課給其食」。

按照朝廷的旨意，「至元年冬十有一月，括金樂器散在寺觀民家者。先是括到燕京，鐘、磬等器，凡三百九十有九事」，「大興府又以所括鐘、磬器十事來京」，「又中都、宣德、平灤、順天、河東、眞定、西京、大名、濟南、北京、東平等處，括到大、小鐘、磬五百六十有九」。

至元十三年，宮中設「常和署」，管理回回樂人，至元十七年，設「天樂署」管理河西樂人，同年四月「乙酉，以宋太常樂付太常寺」。以後進一步擴大樂舞的機構和編制。儀鳳司下設雲和、安和、常和、六樂等四個署，敎坊司下設興和、祥和二署。兩個司先屬宣徽院，後歸禮部，分別掌管樂工藝人，負責宴享娛樂和供奉。至元二十一年二月丁未，又括江南樂工，二十二年正月「徙江南樂工八百家於京師」。

經過多番的努力，元宮中樂舞的狀況大爲改觀「大朝會用雅樂，蓋宋徽宗所製大晟樂也，曲宴用細樂、胡樂、駕行前部用胡樂，駕部用清樂大樂」。這種集蒙樂、西夏樂、女眞樂、漢樂、胡樂以及佛樂於一體的樂舞大混合，是元代宮中樂舞的一大特色。

元初立國，「大享宗親賜宴大臣，猶用本俗之禮爲多」。宮中每逢重大的慶典，要舉行「質孫宴」。質孫是蒙語服飾的意思。《元史·典服志》載：「質孫，漢言一色服也，內廷大宴則服之。冬夏之服不同，然無定制，凡勛戚大臣近侍，賜則服之。下至於樂士衛

士，皆有其服，精粗之制，上下之別，雖不同，總謂之質孫云」。

參加質孫宴會的人，都穿一種顏色的衣服，按照不同的季節和場合，服色亦有差異，如元人崇尚白，稱元旦為「白節」，此時的質孫宴，皇帝和臣民皆穿白色的衣服。

為皇帝祝壽則穿金色，《馬可波羅行紀》載：「大汗於其慶壽之日，衣其最美之金錦衣，同日至少有男爵騎尉一萬二千人衣同色之衣，與大汗同，所同蓋為顏色，非言其所衣之金錦與大汗等相等也，各人並擊一金帶，此種衣服皆出汗賜，上綴珠寶石甚多，價值金別桑確有萬數」。

「質孫宴」的規模盛大，柯九思有詩云：屆時，萬里名王盡入朝，法官置酒奏簫韶。

千官一聲真珠襖，寶帶攢裝穩稱腰。

宴會上離不開歌舞百戲的表演，「每宴，教坊美女必花錦繡以備供奉」。宴會開始前，當「千官至御天門，俱下馬徒行，獨至尊騎馬獨入，前有教坊舞女引導，且歌且舞，舞出太平字樣，至玉階乃止。」宴飲中有歌舞助興，「喝盞時，一個人執酒杯站在右階，一個人拿著拍板站在左階」，執板者抑揚其聲，贊曰：『幹脫』，執觴者為其聲和之曰：『打弼』，則執板者一板，從而王侯卿相合坐者坐，合立者立。於是眾樂皆作，然後進詣酒上前，上飲畢授觴，眾樂皆止，別奏曲以飲陪位之官。」不同的表演延續至飲宴終了，又正式表演觀賞的歌舞雜技節目。楊允孚詠其事云：

又是宮車入御天，麗姝歌舞太平年。

侍臣稱賀天顏喜，壽酒諸王次第傳。

蒙人以騎射立國，每年都要在大都（北京），和上都（開平）之間，舉行長距離的賽馬表演。上都位於蒙古高原之側，是「蒙古朝諸帝駐夏之所，乃由忽必烈建造者。」當皇帝親臨上都，宮廷的樂工舞伎皆隨從，在氊幕中大擺「質孫宴」，盛陳奇獸名馬，觀賞術百戲，「諸王公貴族子弟，竟以衣馬華侈相高也。」元代翰林學士周伯琦在《詐馬行》詩序中記其事說：「國家之制，乘輿北幸上京，歲以六月吉日，命宿衛大臣及近侍，服所賜質孫珠翠金寶，衣冠腰帶，盛飾名馬，清晨自城外各持彩仗，列隊馳入琴中。於是上盛服，御殿監觀，乃大張宴爲樂」，「諸坊奏大樂，陳百戲」。詩云：

大宴三日酣群屬，萬千羊饍萬貧釀。

九州水陸千官供，曼延角抵呈巧雄。

紫衣妙舞腰細蜂，鈞天合奏春融融。

獅獰虎嘯跳豹熊，山呼鼇抃萬姓同。

「質孫宴」及其歌舞表演，主要是沿襲蒙古族舊有的風俗，其中卻日漸增入漢族的色彩，如太平字舞以及其他的一些漢族雅樂。《灤京雜詠》注說：「詐馬宴開，盛陳奇獸，

宴享既矣，必一、二大臣稱吉思皇帝，禮撤，於是而後，禮有文，今有節矣」。詩云：

錦衣行處挨猊習，詐馬宴前虎豹良。

特赦雲和羅弦管，君王有意聽堯綱。

儀鳳伶官樂既成，仙風吹送下蓬瀛。

花冠簇簇停歌舞，獨喜蕭韶奏太平。

元代宮廷宴樂系統的歌舞稱為「樂隊」。按照演出場合和時間的不同，分為四個「樂隊」。

宴　饗　樂隊　樂音王隊：元旦用之。

壽星隊：天壽節用之。

禮樂隊：朝會用之。

說法隊：讚佛用之。

一、樂音王隊：（包括十隊，依次出場表演）

第一隊：為引隊，十二人，其中大樂禮官二人，冠展角幞頭，紫袍塗金帶，執笏；執戲竹二人，同前服；樂工八人，冠花幞頭，紫窄衫，銅束帶。樂器有：龍笛三、杖鼓三、金鞉小鼓一、板一。奏《萬年歡》之曲。從東階升至御前，以

次而西，折繞而南，北向立。

第二隊：婦女十一人，其中十人冠展角襆頭，紫袍，隨樂聲進至御前，分左右相向立；一人冠唐帽，黃袍，進，北向立定，樂止，唸致語，畢，樂作，奏《長春柳》之曲。

第三隊：男子四人，其中三人戴紅髮青面具，雜彩衣；一人冠唐帽，綠襴袍，角帶。

第四隊：男子三人，一人戴孔雀明王像面具，披金甲，執叉；從者二人，戴毗沙神像面具，紅袍，執斧。

第五隊：男子五人，冠五梁冠，戴龍王面具，繡氅，執圭，與前隊同進，北向立。

第六隊：男子五人，爲飛天夜叉之隊，舞蹈以進。

第七隊：樂工八人，冠霸王冠，青面具，錦繡衣，樂器有龍笛三、篳篥三、杖鼓二，與前大樂合奏《吉利亞》之曲。

第八隊：婦女二十人，冠廣翠冠，銷金綠衣，執牡丹花，舞唱前曲，與樂聲相和，進至御前，北向列爲五重，重四人，曲終，再起，與後隊相和。

第九隊：婦女二十人，金梳、翠花鈿、繡衣，執花鞓稍子鼓，舞唱前曲，與前隊相和。

第十隊：婦女八人，花髻、銷金桃紅衣，搖日月金鞓稍子鼓，舞唱同前隊；次男子五人，作五方菩薩梵相，搖日月鼓；次一人，作樂音王菩薩梵相，執花鞓稍子

鼓，齊聲舞唱前曲一闋；次婦女三人，歌《新水令》、《太平令》之曲，終，唸口號，畢，舞唱相和，以次退出。

二、壽星隊：（分十隊，依次出場表演）

引　隊：大樂禮官二人，戲竹二人，皆展角襆頭，紫袍塗金帶。另有樂工八人，花襆頭，紫窄衫，銅束帶。

次二隊：十人冠唐巾，服金銷紫衣，銅束帶，一人平天冠，繡鶴氅，方心曲領，執圭以進，次至御前立定，樂止，念致語，畢，樂作，奏《長春柳》之曲。

次三隊：男子三人，戴紅髮青面具，穿雜彩衣，舞蹈而進，立於前隊之右。

次四隊：男子三人，一人金漆弁冠，緋袍，塗金帶，執笏；從者二人，錦帽繡衣，執金字福祿牌。

次五隊：男子五人（元史誤作一人），卷雲冠，青面具，綠袍，塗金帶，分執梅、竹、松、椿石，同前隊而進，北向立。

次六隊：男子五人，爲烏鴉之相，作飛舞之態，進立於前隊之左，樂止。

次七隊：樂工十二人，雲頭冠，銷金緋袍，白裙。其樂器爲龍笛三、篳篥三、札鼓三、和鼓一、板一，與前大樂合奏《山荊子》、《沃神急》之曲。

次八隊：婦女二十人，鳳翅冠，翠花鈿，寬袖衣，加雲肩，霞披玉佩，各執寶蓋，舞唱前曲。

次九隊：婦女三十人，玉女冠，翠花鈿，黃銷金寬袖衣，加雲肩，霞綬玉佩，各執棕毛日月扇，舞唱前曲，與前隊相和。

次十隊：二十六人。其中婦女八人，雜彩衣，被槲葉，魚鼓筒子；次男子八人，束髮冠，金掩心甲，銷金緋袍，執戟；次男子二人，爲龜鶴之像各一；次男子五人，黑紗帽，繡鶴氅，朱履，策龍頭藜杖，齊唱前曲一闋，樂止。次婦女三人，歌《新水令》、《沽美酒》、《太平令》之曲，終，念口號，畢，舞唱相和，以次而出。

三、禮樂隊：（分十隊，依次出場表演）

引隊：大樂禮官二人，戲竹二人，樂工八人，其服飾與樂音王隊的引隊相同。

第二隊：婦女十一人，十人黑漆弁冠，青素袍，方心曲領，白裙，束帶，各執圭；次一人九龍冠，繡紅袍，玉束帶。皆進至御前立定，樂止，念致語，畢，樂作，奏《長春柳之曲》。

第三隊：男子三人，服飾和樂舞與樂音王隊相同。

第四隊：男子三人，卷雲冠，黃袍，塗金帶，執圭。

第五隊：男子五人，三龍冠，紅袍，各執劈正金斧，同前隊而進，北向立。

第六隊：童子五人，三髻，素衣，各執香花，舞蹈而進，樂止。

第七隊：樂工八人，束髮冠，錦衣白袍。樂器有龍笛三、篳篥三、杖鼓三。與前大樂

四、說法隊：（分十隊，依次出場表演）

引隊：大樂禮官二人，展角幞頭，紫袍塗金帶，執笏；戲竹二人，冠服同禮官；樂工八人，花幞頭，紫窄衫，銅束帶。

次二隊：婦女十一人，十人冠僧伽帽，服紫襧衣，皂絛；次一人，錦袈裟，持數珠，其餘同前者，皆進至御前，北向立定，樂止，念致語畢，樂作，奏《長春柳》之曲。

第十隊：二十人。其中，婦女八人，翠花唐巾，錦繡衣，執寶蓋，舞唱前曲；次男子八人，鳳翅兜牟，披金甲，執金戟，次男子一人，平天冠，繡鶴氅，執圭，舞唱前曲一闋，樂止；次婦女三人，歌《新水令》、《沽美酒》、《太平令》之曲，終，念口號畢，舞唱相和，依次而出。

第九隊：婦女二十人，冠車髻冠，服銷金蘭衣，雲肩，佩綬，執孔雀幢，舞唱與前隊相和。

第八隊：婦女二十人，籠巾，紫袍，金帶，執笏，歌《新水令》之曲，與樂聲相扣，進至御前，分爲四行，北向立，鞠躬拜興，舞蹈，叩頭，山呼，就拜，再拜，拜畢，復趁聲歌《水仙子》之曲一闋，再歌《青山口》之曲，與後隊相和。

合奏《新水令》、《水仙子》之曲。

次三隊：男子三人，紅髮青面具，雜彩衣，舞蹈而進。

次四隊：男子三人。一人隱士冠，白紗道袍，皂絛，執拂塵；從者二人，黃包巾，錦繡衣，執令子旗。

次五隊：男子五人，金冠、金甲、錦袍，執戟，同前隊而進，北向立。

次六隊：男子五人，爲金翅雕之相，舞蹈而進，樂止。

次七隊：樂工十六人，五福冠，錦繡衣，所用樂器有龍笛六，篳篥六，杖鼓四，與前大樂合奏《金字西番經》之曲。

次八隊：婦女二十人，珠子菩薩冠，銷金黃衣，纓絡，佩授帶，執金浮屠白傘蓋，舞唱前曲，與樂聲相和，進至御前，分爲五重，重四人，曲終，再起與後隊相和。

次九隊：婦女二十人，金翠菩薩冠，銷金紅衣，執寶蓋，舞唱與前隊相和。

次十隊：二十二人，其中婦女八人，青螺髻冠，白銷金衣，執金蓮花；次男子八人，披金甲，爲八金剛相；次一人爲文殊相，執如意；一人爲普賢相，執西番蓮；一人爲如來相；齊舞唱前曲一闋，樂止；次婦女三人，歌《新水令》、《沽美酒》、《太平令》之曲，終，念口號，畢，舞唱相和，以次而出。

上述的「樂隊」，是蒙、漢、胡、佛、道、儒各種樂舞和裝束的大混合，其總體則是做照宋代官廷隊舞之制，舞隊前有戲竹引導，戲竹的功能與宋代的竹竿子類似，間有致語、口號，歌舞相雜。但又與唐宋的隊舞有很大區別，一個樂隊，即爲一套大型節目，層

次複雜，用途各異。其中，如《萬年歡》、《長春柳》、《估美酒》、《太平令》、《青山口》、《水仙子》等都是漢樂、《山荊子帶》、《吉利亞》等是蒙曲，《金字西番經》等則是佛曲。演員表演的持牡丹花舞、花韃稍子鼓舞、扇舞等可能皆源於漢舞、烏鴉舞、鶴舞、鵰舞等可能是出自狩獵生涯的蒙舞，而傘蓋舞、寶蓋舞、飛天夜叉舞等顯然屬於佛家的舞蹈。從舞者的衣著扮相看，大混合的痕跡表現更鮮明，有戴唐冠、唐巾、繡衣以及飾龍王等的漢人裝束，有穿道袍、執塵拂的道家扮相，在說法隊中，更多的是戴僧伽帽，披裟襯裟，穿紫襌衣，手持數珠以及扮成金剛、文殊、普賢、如來等菩薩和佛陀的表演，這種大融合的形式，顯示出元代官廷宴樂與歷代燕樂不同的新意。

元代燕樂的樂器，亦是不拘一格廣征博采，主要有興隆笙、琵琶、箏、火不思、胡琴、方響、龍笛、頭管、笙、箜篌、雲璈、簫、鼓、杖鼓、扎鼓、和鼓、魚鼓、筒子、篥、羌笛、拍板、水盞等，許多是屬於「胡樂」之類，其形制和音色與中原原有的樂器不同，以這類樂器合舞蹈，表現出獨特的風格和情調。其中頗有特色者有：

興隆笙，初爲回回國於中統年間所進，經玉宸樂院判官增改後，分定清濁。制以楠木，上銳而面平，縷金雕鏤枇杷寶相孔雀竹木雲氣。兩傍側立花板，居背三之一。中爲虛櫃，如笙之匏，上豎紫竹管九十，管端實以木蓮苞。櫃外出小橛十五，上豎小管，管端實以銅查葉，下有座，獅象遶之。座上櫃前立花板一，雕鏤如背。板間出二皮風口簧，自隨調而鳴。演奏時，其在殿上者，盾頭兩旁，立刻木孔雀二，飾以眞孔雀羽，中設機。每奏，工三人，一人鼓風囊，一人按律，一人運動其機，則孔雀飛舞應節。

火不思，制如琵琶，直頸，無品，有小槽，圓腹如半瓶榼，以皮爲面，四絃，皮絣，同一孤柱。

雲璈，今稱雲鑼，制以銅，爲小鑼十三，同一木架。下有長柄，左手持而右手以小槌擊之。

羌笛，制如笛而長，三孔，音色悠揚而抒情。

水盞，制以銅，凡十有二，擊以鐵箸。

胡琴，蒙語稱「忽忽兒」，制如火不思，卷頸龍首，二絃，用弓捩之，弓之弦以馬尾。

三弦，琴杆長，無品柱，張三根絃，音色堅實響亮。明人楊愼《升庵外集》說：「今之三絃始於元時，小三詞、三絃玉指，雙鈎小字，題贈玉娥兒」。亦有源於秦代之說。

元朝宮廷內王家小宴中的舞蹈，比用於儀禮中的隊舞，更爲美妙，其中著名的舞蹈有：

《十六天魔舞》，原爲禮佛的舞蹈，順帝至正十三年，西番僧所進，以後日漸蛻變爲觀賞娛樂之舞，旣絢麗多姿，又保留濃郁的密宗神秘色彩。舞人開始交給宦官長安送不花帶領，每「遇宮中贊佛，則按舞奏樂，宮官受秘戒者得入，餘不得預。」朱有燉《元宮詞》云：

背番蓮掌舞天魔，二八年華賽月娥。

本是河西參佛曲，把來宮苑席前歌。

葉子奇《草木子》說：「元有十六天魔舞，蓋以珠瓔盛飾美女十六人，爲佛菩薩相而

舞。」薩天錫《上京即事詩》亦云：

行殿參差翡翠光，朱衣花帽宴親王。

繡簾齊捲薰風起，十六天魔舞袖長。

用於觀賞的《十六天魔舞》，仍然是作菩薩裝扮，舞者十六人，《元史・順帝本紀》

載：「首垂髮數辮，戴象牙佛冠，身披纓絡，大紅銷金長短裙，金雜襖，雲肩，合袖大

衣，授帶鞋襪。」演出時「各執加巴剌般之器，內一人執鈴杵奏樂。又宮女十一人練槌髻

勒帕，常服，或用唐帽窄衫。所奏樂，用龍笛、頭管、小鼓、箏、篆、琵琶、笙、胡琴、

響板、抬板。」

張翥《宮中舞隊歌詞》中，記《十六天魔舞的舞容》云：

十六天魔女，分行錦繡圍。

千花織布障，百寶帖仙衣。

回雪紛難定，行雲不肯歸。

舞心挑轉急，一一欲空飛。

張昱《輦下曲》云：

西刀舞女即天人，玉手曇花滿把青。

舞唱天魔供奉曲，君王常在月宮聽。

令人心曠神怡，因而受到皇帝的寵愛，經常給予重賞。周憲王《元宮詞》云：

元宮中的宮女，名三聖奴、妙樂奴、文殊奴者，最擅長此舞，她們的表演賞心悅目，

按舞嬋娟十六人，內園樂部每承恩。

纏頭例是宮中賞，妙樂文殊錦最新。

隊裡唯誇三聖女，清歌妙舞世間無。

御前供奉蒙深寵，賜得西洋照夜珠。

《十六天魔舞》因其優美動人而廣爲流傳，並被引入雜劇中，爲維護王家和佛家的尊嚴，元代法律明文規定：「今後不揀什麽人，十六天魔休唱者，雜劇裏休做者，休吹彈者，如有違反要罪過者」。

明初瞿佑的《天魔舞歌》，是有感於元室的滅亡而作，其中較詳細地描述了此舞的始末和表演的狀況，摘錄如下：

承平日久寰宇泰，徵伎選歌皆絕代。
教坊不進胡旋女，內廷自試天魔隊。
天魔隊子呈新番，似佛非佛蠻非蠻。
司徒初傳秘密法，世外有樂超人間。
真珠瓔珞黃金縷，十六妖娥出禁籞。
滿圍香玉逞腰肢，一派歌雲隨堂般。
飄飄初似雪迴飛，宛轉還同雁遵渚。
桂香滿殿步月妃，花雨飛空降天女。
瑤電日出會蟠桃，普陀煙消現鸚鵡。
新聲不與塵俗同，絕技頗動君王睹。
重瞳一笑天回春，賜錦捐金傾內府。
中書右相內台丞，袖無諫章有曲譜。

天魔舞，筵宴開，駝峰馬乳黃羊胎。

水晶之盤素鱗出，玳瑁之席天鵝抬。

彈胡琴，哈哈迴，吹胡笳，阿牢來。

群臣競獻葡萄杯，山呼萬歲聲如雷。

宮中每逢中秋之夜，帝后妃嬪常於太液湖畔賞月，聽歌觀舞，極盡雅興，其中有宮女表演的《八展舞》，舞者穿長裙舞衣，披繫臂帶，舞姿輕柔舒長，《披庭記》載：「己酉仲秋，武宗與諸嬪妃，泛月於禁苑太液池中。月色射波，池光映天。綠荷含香，芳藻吐秀，游魚浮鳥，展左者冠赤羽冠，服斑文曲，建鳳尾旗，執泥金畫戟，號曰鳳隊。居右者，冠漆朱帽，衣雪氅裘，建鶴翼旗，執瀝粉雕戈，號曰鶴團。又綵帛結成採菱採蓮之舟，往來如飛。當其日麗中天，彩雲四合，帝乃開宴張樂，薦蜻蜓翅之膊，進秋風之鱠，酌元霜之酒，啗華月之糕，令宮女披羅曳縠，前爲《八展舞》，歌《賀新涼》一曲。」

駱妃即席表演的《月照臨舞》，亦頗有特色。「駱妃者，素號能歌，趨出爲帝舞《月照臨》而歌曰：『五華兮如織，照臨兮一色。麗正兮中城，同樂兮萬國』。歌畢，帝悅其以月喻已，賜八寶盤，玳瑁盞。」駱妃的歌舞和獲賞賜，使在場者無不欽佩，並紛紛表示祝賀。

《翻冠飛履之舞》，是元宮中著名舞人凝香兒的絕技之一，此舞以舞帽舞鞋爲特色。

《元氏掖庭記》載：「凝香兒，本部下官妓也。以才藝選入宮，遂充才人。善鼓、瑟曉音律，能爲翻冠飛履之舞。舞間，冠履皆翻覆飛空，尋如故，少頃復飛。一舞中屢飛屢復，雖百試不差。」歐陽元《和李漑之舞姬脫鞋詠》詩云：

藕絲翠斷春雲松，瑞蓮雙結並頭紅。

天天曲曲玉彎彎，翠島飛去天欲軟。

《花蕊裳之舞》，則是凝香兒又一精彩的舞蹈，表演時，身穿極其輕柔的蕊裳，作各種婆娑飄逸之狀。《掖庭記》載：「帝嘗中秋夜泛舟禁池，香兒著瑣里綠蒙之衫。『瑣里』，夷名，產撒哈刺。蒙茸如氈毿，但輕薄耳。宜於秋時著之，有紅綠二色。至元間進貢，帝又命工以金籠之粧，出鸞鳳之形，製爲十人衫，香兒得一焉。至此服之，又服玉河花蕊之裳。于闐國鳥玉河，生花蕊草，採其蕊，織之爲錦。香兒以小艇蕩漾於波中。舞婆娑之隊，歌弄月之曲」。歌舞詞云：

蒙衫兮蕊裳，瑤環兮瓊瑞。泛予舟兮芳渚，擊予楫兮徜徉。明皎皎兮水如鏡，弄蟾光兮捉蛾影。月一輪兮高且圓，華彩發兮鮮復妍。願萬古兮每如此，手同樂兮露團團兮氣清，風颼颼兮力勁。

終年。

凝香兒又爲元帝在天香亭跳《昂鸞縮鶴之舞》，表演時，穿著「絳綃方袖之衣，帶雲肩

迎風之組，執干」，模擬鳳凰和仙鶴的姿態，邊舞邊歌云：

天風吹兮桂子香，來閶闔兮下廣寒。

塵不揚兮玉宇淨，萬籟泯兮金所涼。

元漿兮進酒，霜兔兮為侑。

舞亂兮歌狂，君飲兮一斗。

雞鳴沈兮夜未央，樂有餘兮過霓裳。

吾君王兮壽萬歲，得與秋香月色兮。

酬酢乎樽篚。

《昂鸞縮鶴之舞》可能是仿照《霓裳羽衣舞》而新創的舞蹈，舞姿美妙，意境清新而有仙意，所以當凝香兒舞罷，帝即高興地說：「昔唐明皇游月宮，見女娥數十著素衣，歌舞於樹下。朕今酌釀醞酒，對才人，歌香桂長秋曲，勝於絳繒娥唱小搖金調者矣。邀香風於屏圍，呼華月以入座，衆嘩俱寂，絲竹交奏。人間之樂，當不減天上。」

第四節　士大夫、民間和外來的舞蹈

元代的官宦私第，仍保留蓄養歌兒舞女之風。薩天錫《京城春日》詩云：

三月京城飛柳花，燕姬白馬小紅車。

旌旗日煖將軍府，絃管春深宰相家。

又有《如夢令》云：

行人謂是將軍府，將軍不來罷歌舞。

海子樓，誰家樓？繡簾半捲風悠悠。

士大夫階級交往宴飲中，離不開以歌舞助興。元無名氏〔（正官）寒秋鴻〕《秋夫飲》小令云：「賓也醉主也醉僕也醉，唱一會舞一會笑一會。管什麼三十歲五十歲八十歲，你也跪他也跪憑也跪。無甚繁絃管管催，吃到紅輪日西墜。打的那盤也碎碟也碎碗也碎。」可謂無拘無束，狂舞放蕩的情景。顧仲瑛亦有詩描繪宴席中主客的表演：

哀絃發秦聲，修眉善胡舞。

繁聲落盧溜，急袖翻迴波。

泫粧露泥泥，舞袂風翻翻。

「青樓」是民間歌舞集聚雜呈的場所。《馬可波羅行紀》載：「汗八里城，凡賣笑婦女，不居城內，皆居附郭，因附郭之中，外國人甚衆，所以此輩娼妓爲數亦夥，計有二萬有餘，皆能以纏頭自給。」在元人的詩詞散曲中，有許多篇章描繪了樂妓的歌舞表演。

徐再思〔（中呂）朝天子〕《楊姬》云：「艷冶，唱徹，金縷歌全闋，秋娘身價有誰軼。

曾奉黃金闕。歌扇生春，舞袖回雪，不風流不醉也。舞者，唱者，一闋秦樓月。」

湯式〔（雙調）夜行船〕《送賢賢回武林》套數中〔胡十八〕云：「醉舞筵，獰歌扇。

偎柳坐，枕花眠。生來長費杖頭錢。酒中過仙，詩中悟憚。有情燕子樓，舞意翰林院。」

楊維禎賦詩記青樓歌舞之盛云：

當軒隊子立紅靴，龜甲屏風擁絳紗。

公子銀屏分汗酒，佳人金勝剪春花。

曲調春風歌聲轉，鮇進黃鵝舞勢斜。

五十男兒頭未白，臨流洗馬走紅沙。

元人夏庭芝的《青樓集》，專寫松江地區及幾個大都邑中的青樓樂妓，有小傳者七十四名，附見於各條目中的又有四十二名，其中不乏善歌舞者。如劉燕歌「善歌舞」；聶檀香「姿色嫵媚，歌韻清圓」；玉蓮兒「端巧慧麗，歌舞詠諧，悉達其妙」；王巧兒「歌舞顏色，稱於京師」；樊秀歌「美姿色，善歌舞」；一分兒「京師名妓也，歌舞絕倫」；劉婆惜「頗通文墨，滑稽善舞，迥出其流」；事事宜「姿色歌舞悉妙」等。

從上述可見歌舞是妓人賴以立足的重要條件，元代民間新創造的成型舞蹈很少，多數是依照詞曲內容而舞，偶爾也有載其舞蹈名稱者，如湯式〔南呂〕一枝花《贈素雲》中〔梁州〕云：「謳清歌依依金屋，舞霓裳隊隊瑤空」。無名氏〔商調〕集賢賓《佳遇》：「他也曾舞霓裳，嬌態逞。」高啟寫著名樂妓順時秀的弟子陳氏時說：「世間遺譜竟誰傳？弟子猶憐一人在。曾記霓裳學得成，朝元隊裡芒初呈。九天聲落千人聽，丹鳳樓前月正明。狹斜貴客迴車馬，不信芳名在師下」。許多的記述皆有霓裳羽衣的舞名，但已不可能是唐代的舞蹈原貌，在文人中常將霓裳用作美妙舞蹈的代詞，元代所說的霓裳羽衣舞，也可能是對舞容的泛指。

元代的社會很不安定，蒙人入主中原後，各地反抗的義軍此伏彼起，朝廷則百般防範，對街頭聚眾演出的散樂百戲，也採取嚴厲的管制政策。《元史·刑法志》載：「諸軍官鳩財聚眾，張設儀衛，鳴鑼擊鼓，迎賽神社，次為民倡者，笞五十七，其副二十七，並記過。」又規定：「諸民間子弟不務生業，輒於城市坊鎮，演唱詞話，教習雜戲，聚眾淫謔，並禁治之。諸弄禽蛇、傀儡、藏撅撒鈸、倒花錢、擊魚鼓、惑人集眾，以賣偽藥者，

禁之，違者重罪之。諸棄本逐末，習用角觝之戲，學攻刺之術者，師弟子並杖七十七。諸亂制詞曲，為謔議者，流」。

在嚴刑之下，民間舞隊受到極大的摧殘，已見不到宋代廣場舞蹈表演的宏大規模，但散樂百戲由於受到人們的喜愛，代代家傳，所以仍以各種不同的形式存在著，在某些方面並有所發展。

元人稱百戲為「雜把戲」，宮中有此類藝伎一百五十人，他們常創作一些新節目，有一部份也流入到民間。其中「椀珠伎」即是負有盛名的節目之一，它是在「雜旋」等舞蹈技藝基礎上蛻變而成。

《舞獅》在元代亦有特色，用於舞形的獅形道具，首次蒙以高毳，其形象更加逼真，以致在給皇帝表演時引起一場事故。《元史・賀勝傳》中說：「帝一日獵還，勝參乘，伶人蒙彩毳作獅子舞以迎駕。輿象驚，奔逃不可制，勝投身當象前，後至者斷靮縱象，帝輿乃安」。山西右玉寶寧寺，留存有元代的水陸畫一堂，計一百三十九幅，其中「第五十七」，往右九流百家諸工藝術眾」，其內容是表現社火藝人出行的畫面，分兩個部份，上部繪十人，作挑箱籠行頭趕路狀」下部十一人，有手執連環的幻術師，捧著大瓶的侏儒、紋身的武術師，以及作道士、乞兒、胡人裝扮的藝人等。其中一人披著「獅皮」，扛著「獅頭」，顯然是舞獅人。

元代的節目中，也不乏歌舞雜技的表演，如「迓鼓」、「傀儡」、「花鼓」等是多常見的節目。胡紫山《迓鼓》詩云：「至和鼓舞兒童樂，翠蓋青衫一樣聽。」賈仲明《凌波山》

說：「一時人物出元貞，擊壞謳歌賀太平。」

山青水秀的江南，是著名的歌舞之鄉，在遊人雲集之地，多有樂伎以歌舞謀生者。鮮

于樞《湖邊曲》云：

湖邊蕩槳誰家女，綠慘紅愁問無語。

低細忍淚並人船，貪得纏頭強歌舞。

薩天錫《江南樂》詩云：

翡翠高冠羅袖闊，楚舞吳歌勸郎酌。

紫竹瑤絲相間作，船頭柳花如雪落。

楊維禎《鐵崖樂府·吳下竹枝歌》云：

馬上郎君雙結椎，百花洲下買花枝。

吾閭冠子高一尺，能唱黃鶯舞雁兒。

白翎鵲操手雙彈，舞罷胡笳十八般。

銀馬杓中勸郎酒，看郎色似赤瑛盤。

歌中的《白翎雀》，相傳原是元世祖命宮中伶人碩德閭所作。此樂表現烏桓朔漠之地，一種「能制猛獸，猶喜擒駕鵝」的雕鳥，頌揚其勇猛的氣慨和姿態。在流傳中，各地的風格有所不同，有的矯健豪放，節奏急促，而有的纖秀雅致，柔曼哀怨。張憲所作的《白翎歌》云：

真人一統開正朔，馬上彎彎手親作。

教坊國手碩德閭，傳得開基太平樂。

檀槽斜呀鳳鳳齶，十四銀環掛冰索。

摩訶不作兜勒聲，聽奏筵前白翎雀。

霜霍霍，風壺壺，白草黃雲日色薄。

玲瓏碎玉九天來，亂撒冰花酒甄幕。

玉翎琤琤起船磚，左旋右折入寥廓。

崒嵂孤飛高繞平角，呼喟百鳥紛參錯。

須臾力倦忽下躍，萬點寒星墜從薄。

超然一聲震雷撥，十一四弦暗一秣。

駕鵝飛起暮雲平，鷙鳥東來海天闊。

黃羊之尾文豹胎，玉液淋漓萬壽杯。

九殿高，紫帳暖，踏歌聲裡歡如雷。

《白翎雀》的舞狀，在許多詩歌中，有不同的描繪。袁桷詩云：

五坊手擎海東青，側言光透瑤台層。
解縧脫帽窮碧落，以掌擊摑東西傾。
離披交旋百尋衰，蒼鷹助擊隨勢遠。
初如風輪舞長竿，末若銀球下平板。
蓬頭喘息來獻官，天顏一笑催傳餐。

張昱在《白翎雀歌》中對此舞的形容，雖然仍是動作快速多變，但卻剛中有柔。歌云：

西河伶人火倪赤，能以絲聲代禽聽。
象牙指撥十三弦，宛轉繁音哀且急。
女真處子舞進觴，團衫盤帶分兩傍。

玉纖羅袖柘枝體，要與雀聲相頡頏。

《白翎雀》音調宛轉，「樂極哀」，加以元朝存活期短，有人則說此樂是「亡國之意」，亦爲附會之說。

《倒喇》，是由邊地入中原而廣爲傳播的名舞之一。其特點是快速旋轉和頭上頂著燈盞，各時期的表演形式亦有差異。《歷代舊聞》載：「倒喇傳新曲，甌燈舞更輕。箏琶齊入破，金鐵作邊聲。」注云：「元有倒喇之戲，謂歌也，琵琶、胡琴、箏皆一人彈之，又頂甌燈起舞。

至明代，「倒喇」與其他歌舞雜技混在一起，常由藝人結隊流動演出，「招撥數唱，諧雜以渾焉，鳴哀如訴也。」舞蹈更加突出特技的表演，清人朱彝尊贊演員舞伎的高超云：

　　　杯盤暢舞踏紅銷，高下冰瓷竹一條。

　　　不是羊家張靜婉，如何貼地轉纖腰。

陸次雲《滿庭芳》云：

左抱琵琶，右執琥珀，胡琴中倚秦箏，冰弦忽奏，玉指一時鳴。唱到繁音入破龜茲曲，盡作邊聲。傾耳聽，忽悲忽喜，忽又恨難乎。

舞人矜舞態，雙甌分頂，頂上燃燈，更口噙湘竹，擊節

堪聽，旋復回風滾雪，援絳蠟，故使驚。哀艷極色飛心誠，四座不勝情。

查慎行所記的《倒喇》，則是由兩名女子相對而舞。詩云：

雙燕身輕拂地回，歌頭舞遍一回回。

問渠從小誰傳得，似按西涼坐部來。

《阿剌剌》，則是西北地區流行的民俗舞，張昱在《塞上謠》中說：「胡姬二八面如花，留宿不問東西家。碎來拍手趁人舞，口中合唱阿剌剌。」多為即興而舞，動作自由，感情奔放。

蒙元是世界性的帝國，除控制中華大地外，地處西北歐亞地區的欽察、察合台以及伊利等三個汗國，名義上亦歸屬蒙古大汗管轄，故東西的交通在元代暢通無阻，各國各族人員交往頻繁，元大都中，有來自亞歐各地的官吏、傳教士、建築家、天文家、樂師、舞蹈家等各界的人士，中外和各族文化大交流。「西方舞女」源源流入。由於蒙藏結成特殊的關係，藏傳喇嘛教亦成為元朝的國教，其樂舞在寺院及宮中頻頻演出。當時穆斯林大規模遷入中國，「皆以中原為家，江南尤多」，於是清真寺遍及各地，回回樂隨之盛行，宮中專門有表演回回樂的藝人，著名的樂舞曲有《伉里》、《馬黑某當當》、《清泉當當》

等。元人楊允孚字在詩中寫道：

東涼亭下水蒙蒙，敕賜游船兩兩紅。回紇舞時杯在手，玉奴歸去馬斯風。

蒙人征服高麗後「歲責高麗貢美女。」於是，高麗樂舞亦風靡朝野，元人葛邏祿迺賢易之作《新鄉媼》云：

銀鐺燒酒玉杯飲，絲竹高堂夜歌舞。

恨身不作三韓女，車載金珠爭奪取。

萬石《退宮人引》云：

少年十五二十時，中宮教得行步齊。

春羅夜剪繡花帖，階前夜舞高夔麗。

可見高麗女舞的普及，以至瞿佑感慨繫之，將高麗女與西蕃僧、天魔舞等並立，作為元室滅亡的重要原因之一。

第五節　元雜劇與舞蹈

元朝是雜劇的黃金時代，其興盛與舞蹈的蛻變、審美觀念的變化，以及當時實行的民族政策有關。

元朝立國後，把全國人口分爲蒙古人、色目人（包括阿拉伯、波斯、歐洲等地人）、漢人（主要指金人管轄區的漢人，也包括契丹、女眞等族人）、南人（原宋朝管轄的漢人及南方各族人）等四個等級，漢族人受到歧視，而職業上，亦有官、吏、僧、道、醫、工、匠、娼、儒、丐十級之說，儒生居「老九」，列娼妓之後，乞丐之前，地位極其低下。《元史·趙良弼傳》載：帝嘗從容問曰：「高麗，小國也」，匠工弈技，皆勝漢人，至於儒人，皆通經書，學孔、孟。漢人惟務課賦吟詩，將何用焉！」古代儒生賴仕進立身揚名。而元代七十餘年不行科舉，仕途被堵，恢復科舉後，仍然「仕進有多歧，銓衡元定制。」於是，在困惑、怨憤中，許多士人流連勾欄妓館，終日與倡妓藝人爲伍，「以有用之才，而一寓之乎聲歌之末，以舒其拂郁感慨之懷。」

蒙漢的文化衝突和交融，造就一大批高素質的文藝創作隊伍，這些作者熟悉舞台和觀衆，其作品容易引起觀者的共鳴。加以蒙人性格豪放，不拘禮法，愛好歌舞戲曲，相對之下，對文藝領域的管制較爲寬鬆，以至勾欄樂棚戲樓舞台遍及各地，元曲大興。元人周德清說：「樂府之盛，之備，之難，莫如今時。其盛，則自搢紳及閭閻歌詠者衆。其備，則

自關、鄭、白、馬，一新製作。韻共守自然之音，字能通天下之語，字暢語俊，韻促音調。」

元曲包括散曲和雜劇。元雜劇又稱北雜劇，是在金院本、諸宮調基礎上發展起來的，它廣泛吸收北方歌舞伎藝的精華，把歌唱、說白、舞蹈等結構一起。清人毛奇齡《西河詞話》載：「古者歌舞不相合，歌者不舞，即舞曲中詞，亦不必與舞者扮演照應。自唐入作《柘枝詞》、《蓮花鏇歌》，則舞者所執與歌者所措辭，稍稍相應，然無事實也。」又說：「至元人造曲，則歌者舞者合為一人，使勾欄舞者自司歌唱，而第設笙、笛、琵琶以和其曲，每入場以四折為度，謂之雜劇。」

姚燮在《今樂考證》中引梁廷枏之說云：「古人歌舞者各自為一，兩不照應，至唐人《柘枝詞》、《蓮花鏇歌》，則舞者所執，與歌人所歌之詞，稍有相應矣，猶無故實也。至宋趙令時作〔（商調）鼓子詞〕譜《西廂》傳奇，始有事實矣，然尚無演白也。至董解元作《西掭挣彈詞》，曲中夾白，掭彈念唱，統屬一人，然尚未以人扮演也。金人做遼大樂之制作清樂，中有《連廂詞》，則扮演有人矣，然猶司舞者不唱，司唱者不舞也。至元曲則歌舞合於一人」。

從清人的論述，可看出元雜劇作為古代歌舞劇的演變軌跡。元雜劇劇本的結構，一般是每本四折，一折一場，每折用同一宮調的若干曲牌組成一個套曲，一韻到底，有時另加楔子，用一、二支小令，結尾用二、四、八句詩概括劇的內容。每本戲只有一個主角，演出時，主角一人獨唱，男角稱「正末」，女角稱「正旦」，其他配合表演的角色有：副

末、貼旦、淨、丑、孤、孛老、卜兒、倈兒等。

元雜劇所用之律，屬俗樂系統，一折一宮調十餘小曲，換折則移宮換韻，不同的宮調表現不同的感情。元人燕南芝庵《唱論》說：「仙呂宮唱清新綿邈，南呂宮唱感嘆傷感，中呂宮唱高下閃賺，黃鍾宮唱富貴纏綿，正宮唱惆悵雄壯，道宮唱飄逸清幽，大石唱風流醞藉，小石唱旖旎嫵媚，高平唱條暢滉漾，般涉唱拾掇抗塹，歇指唱急并虛歇，商角唱悲傷宛轉，雙調唱健捷激裊，商調唱淒愴怨慕，角調唱嗚咽悠揚，宮調唱典雅沉重，越調唱陶寫冷笑。」此種概括雖然不能作為定論，不同的內容亦會有不同的變化，但各具特色的感情色彩，必然要求舞蹈與之相應配合，而表現出特定的舞姿和動作。

元雜劇以歌詞曲調和舞蹈，取得特定的戲劇效果。其作者和作品的繁夥令人驚嘆，至今有姓名可考的元劇作家有八十餘人，劇名不下五百餘種，現在作品一百六十餘種。許多作家不僅創劇本，而且本身能跳舞會演戲。

被譽為「雜劇之始」的關漢卿，就常出入於青樓戲館，與樂妓往來密切，他高才風流，「躬踐排場，面傅粉墨，以為我家生活，偶倡優而不辭。」《析津志·名宦傳》載：「關一齋，字漢卿，燕人，生而倜儻，博學能文，滑稽多智，蘊藉風流，為一時之冠。」

其雜劇作品有六十七部之多，現仍存十八部。

關漢卿在《南呂·一枝花·不伏老》中自述：「我是個普天下郎君領袖，蓋世界浪子班頭。願朱顏不改常依舊。花中消遣，酒內忘憂。」「我說的是梁園月，飲的是東京酒，賞的是洛陽花，板的是章台柳。我也會圍棋，會蹴踘，會打圍，會插科，會歌舞、會絲

竹、會嘛作、會吟詩、會雙陸。」

由這樣一批有才氣又善歌舞的作者，編寫的劇本，很自然地在劇中融入大量的舞蹈場面。而作為優秀的雜劇演員，更要求能唱曲會跳舞善於表演。宋元時期著名劇目《宦門子弟錯立身》，描寫完顏延壽馬毅然離開官府家庭，欲投入戲班時的一段唱辭云：

我舞得，彈得，唱得。折莫大雷鼓吹笛，折莫大裝神異鬼，折莫特調當撲旗。我是宦門子弟，也做得您行院人家女婿。做院本生點個水母砌，拴一個少年游，吃幾個桩心顛背。

高安道《哨遍》套曲《疏淡行院》，則以一失敗的演出事例，從反面道出雜劇演員必須具有較深厚的舞蹈技巧基本功。劇文云：

【耍孩兒五煞】撲紅旗裏著攛老，拖百練纏著腆瞅，兔毛大伯難中愁，踏蹺的臉不椿的頭破，翻跳的爭些兒跌的血流，登踏判軀老瘦，調隊子無全些骨巧，疙疸鬼不見些掐搜。

【四煞】梢徠是淡破頭，嗤徠是餓破口，末泥尖戲的真勞嗽。做不得古本酸孤旦，辱末煞馳名魏武劉，剛道子「世才紅粉高樓酒」，沒一個生斜格，打倒二百個觔斗。

【三煞】妝早不抹颩，蠢身軀似水牛。嗓暴如恰啞了孤莊狗，帶冠梳硬挺著塵脖頂，恰掌記光舒著黑抬頭，肋額的相迤逗，寫著道「扇遍舞態，宛轉歌喉」。

元雜劇的興盛，離不開樂妓，她們多數善歌舞，是元曲的主要演唱者和傳播者。女藝人珠簾秀在元雜劇早期的旦角中，名列榜首。《青樓集》說她「雜劇為當今獨

步，駕頭、花旦、軟末泥等，悉造其妙。」胡祇遹《沉醉東風》贈曲云：「一片閑情任春舒，掛盡朝雲暮雨」。關漢卿十分欣賞珠簾秀的演技，作套曲〔南呂・一支花、贈朱簾秀〕云：

輕裁蝦鬚，巧織珠千串。金鈎光錯落，繡帶舞蹁躚。似霧非煙，妝點深閨院，不許那等閒人取次展。搖四壁翡翠蔭濃，射萬互玻璃色淺。

《綠窗記事》說珠簾秀對元曲無比的痴迷和奉獻，在垂危之時仍念念不忘，她對劇作家洪丹谷說：「妾死在旦夕，卿須白執薪，還肯作一轉語乎？妾，歌兒也，卿集曲於妾未死時，使預聞之，雖死無憾矣！」洪丹谷即作《與妓下火文》，唱曲與之訣別，曲云：

二十年前我共伊，只因彼此太痴迷。忽然四大相離後，你是何人我是誰？共惟稱呼，秀鐘谷水，聲過楚雲。玉交枝堅一片心，錦纏道餘二十載。遠成《如夢令》，休憶《少年游》。哭相思兩手托空，竟難忘一筆勾斷。且道如何是一筆勾斷，《孝順歌》終無孝順，《逍遙樂》永遠逍遙。

反映了一代名伎的業績以及藝術上的執著。又一雜劇演員順時秀，本姓郭，原是教坊舊妓，亦以歌喉和舞技傳名。張昱《輦下曲》云：「教坊女樂順時秀，豈獨歌傳天下名。意態由來看不足，揭簾半面已傾城。」高啟亦作歌贊曰：

文皇在御昇平日，上苑宸遊駕頻出。

仗中樂部五千人，能唱新聲誰第一。

燕國佳人號順時，姿容歌舞總能奇。

中官奉旨時宣喚，立馬門前催畫眉。

建章宮裡長生殿，芍藥初開敕張宴。

龍笙奏罷鳳絃停，共聽嬌喉一鶯囀。

過雲妙響發朱唇，不讓開元許永新。

繡陛花驚飄艷雪，文梁風動委風塵。

翰林才子山東李，每逢新詞蒙上喜。

當筵按罷謝天恩，捧觴纏頭蜀都綺。

晚出銀台酒未消，侯家主第強相邀。

寶釵珠袖尊前賞，占斷東風夜復朝。

雜劇源於歌舞，舞蹈是元雜劇中不可缺少的成份，在劇本中稱「科」，「科」是表演者動作、表情和效果的提式，是規範化或接近程式身段的表演，由各種經過提煉和美化的姿態動作所組成。「科」與「介」同義，又稱「科汎」、「科泛」。常用的名目甚多，如「笑科」、「哭科」、「別科」、「拜科」、「行科」、「跪科」、「打科」、「舞科」、「上馬科」、「下馬科」、「對鏡科」、「馬踐科」、「跳江科」、「理琴科」、「飲酒

科」、「排衙科」、「抱出科」、「調陣子科」等等。劇本中這類用詞極其簡略，而演出中卻具有豐富的內涵，能產生強烈的舞台效果，並因演員和導演的理解和再創作表現出不同的風格和情趣。

「科」的諸內容，皆是約定成俗的術語，賦於特定的意義，具有相對的穩定性，漸漸形式虛擬和固定的舞蹈動作，哭科以袖掩面，拜科揮袖舞袖，排衙科響鼓走隊分排喊堂威。調陣子科、打陣子科、擺陣子科等，是帶武術技巧的舞蹈表演，有的通過觔斗、格鬥表現戰爭的激烈，有的運用繁複的穿梭，變換隊形，顯示戰爭的宏偉場面。而舞科常常是一段純粹舞蹈表演，其意義，或與劇情結合，或爲刻伐人物形象，也有的僅僅是爲了烘托舞台氣氛或顯示演員的技藝，博觀衆一樂。

元雜劇中間雜保存著許多精彩的舞蹈片段。元人朱凱《劉玄德醉走黃鶴樓》，寫三國時，周瑜請劉備赴宴，席間暗伏刀兵，欲劫持劉備以奪取荊州，不料，卻被諸葛亮事先算定，以「彼驕必褻，彼醉必逃」八個字的錦囊妙計，使劉備轉危爲安。此劇本是表現孔明足智多謀，破周瑜設碧蓮會的歷史傳說故事，而雜劇的第二折，當關平奉諸葛孔明之命，以送寒衣爲由，到黃鶴樓給劉備傳送機宜時，在路途中，藉問路的機會，卻插入一段「社火」舞蹈，此舞與劇情無關，邊說唱邊舞蹈甚是熱鬧。劇中寫道：

【正　末】：伴故兒道，我恰才打那東莊里過來，看了幾般兒社火，我也都學他的來了也。

【禾旦云】：伴哥兒，我打從東莊里過來，看了幾般兒社火，吹的吹，舞的舞，擂的擂，不是我聰明，我一般都記得來了也。

【禾旦云】：伴哥哥兒，我不曾看見，你試學一遍者。

【正末云】：試聽我說一遍者（唱）〔叨叨令〕那禿二姑在井口上，將轆轤兒氣笛曲律的攪。

【禾旦云】：瞎伴姐在麥場上，將確兒搗也搗的。

【正末唱】：瞎伴姐在麥場上，將那碓白兒念並各邦的搗。

【禾旦云】：那小廝們手拿著鞭子，哨也哨的。

【正末唱】：小廝兒他手拿著鞭杆子，他嘶嘶颼颼的哨。

【禾旦云】：那牧童便倒騎著一個水牛，倒也叫的。

【正末唱】：牧童倒騎著水牛，呀呀的叫。

【禾旦云】：俺莊家好快活也。

【正末唱】：一弄兒快活也么哥，一弄兒快活也么哥。

【禾旦云】：俺莊家五谷收成了，甚是安樂。

【正末唱】：正遇著風調雨順民安樂。

白樸《康明皇秋夜梧桐雨》是一齣頗負盛名的雜劇，一本四折一楔，寫唐明皇與楊貴妃相戀之事，主要情節有貴妃受寵、安祿山叛亂、馬嵬埋玉、明皇思念貴妃等情節，劇中穿插若干段精妙的舞蹈。

在楔子中，當安祿山被赦免後，即席跳了一場快速的《胡旋舞》。

【正末云】：……放了他者。【做放科】

【安祿山起謝云】：謝主公不殺之恩。【做跳舞科】

【正末云】：這是什麼？

【安祿山云】：這是胡旋舞。

【旦　云】：陛下，這人又矬矮，又會舞旋，留著解悶倒好。

【高力士云】：陛下，酒進三爵，請娘娘登盤演一回《霓裳羽衣》。

【正末云】：依卿奏者。

【正旦作舞】【眾樂攛掇科】。

梧桐雨第二折中，則有扮貴妃的正旦所作的《霓裳羽衣舞》。

貴妃跳舞時，扮明皇者唱《快活三》、《鮑老兒》、《古鮑老》等曲，舞蹈在曲聲中進行，直到《紅芍藥》中段才停止，可見舞蹈表演的分量之重。而《紅芍藥》唱詞中，對其舞容作了美妙的形容，詞云：

腰鼓聲乾，羅襪弓彎，玉佩丁冬響珊珊。即漸里舞罷雲鬟，施呈你蜂腰細，燕體翻，作兩袖香風拂散。

賈仲明《鐵拐李度金童玉女》中，有三大段舞蹈表演。

【金母云】：你兩個思凡塵世，托生女真地面，配為夫婦，女直（真）家多會歌舞，你兩個帶舞帶唱，我試看咱。

【正末同旦舞科】。

【鐵拐云】：金安壽、嬌蘭，你二人跟我出家，長生不滅。

【正末云】：休胡說，看了我這等受用快活，如何肯跟你出家，去吃菜根也。著我那歌兒舞女

【扮歌兒引細樂上舞科】。

【金母云】：金童玉女，你離瑤池多時，你則知你女真家會歌舞，可著俺八仙舞一會你看。

【八仙上歌舞科】。

上述的表演，第一段是正末和旦的女真族雙人舞，元代承繼金代，女真歌舞在社會上廣爲流傳，故賈仲明將其引入雜劇中。第二段是歌兒舞女的群舞，顯示出富家的豪華享樂氣派。第三段是由八仙表演的仙家舞蹈。這些舞蹈皆游離於劇情之外，起到觀賞調節氣氛的作用。

元雜劇中包含的舞蹈甚多，如范康《陳季卿悟道竹葉舟》中，有《八仙隊子舞》；馬致遠《破幽夢孤燕漢宮秋》中，當番使擁旦上，跳的是喧鬧的「胡舞」；孔文卿《地藏王證車窗事犯》中，表演《地藏王隊子舞》；武漢臣《包侍制智賺生金閣》中有大段的社火隊舞；《莊周夢》裡有《蝴蝶仙子舞》；《花間四友東坡夢》中，四友姐妹跳的是舒情的舞蹈；關漢卿《關大王單刀會》中，周倉的舞蹈則充滿陽剛之氣；而《包龍圖智勘後庭花》中，李順說：「我來到後巷裡，舞一回咱」〔做舞科〕，其表演是深一腳淺一腳，歪歪斜斜的一段醉舞。《杜牧之詩酒楊州夢》，咱在筵席上由名妓張好好表演的則是一段送酒歌舞，劇文云：

【張太守云】：學士，自古道筵前無樂，不成歡樂。今舍下有一女，年方一十三歲，名曰好好，善能歌舞，著他出來歌舞一回，與學士送酒咱。

【正末云】：深蒙厚意，感謝，感謝。

【張太守云】：好好，你歌舞一回扶持相公咱。

【旦歌舞科】。

元雜劇每本演完後，往往在散場之前，要附加一段表演，俗稱「打散」，打散的內容有用調隊子者，有用歌舞者，最常見的是以舞鷓鴣打散。舞鷓鴣原是女真族民俗歌舞，金元時期盛行。宴請之時，亦多用之侑酒助興。元人楊宏道《小享樂》說：「其曲有四換頭，每一換則休息片時，其舞則主人賓客自爲之，而諸妓爲伴舞之人。」這是一種動作自由，氣氛熱烈的舞蹈，史書載當時的雜劇名演員魏道道最擅長此舞。用於戲場作爲送觀眾出場的表演，既作爲禮節烘托餘興，又可起到維持散場秩序的作用。

第十七章 明代之舞蹈

明太祖朱元璋，在驅逐蒙元，消滅各地割據勢力後，於公元一千三百六十八年即皇帝位，建都金陵。一四二一年，明成祖遷都北京，傳十六帝，延至朱由檢，戰亂四起，李自成入京，崇禎於景山老槐樹下自盡，繼而清兵進關，明亡，共經歷二百七十七年。

明代是漢人恢復一統天下的朝廷，初年，鑒於「天下初定，百姓財力俱困」，休養生息，經濟有所發展，但爲鞏固皇權，積極削弱諸王勢力，廢除丞相和「三省」制度，大興胡黨、藍黨，大興文字獄，大肆殺戮功臣。同時，提倡程、朱理學，實行以八股取士制度，開設「文華堂」，編纂「永樂大典」，掀起復古擬古之風，並多次頒佈詔令禁止街頭歌舞雜技的表演，從而使一展活躍的歌舞、劇場，呈現出沉靜黯淡的局面，直到弘治、正德年間，始有所改變。

明人對表演藝術的愛好，逐漸轉到綜合性的戲曲方面，在衆多的娛樂場合，舞蹈已落到點綴和附屬的地位。在北雜劇衰落之後，明傳奇繼南曲而興，崑山魏良輔復就傳奇製新曲律新調而成爲崑曲。崑曲實爲歌舞劇，它匯合了南北曲的優點，成爲一種優美動聽的樂曲，與舞蹈相結合，以歌劇之形式表演戲劇性的故事，故深爲社會大衆所接受。舞蹈從歷

代之創造、發展、演變，在宋詞、元曲中，仍為獨立表演故事，至明崑曲中，則充分的熔戲與曲於一爐，以演人生百態之悲、歡、離、合，與愛情之纏綿或神鬼等故事。

明代官廷中，亦很少見到純粹舞蹈表演的記載，民間的歌舞在開禁後，則遠比元代昌盛，當時工商業繁榮，流民大量進入城市，佛、道、儒和巫覡活動普遍，歌舞戲曲的表演有著充足的人材和市場，印刷刻書行業的發達，更為小說、戲曲、舞蹈的傳播，創造了有利條件。如《三國演義》、《水滸傳》等書相繼問世，書中的人物、故事，皆成為各地舞隊、戲曲和說唱雜藝的重要題材。

明代的雅樂，舞種較少，但仍承襲歷朝體制，其禮儀、服制、聲容、器數等都較完備，而擬古舞譜的編製，雖沒有得到廣泛推行，卻為後世留下了珍貴的舞蹈資料。

第一節　遵循古制的祭祀舞蹈

明代恢復漢族的統治，尊崇儒術，對傳統的雅樂極為重視，太祖朱元璋，初克金陵，即置典樂官和太常寺，設卿、少卿、丞、典簿、協律郎、博士、贊禮郎等職，管理禮儀樂舞之事，又立神樂觀，掌樂舞以備大祀天地神祇及宗廟社稷之祭。朝廷廣征雅樂人材，請出「以黃冠隱吳山」的元末音樂家冷謙為協律郎，令協樂章聲譜，制作樂器樂曲，「取靈壁石以製磬，採湖州桐梓以製琴瑟。」鐘為金樂之道，「其聲一宣，大者聞十里，小者亦及里之餘。」明代的製鐘技術，集先秦、隋唐、宋元之大成，集樂器、禮器、法器於一

身，真正達到「正聲緩，下聲肆，陂聲散，險聲斂，弇聲郁，薄聲甄，厚聲石」的境界。

明代遵循古制，郊社宗廟祭祀用佾舞。初期的樂舞生，皆選集道童，改制後，樂生仍用道童，舞生則選軍民中俊秀子弟充任。明成祖遷都，有三百名樂舞生隨駕進京，永樂十八年，在天壇齋宮之西，與建大祀殿的同時，建成神樂觀，用作樂舞生執事生平日研習的場所。嘉靖年間，樂舞生總人數達到二千二百名。太常寺承張鶚，更定廟享樂音，復定黃鍾律，先後有陶凱、樂詔鳳、李文察、夏言等知音者參加研究釐定，於是，明代的雅樂，集歷代之舊，凡聲容的次第，器數的繁緟，非不燦然俱備。然因掌故闊略，所用的樂舞，雅俗雜陳，簡單粗陋，新創者爲數更少。

郊社宗廟的二舞，文舞名《文德之舞》，武舞名《武功之舞》。文舞生六十二人，引舞二人，其服飾，先爲唐帽，紫大袍袖、革帶、皀韡，後改用幞頭、緋紫袍，各執羽籥。舞師二人，幞頭、紫羅袍、荔枝帶。樂生，緋袍、展腳，幞頭。

武舞生六十二人，引舞二人，唐帽、絳大袖袍、革帶、皀韡，各執干戚。舞師二人，幞頭、紅羅袍、荔枝帶，皀韡，執節以引之。協律郎，幞頭、紫羅袍、荔枝帶，皀韡，展腳，幞頭。

明代每歲的祭祀繁多，凡大祀十三，祭天地祖先等；中祀二十五，有風、雲、雷、雨、岳鎭、海濱、山川等，主要的小祀有八，如司戶、司灶、司井等。大祀和部分中祀用樂舞，其中，略舉如下：

《圓丘祭天樂舞》。明永樂十八年於北京建天壇，作爲祭天場所，初稱「天地壇」，取「天圓地刀」之意，外壇牆呈圓弧形，南牆與東、西牆直角相交，南壇是圓丘，北壇是

方丘。嘉靖年間，另建地壇，天壇始專事祭天。嘉靖九年建成的圓丘壇，高一丈六，分三層，直徑為四十五丈，三層台面每層九環，每環舖有九和九的倍數的扇形石板，九是中國古代最尊貴的數字，三百七十八個九，共三千四百零二塊石板，象徵九重天。大典之時，壇上設七組神位，上層正面主位是皇天上帝的神幄，神位前擺列供品，正面台階下東西兩側陳設編鐘、編磬等十六種，六十餘件樂器。

日出前，齋宮鳴鐘，皇帝起駕，至圓丘壇，鐘止，鼓樂齊鳴，祭典正式開始，先後分迎帝神、奠玉帛、進俎、初獻、亞獻、終獻、撤饌、送帝神、望燎等九項儀程，每項儀程皆有不同的樂章。迎神奏《中和之曲》；奠玉帛奏《肅和之曲》；奉牲奏《凝和之曲》。

行初獻禮，奏《壽和之曲》、《武功之舞》，詞云：眇眇微躬，何敢請予九重，以煩帝聰。帝心矜憐，有感而通。既俯臨於幾筵，神繽紛而景從。臣雖愚蒙，鼓舞歡容，乃子孫之親祖宗。酌請酒兮在鍾，仰至德兮元功。

行亞獻禮，奏《豫和之曲》、《文德之舞》，詞云：荷天之寵，睦駐紫壇。中情彌喜，臣庶均懽。趨蹌奉承，我心則寬。再獻御前，式燕且安。

行終獻禮，奏《熙和之曲》、《文德之舞》，詞云：小子於茲，惟父天之恩，惟持天之茲。內外殷勤，何以將之，奠有芳齊，設有明粢，喜極而抃，奉神燕娭。雖止三獻，情悠長兮遠而。

徹豆奏《雍和之曲》；送神奏《安和之曲》；望燎奏《時和之曲》。

《祀社稷樂舞》。「社」、「稷」是兩位神祇，社神管土地，名「句龍」，又尊稱

「后土」，稷神管穀物，名「棄」。又尊稱「后稷」現在的社稷壇建於明永樂十九年，壇呈四方形，分上下兩層，壇面分五區，周圍分四區，中心一區為圓形，舖以不同顏色的泥土，中區為黃色，寓意皇帝的住地，東區為青色，南區為赤色，西區為白色，北區為黑色，象徵普天之王土。

洪武元年，太祖親祀太社，帝服皮弁服，通天冠、絳紗袍，行三獻禮。之後以仁祖配祭，升為大祀，洪武十一年，制新儀規，迎神、飲福、送神行十二拜禮。初獻奏《壽和之曲》、《武功之舞》，詞云：氤氤氳氳合兮物送蒙，民之立命兮荷陰功。予將玉帛兮獻微衷，初酌醴兮民福洪。亞獻奏《豫和之曲》、《文德之舞》，詞云：予合樂兮再捧觴，願神昭格兮軍民康。恩必穆穆兮靈洋洋，感恩厚兮拜祥光。終獻奏《豫和之曲》、《文德之舞》，詞云：千羽飛旋兮酒之行，香煙繚繞兮雲旌幢。予今稽首兮忻日煌，神龍悅兮靈彩彰。

《太廟樂舞》。太廟是供奉皇帝的祖先靈位的場所，永樂十八年，按照「左祖右社」之規，建太廟於皇城之左，每逢皇帝登基、親政、監國、攝政、大婚、上尊號、徽號、萬壽、册立、凱旋、獻俘、奉安梓宮，以及每年四孟、歲末大祫等重大日子，都要到太廟告祭。祭拜儀式甚為隆重，皇帝出宮，午門擊鼓；還宮，午門鳴鐘。太廟前殿設樂，內外幢傘密布，旌旗招展，初獻奏《壽和之曲》，舞生作《武功之舞》；亞獻奏《豫和之曲》，舞《文德之舞》；終獻奏《熙和之曲》、《文德之舞》。各室的樂舞大抵相同，唯歌辭有所差異。

《祭歷代帝王樂舞》。明代對歷代帝位亦設廟祭祀，洪武七年，初獻奏《保和之曲》、《武功之舞》，詞云：酒行兮爵盈，喜氣兮雍雍。重荷蒙兮，載瞻載崇。群臣兮躍從，願睹穆穆兮聖容。亞獻奏《中和之曲》、《文德之舞》，詞云：酒酌兮禮明，諸帝熙和兮悅精，百戰奔走兮滿庭。陳籩豆兮數重，亞獻兮願成。終獻奏《蕭和之曲》、《文德之舞》，詞云：獻酒兮至終，早整雲彎兮將旋宮。予心眷戀兮神聖，欲攀留兮無從。躡雲衢兮緩行，得遙瞻兮達九重。

《祭孔樂舞》。孔子是我國的先師先聖，歷代皆受到尊崇。魯哀公時，即建立仲尼廟，漢高祖以太牢祀孔子，漢武帝獨尊儒術，孔子升到至尊地位，平帝進諡孔子為褒成宣尼公，唐太宗詔令全國普建孔廟，尊孔為先聖、宣父。貞光二十一年，由皇太子釋奠，初獻，國子祭酒亞獻，光州刺史攝司業終獻。又追諡為文宣王，用太牢犧牲，舞亦用六佾，並首次譜七言歌詞，增強了祭祀樂舞的可詠性和動律感。宋代立文宣王廟，太祖親撰《先聖贊》，宋眞宗進尊孔子為至聖文宣王，神宗更加諡為大成至聖文宣王。元代為籠絡漢人，除保護曲阜孔廟，重用衍聖公外，襲歷代舊典，於北京建宣聖廟，至順二年，孔廟四隅建角樓，享宮城規制。

明代對孔子極為尊崇，永樂九年，大規模修繕孔廟。明初定制，每年仲春和仲秋第一個丁日，帝焚香，遣官祀於太學，丞相行初獻禮，翰林學士亞獻，國子監祭酒終獻，皇帝亦親詣釋奠。

洪武年間，定釋奠孔子樂章，禮部議選京民之秀者，充任樂舞生，太祖認為不妥，詔

日：「樂舞乃學者事，況釋奠所以崇師。宜擇國子生及公卿子弟在學者，豫敎習之。其釋奠先師樂章，命尚書兼學士承旨詹同，侍講學士樂詔鳳定正之。」於是，樂舞生的人選，改由貴族子弟和學子中優秀者擔任。計樂生六十人，舞生四十八人，引舞二人，凡一百一十人。舞六行，行八人。亦有用三十六人者，分六行，行六人。明憲宗朱見深之時，祭孔改用天子之制，樂舞增至八佾。至世宗年間，鑒於孔子生前一貫反對諧禮，用帝王之禮實屬不妥，於是，祀孔樂舞復改為六佾。

祭孔樂舞儀規，在大明會典中記載頗詳，有曲譜、詞頌、服制、儀禮等內容。其中記有「立之容」、「舞之容」、「首之容」、「身之容」、「手之容」、「步之容」、「足之容」、「腰之容」等三十九種舞節。舞蹈遵循禮儀的要求，按照歌詩中每字的含義，用手中的舞具，分別作執、舉、衡、落、呈、開、合、並、垂、交等動作，配合形體的授、受、辭、讓、揖、拜、跪、垂手、轉身、頓首等姿勢，展現出體現深刻哲理的舞容。

孔廟大成殿八佾舞的歌詩云：

自生民來，誰底其盛。惟王神明，度越前聖。
粢帛具成，禮容斯稱。奕豯非馨，惟神之聽。
大哉聖王，實天生德。作樂以崇，時祀無斁。
清酤惟馨，嘉牲孔碩。薦羞神明，庶幾昭格。
酌彼金罍，惟清且旨。登獻惟三，於嘻成禮。

大成殿舞譜有八十圖式，茲附錄於後，以供參考。

《大雲樂舞》。明世宗嘉靖年間，行大雲禮，禮部尚書夏言等奏曰：「古者大雲之禮，命大樂正習盛樂，舞皇舞。請於三獻禮成之後，九奏樂止之時，樂奏《雲門》之舞。仍命儒臣括雲漢詩詞，制《雲門》曲，使文、武舞生並舞而合歌之。」世宗從其議，於是作雲門舞。《雲門舞》原為黃帝樂舞，周代用以祀天神，取雲出天氣，雨出地氣之意。明代大雲禮所用之樂，並非古代舊樂，而是明人擬古之作。《大雲樂舞》，用文、武舞童一百二十人，青衣執扇，增鼓吹數番，曲凡九成，繞壇歌《雲門》之曲而舞。嘉靖十一年零祀，樂奏九成後，奏《雲門之樂》，樂舞童且歌且舞。詞云：

景龍精兮時見，測鶉緯兮霄懸。

肆廣樂兮鏗鈞，列皇舞兮蹁躚。

祈方社兮不莫，薦圭璧兮孔虔。

需密雲兮六漠，需甘澍兮九元。

慰我農兮既渥，錫明昭兮有年。

《回鸞樂舞》，每逢帝王祭祀郊廟後還宮，皆有文武百官簇擁，羽林軍步軍護衛森嚴，車、傘、燈、扇等儀仗物極盡奢華。更有衆多的樂舞生，以歌舞前導，歌功頌德。洪武七年，翰林院進回鸞樂歌，太祖看後，訓導說：「古人詩歌樂曲，皆寓諷諫之意。後世

樂章，惟聞頌美，無復古意矣。常聞諷諫，使人惕然有警，若頌美之詞，使人聞之意怠而自恃。自恃者曰驕，自警者曰強。朕意如此，卿等撰述，毋有所避。」於是大開言論，命樂詔鳳撰樂章，以致敬愼除戒之意，儒臣所撰，亦爲規諫之辭，回鸞樂舞的風格爲之一新。禮部更圖其制以上，太祖則令太常樂工肄習之。《回鸞歌》凡三十九章，有《神降祥》、《神貺》、《酣酒》、《色荒》、《禽獸》等曲，舞分八隊，隊皆八人。

《大饗樂舞》。明嘉靖十一年，完備樂制，大饗行初獻之禮，奏《壽和之曲》，舞

《武功之舞》。詞云：

　　瞻元造兮懷鴻禎，曷以酬之心忡忡。

　　金風動兮玉宇澄，初獻籩兮交聖靈。

亞獻奏《豫和之曲》，舞《文德之舞》，詞云：

　　再捧觴兮莫揮，臣心惟帝欣懌兮生民是任。

　　帝眷我兮居歆，紛繁會兮五音。

終獻奏《熙和之曲》、《文德之舞》，詞云：

綏萬邦兮屢豐年，眇眇予躬兮實荷昊天。
酒三獻兮心益虔，帝命參與兮勿遽旋。

第二節　偏重禮儀的宴樂舞蹈

明代的宴樂，一改元朝用女樂之風，演員多以男性充任，正式場合的舞蹈表演，重禮儀而輕娛樂。初期的宴樂機構，在禮部下設教坊司，掌宴會樂舞，置大使和副使管理，並有和聲郎（後改為奉鑾）一人，左右詔舞各一人，左右司樂各一人等協助。洪武三年，禮部尚書陶凱請進膳舉樂，太祖力戒元末淫靡之風，訓導說：「古之帝王，德隆治洽，熙然太和，日舉一樂，似未為過。今天下雖定，人民未蘇，將士尚在暴露。朕霄旰憂勤之不暇，何可自為逸樂哉，」於是，罷膳舉樂。又定朝會宴饗之制。

聖節、正旦、冬季等大朝賀，和聲郎陳樂於丹墀拜位之南，北向。駕出仗動，和聲郎舉麾奏《飛龍引》之曲。樂作，陞座，樂止，偃麾。百官拜，奏《風雲會》之曲，致詞畢，樂止。丞相上殿致詞，奏《慶皇都》之曲，致詞畢，樂止。百官又拜，奏《喜昇平》之曲，拜畢，樂止。凡五拜，每拜皆為拜舞。

用於宴饗的文、武二舞，與郊廟祭儀比較，簡陋得多，二舞士總名額僅六十四人，其中：武舞士三十二人，皆冠黃金束髮冠，紫羅纓，青羅生色畫舞鶴花樣窄衫，白生色絹襯衫，錦領。紅羅銷金大袖罩袍，紅羅銷金裙，皂生色畫花緣襈，白羅銷金汗袴，藍青羅簡

金緣，紅絹擁頂，紅結子，紅絹束腰，塗金束帶，金絲大條，錦臂韝，皂皮綠雲頭靴，左

干右戚，分四行，行八人，舞作發揚蹈厲，作擊刺之狀。舞師二人，冠黃金束髮冠，紫絲

纓，青羅大袖衫，白羅襯衫，錦領，塗金束帶，綠雲頭皂靴，執旌以引之。

文舞士三十二人，皆冠皇光描金方山冠，絲青纓，衣素紅羅中袖衫，紅生絹襯衫，錦

領，紅羅擁頂，紅結子，塗金束帶，白絹大口袴，白絹襪，茶褐鞋。左籥右翟，隊分四

行，行八人。舞作進退舒徐揖讓升降之狀。舞師二人，冠黑漆描金方山冠，青纓，青羅大

袖衫，紅生絹襯衫，錦領，塗金束帶，白絹大口袴，白絹襪，茶褐鞋。執翱以引之。

文、武二舞用樂工二十一人，戴曲腳幞頭，衣紅羅生色畫衣大袖衫，塗金束帶，紅絹

擁頂，紅結子，皂皮靴。永樂十八年，新製樂制，宴樂舞士增至各六十四人，恢復八佾之

制。

用於宴饗的四夷之舞，舞士為十六人，舞分四行，行四人，作拜跪朝謁喜躍俯狀之

狀。其中：東夷舞，四人，椎髻，於後繫紅銷金頭繩，紅羅銷金抹額，中綴塗金博山，兩

旁綴塗金中環，明金耳環。青羅生色畫衣大袖衫，紅生色領袖，紅羅銷金裙緣。紅生絹襯

衫，錦領。塗金束帶，烏皮鞋。

西戎舞，四人，間巴錦纏頭，金耳環，紵絲細摺襖子，大紅羅生色雲肩，綠生色緣。

藍青羅銷金汗袴，紅銷金緣。系腰合缽，十字泥金數珠，五色銷金羅香囊，紅絹擁頂，紅

結子，赤皮靴。

南蠻舞，四人，綰朝天髻，繫紅羅生色銀錠兒，紅銷金珠抹額，明金耳環，紅織錦短

襖子，綠織金細摺短裙，絨錦袴子，間道紵絲手巾，泥金頂牌，金珠纓絡，綴小金鈴兒。

錦行纏，泥金獅蠻帶，綠銷金擁頂，紅結子，赤皮鞋。

北狄舞，四人，戴單于冠，貂鼠皮簪兒，雙垂髻，紅銷金頭繩，紅羅銷金抹額，諸色

紅摺襖子，藍青生色雲肩，紅結子，紅銷金汗袴，繫腰合缽，皂皮鞋。

四夷舞師二人。戴白卷簷氈帽，塗金帽頂，一撒紅纓，紫羅帽襻，紅綠錦繡襖子，白

銷金汗袴，藍青銷金緣，塗金束帶，綠擁頂，紅結子，赤皮靴。執幢以引之。

四夷樂工十六人，戴蓮花帽，衣諸色紅摺襖子，白銷金汗袴，紅銷金緣，紅綠絹束

腰，紅羅擁頂，紅結子，花靴。

明代製宴饗《九重樂章》，亦為禮儀性近雅正者，明太祖強調：「禮以尊

敬，樂以宣和，不敬不和，何以為治元？元時，古樂俱廢，惟淫詞艷曲，更倡迭和，甚者

以古帝王祀典神祇，飾為舞隊，詣戲殿庭，殊非所以導中和，崇治體也。今所製樂，頗協

音律，有和平廣大之意。自令一切誼嬈淫蕩之樂，悉屏去之。」於是明代的宴樂走向規範

而少變化。其演出場面：和聲郎四人，二人執麾立樂工前之兩旁，二人押樂立樂工後之兩

旁。殿上陳設畢，和聲郎執麾由兩階升立於御酒案之左右，二人引歌工、樂工由兩階升立

於丹陛上之兩旁。東西向。舞師二人，執旌引武舞士立於西階下之南。又二人執翿，引文

舞士立於東階下之南。又二人執幢，引四夷舞士立於武舞之西南，俱北向。引大樂二人，

執戲竹，引大樂工陳列於丹陛之西。文、武二舞樂工，列於丹陛之東，四夷舞樂工列於四

夷舞士的北首，俱北向。

駕將出，仗動，大樂作，升座，樂止。接著進爵。每爵，和聲郎舉麾唱奏曲，引樂二人，引歌工樂工詣酒案前，北面重新立定，奏畢，偃麾，押樂引衆工退。凡九次，儀式同而曲不同，前三奏和緩，中四奏壯烈，後三奏舒長。

第一奏《起臨濠》之曲，一名《飛龍引》，醉花陰調；

第二奏《開太平》之曲，一名《風雲會》，唐多令調；

第三奏《安建業》之曲，一名《慶皇都》，蝶戀花調；

第四奏《削群雄》之曲，一名《喜昇平》，秦樓月調；

第五奏《平幽都》之曲，一名《賀聖朝》，鷓鴣天調；

第六奏《撫四夷》之曲，一名《龍池宴》，人月圓調；

第七奏《定封賞》之曲，一名《九重觀》，柳梢青調；

第八奏《大一統》之曲，一名《鳳凰吟》，太常引調；

第九奏《宋承平》之曲，一名《萬年春》，百字令調；

進饌，和聲郎舉麾，唱，大樂作，食畢，樂止，偃麾。凡九奏，儀式同，畢，駕興，大樂作，入宮，樂止。和聲郎執麾引衆工人次退。進饌中：

第一奏《飛龍引》之樂；

第二奏《風雲會》之樂；

第三奏《慶皇都》之樂；

第四奏《喜昇平》之樂；舞《平定天下》之舞，舞曲名《海清宇》，爲武舞。詞云：

拔劍起淮土，策馬定寰宇。王氣開天統，寶歷慶乾符。

武略文謀，龍虎風雲創業初。將軍星繞弁，勇士月彎弧。

選士平南楚，結陣下東吳。跨蜀驅胡，萬里山河壯帝居。

第五奏《賀聖朝》之樂；

第六奏《龍池宴》之樂，舞《撫安四夷》之舞。舞曲有四：

(一)《小將軍》，詞云：

東虜、西戎、北狄、南蠻，手高擎，寶貝盤。

大明君，定宇寰。聖恩寬，掌江山。

(二)《殿前歡》，詞云：

玉雲宮闕連霄漢，金光明照眼。玉溝金水聲潺潺，兆頻觀，趨蹌看，儀鑒嚴肅百千般，威人

心膽寒。

(三)《慶新年》，詞云：

虎豹關，文武班。五絲間，慶雲朝霞燦。黃金殿喜氣增。丹墀內，仰聖顏。翠繞紅圍錦繡班。高欄十二欄，笙簫趁紫壇。仙音韻，瑤篆按。拜舞齊歌謠，讚吾皇，萬壽安。

（四）《過門子》，詞云：

定宇寰，定宇寰。掌江山，撫百蠻。謳歌拜舞仰祝讚，萬萬年，帝業安。

第七奏《九重歡》之樂；

第八奏《鳳凰吟》之樂，舞《車書會同》之舞，舞曲名《泰階平》，為文舞，詞云：

乾坤清寧，治功告成。武定禍亂，文致太平。郊則致其亂，廟則盡其誠。卿雲在天甘露零，風雨時若百穀登。禮樂雍和，政刑肅清，諸祠既立，封建乃行。讒佞屏，四海賢俊立朝廷。玉帛鐘鼓陳兩楹，君臣賡歌揚頌聲。

第九奏《萬年春》之樂。

洪武四年，採用尚書詹同、陶凱、冷謙等人制作的宴樂九奏樂章。一曰《本太初》，用《朝天子》之曲；二曰《仰大明》，用《歸朝歡》之曲；三曰《民初生》，用《沽美酒》、《太平令》之曲；四曰《物品亨》，用《醉太平》之曲；五曲《御六龍》，用《清

江引》、《碧玉簫》之曲；六日《泰階平》，用《十二月》之曲；七日《君德成》，用《十二月》、《堯民風》之曲；八日《聖道行》，用《金殿萬年歡》之曲；《得勝令》之曲；九日《樂清宇》，用《普天樂》、《沽美酒》、《太平令》之曲。

洪武十五年，又製新的九奏樂章。其中的舞蹈由原來第四、第六、第八奏，改為在二、三、四奏中表演，曲目也有所不同。即一奏《炎精開運》之曲；二奏《皇風》之曲，舞《平定天下》之舞，舞曲名《清海宇》；三奏《天眷皇明》之曲，舞《撫安四夷》之舞，舞曲名《小將軍》、《殿前歡》、《慶新年》、《過門子》；四奏《天道傳》之曲，舞《車書會同》之舞，舞曲名《泰階平》；五奏《振皇綱》之曲；六奏《金陵》之曲；七奏《長揚》之曲；八奏《芳醴之曲》；九奏《駕六龍》之曲。

明室遷都北京後，永樂十八年，更定宴饗九奏樂章。此次增改曾引起不同的爭議，《明志》即說它顯得「膚淺下俚」。但和舊樂比較，內容較豐富，場面更壯觀，並增入一些舞蹈節目。

大宴初奏《上萬壽》之曲，舞《平定天下之舞》，舞曲有《四邊靜》，詞云：

咸伏千邦，四夷來賓納表章。顯禎祥，承乾象，皇基永昌，萬載山河壯。

又有舞曲《副地風》，詞云：

聖主過堯舜禹湯，立五常三綱。八蠻進貢朝今上，頓首誠惶。朝中宰相，燮理陰陽。五穀收成，萬民歡暢。賀吾皇，齊讚揚，萬國來降。

二奏仰天恩之曲，黃童白叟鼓腹謳歌承應，曲曰《豆葉黃》，作《四夷舞》，舞曲有五，

其一《小將軍》，詞云：

順天心，聖德誠，化番邦，盡朝京。

四夷歸服，舞於龍庭，貢皇明，寶貝擎。

其二《殿前歡》，詞云：

四夷率土歸王命，都來仰大明，萬邦千國皆歸正，現帝庭，朝仁聖。天階班列眾公卿，齊聲歌太

平。

其三《慶豐年》，詞云：

和氣增，鶯鳳鳴，紫墀生。祥雲朝霞映，金爐香味馨。列丹霧，御駕盈。絃管蕭韶五音應，龍笛

間鳳笙。

其四《渤海令》，詞云：

金杯中，酒滿盛。御案前，列群英。君德成，皇圖慶，嵩呼萬歲聲。

其五《過門子》，詞云：

聖主興，聖主興。顯威靈，蠻夷靜。至仁至德至聖明，萬萬年，帝業成。

三奏《感地德》之曲，舞《車書會同》之舞，舞曲有二。其一《新水令》，詞云：

錦衣花帽設丹墀，俱公服百司同會。麟至舞，鳳來儀，文武班齊，朝賀聖明帝。

其二《水仙子》，詞云：

八方四面錦華夷。天下蒼生仰聖德，風調雨順昇平世。遍乾坤，皆讚禮。托君恩，民樂雍熙。萬

萬年，皇基堅固。萬萬載，江山定體。萬萬歲，洪福天齊。

四奏《民樂生》之曲，舞《表正萬邦》之舞，舞曲有六。

其一《慶太平》，詞云：

奸邪濁亂潮綱，構禍難，搧動戈斨。赫怒吾皇，親征灞上，指天戈，敵皆降。

其二《武士歡》，詞云：

白溝戰場，旌旗雲合迷日光，令嚴氣張，三軍踴躍齊奮揚。掃除殘甲如風蕩，凱歌傳四方。仁聖

不殺降，望河南，失檛槍。

其三《滾繡球》，詞云：

肆旅拒，持力強，一心構殃。築滄洲，百尺城隍。騁蠆毒，恣虎狼，孰能禦當？順天心，有德隆

昌，倒戈欲甲齊歸降。撫將生還達故鄉，自此仁聞愈彰。

其四《陣陣贏》，詞云：

不數孫吳兵法良，神謀睿合陰陽。八陣堂堂行天上，虎略龍韜孰敢當，俘囚十萬皆疎放，感荷

仁恩戴上蒼。

其五《得勝回》，詞云：

兩傍四方，展鳥翼風雲雁行。出奇兵，敵難量。士強馬強，遍百里眠旌臥鎗。勝兵回，樂洋洋。

其六《小梁州》，詞云：

敵兵戰敗神魂喪，擁貔直渡長江。開市門，肆不移。宣聖恩，如天曠。綸音頒降，普天下，仰皇

恩。

五奏《感皇恩》之曲，舞《天命有德》之舞，舞曲有二，其一《慶宣和》，詞云：

雨順風調萬物熙，一統華夷。四野嘉禾感和氣，一斡百穗，一斡百穗。

其二《窣磚兒》，詞云：

梯航萬國來丹陛，太平年年永固洪基。正東西南北來朝會，治寰宇，布春暉。四夷咸實聲教美，自古明王在慎德，不須威武服戎狄。祥瑞集，鳳來儀。佳佳萬歲，聖明君，主華夷。

嘉靖年間，重新修定九奏樂章，宴席上又增加新的節目。慶成宴饗，陞殿用《萬歲樂》曲，百官行禮用《朝天子》曲，上護衣、上花用《水龍吟》曲。

一奏《上萬歲》之曲，舞《平定天下》之舞，舞曲有《四邊青年》、《鳳鸞吟》。

二奏《仰天恩》之曲，迎膳、進膳，用《水龍吟》，進湯用《太清歌》、《上清歌》、《開天門》，黃童白叟鼓腹謳歌承應，曲用《御鸞歌》。

三奏《昊德》之曲，舞《撫安四夷》之舞，舞曲有《賀聖朝》、《殿前歡》、《慶豐年》、《新水令》、《太平令》。

四奏《民樂生》之曲，迎膳、進膳用《水龍吟》，進湯用《太清歌》，舞《車書會同》之舞，舞曲有《新水令》、《水仙子》。

五奏《感皇恩》之曲，舞《表正萬邦》之舞，舞曲有《慶太平》、《千秋歲》、《滾繡球》、《殿前歡》、《天下樂》、《醉太平》。

六奏《慶豐年》之曲。

七奏《集禎應》之曲。

八奏《永皇圖》之曲。

九奏《樂太平》之曲。迎膳《水龍吟》，進膳。用《水龍吟》、《太清歌》曲，舞《天命有德舞》，舞曲《萬歲樂》、《賀聖朝》，又舞《纓鞭得勝蠻夷隊舞》，承應曲：其一《醉太平》，詞云：

星華紫殿高，雲氣彤樓遠。九夷重譯梯航到，皇圖光八表。玉宇無塵明月皎，銀河自轉扶桑曉。平平蕩蕩歸王道，百獸舞鳳鳴簫韶。

其二《看花會》，詞云：

普天下，都賴吾皇至聖。看本玉闕頻款，天山已定，四夷效順歸王命。天保，歌群黎百姓

其三《天下樂》，詞云：

九重樂奏萬花開，望龍樓，雲蒸霧靄。仰天工，雍熙帝載，臣民萬載。溥仁恩，遍九垓。

其四《清江引》，詞云：

黃鐘既奏陽和長，德盛天心既。人文日月明，國勢山河壯。衢室民謠頻擊壤。

接著奏致詞曲《清江引》、《千秋歲》。宴畢，百官行禮，奏《朝天子》，帝還宮奏《萬歲樂》，整個儀式結束。

明代的大宴饗，常將中和韶樂、大樂和敎坊樂，編排組合在一起同場演奏，場面隆重宏偉。屆時，設中和韶樂於殿內（其排位見附圖），設大樂於殿外，立三雜隊於殿下。駕興，大樂作，陞座，樂止。文武官入列於殿外，北向拜，大樂作，拜畢，樂止。進御筵，

樂作，進訖，樂止。進花，進訖，樂止。

進第一爵，敎坊司奏《炎精開運》之曲，樂作，內外官拜，樂止，散花，散

訖，樂止。

進第二爵，敎坊司奏《皇風》之曲，樂止，進湯。鼓吹饗節前導至殿外，鼓吹止，殿

上樂作，群臣湯饌成，樂止。武舞入，敎坊司請奏《平定天下之舞》。

第三爵，敎坊司請奏《眷皇明》之曲，進酒如前儀，樂止，敎坊司請奏《撫安四夷》

之舞。

第四爵，奏《天道傳》之曲，進酒、進湯如前儀，樂止，奏《車書會同》之舞。

第五爵，奏《振皇綱》之曲，進酒。進湯如前儀，樂止，奏百戲承應。

第六爵，奏《金陵》之曲，進酒、進湯如前儀，奏《八蠻獻寶》承應。

第七爵，奏《長楊》之曲，進酒如前儀，樂止，奏《採連隊子》承應。

第八爵，奏《芳醴》之曲，進酒、進湯如前儀，樂止，奏《魚躍於淵》丞應。

第九爵，奏《駕六龍》之曲，進酒如前儀。樂止，收爵進湯，進大饍。樂止，《百花

隊舞》承應。宴成，徹案。群臣出席北向拜，樂作，拜畢，樂止。駕興，大

樂作，鳴鞭，百官依次出。

宮廷內的小宴，其氣氛則較爲輕鬆，據《明史》說，太祖進膳時，「皆用樂府小令雜

劇爲娛戲。」成祖朱棣的小宴，有時也用九重樂章，但去掉禮儀性的繁文褥節，節目內容

以百戲爲主。如一奏《本太初之曲》、《朝天子》；二奏《仰大明之曲》、《歸朝歡》，

以百戲承應；三奏《民初生之曲》、《沾美酒》、《太平令》，以百戲承應；四奏《物品亨之曲》、《醉太平》，以百戲承應；五奏《御文龍之曲》、《清江引》、《碧玉簫》，以百戲丞應；六奏《泰階平之曲》、《十二月》，以百戲承應；七奏《君德成之曲》、《十二月》、《堯民歌》，以百戲承應；八奏《聖道行之曲》、《金殿萬年歡》、《得勝令》，以百戲承應；九奏《樂清寧之曲》、《普天樂》、《沾美酒》、《太平令》，以「魚躍於淵」承應。

宴中亦表演一種「過錦戲」。《明宮史·木集》載：「鐘鼓司過錦之戲約有百回，每回十餘人不拘，濃淡相間，雅俗並存，全在結曲有趣，如說笑話之類。」這種既似隊舞，又似雜劇的節目，包括歌舞、說唱、滑稽、雜技、幻術等多項內容，每次演出，靈活安排，多少不等，「各有引旗一對，鑼鼓送上，所裝扮者，備極世間騙局俗態，並鬧門拙奴，俊男及市井商匠刀賴詞訟、雜耍把戲等項。」

現留存的明代《憲宗行樂圖》，圖中有蹬技、鑽圈、魔術、舞旗、舞獅、跑驢等節目的表演，生動展現了憲宗朱見深在小宴中觀看演出的情景。

明代皇室娛樂欣賞的情趣，已從舞蹈、雜技方面，漸漸轉到戲劇上，故史書中，對舞蹈的記載極少。但在後宮奢華的生活中，優美抒情的女子舞蹈，仍然是不可缺少的項目。

明成祖中秋賞月之時，侍宴的翰林解縉，即席作《中秋不見月》詩，其中即有「雲旗盡下飛玄武，青鳥銜書報王母。但期歲歲奉宸游，來看霓裳羽衣舞。」之句，羽衣舞應是由女子表演的舞蹈。

馬世奇《秦淮曲》中提到，明正德年間，宮女中盛行一種類似霓裳羽衣的《白衣舞》，詩云：萬騎南巡正德年，內家前隊鐵連錢。白衣舞罷乘鸞去，應有霓裳曲來傳。

明初，高麗國仍依舊制，歲歲貢美女，至永樂庚寅年方詔止。高麗女善舞，必將給後宮帶入具有特色的女舞。據《明史》載，朱棣有一寵妃，名權妃者，即是高麗女善舞，姿態飄逸若仙，備受寵愛。《古今宮闈秘記》引《見聞錄》之女，容貌美麗，能歌善舞，姿態飄逸若仙，備受寵愛。《古今宮闈秘記》引《見聞錄》說：「永樂中，賢妃權氏、順妃任氏、昭儀李氏、婕妤呂氏、美人崔氏，皆高麗人。權尤穠翠，善吹玉簫。」

明宮中又有回回女子的歌舞，在以「淫樂嬉游」著稱的武宗年代最盛。《武宗實錄》載：「錦衣衛都指揮同知于永，為色目人，進言回女哲潤而瑳燦，大勝中土。時都督呂佐亦色目人，永矯旨索佐家四女善西域舞者，得十二人以進，歌舞達晝夜，顧猶以為不足，乃諷上請召諸侯伯中故色目籍家婦人內，駕言教舞，而擇其美者留之不令出。」

《崇禎宮詞》記述宮中於聖節之時，樂人曾作《西施舞》的表演，詩云：

舞拍西施結束成，當筵為壽玉尊擎。
莫言長袖嬌無力，曾拂蘇台一頓傾。

明宮廷宴樂舞蹈表㈠

平定天下之舞：武舞，象以武功定禍亂。

車書會同之舞：文舞，象以文德致太平。

撫安四夷之舞：象以威德服遠人。

百花隊舞：明初用於大宴饗。

八蠻獻寶隊舞：同上。

採蓮隊子舞：同上。

萬國來朝隊舞：用於慶成大宴。

纓鞭得勝隊舞：同上。

壽星隊舞：用於萬壽聖節大宴。

九夷進寶隊舞：用於萬壽聖節大宴。可能用於或相似於八蠻獻寶隊舞。

讚聖喜隊舞：用於冬至大宴。

百花朝聖隊舞：用於冬至大宴，可能與百花隊舞相同或相似。

百戲蓮花盆隊舞：用於正旦大宴。

勝鼓采蓮隊舞：用於正旦大宴，可能與採蓮隊子舞相近。

表正萬邦舞：永樂年間作，，舞者執干和小鉞斧。

天命有德舞：永樂年間作，舞者執紅漆羽籥和雉雞尾。

百戲中之舞：百戲節目中的舞蹈。

四夷舞蹈：東夷（高麗舞）、西戎（回回舞）、南蠻（琉球舞）、北狄（北番舞）。

明代宮廷宴樂樂器表㈡

丹陛大樂：洪武三年定朝賀所用樂器：簫四、笙四、箜篌四、方響四、頭管四、龍笛四、琵琶四、篥六、杖鼓二十四、大鼓二、板二。

洪正二十年改定：戲竹二、簫十二、笙十二、笛十二、頭管十二、篥八、琵琶八、十絃八、方響二、鼓二、拍板八、杖鼓十二。大宴用戲竹二、簫四、笙四、琵琶六、篥六、箜篌四、方響四、頭管四、龍笛四、杖鼓二十四、大鼓二、板二。

中韶樂：簫十二、笙十二、排簫四、橫笛十二、壎四、篪四、琴十、瑟四、編鐘二、編磬二、應鼓二、柷一、敔一、搏拊二。

命婦朝賀樂：戲竹二、簫十四、笙十四、笛十四、頭管十四、篥十、琵琶八、二十絃八、方響六、鼓五、拍板八、杖鼓十二。

內侑食樂：簫六、笙六、歌工四。

文、武二舞：樂器笙二、橫管二、篥二、杖鼓二、大鼓一、板一。

四夷蹈舞：腰鼓二、琵琶二、胡琴二、箜篌二、頭管二、羌笛二、篥二、水盞一、板一。

明宮廷宴樂月令用曲表

明代宴樂所用之曲有月令之分，按照不同的月份，演奏不同的樂曲，如下表：

明代宮廷宴樂月令用曲表

正月太簇，本宮黃鐘商（大石），用《萬年青》樂。

二月夾鐘，本宮夾鐘宮（中呂），用《玉街行》樂。

三月姑洗，本宮太簇商（大石），用《賀聖朝》樂。

四月仲呂，本宮無射徵（黃鐘正徵），用《喜昇平》樂。

五月蕤賓，本宮姑洗商（中管雙調），用《樂清朝》樂。

六月林鐘，本宮夾鐘角（中管商角），用《慶皇都》樂。

七月夷則，本宮南呂商（中管商角），用《永太平》樂。

八月南呂，本宮南呂商（中管仙呂），用《鳳凰吟》樂。

九月無射，本宮無射宮（黃鐘），用《飛龍引》樂。

十月應鐘，本宮姑洗徵（中呂正徵），用《龍池宴》樂。

十一月黃鐘，本宮夷則角（仙呂角），用《金門樂》樂。

十二月大呂，本宮大呂宮（高宮），用《風雲會》樂。

中和韶樂位置圖

建　鼓	鎛鐘	編　　　　鐘	編　　　　　磬	特　磬
笙　筦	排簫 箎 箎 箎 塤		塤 箎 箎 箎 排簫	筦　笙
笙　筦	笛 笛 笛 笛 笛		笛 笛 笛 笛 笛	芴　笙
笙　筦	簫 簫 簫 簫 簫		簫 簫 簫 簫 簫	芴　笙
笙　筦	瑟　　瑟		瑟　　瑟	筦　笙
笙　筦	琴 琴 琴 琴 琴		琴 琴 琴 琴 琴	筦　笙
搏拊 柷				敔 搏拊
麾				麾

第三節　家宴和地方樂伎的舞蹈

明代崇尙戲曲，飲宴中舞蹈之風日漸衰落，舞蹈的表演除小宴外，多作爲大套戲目中的穿插節目，起渲染烘托鋪墊和調節的作用。明人顧啓元《新曲苑》載：「南都萬歷以前，公侯與縉紳及富家，凡有宴會小集，多用散樂。或三、四人，或多人唱大套北曲。樂器用箏、簫、琵琶、三絃子、拍板。若大宴則用敎坊，大院本，乃北曲大四套，中間錯以撮墊圈、舞觀音、或百丈旗，或跳隊子。後乃變而盡用南曲。歌者只用一小拍板，或用扇子代之，間有用板鼓者，今則吳人益以洞簫及月琴，聲調屢變，益爲淒惋，聽者殆欲墜淚矣。大宴則用南戲。」

在官宦士大夫階級的私第，仍保留蓄養歌姬舞妓的遺風。張岱《陶庵夢憶》說，常熟侍御錢岱宴請賓客，「徹席後，令女樂十六人齊舞，且舞且歌，過夜半方散。」明人毛奇齡說，都督呂佐的家中，有多名善舞的回回樂妓，僅一次就向武宗進獻女舞十二名。王世貞《尙書樂》詩，諷詠當時某尙書家歌舞之盛云，「黃金如山莫�，粲女對對鬘青娥。回鶻小隊桃葉歌，中承奉觴舞迴波。樂哉尙書奈樂何。」崇禎年間，京師的豪門田畹，家中就蓄養著許多樂舞妓，其中陳圓圓和冬兒是妓妓者。

陳圓圓是明末一位很有氣節的女子，「聲，天下之聲；色，甲天下之色。」「出身初經田竇家，侯門歌舞貌如花。」據《陳圓圓傳》說，圓圓在田家備受寵愛，不幸被權勢顯

赫的吳三桂看中，鑒於大富豪石崇前車之鑒，田畹採納陳圓圓的建議，請吳三桂赴宴觀家妓歌舞，「出群姬，調絲竹，皆珠秀。一淡粧者統諸美而先衆者，情艷意嬌。三桂不覺其神移心蕩也。」田畹當場將領舞的陳圓圓送給吳三桂，避免了一場災難。李自成入京後，陳圓圓被迫歸闖王，吳三桂又借清兵之力奪回，到雲南後，陳圓圓於昆明毅然出家，「皈心淨域，晚節克終。」

女子纏腳在明代已成習俗，纖纖小腳阻礙了女舞的發展，故除室內表演和唱曲之類外，廣場歌舞和戲曲表演，多爲男性，女角亦以男伎扮演。《曲中志》記述善燈舞的藝人張小娥，「文儒號也」，可能即是男伎，其舞姿是柔媚輕盈亞賽女子，「有旋盤旋舞，薦間又如天女散花」令人叫絕。長州徐沂家班的王紫稼，亦是著名的男舞伎，吳偉業《王郎曲》贊云：

　　同伴李生柘枝鼓，結束新翻善才舞。
　　鎖骨觀音變現身，反腰貼地蓮花吐。
　　蓮花婀娜不禁風，一斛珠傾宛轉中。
　　…………
　　…………

社會交往中，已不時興以舞相屬，但少數性情豪放才氣橫溢的文人，於酒酣興發之時，情之所至，仍常起而歌舞。劇作家湯顯祖自謙「不能趨舞蹈，聊自展衣冠，」在日常

生活中，常自度曲起舞。他在《寄嘉興樂二丈並懷陸王台太宰》詩中云：

往往催花臨節鼓，自踏新詞教歌舞。

又在《京蔡後小述》中說：

文章好驚俗，曲度自教作。

貪看繡袂舞，貫踏花枝臥。

皆是以舞抒情的寫照。徐渭詩云：

憶昔與君酬酒時，君令我歌君打鼓。

每君一劇生歡樂，不用千金買歌舞。

高啟《主客行》亦有「主人善歌客楚舞，落日黃雲雁聲苦」之句，也是詠主客即興而作的歌舞表演。

樂妓制度到明代已趨商業化。太祖年間設官伎館「富樂院」，並委派善於音律的王迪管理。當時，教坊要收樂妓的稅錢，謂之「脂粉錢」。中葉以後，世風靡靡，「倡妓滿布

天下，其大都會之地，動以千百計。其他偏州僻邑，往往有之。」「京都皇城外娼肆林立，笙歌雜沓。」揚州有「廣陵二十四橋風月。」而南都金陵最盛，明人周吉甫《金陵瑣事》載：「有十六樓，在城內者曰南市、北市；在聚寶門外之西者，曰來賓，門外東者，曰鳴鶴；在西街、中街南者，曰醉仙；在西門南街者，曰輕煙、曰淡粉；在西關北街者，曰石城、曰雅歌；在清涼門外者，曰清江、曰鼓腹。」妓館侍客離不開歌舞，余懷《板橋雜記》描述了歌舞的盛況：「金陵都會之地，南曲靡麗之鄉。」「其間風月樓台，尊罍絲管，以及孌童狎客，雜妓名優，獻媚爭妍，絡繹奔處。」「入夜則攜笛撥箏，梨園搬演，聲徹九霄。」

明代文人有狎妓的風氣，南都秋試之日，亦是歌舞繁會之時，「舊院與貢院遙對，僅隔一河，原為才子佳人而設。逢秋風桂子之年，四方應試者畢集，結駟連騎，選色征歌，轉車子之喉，按陽阿之舞，院本之笙歌合奏，回舟之一水皆秀。」

區大相《金陵城南宴》記南樓樂妓的歌舞云：「逸客東山至，佳人南國多。袖飛金谷舞，梁繞石城多。」楊執《宴南市樓》詩云：「趙女酒翻歌扇濕，燕姬香襲舞裙行。」姚咨作《西樓席上聽梨園琵琶贈》詩，則專述西樓樂妓的表演：「少年文采復風流，適意湖山竟日留。老去不忘歌舞興，琵琶猶載木蘭舟。」

秦淮樂妓更是聞名暇爾，嘉靖年間進士曹大章創立「連台仙會」，又作「秦淮士女表」，此舉是中國品藻樂妓，類似今日選美活動的濫觴。崇禎年間沈雨花設「花榜」，珠市名妓王月被評選為「女狀元」。《板橋雜記》載：「於牛渡河之明夕，大集諸姬於方密

之僑居水閣。四方賢豪車騎盈巷，梨園子弟三班駢演。水閣外環列舟航如堵牆。品藻花案，設立層台以坐狀元。二十餘人中考，微波第一，登台奏樂，進金屋屈厄，南曲諸姬皆色沮漸逸去。」

中選的標準偏重才情，詩畫吟歌舞進入選的重要條件之一。許多名妓皆具備良好的舞蹈技藝。如朱元瑕，「幼學歌學，舉止談笑，風流蘊藉。長而淹通文史，工詩善畫。」馬湘蘭，被譽爲「秦淮四美人」之一，她曾親詣爲其脫樂籍的恩人王伯穀處，「買酒爲壽，燕飲累月，歌舞達旦。」魏壁贊樂妓朱十詩云：「冬夜開筵白玉堂，春風舞罷杜十娘。情知燭下憐才子，也遣分愁攪客腸。」

《秦淮聞見錄》收有碧梧夫人詠李香君的詩篇，其中二首云：

(一)楊枝舊譜唱當筵，部曲新翻燕子箋。

　　總為至情憐硯牘，桃花宮扇賜簾前。

(二)天子不知征戰苦，風前卻擊催花鼓。

　　阿監曾傳鐵鎖開，美人猶在瓊台舞。

李香君是歷史名劇《桃花扇》中推崇的秦淮名妓，亦爲善歌舞者。許多樂妓有著深厚的文學藝術修養，她們在與文人學士交往中，也常賦詩抒展情懷。楊月媚《送別》詩云：

第四節　中原民俗舞和邊民土風舞

中原民俗舞蹈，於宋代最興盛，至元代一度消沉，明代立國之初，太祖亦持反對態度，「於街中立高樓，令卒俟望其中，聞有絃管飲博者，即縛至倒懸樓上，飲水三日而死。」其刑可謂嚴酷。永樂年間，社會較爲安定，朝廷鑒於「如今風調雨順，軍民樂業」的太平景象，始在年節開禁，準許軍民在節日中盡情歌舞歡樂。沈德符《萬歷野獲編補遺》載，從正月十一日至二十日，官人放節假，特準「民間放燈，從他飲酒作樂快活，兵馬司都不禁，夜巡著不要攪擾生事，永爲定例。」

民俗舞蹈是明代節慶，迎神賽會等廣場聚會中的重要內容。中國以農立國，每年歲首的第一件大事，是舉行「迎春」儀式，祈求當年風調雨順，五穀豐登。《帝京景物略》載：明代的北京，於立春之前，京兆伊率領迎春隊伍，到東直門外的春場，行迎春儀，隊伍由「旗幟前導」，次田家樂，次春牛台……」。明人田汝成《西湖遊覽志餘》說，杭州立春之儀，「前期十日，縣官督委坊甲，整辦什物，選集優人、戲子、小

「休將別淚共沾巾，歌舞叢中老人身。」馬文玉《春日泛湖憶舊》詩云：「獨憐車馬多非故，歌舞依然十里塵。」林奴兒詩云：「昔日章台舞細腰，任君攀折嫩枝條。」趙燕如亦有即席詩云：「少小秦樓學燕飛，楚雲淅水見應稀。忻逢此日重陽酒，還整當年舊舞衣。」樂妓留下的詩篇，道出青樓歌舞生活，是她們自身辛酸生活的眞實寫照。

妓，裝扮社火，如《昭君出塞》、《學士登瀛》、《張山打彈》、《西施採蓮》之類，種種變態，竟巧爭華，教習數日，謂之《演春》。至日，郡守率僚屬往迎，前列社伙，殿以春牛。」這種祈求豐年的儀禮，由於各種社火舞隊參加表演，而呈現出彩色紛呈熱鬧壯觀的景象，故「士女縱觀，闐塞於市。」

袁宏道作《迎春歌》一首，生動地反映了明朝末年「行春之儀」的舞蹈表演，歌云：

東風吹暖妻江樹，三衢九陌凝煙霧。

白馬如龍被雪飛，犢牛輾水穿香度。

鏡吹拍拍走煙塵，炫服靚妝十萬人。

羅額鮮明扮彩勝，社歌繚繞簇芒神。

緋衣金帶印如斗，前列長官後太守。

烏紗新鏤漢官花，青奴跪進屠蘇酒。

採蓮身上玉作幢，歌童玉女白雙雙。

梨園舊器三千部，蘇州新譜十三腔。

假面胡頭跳如虎，窄衫繡褲抵大鼓。

金蟾纏身神鬼妝，白衣合掌觀音舞。

觀音如山錦相屬，雜沓難分絲與肉。

一路香風吹笑聲，千里紅紗遮醉玉。

青蓮衫子藕荷裳，透額垂髻淡淡妝。

拾得青條誇姊妹，袖來瓜子擲兒郎。

急管繁絃又一時，千門揚柳破青枝。

新春正月的燈節，更是民眾歌舞的狂歡日。明代的燈節，按例長達十天。「八日至十八日，集東華門外，曰燈市」，「燈市者，朝逮夕，市；而夕逮朝，燈也。」燈節把張燈、舞燈、舞隊表演和集市貿易融為一體。《帝京景物略》載，京城節日的燈市，「市樓南北相向，朱扇繡棟，素碧綠綺疏，其設氍毹簾幕者，勳家、戚家、宦家、豪家眷屬也。向夕而燈張，樂作，煙火施放。於斯特也，絲竹肉聲，不辨拍煞，光彩五色，照人無妍媸，煙冒塵籠，月不得明，露不得下。」原文在「樂作」後注云：「樂則鼓吹雜耍弦索，鼓吹則橘律陽、撼東山、海青、十番，雜耍則隊舞、細舞、筒子、勑斗、蹬壇、蹬梯，弦索則套數小曲、數落、打碟子，其器則胡撥、四土兒等。又有婦女相件霄行」走百病，「和少兒的舞索、舞鼓等習俗表演。童子捶鼓，傍夕向曉，謂之《太平鼓》，有詩云：

太平鼓，聲咚咚，白光如輪舞童索。一童舞索一童唱，一童跳入光輪中。廣場駢集四方客，曼延魚龍鬧元夕。姹女弄竿竿百尺，驚鴻苑轉凌風翼。

今夜金吾鐵鎖開，銅於踏月人不歸。

鄉村的耍燈游燈也很別緻，有「縛秫秸作棚，周懸雜燈，地廣二畝，門徑曲點，藏三、四里，入者誤不得徑，即久迷不出，曰《黃河九曲燈》。」此種燈陣，以若干舞隊，游走其間，鑼鼓喧天，燈火蜿蜒，極爲壯觀。

燈節中的節目豐富，而舞蹈更是多姿多彩引人注目。《陶庵夢憶》說：「燈不演劇，則燈意不酣，然無隊舞鼓吹，則燈焰不發。」所以有燈必有舞，張燈之時，「更於其地鬥獅子，鼓吹彈唱，施放煙火，擠擠雜雜。小街曲巷，有空地，則跳《大頭和尚》，鑼鼓聲錯，處處有人團簇看之。」

有許多贊頌燈節舞蹈表演盛況的詩篇。薛慧《元夕篇》云：

翠蓋鸞輿千萬騎，伐鼓樅金動天地。
御杖層層錦繡圍，廣場隊隊魚龍戲。

張錄《詞林摘艷》中講燈節之景云：

「天棚樂響雲霄，鮑老街前舞神鬼，見驚人百戲調出稀奇。於前呈百戲，衆樂人燈光底百事能爲。」

三月清明節，北京「簪柳游高栗橋，曰踏青。」也少不了歌舞百戲助興。《西湖遊覽誌餘》載，杭州清明時節，「蘇堤一帶，桃柳蔭濃，紅翠間錯，走索、驃騎、飛錢、拋鈸、撒沙、吞刀、吐火、躍圈、觔斗、舞盤及諸色禽蟲之技，紛然叢集。」朱夢炎有詠西

湖遊船上表演歌舞的詩云：「欋轉舞衣凝暮紫，簾開歌扇露春紅。」

民俗歌舞除在節令歡慶的日子表演，亦常見於迎神賽會中，如北京東岳誕辰，「傾城趨齊化門，鼓樂旗幢爲祝，觀者夾路。」四月到「弘仁橋」進香，「群衆從遊聞，數唱吹彈以樂之，旗幢鼓金者，繡旗丹旐各百十，青黃皀繡各百十，騎鼓吹步伐鼓鳴金者，稱是。」在進香遊行隊伍中，有多組「臺閣」，又有各種邊舞邊行的喬裝人物，「面粉墨，僧尼容，乞丐相，遢伎態，憨無賴狀，閒少年所爲喧哄嬉遊也。」

京城楓橋楊神廟，九月有迎台閣盛事，「扮馬上故事二、三十騎，扮傳奇一本，年年換，三日亦三換之。」台閣上扮演的傳奇人物，依劇中情節摘錄編排，主要做一些簡單而有特色的舞蹈動作。

杭州佑聖觀廟會，亦有藝人在高竿上，作「金雞獨立」、「玉兔搗藥」等舞蹈動作，其驚險的表演，令觀者「目瞪神驚，汗流浹背」。其他各地廟會，均有不同的精彩節目，以吸引信徒和觀衆。

中原地區漢族的民俗舞隊，多數有傳統人物扮相和故事，並常與戲曲、雜技夾雜在一起。當時浙江頗負盛名的「世美堂」，燈事最盛，通常「演元劇四出，則隊舞一回，鼓吹一回，弦索一回，其間濃淡繁簡鬆實之妙，全在主人位置。」瞿佑《看燈詞》云：「傀儡裝成出教坊，綠旗前引兩三行。郭郎鮑老休見笑，畢竟何人舞袖長。」

明代史書中記載的舞蹈，很少有舞蹈的名字，且多是前代留傳下的舞蹈，但經過改編，其表演卻具有時代的氣息。著名舞蹈家徐驚鴻擅長的《觀音舞》，苗華兒表演的《善

才舞》，皆源自元代的禮佛舞蹈，明代不同之處，是減少了宗教色彩，蛻變爲純粹的娛樂觀賞舞蹈。寺廟中演出的佛樂，也和時俗結合一起。洪武五年，朱元璋爲超度兵死者，親詣太平興國寺，舉辦廣薦法會，在三獻儀禮中，曾演出《悅佛之舞》，其舞容正如宋濂《蔣山佛會記》所載：「用舞人十，其手各有所執，或香、或燈、或珠玉明水、或青蓮花、冰桃名莽衣食之物，勢較低昂以應節。」

福建等地，明時流行《籐牌舞》，這種舞蹈以籐牌作爲舞具，可能與宋代的《蠻牌舞》有關鏈。而明代名將戚繼光將此舞用於訓練士兵，《紀效新書》載，戚繼光在練兵中認爲：「籐牌單人跳舞冤不得，乃是必要從此學來，內有閃滾之類，亦是花法。」可見士兵的舞中，必然增入實用的操練內容，成爲一種獨具特色的軍事舞蹈。

此外，像姚旅《露書》所載，山西地區，手執涼傘的《涼傘舞》，「如飛花著身」的《花板舞》等，在繼承傳統的基礎上，亦頗有新意。

民間的舞儺至明代已自成一格，裝扮的人物有唐明皇、太尉、金花、小娘子、社公、社婆、馬二郎等角色，「其徒數十，列帳歌舞，非詩非詞，一喝衆和，長短成句，嗚咽哀婉。」求雨儀式的娛樂觀賞性亦增強，舞隊則取水滸人物，作梁山好漢妝扮。《陶庵夢憶》載：祈雨之前，組織者派人「分頭四出，尋黑矮漢，尋稍長大漢，尋頭陀，尋胖大和尚，尋茁壯婦人，尋姣長婦人，婦青面，尋歪頭，尋赤髮，尋美髯，尋黑大……得三十六人。」出游之時，舞隊「梁山伯好漢個個活臻至至，人馬稱娖而行，觀者兜截遮攔，直欲看殺。」

遍佈各地的祀神舞蹈，仍然是以巫覡主角，「祀必以巫覡，迎送舞歌登獻。」瞿佑

《春社詞》云：

嗚嗚笛聲坎坎鼓，俚曲山歌互吞吐。

老巫狡獪神有靈，傳得神言為神舞。

高啓《里巫行》亦云：「老巫擊鼓舞且歌，低錢索索陰風多。」

明朝重視民族關係，以「撫綏」穩定各族的交往，諸少數民族皆能歌善舞，在明代的史書和詩詞中，對居住在邊遠偏僻地區部分民族的土風舞蹈，亦有簡略的記述。

永樂年間，錢古訓等人深入滇地考察，回朝後，寫了一本《百夷傳》，書中說百夷有「大百宴樂」、「緬樂」和「車里樂」。百夷是傣族先民，居住在滇南車里（今西雙版納）和滇西金齒地區，「車里樂」即是本民族的樂舞，「銅鐃、銅鼓、響板、大小長皮鼓，以手拊之，與僧道樂頗等者，車里樂也。」「村甸間擊大鼓，吹蘆笙，舞干為宴，」「父母亡，用婦祝戶，親鄰成饋酒肉，聚少年環尸歌舞娛樂，婦人擊碓杵，自旦達霄，數日而後葬。」金齒百夷有文身的習俗，男子去髭鬚鬢眉睫，以赤白傅面探僧束髮，衣赤黑衣躡履，帶鏡。女子，去眉睫，不施脂粉，髮分兩髻，衣文錦衣，聯綴珂具為飾。每逢聚會，皆拍手歌舞為樂。

崇禎十二年，旅行家徐霞客到雲南的鳳羽，受到當地土巡司尹忠的款待，「陳樂為胡

舞，曰緊急鼓。」這是白族的舞蹈，即八角鼓舞。民族地區的官家，入鄉隨俗，每逢節日常與邊民同舞同樂，明人木公恕《飲春會》云：

　　官家春會與民同，士釀鵝笙節節通。
　　一匝蘆笙吹未斷，蹋歌起舞月明中。

明代的蒲人，居住在瀾滄江和怒江流域，是德昂族和布郎族的先民，性勇健，跣足，衣短甲，首插雉尾。楊慎《南詔野史》載，其旅「婚聚長幼跳蹈，吹蘆笙為孔雀舞。」同書又載保保在節日中歡舞的情景，保保是彝族先民，亦稱「羅羅」，「六月二十四日名火把節，燃松炬照，村岩田盧，男椎髻，鑷鬚，耳環、佩刀。婦披髮、短衣、桶裙、披羊皮。」羅羅的舞蹈品種很多，朱茂時《黔中曲》描繪其祀神舞蹈云：

　　土風不改古牂牁，銅鼓迎神蹋足歌。
　　一種黔南水西鬼，黑羅羅笑白羅羅。

苗族歷史古老，並以善歌舞而聞名，明人鄺堪《赤雅》載：苗人「每歲孟春跳月，男吹蘆笙，女振鈴唱和，並肩舞蹈，終日不倦。或以彩為球，視所歡者擲之，暮則同歸。」

方以智作《聽蘆笙》詩亦云：

許伴愁人坐月明，苗中兒女舞蘆笙。

自言頗似江南曲，不是秋茄出塞聲。

僮族青年男女擇娶也離不開歌舞，《赤雅》記述僮官家婚嫁的情景曰：「盛兵陳樂，

馬上飛槍走球，鳴鐃角伎，名曰《出寮舞》。」

湯顯祖《黎女歌》，對海南黎人擇偶中的歌舞記載頗詳，歌云：

珠崖嫁娶須八月，黎月春作踏歌戲。

女兒竟戴小花笠，簪兩銀篦加雄翠。

牛錦短衫花褶裙，白足女奴絳色髻。

少年男子竹弓弦，花慢纏頭束腰際。

藤帽斜珠雙耳環，纈錦垂裙赤又臂。

文臂郎君繡面女，並上秋千兩搖曳。

分頭攜手簇遨遊，殷山沓地蠻聲氣。

歌中鑒意自心知，便許嫁家等為誓。

椎牛擊鼓會金釵，為歡那復知年歲。

許多民族的舞蹈，與祭神祀祖驅鬼逐疫相聯繫，《赤雅》載：瑤民祭盤瓠「其樂五

合，其旗五方，其衣五彩，是謂五參。」「祭畢合樂，男女跳躍，」「扣槽群號」。又在「十月祭多貝大王，男女聯袂而舞，謂之踏瑤，相悅則騰躍跳蹻，負女而去。」明末清初人顧炎武，在所著的《天下郡國利病書》中，記載了湖南土家人賽盤古的舞蹈表演，「賽之日，以木爲鼓」，「鳴鑼、擊鼓、吹角。有巫一人，以長鼓繞身而舞，又二人復以短鼓相互而舞。」

明代少數民族居住在偏僻邊遠的地區，開化較晚，有些土風舞蹈，仍然保留原始時期一些野蠻的習俗。《赤雅》載：「獠人相鬥殺，得美髯者，則剜其面，籠之以竹，鼓行而祭」。在廣西族民「遇仇敵，不返兵，勝利梟首而懸之，繞歌而舞。」圍繞首級舞蹈，是原始宗敎中一種崇高的獻祭，有歡慶、祈安以及請求被獵首者諒解等多方面的意義，滇南「百夷酋長與同類有隙，則互相戕殺，凡有斬首，置於樓下，酋蠻集結，束甚，或頭插雉尾，手執兵戈，繞首而舞。」崇奉萬物有靈的「番夷」、「哈剌」等亦有獵首歌舞的風俗。

第五節　樂舞論者與擬古舞譜

自宋代提倡程朱理學以來，經元代一度沉寂後，到明代復興又大興。理學「存天理，去人欲」的主張，對於漢族古代舞蹈藝術的發展有著重大的影響。

明代理學大師王陽明，強調「致良知」，認爲人們學禮樂和制禮樂，皆爲明已和感人

的良知。王陽明感慨地說：「古樂不作久矣。今之戲子尚與古樂意思相近。」「《韶》之

九成，便是舜的一本戲子；《武》之六變，便是武王的一本戲子。聖人一生實事，俱播在

樂中。」「今要民俗反樸還淳，取今之戲子，將妖淫詞調俱去了，只取忠臣孝子故事，使

愚俗本性，人人易曉，無意人感激他良知起來，卻於風化有益，然後古樂漸次可復矣。」

在這種理論的指導下，社會上掀起一股擬古復古之風，「文必秦漢，詩必盛唐，」出現大

量模倣古樂古舞的作品，而對於渲洩情感恣意放任的舞蹈，卻起到排斥的作用。

　　明代在系統論述舞蹈的著作中，當推《志樂》、《律呂精義》和《舞志》，這三部

著作雖然產生於復古的潮流中，且不乏真知灼見，爲後人所稱道和效法。

　　《志樂》，成書於正德至嘉靖年間，進士韓邦奇編著，書中收錄和論述了有關音樂和

舞象等內容。舞象有「圓丘」、「方澤」、「廟享」等樂舞和「周舞」。並附不同的舞

譜，主要分兩種。一種舞譜是以十二辰（地支）標明舞者面對的方向，「十二辰之間，非

至其處立，猶在本位，但向辰爾。」即：子面北，丑、寅、卯、面東，辰、巳、午面南，

未、申、酉面西，戌、亥與子同。舞者表演時，身體只變換方面，而不移動位置。

　　另一種舞譜是用一奏、二奏等數字標明舞蹈動作的次序和結構。以瑟譜《雲門舞》爲

例：

瑟譜（雲門舞）

一	二	三	四	五	六	七	八	九
一奏	合大七全	四太二全	四夾九全	一姑四全	一仲土全	上蕤六全		
	二奏	四太七全	四夾二全	一七全	一仲四全	上蕤土全	尺林六全	
		三奏	四夾七全	一姑二全	一仲九全	上蕤四全	尺林土全	尺夷六全
			四奏	一姑七全	一仲二全	上蕤九全	尺林四全	尺夷土全
				五奏	一仲七全	上蕤二全	尺林九全	尺夷四全
					六奏	上蕤七全	尺林三全	尺夷九全
						七奏	尺林七全	尺夷二全
							八奏	尺夷七全

上譜中，右列一、二、三、四、五等數字爲琴弦次序，合、上、尺等字指工尺譜，大、太、夾、姑等文字是十二律。黃—黃仲，大—大呂，太—太簇，夾—夾鐘，姑—姑洗，仲—仲呂，蕤—蕤賓，林—林鐘，夷—夷則，南—南呂，無—無射，應—應鐘，皆用以標明所配合的不同的舞蹈動作。

《律呂精義》，明宗室朱載堉編著，成書於萬曆二十四年。全書分內、外篇，內篇十三，外篇有八。其中《論舞學不可廢》又分上、下兩篇。朱載堉在古代樂舞領域頗有貢獻，不僅提出十二平均律，而且將樂和舞並列，在我國歷史上，首次提出「舞學」這個新詞，使舞蹈從音樂中獨立出來，成爲一個專門的學科，這對於舞蹈的發展有著重大的意義。

朱載堉在書中「先引古制，後附新說」，對舞學做了較全面的闡述，有十議，內容有：

一、舞學：關於舞蹈的理論和評說。

二、舞人：對舞者的要求和規定。著重於教養、身份、體態和儀表。

三、舞名：古舞的分類和列舉。「考其大端，不過武舞、文舞二種而已」。

四、舞器：舞具及其使用。總爲翟、籥。

五、舞佾：舞者人數和隊形。

六、舞表：舞者的位置和變化，進退所至。主張「正舞位」、「立四表」。

七、舞聲：配合舞蹈的音樂和唱詞。「有樂而無舞，似瞽者知音而不能見。有舞而無

樂，如瘂者會意而不能言」。

八、舞容：舞姿及其內涵。「樂舞之妙在乎進退屈伸、離合變態」。

九、舞衣：舞者的服飾。

十、舞譜：舞蹈形式、動作的提要。

同書附載了《人舞》、《六代小舞》、《靈星小舞》、《字舞》、《二佾綴兆圖》、《小舞鄉樂譜》等六種舞譜，皆爲朱戴堉擬古的新創作，其設計精確，敘述清晰，圖文並茂，可以直接依圖譜排練，茲分別簡略介紹如下：

「人舞譜」，是根據周代《人舞》的資料，而編製的舞姿動作圖。朱戴堉說，人舞是「舞之本也。是故學舞先學人舞。」人舞譜也就成爲其他舞譜的基礎。譜中，以袖爲儀。每分別作上轉、下轉、外轉、內轉、轉初、轉半、轉周、轉過、伏睹、仰睹、回顧等勢。每一種姿勢都賦予特定的意義，並以四字句音節相對應。

「六代小舞譜」。在周代，六小舞是區別於六代大舞而言，專指《帗舞》、《人舞》、《皇舞》、《羽舞》、《旄舞》、《干舞》等適用於青少年表演的舞蹈。而朱戴堉把這兩類舞蹈，視爲一種，僅是舞者人數上的差別。《六代小舞譜·序》載：「所謂小舞者，豈異與大舞哉，以其無佾數，獨一人以舞，故謂之小舞耳。」故認定帗舞是雲門支派，執帗；人舞是咸池支派，徒手；皇舞是蕭韶支派，執籥；羽舞是大夏支派，執羽；旄舞是大濩支派，執旄；干舞是大武支派，執干。據此編制的舞譜，由動作圖、節奏圖和文字說明等部分組成。舞詞四句：「非禮勿視、非禮勿聽、非禮勿言、非禮勿動。」動作爲各種轉

勢。體現出「所謂舞者，三回九轉，四網八目，舉要言之，不過一體旋轉而已」的主旨。

「靈星小舞譜」，靈星舞原是古代祭祀后稷的舞蹈，朱戴堉採取「今古融通」的方法，用古代歌詞，當代小曲匯編而成。《靈星隊賦》載：「靈星雅樂，漢朝制作，舞象教田，耕種收穫，擊土鼓，吹葦籥，時人不識，呼為村田樂。樂器不須多，卻宜從簡便，上用鐘一口，鼓一面，鞀一柄，鈴一串，雙管一、兩副，小曲七、八遍。秋夜迎寒，春晝逆暑，祭蠟以息，老物祈年，以御田祖。歌聲有節，舞容有譜，童男十六，兩兩相對舞。手執各執事，從頭次第數。」

「靈星祠雅樂「天下太平」字舞綴兆圖」，這種組字的舞蹈，是緊接著靈星舞之後表演。舞者十六人，通過隊舞變化，先後組成天、下、太、平四個字，每一字，作一次俯伏跪拜的動作。舞蹈配合以《南風歌》、《秋風歌》等古詞，以及《鼓孤桐》、《青天歌》等曲調，致語四句「五穀收成，倉廩豐盈，風調雨順，天下太平」，亦為舞譜的主題。

「二佾綴兆圖」。二佾指舞人分為兩列，每列二人。譜圖是此種類型舞蹈的布局和動作的提示。圖中用兩只鞋的不同畫法，標明兩腳的方位、著力點和運動路線。同時，用伏覩、瞻仰、回顧等用語，標明舞者視線的方向。其舞姿，則用各種旋轉幅度的術語標明。

此外還附注有舞名以及對舞具、服飾等的要求。

「小舞鄉樂譜」，是單純的文字譜。《總論小舞鄉舞名義》載：「鄉樂，南詩序所謂用之鄉人焉。」朱戴堉根據《詩經》中，周南、召南二首樂舞詩的意義，編制成此譜。譜中用舞蹈術語，講明各舞的起止銜接，以及舞姿、調度、配合的歌詞、打擊樂、律宮字譜

等內容，實際成爲一部設計周密的舞蹈總譜。原譜以八段文字說明其意義。即：「廣大象地，清明象天。四時終始，風雨周旋。先鼓驚戒，三步見方，一弛一張。乾直而走，坤闢而翕。內直外方，敬義以直。地氣上躋，天氣下降。陰陽相摩，天地相蕩。寒暑往來，日月左右。會守拊鼓，要其節奏。宜簡而易，宜緩而舒。養其血脈，斯之謂歟。」朱戴堉編制的擬古舞譜，實爲古代的傑作，對於當代以至今日舞蹈的編排，仍有重要的參考價值。

《舞志》，嘉靖年間，長洲人張敉編著，全書十二卷。清代乾隆年間修《四庫全書》，徵集到一部，但卻未將其原文錄入，僅在《四庫全書·樂類存目》中載：「是書凡十二篇，一曰舞容，二曰舞位，三曰舞器，四曰舞服，五曰舞人，六曰舞序，七曰舞名，八曰舞音，九曰舞什，十曰舞述，十一曰舞儀，十二曰舞例。大旨以韓邦奇《志樂》爲本，而雜引史傳，以暢其旨，頗爲詳備。然多闌人後世俗樂，未免雅鄭雜糅。至援《山海經》刑天舞干戚之類，以證古義，尤爲貪多嗜奇，擇焉不精耳。」舞志的內容十分豐富，它廣徵博引可能記載了許多珍貴的資料，可惜由於四庫全書編輯者的偏見，而未能留傳下來，實是舞蹈史中一件憾事。

上述的論著皆屬於雜舞的範疇，而普通民衆關心的是娛樂性的舞蹈和「以歌舞演故事」。明代許多與傳奇關係密切的文人學士，在樂舞的創作上，強調「童心」、「眞心」和「至情」，把立足點放在當代。

著名劇作家湯顯祖認爲：「情有者，理必無，理有者，情必無。」在《宜黃縣戲神清

源師廟記》一文中，具體闡述說：「人生而有情，思歡怒愁，感於幽微，流乎嘯歌，形諸動搖。或一往而盡，或積日而不能自休。蓋自鳳凰、鳥獸以至巴渝夷鬼，無不能舞能歌，以靈機自相轉活，而況吾人，以人情之大竇，爲名敎之至樂也哉。」湯顯祖的《牡丹亭》一劇，情眞意切，即是以至情爲理念的代表。

明末清初人李漁，在《閑情偶寄》中，對表演藝術作了較系統的論說，其書大體分詞曲和演習兩大部分。詞曲部有結構、詞采、音律、賓白、科諢、格局等內容；演習部則包括選劇、變調、授曲、敎白、脫套等事。李漁主張「脫窠臼」、「減頭緒」、「密針線」、「戒淫褻」、「忌俗惡」、「重關係」、「貴自然」，「吾謂劇本非他，即三代以後之《韶》、《濩》也。殷俗尙鬼，猶不聞以怪誕不經之事被諸聲樂，奏於廟堂，矧關謬崇眞之盛世乎？王道本乎人情，凡作傳奇，只當求於耳目之前，不當索諸聞見之外。」又說：「凡作人事，貴於見景生情，世道遷移，人心非舊，當日有當日之情態，今日有今日之情意，傳奇妙在入情，即使作者至今未死，亦當與世遷移，自嘲其舌，必不爲膠柱鼓瑟之談，以拂聽者之耳。」表演藝術的創新和以情意感染人是關鍵所在，「悲者隨黯然魂消而不致反有喜色，歡者惝然自得而不見稍有瘁容。」李漁著重是講戲劇的創作和表演，但戲中有舞，其論述對舞蹈的表演亦大有好處，它衝破理性內涵對舞蹈的束縛，在純眞的表演風格上邁出可喜的一步。

第六節　傳奇與舞蹈

明代處於封建專制和中央集權惡性發展的時期，對思想和文化的鉗制尤爲嚴格，朝廷要求，凡「謳歌鼓舞，皆樂我皇明之治。」多次下令「倡優演劇，除神仙、義人，節婦、孝子順孫，勸人爲善及歡樂太平不禁外，如有褻瀆帝王聖賢，法司拿究。」在嚴酷的形勢下，復古風、道學風、時文風甚囂塵上，文藝市場顯得萬馬齊瘖，步履維艱，此種狀態至嘉靖、萬歷年間方有轉機，出現了《四聲猿》和《寶劍記》、《浣紗記》、《牡丹亭》等精妙的傳奇節目，又經魏良輔等人的革新，崑山腔稱雄舞台，令人耳目一新。

明代盛行的傳奇，主要源於熔歌舞、說白、科泛、音樂於一爐的南戲，講究聲律音韻，長度無定制，體制更爲嚴整，每種由若干齣組成，一般都在四、五十齣左右，多者逾百齣。

傳奇是唱念做打兼而有之的綜合藝術，其說白、舞蹈和武打的比重，比南戲和北雜劇都有所增加。許多傳奇節目中，保留有優美的古代舞蹈。如《沉香亭》，有驚鴻舞和霓裳羽衣舞。《曲海總目提要》載：「其情節與驚鴻著相同，而提出李白賦沉香亭詩以爲標目。蓋曰驚鴻者，以江妃賜白玉笛作驚鴻舞而名。曰沉香亭，則取貴妃賞花，李白賦詩爲大關鍵。《曲海總目提要》載：「其情節與驚鴻舞而名。曰楊妃事蹟，亦攝其傳中數件，如鈿合定情，錦棚拜母，霓裳羽衣之舞，比翼連理之誓……。」洪昇在《長生殿》序言中也說：「憶與嚴十

定偶坐皋園，談及開元、天寶間事，偶感李白之遇，作《沉香亭》傳奇。尋客燕台，亡友毛玉斯謂排場近熟，因去李白，入李泌輔肅宗中興，更名舞霓裳，優伶皆久習之。」扮江妃、楊妃者，必然要橫仿被扮演者擅長的舞蹈，而將舞蹈名用作劇名，更證實其舞在劇中的份量。

《浣紗記》則有《西施舞》。浣紗記是梁辰魚的名作。《蝸亭雜訂》載：「梁伯龍風流自容，修髯美姿容，身長八尺，為一時詞家所宗，艷歌清引，傳播戚里間。白金文奇，異香名馬，奇技淫巧之贈，絡繹於道。歌兒舞女，不見伯龍，自以為不詳也。其教人度曲，設大案，西下坐，序列之右，遞傳疊和。所作浣紗記至傳海外。」他所作的浣紗記，寫西施入吳宮，必然要寫西施表演的美妙舞蹈。張岱曾觀看此劇，回憶說：「西施歌舞，對舞者五人，長袖綏帶，縷身若環，曾撓摩地，扶施猗那，弱如秋菊，女官內侍，執扇葆旋蓋、金蓮、寶炬、紈扇、官燈、二十餘人，光焰熒煌，綿繡紛迭，見者錯愕。」

明傳奇中，移植有大量民眾喜聞樂見的民間舞蹈。在長達一百齣的明刊本《目蓮救母》戲中，即有《跳鍾馗》、《跳和合》、《啞背瘋》、《跳虎》、《跳八戒》、《跳五常》、《舞鶴》等多種民間舞隊常表演的節目。各地的演出，更是隨意增入滑稽戲謔迎合庶民審美情調的內容。《陶庵夢憶》載，搬演目蓮戲時，「演武場搭一大台，選徽州旌陽戲子，剽輕精悍，能相撲打者三、四十人。」演出凡三日三夜，「四圍女台百什座，戲子獻技台上，如度索、舞繩、舞幢、翻桌、翻梯、觔斗、蜻蜓、蹬壇、蹬臼、跳索、跳圈、竄火、竄劍之類。」有功底的演員，在舞台上盡情表現自己的舞蹈技藝，「生掛鬚扮三眼馬元

帥，執蛇槍上舞，立東一位。末粉黑面趙元帥，執鐵鞭鐵鎖舞上，立西一位。末扮藍面溫元帥，執查槌上，立東二位。外扮粉紅面關元帥，執偃月刀舞上，立西二位。

舞》、《鞭舞》、《槌舞》、《刀舞》及對打、群打的舞蹈場面，令觀者眼花繚亂。」各種《槍

阮大鋮是明末著名的劇作家，由於追隨魏忠賢，「其所編諸劇，罵世十七，解嘲十

三，多詆毀東林，辯宥魏黨，為士君子所唾棄，故其傳奇，不之著矣。」但阮大鋮在戲曲

歌舞上是很有造詣的人，「如就戲論，則亦簇簇能新，不落窠臼者也。」張岱在阮家親眼

看過家伎的演出，也不能不由衷地讚嘆說：「余在其家看《十錯認》、《摩尼珠》、《燕

子箋》三劇，其串架鬥笋，插科打諢，意色眼目，主人細細與之講明，知其意味，知其指

歸，故咬嚼吞吐，尋味不盡。至於《十錯認》之龍燈，之紫姑；《摩尼珠》之走解，之猴

戲；《燕子箋》之飛燕，之舞象，之波斯進寶，紙扎裝束，無不盡情劇畫，故其出色也愈

甚。」這裡提到的燕舞、燈舞、猴舞、紫姑神之舞等，都是民間的舞蹈和雜技。

為適應劇情的需要，傳奇的編導者和演員也新創造了許多精彩的舞蹈場面。

《唐明皇遊月宮》為元人白樸的作品，明代劉暉吉家戲班演出此劇時，配以奇特的布

景和美妙的燈舞，使觀者猶若進入仙境，取得極佳的演出效果。《陶庵夢憶》載：「劉暉

吉奇情幻想，欲補從來梨園之缺陷，如《唐明皇遊月宮》，葉法善作，場上一時黑魆地

暗，手起劍落，霹靂一聲，黑幔忽收，露出一月，其圓如規，四下以羊角染五色雲氣，中

坐常儀，桂樹吳剛，白兔搗藥，輕紗幔之內，燃賽月明數珠，光焰青藜，色如初曙，撒布

成梁，遂躡月窟，境界神奇忘其為戲也。其他如舞燈，十數人手攜一燈，忽隱忽現，怪幻

百出，匪思所夷，令唐明皇見之亦必目睜口開。」

《牡丹亭》，又稱《還魂記》，寫杜麗娘和柳夢梅悲歡離合的愛情故事。杜麗娘為情而鬱死，又因情而復生，情節曲折離奇，言辭絢麗優美，《遊園驚夢》一齣，更如詩如畫，在悠揚的絃歌中，婆娑起舞，極富抒情特色，給人以巨大的藝術感染。前半部分的遊園，由六支曲子組成，其中〔步步嬌〕表現杜麗娘在盎然春意中，激發出思春之情，在丫環的鼓勵下，梳洗裝扮，準備遊園，曲云：「裊晴絲吹來閑庭院，搖漾春如線。停半晌，整花鈿。沒揣菱花，偷人半面，迤逗彩雲偏（行介）步香閨怎便把全身現。」

〔皂羅袍〕寫杜麗娘入園後所見的誘人景像，曲云：「原來姹紫嫣紅開遍，似這般都付與斷井頹垣。良辰美景奈何天，賞心樂事誰家院，……（合）朝飛暮暮，雲霞翠軒，雨絲風片，煙波畫船，錦屏人忒看這韶光濺。」

〔好姐姐〕則以繁盛的春花和盡開的牡丹，激發出杜麗娘青春的歡樂，又引出其對身世感嘆悵惘之情。

在上述三段表演中，貼與旦二人，以小姐和丫環的特定身份，或獨唱獨舞，或相配合載歌載舞，表現出美麗春景和複雜春情的交融，是極富抒情色彩的歌舞劇。可以說，所有的動作，無一不是以舞蹈的姿勢變化行之，如以現代戲劇之表演方代，將不會有此種情調。

李開先的《寶劍記》，源出於《水滸傳》，寫梁山伯好漢林沖的故事，其中第三十七齣《夜奔》，可謂一場精妙的舞劇，演員以載歌載舞的表演，刻劃林沖在萬般無奈中，被

逼上梁山的心情。茲摘錄兩段曲詞，即可窺見一般。

【駐馬聽】良夜迢迢，良夜迢迢，投夜休將門外敲。遙瞻殘月，暗度重關，我急走荒郊。身輕不憚路迢遙，心忙恐人驚覺。唬得俺魄散魂消，紅塵中誤了五陵年少。

【沽美酒帶太平令】懷揣著雪刃刀，懷揣著雪刃刀。行一步哭號咷，急走羊腸去路遙。怎能勾明星下照，昏慘慘雲迷霧罩，疎喇喇風吹葉落。聽山林聲聲虎嘯，繞溪澗哀哀猿叫。俺啊！唬得我魂飄膽消，心驚路遙。呀！百忙裡走不出山前古道。

【收江南】呀！又只見烏鴉陣陣起松梢，聽數聲殘角斷漁樵。忙投村店伴寂寞。札親幃夢杳，想親幃夢杳，空隨風雨度良霄。

上面的唱詞，幾乎每句都配合有相應的舞蹈動作，如「良夜迢迢」，演員「磨勢」、「狗肉架」等身段，「暗度重關」，作證足、雙手開門勢等技巧，「聲聲虎嘯」，則起雙拳、虎勢等動作，演員在表演中，還適時地運用跳足、掂足、拍足、飛腳、騰步、轉身、回首、拱手、攤手、捋袖、拍胸、擦額、捧劍、搭劍等各種不同的舞蹈姿態，將一個處於追兵緊迫風聲鶴唳之中的英雄好漢，那種英武悲憤而又膽顫心驚的情態，表現得淋漓盡致。

其他傳奇，如《三國志》的《刀會》、《拜月亭》的《踏傘》，《西川圖》的《蘆花蕩》等著名的折子戲，亦是以抒情舞蹈爲主的表演節目。

傳奇演員的做工，一招一勢，皆從生活中提煉經美化而成，漸漸成爲固定的虛擬程式化動作，相互傳襲。《古城記》張飛偷營一齣，戲文中，張飛、許諸、張遼等，以上科、下科、對殺科、混殺科，表示出偷襲、撤兵、包圍、突圍等情節。《玉簪記》中《秋江》一出，當陳妙常追趕被迫離去的潘必正，在追舟中，翁和妙常所作的上船、撐船、行船等姿態，皆爲水上生涯的動作，而又是供觀賞的舞蹈表演。

明人姚旅說：「近世歌舞，直云戲劇也。歌舞在傳奇中的重要作用，使學戲的人，必須將舞蹈作爲一門專修課，如朱云崍教女戲，『未教戲先教琴，先教琵琶，先教提琴、弦子、簫管、鼓吹、歌舞，借戲爲之，其實不專爲戲也。』」《浣紗記》寫經過訓練的演員，「當場要娉婷出群，論體態又須盤旋輕迅，看縱橫俯仰不動塵。」

傳奇雖然離不開舞蹈，但其觀念已發生變化，正像李漁《閒情偶寄》所說：「昔人教女子以歌舞，非教歌舞，習聲容也。欲其聲音婉轉，則必使之學歌，學歌既成，則隨口發聲，皆有燕語鶯啼之致，不必歌而歌在其中矣。欲其體態輕盈，則必使之學舞，學舞既熟，則回身舉步，悉帶柳翻花笑之容，不必舞而舞在其中矣。古人立法，常有事在此而意在彼者。」舞蹈在人們心目中已成爲戲劇的附屬和手段，失去它表演藝術光輝的獨立地位，但傳奇中的舞蹈技藝和古舞片斷亦彌足珍貴，從特定意義看，也是中國舞蹈一種新的發展。

第十八章 清代之舞蹈

清代是中國歷史上最後一個帝制王朝，又是一個由少數民族統治的大帝國。明崇禎九年，皇太極統一山海關外各族，改國號爲大清，取吉祥之義意，定族名滿州。明崇禎十七年，李自成攻占北京，清世祖乘機以明降將吳三桂爲先導，揮師入關，入主中原，其疆域所至，極盛時期，東有庫頁島，西抵中亞巴爾喀什湖北岸，北達漠北，南含西沙、南沙群島，共歷時二百六十八年，傳十帝，至辛亥革命被推翻。

清代是中華文化又一個有特色的繁榮時期，滿人入關之初，以勝利者的高傲姿態，對漢民族實行高壓政策，強制推行滿制，薙髮，易衣冠，滿漢文化發生激烈衝突。漸而改爲懷柔，保留漢人的生活習俗宗教儀式及傳統文化，從六閣到六部，皆設復職，以滿人和漢人充任，宮廷的雅樂舞，仍遵循明制，並有所發展，其儀規頗爲充實。宴樂舞蹈，既堅持本民族風俗，重視四夷之樂，又雜取中原之樂。

到乾隆盛世，因爲長年沒有戰亂，百姓生活安定，社會娛樂活動隨之而興。在年節喜慶和迎神賽會的日子，民間歌舞、雜技、小戲等表演，甚爲熱烈。現有的各民族在清代亦已基本形成，各族皆有自己獨特的舞蹈，相互爭奇鬥艷，並與本民族的生活信仰交織一

起。

中國古代舞蹈的地位，在最後一個封建王朝中，已發生根本的變化，由於審美情緒的改變，以及生活條件、文化修養等多方面的原因，作爲獨立的舞蹈藝術，已處於低谷和停滯不前的狀態，社會上已很少見專業的舞人和舞蹈團體，而戲劇取代了舞蹈昔日的輝煌。與在民間歌舞的基礎上，先後形成許多豐富多彩的土生小戲，以後又發展成不同的大戲。從盛起來的戲曲，既保存了相當豐富的古舞，又將舞蹈融入戲曲中，使舞蹈失去本來之真面目，成爲一種具有嚴格程式的舞蹈動作，成爲新的形勢下，舞蹈發展的一種特殊形式。

第一節　用於祭祀的雅樂舞

清起於僻遠，迎神祀天，初沿邊俗。努爾哈赤時期，每到一地要立堂子，「繚以垣牆，爲祀天之所」，清順治元年，在北京建堂子祭址。清宮的堂子祭，專設薩滿太太，每逢元旦祭天、以及出征、凱旋等重要祭禮，皇帝親自參加，其儀式離不開振鈴擊鼓，以歌舞通神，但「祭獻之祀，極詭秘，往往不肯宣布。」

太祖受命，始習華風。天命、崇德中，征瓦爾喀，臣朝鮮，平定察哈爾，得其宮縣，世祖入關，得明舊器，修明之器，始將雅樂正式用於祭祀，卻精心研習，其祭祀用樂，較之前朝更爲完備。

清設太常寺，屬禮部，「掌相祭祀之儀，辦其器數與其品物，大祀、中祀、群祀，各

率其所屬以共事。」順治元年，立神樂觀，有提點一人，左右知觀各一人，漢協律郎五人，司樂二十六人。乾隆七年，以樂部掌理祭祀、朝會、燕饗等事務。乾隆十九年，將神樂所更名神樂署，其職皆用漢員，兼隸於太常寺，其中，署正為正六品官，署承為八品，協律郎五人為正八品，司樂二十五人，從九品。樂生一百八十人，舞生三百人。光緒三十二年，裁並太常寺歸禮部，例由禮部尚書兼，設卿、滿漢各一人；少卿，滿漢各一人；寺承，裁並太常寺歸禮部，設卿、滿漢二十八人；學習贊禮郎，宗室四人，滿州五人，漢十四人；讀祝官，宗室三人，滿州十一人，學習讀祝官，宗室三人，滿州五人。從上述人員的安排，可知在祭祀樂中，對本民族的重視。

其祭儀，凡大祀，冬日至，祀皇天上帝於圜丘，夏至日，祀皇地祇於方澤，奉列聖配，各以天神，地祇從焉。常雩亦如是，孟春祀皇天上帝於祈年殿，以祈穀，奉列聖配。四時之孟月，時饗於太廟，大袷，皆以功臣配饗。仲春、仲秋上戊，祀太社太稷，配以后土句龍氏、后稷氏，以祈報。

凡中祀，春分以朝日，秋分以夕月。季春吉亥饗先農，吉已饗先蠶。春秋仲月，祭先代帝王，以功臣配，上丁，釋奠先師，孔子，以先師先儒配焉。春秋仲月，祭關帝、文昌，如前代帝王而無配，歲祀其誕。迎歲，達歲則祭太歲。

小祀，又易名群祀，後增至五十三次，由帝王遣官祭之。季夏祭火神，秋仲祭都城隍，季節炮神，春、冬仲月祭先醫，春、秋仲月祭黑龍、白龍二潭及各龍神，並有各廟、祠等。

祭禮中用中和韶樂，其規模和內容依照場合和參加的人員而不同。圜丘、祈穀、雩祭等，樂各用九成；方澤樂用八成；社稷、朝日、先農、歷代帝王，樂各用七成；太廟、夕月、文廟、天神、地祇、太歲，樂各用六成。所用樂器有鎛鐘一、特磬一、編鐘十六、編磬十六、建鼓一、簴六、排簫二、壎二、簫十、笛十、琴十、瑟四、笙十、博拊二、柷二、敔一、麾一。歌生十，各執笏。

祭祀用的舞蹈，除文廟外，用八佾。文、武舞各六十四人，節四，由司樂分執之。武舞名《武功之舞》，武舞生執干戚。干，「木質，圭首，上半繪五彩雲龍，下繪交龍，緣以五色羽文。中爲粉地，朱書『雨暘時若，四海永清。倉箱大有，八方欵宇。奉永三奠，得一爲正，百神受職，萬國來庭』。干背鬃朱，有橫帶二，中施曲木。」戚，「木質，斧形，背黑刃白，柄鬃朱。」

文舞名《文德之舞》，文舞生執羽籥。羽，「木柄，植雉羽，銜以塗金龍首，柄鬃朱」。籥，「六孔竹管，鬃朱。」

一、圜丘大祀樂舞

冬至大祀用樂舞生二百五十九名。遇祭告，皇帝親詣行禮，用樂舞生三十八名；遺官行禮，用樂舞生二十八名。武舞生服青緞銷金花袍，文舞生服青緞補袍，綠綢帶，裹金銅頂帽；執旌、節樂以及焚香的樂舞生，其服飾分別與文舞生和武舞生同；執事的樂舞生，服藍鑲邊青緞袍。

祭禮中，依神奏《始平之章》，奠玉帛奏《景平之章》，進俎奏《成平之章》，初獻

奏《壽平之章》，詞云：「玉罍肅陳兮明光，桂漿初醞兮信芳。臣心迪惠兮捧觴，醴齊戴德兮馨

香。靈慈徽眷兮裔皇，勤仰止兮斯禴祥。」樂作，武舞生奏舞，六十四人分爲左右兩班，每班

三十二人，左手執干，右手執戚。舞隊按照六句四十二字的樂章，每唱一字變化一次舞

容。

首句「玉罍肅陳兮明光」：

奏唱玉字，左右班均立正，干居左，戚居右。

偏左；右班正面，右足虛立，干戚偏右。奏唱罍字，左班正面，左足虛立，干戚

垂。奏唱陳字，左班側身微向東，左足進前，干平舉，戚橫左手上；右班側身微向西，右

足進前，干平舉，戚橫左手上。奏唱兮字，左班東向，干戚分舉，右班西向，干戚分舉。

奏唱明字，左右班均正立，干正舉，戚橫左手上。奏唱光字，左班俯首偏右，右足前進，

左足虛立，干戚偏左；右班俯首偏左，左足前進，右足虛立，干戚偏右。

第二句「桂漿初醞兮信芳」：

奏唱桂字，左右班均正立，干居中，戚居右。奏唱漿字，左班向西身俯，兩足並，干

戚偏右；右班向東身俯，兩足並，干戚偏左。奏唱初字，左班向西，右足前進，趾向上，

干戚偏左；右班向東，左足前進，趾向上，干戚偏右。奏唱醞字，左班側身偏左，干平

舉，戚橫左手上；右班側身偏右，干平舉，戚橫左手上。奏唱兮字，左右兩班均正立，干

居中，戚下垂。奏唱信字，左班俯首，左足少前，兩手推出，干戚少偏左；右班俯首，右

足少前，兩手推出，干戚少偏右。奏唱芳字，左班向西，兩足立如丁字，干戚分舉；右班向東，兩足立如丁字，干戚分舉。

第三句「臣心迪惠兮棒觴」：

奏唱臣字，左右班均正面，右足立於左，干正舉，戚橫左手上。奏唱心字，左班向西，兩足並，干平舉，戚橫左手上；右班向東，兩足並，干平舉，戚橫左手上。奏唱迪字，左班身俯向西，右足進前，干戚偏左，作肩負勢；右班身俯向東，左足進前，干戚偏右，作肩負勢。奏唱惠字，左右兩班皆俯首，左足虛立，干居左，戚居右少垂。奏唱兮字，左右兩班均正面，干居左，戚居右下垂。奏唱捧字，左班向西身俯，肩微聳，干倚右肩，戚橫左手上；右班向東身俯，肩微聳，干倚左肩，戚橫左手上。奏唱觴字，左右兩班均正面，兩手微拱，千平舉，戚橫左手上。

第四句「體齊載德兮馨香」：

奏唱體字，左班向西仰面，干平舉，戚橫左手上；右班向東仰面，干平舉，戚橫左手上。奏唱齊字，左右兩班均正面，右足交於左，干居左、戚居右、干平戚舉。奏唱載字，左班身微向東，右足少前，兩手微拱，干平舉，戚橫左手上；右班身微向西，左足少前，兩手微拱，干平舉，戚橫左手上。奏唱德字，左班身微向西，左足少前，面轉正，干戚偏左；右班身微向東，左足少前，面轉正，干戚偏右。奏唱兮字，左班向東，面微仰，左足少前，干戚偏右。奏唱馨字，左班向西，兩足並，兩手推出，干平舉，戚橫左手上。

上。奏唱香字，左右兩班均身俯，右足少前，干居左，戚居右，下垂及地。

第五句「靈慈徽眷分喬皇」

奏唱靈字，左班向東身俯，右足少前，干戚偏右；右班向西身俯，左足稍前，干戚偏

左。奏唱慈字，左班正立，干戚正立，干戚偏右。奏唱徽字，左班向東身微

蹲，干平舉，戚斜橫左手上；右班向西身微蹲，干平舉，戚斜橫左手上。奏唱眷字，左班

向西身俯，左足進前，干戚偏右；右班向東身俯，右足進前，干戚偏左。奏唱分字，左班

俯身偏左，左足少前，右足虛立，干戚偏右；右班俯身偏左，右足少前，左足虛立，干戚

偏左。奏唱喬字，左班東向，首微俯，起右足，干平舉，戚橫左手上；右班西向，首微

俯，起左足，干平舉，戚橫左手上。奏唱皇字，左班身微向西，干戚偏左；右班身微向

東，干戚偏右。

第六句，奏唱勤字，左班向東，身微俯，右是交於左，干戚偏左；右班向西，身微

俯，左足交於右，干戚偏右。奏唱仰字，左右兩班均正立，兩手高拱，干正舉，戚平衡。

奏唱止字，左班東向，身俯，左足進前虛立，干植於地，戚平衡；右班西向，身俯，左足

進前虛立，干植地，戚平衡。奏唱兮字，左班身微向東，右足少前，面轉正，手微拱，干

平舉，戚橫左手上；右班身微向西，左足少前，面轉正，手微拱，干平舉，戚橫左手上。

奏唱斯字，左右兩班均正立，干居左，戚居右。奏唱徜字，左右兩班均正面，屈雙足，干

正舉，戚橫左手上。奏唱徉字，左右兩班均屈雙足，俯首，干正舉，戚橫左手上。

亞獻奏《嘉平之章》，用文舞，舞生六十四人，左手執籥，右手執羽，舞隊分左右

班，各三十二人。舞詞云：「考鐘佛舞兮再進瑤觴，翼翼昭事兮次第肅將。」文舞亦一字一舞容。睟顏容與兮蒼兒輝煌，穆穆居歆兮和氣洋洋。生民望澤兮仰視玉房，榮泉瑞露兮慶無疆。

第一句奏唱考字，左右班均正立，籥下垂，羽植。奏唱鐘字，左右班均正面，身微蹲，籥斜舉，羽植。奏唱佛字，左班身微向東，籥東指，羽植；右班身微向西，籥西指，羽植如十字。奏唱舞字，左班向東，籥斜指，羽植；右班向西，籥斜指，羽植。奏唱再字，左班向東身俯，右足進前，籥斜指下，羽植；右班向西身俯，左足進前，籥斜指下，羽植。奏唱進字，左右班均正立，籥斜指下，羽植。奏唱瑤字，左右班均正立，籥平舉，右手伸出，羽植。奏唱觴字，左右班均正立，俯首，羽籥如十字。

第二句，奏唱翼字，左班正立，羽籥偏右，如十字；右班正立，羽籥偏左，如十字。再奏唱翼字，左班向西，左足進前，籥斜橫，羽植籥上；右班向東，右足進前，籥斜橫，羽植籥上。奏唱昭字，左右班均正立，羽籥向下斜交。奏唱事字，左班正面，右足正面，身向西，羽籥並植；右班正面，右足正面，身向東，羽籥並植。奏唱次字，左班身向東，右足虛立，籥斜舉，羽植；右班身向西，右足虛立，籥斜舉，羽植。奏唱第字，左右班均正立，兩手相交，羽籥並植。奏唱肅字，左班身俯微蹲，面向東，抱右膝，羽籥如十字；右班身俯微蹲，面向西，抱右膝，羽籥如十字。奏唱將字，左班身俯微蹲，面向東，抱右膝，羽籥如十字；右班身俯微蹲，面向西，抱左膝，羽籥如十字。

第三句，奏唱睟字，左右班均正面，身微蹲，籥橫膝上，羽植。奏唱顏字，左班身微

向西，羽籥偏左如十字；右班身微向東，羽籥偏右如十字。奏唱容字，左班向西身俯，兩足並，羽籥斜交；右班向東身俯，兩足並，羽籥斜交。奏唱兮字，左班正立，面向東，兩手相並，推向西，羽籥植；右班正立，面向西，兩手相並，推向東，羽籥植。奏唱蒼字，左班正面，身向西，起左足，羽籥植；右班正面，身向東，起右足，羽籥植。奏唱兒字，左班身微向東，羽植籥上。奏唱輝字，左班身微向東，右班身微向西，籥植，羽向下斜指。奏唱煌字，左右班均身俯，籥橫地，羽植。

第四句，奏唱穆字，左班身微向東，右足少前，兩手微拱，羽籥如十字；右班身微向西，左足少前，兩手微拱，羽籥如十字。再奏唱穆字，左班身微向東，均面轉正，羽植如十字。奏唱居字，左右班均正立，羽籥植。奏唱歆字，籥東指，羽植如十字；左右班均正立，羽植如十字。奏唱兮字，左班向東，兩足並，籥西指，羽植如十字。奏唱氣字，左右班均微向西，均籥植近肩，羽平橫。奏唱和字，左班身微向東，右班身微向西，均籥橫籥下。奏唱洋字，左右班均正立，籥平橫，羽植籥上。再奏唱洋字，左班向西，籥平指西，羽植如上字；右班向東，籥平指東，羽植如十字。

第五句，奏唱生字，左右班均正立，羽籥斜交。奏唱民字，左班向東身俯，起左足，羽橫籥上。奏唱澤字，左班身微向東，右班身微向西，籥植，羽斜倚肩。奏唱兮字，左班向東身俯，右班向西身俯，羽籥

植地。奏唱仰字，左班仰面向東，右班仰面向西，均兩足並，羽籥如十字。奏唱睍字，左右班均正立，籥植過肩，羽平額，交如十字。奏唱玉字，左右班均俯首偏右，起右足，羽籥如十字。奏唱房字，左右班均正面，身微蹲，兩手並，羽籥植。

第六句，奏唱榮字，左班正面，身微向西，少蹲，兩手推向西，羽籥植；右班正面，身微向東，少蹲，兩手推向東，羽籥植。奏唱泉字，左班東向，首微俯，兩足並，羽籥如十字。右班西向，首微俯，兩足並，羽籥如十字。奏唱瑞字，左右班均正立，籥平橫，羽植。奏唱露字，左班東向，右班西向，籥平橫，羽植。奏唱慶字，左右班均正立，兩上拱，羽籥如十字。奏唱疆字，左右班均無字，左右班均正面，屈雙足，羽籥如十字。奏唱無字，左右班均正面，屈雙足，俯首至地，羽籥如十字。

終獻奏《永平之章》，作文舞，舞詞云：「終獻兮玉罍清，肅秬鬯兮薦和羹。磬管鏘鏘兮祀孔明，旨酒盈盈兮勿替思成。明命顧諟兮福群生，八龍蜿蜒兮羽和鳴。」其舞姿與亞獻之舞相比稍有變化。

第一句，奏唱終字，左右班正立，籥下垂橫斜，羽植籥上。奏唱獻字，左班東向，籥斜指東，右班西向，籥斜指西，羽植籥上。奏唱兮字，左班正面，身微向西，右班正面，籥斜倚肩，羽平指西。奏唱玉字，左右班正立，籥下垂橫斜，羽植籥上。奏唱清字，左右班正立身俯，羽植籥上。奏唱罍字，均正立，左班面

第二句，奏唱肅字，左右班正面，右足交於左，羽籥如十字。奏唱秬字，左班東向，左班面兩足並，籥東指，羽植；右班西向，兩足並，籥西指，羽植。奏唱鬯字，均正立，左班面

向西，兩手相並，推向東，羽簫植；右班面向東，兩手相並，推向西，羽簫植。奏唱兮字，左右班正面，身微蹲，簫植過肩，羽平額，交如十字。奏唱薦字，左班東向，羽簫植地，起右足，羽簫植；右班西向，起左足，羽簫植。奏唱和字，左右班正立，身俯，羽簫植地。奏唱奠字，左右班正立，簫植，羽倒指東。

第三句，奏唱罄字，左班身微向東，右足進前，羽倚肩，簫平指東。奏唱管字，左班東向，簫平橫左肩，羽植。奏唱鏘字，左班身俯向西，左足進前，趾向上，羽斜交；右班身俯向東，右足進前，趾向上，羽簫斜交。奏唱兮字，左右班正立，簫植近肩，羽平橫如十字。再奏唱鏘字，左班仰面向西，右班仰面向東，均兩足並，羽簫如十字。奏唱祀字，左班西向，起左足，兩手相並，推向西，羽簫植。奏唱孔字，左班西向，右班東向，簫斜橫，羽植。奏唱明字，左班身俯抱右膝，右班身俯抱左膝，羽簫如十字。

第四句，奏唱旨字，左右班首微俯，羽簫斜交，右足交於左。奏唱酒字，左右班正立，左班羽簫向右斜倚肩，右班向左斜倚肩。奏唱盈子，左班東向，右班西向，簫植中，羽斜指下。再奏唱盈字，左右班正面，右足交於左，簫植過肩，羽平額，交如十字。奏唱兮字，左班向東，右足進前，簫下垂，右手推出，羽植；右班向西，左足進前，簫下垂，右手推出，羽植。奏唱勿字，左右班正面，簫斜舉，羽植。奏唱替字，左右班正立身俯，簫平橫，羽居中植簫上。奏唱思字，左班向東，起右足，右班向西，起左足，羽簫斜舉。奏唱成字，左右班正立，兩手高拱過額，羽簫如十字。

第五句，奏唱明字，左右班正面，身微向東，籥下垂，羽倚肩。奏唱命字，左右班正立身俯，籥斜植地，羽植。奏唱顧字，左右班正面，身微向西，籥平橫，羽斜植籥上。奏唱諟字，左右班正面，身微蹲，左班兩手推向東，右班兩手推向西，羽籥植。奏唱兮字，左班向西，首微俯，兩足並，籥指西，羽籥如十字；右班向東，首微俯，兩足並，籥指東，羽籥如十字。奏唱福字，左右班正立，身俯，面微仰，羽籥如十字。奏唱群字，左右班正面，羽籥如十字。奏唱生字，左班向東，身俯，右足進；右班向西，身俯，左足進前，籥下垂，羽植地。

第六句，奏唱八字，左班東向，兩手相並，羽籥斜指東；右班西向，兩手相並，羽籥斜指西。奏唱龍字，左右班正立，籥植近肩，羽平橫。奏唱蜿字，左班西向，面仰，兩手推出，羽籥斜舉；奏唱蜒字，左右班正立，籥平橫下垂，羽高舉。奏唱兮字，左班向西，身俯，左足進前，籥下垂，羽植地；右班向東，身俯，右足進前，籥下垂，羽植地。奏唱苞字，左右班正立，羽籥如十字。奏唱羽字，左右班正立，身俯，羽籥如十字。奏唱和字，左右班正面，屈雙足，羽籥如十字。奏唱鳴字，左班俯首至地，羽籥如十字。

徹饌奏《熙平之章》，送神奏《清平之章》，望燎奏《太平之章》。

二、方澤大祀樂舞

清朝於方澤祭地，其儀禮由明代演變而來。祀前，皇帝齋戒，夏至日，皇帝車駕至地壇外壝北門，在十名前引大臣、贊引官和對引官引導下，先入更衣幄次換祭服，然後立於地壇下層的前方。儀禮用樂舞生二百四十七名，執事樂舞生服藍鑲邊青鍛袍，武舞生服青屯絹銷金花袍，文舞生、樂生、焚香樂舞生服青屯絹補袍，二舞容與祭天樂舞相近，亦一字一勢，又略有變化。

祀禮開始，典儀贊「迎神瘞埋」，司樂贊「舉迎神樂」，奏《中平之章》，贊引奏「升壇」，皇帝登上台階，到香案前，跪上柱香，復位，行三跪九叩禮。典儀贊「奠玉帛」，司樂贊「舉樂」，皇帝到神位前，跪搢玉帛奠案上，復位。典儀贊「進俎」，司樂贊「舉樂」，皇帝跪奉祖俎於神位，復位。

典儀贊「行初獻禮」，司樂贊「舉初獻樂」，樂作，奏《太平之章》，作武舞，舞詞云：「體齊融洽兮信芳，博碩升庖兮鼎方。清風穆穆兮休氣翔，神明和樂兮舉初觴。洽百禮兮禋祀，鑿九土兮豐穰。」皇帝到神位前跪奠爵，俯伏。讀祝官捧祝版跪讀訖，行三叩禮。配祭的太祖神位的儀式相同。

皇帝復位後，亞獻，奏《安平之章》，用文舞。舞詞云：「一茅三脊兮縮結漿，山雲雲冪兮馨香。介泰稷兮信芳，再滌犧尊兮敬將。樂成八變兮綴北，儼皇祇兮悅康。」

終獻，奏《時平之章》，用文舞，舞詞云：「紫壇兮嘉氣迎，旨酒思柔兮和且平。凜茲陟

降今心屛營，禮成三獻兮薦玉觥。含弘光大兮德厚，靈佑丕基兮永淸。」

亞獻、終獻之儀如初獻，唯不讀祀，分獻官、陪祀官隨行禮。三獻後，飮福受胙，徹

饌奏《貞平之章》，送神奏《寧平之章》，最後「埋瘞」。

三、祭社稷儀式樂舞

清承明制，建社稷壇於端門之右。社稷壇面中心爲一圓，周圍分四區，分別舖以不同

顏色的五種泥土，土色與方位相應，中心爲黃色，東區爲靑色，南區爲赤色，西區爲白

色，北區爲黑色，五色壇土從涿州、霞州、房山、安東等地專程取來，全國三百府縣，亦

進其方位色土一百勺。壇面中央設土龕，龕中立有石柱和木柱，分別代表社神和稷神，以

後合二柱爲一石柱，名社主石或江山石。

中國以農立國，社稷祭儀極其隆重，每歲春秋仲月上戊日，皇帝親祭，用樂舞生二百

二十七名。執事樂舞生服藍鑲邊靑羅袍，武舞生服紅羅銷金花袍，文舞生、樂生、焚香樂

舞生服紅雀補袍，帶頂同前。如系祭告則用樂舞生十八名。凡樂七奏，舞八佾。

迎神奏《登平之章》，奠玉帛，初獻奏《茂平之章》，初獻作武舞，舞詞云：「恪恭

禋祀兮肅且雍，淸酌旣載兮臨齊宮。朝踐初舉兮玉帛共，洋洋在上兮鑒予衷。」

亞獻奏《育平之章》，易文舞，舞詞云：「樂具入奏兮聲喤喤，鬱邑再升兮賓八鄉。厚德

配地兮佑家邦，緩我豐年兮兆庶康。」

終獻奏《敦平之章》，用文舞，舞詞云：「方壇北宇兮神中央，盈庭萬舞兮帗低昂。酌酒

三爵兮桂齊香，清雖舊兮命薄將。」

徹饌奏《博平之章》，送神奏《樂平之章》，望瘞奏《徵平之章》。儀式長達五至六個時辰，最奏《祐平之章》，午門鳴鐘，皇帝起駕還宮。

四、祭先農壇樂舞

先農即神農，清承古制，建先農壇於南郊，藉田之北。每歲二月，要舉行祭先農和耕籍田的禮儀。一般的祭祀，用樂舞生十八名，服月白鑲邊藍袍，焚香樂舞生服紅銷補袍。若皇帝親祭，用樂舞生二百二十名。其服飾，執事樂舞生著日月鑲邊青袍，武舞生著紅絹銷金花袍，文舞生、樂舞生、焚香樂舞生著紅絹袍，帶頂同前。

作樂，凡七奏，迎神奏《永豐之章》，奠帛初獻奏《時豐之章》，初獻用武舞，詞云：「厥初生民，萬彙莫辨。神錫之麻，嘉種乃誕。斯德曷酬，何名可贊。我酒惟旨，是用初獻。」

亞獻易文舞，舞詞云：「無物稱德，惟誠有孚。載升玉瓚，神肯留虞。惟茲兆庶，豈異古初。神曾子之，今其食諸。

終獻奏《大豐之章》，用文舞，詞云：「秬秠糜芑，皆神所貽。以之饗神，式食庶幾。神其丕佑，佑我點黎。萬方大有，肇此三推。」

皇帝享先農畢，詣耕耤所，其他由方狀的觀耕台和大片的籍耕田組成，觀耕台上設御屏寶座。屆時，在鼓樂聲中，戶部尚書執耒相，府尹執鞭，跪進帝。帝於是用右手執耒，左手執鞭，走三個來回，是為「三推」，府尹則抱著青色木箱，戶部侍郎自箱中取種撒

播，耆老隨後用土覆蓋，完成播種的程序，畢，帝登觀耕台，面南而坐，王以下序立。依次作耕田的動作，三王「五推」，九卿「九推」，府尹播種，耆老覆土。之後，有選出的農夫三十人，從府縣官，將籍田按要求耕種完。親耕禮成，皇帝到慶成宮行慶賀禮，禮畢，奏樂還宮。

五、祭朝日儀式樂舞

太陽是古人崇拜的天體，「郊之祭，大報天而主日。」各式祭日的儀式有所不同，清朝列為中祀，每年春分日卯刻朝日。逢甲、丙、戊、庚、壬年，皇帝親祭，其他年份遣官致祭。祭壇建於東郊，白石的台面，四周圍以紅色圍牆。

祀禮用樂舞生二百三十五名。執事樂舞生服藍鑲邊青羅袍，武舞生服紅羅銷金花袍，文舞生、樂生、焚香樂舞生服紅羅補袍，帶頂同前。祭祀行三跪九拜禮，樂七奏，舞八佾。

迎神奏《寅曦之章》，奠玉帛奏《朝曦之章》，初獻奏《清曦之章》，用武舞，舞詞云：「御景風兮下帝烏，酌黃目兮椒其馨。爵方舉兮歌且舞，漾和盎兮龍旂青。」亞獻奏《咸曦之章》，易文舞，詞云：「西舉勺兮鬱金香，嘉樂合兮舞洋洋。德恢大兮神哉沛，澹容與兮進霞觴。」終獻奏《純曦之章》，作文舞，舞詞云：「式禮莫愆兮昭清，終以告虔兮休成。願神且留兮鑒茹，以妥以侑兮忱誠。」徹饌奏《延曦之章》，送神奏《歸曦之章》。

六、祭夕月儀式樂舞

祭祀月神之禮起源於三代，「夜明者，祭月壇也。」清朝列為中祀，建月壇於京城西郊，壇為白石台建築，壇牆四周各有靈星門一座。每歲於秋分日酉刻夕月。逢丑、辰、末、戌年，皇帝親臨祭祀，其他年份遣官代行。帝親祭用樂舞生二百三十五名。其服飾，執事樂舞生著藍鑲邊青羅袍，武舞生著玉色羅銷金花袍，文舞生、樂生、焚香樂舞生著紅色補袍，帶頂同前。

夕月的規格稍遜於朝日，樂六奏，行二跪六拜禮。迎神奏《迎光之章》，奠玉帛初獻奏《升光之章》，初獻作武舞，舞詞云：「少採兮將事，玉帛兮載陳。式舉黃流兮把犧尊，籩豆靜嘉兮肴核分。」

亞獻奏《瑤光之章》，易文舞，詞云：「齊提兮載獻，神之來兮肅然。仰盼璧兮鑒顧，把清光兮幾筵。」

終獻奏《瑞光之章》，用文舞，舞詞云：「戞瑟鳴琴兮錯玉鏘，神嘉虞兮申三觴。金波穆穆兮珠焻黃，休嘉衍隱兮溢四方。」

徹饌奏《涵光之章》，送神奏《保光之章》。

七、祈穀儀式樂舞

「孟春之月，天子乃以元日祈穀於上帝。」古代對祈穀極為重視，從漢晉之時，祈穀與圜丘、祀天合一，梁武帝後實行分祭，清代以正月上辛日祈穀。

祭禮用樂舞生二百三十五名，其中，執事樂舞生服藍鑲邊青羅袍，武舞生服紅緞銷金花袍，文舞生、樂生、焚香樂舞生服紅緞補袍，帶頂同前。

樂九奏，迎神奏《祈平之章》，奠玉帛奏《綏平之章》，進俎奏《萬平之章》，初獻奏《寶平之章》，作武舞，詞云：「初獻兮元酒盈，致純潔兮儲精誠。瑟黃流兮雲承，酌其中兮分外清明。儼對越兮維清，帝心歆兮綏我思成。」

亞獻奏《穰平之章》，易文舞，舞詞云：「犧尊啟兮告虔，清酤既馨兮陳前。禮再獻兮祠廷，光煜燴兮非煙。神悅懌兮愒然，惠我嘉生兮大有年。」

終獻奏《瑞平之章》，用文舞，詞云：「終獻兮奉明粢，苾芬嘉旨兮清醴既釃。神其衍術兮錫祉，禮成於三兮陳詞。顧灑餘瀝兮沐群黎，臣拜手兮青埠。」

祈穀儀式與祈天大致相同，但著重點在於求農業豐收，故樂舞的內容和動作亦有所變異。

八、雩祭儀式樂舞

《春秋傳》曰：「龍見而雩，為百穀求膏雨也。」用雩舞求雨的歷史久遠，明嘉靖九年，正式建壇於泰元明之東。清代沿襲明制，每歲孟春，擇日行常雩之禮。

祭禮樂九奏，舞八佾，迎神奏《靄平之章》，奠玉帛奏《雲平之章》，進俎奏《需平之章》，初獻奏《霖平之章》，作武舞，亞獻奏《露平之章》，用文舞，終獻奏《霑平之章》，用文舞，徹饌奏《靈平之章》，送神奏《霳平之章》，望燎奏《霈平之章》。

乾隆二十四年，因常雩不雨，六月，帝親製祝文，定儀節。祀日，雨冠素服，步襪，不燔柴，不飲福，不受胙，在三獻作武舞、文舞之後，舞生退，舞童各執羽籥，隨司樂官進，歌雲漢之章，按舞。舞者的人數在古書的記載中略有不同。《文獻通考》載：「用舞童十六人，衣玄衣，為八列。」《律呂正義後編》則說用三十二人，「東西兩班各十六人，執節者引至班所，各分四行，每行四人。」此舞又稱「大雩童子舞」，其服飾：紅纓涼帽，帶以綠紬為之，黑紬齊袖袍，繪金雲氣，一色為五彩雲氣。

乾隆《雲漢》樂章八章：

(一)瞻彼朱鳥，奚居實沈。協紀辨律，羽出徵音。萬物光芒，有壬有林。有事南郊，陟降維欽。瞻仰昊天，生物為心。

(二)維國有本，匪民伊何？維民有天，匪食則那。螟蛑鳴矣，平秩南訛。我祀敢後，我樂維和。瞻彼朱鳥，奚居實沈。協紀辨律，羽出徵音。萬物光芒，有壬有林。有事南郊，陟降維欽。瞻仰昊天，生物為心。（此處以乾隆

九、祭太歲儀式樂舞

太歲是十二時辰之神，宋代王安石作有《祭太歲諸神文》，元代設祭而無常典，明代立壇建制，清朝承明制，於先農壇東北建太歲殿，每歲孟春爲迎，歲暮爲送。祀禮用樂舞生二百三十二名。執事樂舞生服青絹袍，武舞生服紅色銷金花袍，文舞生、樂生、焚香樂生二百三十二名。

(三)鼓淵淵，童舞娑娑。

(三)自古在昔，春郊夏雲。曰惟龍見，田燭朝趨。盛禮既陳，神留以愉。雷師閶閶，飛廉衙衙。曰時雨暘，利我所畲。

(四)於穆穹宇，在郊之南。對越嚴恭，上帝是臨。繭栗量幣，用將惘忱。惝惝我躬，肅肅我心。之事自責，仰彼桑林。

(五)權與粒食，實淮后稷。百王承之，永奠邦極。惟予小子，臨民無德。敢懈祈年，潔衷翼翼。命彼秩宗，古禮是式。

(六)古禮是式，值茲吉辰。玉磬金鐘，大羹維醇。玄衣八列，舞羽繽紛。既侑上帝，亦右從神。尚鑒我衷，錫我康年。

(七)惟天可感，曰維誠恪。惟農可稔，曰維力作。恃天慢人，弗割弗穫。尚勤農哉，服田孔樂。姿爾保介，胙乃錢鎛。

(八)我禮既畢，我誠已將。風馬電車，旋駕九閶。山川出雲，爲霖澤滂。雨公及私，興鋤利耞。億萬斯年，農夫之慶。

舞生服紅色補袍，帶頂同前。

凡祭行三跪九拜禮，樂六奏。迎神奏《保平之章》，奠帛初獻奏《定平之章》，用武舞，詞云：禮崇明祀，涓選休成。法齊滌志，量幣告誠。祈福惟和，福我蒼生。陳饋捧酊，瞻仰雲旌。

亞獻奏《嘏平之章》，作文舞，詞云：百末蘭生，有飶其香。升歌清越，磬管鏘鏘。牲牷肥脂，嘉薦會芳。神其歆止，在上洋洋。

終獻奏《富平之章》，用文舞，舞詞云：執事有嚴，再拜稽首。三爵既升，以妥以侑。顯若有孚，肅絃邊豆。神其歆止，人民受壽。

徹饌奏《盈平之章》，送神奏《豐平之章》。乾隆年間，增上香禮。遇旱、潦、蝗等大自然災害，實行祈報，其禮於太歲、天神、地祇三處並舉。

十、祭神祇壇儀式樂舞

清代建壇於太歲壇之南，含風雲雷雨等天下諸神，遇有旱、潦、煌等重災，則命有司特祀。

凡祭，樂六奏，迎神奏《祈豐之章》，奠帛初獻奏《華豐之章》，初獻作武舞，詞云：束帛箋箋兮筐篚將，昭誠素兮鬯馨香。瘝此下民兮侯有望，神垂鴻祐兮未渠央。

亞獻奏《興豐之章》，用文舞，詞云：疏羃兮再啟，芳齊兮戴陳。惠邀兮神賏，福我兮民人。

終獻奏《儀豐之章》，用文舞，舞詞云：犧尊分三滌，旨酒分思柔。誠無敦分嘉薦，神宴娛分降休。

徹饌奏《和豐之章》，送神奏《錫豐之章》。

十一、太廟祭祀樂舞

太廟是帝王的祖廟，清朝太廟之祀承襲明制，然合禘禮於祫禮，並有時亨和祫祭之分。時亨，每歲孟春擇初旬日，孟夏、孟秋、孟冬用朔日舉行。祫祭較為隆重，禮三獻，入於樂六奏，舞八佾。《清史稿》載：「向例，饗廟，帝乘輿出宮，至太和門外改乘輦。入於門，至神路右，步入南門，詣戟門幄次，入升東階，進前殿門，就拜位。禮成，出入初，凡入門皆左。」

祀日，用樂舞生二百六十七名。執事樂舞生服青緞袍，武舞生服紅銷金花袍，文舞生、樂生、焚香樂舞生服紅緞補袍，帶頂同前。春冬用煖帽，夏秋用涼帽。祭告用樂舞生二十六名，單祭一殿用樂舞生十七名。

樂六奏，其中，初獻奏《敉平之章》，作武舞，舞詞云：於皇祖考，克配上天。越文武功，萬邦是宣。孝孫受命，不忘不愆。羹牆永慕，時薦斯虔。

亞獻奏《敷平之章》，用文舞，舞詞云：忝祀精忱，洋洋如生。縛罍再舉，於赫昭明，藹然有容，愉然有聲。我懷靡及，顯若中情。

終獻奏《昭平之章》，用文舞，詞云：粵若祖德，誕受方國，肆予小子，大猷是式。欲報

之德，昊天罔極。愨懃三獻，中心翼翼。

十二、祭歷代帝王廟樂舞

清代初年，承襲明制，於城西景德崇聖殿祭祀歷代帝王，正殿祀二十一帝，兩廡祀四十一功臣。康熙年間，詔曰：「凡為天下王，除亡國暨無道被弒，悉當廟祀。」於是在祀位中，增加歷代的帝王至一百四十三名，從祀功臣四十名。

逢祀日，若皇帝親詣行禮，用樂舞生二百八十三名。執事樂舞生服青絹袍，武舞生服紅色銷金花袍，文舞生、樂生、焚香樂舞生服紅色補袍，帶頂同前。

樂七奏，舞八佾，迎神奏《肇平之章》，奠帛初獻奏《興平之章》，初獻起武舞，詞云：莽如雲兮神之行，予仰止兮在廷。承筐筐兮既登，偃靈蓋兮翠旌。鑒予情兮歆享，薦芳馨兮肅成。

亞獻奏《崇平之章》，作文舞，舞詞云：貳觴兮酒行，念昔致兮永清。瞻龍袞兮若英，顧紹錫兮嘉平。

終獻奏《恬平之章》，用文章，詞云：鬱邑兮終獻，萬舞洋洋兮沐清風。龍驂徐整兮企予，示周行兮迪予衷。

徹饌奏《淳平之章》，送神、望燎皆用《匡平之章》。

十二、文廟樂舞

清代對孔子頗爲尊崇，初期祭孔，沿用明代舊制，以後更有所發展。康熙、乾隆年間，皆頒定祭孔新樂章，每年仲春、仲秋的上丁日爲大祭。若皇帝親詣行禮，用樂舞生一百四十名。其制，琴、簫、笛、笙皆六，簴四、歌生六。樂六奏，舞六佾。執事樂舞生服青絹袍，文舞生三十六人，服紅色銷金花袍。

迎神奏《韶平之章》，奠帛初獻奏《宣平之章》，文舞詞云：覺我生民，陶鑄賢聖。巍巍泰山，實子景行。禮備樂和，豆籩嘉靜。既述六經，妥酌三正。

亞獻奏《秩平之章》，文舞詞云：至哉聖師，克明明德。木鐸萬年，惟民之則。清酒既酯，言觀秉翟。太和常流，英材斯植。

終獻奏《敘平之章》，文舞詞云：猗歟素王，示予物軌。瞻之在前，師表萬祀。酌彼金罍，我酒維旨。登獻雖終，弗遑有喜。

徹饌奏《懿平之章》，送神奏《德平之章》。

曲阜孔子故里文廟的樂舞，代代相傳，其儀莊嚴隆重，樂制保存較好，舞生服紅緞神袍，前後方襴銷金葵花，腰繫綠綢帶，頭戴起焰金梭帽，腳登皂靴。其舞與京城相比略有不同。《宣平》樂舞詞云：予懷明德，玉振金聲。生民未有，展也大成。俎豆千古，春秋上丁。清酒既載，其香始升。

《秩平》樂舞詞云：式禮莫衍，升堂再獻。響協鼖鏞，鉞孚璧甋。肅肅雍容，譽髦斯顏。禮

陶樂淑，相觀而善。

《敘平》樂舞詞云：自古在昔，先民有作。皮弁祭菜，於論思樂。惟平媚民，惟聖時若，彞倫攸敘，至今木鐸。

清朝頒定的祭孔舞譜，其舞容、舞具的標注，較之明代之舞更爲完備，分「向之容」、「立之容」、「身之容」、「首之容」、「面之容」、「手之容」、「足之容」、「趾之容」等八類。其中包括三十三種舞節，兼有三十七種舞具之勢和十種身手之勢。樂器則有柎、柷、敔、風簫、笛、管、笙、篪、塤、琴、瑟、鐘、磬、鼓等。三獻皆用文舞，文舞生的轉班就位，以及舞畢退班，各以鼓點十三節節制，而每項擊鼓四十二響。

八佾舞文舞生、武舞生排列圖

（圜丘、方丘、日月、宗廟、朝會祭祀舞圈俱同）

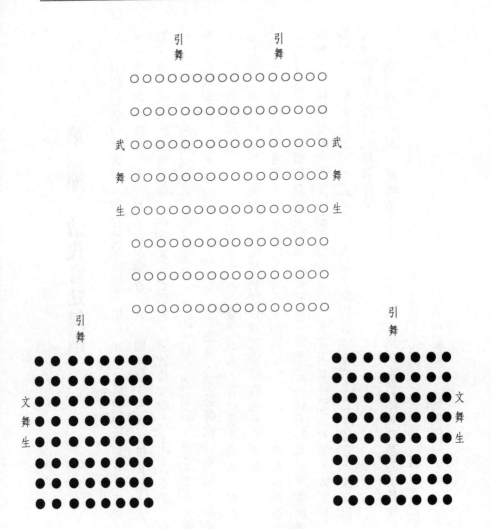

八佾舞文舞生、武舞生排列圖
（圜丘、方丘、日月、宗廟、朝會祭祀舞圖俱同）

第二節　清代官廷舞蹈

清廷宮廷的宴饗樂，初歸禮部統籌，順治元年，於禮部下設立教坊司，置職官奉鑾一人，左、右韻舞各一人，左、右司樂各一人，協同官十五人，俳長二十人，色長十七人，歌工九十八人。內宮宴會，由領樂官妻四人，領教坊女樂二十四人奏樂。順治八年，停用教坊司女樂，改用四十八名太監奏樂。康熙元年，設南府。雍正七年，改教坊司為和聲署，裁撤奉鑾、韻舞等官職。乾隆七年，設樂部，和聲署歸於樂部，設滿、漢署正各一人，滿、漢署承各一人，韻舞四人，署史長十六人，署史一百四十八人。道光七年，將南府改稱昇平署，其機構轉而以演習安排戲曲為主要職責。

正式場合的宴饗樂，凡皇帝出入宴《中和韶樂》，臣工行禮奏《丹陛大樂》，巡酒奏《慶隆舞樂》。宴饗的舞蹈，初名《莽式舞》，亦名《瑪克沁舞》，本屬滿洲傳統的習俗歌舞。《柳邊紀略》載：「滿州有大宴會，主家男女必更迭起舞，大率舉一袖於額，反一袖於背，盤旋作勢曰莽式。中一人歌，衆皆以空齊，二字和之，謂之曰：空齊，猶之漢人之歌舞，蓋以此為壽耳。」

滿州的土風舞，隨著清人入主中華，而成為統治者炫耀功蹟的宮廷舞蹈。蔣仁錫《燕京上元竹枝詞》注曰：「瑪克沁，華言舞也。俗轉呼為莽式，蓋象功之樂，每歲除夕供衙。先是歲墓三、六、九日肆於春官，都人得縱觀焉，過歲則罷。」

清初的皇室對莽式舞十分重視，有不忘列祖列宗，發揚蹈厲之意。《大清聖祖仁皇帝實錄》載：「康熙四十九年正月壬午，上至皇太后宮問安。先是諭禮部：˙蟒式者，乃滿州筵宴大禮，至隆重歡慶之盛典，向來皆清王大臣行之，今歲皇太后七旬大慶，朕亦五十有七，欲親舞稱觴。˙是日，於皇太后宮進宴，皇太后升座，樂作，上近前起舞進爵。」

《莽式舞》開始具有很強的禮儀性，漸而出現多種形式的表演，並向娛樂性轉變。清人陳康祺《郎潛紀聞》載：「本朝歲暮將祭享，選內大臣打莽式，例演習於禮曹，其氣象發揚蹈勵蓋公廷萬舞之變態也。王公貴戚於新王競引之，以粗細樂。其態婉孌柔媚，或令婦女爲之，此又莽式之一變耳。」

康熙三十三年十二月十四日，清人湯右曾觀看禮部演練此舞，作《莽式歌》以記其事，歌云：

冬季臘月烹黃羊，儺翁倀子如俳倡。

噴拳雜伎鬧里社，細腰疊鼓喧村場。

太平有象自廊廟，五兵角抵修總章。

新官初試平旦集，萬人聯袂東西廂。

南箕北斗供捿批，繁絲扎竹同清場。

闖經出林吼唬虎，很訝當道蹲封狼。

划然忽變戰場態，金戈鐵馬聲鏘鏘。

左旋右抽嫻進止，先偏後伍紛低昂。

弓彎不射刃不斫，徐以一矢定寇攘。

彷彿觀兵耀德志，詎知武力誇多方。

帨韝鞠脆起上壽，千年萬年歌未央。

昆明池頭夾棚路，洛陽域下列矩光。

麟州小水跨鴨綠，九部亦得諧宮商。

紫羅帽邊插鳥羽，絳抹額上搖金鐺。

輕身似出都盧國，假面或著蘭陵王。

盤空觔斗最奇艷，如電礦磻星光芒。

解紅俄作小兒舞，文衣綷縩顏鞓霜。

戲馬闌邊身便旋，鬥雞坊底神飛翔。

踏歌兩兩試燈節，秧歌面面試春陽。

牽絲底用窟礧子，阿鵲雅擅蓬蔢娘。

雙童夾鏡技渾脫，晚出絕藝驚老蒼。

弄丸一串珠落手，舞劍百道金飛鋩。

我聞殿前陳百戲，緬昔制作傳漢唐。

魚龍曼衍雖技巧，亦與民物關禍祥。

賜酺懸知俗安樂，拔河為卜年豐穰。

只今殿廷虛懸備，兜離儌侏成賓將。

鳴球拊石詥至德，散樂亦預均天張。

恍從輶軒採謠詠，正以鞮鞻懷要荒。

書郎贏馬欠憔悴，乍與鮑老同顛狂。

愛居縱駭鐘鼓食，舞鶴自應參差行。

千周萬匝狀倏忽，舌撟目眩心蒼茫。

作歌形容莫究悉，竊喜六律調歸昌。

此歌頗長，內容亦雜，不僅描繪了莽式舞狀，而且有秧歌、渾脫、魚龍、鮑老、舞劍、舞鶴等多種表演紛雜其中，儼然是多姿多彩的大型歌舞百戲表演。湯右在歌詩序言中也說：「莽式者，樂舞之名也，歲以季冬隸習禮部，略加古者百戲之屬。」

《莽式舞》成爲清代各種隊舞的總稱，並改名爲《慶隆舞》。《清史稿‧樂志》載：「隸於隊舞者，初名莽式舞，乾隆八年，更名《慶隆舞》，內分大小馬護爲《揚烈舞》，是爲武舞；大臣起舞上壽，爲《喜起舞》，是爲文舞。」

慶隆舞的演出，場面宏大，用樂工五十人。其中，司琵琶、司三絃各八人，司奚琴、司箏各一人，司節、司拍各十六人，俱服石青金壽字袍，豹皮瑞罩，在丹陛兩旁立，兩翼並上。司節、司拍、司抃，兩翼各八人，分三排北面立；司琵琶、司三絃，兩翼各四人，東西向立；司奚琴在東，司箏在西。司章十三人，服蟒袍，豹皮瑞罩，從右翼

上，東向立。奏《慶隆之章》，凡九章，內容皆爲頌揚清室的武功德政，詞云：

一、於鑠皇清，受命於天。光延鴻祚，億萬斯年。天開令節，瑞起階莫。共球萬國，聖壽千齡。

粵自我先，肇基俄朵。長白之山，鵲嘟朱梁。綿綿瓜瓞，長發其祥。篤生烈祖，積慶重光。

式廓舊疆，東訖海表。聖聖相承，永世克紹。

二、赫赫神功，龍飛崛起。戎甲十三，奮跡伊始。復儲靖難，首克圖倫。天戈一指，震懾強鄰。

九姓潛侵，滅跡如掃。蒙古五部，來奉大號。明師四路，五日而殲。定鼎遼瀋，都城巖巖。

陳雲五色，江冰夜凝。天助有德，應運而興。

三、天亶聰明，覆幬下國。遠服邇歸，誕數文德。四方來附，雲集景從。連長命官，庶職是綜。

爰創國書，頡文義畫。聲協元音，萬古不易。爰定軍制，綠旐央央。或純或間，永奠八方。

締造鴻模，創成大業。錫福無疆，慶鐘千葉。

四、佑啟哲嗣，光闡前猷。昭東駿德，誕訏天庥。攜貳綏懷，朝鮮歸款。世奉東藩，鼇爾圭瓚。

三十五部，厥角稱臣。西被佛土，重譯來賓。濯征有明，耀師齊魯。電掃郊坼，有而弗取。

略地松杏，屢戰敵軍。百戲百克，用集大勳。

五、帝德廣運，昭受鴻名。建國紀元，永定大清。敦睦九族，彝倫式敘。尚德親賢，股肱心膂。

三館是闢，鑑古崇儒。郊社禘嘗，貳貴皇圖。爵秩以班，六曹承政。百工允釐，萬邦表正。

威鑠函夏，德配蒼穹。敬承無斁，駿烈豐功。

六、帝授神器，統一寰瀛。前滅臣寇，乾坤載清。一著戎衣，若雨甘雨。大告武成，作神入主。

躬親大政，飭紀整綱。制禮作樂，昭示典常。納諫任賢，慎微慮遠。定律省刑，萬世垂憲。

克勤克儉，忠厚開基。景命維新，競業自持。

七、聖神建極，道冠百王。六十一年，福祚久長。天縱聰明，衝嶺御宇。孝奉兩宮，德隆千古。

三孽蠢動，一舉蕩平。浪息長鯨，親御六師。三征沙漠，威肅惠懷，鋤頑撫弱。

禹功底績，虞典時巡。數天奉土，莫不尊親。

八、惟天行健，神聖則之。典學勤政，作君作師。無逸無荒，宵衣旰食。一人憂勞，綏此萬國。

文經武緯，地平天成。中和立極，玉振金聲。億萬斯年，觀光揚烈。敬天勤民，禮元作哲。

天鑒孔彰，翼翼後王。儀型皇祖，帝祚遐昌。

九、瑤圖炳煥，六合雍熙。星輝雲爛，風雨以時。翕受嘉祥，調和玉燭。治藹皇風，道光帝籙。

東漸西被，北暨南諧。梯航琛賮，畢致堯階。日升月恒，萬邦蒙福。擊壤歌衢，嵩呼華祝。

秩秩盛儀，洋洋頌聲。紹休烈祖，永慶昇平。

乾隆二十五年，平定西陲，皇帝辛豐澤園，舉行盛大宴會，跳《慶隆舞》，當時有隊舞大臣十八人進帳殿，以次隊舞。舞詞云：

祖志繼成，剪滅遠叛。籌劃從容，闢疆二萬。川原式廓，乃經土田。廟箕宏深，天心契焉。車楞內訌，丐恩臣服。錫爵王公，周卹其屬。鬼域阿酋，匍匐帝庭。寵以藩服，秉鉞專征。俘達瓦齊，再生曲宥。念彼軍勞，崇封晉授。阿酋狡獪，將伏天誅。妄冀非分，叛於中途。反覆二心，

棄厥妻子。役屬雖散，巨惡宜爾。汲水萬里，欲息燎原。似彼狂酋，徒然自煽。竄俄羅斯，疫戕其命。遐方尊玉，獻屍於境。滿州索倫，凌波承渡。奮勇莫當，峻嶺爰度。俘厥逋逃，收我牲畜。取彼子女，如摧朽木。弓矢所加，賊壘莫禦。急思免脫，震駭無措。蠢爾賊眾，作亂變更。帝德涵濡，悍獨遂生。豈曰窮兵，豈曰黷武。乘時遘會，忍弗遠撫。回首在囚，解我禁錮。甫還庫車，流言煽布。惟彼兇渠，負君莫比。罔念聖恩，能弗切齒。伊黎既輯，諸部賓服。預策久長，悉收回族。二賊潰逸，命將追過。踰其巢穴，直抵巴達。爰遣特衛，乃得其情。回長搏顙，獻馘輸誠。遂古莫稽，列史具在。殲寇如斯，未有儔類。檻栓淨掃，寰宇昇平。師出以正，中外永清。睿謨惟誠，宵旰無逸。宏奏膚功，聖心斯懌。順我者昌，逆我者亡。旄別恐遺，天語孔彰。酬庸封爵，表勇錫名。明茲懋賞，章采聿明。誅鋤元惡，大功告成。如春育物，德合清寧。

宮廷早期的《慶隆舞》，包含武舞《揚烈舞》和文舞《喜起舞》兩部樂舞。

《揚烈舞》於宴席中先行演出，「用戴面具三十二人，衣黃畫布者半，衣黑羊皮者半，跳躍倒擲，象異獸。騎禺馬者八人，介胄弓矢，分兩翼上，北面一叩，興，周旋馳逐，象八旗。一獸受矢，群獸伏，象武成。」樂器有琵琶、三弦、奚琴、箏、拍板等，並用人擊掌打拍烘托氣氛。

隨著隊舞的增加，慶隆舞由隊舞的總稱變爲單一的武舞，並取代揚烈舞的舞名。清人姚元之《竹葉亭雜記》載：「慶隆舞，每歲除夕用之，以竹作馬頭，馬尾探繪飾之，如戲中假馬者。一人躧高蹻騎假馬，一人塗面身著黑皮作野獸狀，奮力跳躍，高蹻者彎弓射

旁有持紅油簸箕者一人，箸刮箕而歌。高蹻者逐此獸而射之，獸應弦斃。人謂之『射媽狐子』。」據姚元之所說，此舞所展示的內涵，是表示滿洲人用這種表演臣服達呼爾，文曰：「聞之盛京尹泰云：達呼爾居黑龍江之地，從古未歸王化，彼地有一種獸，不知何名，喜嚙馬腿，達呼爾畏之倍於虎，不敢安居，國初時，曾至彼地，因著高蹻騎假馬，竟射殺此獸，達呼爾以爲神化，乃歸誠焉，因作是舞。」

《喜起舞》，原是《慶隆慶》中之一部，通常在揚烈舞跳畢後上場，表示天下太平，群臣朝賀之意。所用樂器與揚烈舞同。其舞，舞者爲隊舞大臣十八人，或二十二人，朝服儀刀入，三叩，興。退東位西向立，以兩而進，舞畢三叩，退。次隊繼進如前儀。

乾隆四十五年，新定萬壽節所用《喜起舞》九章，詞云：

一、皇帝萬萬歲，福如天海源。浩元氣兮和春溫，澤洋溢兮彌乾坤。

二、歲維庚子，恭遇七旬。太平有象，鴻禧日新。

三、班禪觀從藏，十方皈依，舉延企瑞。靄集豐年，廣法年，宗風被。

四、麗正門開誅蕩，王公大臣拜舞瞻仙仗。旌磐靄芬，茫茫五雲朗，鑪煙上。

五、敬天勤民久，純德四海敷。皇帝萬萬年，年孔固，南山如。

六、蒙古諸台吉，青海衛拉特。愛之如赤子，傾心世歸德。

七、土爾扈特歸順，武義金川威震。如天大德日生，蹈舞揚麻入觀。

八、曼壽多福，臚歡無疆。如松柏茂，萬葉純常。

九、皇子及孫曾，稱觴介眉壽。祝鴻禧令歲其有，與天地令同悠久。

《喜起舞》分九組依次表演，舞容依據樂章長短不一，內容皆與現實結合，表現出歌功頌德的意義，其動作和氣氛甚為莊重。

在兵事等重大的活動之後，常參照慶隆舞制，作新的樂舞表示慶賀。康熙年間，皇帝先後三次親征噶爾丹，平定准噶爾後，作《聖武舞》，亦稱聖武雄。其舞規模宏大，分三大段，第一段「惟天」，頌揚康熙親征大漠擊敗頑凶，安邊保民之事。第二段「皇矣」，贊譽康熙再次揮師討伐的武功。第三段「武成」，表現康熙三次御駕親征的顯赫業績。

乾隆八年，帝巡幸盛京，制《世德舞》，後用於宗室筵宴，隊舞大臣於筵宴中，進殿以次隊舞，舞詞十章，追念列祖開基創業的艱辛，告誠後人珍惜不忘。

乾隆十四年，金川之役，清兵獲勝凱旋，制《德勝舞》以慶賀。其舞制與《世德舞》相同，由隊舞大臣十八人以次表演。此舞以後多用於兵事凱旋的筵宴，所用樂器有奚琴一，琵琶三，三絃三，節十六，拍十六。

清室逢元旦、萬壽、冬至三大節，於太和殿設宴，上元於光明殿設宴，除夕於保和殿設宴，君臣同樂。宴中，所用舞蹈，大抵相同，先為慶隆舞，接著表演四夷樂舞，四夷是指邊境各國或各族，當時皆臣服清廷，作此類樂舞以顯示皇恩浩蕩，幅員廣闊。表演時，當慶隆「隊舞大臣舞畢，笳吹進。笳吹奏畢，常儀司官引朝鮮國俳進，百技並作。」宴席上所用的四夷樂舞，常見的有八部。

《高麗國俳》，源出於高麗。笛、管、鼓各一人，皆戴煙氈帽，鏤金頂，服藍雲緞袍，棕色雲緞背心，藍紬帶。俳長一人，戴面具，青緞帽，紅緌，服紅雲緞袍，白紬長袖，綠雲緞虎補背心，十字藍紬帶。擲倒伎十四人，服紅短衣，鼓伎從右翼上，於甄西南立。俳長從右翼上，於甄南立，北面，以高麗語致辭。笛伎、管伎、鼓伎從右翼上，在丹陛兩旁。東北向。擲倒伎從左翼上，自東向西，各呈其藝。名為擲倒，當是一場有特技的精彩演出。

《蒙古樂》。司笛一人，司胡琴一人，司筝一人，司口琴一人，司章四人，皆著蟒服，於丹陛左傍立，進殿一叩頭，跪一膝，奏蒙古樂。蒙古樂曲頗夥，據記載，專用者有六十七曲，即：牧馬歌、古歌、如意歌、佳兆、誠感詞、去慶篇、肖者吟、君馬黃、懿德吟、喜哉謠、樂士謠、踏搖娘、頌禱詞、慢歌、唐公主、丹誠曲、明光曲、吉祥師、聖明時、微言、際嘉平、善政歌、長命詞、窈窕娘、湛露、四賢吟、賀聖朝、英流行、堅固子、月圓、緩歌、至純詞、美封君、少年行、宛轉詞、四天王吟、鐵驪、好合曲、童皇、天馬吟、始條理、迴波詞、長豫、平調、遊子吟、平調曲、大龍馬吟、高士吟、哉生明、高哉行、追風赭馬、三章、法座引、接引詞、化導詞、七寶鞍、短歌、夕照、歸國謠、僧寶吟、三部落、五部落、婆羅門引……等。

另有番部合奏所用的蒙古樂三十一曲，即兔罝、政治詞、賢士詞、鴻鵠詞、鼗鼓曲、慶君侯、調和曲、慶夫人、白鹿詞、大合曲、染絲曲、公莫、雅政詞、鳳凰鳴、羨江南、合歡曲、夫人詞、乘驛使、西鰈曲、千秋詞、大番曲、舞詞、救度詞、白駝歌、小番詞、遊逸詞、興盛詞、艷冶曲、慶聖師、流鶯曲……等。

　《瓦爾喀部樂舞》。瓦爾喀原為女真族部落之一，努爾哈赤在統一北地的過程中，征服該部並得其樂。演出時，用觱篥、奚琴等樂器，司舞八人，服紅雲綴鑲椿緞花補袍，戴狐皮大帽，於丹陛西邊立。進前正中三叩頭，退於西邊柱後立。司觱篥、司阮各四人，分兩翼上，向上一膝跪，奏瓦爾喀曲。司舞者則以兩為隊，按隊進舞，每隊舞畢，正中三叩頭而退，次隊復進如儀。

　《回部樂》。其內容涵蓋較廣，是乾隆年間，平定南疆大、小和卓叛亂後，所得的新疆地區民族樂舞，以後作為正式筵宴中一個重要表演項目。其樂，司手鼓一人，司小鼓一人，司胡琴一人，司洋琴一人，司管子一人，司金口角一人，皆衣錦面絹裏雜色紡絲接袖衣，錦面布裡倭緞緣邊回回帽，青緞靴。司舞二人，舞盤二人，皆衣靠子，上下身錦襴紡絲接袖衣。擲倒大回子四人，皆衣靠子，上身雜色紡絲，下身接袖衣，五色紬回回小帽，餘與司樂人同。小回子二人，雜色紬面絹裡衣，餘與大回子同。《回部樂》在宴樂中，一般按排在高麗國俳之後演出。十八名樂舞人員先預立在丹陛下，高麗國俳退回部樂伎緊接著依次上，作樂，司舞二人起舞，舞盤二人隨著舞蹈，舞畢，則由大、小回子表演百戲技藝，演畢同下。

　《番子樂》，出自西南地區藏族的樂舞。包含有阿爾薩蘭、大郭莊、四角魯、扎什倫布等不同的部分。其中《阿爾薩蘭》是金川樂舞，司樂器三人，司舞三人，以表演《獅舞》為主。引獅人衣雜彩，手執繩，繫一五色彩球；作為道具的「獅子」，身長七尺，掇五色毛，由二人作舞。《大郭莊》，司舞十人，兩兩相攜起舞，一人蟒服、戴瓴、掛珠、

斜披黃藍二帶；一人藍袍、掛珠、斜披黃紫二帶。《四角魯》，司舞六人，皆戴藍盔，插

雞公司各六，背系籐牌，帶系腰刀，左執弓，右為箭壺，分兩方相對而舞。

《扎什倫布》，為班襌來朝觀見時所獻。司樂器六人，所用樂器有得梨、巴柱、巷

清、龍青、馬爾得勒窩等。司舞者為藏童，十人，皆披長帶，手中執「斧」，在樂聲中，

邊舞蹈邊唱梵曲。

《廓爾喀爾樂舞》，為尼泊爾的樂舞。司樂器六人，服回子衣，紅羊皮韡，其中二人

用洋錦纏頭，四人用紅、綠布纏頭。所用樂器有達布拉、薩郎濟、丹布拉、達拉等。歌者

五人，一人穿綠色綢衣，紅彩履，四人穿回子衣，紅羊皮韡。司舞二人，服紅綠綢衣，猩

紅氈帽，金銀絲巾，紅彩履，腰束雜色布，繫銅鈴，五十枚為一串，以彩縷相聯，作舞

時，跳耀頓踏，撞擊發聲。

《緬甸國樂》。乾隆五十二年，緬甸國遣使向清廷進獻國中之樂，分粗緬甸樂和細緬

甸樂兩種。前者司樂器五人，樂器有接內搭兜咱、接內搭兜呼、檔灣斜枯、聶兜姜、結莽

聶兜布各一具，司歌六人。其服飾皆為緬甸衣冠，拖髮扎紅。後者司樂器七人，拖髮扎

紅，服藍緞短衣，所用樂器有巴打拉一，蚌扎一，總稿機一，密穹總一，得約總一，不壘

一，接足一。司舞四人，皆身穿緞短衣，雜色裙，洋錦束腰。演出時，歌合以粗樂，舞合

以細舞。

《安南國樂》，乾隆五十四年曾獲其國之樂，後用於宴樂中。演出時，司樂器者九

人，著道巾，黃鸝補服道袍和藍色緞帶。樂器有：丐鼓一、丐拍一、丐哨一、丐彈弦子

一、丐彈胡琴一、丐彈雙韻一、丐彈琵琶一、丐三音鑼一。司舞者四人，皆服蟒衣，冠帶與司器者同，手中執彩扇而舞。

清代筵宴中，有稱「部宴」者，是皇帝用於賞賜有關人員的宴會，宴中也要奏樂舞。賜宴給文進士，樂奏《啓天門之章》；賜宴給武進士，樂奏《和氣洽之章》；賜宴於眞人，奏《上清碧落之章》；賜宴衍聖公，奏《洙泗發源長之章》。皆有舞，童子五人，衣五魁衣進舞，是爲《五魁舞》。其樂器有鼓一、管二、笛二、笙二、雲鑼一、板一。

清代宮廷自乾隆之後，尤其是進入晚清時期，熱衷於戲曲，宮內有關娛樂舞蹈的記載極少。趙翼《簷曝雜記》記乾隆十六年，爲高宗弘歷作壽的舞蹈表演，是珍貴的一例，文曰，京城「剪彩爲花，舖錦爲屋，九華之燈，七寶之座，丹碧相映，不可名狀」，「每數十步間一戲台，南腔北調，備四方之樂，侲童妙妓，歌扇舞衫，後部未歇，前部已迎，左顧方驚，右盼復眩，遊者如入蓬萊仙島，在瓊樓玉宇中，聽霓裳曲，觀羽衣舞也。」

鴉片戰爭後，列強用炮艦打開中國的大門，中外文化交流增加，近代的西方舞蹈和有新意的舞蹈，偶爾也出現於內宮中。光緒三十年，容裕齡於清宮曾給慈禧太后和光緒皇帝等，先後表演過希臘舞、西班牙舞、如意舞、荷花仙子舞等舞蹈。容裕齡是晚清一品官裕庚的女兒，十二歲隨父出使國外，先在日本學習日本舞蹈，又在巴黎從師現代舞蹈家依沙多娜、鄧肯學習舞蹈，並進入巴黎音樂舞蹈學院深造，曾登台表演《希臘舞》、《玫瑰與蝴蝶》和舞劇等節目。歸國後，被委任爲慈禧太后御前女官，並教格格們跳舞。她汲取民間舞的語彙，自編自演了一些舞蹈節目，其中：

《如意舞》，身穿大紅蟒袍，手持紅色如意，動作典雅端莊，舞畢，將如意獻給慈禧，祝太后吉祥如意。

《荷花仙子舞》，穿仕女古裝，扮成仙女模樣，表現出荷花聖潔高雅的意境。

《菩薩舞》，穿有披肩的短袖舞服，頭戴珠環，形如佛光，手套臂環，端坐特製的蓮花台上，以手作舞。

《扇子舞》，運用民間舞中舞扇的動作，表現少女遊春、撲蝶等情景。

光緒三十二年，被慈禧太后賜名「小紅孩兒」的藝人何錫琨，曾在宮中跳《拉縴舞》，再現船工拉縴生涯，舞姿粗獷，伴歌渾厚，有「往前走就到酉陽川，前景帶路明，風搖柳成蔭」之句，體現了堅忍不屈不撓的精神。這些表演雖影響面較小，但給消沉的舞苑抹上一絲新意。

清代宮廷宴樂舞蹈

莽式舞：原爲滿洲舞蹈，後經改編改名爲慶隆舞。

慶隆舞（隊舞總名）　　揚烈舞：武舞　舞者四十八人。

喜起舞：文舞　舞者十八或二十二人。

世德舞：舞者十八人，用於宴宗室，由喜起舞變化而來。

德勝舞：舞者十八人，用於凱旋的宴樂，由世德舞蛻變而成。

聖武舞：用於慶賀戰爭的勝利。

五魁舞：舞者五人，用於部宴。

四夷樂舞

蒙古樂：蒙族樂舞

朝鮮國俳：高麗樂舞

瓦爾喀部樂：女眞一部落的樂舞

回部樂：新疆地區樂舞

番子樂：西藏地區樂舞

廓爾喀部樂：尼泊爾樂舞

緬甸國樂：緬甸樂舞

安南國樂：安南樂舞

第三節　漢族的民俗舞蹈

清代自撤裁敎坊司後，宮中無專業的舞人，社會上也無專業的舞蹈團體，而節日和迎神賽會民間的舞蹈表演，卻極爲興盛。這些表演，通常由村社幫會等發起，俗名「走會」或「社火」。清代留存的《北京走會圖》，是描繪走會表演的珍貴圖像史料，其中有中幡、天平、旱船、杠子、花磚、開路、花壇、雙石、小車、杠箱、地秧歌、少林、花鈸、獅子、高蹺、胯鼓、石鎖、五虎棍等十八種節目。富察敦崇《燕京歲時記》：「過會者，乃京師遊手，扮作開路、中幡、杠箱、官兒、五虎棍、袴鼓、花鈸、高蹺、秧歌、十不閑、耍壇子、耍獅子之類，如過城隍出巡及各廟會等，隨地演唱，觀者如睹。」

各種會檔形形色色，門類繁多，總數在千種以上，大體可分爲文會和武會兩大類。會檔通常是在行進中或街頭廣場上表演，每支舞隊有門旗前導，這是兩面鑲有火焰邊的三角旗，旗上大書本會會名，兩旗之間是會首，手持撥旗指揮調度，俗稱「把頭」。

每逢出會人山人海，觀者雲集。會檔之內和會檔之間還有許多規矩。據說慈禧太后晚年喜看雜藝，常調會檔入宮爲之演出。《清宮遺聞》載：「寵監李蓮英探太后意，極思所以怡悅之。於觀劇外，傳一切雜劇進內搬演，尤喜秧歌，慈禧太慰悅，纏頭之賞屢千金，冀以傳拵禁中，得備傳召，出入大內，藉勢招搖，宮禁不知，而梯榮罔利者比比矣。」其中的秧歌，即指會檔的表演。舉凡畿內外遊民徒手，皆習秧歌，爭奇鬥異，風靡一時。

入宮演出受到皇家賞賜者，頓時身價百倍，稱「皇會」，會旗上可繡龍，會名加萬壽無疆字樣，如「萬壽無疆永壽長春太獅聖會」等，存衣物的箱籠上亦可繪龍的形狀。

民間節慶很多，節和會交融一起，可謂「四時有會，每月有會」、「諸般技藝，鬥奇爭勝。」清人陳康琪《郎潛紀聞》載：「京師正月朔日後，遊白塔寺，望西苑，㫋壇寺看跳喇嘛，打莽式，打秋千。元宵節前門燈市，琉璃廠燈市，正陽門模燈，五龍亭看煙火，唱秧歌，跳鮑老，買粉團。……二三月高粱橋踏青，萬柳堂聽鶯，弄篁篠，涿州岳廟進香，迎嘉。四月西山看李花……送春賽會。五月遊金魚池，中頂進香，藥王廟進香。六月宣武門看洗象，西湖賞荷。七月中元夜街市放焰口，點蒿子香，燃荷葉燈。八月中秋踏月，買兔兒王。九月登高，花兒市訪菊，城牆下觀八旗操演，婦女簪掛金燈。……十一月跳神。十二月賣像生花供佛，打太平鼓。」

節日歌舞以燈節最盛。楊允長《都門元夕張燈記》載：「京師燈市，始正月八日，至十三日而盛，十七而罷，市規也。」張燈亦如是。張燈之地，以正陽橋西廊房為最，卷有五聖祠，康熙癸卯，里人燃燈祀神，來拜觀者如堵，因廣衍為闔巷之燈。巷隘而衝，不容並軌，車旋轡馬，仕商往來經之者，十率八九。向夕燈懸，遠近遊觀，不下萬人，施於煙火，鼓吹絃索，走橋，擊唱秧歌，妝耍大面具，舞龍燈諸戲，亦趁喧雜，蟻聚蜂龍，紛沓尤甚。巷多樓居，燈影上下參差，輝爛如畫。」《天咫偶聞》載：當時「東四牌樓下，有燈棚數架，又各店肆高懸五色燈球，如珠琲，如霞標，或間以各色紗燈。由燈市以東至四牌樓以北相銜不斷，每初月乍開，街塵不起，士女雲集，童稚歡呼。店肆被鼓之聲，如雷

如霆。好事者燃「水澆蓮」，「一丈菊」，各火花街路，觀者如雲。九軌之衢，竟夕不能舉步。香車寶馬，參錯其間。愈無出路，而愈進不已。」康熙朝修撰的《宛平縣志》也記載市中歌舞歡樂的盛況：「舊在東華門外燈市街，今散置正陽門外及花兒市、菜市、琉璃廠店節處，惟珠市口南爲盛。元宵前後，金吾禁弛，賞燈夜飲，火樹銀花，星橋鐵鎖，殆古之遺風云。民間擊太平、跳百索、耍月明和尚。」

上元佳節亦是民間舞隊爭奇鬥艷的日子，據潘榮陛《帝京歲時紀勝》載，節慶中「至百戲之稚馴者，莫如南十番。其餘裝演大頭和尚，扮捕秧歌，九曲黃河燈，打十不閑，盤槓子，跑竹馬，擊太平鼓，車中絃管，木架詼諧。」「博戲則騎竹馬，撲蝴蝶，跳白索，藏朦兒，舞龍燈，打花棍，翻觔斗，堅靖蜒」等。

各寺廟舉辦的廟會已成爲文藝會演的慣例，除本寺的演出，各種民間雜藝亦聞風雲集。京城的白雲觀，是「掌管天下道教」的長春眞人丘處機住持之地，每逢正月十九丘眞師的誕辰，人們爭往白雲觀「會神仙」。傳說丘處機當日要返故觀，有緣得遇者可長生不老。屆時，人流如潮。孔尚任、袁啓旭等所著的《燕九竹枝詞》記其事日，道宮內「簫鼓聲中花似霧，綺羅影里人如鶩。」「鑼鼓喧闐滿缽堂，鴛彈花且學邊妝。三絃不數江南曲，唯有囉囉獨擅場。」道宮外「笙歌隊裡擊球社，珠箔叢中走馬場。」「花鼓秧歌沸羽觴」，「太平鼓鬧蹴球場」，「秧歌初試內家裝，小鼓花腔唱鳳陽。」各種精彩的表演吸引著觀眾，難怪「如蟻的遊人攔不住，紛紛擠過蹴球場。」直到日落西山，仍然「舭戲番歌玩不窮」。

京城的廟會，以妙峰山碧霞元君廟最盛，四月十八日登頂朝拜碧霞元君的信徒們，「前可踐後者之頂，後可見前者之足。自始迄終，繼晝以夜，人無停趾，香無斷煙。」《京都風俗志》載，在娘娘廟會期間「夜間燈籠火炬，照耀山谷。城內諸般歌舞之會，必於此月登山酬賽，謂之『朝頂敬香』。如開路、秧歌、少太獅、五虎棍、扛箱等會。其開路，以數人扮蓬頭塗面，赤脊舞叉。秧歌，以數人扮頭陀、漁翁、樵夫、漁婆、公子等相，配以腰鼓手鑼，足皆登堅木，謂之高蹺秧歌。少太獅，以一人舉獅頭在前，一人在後為獅尾，有上遮闊布，彩色絨線，如獅背毛皮狀，二人彩褲作獅腿，前直上，後傴僂，舞動如生。其扛箱一人，扮嵯頭玉帶，橫跨杠上，以二人抬之。」

《白豐張鈔本》俗曲《馬頭調·妙峰山》記載一位好善的賢良進香的情景，他在妙峰山所見所聞，生動展示了廟會中舞隊表演之盛：「霎時來至八里莊，遇見了一當兒子弟頑藝，小廣子的花磚與壇子王，……迎面來，少林的五虎棍，人煙擁擠，塵垢飛揚，好樂的接往說賞個臉兒，耍的是對棍、對刀與對槍。東馬市的獅子又來到，探海、摔山、帶著攙房。……忽聽邢邊又來了會，中幡、跨鼓合著杠箱。這一樣兒戲我從沒見，騎著竹杆子喜樂非常，手內拿著一柄垂金扇，衙役三班鬧嚷嚷。後面二人抬著木櫃，上面繫著赤金鈴鐺，個個兒好似瘋狂。看罷了一回才將山上，誠心頂禮去進香。」

清代中原地區民間舞隊的表演五花八門，形式很多，茲摘其常見者介紹如下：

《鋼叉會》在大型的走會中，位置諸舞隊之首，故又稱「開路」。其內容多以「五鬼

拏劉氏」的故事為藍本。舞者分別扮大鬼、小鬼的形狀，赤臂、青衣。表演時，抖動手中

的鋼叉，嘩嘩發響，又將鋼叉在臂、腿、背等部位滾動，或圍腰、圍頸繞轉，或飛叉拋

接，舞勢有串腕、單雙抱月、蘇秦背劍、旱地拔蔥等動作套數，鼓、鐃等打擊樂隨之。

《少林會》融武術與舞蹈於一體，演少林和尚擊潰賊寇的故事。有獨舞、對舞、多人

舞等形式，舞具以棍棒、刀、槍、劍、戟、鞭、錘等兵器為主，亦有徒手拳術的表演，動

作套路很多，用鑼鼓隨之。

《五虎會》表現宋太祖趙匡胤建宋前，與被稱為「五虎」者董家五弟兄鬥爭的故事。

屬於武舞，有對打、五打一等表演，鑼鼓隨之。

《小車會》其形式和風格多樣，有「太平車」、「雲車」、「推花車」、「車子燈」

等不同的名稱。小車舞的道具，用竹木為骨，外蒙布幔，加繪車輪等圖案，有獨輪車，也

有兩輪車，車上並飾彩棚。一輛車用二至三人，二人者，一人推車。一人乘車。乘車上立

於車中，用布帶將車揹在肩上，前置兩條假腿，猶若盤腿坐在車上。三人者增加拉車或護

衛的角色。舞蹈的表演風趣歡快，摹擬乘車、推車過程中的種種形態，時而說唱逗樂，載

歌載舞，時而用跑步、蹲步、十字步走各種隊形，其情節通常有拉車、陷車、倒車、上

坡、下坡、過溝、過橋等，用鑼鼓隨之。

《中幡會》又有「舞中幡」、「中幡聖會」、「大執事」、「佛會中戲」等名稱。中

幡是用一根粗竹竿，頂端加圓傘，附有饗鈴、流蘇、小旗、長幅幡旗等物件裝飾而成。李

聲振《百戲竹枝詞·舞中幡》說：「幡為四、五尺高，上懸鈴鐸，健兒數輩舞之，指揮甚

如意，佐以金鼓聲，觀者如堵牆焉。」詩云：「鈴鐸聲中金鼓撞，佛場子弟健能扛，彩風正面凌風穩，一朵雲飛如意幡。」

走會的幡隊，前有靈官或「獅子」開道，接著依次有靈官像幡、村朝頂進香會幡、窑神幡、馬王幡、龍王幡、三聖幡、關帝幡、三官幡、天仙幡、東岳大帝幡、送生幡、地藏王幡、觀音大士幡、老君幡、玉皇幡、關帝幡、真武神幡等，形色不一，名目繁多。舞中幡者，皆為健壯大漢，五、六人一幡，輪流擎舞，或置於身前，或置於體後，或左右換手旋轉，有時又將幡竿高高拋起，然後用頭頂、前額、鼻頭、肩部以及牙齒等部位承接。更有技藝高超者，能將中幡拋過街心的牌樓，舞者迅速跑過去以手接住繼續作舞，用鑼鼓等隨之。

《杠箱》兩人用長竿抬一道具箱子，箱上插著各色旗幟，舞者邊行邊作各式動作，鑼鼓隨之。以後演變為有故事內容的會檔，表現縣太爺出巡的情景。《民社北平指南》載：「杠箱會，該會有配角，肩抬杠箱在兩旁，中間有杠子，杠子箱官坐其上，紅袍短鬚，圓翅紗帽，具滑稽之形狀，不時有告狀人等，與杠箱官作諧笑，語詞及歌唱。」

《高蹺》古代的「長蹺伎」、「踏蹺」等蛻變而來，又稱「扎高腳」。李聲振在扎高腳的題解中說：「農人扮村公村母，以木柱各二，約三尺，縛踏足下，幾於長一身有半矣，所唱亦秧歌類」，詩云：「村公村母扮村村，展齒雙移四柱均，高腳相看身有半，要知原不是長人。」

高蹺舞隊十餘人，數十八人不等，用折扇、短棒、小鑼、小鼓等舞具，多扮成水滸、白

蛇傳中的人物，其表演有「文高蹺」和「武高蹺」之分，前者重踩扭和情節，後者以技巧見長。清人李調元《觀高蹺燈歌》云：「正月十四坊市開，神泉高蹺南村來。鑼鼓一聲廟門出，觀者如堵聲如雷。雙枝綾足履平地，楚黃州人擅此伎。搬演亦與俳優同，名雖為燈自日至。」

《擡閣》亦稱「高台」、「芯子」、「瓢色」、「迎會」、「遊彩架」、「扮故事」等。李振聲《百戲竹枝詞》云：「樓閣層層聳絳霄，半天霓裳奏仙韶。近來蓮底花猶好，掌上見舞人者，甚可觀。」詩云：「作台閣狀，中設機械，扮十餘歲童，為雜劇數重，有於高桌，數人扛抬，還有的固定於壯漢背上，到處遊舞。分明靜婉腰。」此種表演在宋代已流行，清代更盛。演員皆為小童，綑綁於特製的鐵架上，鐵架用衣物遮節。於是舞童猶若立於傘頂、刀尖、扇沿、翎毛之上表演，產生一種特殊的效果，令觀者叫絕。抬閣的座基也有多種形式，有的置於車上，推拉行進；有的置於

《老揹少》依據內容的差異，又有「啞揹少」、「假揹眞」、「公揹婆」、「少揹妻」、「啞老揹妻」、「姜老揹姜婆」、「張公揹張婆」、「老漢馱妻」、「老漢揹少妻」等多種名稱。舞者籍助道具，在胸前和背後綁紮假人，一個人扮演一男一女兩個角色。揹人者舞步沉穩蹣跚，被揹者耍扇舞帕天眞活潑，表現出揹人行路、尋路、走田埂、過河、過獨木橋、上坡、下坡，以及喘氣、擦汗、揉腿、撒嬌等多種姿態，情節風趣，舞姿誇張，鑼鼓隨之。

《韃子摔跤》通稱「二人�」，又有「二鬼打架」、「二鬼摔跤」、「二鬼踢鼓子」、「二仙摔跤」、「小人摔跤」、「矮小摔跤」等異名。亦為一人扮兩人的表演。張次溪

《天橋一覽》載：「冷眼看來，確像兩個人立著，互相撕交的路子，互相撕打著，掙扎著，步伐由慢而急，劈拍的腳步聲，也由清晰轉緊湊。」

二人摔有高裝、矮裝之分。高裝者在一特製木架上裝兩個相連的人形，兩假頭向對，兩假臂互撐，下邊則用深色布幔遮圍，舞者入架內表演。矮裝者不用木架，而是將假人的兩件厚衣連在一起，形如撕扭，舞者手、腳皆脫靴，成為四只腳，作絆踢、勾腿、翻壓、對轉、滾爬等摔打動作。鑼鼓隨之。

《霸王鞭》李振聲《百戲竹枝詞》載：「徐沛伎婦，以竹鞭綴金錢，擊之節歌。其曲名、疊斷橋，甚動聽，行每覆藍帕，作首妝。」詩云：「窄樣春衫稱細腰，蔚藍首帕髻雲飄。霸王鞭舞金絨落，惱亂徐州疊斷橋。」舞具是長約一米的竹棍或木棍，貼以彩紙，兩端嵌銅錢，在跳、蹲、躺、轉中，以鞭碰擊身體各部位或地面，並互相對敲，故又稱「打花棍」、「打連廂」、「渾身響」等名。常用十餘女童，人手一鞭，載歌載舞，鑼鼓笛三絃等樂器隨之。

《跑竹馬》其具用竹篾製成骨架，外蒙紙布，繪成馬頭、馬尾狀，舞者將其綁在自身的前胸和後臀部，馬頭繫小鈴，馬尾可擺動，腿腳外圍布幔，可表現拉繮、勒馬、疾馳、徐行、縱跳、蹬踢等豐富的動作。《百戲竹枝詞・竹馬燈》題解中說：「元夜兒童騎之，內可秉燭，好為《明妃出塞》之戲。」詩云：「豈為南陽郭下車，篠驂錦袱倩人扶。紅燈小隊童男好，月夜胭脂出塞圖。」

《盤槓子》槓子為木製，走會時固定在用馬拉的大車上，演員在槓子上，作掛肘、片

腿、倒立以及其他一些舞蹈動作，鑼鼓隨之。

《鬥柳翠》俗名「大頭和尚逗柳翠。」其舞的角色有和尚和柳翠二人，亦有用老和尚、小和尚、二和尚、柳翠和丫環五個人物者。表演時，各戴頭罩假面，作詼諧挑逗戲嬉之狀，絃樂和鑼鼓隨之。清人黃模詩云：「即看春柳翠，行處月明多。笑著袈裟舞，怪將裊娜駄。」黃杓也有詩記其舞容云：「鼓鈸應嬋娟，游春啞戲傳（自注：舞而不歌）。脫離和尚氣，參出老婆禪。面目迷藏裡，機鋒捉裊邊。團團成一笑，行腳又翩然。」

《面鬼》是一種戴面具，裝扮神鬼模樣的表演。清人鄭荔鄉作《鬼臉》詩云：「妖孽由人興，相取緣氣陷。不見了不聞，庶幾跡都欲。」程琨《面鬼》詩云：「脂粉何嫌污，無端作態工。長韜三寸舌，難剪一雙瞳。賣笑顏偏厚，藏羞面可蒙。莫嫌真意少，色相本來空。」

《五福臨門》用於喜慶的日子，舞者六人。其中，五人各揹一綢布製作的大蝙蝠形道具，兩手握之，作伸張收歛的動作，寓意福、祿、吉、祥、仕五福臨門；另一人或扮作判官，或扮成老壽星，穿插逗引於五福之間。有剪子股、二龍吐鬚等隊形變化，鑼鼓嗩吶隨之。

《跑旱船》燕京歲時紀勝》載：「跑旱船者乃村童扮成女子，手駕布船，口唱俚歌，意在學遊湖而採蓮者。」顧祿詩云：「看殘火燭鬧元宵，划出旱船忙打招。不放月華侵下界，煙竿火塔又星橋。」旱船有單船、雙船和大、小之別，作爲道具的船體圍以布幔，上繪荷花、水草、魚蝦等圖案，由乘船的演員用帶子背在身上，如水上行舟，另有一人作梢公打扮，於船旁划漿配合。表演者且舞且唱，表現撐船、擱淺、推船、過險灘等情景，有種種隊形

和舞式動作，鑼鼓隨之。

《太平鼓舞》太平鼓有單面扇形小鼓，和雙面筒形大鼓兩種，皆用以頌揚太平盛世，故名。清代頗盛行的是帶柄的單面鼓。《燕京歲時記》載：「太平鼓者，系鐵圈之上蒙以驢皮，形如團扇，柄下綴以鐵環，兒童三五成群，以藤杖擊之，鼓聲咚咚然，環聲錚錚然，上下相應，即所謂迎年之鼓也。」《清稗類鈔》也說：「年鼓者，鐵爲圈，木爲柄，柄繫鐵環，圈冒皮，擊之鏊鏊，名太平鼓，京師臘月有之，兒童所樂也。」由於鼓身輕巧，常由婦女和兒童邊打邊舞。其舞容正如清詩中所云：「鐵環振響鼓蓬蓬，跳舞成群，歲漸終。」「鞔得圓卷繭紙輕，左持右擊伴童嬰。喧如答臘高低節，響徹胡同內外城。」

《龍舞》原爲祈雨的祭祀舞，以後漸蛻變爲娛樂的節目，又稱「龍燈」。清《百戲竹枝詞·龍燈鬥》詩云：「屈曲隨人匹錬科，春燈影裡動金蛇。燈龍神物傳山海，浪說紅雲露爪牙。」龍舞的流傳地極廣，表演形式多種多樣。有內燃燈燭的布龍，嘴中噴火的火龍、渾身散放煙花的燒龍、能擺字舞的段龍，有用桃子和枝葉扎成的桃兒龍，用各種花燈組合成的百葉龍，還有草龍、水龍、紙龍、蠕龍、板凳龍、繡球龍、游花龍、高頭龍、鵝頸龍……等。舞龍的人數從一人至數百人不等。有龍擺尾、龍戲珠、龍打滾、二龍出水、海底撈月、金龍盤海、金龍盤玉柱等多種舞式套路。是寓意吉祥，極受民衆歡迎的傳統舞蹈。

《獅舞》漢朝即有之，清代甚盛行。李聲振《百戲竹枝詞，獅子滾繡球》題解說：「以羊毛飾爲獅形，人被之，滾球跳舞。」詩云：「毛羽狻猊碧間金，繡球落處舞嶙峋。方山

寄語休心悸，皮相原來不吠人。」獅子是驅邪的猛獸，又是吉祥的象徵，除在廣場上表演，也常登門入室，爲主家舞蹈祝賀。獅舞大體可分兩大類，「文獅」姿態溫順風趣，動作細膩；「武獅」翻滾跌撲，偏重武功技巧。各地的形制和舞蹈方法不同。有火獅、席獅、犁獅、雪獅、醒獅、手搖獅、板凳獅、高竿獅、硬殼獅等多種名目，並有數十種精彩的套路，如「獅子踩球」、「猛獅下山」、「高台令水」、「過天橋」……等。

《花鈸舞》用鈸作爲舞具的舞蹈。清人楊恩壽《坦園日記》載：「有伶人獻飛鈸技，其人短衣紅襦，年甫十餘，持鈸而進，始而擲以一鈸承之，繼而兩鈸齊擲，空中相擊，自然應拍，其餘或以一鈸盤於首，而以一鈸飛擊之，或以竿承鈸作螺旋，或以一足踏鈸，鈸怒起，急以一鈸承之，或以海螺承之，有時翻觔斗，有時互鬥，或且歌且舞，又有扮十餘小童，每人持鈸一對，敲鈸做各種姿勢，鈸自有聲。」這是一種特技表演，鈸聲永不得脫板，鼓聲隨之。又有由道士作法中表演的鈸舞，以走隊形爲主，有「八卦」、「穿花」、「陰陽太極」、「蘇秦揹劍」、「雪山蓋頂」等花樣套式。

《採蓮舞》用十幾個幼童，穿採蓮衣，裝扮小姑娘模樣，「行舟」於「水上」，作各種採蓮的舞式動作，載歌載舞，音樂隨之。

《採桑舞》二十餘小童，裝扮成小姑娘模樣，作各種採桑的舞式動作，載歌載舞，音樂隨之。

《採茶舞》用十數小童，裝扮小姑娘模樣，作各種採茶的舞式動作，載歌載舞，音樂隨之。

《採花舞》以十餘幼童，扮爲小姑娘模樣，如在花園中遊樂，作採摘花朵的舞式動作，載歌載舞，音樂隨之。

《摘棉舞》用二十餘小童，扮爲小女子，作種種摘棉之舞式動作，載歌載舞，音樂隨之。

《織錦舞》十餘女童，梳髻，作形容織錦的舞式動作，音樂隨之。

《繰絲舞》女童梳髻，十數人隨著音樂，作繰絲狀的舞式動作。

《紡織舞》用十餘名梳髻少女，模倣紡紗，作各種舞式動作，音樂隨之。

《浣紗舞》用十餘位女童扮浣紗女子，載歌載舞，一面作浣紗之各種舞式動作，兼彼此戲耍之式，音樂鑼鼓隨之。

《稼穡舞》扮幾對農夫農婦，除作農事之種種舞式動作外，並彼此調笑嬉戲，載歌載舞，音樂隨之。

《漁樵舞》扮幾對漁夫樵夫，作模倣漁、樵之舞式動作，兼互相調謔玩笑，音樂隨之。

《牧童舞》扮十數個牧童，半數持鞭，半數吹笛，持鞭者唱，吹笛者隨之，作種種舞式動作，調笑玩耍，音樂鑼鼓隨之。

《插秧舞》扮幾對農夫農婦，作插秧之各種舞式動作，同時互相耍笑戲謔，音樂隨之。

《花瓶舞》扮十餘小童，穿彩衣褲，手持花瓶，作出盤肘、繞指、頂門等各式耍法，

兩足走各式舞步，鑼鼓隨之。

《花罈舞》俗名花罈會。扮十餘個小童，每人各持一小罈，作種種拋式的舞式動作，其技分上、中、下三路，「單擺浮擱，術極巧妙，」鑼鼓隨之。

《流星舞》扮幾對小童，持流星舞之，舞法花式頗多，夜則用火球，載歌載舞，音樂隨之。

《盤舞》俗稱耍盤。扮幾對小童，各持兩三小杖，杖頂用磁盤旋轉之，有許多舞蹈姿勢，鑼鼓隨之。

《踏球舞》扮女童數人，小丑一人，地上置徑約一公尺之球，球以棉花或布包之，舞者各踏其上，使其旋轉，不得掉下，並作各種舞蹈姿勢，鑼鼓隨之。

《三刀舞》兩手舞三刀的特技表演，用幾對小童舞之，鑼鼓隨之。

《三杖棍》扮幾對小童，或小女子，各跨一平面鼓，鼓面在腹前，兩手舞三個小杖，每杖落下，必落於鼓上，擊鼓作響，不能脫板，亦有舞式動作，外有鈸隨之。

《跨鼓舞》扮幾對小女子，或小童，各跨一鼓，兩手各執一槌，槌根各繫一長穗，約長一公尺，擊時，把槌穗舞的繞身旋轉，做各種舞式動作，且歌且舞，笙、笛及鐃鈸隨之。

《拍球舞》扮十餘個小女子，各拍一球，作各式舞姿動作，載歌載舞，音樂隨之。

《長竿戲》一人撐約七公尺的長竿，一小兒在竿巔舞，鑼鼓隨之。

《踩繩》漢代名繩伎。在繩上做特技之舞式動作。

第四節　少數民族民俗舞蹈

清代是中國歷史上空前統一的時期，現有的各族，在清代都已形成單一穩定的種族共同體，少數民族與漢族相比，人數雖少，但居住地分散，幅員廣大。滿洲本身即少數民族之一，更重視民族地區的經略，先創設理藩院，「掌內外蒙古、回部及諸蕃部」，又在民族地區置軍府，「東則奉、吉、黑，西回、藏，北包內外蒙古，分列將軍、都統及大臣鎮撫之。」大力推行「改土歸流」政策，加強驛站制度，設台、站、卡倫、哨所、塘汛，以驛站相互連接，這些舉措，對於鞏固多民族國家的統一，溝通邊境和內地的聯繫，意義重大。民族間的歌舞藝術也得到廣泛交流。少數民族皆能歌善舞，各民族的歌舞，與本民族的生活習俗，信仰交融在一起，清代的一些書籍中略有記述。

【滿洲】今統稱滿族，原居住在「白山黑水」之間，入主中原後，滿漢長期共處，其語言習俗漸與漢人無異，唯有聚居關外的滿人，仍保持著本民族的一些固有習俗。滿人傳承先民女真能歌善舞的傳統，每逢節慶喜事和祭祀，皆是歌舞行之，「滿洲人家歌舞名曰莽式」，有男莽式，女莽式，兩人對對而舞，旁人拍手而歌，此種舞蹈，至清末形成較豐富的套數，所謂「九折十八式」，即起式、擺水、穿針、吉祥、單奔馬、雙奔馬、怪蟒出洞、大小盤龍、大圓場以及手、腳、腰、轉、跳、肩、走等舞蹈動作。

《跳皮子》是山區獵手即興而作的舞蹈，用一張熊皮，四人各抓一角，將皮時伸時

鬆，舞者則於熊皮上起舞，隨著皮子的收縮，彈跳空翻。《笊籬姑姑舞》是少女歡聚時常

見的表演。《鳳城縣志》載：「小兒女截雙榴枝爲足，縛橫木爲臂，續以笊篱爲頭面，頭

簪彩花，身披紅襖，扶令騎帚，一女童持香三朴，曳帚向茅司往來，且祝且曳」，參與者

圍著笊籬姑姑載歌載舞。滿洲秧歌頗爲盛行，指揮者佩腰刀，名「達子官」，舞隊表演前

先拜廟，入場行「打千兒」禮，身上斜披不同顏色的彩帶，是代表「八旗」中某一旗的標

誌。

薩滿是滿族的舞蹈家，在薩滿祭祀中有大量精妙的舞蹈。《蠻特舞》揮舞雙槌，表現

始祖創業的艱辛；《巴圖魯瑪尼舞》如將土出征，氣勢英武雄壯；《雕神舞》是走八字鷹

步，飛旋鳴叫；《蟒神舞》兩手抱胸，仰臥，蠕動爬行。各種舞蹈把所謂的神獸姿態，表

現得維妙維肖。乾隆年間頒布《欽定滿州祭神祭天典禮》，統一各種神器的規格，並對放

大神加以限制，但在「跳家神」中，仍保持有《抓鼓舞》、《神刀舞》、《銅鏡舞》、

《腰鈴舞》等多種舞蹈的表演。

【蒙族】蒙人生活在大草原上，「逐水草而居，」性格豪放，其舞蹈多適於在氈包內

或附近草坪上表演，常顯示出本民族引以驕傲的駿馬特徵和雄鷹形象。

明末清初，蒙古土爾扈特部遷移到伏爾加河下游，公元一七七一年，渥巴錫汗率部落

回歸。《土爾扈特舞》是人們即興而跳的集體舞，節奏鮮明，以踢踏、蹲轉、梗頭、動肩

等動作爲特徵。另一個部落，《布利亞特舞》，則有對舞、賽舞、晃擺、彈響、拐腿跳等

舞段。流行於科爾沁草原的《安代》，又稱「唱百鷹」，由薩滿的巫術活動蛻變而成，早

期用於爲病人治病。表演時，舞場中央豎一根木杆，病人拈一柱香，坐在長凳上。隨著「博」的唱舞，衆人應聲附和，頓足踏步，揮帕甩巾，沿圈舞蹈，時而根據病者的表現，變換歌詞內容和舞容，鼓勵病人起來和大家一起舞蹈。用「托布秀爾」彈撥《沙吾爾登》舞曲表演的舞蹈，是蒙人喜愛的自娛項目。而最負盛名的是「那達慕」，清代於蒙區每年皆定期舉辦。最初僅有射箭、賽馬、摔跤等三項活動，以後增入各種遊藝項目和商品交易。其中，摔跤手的出場儀式，舞者在前，摔跤手隨後，各以手搭前者的背脊，做跳踏步、點步跑、抖甩肩等舞步和動作，是模擬兇猛大雕動態，場面極爲雄偉壯觀的舞蹈表演。

【朝鮮族】明末清初，韓人由朝鮮半島不斷遷入，光緒年間日漸增多，爲「安撫韓民，不使生心外向」，清廷將圖門江北岸長約七百里，寬約五十里的地區，劃爲朝鮮墾民的專懇區，朝鮮族終於在特定歷史環境中，逐漸形成中國民族共同體之一。

鮮族人的日常生活離不開歌舞，其舞姿以典雅飄逸著稱。婦女有以頭頂物，以罐汲水的風習，於是產生優美細膩的《頂水舞》；男子性格豪放，善於飲酒，舞者用兩手拍打身體各部位，是爲《拍打舞》。人們喜穿白衣，崇尙純潔，有各種象徵性的舞蹈，寓意吉祥，兩人各著靑色或白色鶴形道具，模擬鶴鳥姿態舞蹈。《龜舞》寓意長壽，表現龜的憨厚、爬行、入睡、四顧張望等動態，舞姿新穎別致。民衆中，規模較大的舞蹈表演名「農樂遊戲」，此種表演源於田間耕作，人們自行組合，邊行邊舞。演出時，早期皆爲男性，在「農者爲天下之大本」的大旗引導下，農夫、農婦、官吏、少兒、假女等角色，

敲著小鑼、小鼓，吹著笛子，口唱農歌而舞。以後增添入長鼓、法鼓、嗩吶、太平簫等樂器，吸收了《杖鼓舞》、《象帽舞》、《假面舞》、《舞童舞》等內容，有「五方陣」、「東方青龍陣」等八種遊樂陣法，使舞蹈場面更加壯觀。

【赫哲】黑斤。亦稱「黑眞」、「奇楞」，即今之【赫哲族】。順治元年，清世祖將黑斤「編戶收頁」，「編旗披甲」。赫哲人是我國北方以捕魚爲生的民族，「夏捕魚爲糧，冬貂易貨以爲生計」，穿魚皮鹿皮衣，住樺皮、獸皮作頂的「昂庫」和「地窨子」，信奉薩滿教，盛行一種稱號爲《跳鹿神》的舞蹈。每到春秋季節，人們殺牲還願，煮肉祭神。屆時，薩滿請出「愛米神」，供在西炕上，穿神衣、神裙，掛銅鏡，戴鹿角帽，閉目擊鼓，祝唱舞蹈，隨後走出家門，挨家爲主人還願。在行進中，一人捧著愛米神，兩人在薩滿左右陪跳盤旋，村民亦隨之舞蹈或擊鼓。經入戶和繞村一周後，全村聚集一起擊鼓跳舞和「跳柳」，祈求怯病兔災。族民在魚季之後，於晒網的沙灘上，也常即興跳起歡樂的《哈康布力舞》，舞者口中發出「哈康、哈康、哈康布」的呼號，兩腿半蹲，交替行走，或展臂上下舞動，作天鵝游泳、天鵝飛翔等種種舞姿。

【達斡爾】。打虎兒。又稱「達胡爾」、「達虎里」，今稱「達斡爾族」，世代以「輪歇游獵」、「放鷹捕獵」、「鑿冰捕魚」爲生。族人原居住在外興安嶺以南，精奇里江河谷與黑龍江的北岸，十七世紀中葉內遷，清代將打虎兒的成年男子征調編隊，駐防黑龍江，又移駐呼倫貝爾、伊犁等地。在達斡爾聚居區，每逢喜慶盛行跳《魯日格勒》，又稱「阿罕伯」。此舞早期純由婦女在室內表演，按慣例不準男人觀看，參加者坐在炕上，

舞者則在炕下，其中有以歌伴舞、以呼號伴舞和競相賽舞等不同的形式，以後發展爲男女老幼皆可參與的集體舞。《畢力杜爾》是親友歡聚時，常即興與表演的舞蹈，舞者模擬雲雀的姿態，雙臂抖動，身子前俯後仰，作種種歡快的動作，觀者也以口歌相伴助興。

【鄂倫春】。意爲使用馴鹿的人。《清太祖實錄》稱「俄爾呑」，康熙二十二年九月的上諭中，首次名爲「俄羅春」。當時又有「摩凌阿」和「雅發罕」之分，前者爲「騎兵」，編入八旗，後者指步行者，仍處於遊獵狀態。鄂倫春的歌舞多與狩獵有關，狍哨、鹿哨，既是狩獵工具，又是娛樂的樂器。《黑熊搏鬥舞》，舞者三人一組，雙膝半蹲，雙手扶膝，虎視對方，交替發出「哼莫、哼莫」的呼叫聲，用力踩地蹲跳，並以肩互撞。《群球嫩》是群體盡力蹲跳，模倣樹雞姿態的表演。每逢狩獵隊歸來，人們圍著篝火，有節奏地呼號，邊歌邊舞。在三月一次的氏族會議上，舉族齊跳《依和訥嫩》，每十一人成一圓圈，中間爲一長者，邊唱邊舞，有傳承族史之意。

【鄂溫克】。索倫，明清時期又稱作「乘鹿出入」的「北山野人」，今統稱鄂溫克族。清代將索倫部以氏族爲單位編爲佐，先組成五個「阿巴」（圍獵場），是爲「打牲部」的主體，以後陸續編就布特哈特八個旗，旗長是滿人，副旗長爲鄂溫克人，旗下設佐、村。清廷規定「布哈特無問官兵散戶，身足五尺者，歲納貂皮一張，定制也。」又「各給馬匹、牛羊，以資游牧，而期滋生。」鄂溫克人的舞蹈，常以有節奏的呼號聲相伴。《阿罕拜》是一種自娛的集體舞蹈，兩人一組，錯位相對，兩手上下甩動，隨著喊聲，邊踏點，邊作洗臉、照鏡、梳頭等舞式動作。《跳虎》的舞者上身前俯，半蹲，雙手扶膝，

「哈莫、哈莫」呼吼著，模倣老虎爭奪食物的樣子。《天鵝舞》則是在「給咕—給咕」聲中，展臂作天鵝飛翔和閑步嬉戲狀，舞姿質樸而灑脫。

【錫伯】。史書中有犀毗、師心、席百、席比等不同的譯音和寫法，明萬歷年間始見錫伯之稱。清代將海拉爾迤南室韋山一帶，注稱錫伯，今統稱「錫伯族」。乾隆年間，組建錫伯八旗，「出則爲兵，入則爲民」，隨著頻繁的調防，錫伯人由集中轉爲分散聚居。四月十八日，東北數千名錫伯人奉命西遷，抵伊犁河南察布查爾地區屯墾戍邊，是日，族人皆隆重紀念，以賽馬、刁羊、群起歌舞等形式相慶。錫伯的舞種豐富。常見的《貝倫舞》，男女老少皆宜，先由男子出場表演，再邀請女伴入場共舞，其節奏明快，姿勢優美。《阿巴拉西瑪克辛》，是表現打獵生涯的舞蹈。舞中有獵鷹、大頭棒、弓箭等形象和舞具，蹦跳追打，歡快熱烈。又有《醉舞》、《叫妻舞》、《拍手舞》、《請安舞》等頗富情趣的舞蹈，是節日喜慶或宴請中不可少的節目。

【柯爾克孜】。布魯特。意爲「高山居民」，史稱其先民爲「鬲昆」、「堅昆」、「黠戛斯」、「吉利吉斯」等，原分布在葉尼塞河上游，以後遷至天山地區，過著逐水草而居的游牧生活，今統稱「柯爾克孜族」。清朝平定准噶爾和大小和卓木之亂，布魯特東西兩部相繼歸附，並在戰事中爲清軍向導。布魯特的舞蹈，以節奏歡快，氣氛熱烈爲特色。《辛格拉瑪》是古老的群舞，舞者作小踮步，兩臂輪換起落晃動。《喀拉卓爾部》，多用跳躍和碎步，贊頌駿馬和英武的騎士。《沖闊奇》是反映族人長途跋涉遷移居地的史實。《比依》舞較爲輕舞，舞者立於原地，轉身面向四周，作各種幽默風趣的表演。

【烏茲別克】。安集延人，又稱浩罕人、布哈拉人、撒馬爾罕人，皆以地名稱之，今統稱「烏茲別克族」。明清時期其先民從中亞遷入，並組成商隊，趕著駱駝、騾馬，往來於新疆和中亞之間經商貿易。烏茲別克舞蹈富於變化，有典雅抒情的《熱克斯》，如「加楠」、「木乃加提」、「灘乃瓦爾」等，皆以舞曲命名。又有輕快活潑的《來派爾》，表演時，女子的手鈴、腳鈴清脆悅耳，男子則用手指打響以助興，邊唱邊舞，極盡歡樂。

【維吾爾】。畏兀兒，又稱纏回，是古代丁零、回鶻等游牧民族的後裔，今統稱「維吾爾族」。維族能歌善舞，舞種豐富。《中華全國風俗志》載：「纏民，男則賣漿，張簾幌，摣杜達、擺布，鼓敦道克，謳胡曲，佐婦女數人，曳綺穀，振袂赴節，偎郎以爲樂。偎郎者，纏女跳舞之名，猶蒙俗有『背柳』也。」清人王樹柟《新疆圖志》載：維人「男女當筵，雜奏唱歌，女子雙逐隊起舞，謂之偎郎，間亦有男子偎郎者。」清人蕭雄《西域雜述詩》也說：「古稱西域喜歌舞而並善，今之盛行者曰圍浪，男女皆習之，視爲正業。」偎郎、圍浪或圍囊，皆爲維語的意譯，意爲「跳吧，玩吧」，此種歌舞形式自由，男女老少皆可參加，合著曲調的節奏而跳，並可穿插精彩的個人舞技表演。維吾爾人中流行很廣的《賽乃姆》，是舞者不歌，歌者不舞的表演形式，可獨舞、對舞，或數百人同舞，舞蹈動作以揚眉、動目、動肩、移頸，以及拉裙、拉帽、瞭望等風趣的姿態爲特色。乾隆年間《欽定皇輿西域圖志》載：「攜諸樂器進奏斯納姆、色勒喀斯、察罕、珠魯諸樂曲，以爲舞節。次起舞，司舞二人，司盤二人。」此文記述引入宮廷的賽乃姆表演，色勒喀斯是舞曲中轉爲快速的段落。

【塔塔爾】。明末清初形成民族的穩定體，族民多從事行商販運，酷愛歌舞，聽到手風琴和曼陀林的樂聲，就會情不自禁地蹈之舞之。人們歡聚時常跳一種《朵帕克》舞蹈，可獨舞、對舞或多人同舞，舞風與俄羅斯族近似，多踢蹲跳躍動作。

【哈薩克】。以游牧為業，明景泰七年，克列汗和賈尼別克汗率部東遷至楚河和塔拉斯河流域，建立哈薩克汗國。乾隆年間，清軍征伐准噶爾殘部，哈薩克正式歸順清廷，光緒十年，新疆建省，哈薩克人隸屬伊犁將軍管轄。每逢喜慶節日，人們相互邀約載歌載舞。常見的有《哈拉交勒卡》、《阿吾佳爾》等舞蹈，以動肩、掏手、扭腰等動作為特色。《護羊鬥熊舞》是牧民即興而作的舞蹈，四人反穿羊皮襖，扮羊；一人翻穿黑皮襖，扮熊；還有一人持槍扮成獵人，作各種追捕、護衛、格鬥的動作。《鬥羊舞》是模倣兩隻羊抵角嬉戲的舞蹈。《鷹舞》表現一種狩獵方法，模擬雄鷹獵取狐狸、野兔等小動物的情景。又有反映日常勞作的《擀氈舞》、《擠奶舞》等。

【俄羅斯】。歸化族，今稱「俄羅斯族」，是清代中葉後，從俄國遷入的移民及其後裔，多數人信仰東正教，人人能歌善舞，在喜慶活動中，常即興編唱，並伴隨著歡快的舞蹈。《阿金諾奇卡》等皆以活潑洒脫為特色，踢踏舞是廣為流行的表演形式，多為單人表演。男子動作繁複有力，有時還顯示獨特的技巧，形成賽舞；女子舞步快速靈巧，多手和腰部的動作。雙人和多人形式的社交舞蹈亦頗盛行。

【塔吉克】。色勒庫爾人，居住在塔什庫爾干地區，宋元間稱該地為色勒庫爾，乾隆二十四年，建「色勒庫爾回莊」，置五品阿奇木伯克管理。自稱塔吉克，有「王冠」之

意，今統稱「塔吉克族」。塔吉克人生活在帕米爾高原崇山峻嶺之間，習性尚武，男子的《刀舞》，用波斯式長形彎刀，作劈轉進退等動作，難度很大。模擬越澗、登山等姿態的《馬舞》，腰繫馬形道具，邊歌邊舞。每逢喜慶歡聚，多跳雙人舞，舞姿以模擬雄鷹的迴旋飛翔爲特色，又有競技性的《恰甫蘇孜》和群舞《拉潑依》等多種舞蹈。

【撒刺】，又有「撒拉回回」、「沙喇簇」之稱，先民從中亞細亞遷入，雍正、乾隆年間，撒刺聚居區形成十二「工」，後並爲八「工」，今統稱「撒拉族」。撒拉人的婚禮，要唱宴席曲，旋律優美，伴有晃手、打腿、曲蹲等舞蹈動作。《駱駝舞》是常見的表演形式，兩人扮駱駝，兩人扮先民，載歌載舞，有問有答，通過歌舞講述本民族的歷史。

【裕固】。「撒里畏兀」，古稱黃蕃，自稱堯呼爾、恩格爾，今統稱「裕固族」。族民信奉喇嘛教格魯派，法事中要跳【護法舞】，表演者手持法器，分別戴牛、馬、鷹、鹿、烏鴉、喜鵲以及骷髏等面具，作各種相應的舞蹈動作。土風舞多模擬日常勞作生活，如捻羊毛、織帽子等，其動作以旋轉騰跳見長。

【東鄉】。東鄉土人，其祖先由中亞細亞遷入河州東鄉地區，故又稱東鄉回回，今統稱「東鄉族」。康熙年間在東鄉清理地畝，釐定稅例，立二十四會，每會四、五百戶。族民喜唱「端斗拉」，以歌舞敘事，《哈利》則是喜慶婚嫁中的即興歌舞，參與者合著「哈利喲嗬吶」祝詞的節奏，晃肩、擺胯，或拍手臂、擊手掌，以歌舞表示祝賀。

【回族】。回回，其族源是信仰伊斯蘭教的各族人的多元結合，其中包括來華定居的阿拉伯和波斯的商人及其後裔，又稱回夷，今統稱「回族」。明末清初，回人漸同化，

「士農工商通與漢人相同」，而在宗教信仰風俗習慣上，仍「自守其國俗，終不肯變。」

回族的先民早在唐代即盛行西域樂舞，進入清代，因反對「觀戲聽樂唱歌跳舞」的主張占上風，舞蹈的發展受到限制，但在民間，仍保持本民族的特色，崇尚白，並融入宗教內容，《湯瓶舞》反映「大淨」、「小淨」的姿態，《坐舞》、《念舞》則表現作禮拜的動作。流行較廣的《花兒》令人陶醉。喜慶場合所用的《宴席曲》，或詠唱動人的故事，或以景物變化表現一定內容，舞者相對，左手插腰，右手翹起姆指作各種指式，緩步輕舞。

【保安】。保安回，明初在其他設「保安站」招募兵士，又築保安城，其處居民即以地名名之，清代族人遷徙至甘肅積石山下，今統稱「保安族」。《兜勒》是在喜慶活動中常見的集體舞，舞者圍著篝火，屈膝抬腳邊歌邊舞。

【土族】。土人，又有土民、霍爾、蒙古爾、察罕蒙古之稱，今統稱「土族」。宋代封其先祖賞哥爲鄯善王，明代封授土司，清末湟水流域仍有土司八家。《勃勃拉》是土人的跳神舞蹈，場上豎高三十三尺的神幡，巫師在高桌上翻下跳上表演。《於菟舞》用於祭山神，七名男舞者，赤身塗黑灰畫虎紋，模擬虎的動作而舞。《踏灰舞》是表現耕作燒土肥的情景，舞者踩步轉圈，祈求豐年。

【藏族】。藏族，又稱土蕃，歷史悠久，舞蹈文化豐富，並多與宗教相融合。《中甸廳探訪》載，藏民「三伏圍爐，男女衣褐，糌粑酥酪乃養命之源，舞蹈鍋椿是其歲時之樂。」《衛藏圖識》載：「俗有跳歌莊之戲，蓋以婦女十餘人，首戴白布圈帽，如箭鵠，

著五色彩衣，攜手成圈，騰足於空，團團歌舞，度曲亦靡靡可聽。」《里塘志略》也說：「聚親之日，群婦赴女家飲酒，歌舞以樂之，謂跳歌莊，飲畢送到男家亦如之。」鍋莊或歌莊即《果卓》，是一種集體舞，人數衆多，彼此拉手扶肩，形成圓圈，且歌且舞。《巴階》又稱《巴塘弦子》，領頭人操二弦琴，衆人應著琴聲，邊唱邊舞。《噶爾》是喀丹頗章王朝年間，拉達克國王獻給五世達賴的樂舞，唱一句歌詞，變換一種舞姿造型，以後又有由兒童穿彩衣，持小斧的舞蹈形式。《熱巴》則由專業的藝人表演，以手鈴、手鼓爲舞具，舞蹈技巧性頗高。

【珞巴】。藏語意爲「南方人」，清代屬土蕃管理。族民赤足，女穿統裙，男子戴熊皮盜帽，披獸皮、坎肩。兼事狩獵和採集。人們相聚常以歌舞抒發感情。《邊布頓努》，多於狩獵歸來的夜晚表演，參與者圍著篝火，載歌載舞。《伯克》是獵手持刀的舞蹈，左右砍劈，伴以陣陣呼喊。隆重的宰牛儀式亦是一場舞蹈表演，主人持斧先環繞牛而舞，衆人隨後也圍牛舞，每跳一圈，男子用弓箭對牛射一次，女子則用竹花沾一下牛身上塗的酥油，如此反覆直至牛斃。

【門巴】。松贊干布年代，即「置於吐蕃統治之下」。族民聚居於喜馬拉雅山東南的門隅、墨脫等地區，男女穿紅氆氌袍，載「巴爾甲」小帽。由於各種禁忌，舞蹈主要由男性表演。新屋落成，跳《坡障拉堆巴》，祝賀屋主吉祥如意。貴客臨門，有作轉圈、擺手、撩手狀的迎賓舞蹈。《面具舞》通常由六名男子主跳，其面具有象、鹿等動物狀態，用羊皮製成。

【獨龍】。俅人，又稱「撬」、「曲」，聚居於雲南貢山獨龍山流域的河谷地帶，今統稱「獨龍族」。男女散髮，女子文面，崇拜多神，每年收穫後皆舉行剽牛祭天儀式，用竹矛刺牛，跳《剽牛舞》。婚嫁、蓋房要跳歡快的《朴魯》舞。《夏日斯拉姆》是刀舞，舞者呼喊著，揮刀作圍獵捕殺等動作。《恰扼舊布拉姆》則是婦女用腳模擬搓小米等姿態的舞蹈。

【白族】。自稱「百子」，史稱其先民為「白蠻」、「百爨」、「爨人」。白族性喜歌舞，每年四月二十三日舉行的「繞三靈」盛會，舉族參加，屆時由執柳枝和牦尾者前導，眾人相隨，相互唱和，載歌載舞，繞山而行。每逢節日喜慶的夜晚，人們圍著篝火，自動地形成兩隊，雙方對歌起舞，舞者手端酒杯，唱一段，舞一段，喝一口酒。白族崇拜「本主神」和佛祖，祭祀中亦有舞蹈。家祀由一名男巫，一、二名助手，且唱且自且舞。

群祀除巫師外，眾人皆加入舞蹈行列，並有舞香龍等表演。

【哈尼】。窩尼，又稱和蠻、和泥、俄泥、阿泥等名，今統稱「哈尼族」。自清兵入滇後，實行改土歸流，窩尼人漸聚居於紅河南岸的哀牢山區，族人信仰多神，習性歌舞。《滇志》載：「窩泥人死，吊者頭挿雞尾，忽泣忽飲，為亡人舞蹈，名叫洗鬼，如此三日。喪無棺，採松為架，焚而葬其骨。祭用牛羊，揮扇環歌，拊掌踏足，以鉦鼓蘆笙為樂。」用於喪葬中的《簸宋》，是持棕扇而舞；《活瑪搓》，是兩手持碗而舞；《阿衣搓》，則是手持木雕的白鷳形道具，於尊長者的葬儀上跳的舞蹈。鋩鼓是哈尼人神聖吉祥之物，可揹在身上，邊敲邊跳，也有置於地上，舞者踩著鼓點

起舞。每逢喜慶聚會，大家圍成圓圈，雙腳跳躍，時而擊掌、呼喊，歡快地跳起《羅作舞》。而《哈瑟瑟》舞，節奏則較爲平緩，以手部動作爲主，舞姿舒展。

【傈僳】。清史籍中亦寫作「栗些」、「劣劣」、「力劣」、「傈僳」等名。乾隆年間《白鹽井志》載：傈僳「男婦攜手頓足，吹蘆笙，彈響箋以爲樂。」《雲龍州志》亦說：「吹口弦，足跳躍爲樂。」族民素喜歌舞，只要「啓本」（彈撥樂）、「瑪古」（單口弦）一響，人們就會循聲相聚，圍著火塘歡跳起來。《刮克克》，手拉著手，走一步，腳跺一下，口喊一聲。《切麻切》，吹著口弦，擺動著腰肢。《牽吾牽》，男女成雙成對，或以舞步一問一答，或牽手甩臂、撞臀。《跳戛》，更爲熱烈，男女老幼皆參與，有時一跳幾天，盡興方散。

【拉祜】。喇烏，又稱俸黑、哥搓、目舍、緬等名，今統稱「拉祜族」。族人善於歌詠，嫻於舞蹈，年節歲首「宰牛烹羊以祭祖，男女醉抱相歌舞。」領舞者吹葫蘆笙，女子攜手搭肩，或揮甩手帕隨之。

【納西】末些，亦名摩沙、磨些、麼些，今統稱「納西族」。信仰東巴，祭典中要跳東巴舞，有《丁巴什羅舞》、《白獅舞》、《金色蛙舞》、《神燈舞》、《牦牛舞》、《降魔杵舞》等。日常的自娛舞蹈頗豐富，動作以對腳、合腳、蹀腳爲特色，《啊麗哩》是歡聚時常見的一種集體歌舞，五言一句，先唱後三字，再從第一字唱起，一領衆和，邊唱邊跳，場面熱烈。

《景頗》。遮些，亦稱「羯些」、「野人」、「山頭人」，今統稱「景頗族」。《滇

志》載：「羯些子，種出迤西孟養，流入騰越。環眼烏啄，耳帶大環。」信奉神鬼，「木代」為最大神靈，每隔數年，大祭一次，屆時，廣場上豎四根木腦柱，柱上繪祖先遷徙路線圖紋，「董薩」頭飾翎羽、野豬牙等物，手持刀領舞，族人亦隨之按圖文標示而舞。老者喪葬，跳《布滾龍》，其中有《法器舞》、《木棍舞》及多種模擬打柱、狩獵、農作之類的舞蹈動作，最後跳的《金再再》，兩人扮一男一女的花鬼，表現生育的過程，表達族人祈福禳災的願望。

【阿昌】。俄昌，史書亦稱「峨昌」、「莪昌」，今統稱「阿昌族」。景泰《雲南圖經志書》載：「種秫為酒歌舞而飲。」族人善於用歌舞抒發感情，視青龍、白象為吉祥的象徵，每逢節日，環繞青龍、白象形的道具，歡快地跳象腳鼓舞。大祭中的舞蹈場面頗為壯觀，舞場上築平台，中央矗立兩木坊，左木坊頂端繪太陽，右木坊上繪月亮，兩坊以木雕弓箭懸接，謂之「哦羅台坊」，族人則圍繞台坊跳《哦羅蹬嘎》舞，感謝神靈，祈求豐年。

【基諾】。居住在雲南西雙版納基諾山區，清代稱其地為攸樂山，雍正七年置攸樂同知管轄。男子尚白衣，衣背繡圖案，女子喜戴披風式尖頂帽。基諾人祭家神「鐵羅嬤嬤」，要跳《遮克迫》，意為「圍著竹杆大步跳。」寨中年長者逝世，則跳《阿莫蘇鐵》，由四名男子，戴著笋葉制成的面具而舞。《大鼓舞》是祭祀和喜慶中不可少的節目，參加者圍成圓圈，鼓手手執雙錘，有節奏地揮舞敲擊，衆人應著鼓點，且歌且舞，並伴以陣陣呼喊聲。

【布朗】。蒲蠻，亦稱「濮滿」、「翁拱」、「阿爾瓦」等今統稱布朗族。景泰《雲南圖經志書》載：「蒲蠻……居瀾滄江以西者，性勇健，鬢插弩箭，兵不離身，以採獵爲務。」信仰小乘佛敎，歌舞多與祭祀有關。《利阿朗》，是睒佛舞蹈，由男子互相搭肩而跳。《拉勐》，是在緬寺中過開門、關門節時，集體跳的舞蹈。《波汪頂》亦爲供佛時，手持點燃的蠟條而舞。

【德昂】。崩龍，其先民是濮人的一部份，元明時稱蒲人。《華陽國志》載：「土地肥沃，宜五穀」，「尤善紡織」。清人王昶《征緬紀聞》亦載有崩龍之事。依據服飾的不同，又有紅崩龍、黑崩龍、花崩龍之稱，今統稱「德昂族」。族民崇信小乘佛敎，「做貢」結束要舉行驅鬼儀式，裝扮驅鬼魔王者，手持長矛而舞，自佛寺衝出，邊跳邊喊，意味著將惡鬼逐出寨外。每逢年節、婚嫁或蓋新房，要跳《樸魯》舞，舞者圍成圓圈，踏節跳躍。又以鼓舞見長，有象腳鼓舞、水鼓舞等。水鼓是以整段木料製成，縷空，蒙牛皮，鼓身有孔，內灌以水或酒，敲擊起來，其共鳴聲更能激發舞者的情緒。

【傣族】。擺夷，有旱擺夷、水擺夷之分，今統稱「傣族」。明末車里宣慰使將擺夷的主要聚居區，分爲十二個轄區，名西雙版納，傣語即十二之意。傣人尙文身、飾齒，其樂有三，一曰《焚夷樂》，歌中國之曲；二曰《緬樂》，緬人所作之樂；三曰《車里樂》，康熙年間《順寧府志》載：「四時即本地之樂。節慶宴飲，擊大鼓，吹蘆笙，作孔雀舞，踏歌頓足之聲震地，盡歡而罷。」「擺」是傣人節日活動的稱謂，有關門節、開門節、潑水節等。屆時，要跳《伊拉荷》，手腳順邊，

屈膝半蹲，左右擺動。象腳鼓則是樂器兼舞具，手敲擊，腳踢踏，身俯仰，邊擊邊舞。清人黃炳坤於猛卯安撫衙觀跳擺後，賦詩云：「擺夷跳擺眾夷舞，大夷小夷多莫數。莽鑼同擊聲不同，小鑼清脆大雄古。就中節拍殊翁純，錚錚鐃鈸蓬蓬鼓，臃腫兩端作蜂腰，修長五尺佯家鼓，盤旋急促拳為槌，宛轉低昂項懸組。旁觀側出如佩刀，後軒前輕若橫杵。一夷先導群夷從，如磨左旋蟻，周旋中規折中矩。」

聯聚。長者回身少亦回，前人舉手後舉回。有時頓足驚塵沙，有時撮口嘯風雨。疾常視草徐視金，周

【羌族】。羌人，歷史古老，自稱「爾瑪」、「依山居止，壘石為屋」。男女皆穿布長衫，外套羊皮背心，包頭帕，束腰帶，著草履或勾尖繡花鞋。《跳沙朗》是族人常跳之舞，大家圍著火塘，隨領舞者變換動作，且歌且舞。《哈日》是祭祖跳的舞蹈，成年男子手執刀矛，口喊「走花花」，變換各種陣式。《跳葉隆》是喪事舞，圍著火塘，以模擬貓的動作為特色。《跳盔甲》用於有功德者的葬禮，舞者戴皮盔，披鎧甲，手持挈矛長刀而舞。

【普米】。西番，自稱普英米、普日米，今統稱「普米族」，居住在雲南和四川部分地區，宋史即有「入西番求良馬以中市」的記載，住山腰，畜多牛馬，「有草則往，無草則移。」族民喜歌舞，《輿地紀勝》載：「頓足拊掌，而歌嗚呼。」舞蹈多反映狩獵、耕作、紡織等內容。《薩波》，傳播製麻為衣的知識。《揀野菜舞》，作挖菜、拔菜、腳扒等姿態。《出山》，用腳蹬地，「喔—哈哈」呼叫，表現狩獵之事。《查蹉》，是綜合性歌舞，用葫蘆笙或竹笛伴奏，三五人或數百人皆可跳起來。

【怒族】。怒人，今統稱「怒族」。清屬維西廳，「人精為竹器，織紅文麻布」，「獵禽獸以佐食。」婦女用精緻的小竹穿兩耳為飾，以藤環纏於頭部、腰部及足踝；男子挃弓箭、佩砍刀。歌舞種類豐富，北部的「阿怒」多踏歌，南部的「阿龍」喜跳樂。每逢喜慶，人們歡聚一起對歌環舞，跳《庫嚕羌姆》。《納目共卡納》是祭奉天神「普拉」之舞，「達西」擊鼓搖鈴，由火塘跳到門外，表現赴天堂進祀翻越太陽山等情景。

【佤族】。哈瓦，又稱嘎喇，今統稱「佤族」。光緒十三年置鎮道直隸廳管轄，其民「居山嶺」、「不用牛耕，惟婦人用钁鋤之」，「遷徙無常，不留餘粟。」木鼓是族民崇拜的聖物，每個村寨皆設有木鼓房，從選料、製造到安裝，每個環節都由「魔巴」主持，其中要唱唸舞蹈並獵首祭獻。運木料時要跳《克魯克羅》，百名左右男子排成八行，踏著節拍前俯後仰。木鼓製成後要跳《格老尼克羅》，兩手上舉下放，應節踩腳，沿逆時針方向移動。木鼓上架則歡跳《歹克羅》，人們圍成圓圈，踏著鼓點，高歌狂舞。

【布依】。仲家，亦稱仲苗、仲巒、西南蕃等名，今統稱「布依族」。清人陳浩《百苗圖》題記說：「仲家諸苗，以類聚上人，善苗之一類也」，「歲首迎山魈，以一人戎服假面，衆吹笙擊鼓以導之。」《廣輿勝覽》載有拋彩球圖，男女為之，題記曰：「卡龍仲家衣尚青，以帕束首，婦女多織好，長裙細褶，腰拖彩帕，髻裹青巾，孟春跳月，結彩球視所歡者，擲之。」銅鼓是族人的神器，祭祀中由鬼師敲擊而舞，節奏平緩；歲時亦擊鼓為歡，舞姿急速歡快。

【水族】。水家，亦稱水家苗，今統稱『水族』。清代改土歸流，置流官三腳坉州同

知管理，又於水家聚居區設營或汛。水家男女喜穿青、藍兩色，大襟，男子青布包頭，女子衣褲周邊鑲花。許多人家藏有銅鼓，每逢喪葬、祭祀，男子擊鼓而舞，有多種模擬農耕和戰爭的舞勢。《兜刀》則是一種假面舞，牛頭、牛衣，模擬兩牛鬥角嬉戲。

【彝族】。羅羅，歷史古老，支系繁多，有保僳、白羅羅、黑羅羅等數十種稱謂，今統稱「彝族」。《貴州通志》引《羅鬼夷書》載：「一世孟赾自牦牛徼外，入居邛之鹵。」康熙年間編撰的《楚雄府志》載：羅羅「吹笙跌坐，以歌和之。」道光年間《定遠縣志》載：「每年三月二十八日赴域南東岳廟，賣蓑笠、羊氈、麻線。至晚，男女百餘人，噓葫蘆笙，唱夷曲，」「墮左腳，至更餘方散。」「墮左腳，以手腳之俯仰合曲譜之抑揚。」「謂墮左腳，蓋以左腳先起也。」吹蘆笙，相聚飲酒歌舞，是彝人的習俗，一寨打歌，八方相聚。清人李紹書《箭杆里觀羅式踏歌賦》云：「踏歌燈火下，白衣雜綵衣。連環腕相撞，旋步作圍圍。阿奴吹短律，雀躍狔寒威。曲肩踵其武，徑復屢依違。駕鴦何放何放浪，形形不自非。雄鳴類鳩舌，雌聲艷卻微。引咕迭唱和，蹢躅忘所歸。細聽無佳曲，摭拾應當機。主人勞其酒，皇餐使充饑。奮忽雞鼓翅，棚場已音稀。撒手如鳥散，困倒臥朝暉。是真羅武俗，笑歡不足譏。」

【仡佬】。古稱僚，田汝成《行邊紀聞》載：「仡佬，一曰僚」，「父母死，則子婦各折其二齒，投之棺中，以贈永訣也」。《清稗類鈔》云：「仡佬風俗言語自為一種，與苗大異。」人死後在墓地要吹蘆笙、打錢杆，參加葬禮的人隨之以足蹬地，時而發出「呵嗬——呵嗬」的呼聲，邊跳邊唱。婚禮中的《坑客透》亦頗別致，表演者先一唱眾和，互

問互答，接著舉起酒杯而舞。

【侗族】侗人，亦名侗人、侗獠、侗蠻、侗苗等，今統稱「侗族」。清人檀萃《說蠻》載：侗「善音樂，彈胡琴，吹六管，長歌閉目，頓首搖足，爲混沌舞。」《廣西通志》載：「侗人居溪峒中，又謂之峒人。椎髻插雉尾卉衣，」「以巨木埋地作高樓數丈，歌者夜則緣宿其上。」侗人的舞蹈豐富，有大型的「多倫」，盛大者集中數百把蘆笙，同場表演；有無樂器伴奏的「多耶」，邊歌邊舞；有古老的「坡會」和「款會」舞。祭祀和喪葬則由「巫摩薩」主持，儀式中亦要跳不同的舞蹈。

【苗】歷史上因居住地和服飾的不同，在苗字前面常冠以不同的名稱，如貴州苗、雲南苗、廣西苗、花苗、東苗、西苗等，今統稱「苗族」。苗人愛好歌舞，舞蹈種類頗多，以蘆笙舞最爲普遍。《黔書》載：「每歲孟春，苗之男女相率跳月，男吹笙於前以爲導，女振鈴以應之，連袂把臂，宛轉盤旋。」

清《皇朝通典》載：「花苗每歲孟春合男女於野，謂之『跳月』，男吹蘆笙，女振鈴，旋躍歌舞。」《中華全國風俗志》亦載：「花苗孟春合男女跳月，撲平壤爲月場，皆更服飾妝，男編竹爲蘆笙，吹之而前，女振鈴繼於後，以爲節，並肩舞蹈，回翔宛轉，終日不倦，暮則挈所私歸，比曉乃散。」東苗，至禾熟牛肥，釀酒殺牛，親屬相聚，飲唱舞蹈。西苗，延善歌祝者，各著大氊衣，腰氊如圍，穿皮靴，頂大氊帽導於前，童男女數十輩，青衣綏帶，相隨於後，吹笙舞蹈，歷三晝夜，乃殺牛，以慶豐年。

又有《端堂之舞》，陸次雲《峒溪纖志》載：「苗人每逢節令，男子吹笙撞鼓，婦隨

男後，婆娑進退，舉手頓足，疾徐可觀，名曰端堂之舞。」

鼓舞亦是苗家特色，有木鼓舞、團圓鼓舞、花鼓舞、跳鼓舞、猴兒鼓舞等。清代《湖南通志》載：張東墅「行經苗寨數百里，購得畫册十二幀，各以小樂府詠之。其題並小序曰：調年鼓。每歲正月，各寨置鼓平陽商阜地，數人互擊之，跳躍騰擲，狀如猿猱，婦孺環視，歌聲唱合不絕，曰調年，又曰打猴兒鼓。」《古丈坪廳志》亦有：「打猴兒鼓，擺腰調年，男女歌和」的記載。

貴州苗人每歲農事畢，於寨外祭鬼，要剽牛和《跳鼓藏》，以卜吉兇。嚴如熤《苗疆風俗考》載：「置牛首於棚前，剖長木空其中，冒皮，其端以為鼓，使婦女之美者跳而擊之，擇男女善歌者，皆衣優伶五彩衣，或披紅氈，戴折角巾，剪五色紙兩條垂於背，男女左右旋繞而歌，迭相唱和，舉手頓足，疾徐應節，名曰跳鼓藏。」

【瑤族】。猺，主要分布在兩廣和湘、黔、滇等地，有盤瑤、山子瑤、頂板瑤、花籃瑤、過山瑤、白褲瑤、紅瑤、藍靛瑤、八排瑤、平地瑤、坳瑤、茶山瑤等不同的分支和稱謂，今統稱「瑤族」。瑤人尊盤古為始祖，祭祀時要作歌舞。清人王森《粵西叢載》記其事曰：「猺，古八蠻之種，五溪以南，窮極嶺海，迤逶巴蜀。藍、胡、槃、侯四姓，槃姓居多，皆高辛狗王之後。以犬戎奇巧，尚帝少主，封於南山，系落繁衍，時祀之。」劉禹錫時節，瓠是也。其樂五合，其旗五方，其色五彩，是謂五參。奏樂則男左女右，鐃鼓胡蘆，忽笙雷響瓠雲陽，祭畢合樂，男女跳躍，擊雲陽為節，以定婚媾。側具大木槽，扣槽群號。先獻人頭一枚，名吳將軍首級。余觀祭時，以桃榔面為之，時無罪人故而。設首，

群樂畢作，然後用熊羆虎豹，呦鹿飛鳥溪毛，各爲九壇，分爲七獻，七九六十三，取斗數也。七獻既陳，焚燎節樂。」

「猺人風俗，最尙踏歌」，擇偶亦以歌舞求之。黃鈞宰《金壺七墨》載：「歲以十月朔，祭都貝大王，男女雜還，連袂歌舞，歌皆七言，取義比興，以致慕悅之意，彼此既相得，則男子負女入岩洞，挿柳避人。」

清代《連山綏瑤廳志》載：猺人的鼓，「以木爲之，但兩端圓徑如一，中細如腰鼓狀」，「橫繫於項，手拊之」。

【畲族】。畲民，又稱峒僚、峯民，今統稱「畲族」。「巢居崖處，射獵其業，耕山而食，率二、三歲一徙」、「依山而居，採獵而食，不冠不履。」《德化縣志》載：「畲民好飲食，與世殊別，男子丫髻，女子無褲通，無韈履，嫁女以刀斧資送。人死剡木納尸，少年群集而歌，劈木相擊爲節，主者一人盤旋四舞，乃焚大拾骨浮葬之。將徒，取以去。自云其先世爲狗頭王。」狗頭王即盤瓠，每一家族皆有繪其形的長卷祖圖和刻有龍頭的祖杖。舞蹈多與始祖創業有關。《日月舞》，象徵盤古開天僻地，日月照人間。《龍頭舞》，揮舞祖杖，贊頌創世的豐功偉業。《功德舞》是在祖圖前，持鈴刀舉角而舞，並有表現始祖在圍獵中被山羊尖角刺死的舞蹈。

【壯族】。僮人，顧炎武《天下郡國利病書》云：「僮，則舊越人也。」亦稱「俚人」，各地自稱的名目繁多，如布爽、布儂、布土、布祥、布越、布東、布曼、土佬、高欄等，今統稱「壯族」。僮人善舞，宋代即有廣南春堂杵舞的記載。清《粤東筆記》說，

僮人擇偶「或織歌於巾以贈男，書歌於扇以贈女」，「歌舞則以被覆首爲桃葉舞」。

「擊銅鼓跳舞爲樂」是僮人的習俗，《粵西種人圖說》載：「自正月至二月擊銅鼓爲樂，謂之過小年。」清《皇朝通典》載：「兩廣俚人最貴銅鼓，鑄初成懸於庭中，置酒招同類，來者以金銀爲大釵，執以扣鼓，因遺主人，名爲納鼓釵，有是鼓者，極爲豪強，號爲『都老。』」

【仫佬族】。姆佬，《大清一統志》載：「伶人又名獠，俗名姆佬。」「善制刀」、「善耕作，好種棉」。亦稱木佬、木老苗，今統稱『仫佬族』。「服色尚青，老者衣細褐，女則短袂長裙。」青年男女「走坡」，搖著手帕唱山歌。族民信仰多神，在祭祀中，師公要走各種罡步，跳神舞蹈。

【毛南族】。毛難，亦有茅灘、節灘、冒南之名，今統稱「毛南族」。光緒年間，設「毛難甲」及「額」、「牌」管轄。毛南人敬奉神靈，每人一生中皆要做「肥套」、「肥蝦」、「肥廟」等法事。「肥套」即還願，其中，師公戴面具，請哪位神，即跳哪位神的舞蹈。

【土家】。亦稱土民、土蠻，今統稱「土家族」。清《永順府志》載，土民「男女服飾不分，皆爲一式，頭裹花巾帕，衣裙盡繡花邊，」「喜垂耳圈，兩耳纍然，又有項圈、手圈。」「每歲正月初三至十七日止，夜間鳴鑼擊鼓，男女聚集，跳舞唱歌，名日《擺手》。」《龍山縣志》載：「土民祭故土司神，舊有堂，日擺手堂，供土司神位，陳牲醴。至期即夕，群男女並入，酬畢，披五花被，錦帕裹首，擊鼓鳴鉦，跳舞歌唱，竟數夕

乃止。其期或正月，或三月，或五月不等，歌時男女相攜，蹁躚進退，故謂之擺手。

《擺手》是土家人最喜愛的歌舞形式，有大擺手、小擺手之分。大擺手三年一次，展現軍功，場面浩大；小擺手年年舉行，祈禱農事，每跳一圈換一種動作，擺一種圖案，彭施鐸詠擺手舞詩云：「山疊繡屏屏繡多，灘頭石鼓聲聲和，土王廟裡人如海，每到新年擺手歌。」

「擺手堂前艷會多，姑娘聯袂緩行歌，咚咚鼓雜喃哆語，煞尾一聲啊也啊。」

【京族】。安南人，今統稱「京族」，明末清初，其祖先由越地遷入今廣西防城地區。《防城縣志》載：江平的安南人，「男衫長過膝，窄袖迫胸，腰間束帶，女衫長下遮臀、褲闊。」世代生活在海島上，以捕魚為業。歌舞多與大海相關。在京人聚居地，皆建有「哈亭」，是祠堂與廟宇結合的場所，每年於哈亭祭祀鎮海大王，儀式中以唱為主，穿插有《進香舞》、《進酒舞》、《跳天燈》、《跳花棍》等舞蹈表演。未婚的青年男女亦於哈節的月下，對歌擇偶，男女各脫一只花木屐相對認，若左右成雙，則互相碰打花屐，這種對花屐的歌舞，即興而作，可耍出多種花樣。

【黎】。史書有「熟黎」、「生黎」之分，今統稱黎族。婦女腦後束髮，插骨制髮簪，男子結鬃纏頭，隨身佩刀。村中設「寮房」，供未婚男女相會歌舞擇偶之用。清人李聘《黎岐行》云：「婚嫁無媒妁，踏歌以相媒。」人有病，由道公、娘母、擊鼓敲鑼，作歌舞以驅鬼和招魂。自娛中常見的舞蹈形式有刀舞、錢串棍舞，以及用數根竹竿架列地上的《打柴舞》等。

【蕃族】。亦稱土蕃、東蕃等，清代以「內附輪餉者曰熟番，未服教化者曰生蕃，或

曰野蕃。」又統稱高山族或山胞，（即今「台灣原住民」）。其民善於歌舞，早在三國時期，沈瑩《臨海水土志》中，即有喪葬「飲酒歌舞」的記載。《北史·流求傳》說：當地人「歌呼踏蹄，一人唱衆人和，音頗哀怨，扶女子上膊，搖手而舞。」明人陳芳《東蕃記》云：「時燕會，則擺大罍，閉坐，各酌以竹筒，不設餚，樂起跳舞，歌亦鳥鳥若歌曲。」進入清代，史籍中的記載更詳。乾隆年間修撰的《台灣府志》中，多處對山胞儀典和生活中的歌舞作了介紹，如「種粟之期，群聚會飲，挽手歌唱，跳擲旋轉以爲樂。」「收粟時，通社歡飲歌唱……攜手環跳，進退低昂惟意所適。」歡樂之時「飲酒不醉，興酣則起而歌而舞。舞無錦繡被體，或著短衣，或祖胸背，跳躍盤旋。」《台灣志略》亦載：「山胞每當新屋落成，男女畢集，酩酊歌舞，極歡而罷。」每過豐年，其舞蹈場面更爲隆重，「男婦盡選服飾華麗者披裹而出，壯蕃結五色鳥羽爲冠，酒漿芳餌、魚鮓席地陳設，遞相酬酢，酒酣度曲，爲聯袂之歌，男居前二三人，其下婦女連臂踏歌，喃喃不可曉，聲微韻遠，頗有古意。」

台灣的原住民，有不同的族群，各自居住在封閉的環境中，維持著本民族的生活習俗，舉凡祭神、祭祖靈、豐收祭、河川祭、捕魚、狩獵、農耕、戰爭、祈雨、婚喪喜慶以及治病消災等，皆離不開舞蹈。舞蹈的方式，除巫峴異常的表演外，大都是集體舞，各族又有不同的特色。「阿美族」善作跳踪、蹲躍步，新屋落成的《驅邪舞》，雙手橫擺，搖臀後退，足踵交互移動，並跳躍。「布農族」擅長呵呵步，相對拍手跳躍旋轉。「卑南族」在舞中多用踏併跳或蹲跳步。「泰雅族」人的口弦舞，悠揚明快，交叉環跳，有時也

用腳尖跳。「雅美族」的長髮舞，前俯後仰大起大落。「排灣族」的求婚舞，攜手成列，左右腳交互移步。「魯凱族」人喜愛作踢踏併舞步。「賽夏族」的大帽舞，以碩大的帽子配以小巧的臂鈴鐺，頗有情趣。「曹族」以曲膝作跳步、疊步、交叉步見長。而「邵人」的杵舞則以靈巧的搗臼動作和委婉的歌舞而聞名。

第五節　喇嘛教寺廟舞蹈

清朝為加強蒙、藏地區的管轄，順治九年，册封五世達賴為「西天大善自在佛所領天下釋教普通瓦赤喇怛喇達賴喇嘛」確立了達賴「天下釋教」最高領袖的地位。康熙十二年，册封五世班禪羅桑意希為「班禪額爾德尼」。又推行「興黃教所以安衆蒙古」的政策，支持喇嘛教的發展，於是喇嘛教大興，寺廟樂舞極一時之盛。

喇嘛教寺廟樂舞，最初是佛教密宗和原始苯教結合的產物。公元八世紀，蓮花生入藏宏揚佛法，在藏王赤松德贊的支持下，將當地的面具舞、長辮女舞等土風舞蹈，融入密宗的儀軌中，創造出喇嘛教的驅鬼跳神舞蹈，名曰《羌姆》。十五世紀初，宗喀巴創建格魯教派，戴黃帽，俗稱黃教，在跳神中，廢除長辮女的表演，卻保持和發展了多種面具舞蹈。藏區實行政教合一，「羌姆」作為法定的寺廟舞，隨之迅速得到普及。每年藏曆十二月二十九日為跳神節。屆時，鼓鈸嗩吶號齊鳴，戴面具的「群神」跳躍而出，依次作舞，有《正神舞》、《鬼怪舞》、《啞劇舞》等部份，最後在驅鬼、燒鬼等表演中結束。

《西藏圖考》載：「天神降而山鬼藏，窮野人之伎倆，岡洞鳴而巴陵送，誇幻術之離

奇。」原注云：「洞噶，海螺也，佐以鐃鼓長號。岡洞，人脛骨也，吹之以驅鬼祟。巴陵

者，以酥油和面爲之，高四尺，如火焰形，除夕前一日，布達拉衆喇嘛裝諸天神佛及二十

八宿像，旋轉誦經，又爲人皮形矢井中央，神鹿五鬼及護法神往捉之，末則排兵甲幡

幢，用火槍送出布達山下，以除一歲之邪。」

清人馬若虛《西招雜詠》描述甚詳，並將羌姆與儺儀相比擬，詩云：「錦傘蠻靴馬上

娘，笑開金埒作盤場。慣從雲外落雙雁，不解紅閨針線箱。唵吧微熱影婆娑，千佛龕前百叩多，自把

都梁薰袖口，等身祈福正清和。五紋雜組掛絲絛，佛賜松堆辮作繯。不惜黃金鑄麻，蠻靴正是走山

時。百尺竿頭鼎可扛，頤顙椎髻技無比。上林曾見揉升木，傳是都盧絕域撞。誰從絕路引金繩，性命

鴻毛一擲能。我訝身輕一鳥過，人言亦似脫韝鷹。萬口渲騰響法螺，沙門梵而舞婆娑。十年又踏羶鄉

路，梵吹聲中看大儺。」

拉薩大寺院的表演，包含多種舞蹈段落，如《金剛舞》、《法王舞》、《倉巴神舞》、

《骷髏舞》、《鹿神舞》、《牛神舞》、《神童舞》、《四季舞》、《黑帽舞》、《怒神

舞》、《壽星舞》、《閻王舞》、《牧場舞》等，氣氛莊嚴肅穆，伴有喇嘛的誦經聲。

十六世紀中葉，黃敎傳入蒙區，板升城建起第一所「大乘法輪洲」大寺（今稱大召

寺），蒙人漸漸改信喇嘛敎。蒙族寺廟樂舞稱《查瑪》，它由藏族的《羌姆》蛻變而成，

具有蒙古民族的特色，信奉未來佛彌勒，有固定的程序，有佛祖、諸神、黑白老人、狗、

鹿及鬼怪等形象，表演前表焚香、淨面、唸經誦佛。

《查瑪》根據場地和內容，有不同的表演形式。室內表演稱「道德著查瑪」，由一、

二人作苦行僧裝扮，專用於經堂內，舞蹈動作徐緩。室外的表演稱「嘎德奈查瑪」，有十

多個舞段，並有驅鬼等情節的表演。在廣場搭台演出的稱「古勒查瑪」，是歌頌米拉（彌

勒）成佛的歌舞，故又稱「米拉古勒戲」，表演者七至八人，韻白、說唱、樂舞融爲一

體，唱詞規範，帶有簡單的故事情節。盛大節慶日子在廣場表演的稱「大場查瑪」，參加

的人數衆多，除跳神舞蹈外，還有摔跤、射箭、賽馬以及其他的娛樂項目。

喇嘛教的寺廟樂舞，亦由蒙區傳入中原，名爲「跳布扎」或「跳步叱」，俗稱「打

鬼」。劉若愚《酌中誌》載：「萬歷時，每過八月中旬，神廟萬壽聖節，番經廠雖在英華

殿做好事，然地方狹隘，須於隆德殿大門之內跳步叱，而執經誦念梵者唱者十餘人，

「而習學番經者數十人，各戴方頂笠，穿五色大袖袍，身披瓔珞。一人在前吹大法螺，一

人在後執大鑼，餘皆左持有柄圓鼓，右執彎槌，齊擊之，緩急疏密，各有節奏，按五色方

位，魚貫而進，視五方五色傘蓋下誦經者以進退，若舞焉，跳三、四個時辰方畢。」

清代喇嘛寺遍布京城，跳布扎即成爲歲末年初的盛事。雍和宮於除夕前一天派喇嘛入

宮演祀，旃檀寺正月初三「打鬼」，弘仁寺初八「打鬼」，黃寺於十二日，黑寺則於二十

三日。其中三十日雍和宮喇嘛的表演最爲壯觀，有十三個舞段：

一曰「跳白鬼」。舞者四人，白骷髏面具，白衣、白褲、白繡花鞋。在鼓聲中跳躍奔跑，如旋風而舞，示意陰風乍起。

二曰「跳黑鬼」。黑帽、黑衣、黑鞋，四名舞者，皆手持短棍，狂跳而出，與跳白鬼者合舞，示意人間兇兆。

三曰「跳螺神」。舞者四人，以螺狀道具裝飾，舞蹈而出。

四曰「跳蝶神」。舞者四人，紅衣裙、紅肚兜，耳飾彩色蝴蝶翅飾具。螺神、蝶神先後出場後，夾雜在白鬼、黑鬼間舞蹈。

五曰「跳金剛」。舞者四人，分別戴獅、虎、象和夜叉的頭形道具，舞蹈而出，示意佛祖派四員大將到人間。金剛起舞，先上場的鬼神退下。

六曰「跳星神」。舞者二十八人，為二十八星宿。或由四人，扮四星神，戴文星、武星冠。星神上場後與金剛合舞，示意佛祖派天兵天將下凡助戰。

七曰「跳天王」。舞者四人，扮四大天王，分別持琵琶、寶劍、紅龍、寶傘等物，上場後與金剛、星神合舞。

八曰「跳護法神」。舞者十六人，作護法舞，一扮梅花鹿者，竄入舞隊中間，眾神則圍著扮鹿者，作種種攻擊狀，示意向魔鬼攻擊。

九曰「跳白救度」。一名舞者扮白救度母，舞蹈而上，與諸神合舞。隨後又奔出十二名舞者，作為化身，將梅花鹿鹿團團住，梅花鹿不敵，驚慌逃竄。

十曰「跳綠救度」。一名扮綠救度者在舞中上場，其節奏時急時緩，示意正追查逃亡的魔鬼。

十一日「跳彌勒」。舞者扮彌勒上場，同舞片刻，梅花鹿再現於場上，諸神迅速將魔鬼的化身圍住，在舞蹈中將其擒縛，示意將魔鬼制服。

十二日「斬鬼」。梅花鹿現出魔鬼原形，用面製成魔鬼形象，五花大綁，由兩名黃衣喇嘛抬著。此時，場上鐘鼓齊鳴，喇嘛誦經，群神歡舞。隨後，金剛用利斧將面人首級砍下，示意將魔鬼正法。

十三日「送祟」。扮演彌勒的舞者作法，將鬼魂收入一三角形箱中，並在鼓樂中將代表魔鬼的面人焚燒成灰，寓意徹底消滅了妖魔，打鬼結束，人間太平。

以上的表演，既是有伏魔情節貫穿的大型組舞，又可獨立存在分開演出，其中已融入較多的漢族民間神話傳說及表演特色。為招徠香客，擴大影響，有些喇嘛寺廟，也常走上街頭演示跳布扎。《春明歲時瑣記》載：屆時，「僧眾出寺，裝扮牛頭鹿面，星宿妖魔等像，旗幡傘扇，擁護如天神，與鐘鼓法器之聲，聒耳炫目。其扮妖魔者，皆番僧，年少者數人，手執短柄長尾鞭，奔於稠人中亂擊之，無賴者謔語戲罵，以激其怒，而僧奔擊尤急，以博眾笑。」其情其景，已由法事而向民眾的觀賞和娛樂方面轉化。

第六節　舞蹈與土生小戲

明清兩代，由於各區域性之地方民歌抬頭，繼而演變為各地方之歌舞戲曲。中國的戲

劇，都為有聲皆歌，無動不舞者，各地方的戲曲，皆為我國各地區之民族音樂與民俗歌曲，而演變為各地區民間之歌舞劇。

民間歌舞在演變中，演唱故事，出現了腳色和固定的表演程式，以「二人戲」、「三人戲」進入舞台，孕育和產生了獨具特色的地方劇種。與此同時，原有的歌舞形式，遭到一定程度的削弱，但沒有完全消失，而是適應時代潮流，借鑒戲曲某些內容、人物和扮相，繼續於廣場和街頭演出，呈現出舞中有戲，戲中有舞的狀態，如花鼓舞——花鼓戲，花燈舞——花燈戲，採茶舞——採茶戲，秧歌舞——秧歌戲等，皆是舞與戲並存，互相影響，爭奇鬥艷。

在清代形成的二百多個劇種中，有大戲也有小戲。大戲是成熟的形式，題材廣泛，腳色行當齊全，藝術手段完備，表現力強。而小戲腳色少，內容多日常生活，「事不必皆有據，人不必盡可考。有時以鄙俚之俗情，入當場之空白，一上氍毹，即堪捧腹。」其形式輕鬆自由，皆賴以舞蹈方式表演之。

下面列舉若干小戲劇種的產生和特色，從中可看出舞蹈與土生小戲的密切關係。

《花鼓戲》。用花鼓歌舞演唱戲文內容。明代《紅梅記》傳奇、崑劇《花筵賺》等劇目中，皆安排有打花鼓的舞蹈場面。鳳陽花鼓初期則是行乞賣藝中的表演。清代中葉，花鼓於城鄉盛行，並用以演故事，出現了代言體的戲曲形式。清人諸聯《明齋小識》載：「花鼓戲傳來三十年，而變者屢矣，始以男，繼以女，始於日，繼於夜，始於鄉野，繼於城市，始盛於村俗農忙，繼沿於紈袴子弟。」《海陬冶游》亦說：「西園隙地有花鼓戲，

演者約三、四人，男敲鑼，婦打兩頭鼓，和以笛板」，「初村童村婦看之，後則城中具有知識者亦不爲嫌，甚至頂冠束帶，儼然觀之。」

花鼓戲保持了原有花鼓歌舞的特色，以其抒情熱烈奔放而使觀者入迷，「某村作戲，寡婦再醮者若干人，彩演婦女越禮者若干輩。後生小子，著魔廢業，演習投夥，甚至染成心疾，歌唱發癲。」

湖南是花鼓之鄉，清《瀏陽縣志》載：每逢節日「又以童子裝丑旦劇唱，金鼓喧闐，自初旬至是夜至。」「晴日緣村喧舞，雜以金鼓，主人燃爆竹剪紅帛迎之爲樂，又有男飾女衣，暮夜沿門歌舞者曰花鼓燈。」清代，《湖南花鼓戲》在地花鼓、花燈、採茶燈等歌舞表演的基礎上發展起來，最初爲對子花鼓和「三小戲」，又吸收其他劇種腔調和表演手法，而成爲正式的劇種。其中《盤花》、《打鳥》、《劉海砍樵》等劇目，皆是聲情並茂的歌舞劇。

《湖北花鼓戲》。道光年間，武漢「土蕩約看花鼓戲，開場總在兩三更。」同治年間，秭歸鬧元宵，城鄉皆有飾女裝爲花鼓戲者。其流派甚多，有東路花鼓、西路花鼓、北路花鼓、天沔花鼓等，皆源至當地民俗歌舞。其中黃陂、孝感等地的花鼓戲，綜合高蹺、竹馬、採蓮船等歌舞技藝，一戲一調，清新樸實。

《皖南花鼓戲》。前身是燈會歌舞，吸收「打五件」（一人自打自唱，樂器有鼓、大鑼、小鑼、鈸、竹板等）演唱形式，成爲「地攤子」演唱故事，又深受徽劇、京戲的影響，光緒二十一年，宣城出現「合興社」，是早期的花鼓戲職業班子。皖南花鼓戲的演

員，善於運用扇子、手帕等作各種舞蹈身段。《八哥洗澡》、《老牛搔癢》等均是載歌載舞的劇目。

《淮北花鼓戲》。經歷了打花鼓「唱門子」、「地攤子」、「草台」等發展階段。劇目的演出仍以舞爲主，以唱爲輔。男角身揹花鼓，女角頭紮彩球，手舞長綢，腳綁「墊子」，有盤鼓、壓花場等多種舞姿，在《王小趕腳》等小戲中，皆有出色的舞蹈表演。

《江蘇花鼓戲》。亦由燈節花鼓衍變而來，李斗《揚州畫舫錄》載：「至康熙間裁樂戶，遂無官伎，以燈節花鼓中色目替之，揚州花鼓扮昭君、漁婆之類，皆男子爲之。」楊光輔《淞南樂府》記清末淞南花鼓之盛說：「男敲鑼、婦打兩頭鼓，和以胡琴、笛板，所唱皆淫穢之詞，賓白亦用土語，村愚悉能通曉，曰花鼓戲，演必以夜。」舞和戲相互交織，使表演技藝日趨精美完善。

《花燈戲》。流傳在我國的西南地區，源出於民間的燈舞，舞蹈作豐富。

《四川燈戲》。早期是鄉鎮中演出的「跳燈」，每逢年節，燈班平地圍燈邊歌邊舞，以後增入故事情節，又有正燈、地燈、浪浪燈之分，其中地燈劇目仍以舞蹈爲主，如《十二月》、《數花》等，動作活潑跳躍，唱腔質樸明快。

《貴州花燈戲》。又稱燈夾戲，清末在花燈歌舞基礎上形成。演員運用「跳花燈」的各種舞步、手式以及耍扇、耍帕的技法，演示民間熟知的生活故事和傳說。

《雲南花燈戲》。起源於鄉村玩燈賽會中的跳秧佬鼓，明末清初形成小戲，並與歌舞、小唱並存，同在廣場演出。其中《秧佬鼓》、《板凳龍》等小戲，仍然是以舞蹈爲

主，甚至將全套鼓舞、龍舞，安排在劇目中。

《採茶戲》。源於產茶地區的採茶歌舞。清代《粵東筆記》載：「粵俗，歲之正月，飾兒童為採女，每隊十二人，人持花籃，籃中燃一寶燈，罩以絳紗，以緶為大圈，緣之踏歌，歌十二月採茶。」《南越筆記》載：潮州「採茶歌尤妙麗，飾姣童為採茶女，每隊十二、或八人，手挈花籃，迭進而歌，俯仰抑揚，備極妖艷。」茶歌、茶燈與生活故事的結合，形成載歌載舞，以茶女、茶婆、茶商面貌出現的生旦戲、丑旦戲、及「三角班」或「半班」，並成熟為劇種。

出自武夷山下採茶歌舞的《贛東採茶戲》。保留民俗歌舞活潑風趣的風格，以扇子功和手帕功見長。《贛南採茶戲》。更是以喜劇、鬧劇為主，用高步、矮步和模擬性舞蹈動作，刻劃人物性格。

《湖北採茶戲》。是當地流傳的採茶調、道情和高蹺、竹馬、採蓮船等民俗舞技藝的綜合運用和發展，風格與花鼓戲接近，唱腔和動作以婉轉和樸實見長。

《廣西採茶戲》。早期以二旦一丑形式出現，用金錢鞭和花扇，載歌載舞，劇情輕快活潑。

《秧歌戲》。秧歌起於田間，李調元《南粵筆記》載：「農者每春時，婦子以數十計，往田插秧，一老搥大鼓，鼓聲一通，群歌竟作，彌日不絕，謂之秧歌。」吳錫麟《新年雜詠抄》載：「秧歌，南宋燈宵之村田樂也。所扮有耍和尚、耍公子、打花鼓、拉花姊、田公、漁婆、裝態貨郎、雜沓燈術，以得觀者之笑。」

農夫、農婦用以激勵工作熱情的自娛形式，漸漸普及，由南而北，成爲社火中深受歡迎的節目。《柳邊紀略》載，寧古塔地區「上元夜，好事者輒扮秧歌，秧歌者，以童子扮三、四婦女，又三、四人扮參軍，各持尺許兩圓木，戞擊相對舞，而扮一持傘燈賣膏藥爲前導，傍以鑼鼓和之，舞畢乃歌，歌畢更舞，達旦方已。」

清代秧歌盛行，宮廷中亦有秧歌教習。秧歌的表演，採用舞蹈、技藝、武術，相結合的形式，多在廣場演出，以後出現了固定的腳色，由小旦、小丑或小生扮演人物，演唱故事，成爲秧歌小戲，小戲不僅在廣場作爲小場的節目表演，而且進入戲館，走上舞台，清陸又嘉《燕九竹枝詞》云：「早春戲館換新裝，半雜秧歌侑客觴。」清代中葉，梆子腔劇種風靡一時，各地的秧歌班子紛紛吸收和借鑑梆子的表演藝術，使秧歌劇種逐漸成熟，不僅在舞台上能演出《王小趕腳》、《借髢髢》等載歌載舞的耍耍戲，而且能演出《白蛇傳》等成本的大戲。

除上述四大系統的歌舞戲，其他土生小戲也離不開原有民俗歌舞的表演手段。

《貴兒戲》。又名《春色》，光緒年間於廣東懷集地區形成，早期是當地獅舞、麒麟舞、馬舞、壽星舞、龜鹿鶴舞、八仙賀壽、採茶等民間雜藝的揉合，常用採茶調和馬舞曲，演員仍稱「舞人」或「演古人」。

拉魂腔，後稱《泗州戲》。源於皖北號子，秧歌和花鼓的表演，清代形成劇種後，仍搬演民間歌舞中的表演，如「當場變」，《七裝》一人模擬不同人物的聲口和身段，《七裝》一出，即丑旦二人當場輪換改扮七次。正戲開始前，通常還要由兩名演員先出場對唱對舞，

稱「壓活場」，既可穩定剛入席觀衆的情緒，解決腳色少的問題，又形成本劇種的特色。

《二人台》。是清代到口外謀生的山西、陝西等地的藝人，將社火中的舞蹈表演，與當地小調結合而形成的劇種，用蒙漢兩種語言，劇目多爲歌舞小戲，用扇子、霸王鞭，對唱對舞如《打金錢》，表現一對久閒在家的賣藝夫婦，準備出門重操舊業前，先在前中演練的風趣情景，其中丑打金錢，旦耍扇、絹，是舞蹈與生活故事的組合。

《游春戲》。清代由閩北民間歌舞發展爲戲曲劇種後，仍保留演、唱、舞、逗的表演特色，如《鬧花燈》一劇，以熟練的歌舞，活潑的表演，取得喜劇的效果。

《宜黃戲》。康熙雍正年間於江西產生，男女同腔同調，保存較多的民間歌舞特色，如「跑馬」，演員身上扎馬燈表演。

《高甲戲》。其雛形是鄉人民間賽會上，裝扮人物的歌舞，增入故事情節，漸成劇種，內容多取自水滸傳，又稱宋江戲，其丑腳的表演仍多作傀儡式舞蹈動作。

《歌仔戲》。福建的採茶、錦歌及車鼓弄等表演形式傳入台灣後，與當地民俗結合而成劇種，初爲「落地掃」，又稱「車鼓戲」，漸由地坪垃場子轉到舞台。

《花朝戲》。清代形成於廣東紫金、惠陽一帶，早期是朝拜「天后」的廟堂歌舞，在劇目表演中，保留有穿花、肩花、穿心手、丁字步等豐富的舞蹈動作。

一些地區用於祈吉驅邪的巫舞、儺舞等跳神舞蹈，爲適應人們的審美觀念，亦先後向戲曲方向轉化。

黃河沿岸的跳戲，由儺儀演變而來，以「舞蹈調動」和「曼延跳唱」爲特色，其中

「啞吧跳」、「廣場跳」的表演，仍保持粗獷質樸的舞蹈風格，「上台跳」則是邊歌邊舞。

《廣西的師公戲》。同治年間在巫師跳神歌舞基礎上發展而成。

《湖南的師公臉殼戲》。演員戴面具，如《搬鍾馗》、《搬開山》等劇，仍然是以還儺願的形式表演。

在邊遠地區，受漢族戲曲的影響，一些少數民族，在土風舞的基礎上，也逐漸出現民族劇種。

《壯族土劇》。是嘉慶年間於雲南文山由民族歌舞衍化而成，常運用耍扇、耍鋼、耍刀和擊鋼鞭等舞蹈化動作。《沙劇》則是咸豐前後，源於廣南一帶沙族支系的歌舞。

《侗族的侗劇》。，形成於嘉慶、道光年間，保持著「嘎錦」、「擺古」等習俗，演員在舞台上來回走8字形，邊舞邊唱，並有「跳丑腳」等表演。

《傣劇》。源於傣族「變白馬」等習俗歌舞，劇目中演員的表演舞蹈性很強，並用象腳鼓等民族樂器伴奏。

《藏劇》。在明代已具規模，明末清初日趨成熟，其雛形是民間歌舞和跳神儀式。劇目的演出分「頓」、「雄」、「扎喜」三部分，雄為正戲，而頓是開場的祭神歌舞，扎喜則是將結束時的歌舞祝福。

《清代歌舞劇》（地方歌舞音樂戲曲）

清代歌舞劇
（ 地方歌舞音樂戲劇 ）

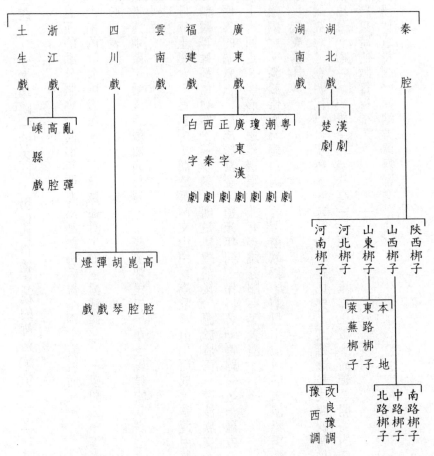

第七節　京劇中的舞蹈

戲曲是綜合性的表演藝術，「戲曲者，謂以歌舞演故事也。」其起源可追溯到原始社會的歌舞。我國古代的歌舞，多爲詩、舞、樂結合的形式，亦出現扮演人物、鳥獸的模擬表演。王國維《宋元戲曲考》說：「後世戲劇，當自巫優二者出，而此二者，固未可以後世戲劇視之也。」古代的優戲、參軍戲、角抵戲、歌舞戲、大曲等表演形式，不能稱爲現代意義的戲曲，卻孕育著戲曲表演的因素。院本、南戲、諸宮調、北雜劇，則把表演藝術推向戲曲的軌道。傳奇及崑山腔的出現，標誌著戲曲藝術的成熟，而國劇是中國戲曲發展最完美的藝術表演。

戲曲的日臻完善與舞蹈的不斷蛻變關係密切。明末初清人吳偉業《北詞廣正譜·序》云：「今之傳奇，即古者歌舞之變也。然其惑動人心，較昔者之歌舞更顯而暢矣。蓋士之不遇者，鬱積其無聊不平之慨於胸中，無所發抒，因借古人之歌呼笑罵，以陶寫我之抑鬱牢騷，而我之性情爰借古人之性情而盤旋於紙上，婉轉於當場。於是乎，熱腔罵世，冷板敲人。」在國祚遷改，審美需求變異的時期，古舞終於讓位於綜合多種表演手段的抒情代言體，並成爲其中有機的組成部分。

清代的戲曲進入一個全新的時代，崑山腔、弋陽腔、梆子腔、皮黃腔爭奇鬥艷，先是崑山腔稱雄，繼而出現「花雅之爭」，《揚州畫舫錄》載：「兩淮鹽務，例蓄花、雅兩

部，以備大戲。雅部曰崑山腔，花部爲京腔、秦腔、弋陽腔、梆子腔、羅羅腔、二簧調，統謂之亂彈。」乾隆五十五年，高宗八旬萬壽，三慶、四喜、和春、春台四大徽班，隨著花部及其它南戲班，到了北平，當時極盡一時之盛，花部、雅部互爭短長，但最後終被徽班的曲調，即「皮黃」贏得大家的喜愛接受。四大徽班各有所長，有「四喜的曲子，三慶的軸子，和春的把子，春台的孩子」之說。一時各戲園紛紛上演徽劇。楊掌生《夢華瑣簿》記道光二十二年演出盛況云：「戲莊演戲必徽班，戲園之大者，如廣德樓、廣和樓、三慶園、慶樂園，亦必以徽班爲主。下者則徽班、小班、西班相雜均適矣。」

清代的戲園，「向有定額，不准隨便開設，」像泰華、景泰、天樂園等許多民間戲館，則稱爲雜耍館，這些場所，票價很低，演出的品種繁雜，有戲有舞亦有雜技，梁紹任《燕台小樂府》記述演出的情景云：「十罷花婦是歌舞，新聲乃有八角鼓，一女一扇一氍毹，演說無是兼虛。有時郝隆作蠻語，有時公治通鳥聲，有時雙盤旋空際，公孫大娘舞劍器，有時累丸擲空中，疴瘻丈人承蜩功。須臾座中響弦索，引出雛兒一雙玉，不習梨園舊譜聲，自調菊部新翻曲。」在宮宦富貴之家的堂會中，也屢見文武戲法歌舞雜技的綜合表演。

徽班的演出，一改表演市場的風氣，由雅到俗，兼收並蓄，廣泛吸取各種戲曲音樂之長，豐富西皮、二黃的樂曲領域和身段做功技藝，加以在節目安排上亦頗精巧，因而能贏得各階層觀衆的喜愛。包世臣《都劇賦》載：「旗分五色，鼓發三通，乃出早出，觱篥聲洪，間以小戲，梆子二黃，忽出群美，炫耀全堂。中出又變，矛戟森鏦。承以奧妙，雙雌

求雄，綴成六出，全套兩終。」這種將表演分爲早軸子、中軸子、大軸子的形式，雜彩紛呈，可謂靈活別緻。

「皮黃」戲刻演變到後來，稱爲京戲、平劇，今日稱之爲國劇。國劇乃集音樂、舞蹈、文學之大成，故其以音樂、文學所演出之故事，莫不與舞蹈之形式有關。

舞蹈在國劇中稱爲身段，又稱之爲「做功與表情」，即宋元之「科介」。身段之再解釋，即爲人體之頭、腕、手、胴體、膝、足，爲人體分解各段各部之動作，及綜合動作之旋轉，按樂曲中旋律、節奏與歌詞之意義內容，用身體各部之動作，與之適當編組，與以造型，在舞台之空間行之。

國劇的表演多用虛擬動作，融合武術技巧，歌舞並重。各種基本舞步姿勢，在唐之「梨園弟子」訓練，和宋、元、明之詩詞中已現端倪。是以宋詞、元曲、明崑曲所有之戲曲舞蹈表演，以及各地方戲曲，其表演形式，皆爲合拍中節，與音樂歌唱密切相結合，其舉手投足皆爲同一之方式，此種演出之方式，皆爲歷代古舞之綿延。但古舞皆爲象徵模做，舞的姿勢動作，皆在雅的氣氛格調之中，而皮黃戲劇，則在清末之前四五十年，將國術，即通稱的武術，包括拳術與兵器之招式技術，吸引入國劇舞蹈表演之中。在國劇舞蹈的基本訓練之外，加上這種武技的技巧訓練。例如：

耗山膀：訓練兩膀的功夫。手臂拉開與肩平，然後靜止不動，可使上肢動作優美有力。

下腰：練前、後腰的功夫。兩手高舉，上身後仰，直至手將及地。

壓腿：訓練腿部功夫。抬腿將腳跟置一高硬物上，上身前傾，用手按壓膝部。又練腿的前後揚踢或劈叉。

飛天十三響：用手掌在自身的胸、肘等處連續急拍十三次。

打把子：有燈籠炮、二龍頭、九轉槍、十六槍、甩槍、快槍、對槍等功夫。

此外象跌撲的「吊毛」、「搶背」，擰腰躍起的「旋子」，翻觔斗的「毽子」、「躡子」、「漫子」、「小翻」等多種毯子功，皆為訓練演員不可少的課目。

這些功夫，都需要從幼年訓練，所以有科班的產生，用這些武功的基本功夫，再合傳統的古舞，以演出中國之戲劇。國劇中含有豐富的舞蹈表演，可謂處處有舞，如：

交戰：為戰舞。有會陣、開打、過合、打上、打下、打連環等形式。

行路：為步舞。有雲步、碎步、蹉步、跪步、醉步、走矮子步等姿態。

趟馬：為馳舞。表演者執馬鞭。另趟馬用弓箭步、跑圓場、踢腿、抬腿、蹁腿、跨腿、山膀、飛腳、翻身、射燕、大跳等技巧；女趟馬用踏步、碎步、丁字步、跑圓場、山膀、翻身、下腰、平轉、坐子等動作。特有的身段配合以各種持鞭的姿態，生動地表現出上馬、勒韁、縱馬飛奔、策鞭催馬、飛越天塹等情景。

起霸：為裝束舞。表現武將整裝束甲，準備上陣的場面，有全霸、半霸、雙起霸之分。

出門、進門：為過門式舞，其緩急姿態又有微妙的差別。

甩鬍子：為鬚舞。

甩髮：為髮舞。乾淨利落，不散不掛，有甩、揚、閃、帶、盤、衝、繞、前後、左右等姿勢和技巧。

耍雉尾：為翎舞，可表現出劇中人複雜的心情和神態，有單掏翎、雙掏翎、單啣翎、雙啣翎、繞翎、抖鈴、涮鈴等特技動作。

耍扇：為扇舞。有團扇、竹扇、芭蕉扇、羽毛扇、大折扇、小折扇等不同類烈，或沉穩忠厚，或機智活潑，可用以刻劃不同人物的性格。

走邊：為奔舞。用連續的舞蹈動作，表示夜間潛行，靠路邊疾走。又有單走邊、雙走邊以及響邊、啞邊之分。

划船：為乘船舞。表現出水上行舟的種種情態。

跳加官：為加官舞。表演者通常穿紅蟒袍，戴面具，在正戲開場前，邊舞邊向觀眾展示寫有「天官賜福」、「招財進寶」等吉祥詞語的條幅，以示慶賀和祝福。

跳靈官：為靈官舞。

跳羅漢：為羅漢舞。

跳各種獸類：為仿鳥獸舞。

堆花：為種種造型的花舞。

堆官：為鬼舞。

龍套出場：為兵陣舞。用一堂或兩堂龍套，可烘托出威嚴的氣氛。

醉酒之醉：為醉舞。上肢搖晃，腳步跟蹌。

罵曹之擊鼓：為擊鼓舞。

碰碑之碰碑：為碰碑舞。

彩樓配之上樓：為上樓舞。

南天門之過河：為過河舞。

打棍出箱之裝瘋：為瘋舞。

桑園會之採桑：為採桑舞。

武家坡之挑菜：為挑菜舞。

花鈿錯之搓線：為搓線舞。

雙搖會之縫衣：為縫衣舞。

十大快之宮娥舞花：為散花舞。

打焦贊之棍下場：楊排風舞出「大刀花」、「面花」、「皮猴」、「拋棍」等花樣，是令人眼花繚亂的棍舞。

劇中的表演，又如二龍出水、倒脫靴、正挖門、反挖門、三挿花、斜一字、鑽煙筒等，皆為團體舞隊之基本組合變化。

國劇之演出空間組成變化形式，無論單人或團體，包括生、旦、淨、末、丑，其出場入場，皆有一定的舞式，如抖袖、亮相、轉身、舉步、應對進退、慶弔禮節、私鬥公戰，皆為舞式步法，退場亦有退的舞式步法。古舞有文、武舞之分，如遊園、思凡、採花等，則為古代宴樂中文舞之舞。如起霸、起打、交戰等，則為古代之武舞。崑曲中無武舞，然

鄉間地方戲曲，歷來就有武戲。武戲中交戰時之鑼鼓擊奏，則與唐詩中「醉和金甲武，雷動震山河」相符。戲中之象徵式武舞交戰實爲古之武舞。然而今之耍花槍、耍刀等武術特技，則爲清末前所加入者，已失古武舞之雅矣。

國劇之舞蹈，豐富而精美，是舞蹈發展變異的一個高峰，其中有古舞的保存融化，有民間舞的編輯擷取，還有戲劇家和演員的新創作，其舞式皆是各種生活動作的美化提煉。通過舞蹈形象地傳情達意，表現出生動的內容，對於刻劃人物心態，展現戲劇情節，烘托場景氣氛，以及推進劇情發展等，都有著極其重要的意義。可以說，沒有舞蹈即沒有中國戲曲。但是，這種舞蹈已非通常意義的舞蹈藝術。

國劇之舞蹈作爲劇的組成部分，是演故事的重要手段，舞蹈爲故事內容和情節服務，依附劇情而存在，如果離開劇情即失去主體，變得空泛無力，而失去表演的意義。

劇中之舞蹈通常用以演釋曲辭，唱什麼內容，舞什麼樣的舞式動作，在強調唱辭及曲調之變化的風氣下，當演員引吭高歌時，舞已變爲次要，轉變爲戲劇之動作，祇是按照劇情的要求應拍合節，相對來說，已不強調舞矣。

劇中之舞蹈，又是程式化的表演，有著嚴謹的規範和套路。程式動作是經高度提煉和美化的規範性表演，技術性很強，違背程式可能亂了套，甚至發生事故，所以，表演者皆按程式訓練和演示，觀者亦熟習之，凡舉手投足即知其意。同樣的程式動作，優秀的戲劇演員在表演中可謂各有千秋，放射出個性的異彩，但這種按既定程式的表演，其活力與具有獨立地位的舞蹈藝術，卻有著較大的差異。

華麗的「行頭」和奇巧的物件，亦是戲曲舞蹈中之特色。在中國古代，特物而舞已很發達，而進入戲曲的物件，或用之於象徵，或用之於動作，其物品之多，利用之妙，千變萬化，美不勝收。國劇的行頭即爲舞衣，又包括盔帽。舞衣可以點綴舞蹈與舞蹈者，而國劇的衣服，與寫實表演不同，講究彩色與樣式，它不分朝代及時季，且有著嚴格的規定，日漸成爲定勢。所謂十蟒十靠，正五色，間五色。正五色者，青、黃、赤、白、黑，如正人君子，或有大功者穿紅色，蓋臣正人穿綠色，黃帝穿黃色，粗魯野人穿黑色，老年、青年的正人君子，都可穿白色。間五色者，紫、粉、藍、湖、絳，就是雜色，大致多爲不規則人所穿的，然亦有時變通，以補正色之不足。劇中人物，包括皇帝、王公大臣、平民百姓、神仙道僧，以及動物，都有它的代表服裝，使人看了就能理解個中的意思。

我國古代舞蹈的基本形式與動作，大部都流入到劇裡面，作爲表演藝術的一種存在方式，戲曲舞蹈在中國舞蹈的發展上，占有特殊的地位。但是國劇中的舞蹈，已非舞蹈的全部及其本來之眞面目，它既不能與舞蹈藝術截然劃開，又不能與舞蹈藝術等同，這種經過蛻變，有著承上啓下作用的舞蹈新形式，實值得認眞的研究，以資借鑒和發揚廣大。

第八節　清代的善舞者

清代沒有職業的舞蹈團體，亦少有專業的舞人，善舞者主要見於戲曲表演中，戲曲講究唱念做打，許多優秀的戲曲演員具有扎實的舞蹈功底，其舞技在清人李斗《揚州畫航

錄》、小鐵笛道人《日下看花記》、衆香主人《衆香國》、吳太初《燕蘭小譜》以及《夢華瑣簿》、《消消閑記》等著作中，屢見不鮮。

清初工正生的毘劇演員徐大聲「演岳陽樓醉漁翁與呂仙飲壺中酒故事，有七十二躍，翹首跳道及錘銅之屬。」名角朱音仙則擅長《燕子箋》、《春燈迷》等歌舞劇，襲鼎孳贈詩云：「當筵妙舞復清歌，自受腰身稱綺羅。醉後莫談天寶事，新翻樂府已無多。」

杯勢隨起隨落，總不著也。「丑角岑庚峽」跳蟲又丑中最貴者也，以頭委地，翹首跳道及乾隆年間，徽班等地方戲入京，一時舞苑奇芭，異彩紛呈，「蹈蹻跌撲，墜髻爭妍，如火如荼，目不暇給，風氣一新。」魏長生可謂舞蹈踩蹻的創造者，步伐靈活，擅長打花鼓和連相，表演的做工細膩，武技及腳色扎扮新人耳目，尤善模做小腳女人的姿態，《滾樓》一劇，「舉國若狂。」春台班的曹升官「姿貌爽朗，歌音條暢，蹈蹻跌撲，鶯飛鴻翥，霞駁錦新。」三慶班顧長松「純以骨力取勝，有如健翮摩空，太阿出匣，工霸王鞭手技，一時稱絕。」余慶班張蘭官的表演「搖曳多姿態度妍，漠流一曲霸王鞭，靈和殿角依依柳，說著張星倍可憐。」

旦色的舞姿多彩而優美，清人吳太初「征諸伶之佳者為《燕蘭小譜》，贊王湘雲曰：「風俗荊江樂事多，春田土鼓唱秧歌，何來窄袖青衫女，笑眼看錢賣鐸鑼。」施興兒善作花鼓舞。」「漫說纖腰舞翠盤，服人嬌態步蹣跚，欠伸圖好從兒學，一種春情有兩般。」施興兒善作花鼓舞，詩云：「腰鼓聲圓若播鼗，臨風低唱月輪高。玉容無限婆娑形，不是狂奴興亦豪。」張南如善於摹於情態，「息國風流只自傷，桃花人面媚君王。幾家合得無聲樂，啞劇傳神許擅長。」謝玉林的舞姿，「人比黃花瘦影同，蹁遷舞袖怯西風。當筵鶯語調笙韻，環珮多應在楚宮。」蘇喜兒、閻福兒是後進中之出色

者，二人配合演《別妻》、《思春》，其情景「移並燕姬色更嬌，舞衫歌扇足消魂。盈盈二妙

相依倚，宛如江東大小喬。」雅部的旦色舞蹈上也不比上述的花部遜色。張蕙蘭「聲律之

細，體狀之工，令人神移目注。」周二官「摹寫網船嫩婦，形容曲肖。」雙喜官演《玉環

醉酒》，作折腰舞步「而聲伎之佳，徵歌舞者猶流連於齒頰云。」張發官的表演令人陶

醉，「太平無象盡消搖，妙舞消歌樂當朝。會得詩人風化遠，鄭聲屏去奏虞韶。」

各行當人材倍出，且多文武崑亂不擋之才。武旦鄭連貴獨以步驟勝，夢摩庵《懷芳

記》說：「余嘗謂洛神賦翩若驚鴻，宛若游龍，以此兩句狀美人疑其不類。必見連貴之扮

戲，乃知此語形容之妙，亦唯連貴可以當之。」福雲善技擊，《側帽余譚》說：「所演

《賣藝》、《三岔口》諸劇，兔起鶻落，矯捷絕倫，公孫大娘舞《劍器》，不得專美於

前。」藝名愛齡者亦有類似的舞技，清人楊懋連《丁年玉笋志》說：「演《邯鄲夢》為打

番奴，緋纓繡袍，結束為急裝，舞雙槍如梨花因風而起。觀者光搖銀海，萬目萬口嘖嘖稱

嘆，公孫大娘舞劍器渾脫，瀏漓頓挫，有此妙手。」而丑角劉八的舞姿情態，可謂出神入

化，飾演毛把總到任一齣，「當其見經略，為畏縮狀，臨兵力，作傲倨狀；見屬兵升總

兵，作羨慕狀、妒狀、愧恥狀；自得開府，作謝恩感激狀；歸晤同僚，作滿足狀；述前

事，作勞苦狀；教兵丁槍箭，作發怒狀；揖讓時，作失儀狀；經略呼，作驚愕錯落狀，曲

曲如繪。」

同治、光緒年間，老生程長庚、盧勝奎、楊月樓、張勝奎，小生徐小香、武生譚鑫

培、且行梅巧玲、余紫雲、時小福、朱蓮芬、老旦郝蘭田，丑行劉趕三、楊鳴玉等，並稱

為「同光十三絕」，風靡於世，他們皆有自己獨特精妙的舞蹈表演。其中，徐小香做工細膩，舞技精湛「冠上雉尾，小香獨能指揮如意，觀者感覺其栩栩欲活，即小香之衣袖一舉一拂間，人多樂以全神注視之。」時小福姿態典雅，余紫雲的做工、台步為旦腳所稱羨。譚鑫培的表演富於生活氣息，《定軍山》飾黃忠，「請纓」、「舞刀」、「交鋒」皆為精彩的舞段，光緒三十一年，北京豐泰照相館將其拍為電影，這是中國的第一部無聲影片。

以歌舞為業的古代樂妓，到清代已發生蛻變，順治八年，停止在教坊中用女樂，順治十六年後，女樂「改用太監，遂為定制」，「京師教坊司並無女子」，官伎制度至康熙年間亦逐步廢除，但私家妓館、戲樓中的樂妓卻日漸增多，尤以京都、金陵、揚州、蘇州等地極盛。《京華春夢錄》載：「京師教坊約分四類，上者為小班，次為茶室，再次為下處，最下者老媽堂。考小班名始於清光緒中葉，斯時，歌郎像姑之風甚熾。朝士大夫均以狎妓為恥，而內城口袋底磚塔胡同等處，均有蓄歌妓者，名曰小班，以與外城歌郎劇園某班略示區別。」在雅緻的小班場所是有舞蹈表演的，故《吟小班竹枝詞》有「短衣窄袖時髦樣，天足蹁躚踏軟塵」之句。

秦淮的「煙花」於乾隆末年復興盛，珠泉居士《續板橋雜記》載：「秦淮，古佳麗地，自六朝以來，青溪笛步間，類多韻事。泊乎前明，輕煙澹粉，燈火樓台，號稱極盛，」「今自利涉橋至武定橋，兩岸河房，麗妹櫛比，有本幫、蘇幫、揚幫之稱。雖其中妍媸各別，而紛芬羅綺，嘹亮笙歌。」當時的情景「河亭設宴，向止小童歌唱，佐以弦索笙簫。年來教習女優，凡十歲以上，十五歲以下，聲容並美者，派以生、旦，各擅所長，妝束登

場，神移四座，纏頭之費，十倍梨園。」

揚州畫舫的樂妓亦頗負盛名，「自龍頭至天寧門水關，夾河兩岸，除有可記載者，則詳其本末，若歌喉清麗，技藝可傳者，則不勝枚舉。」

上海作為「花為世界，月作樓台」的繁華都市，樂妓之佳豪不遜色，王韜《瀛海雜志》載：「瀘城青樓之盛，不數揚州。二分明月，十里珠簾，舞榭歌台，連甍接棟。每重城向夕，虹橋左側曲巷中，燈火輝耀，笙歌沸騰。」

由於時代趣尚的轉變，清代樂妓以唱曲為主，樂妓「未開宴時，先唱崑曲一、二齣，合以絲竹鼓板，五音和協，豪邁者令人吐氣揚眉，淒婉者亦足消魂動魄。」但在唱曲中，優秀者，少不了以適當的舞蹈動作增色烘托。

樂妓中善於舞蹈的人頗多，茲摘引數例即可見一斑。秦淮的樂妓王小荇「蓮瓣纖纖，花覆裊裊。」曹風品「新聲則朝朝瓊樹，衡逸態乃步步金蓮。」王岫雲的表演「纖腰微步，羅襪生塵。」蘇州的樂妓朱大，「蓋細貴輕軀，踐塵無跡，倘舞回風。」名妓張憶娘更是色藝冠時，尤侗詩云：「當場一曲浣溪紗，可是陳宮張麗華。」沈歸愚亦有詩贊曰：「曾遇當年冰雪姿，輕塵短夢悵何之。卷中此日重相見，猶認春風舞《柘枝》。」

《桃花扇》的作者孔尚任，在流香閣觀看樂妓的集體舞蹈後大加贊賞，將女子的燈舞與唐代公孫大娘的劍舞媲美，詩中云：

「十二金釵二十四燈」，「千旋百轉難記真」，「不是排場舊院譜，每舞一回境一易。」

清代的豪門和某些文人士大夫的府第，仍有蓄養家伎的習俗。戲曲家李漁家中的樂班，常隨李漁外出表演，「遊燕適楚，之秦之晉之閩，泛江之左右，浙之東西。」其中名喬復生者歌舞俱佳，「微授以意，不數言而輒了，朝脫稿，暮登場，其舞態、歌容，能使當日神情，活現在氍毹之上。」乾隆年間有一位浣梅影居士，寫《天台仙子歌》為十二名家伎立傳，稱為「青樓之俠」。徐五庸的家伎珠娘，「腰細善舞」，又長於武術，被時人其中「第八仙子蔣翠羽，雲間人，資性明敏，樂府技能不假師授，愛曳長袖，善舞大小垂手。」「第九仙子汪青鎖，姑蘇人，工吹笙，歌舞盡善，人亦明達。」武進人楊序立家中亦有多名樂妓「率善歌舞」。

清代的舞蹈處於蛻變和緩慢發展的階段，新創作的舞蹈甚少，由於封建禮教觀念的影響，樂工伎人的身份很低，除了生活無奈，很少有人有興趣從事這一行業，研究舞蹈者更是鳳毛麟角。商品經濟的發達，也使樂妓發生很大變化，漸漸向著色藝分離、重色輕藝方向發展。光緒二十三年至二十五年，上海《遊戲報》三次評選樂妓，設「花榜」、「武榜」和「葉榜」，花榜以色取人，而武榜則以善歌舞者。也正是這些不同地域、不同身份的善舞者，使中國舞蹈的技藝，得以部分保存和源遠流長。

第十九章　民國早期之舞蹈

清代道咸年間，列強的炮艦打開中國封閉的大門，外國勢力和文化蜂湧而至，「白鬼西來做警鐘，漢人驚破奴才夢」，有志之士努力尋求救國之道，清政府亦被迫實行新政，廢八股，停科舉，開辦新式學堂。公元一九一一年，辛亥革命終於推翻滿清王朝，結束延續兩千餘年的帝制，實行共和，建立起中華民國。政治理念的革新和物質生活的進步，引起風尚的變更，新的思想在國內洶湧澎湃，中西文化急劇交流，舞蹈也開始接受西方影響，出現各種各樣的主張和走極端的傾向，在大轉折關頭，國父孫中山先生精闢地指出：

「中國從前是守舊，在守舊的時候，總是反對外國，極端信仰中國要比外國好；後來失敗，便不守舊，要去維新，反過來極端的崇拜外國，信仰外國是比中國好。因為信仰外國，所以把中國的舊東西都不要，事事都是倣效外國；只要聽到外國有的東西，我們便要去學，便要拿來實行。」正確的做法應是「取歐美之民主以為模範，同時仍取數千年舊有文化而融貫之」，「對於世界諸民族，務保持吾民族之獨立地位，發揚吾固有之文化，且吸收世界之文化而光大之，以期與諸國並驅於世界。」國父的教導對於民國以後舞蹈的發展，有著重要的指導意義。

第一節　西方舞蹈的傳入和中國現代舞的起步

歐洲自文藝復興後，舞蹈脫離宗教的束縛，日漸興盛，先是古典芭蕾，把各種土風舞的優點廣爲採擷利用，繼而興起現代芭蕾，和自由自在完全以接近自然狀態爲原則的現代舞。舞蹈除用於自娛和觀賞，在貴族和騎士之間，中世紀修養著各種的社交禮儀，舞蹈是禮儀中一項重要內容。這些交際舞會舞蹈，源於歐洲的民間生活舞蹈，經宮廷的改造，成爲有嚴格規範的舉止儀態和舞步，與同名的原舞已大相徑庭。那時的舞蹈，十七世紀流行小步舞，八人一組的方舞，十八世紀流行波洛奈茲、連德勒，十九世紀則有波爾卡、馬祖卡、加洛普等，其形式多爲男女攜手成對，面向同一方向對舞，隨後興起的華爾茲，男女舞伴面對面，托腰搭肩而舞，又有快狐步、探戈、勃露斯、森巴、倫巴、蒙巴、洽洽洽等多種舞式出現。舞蹈亦由宮廷貴族擴大到中產階級和平民百姓，公共舞廳林立，舞步和形式變得單純、自由和多樣。

最早接融西方舞蹈的中國人，是清末一批被派遣到國外的外交官和智識人士，他們在對泰西各國作了實地考察後，曾寫了許多日記和筆記，記載了西方的歷史、地理、政治、軍事、外交、工業、風俗文化等方面的情況，並取白香山「早風吹土滿長衢，驛騎星軺盡疾驅」的詩意，總名「星軺筆記」匯集成冊，其中亦有對西方舞蹈表演的簡要描述。

同治五年，到英國的使者，見舞會「男女數渝千人，各客皆禮服，如在宴舞宮時」。

當時各國「大小衙門莫不有跳舞庭，以備盛會，若以爲公事之要者。」「同治七年，首任駐英公使團被邀到白金漢宮觀跳舞會」，各國公使畢集，官紳男女聚觀尤衆，前庭奏樂，以爲舞節，世子與其夫人亦在跳舞之中。」

張德彝《歐美環遊記》載：：法國的假日盛會「所有男女遊人，皆蒙假面」，「男子有著獸頭鳥翎，古怪服飾者，女子有著短裙，赤臂跣足者」「設樂，男女跳舞，任聽歡喜」，「嚴禁怒罵外，嘲笑褻狎，無所不至。」

黎庶昌《西洋雜誌》載，德國的牟首舞會「俱載假面，而露其兩眼」，「女子著男服，男子有效他國之結束，或服古衣冠，或增新式，或爲獸首人身，奇形異狀，匪夷所思。」在意大利，又見「女子百餘人，衣分五色裝，聯翩而舞，應弦赴節，誇容軼態」，「皆著一種粉白褲襪，儼如肉色，緊貼腿足，若亦露其兩腿然」，「腹間用各色輕紗十數層，縫爲短衣緊束之，結隊而舞，則紗皆颺起，此又變幻之致矣。」

斌椿《乘槎筆記》說，法國的舞台極大，可容二、三百人，舞者「衣著鮮明，光可奪目，女優登台，多者五六十人，美麗居其半，率裸半身跳舞。」瑞典的舞蹈「詭異不可名狀，舞女美麗」，而美國「男女歌舞與他國同」。

星軺筆記的記載，雖無舞蹈名稱和藝術內容的分析，有些觀感亦有失公正，但對於典雅優美的舞蹈姿態、華麗盛大的舞蹈場面，以及舞蹈在社交場合的地位功能的介紹，對於閉塞已久，循規蹈矩的中國人，在驚奇甚至不齒之餘，無疑是吹入一股新風，令人產生一些反思和振奮。而外國舞蹈團體來華公演，則直接將多姿的西方舞蹈呈現在觀衆面前，令

國人眼界大開。

光緒十二年，車尼利馬戲團造訪中國，在上海演出馳馬、調獅、四人擊掌為樂及鼓人舞蹈等節目。民國成立後，西方舞蹈團紛至沓來，民國十三年，檀香山哈佛歌舞團來華，於上海維多利亞劇院表演美國歌舞，而日本歌舞劇團則在華演出《二十歲之少年》等日本歌舞。

民國十四年，美國丹尼絲舞團首次來華，先後於上海、天津、北平等地，巡迴演出《西班牙舞》、《爪哇舞》、《緬甸舞》、《印度舞》、《印第安人舞》和其它民間舞、現代舞等。第二年又再次來華，演出《黎明之羽毛》、《埃蘇亞的幻想》等舞劇，《華爾滋》、《西班牙舞》、《日本長戈舞》、《埃及舞》等舞蹈，丹尼絲舞團兩度的演出，皆受到中國觀眾和僑民的熱烈歡迎，許多報刊發表了評論文章，《藝術界周刊》還撰文介紹丹尼絲、肯恩創作舞蹈的經驗及部分舞蹈作品。

民國十五年，莫斯科國家劇院舞蹈團，應邀於上海卡爾登影戲院演出，主要節目有芭蕾舞劇《關不住的女兒》、《柯碧利亞》、《吉賽兒》，歌舞劇《沙樂美》等，並加演有《華爾滋》、《波爾卡》、《小丑舞》、《牧童舞》等小型舞蹈。原訂公演一周，演出結束後，應觀眾要求，再次公演四天，演出芭蕾舞劇《火鳥》、《塞維爾之假日》等新節目。

同年六月，麥克爾查伐女士及比涅斯夫婦組成歐洲跳舞團至上海，於奧迪安劇院，先後演出芭蕾舞劇《火鳥》、《賽維爾之假日》、《黎明女神》及《西班牙舞》、《水手

舞》等。十一月，維也納舞蹈家恒斯偉娜抵滬，先於市政廳演出現代舞，又於蘭心劇場舞蹈音樂會上表演，有獨舞《惡魔舞》、《審判舞》、《悲哀舞》、《變化曲舞》、《飛騰舞》等節目。與此同時，莫斯科鄧肯舞蹈團在愛瑪、鄧肯的率領下先在哈爾濱、北平演出，接著赴上海奧迪安大戲院演出，因觀眾反映強烈，又加演三天。上海《申報》、《北洋畫報》等分別發表《鄧肯跳舞在教育方面的意義及其藝術批評》、《身體的教育和精神的教育》等文章，並介紹莫斯科鄧肯舞蹈學校和節目的情況。第二年年初，鄧肯舞蹈團又應邀到漢口，表演了紀念孫中山逝世的《葬禮歌》、《國民革命歌》以及《行軍舞》、《愛爾蘭舞》等歌舞節目。

各種外國舞團的表演，通過新聞媒介進一步擴大了西方舞蹈在民眾中的影響。而起到普及西方舞蹈作用的是電影。電影是新型的綜合藝術，與舞蹈有著千絲萬縷的聯繫。十九世紀末至二十世紀初的西方，芭蕾、現代舞、社交舞交相輝映，各種豪華舞廳場面和變幻多彩的舞蹈，成為早期電影的重要內容，並用舞蹈渲染畫面、烘托情節，可以說各種舞蹈形式皆被收錄其中。

最早傳入中國的影片中，即有《西班牙跳舞》、《田里治地方跳舞》、《辣博魯里地方農民跳舞》、《印度人執棍跳舞》、《羅依弗拉地方長蛇舞》以及扭擺舞、大蘋果舞等舞蹈表演。民國九年，北平打磨廠福壽堂放映的影片，有《蝴蝶舞》等場景。民國十五年十二月，上海百星大戲院，作放映外國有聲片的廣告，其中介紹影片中有《芭蕾舞》、《音樂舞》、《匈牙利幻想曲》、《西班牙鬥牛舞》、《黎麥和瑪麗德女士探戈舞》、

《埃及舞》、《匈牙利舞》等內容。

電影將西方舞蹈，形象而逼真地展示在中國觀眾的面前，多少的消除了中西文化的隔膜，也為學習外國舞蹈提供了條件。但是西方的歌舞片，出於經濟利益的需要，良莠混雜，而我國早期一些影院老板，追求利潤，迎合「西化」、「軟化」的情趣，不顧及社會效果，大肆以格調低下的歌舞片，和影片中的頹廢歌舞，招徠觀眾，一時「酥胸、玉腿、裸舞」的廣告鋪天蓋地。這種追求感官刺激，忽視藝術價值和社會功能的不正常現象，將舞蹈表演導入歧途，引起有良知的國民的憂慮，也貶低了舞蹈在人們心目中的形象，阻礙了中國現代舞蹈的發展，以致於在古舞和現代舞蹈轉折的時候，相當長的時期內，中國沒有形成自己真正的舞蹈藝術隊伍。

西方舞蹈傳入中國的初期，出現了扭曲和消極的負面，但在推進中國現代舞蹈的邁步上，仍然功不可沒。它開擴人們的視野，打破了舞苑沉寂停滯的局面，雖然是從模倣西方開始，從大城市並波及各地，漸漸興起跳舞之風。民國十七年，僅上海一地，即有新新舞場、納吉舞場、大華飯店、卡爾登、新派利利查飯店等大型的跳舞場近三十家，小型、普通的舞場則不勝枚舉。唱歌跳舞成了形形色色大、小沙龍、同學會、遊樂會、賑濟會、慶祝會等公衆活動中，不可缺少的項目。民國十一年，北平美育社於上海眞光劇場集會，籌款救濟北平四郊貧民，民國十七年，北平天津中外慈善家在協和大禮堂舉辦演藝會，皆演出歌舞等節目，在這兩次義演中，原慈禧太后御前女官，民國後擔任總統府女禮官的裕容齡女士，以及陸小曼女士等舞蹈家，亦先後跳了《華燈舞》、《荷仙龍舟舞》等舞蹈。

在城市中，以模倣西方歌舞和表演新型舞蹈爲特色的歌舞團體，紛紛成立，如《明月歌舞團》、《華光歌舞團》、《梅花歌舞團》、《集美歌舞團》、《美美歌舞團》、《飛燕歌舞團》、《玲玲歌舞團》、《桃花歌舞團》等，名目繁雜，魚龍混雜，多以盈利爲目的，所表演的節目，藝術上少有創造，其中較有成就者有：

梅花歌舞團，民國十六年十二月於上海成立，創辦人是畢業於東南女子體育專科學校體育系的魏瑩波女士，魏女士曾任中華歌舞學校和美美女校的舞蹈老師，對早期新舞蹈的普及頗有貢獻。組團後爲配合國民革命，演出了《專制的皇后》、《抵抗》等形意舞，又將戲曲《盤絲洞》的情節改編成《七情》歌舞劇，其他如歌舞劇《一場春夢》、《楊貴妃》，小型舞蹈《草裙舞》、《玉兔舞》、《水手舞》、《婷婷舞》、《娟娟舞》等皆是該團的保留節目。歌舞團的主要演員有龔秋霞、嚴月嫻、潘文娟、潘文霞、徐粲鶯等人，演出足跡通及上海、北平、南京、浙江、四川、香港、澳門及國外東南亞等地。

中華歌舞團，民國十七年成立，其成員主要是原中華歌舞專門學校的師生，團長黎錦暉，主要演員有黎明輝、薛玲仙、劉小我、黃精勤、王人美、顧夢鶴、嚴折西等人。是年五月赴南洋巡迴演出，深受各地好評。歌舞團擁有五套節目，每套皆包括有舞蹈、小歌舞和歌舞劇等內容。

其中《最後的勝利》，是一部描現實題材的歌舞劇，歌頌北伐戰爭，場面浩大，舞蹈動作粗獷有力。《小利達之死》，屬於敘述性的歌舞劇，表現小利達爲保護祖母的生命財產，被大毛刺傷致死的故事，宣揚慈孝敬老的品德，其中有大段抒情的獨舞。《七姐妹

遊花園》，則是追求人美、服裝美、歌聲美、樂聲美、動作美和人物品格美的作品，七個姐妹邊唱邊表演，另有扮演「萬花仙子」和「播花仙童」者，舞蹈著反覆出現在過場中，亦開創了時裝表演的新穎形式。

中華歌舞團解散後，民國十九年，以原班人馬為主，成立明月歌舞團，先後於北平、天津、瀋陽、大連、長春、哈爾濱、上海等地巡迴演出，主要節目有歌舞劇《春天的快樂》、《三蝴蝶》，歌舞《桃花江》、《毛毛雨》、《寒衣曲》、《春深了》等。民國二十年，歌舞團併入聯華影業公司，改組為聯華歌舞班，著名歌星周璇等亦是該班的成員。

次年，復組織《明月歌舞劇社》，王人美、黎莉莉、嚴華等人擔任主演，曾編一娘子軍的故事，揉入舞蹈和雜藝，拍攝成有聲的歌舞片，取名《芭蕉葉上詩》。

舞劇在西方被稱為芭蕾，始於意大利，形成於法國，傳偏歐洲，又跨過大洋，走向世界，成為輝煌一時的國際性表演藝術。二十世紀的芭蕾經過巨大的變革，汲取各民族舞蹈特色，用獨舞、雙人舞、三人舞、四人舞、集體舞及各種舞式之間的交叉，來創造舞蹈的意境，形成各種不同風格的舞劇，中國新文化運動之後，有志者也開始作這方面的嘗試，其中出生在烏蘇里江畔的俄國猶太人阿尤、阿甫夏洛夫頗有貢獻，他居住的地方於「北京條約」中被沙俄所占領，阿甫夏洛穆自幼受中國文化陶冶，熱衷京戲，民國九年後，先後於北平、天津及河北、內蒙、山東等地采風，民國十四年寫成第一部中國題材的音樂劇《觀音》，以後又運用中國民間旋律創作出《狐步舞》和表現平民生活的交響樂《北平胡同》等作品，在陳鐘等人的幫助配合下，借用國劇《打漁殺家》中，蕭恩父女的舞蹈身段

排演了《琴心波光》等小舞劇。《慧蓮的夢》，又稱《香煙繚繞》、《香緣夢》、《蔦蘿

夢》、《古剎驚夢》等名，可謂中國現代舞劇的首次嘗試，此劇是美國人華尼亞克女士以

青年男女衝破封建束縛，獲得愛情的中國民間傳統為題材，而寫成的舞劇作品，阿甫夏洛

夫親自作曲，並請一批京劇演員參與排演。全劇分三場，第一幕進廟燒香有千手觀音舞；

第二幕遊園歡樂，有長袖舞、玉盤舞、扇子舞等舞蹈；而第三幕與惡勢力鬥爭，則充分利

用國劇武打等場面，用刀槍劍戟和徒手的大開打。演員的服飾除觀音舞外，皆為國劇的扮

裝。演出盛況空前，為民國早期的舞苑增添了新的品種。

適應舞蹈發展的要求，各種舞蹈訓練班和學校應運而生，民國初年，在哈爾濱、青

島、天津、上海等地，都有外國人開辦的教跳舞的場所，如俄國人司達納基芙的跳舞學

校，教授華爾滋、探戈、查爾斯登舞等，索科爾斯基夫婦的舞蹈訓練班，教授芭蕾舞，傑

克、坎根的跳舞傳習所，教授各種社交舞蹈，梅愛培開設的舞蹈訓練班，傳授歐美土風舞

等。民國十五年，唐槐秋從法國留學歸來，始於上海開辦第一所由中國人建立的教授交際

舞的場所，名為「交際跳舞學社」，以後又擴大為「南國高等交際舞跳舞學社」，陶麗英

女士亦於上海組織舞蹈研究會，傳播交際舞、法國舞、西班牙舞及中國古代舞蹈等。

同年，前莫斯科皇家劇院舞蹈家施雅德勒諾娃來華教授舞蹈，其舞校曾於上海蘭心劇

場，演出《探戈》、《華爾滋》、《查爾斯登》、《小兔舞》以及一些短舞劇。而維也納

舞蹈家恒斯偉娜來滬演出之餘，又於靜安寺路設立一所短期的舞蹈學校，教授現代舞等課

程。其他如「萬國跳舞學院」、「樂生跳舞研究會」等名目繁多的教授舞蹈場所，相繼興

起，對於訓練人才普及舞蹈起到促進作用。

民國十年，王芳鎮、楊友寰、陶天杏等人發起，於上海成立實驗劇社，由黎錦暉任社長，這是推動新劇和兒童歌舞的早期文藝團體，社址設在上海國語專科學校，有力地推動了附小歌舞部的活動，並影響到全國，使兒童歌舞劇成為新劇運動的一個組成部份。

民國十六年二月，黎錦暉創辦中華歌舞專科學校，是為中國人辦的第一所培養現代歌舞人材的學校，共招收近四十名年齡在十五歲左右的男女生，分甲、乙、丙三班，其課程有聲樂、器樂、舞蹈，並兼授文化、美術、戲劇常識等，魏瑩波女士、俄國人馬索夫夫人等教舞蹈，楊友寰教戲劇常識，唐槐秋亦曾被聘開辦交際舞訓練班。在舞蹈課中有藝術舞、形意舞以及歌舞劇。其中黎錦暉創作了一批新型歌舞，並吸收國劇和武術技巧，編演了一些中國化的舞蹈，如《浪裡白條》，運用戲曲水門中的身段動作，揮動長長的白綢而舞。《寶刀舞》，借用戲曲表演的單刀花式動作。經過三個多月的速成訓練，邊學邊議，練演結合，取得良好的效果，如黎明暉、郭啓智、徐志芬、章錦文等人，都是該校培養出的早期歌舞表演人才。

第二節　學校體育舞蹈和兒童舞蹈

學校的舞蹈教育，到今日止，在世界各國除去有關專門學校，有些學科外，其餘的學校，並非是一個獨立的學科，而與體育的各種項目一樣，只是學校體育活動中的一部分，

來訓練學生以求身心的均衡發展，這種教材，大多採用各國的土風舞、民族舞蹈，律動教育爲基礎，以陶冶學生們的群育教育，與相互合作的精神。

我國學校的舞蹈教育，在西周已訂爲學校的教育科目，而現代學校舞蹈教育，早期深受日本和歐美體校的影響。日本大正初年學校體操教授，規定在遊戲中，加強動作的表現，而以體操舞蹈化爲主體。清末的新式學堂聘請有數百名日籍教員，而晚清赴日留學歸國從事教育者，亦倣照推行日制教育方法。光緒乙巳（三十一年）九月，徐錫麟創辦紹興大通學堂，附設有體操專修所，松江府婁縣勸學會設置了體操傳習所，隨後，徐一冰、徐傅霖、王季魯等在上海建立中國體操學堂，湯劍娥女士也辦起中國女子體操學堂。在憤發圖強理念指導下，舞蹈和武術以其具有強健身體、完固精神、增進姿態優美等功能而受到重視，成爲學校體操教育中的重要項目。

以編譯外國舞蹈爲主的舞蹈書籍，相繼問世，並成爲各學堂的體操課本，其中光緒丁末年間，上海商務印書館出版，王季良、孫橫編譯的《舞蹈遊戲》，深受讀者喜愛，民國三年發行至六版仍供不應求。譯者指出：「舞蹈者，高等之運動法也。」「近經歐美體育家之考驗，謂舞蹈法姿勢優美，動作平均，爲他種運動所不能及。」故對於兒童身心發展，涵養德性亦有裨益。全書的內容有總論、舞蹈之配置、舞蹈之預備和種類，介紹了方舞、對舞、圓舞等舞種。同年，上海均益圖書公司出版《學校適用舞蹈大觀》，此書爲日本原政二郎所著，黃家瑞編譯，書中用文字和圖示，講解交際舞的步法和動作，有方舞、長圓舞、列舞、環舞等類型，每類又有不同的舞目。宣統己酉年間，上海中國圖書公司出版

徐傅霖編輯的《實驗舞蹈全貌》，介紹了當時流行的歐美交際舞，如方舞、對舞、圓舞、列舞、環舞等舞種，講解了各種舞姿和步法。此書亦是經驗之總結，編者說：「本書所載之舞蹈，編者曾於上海體操遊戲傳習所、龍門師範學校、務本女塾、中國體操學校及內地各處講習會，實地試驗，較少空談之弊。」民國七年，上海國健學社亦出版了王懷琪著的《跳舞場》，講解一種舞蹈訓練方法，亦稱一致訓練遊戲，如按照笛聲號令、口唱號令、以及手示號令下的各種動作方法。

民國成立後，教育部明令原有學堂名稱，一律改稱學校，又命各校加強體育教育，以美感教育完成其道德教育，培養國民尚武精神。民國三年，蔡元培創立上海愛國女校，在體育科中教授舞蹈。民國四年，上海基督教女青年會創辦體育師範學校，原美國威斯康辛大學從事女生公共體育教學的梅愛培女士，出任校長，副校長陳英梅，則是留學美國的我國第一位受過高等教育的女體育老師。女青年體育師範學校是我國早期正規的體育舞蹈訓練場所，按照美國的教育方法，對學生傳授體育項目及俄、英、波蘭、匈牙利等地的歐美土風舞。畢業的學生有一百零九名，皆是民國早期普及舞蹈教育的骨幹，其中高梓、張江蘭等人又被選派赴美深造，於威斯康辛大學畢業回國後，高梓先後於母校以及金陵女子文理學院、中央大學、北平女子大學等高等學府，從事體育舞蹈教授工作，是學校舞蹈教育的先趨者和使其導入正式執道者，著有學校教材多種，培養出許多能編演能教學的人才。

民國八年，基督教青年會全國協會，於上海開辦體育幹事專門學校，其中舞蹈為課程的重要項目。此校培養各地的體育幹事，當時基督教會的學生人數已超過二十一萬人，舞

蹈教育也隨著他們的足跡而遍布全國。其他學校如兩江女子體育師範學校、東亞體育專科學校、東南體育專科學校、金陵女子文理學院等，在推行舞蹈，培育人才上亦多貢獻。

民初學校教授的體育舞蹈，既有芭蕾的基本語匯，又有土風舞、現代舞、交際舞的動作，實際上是歐美各種流行舞蹈的綜合體，有的還擇進中國傳統武術的動作。為便於運用，各種步式皆規範並賦予一定名稱，如滑步、滑點步、急踏步、踏點步、均衡步、足尖步、旋轉步、交叉步等。

學校除從事舞蹈基本訓練，亦常排演一些節目，不僅在校內演出，且頻頻走出校園，擴大了舞蹈在民眾中的影響。民國十五年，上海聖瑪利亞女子學校，首先舉辦「茂嬀會」，由女學生表演歌舞，節目的主題是「皇帝與寵妃於仙境相會」，其中穿插有皇帝出駕、荷園荷葉金魚舞、宮女舞、巨人舞、茉莉花舞、戲劇、拳術、歌詩、衛士舞、仙女舞、兔舞、鳳舞、森林女神舞、貴妃獻扇舞等片斷，場面宏大，觀眾達數千人。緊接著，東南女子體育師範學校，在六月份於夏令配合戲院舉辦舞蹈會，演出《春》、《梅花舞》、《快樂之她》、《專制之皇后》、《幼女夢》、《海神舞》、《孔雀舞》、《西班牙舞》等舞蹈節目。十月間，國立女子大學也在北平舉行周年紀念同樂會，演出的節目中，有《鷺舞》、《蝴蝶舞》、《滑稽舞》、《月舞》、《土風舞》等內容。

女校公演的舞蹈中，不僅有西方舞蹈，而且有倣古裝的舞蹈，民國十五年九月十日發行的《申報》撰文說：「今女學校中有所謂古裝舞者」，「惟衣雖古裝，而舞序則採自由舞，亦有仿中國舊劇中之舞術而加以新意者。」女校的舞蹈在當時舉辦的懇親會、運動會

等場合，亦常展示其風采，如愛國女校運動會，東亞體育專科學校運動會，上海工部局女中運動會等，皆有群體舞蹈表演，上海明星影片公司曾將其精彩的舞蹈場面（體操、集體、蝴蝶舞等），製成新聞記錄片，在全國播演。

民初學校舞蹈教育中，兒童的歌舞教育頗有成效。中國兒童歌舞源遠流長，歷代有識之士，皆重視兒童歌舞教育。明王陽學說：「大抵童子之情，樂嬉游憚拘檢，如草木之始萌芽，舒暢之則條述，摧撓之則衰痿。今教童子必使其趨向鼓舞，中心喜悅，則其進自不能己。譬之時雨春風，霑被世木，莫不萌動發越，自然日長月化。若冰霜剝落，則生意榮索，日就枯槁矣。」幼童的幼稚教育，實質是生活教育，由於年齡、體力、智力、興趣的關係，以唱歌跳舞遊戲的方法，在歡樂歌舞中潛移默化，使幼童接受若干知識，不僅是一種重要的教育手段與方法，也是最佳的體育活動體態教育，及最健全的藝術教育。

早期用於兒童的現代舞蹈教育，主要是機械的模倣，講究姿態和步伐，卻缺少創新和活力，名之「優秀舞」，它嚴格照搬歐美芭蕾的基本舞蹈語匯，而由教師按照不同的樂曲編舞。民國十一年，高梓女士回國，大力推行「形意舞」，這是一種闡述性舞蹈，以音樂激發情感，用動作表現情感。最初爲美國威斯康辛大學瑪格麗特、道布勒教授所創造，它用擬人化的方法，模倣自然界或某種動物植物的形體意態，個性鮮明，較之優秀舞，更加生動活潑而富於情趣。

在新文化運動中，北平成立國語研究會，主張言文一致，國語一致，教育部頒發了注音字母表，兒童歌舞亦成爲推行國語的手段，有志的樂舞工作者，開始結合國情，創作一

批具有本民族特點的兒童歌舞，並重新編寫青少年舞蹈新教本。在教本中借物抒情，配合各種形意舞，以簡單的情節，給兒童以啓迪，如《春》表現春天的自然美景，《梅》讚美梅花傲風霜的性格，《蝶》倡導友誼互助等。其中湘人黎錦暉的努力頗見成效。黎錦暉民國元年從長沙高等師範畢業後，致力於樂舞的教育和研究，民國十年受聘於中華書局和國語專科學校，創辦《小朋友》周刊和中華歌舞團體，他主張「中西合璧，雅俗同堂，改進俗樂，創造平民音樂」，選用和改編民間歌調、外國歌調和戲曲曲牌，自編劇本和歌詞，二十年代先後創作十二部兒童歌舞劇和二十四部兒童歌舞表演曲，此外還寫了若干歌曲和舞曲。這些載歌載舞的節目，語言通俗易懂，動作形象生動，音樂簡練明快，適合兒童的天性，因而迅速得到普及，風行全國，被各地中小學和幼稚園用作歌舞教材，其中：

《麻雀與小孩》，兒童歌舞，創作於民國十年，以口語化的對唱，邊歌邊舞的形式，表現一頑童誘捕小雀，最後被母雀尋子之情所感動，認識作錯事並放掉小雀的故事，教育兒童要誠實、善良。其中麻雀的飛飛舞，孩子表達情感的動作，皆活潑可愛，洋溢著濃郁的稚童情緒。

《可憐的秋香》，兒童歌舞，作於民國十年，分幼年、青年、老年三個情景，表現牧羊女秋香悲慘的經歷。表演者除不同年齡段的秋香，還有金姐、銀姐、小羊等角色，舞者不歌，由獨唱和小型歌隊伴倡來配合舞蹈，其情景催人淚下。

《葡萄仙子》，兒童歌舞劇，作於民國十一年，用擬人化手法，展示雪花、雨點、太陽、春風、露珠等，對葡萄生長、開花、結果的作用，並穿插有喜鵲奶奶、甲蟲先生、山

羊小姐、兔子弟弟的表演，以淺明的歌詞，活潑的舞蹈和生動的形象，給兒童以知識性的啓迪，其中葡萄仙子的形意舞頗爲優美。

《月明之夜》，兒童歌舞劇，作於民國十二年，通過神仙和兒童的邂逅，體現快樂在人間，人間最寶貴是愛心的理念。劇中扮演嫦娥者跳古典舞，快樂之神用芭蕾動作，而八名天眞的幼兒，以幼兒歌曲伴舞。

《神仙妹妹》，兒童歌舞劇，在原作《神仙姐姐》基礎上改編而成。表現三名少兒在神仙妹妹幫助下，先後搭救團結小羊、鴿子、螃蟹等弱小者，以機智共同戰勝兇狼的豺狼、雄鷹和猛虎的故事。其中用兒歌的形式，如「小孩子乖乖，把門兒開開，快點兒開開，我要進來」之類，和京劇武打等舞蹈動作，既富於兒童情趣，又灌輸了求平等尋和平三民主義的理念。

《你的花兒》，兒童歌舞，演員有小女孩和擬人化的蝴蝶、喜鵲、老鴰，以及四名扮鮮花者，在對歌對舞、四人舞、群舞等表演中，贊頌了應當珍惜的大好春光。

隨著具有情節的新型兒童歌舞的推廣，各地興起載歌載舞的「表情舞蹈」新風。民國十四年，張容英女士編寫了《小學表情歌舞》一書，由上海新民圖書館出版，成爲許多學校的舞蹈新教材，張女士先後於上海愛國女校、東亞體育專科學校、啓秀女校等處任教，此書可謂經驗之作，由淺入深，收錄有小朋友舞、兒童自然舞、活潑舞、自由神仙舞以及體操、運動、快樂等三十多個項目。民國十五年，上海新新歌舞研究會也出版了幼兒歌舞教材，共三集，分別名爲「離群之蝶」、「春曉」和「小白兔」。民國二十一年，教育部

頒布《小學體育課程標準》，正式將舞蹈納入小學教育課程。為配合正規的教育，各種新型的舞蹈教本和輔助書籍大量問世，如胡敬熙編著的《聽琴動作》、《唱歌遊戲》，杜宇飛等編著的《小學歌舞》、《小學土風舞》，項翔高編著的《小學姿態訓練》，蔣佩英、陳慕蘭合編的《舞蹈新教本》等，這系列的少兒舞蹈教材，為各校的教育提供了教學資料，也進一步豐富了兒童舞蹈教育的形式和內容。

第三節　民間舞蹈的延續和變異

民國初年，民間舞蹈沿襲清代的傳統，每逢重大的節令或廟會，皆有會檔參與演出。民國十三年，天津為慶祝海神天后娘娘的誕辰，舉辦了盛大的「皇會」，其中有蓮花落、扛箱、兒童鼓舞、花鼓、高蹺、秧歌、獅子等舞蹈表演。民國十四年，北平各界等賑熱河災民，於北海舉辦遊藝大會，在五天的會目中，開列有棍、天平、大鼓、踏車、太獅、開路、秧歌、獅子、扛子、秧太獅、清音、雙石等歌舞雜藝，而演出節目者是來自教子胡同、羅家園、馬連道、冰窖廠、方磚廠、白紙坊、鐵匠營、唐家坎、高莊、官莊等地城鄉的手藝人或鄉民。

民間舞蹈與民俗信仰緊密結合，民國以後香會日衰，各地廣場演出規模縮小，有些技藝已失傳，保留的節目也發生微妙變化，日漸向商業性轉化，出現了職業性、半職業性班社，南方商家開張或主家吉慶之日，常邀請龍燈、獅班等舞隊，到現場表演慶賀。如廣東

舞獅採青，商家將裏有賞錢紅包的生菜，高懸在頂檐上，在鑼鼓鞭炮聲中，舞獅則用人疊羅漢的方法，邊舞邊高攀上頂端，採摘生菜紅包，其場面熱烈而驚險。在一些人口衆多的城市，形成有歌舞雜藝演出的固定場所，如北平天轎、南京夫子廟、天津南市三不管等地，都是民間藝人薈萃賣藝的地方，在激烈的競爭中，所演出的節目亦力求精益求精。

各地的民間歌舞，爲適應人們的審美情趣，繼續脈生出更多的歌舞小戲，而舞蹈也不斷汲取戲曲的長處，以戲曲的人物、情節、服飾、道具等爲裝扮，增強自身的表演性與藝術效果，著名的水滸、三國、紅樓夢、西遊、白蛇傳等，爲民衆所熟悉的小說和戲曲中的人物故事，皆是漢族民間舞隊中常見的內容。民間舞和小戲互相補充，關係密切。《小放牛》是山西民間歌舞，以村姑與牧童對歌對舞的面貌出現，搬到舞台後，被多家劇種所採用。《跑驢》形式的民間舞，加入回娘家和驢主的故事情節，就成了呂劇《王小趕腳》的劇目。而山西民間舞《鄭恩打熊》，三名舞者除人熊外，皆著戲裝和仿戲曲身段。雲南民間舞《王寶釧拋繡球》則來自戲曲薛平貴的故事，王寶釧穿且角戲裝，以竿懸繡球逗引乞丐打扮的薛平貴而舞。人數衆多的舞隊，如秧歌、花燈等，通常都有大場、小場或混場，逗場表演。大場中舞隊邊舞邊行，作隊形變化，組成各種舞蹈畫面，而小場則是精彩的技藝或載歌載舞小戲的表演。短小單一的舞蹈節目，爲歌、舞、技、戲綜合的表演所代替。

隨著時代變更，民間舞的內容、風格和功能也有所變化。晚清洪楊起義，波及半個中國，花鼓、花燈、高蹺等民間喜聞樂見的形式，成爲太平軍首選的祝捷節目。東王楊秀清出巡，亦以氣勢磅礡的龍舞，作爲前導的儀仗隊。太平軍所到之處，採用民間舞、戲曲

舞、武術、雜耍等動作，編創出許多反抗暴、反貪官和反映軍事生活為內容的新舞蹈，如《臉子會》、《麻雀蹦》、《矛子舞》等，正如容閎所說：「「太平天國」打破一個偉大民族的死氣沉沉的氣氛」，民間舞蹈也出現一個新的轉機。

滿清王朝被推翻，體現封建等級的官僚爵位，以及袍掛補服也成為歷史，民間舞解除禁忌，出現了許多以諷刺官老爺為內容的舞蹈，上海嘉定地區的《驛城官》，舞者載七品官帽，穿大紅官服，左手執蒲扇，右手拿夜壺，轎杠上置一大銅錢，驛官在錢眼中鑽進鑽出，寓意深刻。浦東地區的《夜壺老爺》，更是以夜壺作酒壺，作提壺喝酒、胯下喝酒、腳勾喝酒等舞蹈動作，極盡誇張醜化之能事。黑龍江民間舞《縣官騎驢》，表現官老爺攜眷赴任情景，官老爺在上山、下坡、陷爐等場景中，時驚時怒、作顛帽翅、伸縮下巴頦、矮子步、浪浪步等風趣粗俗的動作。還有一些民間歌舞，反映出打倒軍閥和衝破封建束縛的內容。

實行共和後，法律上消除民族歧視，各族文化得到進一步交流，隨著移民和民間藝人的流動演出，民族民間舞互相借鑒，形成你中有我，我中有你的綜合發展形式，如高蹺傳入東北，與二人轉等當地民間舞結合，發展為有特色的東北高蹺，以舞帕見長，伴有嗩吶、大鼓等強烈的音響。中原地區的錢杆舞，原是乞食中拍打唱舞的一種手段，在傳播中與當地民俗融合，成為風格各具，不同地域，不同民族的舞種，有多種稱謂，如花棍舞、打錢杆、霸王鞭、打連廂、金錢鞭和白族的切杆、苗族的奪蕊綢、布依族的滴膌膌等。漢族的龍舞、獅舞，在滿族、朝鮮族、瑤族、苗族、羌族、侗族、布依族等類似舞蹈中，可

見其痕跡。而蘆笙舞、象腳鼓舞、銅鼓舞等，都是少數民族的舞蹈，其表演又各有特色。

第四節 戲曲舞蹈的改良

中國戲曲進入民國後依然興盛，民間歌舞繼續走向戲劇化，如蹦蹦戲、牛娘戲、拉呼戲、汾孝秧歌、沁源秧歌、化裝墜子、高安採茶等，進入大城市後，先後由地方歌舞，演變成地方戲，及方興起的文明戲、話劇、電影、歌舞、音樂等中外藝術，形成自成格局的新劇種，既脫離小戲狀態，又不同於傳統的大戲。

辛亥革命前後，變法維新和民主之風大行，戲曲改良亦列其中，曾任太康知縣的汪笑儂，配合社會運動，最早編創出新的京劇劇本。潘月樵和夏氏兄弟於上海創建的新舞台，則是我國第一所具有現代設備，配用新式布景的劇場。當時有志者主張用戲曲「啓迪民智」、「欲風氣之廣開，教育之普及，非改良戲本不可」，並提出「戲園者，實普天下人之大學堂也，優伶者，實普天下之大教師也。」戲曲界將班改稱「社」、「精忠廟」改稱「梨園公會」，成立了「伶界聯合會」等團體，其宗旨是「集合同輩擴張事業，改良戲曲並扶助社會共同進化爲主義。」孫中山先生爲上海伶界聯合會的建立，題寫「現身說法」四字，以資鼓勵。

日本和西方的音樂、舞蹈、話劇和樂器傳入中國，對中國戲曲的舞蹈、表演、唱腔、

服飾以及舞台布景等，亦有一定的影響，社會上編演新戲和革新藝術蔚然成風，並出現走極端或不倫不類的現象，如扮演小生者穿著西服唱西皮，扮嫦娥者穿著西婦跳舞衣服，在軍樂伴奏下跳舞，商業化的傾向也損害了戲曲改良。但在譚鑫培、楊小樓、梅蘭芳、余叔岩、言菊朋、高莊奎、馬連良、尚小雲、程硯秋、荀慧生、汪笑儂、馮子和、歐陽予倩、周信芳等著名的演藝人員努力下，經過革新的嘗試，戲壇流派紛呈，戲曲舞蹈也出現新的面貌。

戲曲對舞蹈的汲取、提煉，逐步確立了戲劇舞蹈身段和各種技巧動作的規範，出現了專門訓練演員的科班和戲曲理論著作。如「小榮椿班」、「富連成社」、「三樂社」、「正樂社」、「崇雅社」等皆是清末民初頗有影響的科班，而齊如山於《戲劇叢刊》連載的《國劇身段譜》，對於戲曲舞蹈的訓練，起著良好的作用。身段譜匯集成冊時，梅蘭芳爲該書題詞云：「中國劇之精華，全在乎表情身段動作之姿勢，歌舞合一，矩矱森乎，此一點實超乎世界任何戲劇組織法之上。」

齊如山早年留學西歐，歸國後致力於中國戲曲，與梅蘭芳、余叔岩等人組建北平中國劇學會，設立中國劇傳習所，編輯出版《戲劇叢刊》、《國劇畫報》等書刊，並與李釋勘等爲梅蘭芳合編了四十餘種劇本，如《天女散花》、《一縷麻》、《嫦娥奔月》、《千金一笑》等。所著的《國劇身段譜》分四章，一、二章論述身段與古樂舞的關係，三、四章講述「袖譜」、「手譜」、「足譜」、「腿譜」、「腰譜」、「鬍鬚譜」、「翎子譜」等二百多種身段的規格。齊氏認爲：「中國戲劇進展至現代，除去了樂曲、歌詞，歷朝有改

變外，至於國劇中的身段舞法，皆未變更，完全來自古代模倣或半寫實的古舞，戲劇中群舞的舞式有七種，一、整散。整者，大家共同作一種姿式；散者，各人自作姿式，而必須彼此呼應。二、前後。有幾人在前邊，有幾人在後邊，有時前邊多後邊少，有時後邊多前邊少。三、高矮。有作高式的，有作矮式的。四、雙單。有時都是雙數，有時都是單數，有時單雙錯綜。五、斜正。有時都作斜像，有時都作正像，有時兩樣混合。六、濃澹。有時這部份人數多，有時邪部份人數多，有時要熱鬧，有時要緩慢。七、左右。左右分式，有時此數人在右邊，有時反之，有時以右邊為主體，有時以左邊為主體。」

戲中成片斷的舞，為古舞的擷取、融化，或戲劇家所創造。齊氏認為：「大體上亦可分為四類，一、是形容心事的舞，完全用身段把心中之事，一一表現出來。二、是形容音樂的舞，樂曲是什麼意義，便作什麼樣的舞蹈。三、是形容作事的舞，即是象徵舞。如起霸，乃形容上陣前之裝束舞，趨馬乃形容馳馬之舞，備馬乃形容加鞍疆及洗馬之舞等都是。四、是形容詞句之舞，即是以舞蹈動作，來表現唱詞的意義。」

早年留學日本的歐陽予倩，歸國後倡導新劇運動，一度主持南通伶工學社和廣東戲劇研究所，民國七年於《訟報》發表《予之戲劇改良觀》一文，認為「蓋戲劇者，社會之雛形，而思想之影像也」。主張「中國舊劇，非不可存，惟惡習太多，非汰淨盡不可。」在自編自演的京劇舞蹈中，有其獨特的風格。《楊貴妃》中飾貴妃，慷慨激昂，手持白綾，邊唱邊舞，劇中還編入宮女隊舞，番女胡旋舞和銅盤舞。《晚霞》插入夜叉部、柳條部的隊舞、《百花獻壽》飾百花仙子，為灌園老人祝壽的長綢舞，用兩條長綢，長一丈九尺，

不用木棒，折迭起來，拿在手中「倒換著一邊扔，一邊接，加上翻身和一些姿態，再雙手接兩個頭，跟著幾個鷂子翻身，將綢向空中一拋，使成一個圓圈，人從圈裡跳過去，反手將綢接住，然後拿起另一條綢子，兩只手換來換去，讓兩條綢飄在空中，用幾個快轉身作結束。」民國十七年歐陽予倩離開舞台後，仍致力於戲曲和舞蹈的研究。

蜚聲中外的名旦梅蘭芳，出生於梨園世家，自幼受戲曲的薰陶和訓練，十一歲登台，十九歲成名，對京劇的振興及戲曲舞蹈的發展貢獻頗多。辛亥革命後，梅氏熱心編演時裝新戲，和穿老戲服裝的新戲，精心設計唱、唸、身段和服飾裝扮，古裝新戲的編演是戲曲史上的創辦，其舞蹈性強，融化和穿插有許多出色的舞蹈場面。

民國四年，於中秋演出《嫦娥奔月》應節戲，開創了以歌舞為主的京劇新劇目。「梅氏以袖舞抒發嫦娥身處廣寒宮的情懷，以武打舞蹈身段作花鐮舞，表現採花釀酒的情景，唱什麼內容，比擬什麼動作，如第一句「捲長袖把花鐮輕輕舉起。」先用花鐮耍一個花，高高舉起。第二句「一霎時驚嚇得蜂蝶紛飛。」是一手拿花鐮，一手把水袖翻起，表示蜂蝶亂飛之意。第三句「這一支花盈盈地將委地，那一枝。」是一手背著花鐮，一手下指，做一個矮的身段。第四句「那一枝開放得正是當時，最鮮妍。」是一手背著花鐮，一手反著向上指。第五句「最鮮艷是此株含苞蓓蕾，猛抬頭。」是把花鐮放在胸前，兩手作童子拜觀音狀，蹓步下蹲。第六句「猛抬頭那一枝高與雲齊，我這裡。」是把花鐮舉起，做一個高的身段。第七句「我這裡舉花鐮將它來取。」是左手斜背著花鐮，右手用雙指順了鐮杆往上伸過去，做出高攀採花的姿勢。」

民國六年於吉祥園演出《天女散花》，「兩手舞兩條帶子，表現出天女御風而行，站在雲台散花的美妙舞姿，這種「綢帶舞的基本動作，很多地方是根據「三倒手」和耍傢伙的法則。有的地方就如同耍花槍一樣，要把手背掄開，將帶子在前後左右耍出同「車輞」一樣大小的花樣，好像把人裹在當中。有的地方是在上下左右舞出同「螺旋」、「波浪」等等「套環」等形式大小不同的花樣。這種舞法有時是在兩邊對照著同時來做的，有時是一長短不一樣的花樣。有的地方或在頭上或在身上左右舞出同「回文」、上一下的，有時是先左後右或先右後左的，有時從裡往外或從外往裡的。有時還夾在「鷂子翻身」裡或走大小圓場裡來做的。再有是把兩根帶子並在一起變成一根，也舞出向上面說的各種姿式」。（梅蘭芳舞台生活四十年）

此外像《千金一笑》之撲螢舞，《麻姑獻壽》之袖舞，《霸王別姬》之劍舞，《西施》之羽舞，《上元夫人》之拂塵舞，《太眞外傳》之盤舞，《黛玉葬花》之花鋤舞，《廉錦楓》之刺蚌舞，以及《洛神》、《木蘭從軍》等劇中的舞蹈，皆極精彩。民國九年，商務印書館活動影戲部，將梅氏主演的崑曲《春香鬧學》、古裝戲《天女散花》拍成電影，民國十三年，民新影片公司又攝制了梅蘭芳表演的「走邊」、「劍舞」、「拂塵舞」、「黛玉葬花」等戲曲舞蹈場面。

與梅蘭芳齊名的旦角尚小雲，是尚派的創始人，以矯健威猛的武舞等演唱獨樹一幟，善於運用身段表現人物激烈的感情，《失子驚瘋》胡氏的瘋步，《御碑亭》孟月華雨中的滑步，以及其他劇中劍舞、扇舞、刀舞等皆很精彩，其圓場步更是

「有前激後蕩之勢，起落準確，硅步不失。」

名旦荀慧生，幼學梆子花衫，將梆子舞蹈技藝融入京劇表演中，創造荀派藝術，以表演天真活潑熱情的少女角色見長，善於以舞傳情，用多姿的身段刻畫人物的心態。

名旦程硯秋是程派創始人，戲中的舞蹈有獨到之處，創造略蹲的「蹲腿」和女性化「橫步」的舞姿，使體態舞步，顯得輕盈倩曼，又富麗端莊，善於運用水袖，表現女子嫻靜、端莊、淒涼及難言難狀的意境，《荒山淚》飾趙錦棠，用水袖勾挑撐沖渾甩，舞出四十多種姿態。

被稱爲「武生宗師」的楊少樓，在表演中將八卦拳、通臂拳、六合槍等傳統武術，融入所塑造角色的舞姿中，擅長武戲文唱，做工形神兼備，《連環套》飾黃天霸，以繁重的唱念做打將黃的性格表現得淋漓盡致，其中趟馬、跪拜、單打、對打等，都顯出不同凡響的舞蹈功底。

蓋叫天則有「江南活武松」之稱，善於運用身姿步態塑造人物性格，講究內外六合和精氣神的統一，重視象形取意，處處表現出鮮明的節奏感和造型美，蓋氏說：「作爲一個武生應該懂得：貓竄、狗閃、雞步、蛇行、虎撲、龍游、鷹展翅、鳥過枝、風擺楊柳、白鶴臥雲、燕子掠水等等，這些吸取動物和生活景象中的各種姿態，加以變化發展而成的武術基礎，拿來運用在舞蹈上，才能「動若脫兔，靜如處子，重如泰山，輕若鴻毛。」

老生周信芳是麟派的創始人，七歲登台，博採諸家之長，融匯貫通加以變化，形成獨特的表演藝術風格，其舞蹈寬展精煉，有強烈的節奏感，善於用動作表達劇中人複雜的感

情。《徐策跑城》之跑城，以跟跟蹌蹌的步伐，載歌載舞，隨著感情的起伏，拋袖、抓袖、擺頭、甩鬚，一步緊似一步，把老相國的形象和心態，披露得淋漓盡致，引起觀眾強烈的藝術共鳴。

民國初年的戲曲改良、探索和創造，雖然極其幼稚和不成熟，但豐富了戲曲舞台上的歌舞內容，開創了表演藝術的新路，發展了民族民間的舞蹈藝術。

第五節　東北地區之舞蹈

一、北方寒土之各民族舞蹈

(一)東北少數民族歷史文化

中國古代東北地區的少數民族，分四大系：一、漢民族居住於南部。二、肅愼族居住於北部之東，即後來的女眞人，滿洲人的先世。二、扶餘族，居住於北部之中。三、東胡族，居住於北部之西，蒙古族便源出於此。

肅愼是古代東北地區的主體民族，在漫長的年代裡與其他民族融合，形成新的體系。

漢代以後肅愼人改稱爲挹婁，北朝及隋唐史書稱「勿吉」與「靺鞨」。唐時以渤海爲國號，後爲契丹人建立的遼國所滅，與南部遼河的漢人，契丹人雜居，一部份遷居朝鮮爲高

麗國成員之一。契丹人稱他們為「女眞」，取代了「靺鞨」稱呼。女眞人建立了金國，此後金滅遼，滅北宋，遷都燕京，部分女眞人也遷入中原定居。

留居於東北的女眞人，在十六世紀下半葉，努爾哈赤，領建州女眞，統一了女眞各部，定本族名為「滿洲」，女眞族也因而被稱為滿族。一六三六年，努爾哈赤之子皇太極稱帝，改國號為清，定本族名為「滿洲」，女眞族也因而被稱為滿族。清軍入山海關，清朝統治中國達二百六十餘年之久。而當時沒有納入滿族共同體的，在東北的邊遠地區部落民族，就是今天的赫哲族，鄂溫克族，鄂倫春等民族，與後來統計後納入的錫伯族朝鮮族等。

世界上不同的地理氣候環境中，都有不同的族群生息，創造文化活動。東北的滿、蒙、鄂倫春、錫伯、達斡爾、朝鮮等各族群，保留了各種形態的民族風俗祭祀舞蹈。這些信仰寒土地區的「薩滿教」民族，是東北先民古代文化的聚合體，涵蓋了人類史前宗教，歷史、經濟、哲學、天文、地理、醫學、採集、漁獵、遊牧、農耕、航運、工藝等，也在薩滿教中傳承發展，是東北民族舞蹈的母體資源寶藏。

(二)薩滿教之舞蹈

薩滿教崇祀神祇祭壇，在高山崖壁前，或在潔靜湖泊水流之濱，或在蒼勁挺拔的古樹下，或在人們住戶家屋內的「仙人柱」。（鄂倫春、鄂溫克等狩獵民族，在森林中的居室，多用樺皮、獸皮圍成，傘形體，俗稱「撮羅子」）。或設在住房庭院中，其代表宗教

莊嚴的重要性，不亞於任何宗教之祭壇，是東北民族部落的精神文化代表，是薩滿召請神

靈戰勝邪魔，災害、疾病的通神之地，關系到全民族生活的吉凶禍福，民族子孫之綿衍。

在這神聖祭壇上，展現信仰中的諸神靈，其中並含有母系氏族社會文化遺韻的，創世

女神。自然女神。圖騰·始母神。薩滿女神。還有靈禽神獸等動物神。柳，榆等植物

神。及男性祖先的英雄神。在薩滿舞蹈的通神的形態，展現於聖壇上。

薩滿舞蹈的藝術表現形式，再現了先民的歷史，神與人，世俗融會為一體，在神祕中

充滿了英雄式的創造行為，凝聚著族群的思想願望，引導了大眾所應導守的禮法，以及合

乎倫理的道義。是古代部落民族的憲章，這種文化形態，與民俗相結合，出現在民族慶典

節日，記錄了過去先民生活的軌跡，也補充了民俗史記錄的空白。

(三)薩滿教中的舞蹈神與衆神

松花江上游地區，滿族尼瑪祭氏與石克特立氏的薩滿神壇上，有文化英雄神「瑪蘇

密」，意為舞蹈，或為「莽式」。又稱「瑪克辛瞞尼」，瞞尼是對神先的尊稱，即爲舞蹈

神。滿族視長白山是祖先英雄神的聖山，石克特立氏，屬長白山女眞，清代稱「佛滿州」，

其祭禮中都有舞蹈神，證明舞蹈神曾在東北廣闊的區域流傳，在薩滿聖壇上的舞蹈神將舞

蹈傳授人間。

在滿族創世神語《天宮大戰》中記載了舞蹈神的來歷：「不知又經過了多少萬年，洪

荒遠古，阿布卡赫赫（天母神），人稱阿布卡思都里（天神）大神，高臥九層雲天之上，

呵氣爲霞，噴水爲星，山河寧靜，阿布卡恩都里也學巴那吉額姆（地母神）一樣懶散慢慵，性喜酣睡。所以，北地朔野寒天，冰河覆地，雪海無垠，萬物不生。巴那吉額姆敎人穴居地下，耶魯里（惡魔）常潛出施毒煙害人，瘡疥、天花滅室穴生命。天生雅格哈（百草）女神擅視百草，索活（甜醬菜）、它卡（野芥菜）、佛庫它拉（蕨菜）、省哲（蘑菇）、上茶（木耳）爲人所食，百花爲人送香氣，百樹爲人衣其皮，百獸爲人食其肉，年期香爲人祛瘡除穢敬祖神。阿布卡恩都是送給人間瞞尼神九十二位：戰神、箭神、石神、痘神、癆神、頭疼神、噬血神、大力神、獵狩神、穴居神、飛潤神、舟筏神、育嬰神、產孕神、媾交神、斷事神、卜算神、馭火神、喚水神、山雪神、烏春神（歌神）、瑪克辛神（舞神），說古神、瞞爺神等等，傳播古史子嗣故事。」

薩滿舞蹈的姿式動律，除誇張其生活動作外，多爲師法自然，模擬動植物的形象，如鷹飛長空，熊虎奔馳，魚游江河，令人仰慕，深富北方寒土民族人文精神。

（四）多彩多姿的舞蹈現象

東北薩滿敎神話，演變之舞蹈，有自然神舞蹈，如火祭、星祭、雪祭、鷹雕神、蛇蟒神、虎豹神、野豬神等。圖騰神有柳祭。英雄神有巴圖魯（勇士）。演變到民國，各少數民族各有其祭祀舞蹈，採集舞蹈、狩獵舞蹈、農耕舞蹈、禮儀舞蹈、喜慶舞蹈，與漢民族匯萃之秧歌舞，如遼南高蹺秧歌、撫順秧歌、朝陽秧歌、錦州大高蹺秧歌、盤錦秧歌、吉林秧歌、黑龍江秧歌、滿漢秧歌、蒙古秧歌、丹東秧歌、轆子秧歌、與戲曲之二人轉、太

平鼓……等舞蹈，多彩多姿，美不勝收。

二、東北僞滿洲國之學校舞蹈

東北三省。九·一八事變，一九三一年九月十八日夜，日本駐東北的關東軍，經過策劃，炸毀瀋陽附近柳條溝一段鐵軌，誣稱是中國軍隊破壞，以此爲借口，炮轟東北軍駐地北大營，襲擊瀋陽城，第二天日軍侵佔瀋陽，不到半年，東北全境被日軍侵占，繼而建立了僞滿洲國政權，從此東北淪陷直至一九四五年八月十五日光復。

在僞滿淪陷區，學校舞蹈，吸收西方教育理論，把日本小學校，女學校，女子師範學校，所施行的名爲唱歌，行進遊戲的舞蹈教材，引進在學校教育中，並在新京（長春）女子師道大學，吉林師道大學（長白師院），體育系及相關師範學校的學科「唱歌遊戲」，就是我國學前教育、幼稚園及國民小學中的「唱遊」，各種教學單元內容，以唱歌合遊戲之方式，爲啓發性之兒童動態教育「行進遊戲」，就是人體以音樂的律動，爲表現運動的方式。理論是體育生物學與醫學體育，以身體調合美的律動，達成審美體育的目的。強調在體育領域中陶治身心，在學校遊藝會的藝術舞蹈表演，合舞台美術、服飾、照明，是引領美的思索表現，以期養成姿容端正，快活溫雅，達成體育全面目的。

學校舞蹈的基本練習材料，分三部份，一爲基本步法。二爲基本態勢。三爲應用態勢。如基本步法熟練，基本態勢正確，和於應用態勢就可以勝任學習跳舞或表演舞蹈了。

基本步法有十八個步法。基本態式，足有五個姿式，這五個位置與西方芭蕾不同。臂

應用態式，有五個姿式。足，應用態式，有五個變化姿式。並可將足的態式與臂的態式同時結合。結合態式，是結合手足與身體的方位構成者，基本上有三個，結合動作變化繁多，在各種基本熟練後可自由變化結合。唱歌遊戲的舞蹈與行進遊戲的舞蹈，有曲譜唱詞，如稻草人、雪、春來了、數學歌、汽車、春天、小河、海口、故鄉、春風、荒城之月、蝴蝶、夏日最後的玫瑰、及歐美土風舞……等。在那個年代中，是新的教材教法。

三、長春電影城中出現了舞蹈

東北淪陷期，一九三七年，偽康德四年八月二日（日本昭和十二年），在「電影國策案」中設立「株式會社滿洲映畫協會」。後而在偽滿洲國的首都「新京」（長春市）洪熙街（現爲紅旗街）與南湖之間，建立了一處亞洲最大的影城。「滿洲映畫協會」（簡稱滿映）（現爲長春電影製片廠），在那一時期，這裡不僅是拍製電影，同時爲日本統治東北人民的宣傳機構，也是侵華戰爭與第二次世界大戰的文宣指揮中心。

電影是綜合藝術，因而這容積龐大的建築物中，集聚了東北地區各項演藝人材，又爲培養演藝專門人材，並設立了演出人材養成所，後又改制爲「滿洲映畫學院」，在日本也無此種專門學校，所以日本人也來東北考入這所學校，設演出科。培養編劇導演人才。技術科。培養攝影、錄配音、照明、佈景人材。演技科，是培養演員表演人材，電影明星李香蘭。當代資深舞蹈家賈作光，李天民就是這所學校畢業。

演技科課程，有舞蹈、語言、化粧、服裝、聲樂……等十四學門，其中最重要的課程

爲「舞蹈」，認爲人體經過舞蹈訓練，可以昇華展現各種情感的能力，發揮演員的演技功

能。課程有 RYTHMIGUE，（利特蜜克）；是音樂節奏身心調合發達的教育法。

（RHYTHMICAL）也是韻律的，律動的人體訓練。芭蕾的課程，創作舞蹈（彼時日本對

現代舞之稱謂，二次大戰後，日本通稱二十世紀出現之新舞蹈，通稱現代舞踊）。身體表

情，及與舞蹈相關之音樂課程。日本的著名舞蹈家，石井漠，吉村辰彥，鳳久子，大森操

六……等……　都來學校授課，啓發了東北地區對舞蹈、藝術的認識與新觀念。

　　滿映掌管拍電影的部門「製作部」擬拍歌舞電影，學院中演技科舞蹈人材不足，尤爲

缺乏多數之舞蹈專長者，於一九四四年，東北光復前一年，在東北各地區精挑細選，招考

三十名舞蹈演員，沒有學科教程，聘專門舞蹈師資，每日只行舞蹈訓練，從舞蹈基礎開

始，並授以各類舞蹈之表演能力，負責監督領導每日訓練者，即爲筆者李天民。這一群舞

蹈演員，經過一年半的訓練，成績可觀，惜而彼時第二次世界大戰時期，日本太平洋戰爭

吃緊，無暇拍攝歌舞影片，至一九四五（民國三十四）年，八月十五日東北光復，則「滿

洲映畫協會」解體，這一群舞蹈演員，舞蹈新秀，各自返回家鄉。

四、東北光復後之舞蹈現象（一九四五年～一九四八年）

㈠銀星少女歌舞團與演變

一九四五年（民國卅四年）九月，李天民召喚滿映舞蹈演員卅名，返回長春市，成立「紅星少女歌舞團」。在組訓中，爲國民黨吉林省黨部，收編爲藝宣隊，改名爲「銀星少女歌舞團」，李天民爲編導兼團長。十二月於長春市現代劇場「紀念公會堂」首演，轟動一時，同時展開巡迴演出。一九四六年（民國卅五年）七月，國民黨軍隊，接收長春，編爲東北長官部藝宣隊，並收編爲新京交響樂團，增添男女舞蹈演員，組成百餘人的龐大之歌舞團體，李天民任團長，演出節目，多彩多姿。團址設於長春市爲滿洲演藝協會（長春火車站前一座美觀的紅樓建築），繼續公演。同年六月天民離職，部份團員分散。一九四八年（民國三十七年）二月。李天民在錦州應中央軍邀請再度重組歌舞團，名爲新聞工作隊，離散的舞蹈演員又集合錦州，整編演出。

演出內容，涵蓋各種舞蹈，因當初「滿映」召考訓練舞蹈演員目的，爲專業的舞蹈演員，能勝任各種舞蹈表演，拍攝各種歌舞電影，與日本寶塚歌舞團，北京之東方歌舞團類似。在東北光復後，長春、瀋陽、錦州到山海關，一路行來的演出中，東北民衆與國民黨遠地而來的部隊士兵們，還是初識各種舞蹈形象，都在新奇中，看舞台上這些美女演出。

在國共戰爭，烽煙起兮的遼西會戰中，李天民卅七年十一月隻身到了台灣，而這一批在東北「滿映」經過專業訓練的優秀舞蹈演員，因無人領導，徹底的星散而走入歷史。

(二)日僑俘之舞蹈

九・一八事變後，來東北之日本人，關東軍，及懼怕美國空軍Ｂ２９轟炸，來東北避難的日本演藝人等。東北光復後，民國卅五年，國民政府設東北日僑俘管理處，期待遣返日本。在待命遣反期中，這些演藝人為了生活，在長春市組成了一個臨時演藝團體，在豐樂路，一所現代化的「豐樂劇場」演出，以舞蹈歌唱為主。這些演藝人材，都是日本盛極一時的名人，如益田隆、水野榮子、擅長爵士舞、現代流行舞。鳳久子、大森操六、擅長芭蕾舞、東方舞、踢躂舞。吉村辰彥、吉村田紀子、擅長現代舞、日本舞。此外尚有部份之東寶少女歌舞團，松竹歌舞團之團員們，也滯留東北，還有台灣的女聲樂家林是好，與松竹歌舞團的林金梅（林香芸）等，人材集一時之盛，輪流每日上演不同的歌舞節目，使長春市的軍民大飽眼福，一直演到這些日人被遣送回國為止。

第六節　台灣地區之舞蹈

台灣，婆娑之洋，美麗之島，（ＦＯＲＭＯＳＡ），位於大陸東南海西，除本島外，還包括澎湖群島，隔台灣海峽與福建省相距二百公里，地形狹而長，形似甘藷，總面積共三

五‧九六一‧二一二五平方公里，島上風光秀麗，四季如春的蓬萊仙島。

台灣古稱夷州。隋‧唐時稱「琉球」。宋時稱「毗舍耶」。元時稱「瑠球」。明初稱「小琉球」。明末稱「台員」。一五四四年（明嘉靖二十三年）葡萄牙人初航至台灣近海，讚稱爲「福爾摩沙」（美麗的島嶼之意）。一六二四年（天啓四年），荷蘭人開始入侵台灣，至一六〇〇年（永曆十四年），爲鄭成功所逐，置台灣府於台南，隸屬福建省。一八九五年（清光緒二十一年），中日戰役，清政府被迫將台灣割讓給日本，達五十年之久。民國三十四年，對日抗戰勝利，台灣光復，重回中國版圖，全島總人口約二千多萬人，其中原住民約二十餘萬人。

一、台灣原住民族舞蹈

早期居位在台灣的原住民，考古與人類學家說，是比漢人早數百年至數千年前，來定居的族群，所以又叫做先住民族，這些民族有：

【平埔族】分爲，西拉雅族（Siraya Siraiya）、洪雅族（Hoanya）、巴布薩族（Babuza Poavosa）、拍宰海族（Pazeh Pazex）、拍瀑拉族（Pabora Papra Paposa）‧道卡斯族（Taokas），凱達格蘭族（Ketangalan），卡瓦蘭族（Kavalan），也有以居住在日月潭之邵族，爲平埔族者，這些平埔族群由於長期與漢民族共同生活或通婚，多已漢化，其本身族群語言及文化記錄多已流失。

居住在中央山脈兩側地帶，及東部縱谷平原海岸山脈外側的山地原住民長期處於封閉

社會，深處山林之中，信仰原始宗教，歌舞爲生活中，主要之項目，他們工作歸來，飲酒歌舞，歡騰飛躍，月夜男女的情愛，各族群的豐收祭典，無一不是以舞蹈行之。這些族群共分九族，有賽夏族、泰雅族、布農族、曹（鄒）族、魯凱族、排灣族、卑南族、阿美族、雅美族（達悟）。

【泰雅族】泰雅族人口約七萬五千餘人，分佈在台北縣烏來。宜蘭縣南澳。桃園縣復興。新竹縣尖石。苗栗縣泰安。台中縣和平。南投縣仁愛。台東縣延平、海端。花蓮縣秀林、萬榮。信奉祖先與泛靈崇拜，近年來多有改信奉天主教、基督教者。使用泰雅語、無本族文字。舞蹈有口簧琴舞、收穫舞、英雄舞、驅邪舞、織布舞……等。

【賽夏族】賽夏族人口約三千餘人，分佈於新竹縣五峰，爲北賽夏群。苗栗縣南庄鄉、獅潭，爲南賽夏群。信奉祖靈與泛靈，近年有改奉天主教者，使用賽夏語，無文字。賽夏族舞蹈有「矮靈祭」，有會靈、靈至、娛靈、催歸，遺歸、送靈之舞。祭儀連續六晝夜歌舞，兩年一小祭，十年一大祭。

【布農族】布農族人口爲三萬四千餘人，分佈於南投縣仁愛、信義。高雄縣三民、桃源、茂林。台東縣延平、海端、卑南。花蓮縣卓溪、萬榮。宗教信仰泛靈崇拜及創造之神，近年來多有改信天主教、耶穌教者。有自己的語言、無文字。舞蹈有打耳祭、小米豐收祭、凱旋祭、杵舞、平安祭……等。

【曹族（鄒）】曹族人口約四千餘人，分佈在南投縣信義、魚池、水里。高雄縣桃源、

【排灣族】

三民。嘉義縣阿里山鄉等地。信奉泛靈與創造神。近年來多改信天主教。講自己的語言，無文字。舞蹈有瑪雅斯比祭儀舞、小米祭舞、諷刺舞、勇士舞、播種舞……等。

排灣族人口約六萬餘人，分佈於高雄縣茂林。屏東縣三地門、瑪家、泰武、來義、春日、獅子、牡丹、滿洲。台東縣達仁、金峰、東和、太麻里、大武等地。信奉祖靈與泛靈或物神。講自己的語言，無文字。舞蹈有婚禮舞、五年祭、出征舞、工作舞、歡樂舞……等。

【雅美族】

雅美族人口約三千餘人，集居於東南端西太平洋，滿佈熱帶植物的台灣離島蘭嶼，俗稱蘭花之島，風光秀麗。信仰精靈、善靈與惡靈，又稱為自然民族的「無形力量」信仰。講南島語族，波里尼西亞語系的巴丹方言，無文字。舞蹈有頭髮舞、椿米舞、船祭、驅魔舞、隨興舞、勇士舞、精神舞……等。

【卑南族】

卑南族人口約八千餘人，分佈於台東縣卑南、太麻里、東河、台東市等地。泛神崇拜，近來多有改奉天主教者，有自己語言，無文字。舞蹈有南王婦女聯歡舞、祈雨舞、猴祭、搶竹、卑南勇士舞……等。

【魯凱族】

魯凱族人口約六千餘人，分佈於阿里山南，大武山北分屬屏東縣的霧台。高雄縣的茂林。台東縣的卑南等地。信奉祖靈，現多改奉天主教，講本族的語言，無文字。舞蹈有刺球舞、盪鞦韆、巫師祭舞、凱旋舞、諷刺

【阿美族】　阿美族人口約十二萬餘人，為台灣少數民族人口最多的一族，分佈於東部峽谷，東部平原的南北地區，有花蓮縣市新城、壽平、吉安、鳳林、光復、豐濱、瑞穗、玉里、富里。台東縣市之卑南、成功、長濱、鹿野、關山、池上、太麻里。屏東的滿洲、牡丹等。泛神靈信仰，近來多已改奉天主教或基督教，講阿美族語言，無文字。稱阿美族是歌舞的海洋，舞蹈有大家來跳舞，跺跺腳、捕魚舞、迎賓舞、奇美勇士舞、太巴塱歡樂舞，最盛大的是豐年祭舞。

懶人舞……等。

二、台灣漢民族舞蹈

台灣的移民，在明末即荷蘭人入侵前後，已有漢人村落，明鄭時期，由鄭成功與鄭經，大量引入漢民族陸續來台，皆為大陸的炎黃子孫的福佬人與客家人。福佬人原系黃河、洛水一帶的人民、唐武則天時（公元六八四—七〇一）隨關漳聖王陳之光，至漳泉二府，自稱河洛人。宋末客家人南遷，因閩粵已為河洛人所據，乃求其次，去墾福建西部及廣東東部山地、河洛人以族親遠道而來，以賓客相待稱「人客」，後因主客相處日久，起了齟齬，客家人罵河洛人為福佬人，（福建土包子），主人亦反唇相譏，罵「人客」為「客人」。但是都將大陸漢民族文化帶到台灣來。如：

(1)廟堂祭祀之雅舞──八佾舞

中華民國台灣地區，光復前之舞蹈活動，則仍見我國歷代相傳之廟堂雅樂祭祀舞蹈之八佾舞（在台灣為六佾舞）。民族英雄鄭成功，創業開發台灣，宣揚祖國文化，以啓發台灣的文風，明永曆二十年（西元一六六六年），在台南設學校建文廟，延中土通儒以教子弟。今日之台南文廟，稱「全台首學」。有文廟當然就要有祭祀的典禮，由是雅樂的八佾舞，就出現於文廟丹墀之上，此後在台北的大龍峒，也建立文廟，這種我國具有二千餘年的傳統雅舞，也就在每年紀念大成至聖先師之祭禮中，雍容和諧的，舞蹈於文廟的丹墀，以迄現在。

在台灣文廟之六佾舞，祭儀與舞式，乃襲傳統舞法，但服飾，則在明鄭成功時代，推想其服飾當爲明代的服制，清領台灣，因滿人同化於漢族，凡所設施，都沿於明代鄭成功時期，奠下的基礎，予以充實和擴展，但其祀孔之服飾，則爲清制，一直到光復後，在民國五〇年前後，研究改進祀孔樂舞，又恢復爲明代之服制。

【八佾舞】──童子舞之，台北歷年來孔子誕辰，都由大龍峒國民學校學生擔任之。台南孔廟歷年來，由孔廟側之建國國民學校學生擔任之。佾，行列也，每行八人，八八六十四人，祀孔爲六佾，六六三十六人，手執羽籥，合冕服采章之美，以示崇尚禮儀，合其法制，世稱中國爲禮義之邦，已歷數千年矣。

(2)民間之民俗舞蹈

台灣地區之「民俗舞蹈」，為延伸大陸福建與廣東之民間慶典遊藝，但有由於環境氣候的影響，也有變形增添迥異者，大部份仍大同小異，又以民間信仰，亦同於大陸各地，信仰多神，如道教、佛教、地方神明，以及家家所奉祀的祖先崇拜，台灣各地大小廟宇甚多，有廟宇的地方，也就是多人集聚的地方，這些廟宇諸神，每年都有定期的慶典節日，如北港朝天宮之媽祖廟，即為民間信仰之中心。還有保生大帝，清水祖師，開漳聖王等神祇誕辰時，都有盛大的迎神賽會，包括規模宏大的祭典熱鬧的妝神、曲藝、藝閣、民俗舞蹈等的遊行場面，而其中最吸引人者，當為民俗舞蹈之遊行表演，這種舞蹈皆有其內容組織，歌舞並陳，活潑生動，最為大家所歡迎。

茲列舉如下：

【龍舞】

為中華民族之象徵，代表性的中國民俗舞蹈，在台灣舞龍的種類，有金龍、銀龍、水龍……等。火龍、最常見的是金龍，長約五十公尺，全長二十四節，龍頭、龍尾各一節，要十數名身體健壯孔武有力的人，才能舞得靈活生動，另備補替換者，輪流舞動，再加上鑼鼓隊，燈隊合計約有八、九十人。

過去在進入臘月的時候，台灣各鄉村便集合舞龍的選手們，相牽到祠堂去祭「龍神」。將龍頭擺在正中的祭壇上，供上三牲，行禮過後，就在那裡猜拳飲酒，到子夜，才敲起鑼

鼓，到地方的守護神土地廟去拜早年，求祈保佑他們出龍順利。年初一、初二、例不舞龍，初三開始向每家舞去，龍到之處，爆竹聲響中，舞龍者口中唱著「金龍進門來，主人大發財」等吉祥語句，表演時由龍珠引導龍頭，忽進退，忽左右，忽上下，龍頭如影隨形，似閃似讓，或迎或拒，忽搖擺，忽動靜，龍身蜿蜒穿梭，奔跑滾翻，舞出翻江攪海之勢，表演之涵意有「四門新福」、「金龍出洞」、「龍橋戲水」、「拜龍門」、「穿龍架」等。

【獅舞】　台灣又稱獅陣，是中國人代表性的民俗舞蹈，世界上有中國人的地方，就有獅舞，它經常的出現於民間的各種迎神賽會節慶中，象徵中華民族勇武的精神，又有威鎮邪魔的意義。

獅陣盛時，僅台北附近就有十幾團，其中以大龍峒獅陣歷史最久，俗稱獅祖，團員常超百數，餘則二、三十人至五六十人不等，行列次序，例行大龍峒獅陣走在前面。武藝之獅陣，陣形類似宋江陣，但不用頭手指揮，是以被戴獅面獅身的居前，其餘的陣員，隨之演武。

【道教作法】　道士之作法，拔劍、搖鈴、驅鬼、捉妖、為蛻變於古之巫、覡之舞蹈，在鄉村中，或道教之寺觀，都經常的進行著。

【八家將】　此八將為打扮神將的「八家將」，也有飾神官坐涼轎者，服裝多租自戲班，一般都步行。「八家將」的打花面，要請專門化粧的人或戲班人打，租用頭盔，腳上擊著鐵鍊及鈴子，走動起來，嘩啦聲響。除打扮之外，也

有在身上纏帶活蛇者，頭盔裝飾小燈泡者，帶著鹹公餅（即戚繼光餅，圓形、中有小孔，用繩貫串，掛在肩背）以備遊行舞蹈中途任人索取。

神　將──牛爺、馬爺（即大陸之牛頭馬面）判官、小鬼。

八家將──范將軍（穿白袍者）謝將軍（穿黑袍者）（又稱七爺八爺）柳將軍（穿綠色盛甲者）甘將軍（穿紅色盛甲者）文判、武判、火判、水判。

【出　巡】　有媽祖出巡，王爺等神祇山巡，率皆由四人共抬一神龕或坐椅，以舞步遊走街頭。

另有人持出社團之旗幟，或為風調雨順，或為國泰民安之旗幟，另有多人手持掃帚，沿街上下揮舞，以示掃除不祥，或掃回金玉，在震耳的爆竹聲中，熱烈壯觀。

【車鼓陣】　（又稱車鼓弄），原為唐宋時代之三杖鼓，流傳至明清，又為三棒鼓，又稱花鼓，流傳到台灣演變為車鼓戲。在歌舞之同時，演唱民間男女之情愛故事，深受民眾之歡迎，舞時持羅傘者引導，鼓繫於腰際，另有手中持大小鈸者，在鼓鈸擊打聲中而舞之，邁步，扭腰，動作強烈。

【桃花過渡】　為車鼓之一種，由旦角扮飾桃花，丑角扮飾渡船夫，兩人互相逗趣之嬉笑歌舞，曲調頗動聽。

【採茶舞】　起源於客家人，茶園之採茶工人所唱之採茶歌，以男女情歌對唱歌舞之方

【牛犁歌舞】源自台灣中南部鄉村的生活歌舞，扮演農家耕作駛犁的表演。在台南縣境，最爲流行牛犁歌舞，有滑稽的動作，幽默旳笑料。牛犁歌舞之組織，一人頭戴牛頭面具，扮爲耕田之牛，一人扮農夫，左手扶駛犁柄，右手執籐條，揮舞走動，吆喝牛隻前行，另有兩位鄉村姑娘，歌舞著與農夫打情罵俏，另一位阿公，身穿長衫馬掛，手持長桿煙斗，另一位老嫗阿婆，穿著黑布衫裙，手中揮舞著大型檳榔葉扇，猶如兩位村姑之父母，兩人看村姑與農夫調笑，再互相交談，意似高興女兒與人親密，兩人之對話商議之表情動作，引人發笑。後面有彈月琴者，拉絃者，吹笛與擊打鑼鼓者，爲之伴奏，這一組牛犁歌舞，唱著鄉土民俗歌謠，舞動於街頭，充分表現出農村生活的快樂。

牛犁歌舞，有動聽的歌謠，變化的舞式步法，要想表演，也都需要事前排演，光復前農村生活單調，各村莊都利用晚間，在寺廟或廣場，於鑼鼓聲中，練習牛犁歌舞的演出，以備迎神賽會，或爲農村喜慶休閒之表演。那個時候的鄉村姑娘，膽小害羞，不敢參加表演，全部是「少年仔」擔任各

式表演之，開始散佈於中壢、桃園、平鎭一帶鄉村，後而又演變爲戲曲表演，舞蹈則以表現茶山之採茶風光，或及男女之愛慕歌舞，這種一群群的採茶舞蹈，除現於迎神賽會之遊行歌舞外，學校的遊藝會中，也都有採茶舞的表演。

【宋江陣】

種角色，但經過化粧打扮，都是惟妙維肖，嬌態動人。

為國術，台灣又稱武藝，包括各種拳術與兵器，宋江陣，探自水滸傳，宋江攻城所用武陣，有首領一人，在中心指揮，可能是象徵為宋江，另三十六人，分成兩隊，各十八名，圍佈雙重陣勢，然後外圍散佈列向左邊，內圍列向右邊，其所分持之武器，有籐牌（盾也）八面，撻仔，單刀、雙刀、各四把，護手釣四把，又三把，齊眉棍二支，雙斧兩把，陣勢由指揮之人起動，則鳴鑼擊鼓助其聲勢，左右兩隊以各種兵器，做各式攻防武打，甚為壯觀。

【翁肩婆】

源自大陸之「老背少」，一人扮做兩人，台灣之翁肩婆則化粧為老翁肩負老太婆之民俗遊藝舞蹈，其所表演之內容涵意與老背少同。

【親家婆相罵】兩丑旦，化粧為兩位老太婆，手執蒲扇，做相互指責之歌舞嬉罵，鉛途打滑稽，令人發笑。

【瘋老爺】又稱笑老爹，（亦為跑布馬），為影射為某縣太爺，嗜酒如命，頭戴鳥紗帽，騎白馬，表現糊塗醉態，另兩名隨從，手捧大盤盛食物者一人，持羅傘者一人，類似趕馬划船者一人，共四人，盡做些發噱引大笑的舞式怪異奇特步法。

【燒酒仙】是由三位兄弟所組成，三兄弟原為富豪之家，父親早死，三人嗜酒如命，每飲必醉，最後家產揮霍一空，流浪街頭。某年天逢大旱，稻禾枯萎，鄉

民設壇祈雨，有人提議請此三兄弟之醉態以娛神，居然在醉飲之後，當夜天降大雨，所以此後祈雨時，多扮此三兄弟，來求雨或為迎神賽會中，扮演以感謝天降甘霖，因為這種裝瘋醉態，真令人發笑，相傳喝酒醉後溺死水中昇天，故稱此三兄弟為「燒酒仙」。

【水牛陣】是表現台灣農村生活的寫照，表演之組織，為阿公、阿婆，和一條水牛，隨著音樂鑼鼓的節奏，表演老夫婦生活中的趣味動作，相互拉拉扯扯，又為水牛而爭執，老太婆包頭紮髮髻，載無鏡片的眼鏡，雙腮塗上紅胭脂粉，令人發笑。

【孫悟空】西遊記中的潑猴，又為齊天大聖，是兒童們喜歡的節目，因為猴性是坐立不安，搔首抓耳，手持金箍棒，縱橫跳躍，以手遮眼，遠觀近看，處處皆感滑稽，是民俗舞蹈遊藝中，最受兒童歡迎之一組，也有扮為唐僧、孫悟空、朱八戒、沙和尚為一組者。

【武　術】在台灣又稱為武藝，走在迎神賽會中之武藝表演，實為舞式表演之武藝，包括各派拳術，及十八般兵器之表演，光復前台灣各地武館頗盛，散佈在村鎮鄉里，尤以台北之六張犁、台南大灣庄等地，最負盛名，此武館平日傳習各種武藝，寺廟祭典時，即作精采的表演，所學有少林派的太祖拳，又有猴拳、花拳、白鶴拳、八卦拳等，用武器者叫實拳，空手的叫空拳。

實拳有單套、雙套、宋江陣、獅陣……等各種演法。

　　台灣地區雖經歐洲的荷蘭人，殖民統治，留下了熱蘭遮城於台南市內的建築，未見荷蘭舞蹈之遺存，不像菲律賓，留下了大量的西班牙式歌舞。日本人據台五十年，抗日戰爭後，也未見日本舞蹈留在台灣的痕跡。台灣的舞蹈是台灣原住民，與漢民族的舞蹈文化。

結　語

中國舞蹈文化，發源、形成、分化，爲祭祀舞蹈。禮儀舞蹈。古典舞蹈。各少數民族舞蹈。民俗民間舞蹈。體育舞蹈。技藝舞蹈。自娛休閒舞蹈。戲曲舞蹈。學校舞蹈。藝術舞蹈等，可謂萬紫千紅，美不勝收。

本書經四十餘年來，蒐集、解讀、分析、摘要，歷代文獻資料，又在學校教學，演出，觀摩中驗證，研究，從原始發源，到一九四八年（民國卅七年），爲中國舞蹈演變發展，劃下段落。一九四八年後，將是中國舞蹈史的新頁，舞蹈將向中國大社會中發展奔騰，走向世界。

書中所述，難免有殊失之處，敬請不吝指教。

參考書目

周禮　商務印書館

論語　商務印書館

古今圖書集成·樂律典　文星書局

樂律全書　明朱載堉纂　商務印書館

虞書舜典　商務印書館

山海經　商務印書館

呂氏春秋·古樂·侈樂·音初　商務印書館

左傳　商務印書館

尚書·益稷·皋陶謨　中華書局

史記　司馬遷　中華書局

漢書　班固　中華書局

資治通鑒　商務印書館

淮南子　劉安　世界書局

唐會要　商務印書館

通典　杜佑　鼎文書局

後漢書　中華書局

晉書·樂志　中華書局

隋書·音樂志　中華書局

舊唐書·音樂志　中華書局

新唐書·禮樂志　中華書局

魏書·樂志　商務印書館

宋書·樂志　商務印書館

北齊書　商務印書館

南齊書　商務印書館

舊五代史·樂志　商務印書館

宋史·樂志　商務印書館

遼史·樂志　商務印書館

金史·樂志　商務印書館

元史·禮樂志　商務印書館

明史·樂志　商務印書館

清史稿·樂史　商務印書館

禮記　商務印書館

北堂書鈔　隋虞南世輯　世界書局

藝文類聚　唐歐陽詢輯　世界書局

鐵雲藏龜　清劉鶚　商務印書館

殷虛書契續編　羅振玉　藝文印書館

龜甲獸骨文字　林泰輔　中華書局

初學記　唐徐堅等輯　世界書局

白事六帖事類集　唐白居易輯　世界書局

太平御覽　宋李昉等輯　世界書局

事類賦　宋吳淑撰註　世界書局

事物紀原類集　宋高承撰註　世界書局

冊府元龜　宋王欽若等輯　世界書局

唐宋白孔六帖　唐白居易·宋孔傳輯　世界書局

海錄碎事　宋葉庭珪輯　世界書局

記纂淵海　宋潘自牧集　世界書局

古今事文類集　宋祝穆集　世界書局

玉海　宋王應麟輯　世界書局

事林廣記　宋陳元靓輯　世界書局

事物紺珠　明黃一正輯　世界書局

禮記·樂記　商務印書館

律呂正義　清康熙乾隆敕撰　商務印書館

山堂肆考　明彭大翼輯　商務印書館

三才圖書　明正圻輯　商務印書館

稗史彙編　明王圻輯　商務印書館

天中記　明陳耀文輯　商務印書館

淵鑑類函　清康熙敕編　商務印書館

子史精華　清康熙敕編　商務印書館

世說新語　南宋劉義慶撰　商務印書館

羯鼓錄　唐南卓　商務印書館

碧雞漫志　宋王灼　商務印書館

樂書　宋陳暘　商務印書館

夢梁錄　南宋吳自牧　中華書局

東京夢華錄　宋孟元老　中華書局

武林舊事　南宋周密　商務印書館

癸辛雜識　南宋周密　商務印書館

孟子　朱熹註　鼎文書局

墨子·非樂　中華書局

荀子·樂論　中華書局

莊子　商務印書館

管子　商務印書館

佩文韻府　清聖祖敕撰　中華書局

白虎通·禮樂篇　商務印書館

教坊記　唐崔令欽　世界書局

拾遺記　東晉王子年　鼎文書局

詩經　朱熹註　世界書局

輟耕錄　元陶宗儀

觀舞賦、西京賦　張衡　商務印書館

上林賦　司馬相如　商務印書館

花間集　唐趙崇祚　文化圖書公司

舞賦　傅毅　中華書局

搜神記　晉干寶　鼎文書局

樂府詩集　宋郭茂清　中華書局

樂府雜錄　唐段安節　中華書局

風俗通　台灣書局

穆天子　晉郭璞注　文化圖書公司

風土志　周處　商務印書館

說文解字　商務印書館

夢溪隨筆　沈括　三民書局

星軺筆記　清　世界書局

麗江府志　中華書局

西洋雜記　清黎庶昌　中華書局

雲南圖經志書　中華書局

滇志　中華書局

雲龍州志　中華書局

貴州通論　商務印書館

臨海水土志　三國沈瑩　文化圖書公司

東蕃記　明人陳芳　世界書局

東華錄　清王先謙撰

文心雕龍　智揚出版社

楚辭　商務印書館

後漢書·南蠻傳　世界書局

帝京景物略　劉侗·丁樊正　中華書局

燕京歲時記　清富察敦崇　中華書局

閒情偶記　清李漁　鼎文書局

百夷傳　錢古訓　中華書局

青樓集　元夏庭芝　文化圖書公司

台灣府志　清　世界書局

南詔野史　楊愼　商務印書館

宋元戲曲史　王國維　世界書局

百戲竹枝詞　李聲振　文化公司

中華全國風俗志　胡樸安　啓新書局

唐戲弄　民國任半塘撰　漢京文化公司

大清通史　清來保等撰　商務印書館

清文匯書　清李延基編纂　中華書局

中華民國文化發展史‧舞蹈　李天民　近代中國出版社

中華民國文藝史‧舞蹈　李天民　正中書局

中國舞蹈史　彭松‧孫景琛‧王克芬等　文化藝術出版社

中國舞譜　國立編譯館

中國舞蹈集　李天民‧余國芳　鳴鳳公司

中國舞蹈發展史　余國芳　大聖書局

舞蹈藝術　李天民　長白出版社

舞蹈通論　何志浩　華岡出版社

舞蹈藝術論　李天民　正中書局

齊如山全集　齊如山　重光文藝出版出

中國舞蹈史　何志浩　民族舞蹈月刊社

唱歌‧行進遊戲解說　學校體育研究會編　中華書局

舞台生涯四十年　梅蘭芳述　里仁書局

滿映‧國策電影面面觀　胡昶‧古泉著　日本東京成美堂版

郎潛紀聞　清陳康祺　中華書局

清稗類鈔　徐軻編撰　中華書局

中國戲曲史　孟瑤　文星書局

世界舞蹈史（Curt Sachs著）

舞蹈學原論（Nargaret N.H.Dowbler著）

薩滿敎與神話　富育光著　遼寧大學出版社

台灣　蕃族的研究

台灣原住民族的原始藝術研究　佐藤文一著

台灣志　伊能嘉矩編

台灣通史　連雅堂

台灣今古談　蘇同炳著　商務印書館

台灣原住民舞蹈集成　李天民主編　台灣省原住民行政局

國家圖書館出版品預行編目資料

中國舞蹈史／李天民．余國芳著．--再版--
臺北市：大卷文化,2000[民89]
面；　公分．--（樂舞叢書）
參考書目：面
　ISBN＼957-30848-0-5（精裝）．--ISBN 957--
30848-1-3（平裝）

舞蹈－中國－歷史

9 76.82　　　　　　　　　　　　　　89009442

樂舞叢書

中國舞蹈史

著　作　者／李天民・余國芳
發　行　人／余國芳
出　版　者／大卷文化有限公司
編　　　輯／余志堅　李英　李慧
校　　　對／符瓊惠
封面設計／李鐘榮
電腦排版／同心電腦排版工作室　馮美玉
製版印刷／儀力印刷股份有限公司
發　行　者／大卷文化有限公司
地　　　址／台北市永吉路六十四號四樓
電　　　話／(02)27616979・27616735
傳　　　真／(02)27636620
郵撥帳號／0769341-0
定　　　價／七〇〇元
出版日期／一九九八年十一月初版
再版日期／二〇〇〇年八月再版
登　記　證／行政院新聞局版台業字第3919號